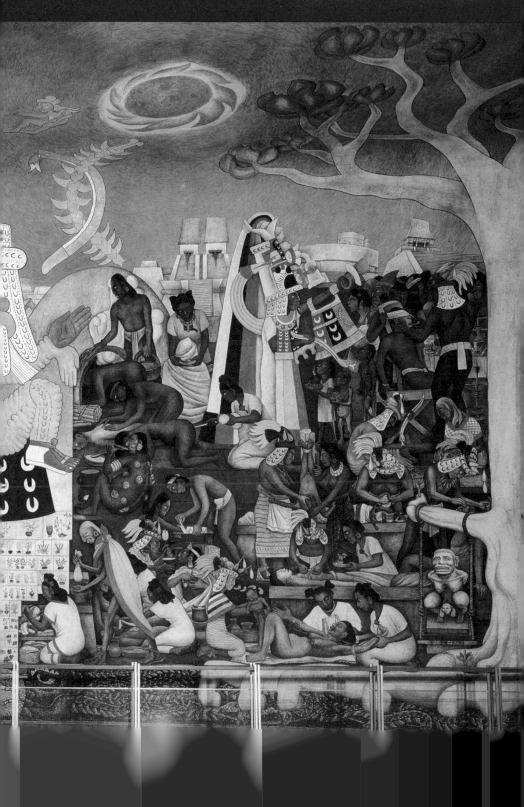

SOÑAR CON LOS OJOS ABIERTOS

UNA VIDA DE
DIEGO RIVERA

SOÑAR CON LOS OJOS ABIERTOS

UNA VIDA DE
DIEGO RIVERA

PATRICK MARNHAM

PEQUEÑA *gran* HISTORIA

Versión castellana de
GEMMA ROVIRA

Todas las obras de Diego Rivera, © Herederos de Diego Rivera,
reproducción autorizada por VAGA, Nueva York.
Todos las obras de Frida Kahlo, © Herederos de Frida Kahlo,
reproducción autorizada por VAGA, Nueva York.

Primera edición: septiembre 1999
Título original: *Dreaming with His Eyes Open*
© Patrick Marnham, 1998
Publicado por acuerdo con Alfred A. Knopf, Inc.
© De la traducción, Gemma Rovira
© De la versión castellana, Editorial Debate, S.A.,
O'Donnell, 19, 28009 Madrid, 1999

I.S.B.N.: 84-8306-207-0
Depósito Legal: B-32.496-1999
Fotocomposición, Fort, S.A.
Impreso en Hurope, S.L., Barcelona
Impreso en España *(Printed in Spain)*

Índice

La historia tiene la realidad atroz de una pesadilla; la grandeza del hombre consiste en hacer obras hermosas y durables con la substancia real de esa pesadilla. O dicho de otro modo: transfigurar la pesadilla en visión, liberarnos, así sea por un instante, de la realidad disforme por medio de la creación.

<div align="right">

OCTAVIO PAZ
El laberinto de la soledad

</div>

Prefacio

Uno de los comentarios más acertados que se han hecho sobre Diego Rivera aparece en una carta de un inglés, su ayudante Clifford Wight, que en 1933 escribió: «Jamás he conocido a nadie con más aplomo que él. Y no creo que haya nadie que sepa lo que esconde su insulsa sonrisa.»

Esta segunda frase persigue al biógrafo de Rivera, un hombre cuyo carácter contrasta con el de su tercera esposa, Frida Kahlo. Kahlo se mostraba tal como era, mientras que Rivera era un maestro del disfraz. Escribió pocas cartas; en una ocasión dijo que «prefería pintar paredes que escribir una carta». Y en sus conversaciones tejió un fantástico tapiz de mitos sobre su vida privada. Detrás de eso subyace la «sonrisa insulsa», y el silencio.

Para complicar este primer problema existe un elemento de distorsión adicional: el mito que se ha construido alrededor de la vida de Frida Kahlo. A medida que ha crecido este mito, Rivera se ha transformado en un monstruo de dos dimensiones, aunque muchas personas que conocieron a ambos rechazan ese punto de vista. Quizá la mejor respuesta al nuevo y póstumo mito sobre Rivera es la que proporciona su primera esposa, Angelina Beloff, que, muchos años después de que él la abandonara, afirmó: «Nunca ha sido un hombre malo, sino sencillamente amoral. Sus cuadros han sido siempre lo único que le ha interesado, y lo único que él ha amado profundamente.»

El aspecto más claramente monstruoso de Rivera es su energía creativa y la escala a la que la expresaba. Rivera se sitúa en una po-

sición destacada entre los pintores modernos. Creía que los artistas debían comprometerse y no apartarse de la sociedad, rechazaba el estereotipo moderno del pintor como genio con dificultad para expresarse. Vlaminck, que heredó el estudio de Rivera en París, explicaba que en cierta ocasión Trotski le dijo: «Me gustan sus cuadros, pero debería usted pintar mineros y obreros, y ensalzar el trabajo»; a lo que Vlaminck replicó: «Una vez un sacerdote me hizo el mismo comentario, pero él creía que debía utilizar mi arte para ensalzar a Dios.» Al marcharse de París, Rivera rechazó la oportunidad de compartir el éxito convencional y comercial que le esperaba a Vlaminck. Sin embargo, al seguir los consejos de Trotski, al utilizar su arte para fines políticos y reinventar el poder del *Quattrocento*, Rivera actuaba movido por una profunda convicción. Cuando murió, no era un hombre rico. Diego Rivera llevó una vida poco convencional, pero su obra le engrandeció, y creo que contemplando sus cuadros y las paredes que el artista decoró, el biógrafo empieza a discernir parte de la verdad que se esconde detrás de la «sonrisa insulsa».

§ § §

QUIERO DAR LAS GRACIAS A Marika Rivera Phillips, hija de Diego Rivera y Marevna Vorobev, por ayudarme y animarme mientras yo trabajaba en este proyecto. También quiero agradecer a Jean-Louis Faure, nieto de Élie Faure, su infatigable interés y su simpatía. Martine Courtois, biógrafa de Élie Faure, fue sumamente generosa con su tiempo y sus conocimientos, y me proporcionó una temprana y valiosísima idea de la fiabilidad de Rivera como anecdotista. En París también debo dar las gracias a Jean Kisling, Christina Burrus, Sylvie Buisson, Christian Parisot, Pierre Broué, Jean-Marie Drot, François-Nicolas d'Époisse, y Véronique y Nicholas Powell, así como al personal de la biblioteca del Centre Pompidou y del Musée d'Orsay.

En México recibí la ayuda, entre otros, de Juan Coronel Rivera, Mariana Yampolsky, Alicia Azuela, Colette Álvarez Bravo, Jorge Ramírez, David Maawad, Alicia Ahumada, Eliazer López Zamorra, Bob Schalkwijk, Marcelle Ramírez, Elena Poniatowska, Manuel Arango, Antonio Graza Aguilar, Yuri Paparous y Francisco Reyes

Palma. En Nueva York agradezco los consejos y la compañía de Ben Sonnenberg y Dorothy Gallagher, y también de Carla Stellweg, Michelle Stuart, Jennifer Bernstein y los bibliotecarios de la New York Public Library y la biblioteca del Museum of Modern Art. También quiero agradecer la ayuda que recibí de Keith Botsford, que entonces se encontraba en Boston, y la de Nicholas von Hoffman, que estaba perdido en las regiones salvajes de Maine, así como la amabilidad de Linda Spalding, editora de *Brick*, en la ciudad de Toronto, y la del doctor John Charlot de la Universidad de Hawai. También estoy en deuda con Ella Wolfe, de California, viuda de Bertram Wolfe; con Mary Schaeffer y Don Cates; y con el personal de la Hoover Institution on War, Revolution and Peace. En el Detroit Institute of Arts, Mary Ann Wilkinson, conservadora de Twentieth Century Art, me proporcionó una ayuda inestimable, y agradecí muchísimo el tiempo que me dedicó Betty Davis, archivera. En Washington, Christopher Hitchens intercambió información conmigo, y Barney Goldstein me dio muy buenos consejos. El profesor Bill Chase, de la Universidad de Pittsburgh, también se tomó la molestia de proporcionarme informaciones de gran utilidad. Tom Rosenbaum y Valerie Komor del Rockefeller Archive Center de Sleepy Hollow, Nueva York, también fueron de gran ayuda, así como Barbara Smith-LaBorde y Linda Ashton, del Harry Ransom Humanities Research Center de la Universidad de Texas, en Austin. Por último quiero mencionar a Michael Norris, Julian Baker, lady Selina Hastings y el personal de la London Library de St. Jame's Square, y rendir homenaje a la inapreciable colaboración de Amanda Hopkinson, tanto en Londres como en Ciudad de México.

Sin la profesionalidad y la fiabilidad de Mildred Marney de Rowan Script, este libro se habría retrasado. También agradezco las originales ideas, el apoyo y el buen humor de Liz Calder de São Paulo.

Una pequeña ciudad mexicana

H ACE MÁS DE CIEN años, en una casa de la calle de Pocitos de Guanajuato —una población mexicana—, un niño, sentado en las losas del patio, contemplaba una fuente mágica.

Había nacido en una ciudad donde las calles discurrían bajo tierra, las palomas dormían en túneles y los árboles brotaban por los conductos de ventilación; donde desenterraban a los muertos, los sacaban a la superficie y los ponían en unos ataúdes de cristal para que todo el mundo pudiera contemplarlos. Eso era lo que le había ocurrido a una niña, que yacía ataviada con su mejor vestido de batista y su muñeca favorita en las manos. Hace cien años, cuando en Guanajuato moría un niño, lo vestían como si tuviera que asistir a una fiesta y lo llevaban al estudio del fotógrafo para que lo fotografiaran junto a su madre. Éste fue uno de los primeros usos que los mexicanos dieron a la fotografía. Después, una vez hecho el retrato, invitaban a toda la familia a la casa, y los niños vivos se vestían de domingo y se celebraba una fiesta, durante la cual el difunto ocupaba un lugar de honor. Tal como aquella niña estaba ahora, los demás estarían algún día.

En una ciudad donde eran normales semejantes prodigios, donde los vivos desaparecían diariamente bajo tierra y los muertos reposaban a la luz del día, no era de extrañar que la fuente de la casa familiar estuviera encantada. La fuente estaba colocada sobre una gran pila de piedra semicircular, adosada al muro del patio. El agua caía en la pila por tres caños de plomo ocultos en la boca abierta de

sendos peces de piedra labrada, cuyas cabezas formaban la base de otra pila de menor tamaño situada encima, que a su vez recibía agua por la boca abierta de un perro de caza, también de piedra. El agua goteaba lentamente entre los dientes del perro, donde llegaba canalizada desde un manantial que brotaba en la empinada colina que había detrás de la casa. La complejidad de aquella fuente era un alarde del lujo que suponía que, en un pueblo que padecía constantes sequías, aquella casa dispusiera de un suministro privado de agua corriente. Sin embargo, la magia de la fuente no radicaba en el agua, sino en los reflejos de ésta.

Sentado junto a la fuente, el niño contemplaba la escalera que conducía a los niveles superiores de la casa. En cada una de las dos plantas había una galería abierta, con barandillas de hierro, que rodeaba el patio. Por encima de la segunda galería las paredes seguían elevándose, formando una abertura central. Más allá, se extendía el cielo. El niño, Diego María, sentado en el suelo, echaba la cabeza hacia atrás y escrutaba aquella espiral de niveles que conducía al cielo, donde vivía Carlos, su hermano gemelo. «Voló al cielo Carlos María»: ésa era la cantinela de la familia. Diego María, que todavía buscaba a su hermano desaparecido, podía subirse al escalón de la gran pila de piedra e, inclinándose sobre el borde, escudriñar el agua clara, para contemplar una vez más la galería del primer piso, y más allá, la segunda galería, hasta finalmente llegar de nuevo al cielo. Y si con sus ojos de niño observando en el interior de la fuente podía mirar hacia arriba, cuando volvía a sentarse en el suelo, también podía mirar hacia abajo. En ambos casos, al llegar al último nivel, la parte alta de la casa lo llevaba de nuevo a las profundidades del cielo y al camino por el que, en cualquier momento, Carlos María podía bajar volando. El niño, que después de la muerte de Carlos María gozó de los privilegios de ser hijo único durante unos tres años, tenía todo el tiempo del mundo para reflexionar sobre aquellos asuntos.

«La casa de mis padres [...], aquel palacete de mármol», como Diego la describió años más tarde, estaba rodeada de una ciudad construida a lo largo de un estrecho valle que discurría entre dos montañas, sobre un barranco; las casas se hacinaban como si cabalgaran sobre las olas de un terremoto perpetuo. En su interior las habitaciones se agrupan siguiendo principios igualmente misteriosos.

El ángulo recto brilla por su ausencia. Las paredes y los suelos encajan como en un fantástico rompecabezas tridimensional. Los dinteles de las puertas están torcidos, el nivel del suelo varía de una habitación a otra, y los volúmenes, incluso dentro de una habitación, son inconstantes. La línea de una pared parte del umbral suponiendo que seguirá un camino rectangular convencional, pero los convencionalismos abandonan la lucha cuando la pared deja paso al ángulo de las vigas del techo o se ve obligada a desviarse por la marcada inclinación de la repisa de una ventana. Uno tiene la impresión de que cada palmo del espacio interior es el botín de una batalla; de que la mano de un gigante invisible ha apretado las casas; y que lo que queda es la forma que éstas recuperaron al abrirse de nuevo la mano.

El problema de las dimensiones internas de las habitaciones se traslada a los muros exteriores y se repite en las calles. Cuadrillas enfrentadas de albañiles y urbanistas se han perseguido por toda la ciudad durante años, y es posible trazar la historia de sus combates en el esquema que se contempla desde la parte más alta de Guanajuato. Aquí y allá se distinguen fragmentos de orden. La nave de una iglesia o los muros de una fortaleza abrigan un remanso de armonía, pero ésta nunca dura demasiado. El trazado se disuelve al alejarse de su origen, y se ve superado por alguna inspiración contradictoria. Como el barranco central era lo bastante ancho para que pasara por él una carretera, alguien tuvo la brillante idea de construir una y luego techarla, conectando parte del barrio más antiguo de la ciudad, del siglo XVII, mediante esta autopista subterránea. El techo de este túnel es el suelo de la ciudad. A través de los conductos de ventilación del túnel los árboles se abren paso hacia la superficie de la tierra; las ramas más altas apenas alcanzan el nivel de los bancos públicos de las plazas que hay sobre el túnel. Alrededor de éstas se adivina el ingenuo trazado de sinuosos callejones, que poco a poco los muros de los edificios asimétricos van desordenando. El entramado se extiende hasta los límites de la ciudad, donde los edificios se liberan por fin para subir por las terrazas de las laderas del valle. Allí las construcciones de piedra dejan paso al ladrillo, más moderno, y el ladrillo al adobe, hasta que a partir de cierto punto incluso las paredes de barro abandonan, y la tierra marrón de la montaña, que se desmenuza fácilmente, sigue ascendiendo hasta los riscos.

§ § §

POR UNA DE ESAS PEDREGOSAS MONTAÑAS, lejos todavía de los límites
de la ciudad de Guanajuato, la noche del Día de los Muertos de 1994
un anciano que llevaba una llamativa camisa blanca avanzaba lenta-
mente; tiraba de dos burros, uno gris y otro negro, y lo seguía a cier-
ta distancia un perro también negro. Se dirigía hacia el Panteón
Nuevo, el cementerio municipal y centro social, que se distinguía ya
abajo, reluciente en el crepúsculo. El anciano llegó a un tramo es-
carpado de hierba alta, por el que bajó aún más despacio. A medida
que se acercaba al cementerio, empezó a oír débiles sonidos: el mo-
tor de un autobús, la música de una radio y risas de un grupo de po-
licías apiñados cerca del aparcamiento. Por lo demás sólo se oía el
susurro del viento entre la hierba, ningún otro ruido alteraba el gran
anfiteatro de colinas y campos que rodeaban la ciudad. De vez en
cuando, en el descenso, el anciano pasaba por delante de lo que pa-
recían ruinas de piedra o montones de esquisto de color verde gri-
sáceo, que es lo único que queda de una antigua mina de plata.
Cuando llegó al Panteón Nuevo, amarró los burros y se perdió entre
la multitud. Dejó al perro suelto para que se las arreglara solo, y el
animal pronto se dirigió hacia las cabañas de «paracaidistas», como
llaman a los pobladores que empezaron a instalarse alrededor del ce-
menterio en cuanto se realizaron los primeros entierros y se abrió un
servicio regular de autobuses.

El Panteón Nuevo es el cementerio del futuro, el lugar donde en-
terrarán a la mayor parte de la población actual de la ciudad. El
Panteón Municipal, donde enterraron a Carlos María, se les ha que-
dado pequeño, por lo que han creado este nuevo espacio. En el
Panteón Nuevo no hay trabajo para los sepultureros. Tres paredes de
cemento albergan los nichos, dispuestos uno junto a otro como si
fueran barracones militares. En total hay quinientos nichos, dispues-
tos en seis niveles, cada uno de los cuales está ocupado por un
ataúd. Tras unos cuantos años de tranquila residencia, y según la
demanda, se extraen los ataúdes, a menos que el nicho haya sido
comprado «en perpetuidad», lo cual no sucede con la mayoría. Las
líneas paralelas de los bloques de cemento constituyen una imagen
sombría en lo alto de la colina, incluso tratándose del Día de los

Muertos. Sin paredes que los rodeen y sin árboles, no hay nada que proteja a los dolientes del vacío y la oscuridad de las laderas abandonadas. Aquella noche de 1994 se oían unas voces recitando el rosario al anochecer, pero la mayoría de las familias guardaba silencio; un grupo contemplaba un nicho recientemente ocupado, como si todavía albergara esperanzas de poder abrirlo para alterar el curso del destino. Ante otro nicho sin nombre, un padre jugaba a fútbol con sus hijos en el suelo de sílex, mientras la madre de los niños rezaba de pie ante la tumba. Aquella gente no aceptaba fácilmente la muerte, resistiéndose a cortar los lazos con los difuntos.

En Guanajuato la fiesta de los muertos empieza el 31 de octubre, que algunos llaman el «día de los angelitos»; que es cuando las familias se reencuentran con los niños muertos. El 31 de octubre de 1994, a mediodía, estaba sentado yo a una mesa del Jardín Unión tomándome una cerveza Corona Genuina fría, cuando se abrieron las puertas de los colegios de la ciudad y los niños se echaron disfrazados a las calles, pero no de ángeles sino de demonios, para celebrar el inicio del festival de la muerte. Llevaban la cara pintada de blanco, largas uñas negras de plástico, disfraces de esqueleto y máscaras y cuernos de demonio, e iban armados con relucientes tridentes y guadañas. Sentado ante mi cerveza fría yo era un blanco fácil. La primera diablilla que me abordó se llevó todo el cambio que yo tenía en el bolsillo. Luego se alejó con los demás señalando el camino con su tridente. Ella y sus compañeros pasaron el resto del día correteando por la abarrotada ciudad, pidiendo propinas. El dinero que recogieran lo llevarían a una de las iglesias de Guanajuato, donde serviría para pagar la construcción de un altar provisional para dar la bienvenida a los muertos a los que nadie esperaba, los niños de Guanajuato que regresaban y no tenían a nadie que los recordara.

Al día siguiente, día de Todos los Santos, mucha gente acudió a la galería que hay junto al viejo cementerio municipal, que contiene Las Momias, el famoso museo de momias de Guanajuato. La visita parecía atraer sobre todo a parejas de novios. Un letrero colgado en la pared exigía silencio. Las momias respondían a esa exigencia, mientras que las parejas de novios se mostraban menos cooperantes. Las parejas observaban a las momias, ante la mirada impasible de éstas: en algunos casos hasta los globos oculares y el cabello estaban

momificados. El estado de los cadáveres se debe a las características de la tierra del cementerio, descubierta con cierta emoción en 1865 cuando, por primera vez, empezó a escasear espacio en el panteón. Las autoridades ordenaron desenterrar unos cuantos cadáveres, y aparecieron las momias. Cuando las autoridades municipales decidieron conservar los cadáveres momificados, ampliaron las fronteras de la relación de México con la muerte. Con los años, la colección ha crecido tanto que ahora son cerca de un centenar las momias que aguardan en sus vitrinas la visita de los vivos. Constantemente aparecen nuevas momias. Pasados cinco años, todos los cadáveres que no ocupan sus tumbas «en perpetuidad» son desenterrados, y algunos se han convertido en momias. Por lo tanto, el conservador del museo recibe una constante procesión de candidatos para su colección. Cuando encuentra sujetos cuyas facciones o actitudes son lo bastante inusuales, en lugar de hacerlos incinerar los exhibe en la galería. En las paredes de ésta no hay reflexiones moralizantes, aunque al torcer una determinada esquina los visitantes tropiezan con una reproducción de «la Caterina», la célebre caricatura de Posada del esqueleto de una joven, vestido después por Diego Rivera con un sombrero de plumas de avestruz y un espléndido y largo vestido blanco. Así acabaremos todos. Al pasar, los visitantes oyen un lejano murmullo que se lo recuerda.

En el exterior del museo, el día de Todos los Santos, la gente empezaba a reunirse en el viejo cementerio, de donde procedían las momias. Se trata de un cementerio pequeño y bastante bonito, con unos cuantos limoneros y flores que crecen por todas partes entre las lápidas (gladiolos rojos y blancos de tallo largo, rosales dispuestos como si se tratara de un lujoso jardín), así como altos eucaliptos que susurran mecidos por el viento. Delante de las tumbas había flores cortadas metidas en latas de comida que, pintadas de blanco o verde, servían de jarrones. La mayoría de los visitantes llevaban geranios o crisantemos, que en México, como en muchos otros lugares, son las flores tradicionales de los muertos. Por las altas paredes del cementerio, de unos seis metros de altura, se distribuyen los ataúdes en columnas de siete. La palabra «perpetuidad» aparece con mucha mayor frecuencia que en el cementerio nuevo, incluso en algunas de las tumbas más sencillas. No podría haber mejor incentivo para pagar el cargo adicional que el mu-

seo de momias. Me pregunté si existiría una maldición local, algo así como: «¡Que te desentierren para Las Momias!»

El 2 de noviembre, Día de los Muertos, las familias se reúnen en Guanajuato, igual que en el resto del país, alrededor de las tumbas familiares. En el cementerio unos vecindarios paralelos cobran vida una vez más. Personas que durante la mayor parte del año viven en extremos opuestos de la ciudad adornan sus tumbas y dialogan, convertidos en vecinos al menos una vez al año. Alrededor de una tumba había una familia compuesta de catorce miembros, que iban desde los ocho hasta los ochenta años: estaban sentados en el suelo y charlaban tranquilamente mientras merendaban. Los chicos que manejan las escaleras, a los que se puede contratar en la entrada del cementerio, estaban muy solicitados. Su trabajo consiste en colocar los jarrones en unos salientes de piedra situados frente a los nichos más altos de la pared. Un hombre llamó a un chico para que subiera un jarrón lleno de azucenas a un nicho con el nombre de una mujer fallecida en 1945. Encaramado en el borde de un jarrón negro de mármol con la inscripción «López», un cuervo miró al chico de la escalera y luego metió el pico en el jarrón para beber. Por encima del cuervo, un trabajador encaramado en lo alto de otra larga escalera blanqueaba la cúpula de un sepulcro de cemento.

En algunas de las tumbas se leían nombres extranjeros precedidos de nombres de pila españoles, testimonio de alguna lejana inmigración. Una de las lápidas, en memoria de James Pomeroy McGuire, fallecido en 1959 a los veintisiete años, no tenía ninguna referencia religiosa, pero estaba marcada con la palabra «perpetuidad», y en ella se leía el poema de Robert Louis Stevenson que empieza con el verso «Grabad este verso en mi lápida». Las palabras estaban correctamente labradas con letras mayúsculas, aunque pocos las habrían entendido. Sobre la tumba, situada bajo un tejo, no había pasteles, ni fotografías, ni velas; ni siquiera un jarrón con flores.

Junto a la puerta principal, unas ancianas indígenas sentadas en taburetes vendían los jarros de agua que habían llenado en alguna fuente, lejos del cementerio. Los que manejaban las escaleras eran sus nietos. Y en el camino adoquinado que conducía al cementerio los vendedores habían montado sus tenderetes de comida como hacen alrededor de los estadios de fútbol cuando hay partido. Una niña

repartía folletos. Cogí uno. Era de una funeraria de la ciudad, y en él se anunciaban «descuentos especiales». En 1907 Charles Macomb Flandrau escribió que en México la muerte no sólo era un acontecimiento social, sino sobre todo una oportunidad comercial.

Tradicionalmente la fiesta mexicana de la muerte es la más importante del año, pero en Guanajuato no había señales de los extravagantes detalles con que todavía está marcada en otros lugares. Los perros de Guanajuato no llevaban bozal para impedir que mordieran a los muertos en su regreso al mundo de los vivos. No vi plañideras profesionales paseándose entre las tumbas. Nadie llevaba al cementerio la cama en que habían muerto sus seres queridos, y no habían saqueado los osarios para decorar las tumbas con calaveras y tibias. Sin embargo, no había necesidad de esas florituras para subrayar la genuina comunión que existía entre los vivos y los muertos. En el calendario eclesiástico el día de Todos los Santos va seguido del de Los Fieles Difuntos: el día en que se recuerda a aquellos que murieron sin haber purgado sus pecados. Pero en México hace mucho tiempo que estas dos categorías se confunden. Los mexicanos no distinguen entre los santos y el resto de nosotros. Una fiesta no sólo es un día festivo, y la fiesta mexicana de la muerte no sólo es una conmemoración de los muertos, sino también una reunión con ellos. La doctrina cristiana no dice que las almas de los niños muertos regresan a la tierra la víspera de Todos los Santos. En cambio, esta idea recuerda la tradición azteca de dedicar el noveno mes del año a los niños muertos, y el décimo mes a los adultos muertos. Así que en México hoy en día las almas de los niños muertos que llegan en la medianoche del 31 de octubre se marchan puntualmente el 1 de noviembre, para ser sustituidas por las de los adultos fallecidos. Se trata de creencias, no de hechos. Sin embargo, sí es un hecho que en la medianoche del 31 de octubre, en mi habitación con vistas al Jardín Unión, las ventanas se abrieron de par en par, pese a que no hacía viento y yo las había cerrado bien. Empecé a sentir que participaba en la fiesta.

Las celebraciones aztecas duraban un mes, y en muchas regiones de México el día de Todos los Santos también se celebra a lo largo de noviembre. Los aztecas podían prolongar las celebraciones un mes más porque no tenían que prepararse para la Navidad. En México hasta el más exacerbado entusiasmo por Todos los Santos concluye

el 30 de noviembre, día de San Andrés. Los mexicanos sienten un gran afecto por sus difuntos, pero no los quieren en casa todo el año. Es habitual referirse al culto de la muerte entre los mexicanos como un reflejo de la mezcla de las creencias cristiana y azteca, pero en realidad la fiesta tiene muy pocos componentes cristianos. La fe cristiana sostiene que la tumba es el camino inevitable hacia la vida eterna, que la vida que hay después de la muerte es la vida espiritual, y que en la tumba dejamos todo lo que es superfluo y externo. La eternidad se identifica con lo inmaterial. La fiesta mexicana de la muerte se desarrolla en territorio de la Iglesia y utiliza el mobiliario de la fe cristiana, pero se ven muy pocos curas en la mayoría de sus ceremonias y, al parecer, la fiesta tiene al menos tanto de pagano como de cristiano. La exhumación de los huesos, el ofrecimiento simbólico de alimentos y juguetes a los difuntos, la deliberada confusión de los vivos y los muertos encajan con la creencia azteca en el ciclo continuo de la existencia, pero sólo sirven para distraer la atención de la doctrina cristiana de la resurrección de las almas. La civilización azteca es una de las culturas más sofisticadas entre las que fueron invadidas por la cristiandad, y el Día de los Muertos confirma que nunca fue eliminada del todo. En la iglesia jesuita de Guanajuato, el segundo día de las celebraciones, comprendí hasta qué punto la resistencia de los aztecas a Cortés pervive todavía.

Era la hora de la misa nocturna. La iglesia estaba llena, aunque pocas personas prestaban atención al servicio que estaba desarrollándose en el altar. Entre la multitud había dos mujeres jóvenes, que recitaban el rosario y sostenían a un recién nacido frente a una virgen vestida de negro. Querían que la virgen viera al niño. Alrededor de ellas, varios niños, todavía disfrazados de demonio, correteaban entre los pilares de la nave. Jugaban a demonios y almas perdidas, un juego en que se condena al perdedor al fuego eterno. Habían convertido la misa del día en algo lúdico. Fuera de la iglesia, un grupo de personas esperaba en la penumbra a que terminara la misa. Podían seguir el servicio a través de las puertas abiertas de la iglesia, y había dos ancianos rezando arrodillados, pero la mayoría de los que se habían quedado fuera estaba de pie, susurrando entre los haces de luz que salían por el umbral. Entre las mujeres jóvenes, el blanco y el negro parecían los colores de moda. Algunas llevaban un

disfraz de esqueleto, otras lucían prendas a rayas blancas y negras de corte más convencional. Una de ellas, en avanzado estado de gestación, iba vestida con una larga falda negra, una blusa blanca y un chaleco blanco y negro. Al cabo de un rato me di cuenta de que estaba contemplando a una joven embarazada que, para unirse al ambiente festivo de la ciudad, se había disfrazado de muerte. «Los mexicanos son seres religiosos, y su experiencia de lo divino es completamente genuina —escribió Paz en *El laberinto de la soledad*—, pero ¿quién es su Dios?»

A la mañana siguiente, desde las colinas que rodean Guanajuato, se oía el bullicio de la fiesta que recorría las calles de la ciudad. Era una mezcla de trompetas lejanas y panderetas, con bramidos de los violinistas de las bandas de mariachis. Yo había intentado entrar en la Alhóndiga, que en su momento fue un granero y más tarde un polvorín, pero un letrero colgado en la puerta anunciaba que estaba cerrada por causas de «fuerza mayor», o dicho de otro modo, «¡Fiesta!». Aquello era un magnífico ejemplo del poder de la fiesta religiosa en México, una *fuerza mayor*. El edificio estaba cerrado porque no había nadie para abrir la puerta. No tenía sentido ordenar al personal que trabajara: no se pueden dictar órdenes contra una *fuerza mayor*. Todo el mundo estaba en el cementerio, pasándolo en grande. Así pues, me senté frente a la Alhóndiga de Granaditas, en un amplio y sombreado saliente de piedra, entre los vendedores ambulantes indígenas que habían aparecido por la fuerza de la costumbre, que al parecer es una fuerza todavía mayor. Estaba sentado justo bajo el gancho de hierro del que los españoles habían colgado la cabeza cortada del libertador Hidalgo. La jaula que contenía la cabeza estuvo diez años colgada de aquel gancho. Un mexicano ataviado con vaqueros y sombrero de *cowboy* subía por la colina, cojeando, desde la estación de autobuses. Era un joven con muletas que llevaba una ligera mochila a la espalda, y pasó por delante de mí con el aire preocupado del que emplea su tiempo en meditar profundamente sobre algún asunto. Detrás de él iba su esposa, que llevaba a su hijita de la mano. Vestidas impecablemente para la ocasión, la mujer llevaba una rebeca roja y una falda negra; la niña, un vestido amarillo. Madre e hija avanzaban en silencio, aunque daba la impresión de que no lo habrían hecho de no haber temido distraer al

hombre que las precedía. No caminaban detrás de él por voluntad pro-
pia, ésa era la posición normal, un hábito que la mujer había apren-
dido de su padre cuando tenía la edad que ahora tenía su hija. Para
ella, caminar a esa distancia era algo natural, aunque últimamente su
marido, que llevaba muletas, caminaba mucho más despacio que
antes. Eso decía mucho sobre su relación y su sociedad, sobre cómo se
agrupaban y sobre el hecho de que todos parecían bastante satisfechos
con ello. Era miércoles, 2 de noviembre, Día de los Muertos. Seguí
sentado en aquel saliente de piedra hasta que una paloma, que estaba
encaramada en el gancho de Hidalgo, me dejó un presente en la cha-
queta, y pensé que había llegado el momento de moverse.

Cuando llegué al Jardín Unión, el hombre de las muletas entraba
en la iglesia de San Diego, la misma en la que Diego Rivera aseguraba
haber perdido la fe, a la edad de seis años. Bajo los árboles que había
frente a la iglesia, el ruido de la fiesta ya no era un murmullo lejano.
Bajo mi balcón, la música de los mariachis bastaba para agitar mi cer-
veza en el vaso. Luisa, la propietaria de la casa, me había dicho que en
1903 el dictador Porfirio Díaz se había apoyado en la barandilla de
aquel mismo balcón y había dormido en la habitación que yo ocupa-
ba. Quizá eso explicaba por qué a veces las ventanas se abrían sin que
soplara el viento. Díaz visitó Guanajuato en 1903 para inaugurar el
Teatro Juárez, la ópera de la ciudad, situado aproximadamente frente
a la habitación del dictador. Aquél fue un momento triunfante para
Díaz y las autoridades de la ciudad. Habían necesitado treinta años de
duro trabajo y despilfarro para terminar el pequeño teatro.

Díaz adoraba Guanajuato, que tenía fama de ser una de las ciu-
dades más conservadoras de México. Fue allí donde autorizó la cons-
trucción de un arco de triunfo dedicado no a sus glorias militares,
sino a la gloria de su segunda esposa, la desafortunada Carmelita,
que detestaba al anciano marido con quien se había casado bajo
coacción. El padrino de Carmelita no aprobaba aquel matrimonio, y
para tranquilizarlo, ella le escribió una carta: «No temo que Dios me
castigue por dar este paso, pues mi peor castigo será tener hijos con
un hombre al que no amo; sin embargo, lo respetaré y le seré fiel
toda mi vida. No tienes nada que reprocharme, padrino...»

Díaz volvió a visitar Guanajuato en septiembre de 1910. Aquélla
fue su última visita y aquél el año del centenario de la revolución in-

dependentista. El dictador acababa de preparar su séptima reelección, y estaba a punto de estallar un nuevo conflicto. En México, según palabras de Paz, «una fiesta... no celebra un acontecimiento, sino que lo reproduce». Y en México, en 1910, celebraron el centenario de aquella revolución organizando otra. Pero Díaz no lo había previsto, ya que no había leído a Paz. En esta ocasión venía a inaugurar el nuevo mercado cubierto, que era, y sigue siendo, la mayor zona techada de Guanajuato. Aún hoy una gran placa de mármol colocada en la pared junto a la entrada del mercado recuerda la ocasión. La entrada parece el arco de una estación terminal de ferrocarril, y el mercado fue construido por el arquitecto Ernesto Brunel. Al pie de la inscripción dejaron un espacio para registrar el coste del proyecto en tres monedas diferentes, pero este espacio sigue en blanco. La revolución llegó antes de que el gobernador hubiera terminado de hacer las cuentas, y después nadie quiso reconocerle méritos al «porfiriato».

Enfrente del mercado hay un café, y el día de mi visita habían instalado un altar familiar en el vestíbulo. En dicho altar habían colocado flores, maíz, fruta y pastelillos de azúcar, cada uno con un nombre escrito en negro de alguno de los muertos a los que se recibiría en esa jornada. Sobre el altar había un letrero que rezaba: «Disfrutarías más si dieras algo para este altar, y así recibirías a todos los muertos de Guanajuato.» Frente al café, en la acera, el barrendero estaba sentado con su hijo sobre las rodillas. El niño sostenía la larga escoba de su padre mientras comía algo blanco y pegajoso, una golosina con forma de calavera.

Bajé por la calle de Santo Niño, donde siempre esperas encontrar algún ángulo recto, donde la perspectiva es tangible y está construida en las piedras, y finalmente llegué a Pocitos. Busqué el número 80, que en la actualidad es el 47. Aquí, la placa de la pared anuncia que en el interior nació Diego Rivera, «pintor magnífico». Era el Día de los Muertos y la casa estaba cerrada al público. Pero oí un portazo lejano y una radio encendida, así que llamé a la puerta. Me contestó una voz de mujer. Poco rato después se abrió la puerta y pude entrar en la casa.

Fábulas y Sueños

1

El nacimiento de un fabulador

Guanajuato 1886-1893

Los mexicanos mienten porque les encanta la fantasía.

EL ARTISTA DIEGO RIVERA nació en diciembre de 1920, a la edad de treinta y cuatro años, en una pequeña capilla italiana de las afueras de Florencia. Estaba de pie ante un fresco del maestro renacentista Masaccio que representa el momento en que san Pedro encuentra una moneda de oro en la boca de un pez. Pero lo que contemplaba no era el fresco, sino el andamio de un muralista que trabajaba en la capilla. Era una pirámide de madera compuesta de cinco plataformas ascendentes, conectadas por varias escaleras, y montada sobre ruedas. De inmediato Rivera hizo un detallado dibujo de la plataforma.

Diego era mexicano, y tenía antepasados españoles, indios, africanos, italianos, judíos, rusos y portugueses. Treinta y cuatro años atrás, el día del nacimiento del aprendiz, lo habían bautizado Diego María de la Concepción Juan Nepomuceno Estanislao de Rivera y Barrientos Acosta y Rodríguez. Según su certificado de nacimiento, se llamaba Rivera Diego María, pero más adelante, en cada nueva entrevista, Rivera se añadiría otro nombre. El nacimiento se produjo el 8 de diciembre, día de la Inmaculada Concepción, una fiesta señalada. El historiador del arte Ramón Favela ha examinado el certificado de bautismo que se conserva en el registro eclesiástico de Guanajuato, y afirma que según éste en realidad el «pintor magnífico» nació el 13 de diciembre; es decir, que ya el primer dato de la vida de Diego Rivera, la fecha de su nacimiento, es falso. Sin embargo, no parece que esa falsedad tuviera cimientos sólidos. La madre de Diego siempre aseguró que el nacimiento de su hijo había ocurrido el 8 de

diciembre y, al parecer, su tía Cesárea opinaba lo mismo. De hecho, el documento civil que se conserva en el ayuntamiento registra el nacimiento el día 8 de diciembre, miércoles, a las 7.30 de la tarde.

Rivera solía hacer unos relatos muy dramáticos de sus primeros años, y su nacimiento no era una excepción. No sólo se produjo durante una gran fiesta, sino que en él hubo presagios, sufrimiento y consecuencias fatales. Según aseguraba Rivera muchos años más tarde, estuvo a punto de morir el mismo día de su nacimiento. Había nacido tan débil que la comadrona lo arrojó a un cubo de estiércol. Su abuela le salvó la vida matando unas palomas y envolviéndolo con sus entrañas. «Venga, venga, muchachito...», le canturreó. No obstante, no hay prueba alguna de que Diego no gozara de una salud excelente al nacer.

Sin embargo, es cierto que el día del nacimiento de Rivera se produjo un drama. De hecho, no era Diego el que estaba muriéndose, sino su madre, María del Pilar. Él fue el primero de dos gemelos. El parto produjo una hemorragia a la madre, así que, mientras en la calle estallaba la fiesta, en la casa su pobre madre paría al segundo niño. Se encontraba presente un médico, pero María había perdido tanta sangre que entró en un coma profundo. Cuando poco después el médico le buscó el pulso inútilmente, declaró que la mujer había muerto. Don Diego Rivera, su marido, profundamente afectado, había dado instrucciones a su amigo el doctor Arizmendi (un buen francmasón como él) de que, llegado el caso, sacrificara al niño si con ello podían salvar la vida de la madre. Semejante proceder contradecía directamente las enseñanzas de la Iglesia, por lo que don Diego habría podido demostrar que, aunque su esposa era una devota católica, había salvado la vida gracias a su marido, que era un convencido anticlerical. El inesperado curso de los acontecimientos causó una honda desesperación a don Diego, que no se consoló cuando llegó el tío de su difunta esposa, Evaristo Barrientos, que no era católico, sino criollo y espiritualista. El tío Evaristo le explicó que, según la ortodoxia espiritualista, la misión de doña María en la tierra había terminado y ahora ella había pasado a unos círculos espirituales superiores, donde sin duda se la podría encontrar en su debido momento. A continuación, la hermana de María, Cesárea, y la señora Lola Arizmendi procedieron a amortajar el cadáver.

Con ayuda de la ciencia, la francmasonería y el espiritualismo, don Diego debería haberse resignado a aceptar aquella nueva situación, pero lo cierto es que no lo hizo. Cuando la anciana Marta, la criada de doña María, que hasta el momento había sido la única persona preocupada por recibir a los gemelos, se inclinó sobre su «niña María» para despedirse de ella y se puso a vociferar que estaba viva, fue excesivo para don Diego. Éste ya se había convencido de que el espíritu de su esposa, siguiendo los postulados de don Evaristo, debía de estar concluyendo su viaje a las esferas astrales. Así que cuando la ignorante anciana besó a su esposa en la fría frente e imaginó que oía respirar al cadáver y exclamó «¡Me oye! ¡Me oye!», don Diego se derrumbó. Al ver que nadie le creía, la anciana Marta exigió que fueran a buscar de nuevo al médico para practicarle a la mujer la «prueba de las ampollas». A su regreso, el doctor Arizmendi encendió una cerilla y la colocó bajo el talón izquierdo de María para tranquilizar a la testaruda anciana. Para sorpresa de todos, de inmediato se formó una ampolla, lo cual no habría ocurrido de haber estado la mujer muerta, como todos los presentes sabían. Por lo tanto, la menos cultivada de las tres personas que habían examinado el cuerpo de María había demostrado tener razón. Marta y Cesárea corrieron a la cercana iglesia de los Hospitales para dar las gracias a Nuestra Señora y encender velas por la milagrosa resurrección ocurrida en el día de su fiesta. Don Evaristo argumentó que el espíritu de su sobrina debía de haber sido llamado tras iniciar el viaje y que era evidente que le habían asignado la realización de alguna tarea más importante. El doctor Arizmendi dictaminó que su pacienta había sufrido una catalepsia que él no había sabido diagnosticar. Don Diego canceló el pedido de la gran muñeca que le había regalado a su esposa tras sus tres partos anteriores, que habían dado como resultado otros tantos niños muertos. María, por su parte, se recuperó por completo.

§ § §

MARÍA DEL PILAR BARRIENTOS, la madre del pintor Diego Rivera, se había casado con su esposo, que también se llamaba Diego Rivera, en 1882, cuando sólo tenía veinte años. A su hijo le gustaba recordar que el día de la boda de sus padres un cometa surcó el cielo noc-

turno. Desde los dieciocho años María había sido maestra de la escuela primaria de Guanajuato, fundada por su madre en 1878. A esa escuela llegó un maestro normalista alto, robusto y de barba negra, don Diego de Rivera. Don Diego buscaba trabajo y doña Nemesia Rodríguez de Valpuesta, la madre de María, que era viuda, estuvo encantada de ofrecerle un empleo. Sus dos hijas, que trabajaban en la escuela, no tenían el título de maestra. De hecho, ninguna de las dos había ido a la escuela, pues ambas se habían educado con profesores particulares. María enseñaba música y gramática; su hermana menor, Cesárea, labores de aguja. Por lo tanto, don Diego suponía una incorporación importante a la plantilla de la escuela. Además de estar cualificado para impartir clases en el nivel secundario, también era autor de un libro de texto de gramática española. Poco tiempo después se enamoró de la mayor de las hijas de su empleadora, y el 8 de septiembre de 1882 María accedió a casarse con él, pese a que don Diego era quince años mayor que ella. María quería formar una familia antes de reanudar su carrera, que había interrumpido sólo dos años después de empezarla. Por su parte, su marido había iniciado varias carreras, pero aunque tenía un talento considerable, no había tenido éxito con ninguna. Don Diego había destacado siempre por su inteligencia, su energía y su habilidad para fracasar. Había crecido en Guanajuato y en 1862, a la edad de quince años, ya estudiaba en el Colegio de la Purísima Concepción, que más tarde se convertiría en la Universidad de Guanajuato. Había estudiado para ingeniero químico; después, tras heredar la participación familiar en una mina de plata, probó fortuna como ensayador y prospector. Como no obtuvo resultados en la mina, empezó a explotar su herencia intelectual de letras y liberalismo.

Por tradición familiar, el padre y el abuelo de don Diego habían sido oficiales del ejército. Su abuelo, cuyo nombre desconocemos (aunque Rivera aseguró en una ocasión que se llamaba Marqués de la Navarro), era un aventurero y mercenario italiano que había servido en el ejército del rey de España. Cuentan que este oficial italiano fue enviado a Rusia para realizar una misión diplomática a finales del siglo XVIII. Durante su estancia en Rusia se casó con una mujer de la familia Sforza, que más tarde moriría de parto, por lo que el oficial regresó a España con su hijo Anastasio. No mencionó a nadie la

muerte de su esposa, y se reincorporó al ejército español, haciéndose cargo de su hijo, que gracias al silencio de su padre adquirió la enigmática categoría de «hijo de madre desconocida». Anastasio siguió los pasos de su padre y se alistó en el ejército español y, según la leyenda familiar, recibió un título de nobleza. Pese a esta distinción, Anastasio decidió no instalarse en España, y emigró como había hecho su padre italiano antes que él. Sin embargo, no regresó a Italia, ni a San Petersburgo en busca de la familia de su madre, sino que viajó a México y se instaló en Guanajuato, donde adquirió participaciones en varias minas de plata. A los sesenta y cinco años de edad ofreció su espada a Juárez y luchó con el rango de general, defendiendo la causa de la República durante la guerra de la Intervención. Su padre había luchado por España contra el bonapartismo y contra Francia, y ahora él iba a hacer lo mismo. Ésta parece ser la única prueba documentada para apoyar la historia familiar que contaba Diego Rivera, que no es del todo imposible.[1]

1. Si Anastasio luchó junto a Juárez en 1858, y si tenía sesenta y cinco años cuando lo hizo, entonces había nacido en San Petersburgo en 1793. En 1792, cuando el Rivera italiano fue presuntamente enviado a San Petersburgo, el primer ministro español era el joven Manuel Godoy, el favorito de la poderosa reina María Luisa. La Convención Revolucionaria Francesa había declarado su apoyo a cualquier pueblo extranjero que se levantara contra sus dirigentes hereditarios, y parece una posibilidad lógica que una misión diplomática española visitara a Catalina para negociar esto. Los procedimientos de la Convención Francesa causaron alarma en Rusia, e hicieron que Francia declarara la guerra a España en 1793. Si había nacido en 1793, Anastasio, el hijo del general Rivera italiano, habría estado en el ejército español en 1820, cuando España pasaba por un período de revueltas liberales y nacionalistas. En la sucesión de insurrecciones y golpes de Estado que se produjeron en España entre 1820 y la llegada de Anastasio a México, el joven oficial habría tenido numerosas ocasiones de distinguirse. Si Anastasio recibió un título nobiliario de un gobernante español, debió de tratarse de Fernando o su hija, la reina Isabel II, que subió al trono en 1833. A la vista de su posterior carrera, parece más probable que Anastasio Rivera se hubiera convertido en «Anastasio de la Rivera» como seguidor de la reina liberal en su lucha contra los absolutistas que apoyaban a don Carlos. La primera guerra carlista terminó en 1839, tras causar unas 270.000 víctimas mortales. Ése pudo ser un momento adecuado para el ascenso de Anastasio. Para un general liberal español como Anastasio, México debía de ser un país adecuado donde buscar nuevas oportunidades. Desde 1821, fecha en que México estableció definitivamente su independencia de España, siempre había recibido bien a los aventureros europeos que llegaban con dinero para invertir.

Sabemos que don Anastasio de la Rivera llegó a México con dinero porque poco después de su llegada se instaló en Guanajuato y compró acciones en la mina de plata de La Asunción. Se asoció con don Tomás de Iriarte, hijo del conde de Gálvez. En ese momento don Anastasio era un hombre adinerado, y en 1842 se casó con doña Inés de Acosta y Peredo, una hermosa mexicana de origen judío-portugués que, tras la muerte de su padre, había sido criada por su tío, Benito León Acosta, famoso en México por sus hazañas en globos aerostáticos. Las especulaciones de don Anastasio en la mina de plata de La Asunción se produjeron justo antes del inicio de un *boom* de la minería, y durante unos años obtuvo de ellas algún beneficio. Pero todo se vino abajo al inundarse la mina. De la noche a la mañana, don Anastasio se había arruinado. En su vejez volvió a dedicarse a la política y la carrera militar. El gobernador de Guanajuato, Manuel Doblado, amigo de Anastasio, fue uno de los primeros líderes liberales que en 1855 se sublevaron contra los gobernantes conservadores del país y apoyaron a Juárez. Cuando en 1858 estalló la guerra de la Reforma, el gobernador Doblado y Anastasio Rivera se unieron a la insurrección en el bando de los liberales. Se dice que Anastasio perdió la vida en esa causa, a la edad de sesenta y cinco años, armado y montado a caballo.

¿Qué más sabemos de don Anastasio, expósito, soldado, noble, exiliado, propietario de minas, millonario arruinado y liberal insurrecto? Al parecer –y el pintor Diego Rivera repite la expresión en el relato de sus orígenes– era un hombre de «sorprendente vigor», o como dice a veces, de «fabuloso vigor». La prueba de ello era que se había casado a los cincuenta años con una muchacha de diecisiete, que le dio nueve hijos. Entre ellos estaba su hijo mayor, Diego, el padre del pintor, nacido en Guanajuato en 1847. Diego Rivera solía darle la vuelta a la fecundidad de sus abuelos, y le contó a Gladys March, con quien escribió su autobiografía, que «Anastasio le dio nueve hijos a su esposa». Según cuentan, ésta, Inés Acosta, al recordar en su vejez a su difunto esposo, declaró que «un joven de veinte años no habría podido ser un amante más satisfactorio».

Finalmente don Anastasio cayó en el campo del honor. En 1939, durante una conversación con Bertram Wolfe, su primer biógrafo, Diego Rivera dejó claro que apoyaba el relato convencional de la

muerte de su abuelo, es decir, el que sostenía que don Anastasio había muerto en 1858 con la espada en la mano durante la guerra de la Reforma, a la edad de sesenta y cinco años, o durante la guerra de la Intervención, ocho años más tarde. Al afirmar que Anastasio había muerto «combatiendo a los franceses y a la Iglesia», Diego Rivera parecía defender la segunda fecha. Pero hacia 1945 había desarrollado un relato alternativo de la muerte de Anastasio, que habría caído en el campo de batalla, pero en uno distinto. En esta versión Anastasio había sido víctima de una criada de veinte años que lo deseaba y «estaba loca de celos por las atenciones que él seguía dedicándole a su esposa». La muchacha envenenó al general. Sin duda también era un final adecuado para un Rivera: morir en el apogeo de su virilidad, con sólo setenta y dos años, víctima de una mujer celosa. Hay que tener en cuenta que cuando dio la segunda versión —la del envenenamiento—, Diego Rivera tenía serias dificultades a causa de su exigente y posesiva esposa.

El problema es que existen muy pocos datos fidedignos sobre la vida de don Anastasio. Quizá fuera un liberal español, ennoblecido por su lealtad y su destacado servicio a la progresista reina Isabel de España. O tal vez era un carlista absolutista y antidemócrata, condenado al exilio tras la ignominiosa derrota que las fuerzas de la reina infligieron a las tropas reaccionarias, y que confiaba en prosperar en el Nuevo Mundo. O quizá no era más que un desertor al que habían asignado temporalmente la vigilancia de un furgón de equipajes o un cofre del gobierno español, que logró huir a México por Cuba y que durante el viaje asesinó a un noble llamado De la Rivera y le robó la identidad. Cuando llegó, para evitar que lo reconocieran, el asesino se mantuvo alejado de Ciudad de México y de Veracruz y se dedicó a cultivar los círculos influyentes de una ciudad pequeña. Lo único que tenemos es su nombre, su retrato, su edad aproximada, la firme convicción de que procedía de España, donde seguramente había nacido, la casi total seguridad de que explotó una mina de plata que acabó fracasando, el hecho de que vivía en Guanajuato y que fue padre de nueve hijos. De su esposa, Inés Acosta, no se sabe mucho más.

No hay pruebas que demuestren el origen judío de Inés, aunque eso tendría cierta importancia para su nieto el pintor. Es evidente que dándole nueve hijos a su marido, treinta y tres años mayor que

ella, Inés quería asegurarse compañía en su viudez, que probablemente sería larga. En la actualidad la familia Rivera acepta que Inés era sobrina del primer aviador de México. Benito León Acosta también había nacido en Guanajuato y había aprendido el arte de los globos aerostáticos en Francia y Holanda. A su regreso a su país natal, ofreció sus servicios y aparatos inflables al ejército mexicano, como observador militar. Este hecho ocurrió durante la dictadura de Antonio López de Santa Ana, famoso por perder la mitad del territorio de México —las tierras que ahora conocemos como Texas, Arizona, Nuevo México, Colorado, Nevada y California (y parte de Utah)—, pero también por haber dedicado a su pierna un funeral de estado después de que se la amputara un artillero naval francés que estaba bombardeando Veracruz. Santa Ana se comportó correctamente con el intrépido Benito León Acosta, concediéndole la gran cruz de la Orden de Guadalupe y nombrándolo Primer Aeronauta Mexicano. Rivera aseguraba también que su abuela Inés era descendiente del filósofo racionalista Uriel Acosta.

En general, el pintor estaba satisfecho con estos exóticos antepasados, que le proporcionaban una lejana auréola de riqueza, una conexión con la aristocracia europea de la Conquista y una ración de osadía militar, distinción intelectual y diferenciación judía. Además, pese a lo variados que eran, no había ni rastro de capacidad artística. En este sentido, Rivera era su propia y original creación.

La herencia de Anastasio e Inés pasó a un personaje que no tiene nada de misterioso, don Diego Rivera Acosta, el padre de Diego Rivera; y en la vida de don Diego padre hay algunas similitudes con la leyenda del general Anastasio de la Rivera. Diego Rivera Acosta, el mayor de los hijos de Anastasio, nacido en 1847, era lo bastante mayor para luchar junto a su padre, o quizá bajo sus órdenes, en la guerra de la Intervención, pues el conflicto acabó cuando él ya tenía diecinueve años. Y eso fue, según su hijo, lo que hizo. En palabras de Diego Rivera, su padre «luchó siete años contra los franceses», desde los trece de su edad. Don Diego, que había heredado el liberalismo y la habilidad militar de Anastasio, participó en las batallas finales entre Juárez y las fuerzas del emperador Maximiliano y estuvo presente en la caída de Querétaro, el 15 de mayo de 1867, hecho que provocó la rendición del emperador. Don Diego presenció entonces

(muerto ya su padre que, como hemos visto, había caído en uno u otro de los campos del honor) la ejecución de Maximiliano y dos de sus generales mexicanos, el 19 de junio de aquel mismo año.

Sonaron los disparos y el desafortunado noble austriaco cayó de rodillas. No obstante, necesitó dos golpes de gracia antes de que le sobreviniera la muerte y le permitiera cumplir su destacado papel en la arquetípica pantomima de la política mexicana premoderna: la ejecución pública. Y al sonar los disparos (en presencia o no de don Diego, pero inmortalizados por Édouard Manet) la fantasía desaparece y surge una dura y reluciente veta de realidad que late en la leyenda del pintor Diego Rivera. Si lo único que conocemos del *general* Anastasio de la Rivera es su nombre y su cara, su hijo don Diego tiene una identidad claramente definida. Lo encontramos, tanto si regresaba del campo de batalla como si no, trabajando de ensayador de metales preciosos en Guanajuato durante los breves cinco años que le quedaban a Juárez, tras la ejecución de Maximiliano, para convertirse en el único jefe de Estado mexicano desde la independencia que moría en la cama presidencial, de causas naturales, en julio de 1872. Don Diego reanudó sus estudios y finalmente se licenció y destacó no como general, diplomático o millonario propietario de minas, sino como maestro de escuela. Nunca utilizó otro nombre que no fuera «Rivera Acosta». Más tarde, Diego Rivera explicaría que su padre había abandonado la forma más larga debido a sus convicciones liberales y progresistas. Perdidas las esperanzas de reabrir la inundada mina de La Asunción, don Diego invirtió el pequeño capital que le quedaba en otra mina conocida como La Soledad o El Durazno Viejo. Seguramente su madre, que era amiga de doña Nemesia Rodríguez de Valpuesta, le sugirió que aceptara el empleo en la escuela primaria de ésta, pues ambas eran viudas desde hacía varios años.

Doña Nemesia era la viuda de Juan Barrientos Hernández, un minero nacido en el puerto atlántico de Alvarado. Juan Barrientos murió cuando su hija mayor tenía cuatro años, dejando a doña Nemesia al cuidado de su hermano Evaristo, el espiritualista, junto con sus tres hermanos: Joaquín, Mariano y Feliciano Rodríguez. Como Juan Barrientos había nacido en Alvarado, un puerto famoso por su población mestiza, Rivera aseguró más adelante que tenía an-

tecedentes africanos. A veces, mientras se miraba en el espejo para pintar uno de sus recurrentes autorretratos, acentuaba sus rasgos presuntamente africanos. Los antecedentes africanos de Rivera siempre se han considerado otra de sus invenciones. Su hermana María aseguraba que el padre de su madre era criollo, «con la piel clara y los rasgos finos». Lo que sí es cierto es que el pintor heredó de alguno de sus antepasados una resistencia física excepcional.

Diego Rivera hizo relativamente pocas referencias públicas a su madre, pero relacionó a la familia de ésta con una de sus invenciones biográficas más originales, arrojando luz sobre algunos de los más destacados sucesos de la historia de México y Europa de los siglos XIX y XX. Feliciano Rodríguez, hermano de su abuela materna Nemesia, la maestra, había servido en la guerra de la Intervención con el rango de coronel, pero no en el bando de Juárez, sino entre las fuerzas reaccionarias del emperador Maximiliano. Resulta que el tío Feliciano se convirtió en admirador y, más adelante, en amante de la emperatriz Carlotta. Ya que tenía un tío en el bando equivocado de la guerra civil, debía de ser un consuelo para Diego saber que, al menos, el tío Feliciano había seducido a la esposa del tirano extranjero. En 1867, cuando regresaba a Bélgica, su país natal, en un intento de buscar apoyo para su asediado marido, Carlotta sufrió un colapso en el Vaticano, y se convirtió en la única mujer que pasaba la noche allí. Según los historiadores convencionales, a la mañana siguiente Carlotta recobró el conocimiento, pero no el sentido, y pasó el resto de su vida confinada en el castillo de Bouchonut, en Bélgica. Sin embargo, según Rivera, el desmayo de Carlotta en el Vaticano no se debía a la pena que sentía, sino a que estaba embarazada. Dio a luz en secreto a un hijo que se convirtió en el general Maxime Weygand, y que no era por tanto otro que el hijo natural del tío Feliciano.

Es cierto que el general Weygand nació en Bruselas en 1867 «de padres desconocidos» y fue bautizado con el nombre de Maxime, pero su relación con la emperatriz Carlotta nunca ha pasado de las meras especulaciones. Sin embargo, todas las dudas que Rivera pudo haber tenido sobre la historia se disiparon en 1918, cuando se alojaba en casa del doctor Élie Faure, el más destacado historiador del arte de su época, cerca de Périgueux, en el sur de Francia. Allí se pro-

dujo un inesperado pero emotivo encuentro entre Diego y Maxime, «el primo hermano de su madre», que por aquel entonces era más conocido como el jefe del estado mayor del mariscal Foch. Olvidando el holocausto que en ese momento estaba ocurriendo en el norte de Francia y los planes que pudieran estar preparándose para la última gran ofensiva, el general Weygand exclamó: «¡Mi pequeño Diego...! ¡Ven y dame un abrazo! ¿Cómo está mi prima, tu madre? ¿Y tu tía Cesárea? ¿Y qué noticias me traes de mi buen amigo, su marido, Ramón Villar García?» Este encuentro entre el jefe del estado mayor francés y su «pequeño Diego» habría causado una considerable impresión en cualquiera que lo hubiera presenciado, pues «Dieguito» doblaba en estatura al general. Pero desgraciadamente no hubo testigos.

El encuentro con el general Maxime Weygand es la última intervención de aspecto militar en la leyenda de Rivera.

El matrimonio contraído en 1882 por los padres de Rivera, don Diego Rivera y María del Pilar Barrientos, duró treinta y nueve años; es decir, el resto de la vida de don Diego. El novio era quince años mayor que la novia, y mientras ella, al igual que su madre, era una devota católica, él era un famoso francmasón e hijo de otro francmasón. Las posibles incompatibilidades quedaron resueltas, según su hija María, mediante la progresiva adopción de María del Pilar Barrientos de la mayoría de las opiniones de su marido. Rivera vio muy poco a sus padres después de marcharse de México en 1906 (a los diecinueve años) y ausentarse de su país natal durante dieciséis años, pero en sus escasas referencias a ellos hay que destacar que nunca criticó públicamente a su padre y que apenas mencionó a su madre, salvo en términos denigrantes o despectivos. Esta actitud no parece deberse a que se sintiera descuidado o despreciado por su madre, sino que le resultaba sofocante el afecto de ésta. Así pues, esto sugiere que el pintor negaba sus verdaderos sentimientos hacia ella y que, a causa de sus incompatibilidades, se unió al bando de su padre en la silenciosa pugna del matrimonio. En cualquier caso, en la edad adulta Rivera siempre se mostró emocionalmente escurridizo.

En los primeros años del matrimonio, don Diego, el frustrado minero y marginado del auge económico de que se benefició México

en el período de la dictadura de Porfirio Díaz, adoptó opiniones cada vez más liberales. Al principio siguió impartiendo clases en la escuela. Más adelante se aseguró un puesto en la administración del estado de Guanajuato. En 1884 nombraron a un nuevo gobernador, el general Manuel González, antiguo presidente de México y uno de los más íntimos colegas del propio Porfirio Díaz. González se jactaba de haber matado «a todos los bandidos de Guanajuato, menos a sí mismo»; sin embargo, todo indica que las relaciones de don Diego con el gobernador González eran cordiales. Don Diego, el hijo de Anastasio, que había sido amigo del gobernador Doblado treinta años atrás, supo relacionarse bien y fue nombrado inspector de escuelas. También fue elegido para el consejo municipal de la ciudad de Guanajuato, fundó una escuela normal para la formación de maestros rurales; y fue colaborador y en 1887 editor de *El Demócrata*, el periódico liberal de Guanajuato. Durante los primeros años del «porfiriato», el liberalismo no era necesariamente un impedimento para el ascenso político. El propio Díaz se consideraba liberal, antes de volverse adicto a las reelecciones y a la manipulación de los intereses extranjeros.

Después de la boda, don Diego y María del Pilar vivieron en el piso superior de la casa de Pocitos, con una espléndida vista sobre los tejados del centro de la ciudad que se extendía hasta las montañas. En el salón había un gran piano, y la casa estaba llena de libros; la pareja disponía de suficiente dinero para mantener un pequeño coche de caballos y un mozo que los paseaba por la ciudad. También contrataron a Marta, que vivía con ellos y a la que pronto consideraron un miembro más de la familia. María del Pilar, según su hijo, solía exagerar la edad de don Diego cuando hablaba de él, con la esperanza de que resultara menos atractivo para otras mujeres. Al morir doña Nemesia, la hermana de María del Pilar, Cesárea, y su tía Vicenta se trasladaron a Pocitos, y la familia pasó a ocupar una mayor parte de la casa. Durante cuatro años la joven pareja intentó formar una familia, y en tres ocasiones don Diego tuvo que consolar a su esposa regalándole una enorme muñeca. Y la vida continuó hasta el memorable suceso del miércoles 8 de diciembre de 1886, fecha en que nació Diego. Pero el pequeño, demasiado ocupado procurándose sustento, no hacía ningún ruido. Envuelto o no en entrañas de pa-

loma, estaba cómodamente instalado en el pecho de la nodriza, a la que prudentemente habían contratado para ocupar el lugar de María del Pilar, tan propensa a los accidentes. Como nadie esperaba gemelos, la nodriza, Antonia, una india tarasca, no daba abasto el primer día, hasta que encontraron una segunda nodriza. ¿Fue entonces cuando Carlos empezó a rezagarse? ¿Estaba aprovechándose Diego de su corta ventaja, ejercitando ya sus poderes cautivadores con el pecho de que se nutría, haciendo que la distraída Antonia repartiera la leche de forma desigual? El 19 de diciembre, cuando firmó el certificado de nacimiento, don Diego, el padre de Rivera, cometió una imprecisión. Declaró que Diego María no tenía ninguna característica distintiva. Pero se equivocaba. Desde las primeras fotografías, tomadas cuando el niño tenía unos diez meses, donde aparece sentado junto a su hermano Carlos María chupándose el dedo pulgar con gesto meditativo, Diego María muestra un aire atento y vigilante. Está cómodamente inclinado, con su jersey de lana y sus pañales, observando la escena y ajustando la lente con mirada calculadora. En cambio, Carlos María está incómodamente inclinado hacia adelante. Tiene una expresión inquieta, como si intentara adivinar de dónde vendría el próximo golpe de la vida. Hasta las rodillas y los muslos de los dos niños son diferentes: los de Diego son un homenaje a los esfuerzos de Antonia; los de Carlos, más delgados, revelan que su nodriza, Bernarda, estaba peor dotada para aquella tarea.

El golpe que Carlos esperaba llegó unos meses más tarde, cuando Antonia y Bernarda, que ya rivalizaban en el tamaño y la belleza de sus lactantes, que trabajaban en la misma casa y pasaban las horas que tenían libres en el mismo barrio chismorreando sobre lo mismo, se enamoraron del mismo joven. Las dos nodrizas protagonizaron una violenta pelea. Las separó Vicenta, la tía abuela de los gemelos, conocida como tía Totota, que a continuación diagnosticó un caso doble de bilis en la leche. Ordenó a las nodrizas que retiraran el pecho a los niños hasta que las pasiones se hubieran enfriado. Antonia obedeció, y Diego María pasó varias horas sin mamar. Pero Bernarda, quizá ansiosa por recuperar el terreno perdido, o preocupada por si empezaba a escasearle la leche, desafió las órdenes y amamantó a Carlos María con su leche alterada, y lo envenenó. Según otra versión de la muerte de Carlos, el niño era frágil, su no-

driza tenía menos leche, y para compensarlo le dio leche de cabra contaminada. A partir de ahí Rivera construyó el tema shakespeariano de la rivalidad fraterna por poderes. Las nodrizas compiten en todo, llegando a las manos por un asunto del corazón. Antonia es lo bastante inteligente y fiel para contenerse, y así le salva la vida a Diego. Bernarda es inferior, como Carlos, y envenena al niño a causa de su desobediencia.

Al morir Carlos, María del Pilar sufrió una crisis nerviosa. Después del funeral se negó a abandonar el panteón municipal y su marido no tuvo más remedio que alquilar una habitación para ella en la casa del guarda del cementerio, donde se reunían por la noche. Rivera quedó marcado por la reacción de su madre —«una tremenda neurosis»— ante la muerte de su hermano. «La reina, mi madre —escribió en su autobiografía—, era diminuta, casi infantil, con unos ojos enormes e inocentes, pero adulta en su extremado nerviosismo.» Así pues, Diego sufrió a una edad muy temprana la pérdida de un hermano, al que más tarde no recordaría, aunque tendría muy presente el dolor de su madre y su incapacidad para consolarla, aprendiendo asimismo que las madres podían ser irracionales, pasionales y egocéntricas.

Tan extremado era el dolor de María del Pilar, que el doctor Arizmendi decidió que jamás se recuperaría si no la distraían, por lo que sugirió que se matriculara en la universidad. Ella eligió la carrera de obstetricia. Mientras tanto Diego, sentado en el suelo junto a la fuente y sintiéndose abandonado por su madre, dejó de crecer. Fue enviado con Antonia al pueblo de ésta, en la montaña, al parecer con la intención de que engordara y se recuperara del raquitismo que padecía. Pero Rivera explicaba que Antonia era herbolaria y bruja, y que le dejaba deambular por la selva, donde los animales, hasta las serpientes y los jaguares, se hicieron amigos suyos. Durante el resto de su vida afirmó que siempre quiso a Antonia más que a su propia madre, y que al regresar de la selva su madre se lamentaba de que su hijo era «otro Diego», un pequeño indio que hablaba con el loro de la familia en tarasco en lugar de español. De hecho, teniendo en cuenta que el álbum familiar contiene fotografías de Diego a los dos, tres y cuatro años, todas ellas tomadas en un estudio de Guanajuato, su estancia en las montañas no pudo durar más de dos años. Pero

durara lo que durara, el destierro del gemelo superviviente al paraíso salvaje de la selva subraya la importancia épica que Rivera otorgaba a la muerte de Carlos.

No hay duda de que Diego Rivera vivió en Guanajuato hasta los seis años. Creció en una hermosa casa con su madre, dos tías, la anciana Marta, su querida Antonia y, desde los cuatro años, su hermana María. Durante su infancia las mujeres lo vigilaron, lo adoraron y lo cebaron, fomentando su carácter autoritario. Su tía Cesárea recordaba haber llevado al niño a una tienda, donde Diego, inmóvil delante de un expositor lleno de objetos atractivos, con unos cuantos céntimos en el puño, se puso a gritar, desesperado: «¿Qué quiero? ¿Qué quiero?» Sin embargo, en su relato de este período el pintor prefiere subrayar el carácter masculino. Mientras las mujeres le llenan la cabeza de supersticiones, su padre le enseña a leer «según el método Froebel», en una época en que dicho método era casi desconocido fuera de Alemania. Con excepción de Antonia, que lo lleva a su cabaña de la selva para hacer de él un pequeño indio, las mujeres no representan ningún papel destacado en su vida. Al pequeño indio le sucede el pequeño ateo. Un día la tía Totota violó la norma de don Diego, según la cual había que mantener al pequeño alejado de los sacerdotes, y lo llevó a la iglesia de San Diego, situada delante del Jardín Unión, para presentárselo a los santos. Diego insistía en que los santos estaban hechos de madera y yeso. En cualquier caso, subió los escalones del altar y les soltó a los fieles una arenga, aconsejándoles que no dieran más dinero al sacerdote y explicando que un anciano no podía sentarse en una nube del cielo, ya que eso contradecía la ley de la gravedad. Mientras las feligresas gritaban y un sacristán le echaba agua bendita, el sacerdote entró en la iglesia con sus vestiduras y declaró que el niño era una reencarnación de Satanás. Tras un dramático enfrentamiento, Rivera, que tenía seis años, cogió el candelero del sacerdote y lo sacó de la iglesia. La tía Totota lo cogió de la mano y lo llevó a casa por unas calles desiertas, pues los ciudadanos se escondían del Diablo. La historia del pequeño ateo guarda un claro parecido con dos episodios de la vida de Jesucristo, el del niño Jesús sermoneando a los ancianos y el de Jesucristo echando a los mercaderes del templo.

El pequeño científico sucedió al pequeño ateo: se enfadó tanto

con su madre después de que ella le asegurara que su hermana María llegaría a la estación de Guanajuato en un paquete, que atrapó una hembra de ratón preñada y «le abrió el vientre con unas tijeras para ver si dentro había ratoncitos». Luego le llegó el turno al pequeño ingeniero, que se pasaba horas en el depósito de locomotoras, donde los empleados del ferrocarril le dejaban montarse en la plataforma del maquinista, aguantar el acelerador y tocar el silbato. Más adelante apareció el pequeño general, cuyos cuadernos de ejercicios contenían planos tácticos de batallas y bocetos de fortificaciones tan sorprendentes que el secretario de la Guerra de México lo convocó ante un comité de generales retirados y, a la edad de once años, lo alistó en el ejército mexicano. Cuando el general Hinojoso, secretario de la Guerra, concluye su interrogatorio y golpea la mesa con el puño, gritando: «¡Maldita sea, Diego, eres un soldado nato!», nos damos cuenta de que el pequeño Jesús ha dejado paso a una versión mexicana de Leonardo da Vinci. Y aun así, podría ser que en esas leyendas hubiera parte de verdad. Diego sentía una fascinación precoz por todo lo relacionado con la mecánica. En una fotografía aparece con una locomotora de juguete en las manos. Las mujeres que lo rodeaban le pusieron dos apodos: el Ingeniero y el Chato. Le gustaba ir a la estación para ver llegar los trenes procedentes de Ciudad de México, después del largo viaje por aquella rama de la Línea Central Mexicana. Los primeros dibujos de Diego Rivera que se han conservado son de locomotoras, y como hijo de uno de los ciudadanos más destacados de la ciudad, es posible que le dejaran jugar en la plataforma del maquinista.

En 1892 la estación de ferrocarril de Guanajuato debía de ser otra zona mágica para un niño prodigio, más atractiva que un aeropuerto moderno, más parecida a una plataforma de lanzamiento espacial. No obstante, era una plataforma de lanzamiento espacial en la que un niño podía subir a los cohetes y hablar con su amigo, el intrépido fogonero, cuyo horno desprendía un impresionante calor. Cuando, en la mañana del nacimiento de su hija, María del Pilar quiso mantener a Diego alejado de la casa, lo envió a la estación, pues sabía que allí el niño sería feliz todo el día. Hoy en día la estación, al igual que la ciudad, ha perdido parte de su encanto, pero en realidad no ha cambiado mucho. Situada en uno de los extremos de la ciu-

dad, detrás de una alta y desmoronada pared, consta de dos andenes. Más allá se extiende la vía que une Guanajuato con Ciudad de México. Hay un pequeño edificio con el letrero «Jefe de Estación» pintado en una puerta, y «Sala de Espera» en la otra. En una tabla colgada de la pared leemos que Ciudad Juárez (última parada antes de El Paso, Texas) se encuentra a 1.610 kilómetros hacia el norte, y Ciudad de México a 463 kilómetros hacia el sur, y que la altitud sobre el nivel del mar es de 2.002 metros. La importancia conferida a estos cálculos demuestra el poderoso significado de las distancias que describen.

§ § §

AL MORIR EL GENERAL MANUEL GONZÁLEZ, el 8 de mayo de 1893, lo sacaron de la residencia del gobernador y lo llevaron a la estación de Guanajuato. El 9 de mayo el cadáver del último bandido de Guanajuato llegó a la estación de San Lázaro, en Ciudad de México, y lo pasearon en una cureña por las calles de la capital a la cabeza de un cortejo de caballería y vagonetas tiradas por mulas. Unos meses más tarde María del Pilar anunció a Diego que ellos también iban a montar en un tren. Empaquetó todo lo que había en la casa, pagó a Marta y se despidió de tía Cesárea y de tía Totota. A continuación, María del Pilar y sus dos hijos se montaron en el tren que iba a Ciudad de México y nunca volvieron a Guanajuato. Aquel día don Diego estaba fuera de la ciudad, realizando una inspección, y cuando volvió a su casa encontró una nota de su mujer en que le decía que vendiera la casa y fuera a reunirse con ella, ya que a partir de entonces ya no vivirían en Guanajuato.

No está del todo claro por qué María del Pilar, hacia finales de 1893, dejó la ciudad donde había nacido, sin pensarlo dos veces. La versión autorizada sostiene que don Diego se había hecho impopular políticamente por sus opiniones liberales (el cambio de gobernador, ocurrido pocos meses antes del viaje de la familia, apoya esta teoría). Rivera decía que su actuación en los escalones del altar de la iglesia de San Diego podía haber sido un factor decisivo. Otra teoría afirma que su madre, que había obtenido el título de comadrona en la universidad, se sentía frustrada por la conservadora clase médica

de Guanajuato. Sin embargo, ninguno de esos motivos explica la brusquedad de la partida de María del Pilar. La familia Rivera asegura que se marchó después de «un ataque público por parte del clero de Guanajuato». No obstante, ella se fue como si huyera de algún castigo, y es probable que hasta 1893 la protección que el general Manuel González le había proporcionado a don Diego hubiera sido en gran parte económica. Al morir el gobernador, se acabó la protección. En este caso, la partida de don Diego no tendría causas políticas; sencillamente era otro propietario de minas fracasado, un detalle minúsculo en las estadísticas del declive económico de una ciudad que en su momento había producido más de la mitad de la plata del mundo entero. En realidad quizá fue una suerte que la mina de plata de la familia Rivera fracasara, ya que de haber resultado productiva, Diego Rivera habría crecido en una hacienda llena de esclavos, éstos hubieran sido los únicos indios que habría conocido, y nunca habría subido a las colinas sujeto a la espalda de una nodriza tarasca, que iba montada a horcajadas en un burro, con el burro de carga siguiéndoles obedientemente.

2

Jóvenes con chaleco

Ciudad de México 1893-1906

EL TREN EN QUE VIAJABAN los Rivera recorría un paisaje que Velasco había pintado muchas veces. En sus lienzos vemos el círculo de volcanes que rodea la lejana ciudad junto al lago, y el tren avanzando lentamente por el borde de la barranca hacia su destino: el alto valle de México donde, según Paz, «los hombres se sienten suspendidos entre el cielo y la tierra» (lo cual ocurría ya en 1893). De vez en cuando los vagones pasaban por un entramado de vigas que tendía un puente sobre una cañada, consiguiendo lo imposible: volar sin alas; o eso debía de parecerles a los niños que miraban desde arriba por la ventana del vagón. Mientras el tren transportaba a Diego, que tenía siete años, por aquel país maravilloso, el niño no sospechaba que estaba dejando atrás todo lo que le era familiar en la vida, y que nunca volvería a vivir en la mágica ciudad de Guanajuato.

Poco después de la llegada de los Rivera a Ciudad de México, don Diego se reunió con su familia en un hotel de la calle Rosales, donde él había conseguido un empleo provisional como contable del establecimiento. Más tarde, consiguió trabajo en la Secretaría de Salubridad y Asistencia. Para un hombre que en su ciudad natal se describía a sí mismo, y sin faltar a la verdad, como ingeniero, propietario de minas, editor de un periódico, concejal, profesor, autor e inspector de escuelas públicas, aquello significaba un duro golpe. Pero el empleo público demostraba que conservaba cierta influencia, seguramente a través de la logia masónica. Y al fin y al cabo, el pá-

nico de María del Pilar no estaba del todo infundado. En Guanajuato el nuevo gobernador cerró *El Demócrata* y arrestó a su personal, y en los años posteriores les ocurrió lo mismo a los periódicos liberales de San Luis Potosí y Guanajuato, donde seguidores de Porfirio Díaz apalearon o asesinaron a muchos periodistas. Para don Diego, la partida de Guanajuato suponía el final de sus esperanzas de realizar una carrera política y, durante el resto de su vida, el propietario de minas arruinado siguió siendo un leal servidor del «porfiriato».

Al principio, esa actitud no era una gratificante forma de devoción. Don Diego era un recién llegado, y debía de inquietarle lo que pudiera descubrirse sobre sus actividades en Guanajuato. Los primeros años en Ciudad de México fueron una época difícil. El niño, Diego, según cuenta él mismo, estaba desnutrido, y pese a ser hijo de un funcionario de Salubridad, tuvo escarlatina y fiebre tifoidea. En 1894 su madre quedó nuevamente embarazada, y por primera vez enviaron al Chato a la escuela; su madre eligió el Colegio del Padre Antonio, una escuela privada católica. En 1895 María del Pilar tuvo otro hijo, Alfonso, pero el niño murió al cabo de una semana. Entonces, cuando don Diego se ganó la confianza de sus superiores en la Secretaría de Salubridad y quedó demostrado que había abandonado su apoyo activo al liberalismo y era un administrador competente, las cosas empezaron a mejorar. Los Rivera encontraron un apartamento en el Puente de Alvarado, y poco después se mudaron a un piso que ocupaba toda la tercera planta de una casa de la calle de Porticelli. Don Diego fue ascendido al cargo de inspector de Salubridad y Asistencia, y María del Pilar, que era más feliz en el anonimato de Ciudad de México, abrió una clínica ginecológica.

Su nuevo hogar estaba a sólo una manzana del Zócalo, la plaza central de la ciudad. Por aquel entonces el enorme espacio abierto delante del palacio presidencial todavía tenía el suelo de tierra, surcado por una filigrana de vías de tranvía para los pesados vagones tirados por una pareja de mulas. Los coches de caballos se abrían paso entre aquellos gigantes; en la calle no había reglas: los conductores decidían un rumbo para atravesar la plaza y se lanzaban a ciegas hacia su objetivo. Las colisiones eran frecuentes, y se escribían canciones populares sobre ellas. Diego tenía que pasar por aquellas peligrosas calles para ir al colegio, otra escuela católica, el Liceo Católico

Hispano-Mexicano, donde más tarde recordaría haber sido muy feliz y haber tenido a un sacerdote inteligente como maestro. El sacerdote debía de ser también muy paciente. Más adelante, Diego insistiría en afirmar que había sido un niño prodigio, pero en una carta que le escribió a su tía Cesárea en julio de 1896, cuando tenía nueve años, comprobamos que su caligrafía dejaba mucho que desear. Sin embargo, destacaba en dibujo. En 1895 ya había pasado de las locomotoras a los demonios: no ha sobrevivido ningún santo, pero sí un solitario querubín, desnudo, con casco y espada, que se protege los genitales con un escudo. Ése fue el regalo que el Chato le hizo a su madre el día de su santo, el 12 de octubre, cuando tenía nueve años de edad. Más tarde, hizo un retrato a lápiz de su madre, parece ser que tan exacto y poco halagüeño que María del Pilar lo destruyó rápidamente.

El barrio en que vivían, detrás del Palacio Nacional, primero en la calle de Porticelli y luego en la de la Merced, estaba dominado por dos enormes mercados que ocupaban un total de cuarenta y nueve hectáreas, donde habitaban aproximadamente tres millones de ratas. El abarrotado festival diario de comida, flores y vida animal era la diversión perfecta para un niño, y muchos años más tarde, Diego plasmaría en su pintura los colores del mercado y las pacientes actitudes de los comerciantes. Ya en la vejez, Rivera pintaría uno de sus mejores frescos, que muestra las calles de la ciudad tal como él las había conocido en su infancia, ocupadas por un carnaval fantástico de personajes históricos y otros personajes contemporáneos del «porfiriato», como si se le hubieran aparecido en un sueño. No obstante, el documento pictórico más vívido de la ciudad en que creció Diego se encuentra en la obra del grabador José Guadalupe Posada.

La imprenta de Posada estaba en el mismo barrio central en que Rivera pasó la mayor parte de aquellos cruciales años. Más adelante Diego aseguró que Posada había sido «el más importante de mis maestros». De hecho, no hay ninguna prueba de que llegaran a conocerse, pero dada la fascinación que el niño sentía por la vida de las calles y su amor por todo lo artístico y mecánico, sería extraño que no se hubiera fijado en la tienda de Posada, sobre todo teniendo en cuenta que las imprentas suelen estar abiertas hasta entrada la noche. Cuando las otras tiendas estaban oscuras y en silencio, el hipnótico

y repetitivo rumor de la prensa y el olor empalagoso de la tinta debían de descender por la calle desierta. Y en muchas de las incontables ocasiones en que Diego pasó por delante de la tienda, debió de fijarse en el grabador, que descansaba apoyado en el umbral, con su cara rolliza, su hermoso bigote y su generosa panza.

Pese a su gran popularidad, Posada vivió y murió olvidado por la crítica, y en 1913 lo enterraron en una fosa común. El pintor francés Jean Charlot se fijó en su obra diez años más tarde, y rescató muchas de sus planchas cuando estaban a punto de ser destruidas. Gracias a Charlot, todavía podemos situar gran parte de la infancia de Rivera en su contexto popular contemporáneo. Los grabados y aguafuertes del ilustrador tenían una amplia distribución en los periódicos, o como estampas baratas. Posada no era un artista revolucionario, sino comercial, capaz de realizar encargos oficiales, como en un excelente grabado a toda página publicado poco antes de la llegada de los Rivera a Ciudad de México. En dicho grabado representa la entrada a la capital del cadáver del general Manuel González, tendido con el uniforme militar, el sombrero de plumas sobre el estómago, la cabeza con su suntuosa barba sobre una almohada con encajes. Es una de las pocas ocasiones en que Posada dibujó a un muerto entero, pues su especialidad era dibujar esqueletos. El artista también realizó innumerables retratos de un heroico Porfirio Díaz, que aparece por encima de unos titulares que describen otras elecciones amañadas como «una victoria aplastante». Más adelante, en el momento oportuno, Posada retrataría a Zapata, el *bandido* sureño, en su heroica postura revolucionaria.

Pero sus trabajos más interesantes surgen del espectáculo de la vida callejera, donde el grabador registraba la violenta energía del pueblo mexicano, que en breve se desataría en una revolución. Dibujaba los horrores cotidianos que encontraban o imaginaban las familias pobres, las peleas entre madres, suegras a las que golpeaban en la cabeza con una botella de pulque por haber dicho algo inadecuado, o una mujer dando a luz a tres lagartos, suceso sorprendente que sin duda debió de ser objeto de comentarios en la sala de espera de María del Pilar. No podían faltar los cuarenta y un homosexuales arrestados en un baile nocturno y enviados a Yucatán a trabajar como esclavos. El fin del mundo, previsto para el 14 de

noviembre de 1899, a las 12.45 del mediodía, también le ofreció otro soberbio objeto de análisis, con el sol llameando en el negro cielo nocturno, un cometa, un ángel trompetero, un volcán en erupción, la torre de la iglesia desmoronándose sacudida por un terremoto, bosques y casas en el momento de explotar, y la población intentando protegerse de la lava mortal.

En la obra de Posada había incendios, catástrofes ferroviarias y suicidios, un ciclista atropellado por un tranvía eléctrico, toda la vida y la muerte de una ciudad que estaba incorporándose a la era industrial. No obstante, también estaba presente el singular sabor de la vida mexicana. Por ejemplo, un duelo de mujeres con pistolas, en el que las combatientes llevan falda larga y altos cuellos de encaje; «el increíble caso de la mujer que se partió en dos y se convirtió en serpiente»; el espectáculo de las ejecuciones públicas, uno de los más populares de la época; y también los sucesos que ocurrían cerca de la casa de los Rivera, como el suicidio de la joven que saltó desde la torre de la catedral, en mayo de 1899, y la granizada gigante de las tres en punto de la tarde del 9 de abril de 1904, cuando cayeron del cielo unas piedras de hielo que mataron a varios transeúntes. Posada ilustró una serie de cuentos con moraleja capaces de impresionar hasta al más intrépido de los niños.

También en la casa de los Rivera ocurrían fenómenos extraños. Tras la muerte del pequeño Alfonso, colocaron su cadáver en un ataúd forrado de raso blanco y rodeado de flores. Mientras los amigos y familiares asistían al velatorio de rigor, Diego, que tenía ocho años, y su hermana María, de tres, descubrieron el ataúd abierto —que habían colocado en una de las habitaciones— y se pusieron a jugar con el cadáver de su hermanito, como si éste fuera una muñeca. Los niños se pelearon, y cuando la tía Cesárea entró en la habitación, encontró a Diego y María tirando del cadáver de Alfonso. Era un dibujo de Posada hecho realidad.

Posada se hacía eco de la enérgica resistencia con que el pueblo sobrevivía en tiempos difíciles, reflejando una realidad que durante los años de Díaz fue haciéndose cada vez más sombría. Era una época de paz y estabilidad económica que favorecía el desarrollo industrial y acabó permitiendo que México, sobre todo la región septentrional del país, escapara de lo que más tarde se llamó «el Tercer

Mundo». La red del ferrocarril, la industria pesada y los yacimientos petrolíferos alcanzaron un gran desarrollo, y el peso era una moneda tan sólida como el dólar norteamericano. Había muchos inversores extranjeros. Pero la elegancia y el dinamismo de este mundo, un país de sorbetes, guantes de té y sombrillas de seda, de sombreros de fieltro y cuellos altos, registrado por el fotógrafo Agustín Casasola, se sostenían sobre un sistema de injusticia social y tiranía. La tiranía de Díaz no era, desde luego, una tiranía religiosa, sino más bien republicana, con una superestructura democrática. Se trataba de una tiranía anticlerical, una demostración racionalista de que cuando se trataba de la justicia, los hombres podían igualar a Dios en todo los aspectos. Díaz era mestizo, medio indio mixteca del estado de Oaxaca, medio español y medio analfabeto. Había iniciado su carrera como oficial progresista del ejército y se había distinguido luchando por Juárez. Llegó al poder liderando una revuelta armada en 1876, contra un presidente legalmente reelegido, con el grito de batalla «No a la reelección presidencial». Pero en cuanto Díaz alcanzó el poder, se aferró a él durante treinta y cinco años. En 1880 amañó las elecciones para asegurarse de que su sucesor, el general Manuel González, llegara a presidente. Después, en 1884, recompensó a González con el cargo de gobernador de Guanajuato y amañó su propia reelección. Se hizo proclamar vencedor, cada cuatro años, tras unos comicios siempre amañados, hasta que en 1911 lo derrocó la Revolución Mexicana. Después de las elecciones de 1892 Díaz adoptó una política de «gobierno científico», que daba «prioridad al desarrollo económico y al gobierno científico sobre la libertad individual». Esta decisión, una de las más pintorescas pero también amenazadoras del mandato de Díaz, marcaba el comienzo de la era de los «científicos», un gabinete de eruditos que seguía las enseñanzas del sociólogo francés Auguste Comte. Los *científicos* argumentaban que todo verdadero conocimiento era científico y dependía de la descripción de los fenómenos observables. Impusieron un totalitarismo intelectual que procedía directamente de la Ilustración y la Revolución Francesa, y compartían el desprecio de Rousseau por la voluntad de la mayoría. Creían que el deber de los sabios era imponer su sabiduría a las masas incultas. Rendían culto a los *hechos* y al dominio de la ciencia. Como consecuencia directa de la política de

Díaz, que favorecía las inversiones extranjeras, y con la bendición de sus economistas *científicos*, Díaz reintrodujo la esclavitud en México. Se calcula que hacia el final del mandato de Díaz el 90 por ciento de la población rural del país no tenía tierras y vivía al borde de la inanición. Al mismo tiempo, el auge de las inversiones extranjeras había creado una intensa demanda de mano de obra barata en las industrias y las enormes haciendas construidas para devolver al capital extranjero un provechoso beneficio. En 1909 el escritor norteamericano John Kenneth Turner describió la situación en su libro *Barbarous Mexico*, un título provocativo que seguramente explica por qué no apareció una traducción española hasta 1955 (cuando se editó con el título *Varios problemas agrícolas e industriales*). En una época en que por lo general el «porfiriato» tenía buena prensa en el extranjero, Turner decidió ofrecer una imagen más realista. Reveló que en el Yucatán se practicaba la esclavitud en las plantaciones de henequén, donde cincuenta «reyes del henequén» tenían a unos 125.000 esclavos en propiedades del tamaño aproximado de Escocia o Virginia Occidental, cada una de las cuales sumaba millares de hectáreas. La mayoría de los esclavos eran ciudadanos mexicanos, indios mayas a los que se había arrebatado la tierra o indios yaquis rebeldes de Sonora, en el norte del país, que habían sido transportados hasta allí en tren y en barco. Otro centro de esclavitud era el Valle Nacional, en el estado de Oaxaca, donde los propietarios de las plantaciones de tabaco se habían hecho con la tierra tras engañar a los indios chinanteco, a los que Juárez había instalado en la región.

Turner, haciéndose pasar por posible inversor, investigó los métodos utilizados para conseguir esclavos. Averiguó que cuando se agotaba el suministro local de indios analfabetos, los propietarios de las plantaciones se dirigían a los contratantes de mano de obra —verdaderos negreros—, que recorrían el país por ellos en busca de más mano de obra. Los contratantes pagaban comisiones al gobernador, a los funcionarios locales o «jefes políticos», y a los jefes de policía de cada estado en que operaban. Bajo el mandato de Díaz, México estaba gobernado en tres niveles; el presidente constituía el primer nivel, y los gobernadores de cada estado formaban el segundo. Los jefes políticos respondían ante el gobernador del estado pero tenían carta blanca, de modo que formaban el tercer nivel del go-

bierno. Los propietarios de las plantaciones pagaban a los contratantes y éstos a los jefes de policía, quienes vaciaban las cárceles deportando a los detenidos y poniéndolos bajo custodia de los contratantes de mano de obra, y cuando el suministro de detenidos se agotaba, detenían a la gente por la calle con cualquier excusa, por increíble que fuera, para deportarla. Otro método empleado por los contratantes de mano de obra consistía en hacer firmar a los ingenuos unos contratos ejecutorios en los que les prometían salarios elevados cuando llegaran a las plantaciones de tabaco del Valle Nacional. Miles de obreros viajaron hasta allí voluntariamente, sin saber que no iban a ver ni un céntimo del dinero que les habían prometido, que una vez en el lugar no podrían comunicarse con sus familias y que seguramente morirían de agotamiento o enfermedad pasados dos años. Entre las personas secuestradas con uno u otro pretexto había obreros cualificados, obreros industriales, maestros y artistas.

El libro de Turner descubre algunos de los peligros de la vida mexicana apenas insinuados por Posada, y trata ciertos aspectos que tienen relación directa con la vida de Rivera. Éste mantuvo siempre que un gobernador lo había enviado a estudiar a Europa con una beca del Estado. Se trataba de un personaje humano y liberal, muy querido y respetado y, en su momento, oponente de Porfirio Díaz: Teodoro Dehesa, gobernador del estado de Veracruz. Aunque sin duda Dehesa era un hombre más culto que otros gobernadores, también era uno de los que más implicado estaba en el comercio de esclavos. Al Valle Nacional llegaban trabajadores sometidos a esta condición, procedentes de todo México. Turner conoció a esclavos que habían sido deportados de San Luis Potosí y de León, en el estado de Guanajuato. Para llegar a las zonas costeras del Atlántico y al sur, donde se habían establecido la mayoría de las propiedades más extensas, los esclavos tenían que pasar por Ciudad de México y viajar en ferrocarril hasta el puerto de Veracruz. El gobernador Dehesa ocupó su cargo durante prácticamente toda la era del «porfiriato», participando por tanto en el comercio de esclavos desde sus comienzos. Las ciudades de Veracruz y Córdoba, en el estado de Veracruz, eran dos de las principales suministradoras de esclavos al Valle Nacional, pero también se utilizaban esclavos en el propio estado de Veracruz, en las plantaciones de caucho, café, caña de azúcar, tabaco y fruta.

Dehesa, a quien Rivera se empeñaba en describir como una destacada excepción en la brutalidad general del régimen, en realidad no era más que un hombre de su tiempo. Si una consecuencia directa de la política de animar las inversiones extranjeras era la reintroducción de la esclavitud en México a una escala comparable a la de la época colonial, y si prácticamente todas las víctimas de aquella situación eran ciudadanos mexicanos y la mayoría de sus beneficiarios eran inversores norteamericanos o británicos, al menos la situación podía justificarse *científicamente*. Como el propietario de una plantación de tabaco del Valle Nacional explicó a Turner, la producción del tabaco cultivado con el sistema de mano de obra mexicana costaba la mitad que la producción del tabaco cubano de la misma calidad. Por tanto, no es de extrañar que los economistas científicos estuvieran encantados con los balances de las plantaciones del Valle Nacional.

Sin embargo, la esclavitud no se limitaba a las zonas rurales. Las calles de la Ciudad de México eran igual de peligrosas que las de los pueblos. Los contratantes de mano de obra recorrían la capital a diario. En 1908 los rudimentarios registros policiales revelaban que 360 niños de entre seis y doce años habían desaparecido en las calles de la ciudad aquel año, y que algunos de ellos habían sido localizados más tarde en el Valle Nacional. Eso equivalía a toda una escuela de enseñanza primaria, y se calcula que corresponde a más de un 2 por ciento de la población masculina de ese grupo de edades. Y los registros sólo reflejan una parte de las desapariciones que fueron denunciadas. Un contratante de mano de obra que habló con Turner se identificó como amigo personal del gobernador de Veracruz y cuñado de Feliz Díaz, que a su vez era el sobrino del presidente Díaz y jefe de la policía de Ciudad de México. El contratante dijo que pagaba a su cuñado diez pesos por cada esclavo que se llevaba de la ciudad. Para Feliz Díaz, los famosos cuarenta y un homosexuales, veinte de ellos ataviados con vestidos de baile, a los que detuvieron en noviembre de 1891 mientras bailaban *Dashing White Sergeant* debieron de suponer al menos 410 pesos. Con un patrocinio así, los contratantes de mano de obra podían operar poco menos que con impunidad. Sólo de vez en cuando detenían a alguien que tenía suficiente suerte o influencia para escapar, pero eso raramente ocurría, e incluso en el caso de que alguien localizara a un esclavo en

uno de los cientos de propiedades que los utilizaban, era raro que lograra rescatarlo. Una de las actrices más famosas de México murió trabajando como esclava en el Valle Nacional porque el hijo de un millonario se enamoró de ella y el padre del joven, preocupado, hizo que un contratante de mano de obra secuestrara a la muchacha.

La otra gran paradoja de la sociedad del «porfiriato» radicaba en su admiración por todo lo europeo. El régimen de Díaz sucedió al de Juárez y nunca repudió al anterior presidente, que oficialmente siguió siendo un héroe nacional. Juárez había llegado al poder tras derrotar al gobierno intervencionista del emperador y títere francés, Maximiliano de Austria. Así pues en 1867 México afirmó su identidad nacional rechazando a Europa. Por lo tanto, podría suponerse que el «porfiriato» también sería antieuropeo pero, siguiendo las directrices de la época, no era así. La filosofía en que se basaba el régimen procedía de Francia. Puertos, fábricas y ferrocarriles fueron construidos por ingenieros ingleses; a medida que Ciudad de México se desarrollaba lentamente, sus arquitectos extraían sus ideas de Haussmann, y acabó por jactarse de ser el «París de las Américas». En San Carlos la academia de arte nacional, el arte y la civilización europeos, tanto antiguos como modernos, eran tomados como modelo por los artistas mexicanos. El emperador Maximiliano había intentado recrear una corte imperial austriaca en el castillo de Chapultepec. Díaz convirtió el castillo en su palacio presidencial y siguió adornándolo con el mismo estilo imperial. Decoró los pasillos con jarrones de malaquita fabricados en Italia, con diseño neoclásico y material ruso, comprados en Francia. Las butacas de su sala de música estaban decoradas con tapices de Aubusson que representaban las fábulas de La Fontaine. El dormitorio de Carmelita, su esposa, fue amueblado con sillas imperiales francesas y armarios con incrustaciones de bronce y mármol. Cuando invitaron a Santiago Rebull, uno de los más destacados artistas mexicanos —y uno de los maestros de Rivera—, que había sido discípulo de Ingres, a decorar las paredes de la arcada que rodeaba el jardín presidencial, el pintor decidió representar en ellas bacantes griegas. La mitología clásica también fue el tema elegido para la galería de vidrieras presidencial, encargadas en Francia. Cuando los aztecas derrotaban a sus enemigos en la guerra, se los comían. Quizá el aspecto más mexicano de la era de Porfirio

Díaz fuera la repetición mecánica del estilo de la corte del emperador Napoleón III cuarenta años después de que Napoleón abdicara y se retirara a una casa de Chislehurst, Kent, para morir.

§ § §

EN ESTE MUNDO EXUBERANTE, caótico y a veces peligroso, creció Diego Rivera. Cuando tenía nueve años, y todavía iba a la escuela primaria católica, empezó a asistir a clases nocturnas en la Academia de San Carlos. A continuación hubo un breve período en que su padre intentó que ingresara en el Colegio Militar, el episodio que más tarde dio pie a la leyenda del «joven Napoleón»; pero ese intento fallido se debía al hecho de que don Diego pretendía asegurar el futuro de su hijo en un país donde el 70 por ciento de la población alfabetizada trabajaba para el Estado. Tras un breve período de prueba, todos se convencieron de que Diego no valía para soldado, así que su madre se salió con la suya y permitieron al desdichado niño que dejara el Colegio Militar y se matriculara en San Carlos como alumno con dedicación exclusiva. San Carlos dominaría su vida durante el resto de su infancia y parte de su juventud. Cuando empezó a estudiar allí, ya era capaz de hacer retratos como el que tanto ofendió a su madre, pero que es comparable con la obra de juventud de Picasso en la misma etapa, sobre todo teniendo en cuenta que Rivera apenas había asistido a la escuela, mientras que aquél era hijo de un maestro de dibujo. Diego entró en San Carlos como alumno de dedicación exclusiva en 1898, a la edad de once años. Este paso supuso el inicio de su educación especializada a una edad muy temprana. Rivera siempre demostró una ingenuidad en el razonamiento formal que rayaba en el infantilismo; los mitos que relataba sobre su propio pasado así lo atestiguan, y quizá la interrupción de su educación general fuera la responsable de esa tendencia, pues su mente siguió siendo, hasta cierto punto, una mente por formar, que conservaba la libre imaginación de un niño. No obstante, no por ello hay que suponer que en San Carlos a Diego sólo le enseñaron a dibujar y pintar. Los futuros artistas también estudiaban matemáticas, física, química, historia natural, perspectiva y anatomía. Este plan de estudios, como ha señalado Ramón Favela, llevaba el sello de los *científicos* y su dogma de positivismo comteano.

En 1855 Pedro Contreras Elizalde empezó a popularizar en México las ideas de Auguste Comte, cuando regresó de estudiar medicina en París. Contreras fue secretario de Justicia del gobierno de Juárez. Poco después, Guanajuato se convirtió en un centro de estudios comteanos, cuando el doctor Gabino Barreda, que también había estudiado medicina en París, fue nombrado catedrático de medicina, física e historia natural de la universidad. Muchos defensores del régimen de Juárez eran comteanos, además de Contreras. En 1867 se fundó en Ciudad de México la Escuela Nacional Preparatoria, con un plan de estudios comteano, y Barreda se marchó de Guanajuato para ser su primer director. Finalmente, en 1878 los seguidores de Díaz lo expulsaron, pero el plan de estudios siguió siendo el mismo, influyendo en el planteamiento pedagógico de San Carlos. Comte afirmaba que el progreso era deseable y que se producía en tres etapas: la teológica, la metafísica y finalmente la positivista, cuando el hombre descarta las explicaciones sobrenaturales y se enfrenta a la realidad objetiva. Cuando las teorías de Spencer y Darwin se añadieron al positivismo, los *científicos* encontraron una nueva justificación para las jerarquías sociales, como ha señalado Paz. Ahora las desigualdades «no las explicaban la raza, la herencia ni la religión, sino la ciencia». Rivera solía describir su educación intelectual, recibida primero de su padre anticlerical y después de sus maestros comteanos, como humanista y atea. Aunque es correcto, también era una educación profundamente autoritaria e intolerante con la debilidad humana. Bajo la dirección de Barreda, de la Escuela Preparatoria salió una clase intelectual que guiaría al país no sólo durante el mandato de Díaz, sino también en los primeros años de la etapa posterior a éste. Rivera estuvo expuesto al positivismo de esos maestros desde los once años, pero hasta entonces recibió una educación católica más tradicional, y estuvo más bajo la influencia de su madre que de la de su padre. La insinuación de que su madre acabó adoptando la mayoría de las ideas de su marido queda cuestionada por el hecho de que el propio Rivera hizo siempre una clara distinción entre el buen sentido de su padre y la irracionalidad de su madre, así como por el hecho de que la relación entre sus padres se volvió cada vez más hostil con el paso del tiempo. Al entrar en San Carlos, Diego pasaba de la esfera de influencia materna a la paterna,

abandonaba su temprano catolicismo y adoptaba el ateísmo convencional de sus colegas. Sin embargo, estaba condenado a seguir siendo un ateo mexicano, es decir: un ateo religioso.

El artista creció a la sombra del conflicto que a lo largo de los años mantuvo enemistados a su padre y su madre, y a ésta con el resto del mundo. Unos años después del incidente en que sorprendieron a sus dos hijos jugando con el cadáver de su hermano menor, María del Pilar escribió a su hermana, «la señora Cesárea Barrientos de Villar», que seguía en Guanajuato:

> 30 de diciembre de 1900
> Querida e inolvidable hermana:
> Cómo me hubiera gustado darte mi amor mil veces la vigilia del nuevo siglo en esta nuestra casa, que siempre será tu casa. Pero, sin ninguna explicación, tú decidiste no honrarnos con tu presencia. Sin duda tenías tus razones. Debías de temer sentirte incómoda, triste o mal acogida. En la situación en que nos encontramos no deberíamos insistir en invitar a gente si así la obligamos a sentirse incómoda, como sin duda te habrías sentido tú de haber aceptado nuestra invitación...
> Supongo que ya habrás recibido los regalos que mis pobres hijos habían preparado para recibirte en nuestro humilde hogar, que siempre será tu casa. Por favor, disculpa los errores que contenían. No eran más que los primeros intentos que ellos hacían para ti... Pero como su madre, te ruego que los aceptes como una demostración completamente inocente y sincera de afecto y gratitud. Al mismo tiempo os ruego a los dos que si yo muriera, lo cual podría ocurrir en un futuro cercano, no abandonarais a mis hijos. Cuidad siempre de ellos, sobre todo de la pobrecita María, que ya es bastante desgraciada por haber nacido mujer.
> Dales mis mejores deseos y todo mi amor a Canutita y María, y que todos seáis tan felices y afortunados como habéis sido siempre (hasta ahora).
> De tu hermana que te quiere y tiene tantas ganas de verte,
> MARÍA BARRIENTOS DE RIVERA.
> P.S.: El pequeño Diego celebró su catorce cumpleaños a las 6.30 p.m. del ocho de este mes. ¡Y ha empezado a salirle bigote!

En cuanto a los asuntos familiares, como en el resto de los aspectos de su vida, la madre de Diego era exageradamente emotiva,

exigente e implacable. Diego veía cómo su madre se volvía cada vez más irracional con el paso del tiempo, y cómo su padre se esforzaba por encontrar la paciencia que necesitaba para aguantar el comportamiento de su esposa, pese a las humillaciones que él tenía que sufrir por su cuenta. Más tarde Diego resolvió las contradicciones familiares, y la angustia que también a él le producía la humillación de su padre, construyendo una serie de leyendas sobre su infancia y la vida que él y su padre habían llevado en México en los años anteriores a la Revolución. Según esa leyenda, su padre nunca fue una pequeña pieza de un engranaje represivo, sino un opositor público a ese engranaje, condenado a la oscuridad por la amenaza que suponía. Y él no era un niño aplicado y obsesionado por el dibujo, sino un genio militar precoz que había dirigido una rebelión estudiantil. En cuanto a su maestro, no fue uno de los más famosos artistas de salón de la época, sino un grabador proletario cuya obra presagiaba la Revolución. Los hechos eran, no obstante, muy diferentes.

Por muchas limitaciones que tuviera, al parecer Diego se benefició de sus años de estudio en San Carlos. Era un alumno dócil, y tan trabajador que a los quince años ya había llegado al último curso. En una fotografía tomada en San Carlos en 1902 aparece un grupo de profesores y estudiantes posando con sus últimos retratos. Diego es un joven serio, correctamente vestido con un traje oscuro y chaleco, el cabello alisado y con raya a la izquierda, sin bigote, a diferencia de la mayoría del resto de los alumnos, que son notablemente mayores que él. No siempre resulta agradable ser dos años más joven que el resto de la clase. Al principio Diego debió de sufrir las burlas de sus compañeros, celosos por su superioridad. Él debió de reaccionar concentrándose aún más en su trabajo. Diego dedicó un paisaje que dibujó el año en que se tomó esa fotografía, 1902, «a mi querido maestro el famoso pintor don Félix Parra». Favela considera que el amor que sentía en su infancia por todo lo mecánico y la educación científica que recibió, que incluía fundamentos de geometría arquitectónica, le daban una tendencia natural a asociar la técnica pictórica con la teoría científica, y que con el tiempo eso le llevó, empezando por las teorías de Platón y la sección áurea, hasta el cubismo. Pero seguramente habría sido imprudente confiar en Diego para que hiciera una clara exposición de teoría científica. Debido al carácter inmadu-

ro de su inteligencia, él raramente separaba los poderes razonador e imaginativo de su mente. El hombre que aseguraba que de niño llenaba cuadernos enteros de planos de batallas tácticas, tan brillantes que los expertos generales quedaron asombrados, pasó más adelante varios años buscando «la Cuarta Dimensión»; y guardaba celosamente una construcción que había diseñado él mismo y que estaba convencido de que lo impulsaría más allá de lo visual hacia un equivalente ocular del campo de la gravedad. La teoría científica seguiría siendo para él un maravilloso juguete durante el resto de su vida.

Cuando Rivera evocaba la leyenda de su vida, subrayaba que había sido un alumno rebelde en San Carlos y hasta aseguraba que lo habían expulsado de la academia por su participación en una huelga de estudiantes. También recordaba una inverosímil conversación que un día había tenido con Posada, y aseguraba que el autodidacta del pueblo le había dicho: «En esa academia no hay nada que valga la pena, salvo el viejo Velasco, él sí es un pintor, ¡qué paisajes! Y el viejo Rebull no está mal, igual que ese tozudo de Félix Parra...» Deducir de eso, y de las posteriores fabulaciones de Rivera, que el dócil estudiante no pudo haber conocido a Posada sería una exageración. Sabemos que existió algún contacto entre San Carlos y Posada, porque José Clemente Orozco, tres años mayor que Rivera y también estudiante de San Carlos, pasó cierto tiempo en la imprenta del grabador. Pero la experiencia tangencial de Rivera de una rebelión estudiantil no tenía nada que ver con Posada.

Santiago Rebull murió en 1902, y un año más tarde un español, el pintor catalán Fabrés-Costa, ocupó el puesto de director de pintura y dibujo. El nuevo director decidió dejar su impronta cambiando los métodos de enseñanza: a partir de ahora los alumnos dibujarían objetos cotidianos, y no sólo bustos clásicos, y trabajarían con luz artificial. Estas innovaciones provocaron las quejas del personal y de los alumnos, a los que ya había molestado el nombramiento de un extranjero, y hubo una protesta estudiantil contra la política «neocolonialista» del nuevo director. Es posible que Rivera participara en ella —según los archivos, lo expulsaron durante menos de tres semanas por «desobediencia» y «falta de respeto»—, pero seguro que no fue uno de los cabecillas. Los cambios, en cualquier caso, no parecen haber tenido mucho efecto en su trabajo, que en aquella

época ya estaba próximo al final del plan de estudios normal: en 1902 ya había alcanzado el último curso, con quince años de edad. Poco después de la llegada de Fabrés-Costa, Diego se tomó un año sabático y abandonó la ciudad para ejercitarse en la pintura de paisajes. Se han conservado cuatro de los cuadros que hizo, y dos de ellos justifican con creces la tranquilidad de su maestro: *Paseo de los melancólicos* y *La era*, este último un estudio al estilo de Velasco (el pintor más famoso de México en aquellos días) del patio de una gran hacienda, con un volcán con la cumbre cubierta de nieve en el fondo. *La era* destaca porque demuestra que, tras escapar de la atmósfera de iluminación artificial y europeísta de San Carlos, un tema mexicano podía inspirar a Rivera para alcanzar los límites de su técnica.

En 1905 Diego regresó a San Carlos para realizar los dos últimos cursos. Tenía dieciocho años, y ganó una medalla en un concurso de dibujo que le reportó una beca de la Secretaría de Educación Pública de veinte pesos mensuales. El certificado, fechado el 17 de enero, estaba firmado por el subsecretario de Educación en representación del presidente Porfirio Díaz. Diego dibujó un pequeño paisaje en el dorso, un leve gesto de independencia por parte de un alumno que había aceptado la lucrativa carga de un mecenazgo estatal, carga que soportó alegremente durante gran parte de su vida profesional. En el verano de 1906, tras ocho años de estudios, Diego Rivera se licenció en San Carlos con matrícula de honor y veintiséis obras expuestas en la muestra de final de curso. En la academia lo consideraban un alumno destacado, y los críticos y funcionarios lo recomendaron al estado de Veracruz como candidato a una beca estatal para estudiar en Europa.

Diego consiguió su beca, pero ésta no era válida hasta enero de 1907. Dedicó los seis meses siguientes a la vida bohemia de Ciudad de México, sin estudios formales ni exámenes. Rivera aseguró a Gladys March que durante ese período se aficionó al canibalismo. Unos amigos suyos que estudiaban medicina y tenían acceso al depósito de cadáveres de la facultad estaban realizando investigaciones sobre los beneficios que podía aportar una dieta a base de carne humana. Diego aseguraba que nunca se había sentido tan sano y recomendaba «costillas empanadas de hembra joven». «Descubrí que me gustaba comer piernas y pechos de mujer —afirmaba—. Pero lo que más me gustaba era los sesos de mujer con vinagreta.» Aunque no

resulta fácil desmentir esta historia, no hay rastro de ningún estudiante de medicina entre el grupo, bastante amplio, de los amigos de Rivera. Y Gladys March era, por supuesto, una «hembra joven» cuando este fragmento de los primeros años de Diego salió de su subsconsciente y entró en la conversación que ambos sostenían.

Entre los amigos verificables de Diego estaban los jóvenes arquitectos, estudiantes de derecho e intelectuales a quienes más tarde se dio en llamar el grupo «Savia Moderna». Entre ellos se contaban los escritores Martín Luis Guzmán y Alfonso Reyes. Ambos debieron de residir en París o Madrid durante parte de los años que Diego pasó en Europa, y siguieron en contacto con él, durante los tres lustros siguientes. El paisaje de Diego *Barranco de Mixcoac* se incluyó en una exposición de obras de vanguardia de 1906. Era la primera vez que su obra se exponía públicamente fuera de los muros de la academia. Y obtuvo más muestras de reconocimiento cuando consiguió que aceptaran uno de sus dibujos para ilustrar la portada de la revista mensual de arte neosimbolista que prestó su nombre al grupo. Otros ilustradores eran su amigo Roberto Montenegro y el pintor conocido como «doctor Atl».

El doctor Atl era en realidad Gerardo Murillo, un pintor y agitador político muy influyente, un tanto siniestro, con opiniones nacionalistas extremadas, que en 1904 había regresado de una prolongada estancia en Europa. Al volver a México adoptó el *nom de guerre* de «doctor Atl», derivado de una palabra india que significa agua; aseguraba que había descendido por todos los ríos de México, un logro simbólico que pudo haber influido en la posterior mitomanía de Rivera. No hay nada que indique que Murillo tuviera antepasados indios; de hecho, parece más bien un típico ejemplo criollo, de la minoría gobernante mexicana. La primera vez que Diego oyó hablar del doctor Atl él todavía estudiaba, pues fue Atl quien dirigió la rebelión contra las innovaciones impuestas en San Carlos por Fabrés-Costa. Atl estaba decidido a causar todo el revuelo posible entre los estudiantes de la academia. Estaba impresionado por los cuadros que había visto en Europa, pero al mismo tiempo le enfurecía que permitieran a un pintor europeo ejercer tanta influencia sobre la próxima generación de pintores mexicanos. Atl era un gurú nato, un inspirador, un intrigante y un manipulador. Pero ante todo era un naciona-

lista, y en muchos aspectos, de la más pura tradición del «porfiria-to». Si le hubieran ofrecido un cargo en la conservadora administra-ción de la escuela, lo más probable es que lo hubiera aceptado. No parece que fuera un liberal, ni una persona dispuesta a alterar el con-trato social del país. En años posteriores, a medida que sus ideas se adaptaban a los acontecimientos históricos, es lógico que fascinara considerablemente al joven Rivera. Sin embargo, la influencia que pudiera ejercer sobre Diego en 1905, cuando éste tenía sólo diecio-cho años, es más dudosa.

Rivera consumió los seis meses de bohemia mexicana y llegó el momento de abandonar México y viajar a España. Como era de es-perar, existe más de una versión sobre su partida. El pintor dijo a Gladys March que decidió viajar a España tras enterarse de la muer-te de Cézanne, ocurrida en octubre de 1906, aunque dado que la obra de éste era totalmente desconocida en México, parece poco pro-bable que Rivera se hubiera enterado de su muerte. Favela no ha en-contrado ninguna referencia a Cézanne hasta 1921, cuando el pro-pio Rivera habló de él a su regreso definitivo de Europa. Sin embargo, eso no significa que Atl no hablara de Cézanne e hiciera circular sus propias reproducciones de la obra del artista. Pero lo más importan-te es que no hay rastro de influencia de Cézanne en la obra de Rivera hasta doce años más tarde.

El legendario relato que Diego hacía de su partida le asignaba un papel heroico a su padre, y sobrevive en la versión de la familia del pintor. Don Diego, que trabajaba para la Secretaría de Salubridad y también de contable para varias empresas de Ciudad de México, fue enviado a realizar una inspección por el estado de Veracruz, don-de había surgido un brote de fiebre amarilla. Se llevó a Diego con él a las zonas afectadas para que el chico pudiera pintar paisajes y ma-rinas. En el viaje de ida fueron a presentarse ante el gobernador de Jalapa. Diego se quedó fuera del despacho del gobernador y se puso a dibujar; el gobernador se asomó por la puerta para despedir a su visita, se fijó en el dibujo de Diego y lo contrató allí mismo. «Hijo mío —dijo Dehesa—, tienes un gran talento. Tienes que ir a Europa.» Anteriormente —siempre según la leyenda— don Diego había solicitado una beca al gobernador de Guanajuato, Joaquín Obregón González, pero aquel «idiota al que no le interesaba el arte»

había rechazado su solicitud. No parece probable que don Diego perdiera el tiempo solicitando favores a un funcionario ignorante, sobre todo teniendo en cuenta que —de nuevo según la leyenda familiar— don Diego era recordado en Guanajuato como un liberal contrario al régimen. Además, lejos de no interesarle el arte, al parecer el gobernador Obregón estaba bastante preocupado por él; de hecho, su primera actuación al ocupar su cargo, el 12 de mayo de 1893, consistió en destinar casi 250.000 pesos a terminar la construcción del teatro municipal, un proyecto que llevaba más de veinte años interrumpido por falta de fondos, pero que bajo el mandato del gobernador Obregón se terminó en doce meses. Todo indica que, pese a que las relaciones de la familia de Diego con el estado de Veracruz eran muy débiles —el padre de su madre había nacido en el puerto pesquero de Alvarado, y nada más—, Diego recibió una beca del estado de Veracruz porque Dehesa, un destacado mecenas, visitó la exposición de fin de curso de la Academia de San Carlos, donde le hablaron de uno de los alumnos más destacados. Es cierto que Diego viajó con su padre al estado de Veracruz. En 1906 Diego hizo un dibujo de la montaña más alta de México, el volcán Pico de Orizaba, que se encuentra allí. La línea del ferrocarril que conecta Veracruz y Ciudad de México pasa por la ciudad de Orizaba, cerca de Río Blanco, donde los obreros de la fábricas textiles se encontraban en huelga a finales de 1906. Y esta coincidencia dio pie a otra leyenda.

Diego afirmaba que mientras pintaba el volcán se vio envuelto en aquella histórica huelga y que «aparcó los pinceles» para luchar en el bando de los obreros. Tras ser herido por un policía, Diego acabó en la cárcel. Si esto es cierto, tuvo muchísima suerte, pues a la mayoría de los detenidos en el primer enfrentamiento los ejecutaron, amontonaron sus cadáveres en unos vagones planos y los enviaron a Veracruz para que los arrojaran al mar. En total fueron entre doscientos y ochocientos. A los huelguistas apresados más tarde los obligaron a alistarse en el ejército, o los colgaron. Unos cuantos líderes de la huelga fueron encarcelados. Cabe la posibilidad de que Diego se encontrara en la zona cuando empezó la huelga, pero el motín y la represión no se produjeron hasta principios de 1907, cuando el pintor ya estaba en España. Su *liberal* mecenas, el gobernador

Dehesa, fue, por cierto, uno de los que aprobaron las medidas tomadas contra los huelguistas, y el jefe político al que puso en Orizaba después de la huelga, Miguel Gómez, procedía de Córdoba, en el estado de Veracruz, donde se había hecho famoso por la brutalidad de sus métodos. Gómez endureció las medidas contra los huelguistas, y todo comentario sobre liberalismo o huelgas iba seguido de la desaparición y el asesinato de los implicados, lo que puso drásticamente fin a las huelgas. El director inglés de la fábrica de Río Blanco, un tal Hartington, justificó las medidas aplicadas describiendo la revuelta como «un conato de revolución»; él mismo calculó que habían ejecutado a más de seiscientos huelguistas. Estaba sumamente orgulloso del hecho de que su fábrica fuera la más productiva del mundo, la que arrojaba más beneficios.

Además de viajar a Orizaba, en 1906 Diego también viajó a Querétaro, que está de camino hacia Guanajuato, por donde quizá pasara para despedirse de su familia previamente a su partida a Europa. Antes de marcharse pintó un excelente autorretrato de aquel joven soñador, sin herida de sable visible, que se embarcó hacia España, dejando atrás el mágico entorno de su nacimiento. Durante los quince años siguientes habitaría el país de la razón.

Las tierras de la razón

3

El paisaje vacío

España 1907-1910

En su autobiografía Rivera esbozó un deslumbrante autorretrato del joven artista que desembarcó en España. «Llegué el seis de enero de 1907 —escribió—. Tenía veinte años, medía más de un metro ochenta y pesaba ciento treinta kilos.» Las fotografías de aquella época muestran a un personaje desgarbado, con la boca y los hombros caídos en actitud deprimida, y que tenía dos chaquetas andrajosas. A juzgar por las fotografías, nadie diría que Rivera pesaba ciento treinta kilos. Poco después de llegar a Madrid, volvió a aparecer la barba que había empezado a dejarse crecer en los últimos días de estudiante en México, y que se había afeitado antes de partir. Sus expresiones faciales dan una impresión de desasosiego juvenil e inseguridad. La barba era una declaración: «Yo soy así, o me tomas o me dejas.» El hecho de afeitarse sugería una vuelta al retraimiento, una voluntad de dejarse llevar.

Oculto tras la barba, en uno de sus momentos de mayor seguridad, al zarpar del puerto de Veracruz, Rivera era un Cortés a la inversa, un conquistador artístico de la Nueva España, que cruzaba el mar para adquirir fama y saquear el Viejo Mundo. El contraste entre los dos países era asombroso. Rivera dejaba una sociedad dinámica e inquieta para llegar a un país cuyo desarrollo económico era tan precario que el barco español en que viajaba, el *Rey Alfonso XIII*, un viejo navío que representaría un papel fundamental en los movimientos de la familia Rivera en los ocho años siguientes, llegó a La Coruña el 2 de febrero tras dos semanas de travesía, pero a conti-

nuación puso rumbo a Santander, donde desembarcarían los pasajeros con destino a Madrid. La ruta directa, por tierra desde La Coruña, habría llevado mucho más tiempo. En 1891, cuando la familia de Picasso se trasladó de Málaga a La Coruña, viajó en barco desde Gribraltar en lugar de intentar cruzar la Península. Y para los viajeros mexicanos sólo había un camino adecuado para internarse en aquel paisaje implacable: la línea del ferrocarril que unía Madrid y Santander. La red ferroviaria española estaba menos desarrollada que la de México, pero aquella línea funcionaba incluso en invierno, sorteando las montañas de la cordillera Cantábrica y cruzando las férreas llanuras del interior de Valladolid y Segovia.

Había que comprar provisiones para el viaje antes de que partiera el tren, y era prudente conseguir las suficientes para varios días. En caso de producirse un retraso los pasajeros del tren bajaban a la vía, recogían matojos, encendían hogueras para calentarse —en el tren no había calefacción para los que no llevaban sus propias estufas portátiles— y negociaban, en la medida de lo posible, con los campesinos de la región para comprar leche, tomates, pan, queso y aves de corral.

Havelock Ellis viajó por España en la misma época en que lo hizo Rivera, y describió las costumbres de un viaje en tren en invierno.

> De vez en cuando, tras llevar varias horas de viaje, el hombre levanta del asiento que tiene delante la enorme y pesada bolsa bordada —la *alforja* que Sancho Panza siempre se preocupaba de tener bien llena—, la abre, saca uno de esos deliciosos panes redondos y se lo da a la mujer. A continuación aparece una fiambrera de carne estofada, y utilizan las rebanadas de pan como platos para comerse la carne. Pero antes de empezar a comer, el campesino se vuelve y pregunta: «¿Gusta?» Es la invitación a compartir el banquete que todo español bien educado debe hacer incluso a los extraños que pueda haber presentes, y el extraño, por supuesto, rechaza educadamente la invitación. [...] Poco después sacan la bota de vino de la bolsa, y [...] finalmente aparece algún tipo de dulce, y también le ofrecen pequeños pedazos al caballero extranjero. Esta vez no es inadecuado aceptar; y ahora la bota de vino circula [...] Se requiere cierta habilidad para beber de este recipiente con elegancia.

Así que Rivera, lleno quizá de vino y confusión, empezó a aprender sobre la vida de España en el largo y lento viaje desde Santander hasta Madrid. El tren se desvió por Salamanca y Ávila, y a continuación entró en Madrid, tras pasar junto a los muros del monasterio de El Escorial, uno de los edificios más imponentes del mundo. Rivera nunca eligió El Escorial como tema, pero en los años venideros recordó en muchas ocasiones a los hombres que habían recibido sus órdenes.

Al llegar a Madrid, Rivera se encaminó a una dirección que le habían dado en México, el Hotel de Rusia, en la calle Sacramento, donde ya estaba instalado un amigo suyo de la Academia de San Carlos, a quien también habían concedido una beca estatal. Al día siguiente Rivera acudió al taller de uno de los más destacados retratistas de Madrid, Eduardo Chicharro, con una carta de presentación de Gerardo Murillo. Como recordaba en su autobiografía: «Yo era una máquina imparable. En cuanto di con el taller de Chicharro, monté mi caballete y me puse a pintar. Pasé varios días seguidos pintando, desde el amanecer hasta pasada la medianoche.» Durante la mayor parte de su vida conservó la costumbre de trabajar muchas horas seguidas cada día, como un informe de Chicharro confirma.

§ § §

LA ESPAÑA a la que Rivera había llegado huyendo del aislamiento de México era, a su vez, uno de los países más aislados de Europa. El curso de la historia europea había evitado la Península durante casi cien años, desde que los últimos granaderos del mariscal Soult se replegaron cruzando la frontera francesa en octubre de 1813, acosados por los turbulentos e indisciplinados soldados de infantería de sir Arthur Wellesley. A lo largo del siglo XIX, con breves interregnos liberales y espasmódicas revueltas brutalmente reprimidas, España dormitó bajo los Borbones: un Fernando, una Isabel y dos Alfonsos. Alfonso XIII todavía ocupaba el trono en la época en que llegó Rivera. El único momento en que España influyó en la dirección de la historia de Europa fue en 1870, cuando Bismark utilizó su trono vacante como pretexto para el «telegrama de Ems», provocando la guerra franco-prusiana y la caída, en París, de otro Napoleón. La única ciudad española que permaneció en contacto con el resto

de Europa fue Barcelona, donde Picasso, que había pasado brevemente por Madrid, completó su aprendizaje en la Escuela de Bellas Artes, entre 1897 y 1900. Mientras estudiaba en Barcelona, Picasso reconoció la habilidad de su maestro de dibujo —un extraño tributo: a los dieciséis años ya había despreciado a Murillo por considerarlo «poco convincente», tras una sola visita al Prado—, y atribuyó su destreza al hecho de que había estudiado en París. En una carta a un amigo suyo, Picasso añadía: «En España no somos estúpidos. Lo que pasa es que estamos muy mal educados.» A este país habían enviado a Rivera para que completara su educación. Además, al parecer durante sus dos años de residencia en España, Rivera sólo visitó Barcelona en una ocasión. Madrid, donde pasó sus últimos años de estudiante con dedicación exclusiva, era, por el contrario, el reducto de las fuerzas reaccionarias de Castilla. Aquel Cortés mexicano, en busca de la corriente artística dominante, se había metido en un páramo cultural. Pero de todos modos, entre 1907 y 1915 Rivera pasó una considerable parte del tiempo en España, que al principio fue para él como una introducción, para luego convertirse en un refugio donde siempre encontraba amigos y donde se sentía como en casa.

Pero si en España Rivera se sentía como en casa, los lugareños no lo consideraban español, ni muchísimo menos. Europa apenas se había interesado por México, ni siquiera trescientos años atrás, cuando se descubrieron sus maravillas. Sólo hay dos signos claros de un interés artístico por México durante el siglo XVII: dos tallas religiosas que se encuentran en Lieja y en Ruán respectivamente, aunque quizá exista una tercera en la catedral de Amiens. En 1520 el único artista europeo que reaccionó ante los esplendores de «las Indias» vio una colección de tesoros mexicanos que le habían enviado al rey de España y que se exponían en el Hôtel de Ville de Bruselas. Alberto Durero, admirado, escribió: «Jamás en la vida había visto nada que me conmoviera tanto, pues entre ellos he visto objetos artísticos maravillosos y he contemplado la sutil ingenuidad de unos hombres de tierras lejanas. La verdad es que no sé cómo expresar lo que siento sobre lo que encontré allí.» No obstante, pese a la gran admiración que el pintor sentía por el arte azteca, éste no consiguió causar un gran impacto en su obra, con excepción de algunos dibujos de personajes indios. En la cultura azteca había algo que no sólo era ajeno

a la civilización cristiana, sino que causaba repulsión. Su maravillosa tierra fue rápidamente estigmatizada como «bárbara», un juicio que duró desde la Conquista hasta la llegada de Rivera a España.

Bajo el mandato de Porfirio Díaz, y tras la decisión del país de seguir un modelo europeo, México se convirtió en una idea más cercana, un país en el que Europa podía invertir provechosamente. Pero pese a que Rivera estaba decidido a convertirse en un destacado ornamento de aquel México «europeo» condenado al fracaso, conservaba «cierta sensación de inferioridad [...] un sentimiento racial [...] la respuesta de los hombres que reaccionan a una tradición de derrotas». Rivera nunca contempló aquel período en Europa como un regreso a lo que había sido la tierra de su abuelo y su bisabuelo. Aunque las tradiciones francófilas de su educación mexicana le hacían considerarse un hijo de la Ilustración europea, nunca dejó de considerarse, al mismo tiempo, un exiliado y un intruso.

En los inicios de su exilio, su mirada de recién llegado no pudo ser sino una ventaja. Por primera vez experimentaba lo que era vivir solo, en el extranjero y, sobre todo, vivir al lado del Prado. El Hotel de Rusia estaba cerca de la Puerta del Sol, y a sólo unas manzanas de una de las mejores colecciones de pintura del mundo. Por primera vez Rivera podía ver y copiar las obras originales del Greco, Velázquez, Zurbarán, Murillo y Goya. A diferencia de Picasso, el pintor mexicano no había crecido rodeado y empapado de un arte y una cultura que se remontaban a más de novecientos años. El contraste entre las pobres imitaciones disponibles en la Academia de San Carlos y los originales debió de ejercer en el joven artista el efecto de una luz cegadora. Muchos años más tarde, Rivera se quejó de que los cuadros que había pintado durante sus dos años de residencia en España eran «los más sosos y banales» de su vida. «La calidad interna de las primeras obras que había hecho en México —decía— quedó gradualmente amortiguada por la vulgar capacidad española para pintar.» Esas palabras, pronunciadas por un patriota mexicano, tienen un tono ligeramente sospechoso. Pero en cualquier caso, pasaron muchos años hasta que la pintura de Rivera adquirió la originalidad que la hizo inmortal. En 1907 y 1908 todavía se encontraba en las primeras etapas de un aprendizaje muy largo, y aunque su obra perdiera parte de su carácter original, estaba adquiriendo algo mu-

cho más importante: el dominio de la técnica. Su maestro, Eduardo Chicharro, que en 1907 sólo tenía treinta y cuatro años, era un destacado colorista, un cotizado retratista y un personaje muy convencional. Los dos años de paciente trabajo de Rivera bajo la guía académica de Chicharro hicieron por su pintura lo que habían hecho para la de Picasso los estudios, similares, en la Escuela de Bellas Artes de Barcelona. Sin embargo, existe un contraste sorprendente entre la obra de estudiante de Rivera y la de Picasso. Con excepción de unos cuantos demonios, un querubín y una virgen, en la obra de Rivera no hay ningún cuadro religioso. El hecho de que nunca tuviera que abordar el tema religioso, al que el joven Picasso dedicó tanta energía, ilustra la diferencia cultural entre México y España en la primera década del siglo. Ya en el taller de Chicharro, Rivera nunca amplió sus intereses en tratar temas religiosos, aunque eran un campo muy lucrativo para los pintores profesionales. Al fin y al cabo, tendría que enviar aquellos cuadros al gobernador de una administración declaradamente anticlerical. Pintó el exterior de más de una iglesia, pero marcó la línea en el umbral. Aun así, no hay señales de un espíritu revolucionario, ni política ni artísticamente hablando, en los cuadros del aplicado y joven mexicano. Rivera seguía siendo, pues, un joven tan convencional como en Ciudad de México, un hijo de la pequeña burguesía con una beca del gobierno, que luchaba para completar su aprendizaje y dar rienda suelta a su talento.

Pese a que el doctor Atl había sido su mentor mexicano y le había presentado a Chicharro, y pese a que había llegado al Hotel de Rusia a través de otro amigo mexicano, Rivera no tardó en aislarse de la comunidad mexicana de Madrid. El trabajo no le libraba de la soledad, y las primeras cartas que escribió a su casa alarmaron hasta tal punto a su madre, que María del Pilar se ofreció para cruzar el Atlántico. Cuando recibió este ofrecimiento, Diego quedó consternado y respondió inmediatamente, pero a su padre, para explicarle que tenía demasiado trabajo y no podría ocuparse de entretener a su madre. Su «desdichada madre» respondió a la carta con la dignidad herida, asegurándole que «nunca volvería a tener el desagrado» de verla. Diego escribió de nuevo a su padre y le informó de que todavía trabajaba desde que se levantaba hasta que se acostaba. Chicharro lo confirmó; aquel mismo año, redactó un certificado a fa-

vor de su alumno. El documento iba dirigido al gobernador Dehesa y declaraba que «desde su llegada, Rivera había realizado sorprendentes progresos», que tenía «magníficas cualidades» y era un «trabajador incansable».

Aparte de la instrucción que recibía de Chicharro, Rivera también pudo recibir ciertas influencias de los amigos que hizo en los círculos bohemios e intelectuales de Madrid. La ciudad era un páramo cultural, pero no un desierto, y la vida intelectual de la capital no era menos intensa por estar pasada de moda. El Hotel de Rusia estaba cerca del Café de Pombo, un famoso centro de reunión de bohemios desde la época de Goya, y del Nuevo Café de Levante, de donde tomó su nombre un círculo de escritores y críticos que formaban parte de la generación del 98. Allí debió de ser donde Rivera conoció a los miembros de ese grupo, entre los que estaban los hermanos Baroja, Ramón Gómez de la Serna y Ramón del Valle-Inclán, que se hizo amigo suyo. Según Havelock Ellis, que disfrutaba recopilando listas, en 1907 los pintores españoles vivos más famosos eran Zuloaga, Sorolla y Anglada Camarasa. Pero para la generación del 98, aquellos modernos y famosos pintores representaban un «pseudomodernismo» académico cuyo momento ya había pasado. Baroja proponía que su lugar lo ocupara el simbolismo neotradicionalista del pintor y crítico parisiense Maurice Denis. En una ocasión el novelista y poeta Valle-Inclán animó a un grupo de pintores vanguardistas a «ir a Toledo y arrodillarse por la noche, y bajo la luz de la luna, frente a *El entierro del conde de Orgaz*, obra del Greco, en la capilla de Santo Tomé». Rivera no estudió este cuadro hasta 1911, pero entonces le dedicó tanta devoción que en 1915 todavía tenía una reproducción del *Entierro* del Greco colgada en la pared de su estudio en París.

La generación del 98 tomó su nombre de la humillante derrota de España en la guerra contra Estados Unidos, en la que el país perdió su última colonia americana, Cuba. Los hombres del 98 consideraban que para avanzar antes había que retroceder, que todas las grandes obras pictóricas estaban en el pasado, y que el renacer dependería de la inspiración ofrecida por la metáfora y el simbolismo. Dado que el maestro de Chicharro había sido Sorolla, y que Rivera era un alumno dócil y atento de Chicharro, la sinceridad de Rivera

al identificarse con la vanguardia madrileña despierta cierto recelo. Hubo un momento en que Valle-Inclán llegó a lanzar un ataque público contra la obra de Chicharro, mientras Rivera todavía trabajaba en su taller. En la versión autorizada de su vida Rivera siempre subraya su relación con Valle-Inclán. Los hechos confirmados sólo nos demuestran que el pintor siguió estudiando con su maestro, que en aquel momento estaba de moda pero que más adelante sería desairado. Años más tarde, cuando ya hubo quedado claro por qué bando iba a decantarse la crítica, Rivera calificó las opiniones del rebelde movimiento «antimoderno» de «Museísmo». Sin embargo, por aquel entonces no parece que encontrara nada absurdo en la idea de que los que discrepaban con el mundillo artístico abogaran por un regreso al arte del Greco, cuya obra se había expuesto en las iglesias y galerías españolas sin interrupción desde la muerte del artista, acaecida trescientos años atrás.

Además de trabajar en el estudio de Chicharro, Rivera visitó el Círculo de Bellas Artes, donde asistió a clases de dibujo al natural; y por supuesto, visitó el Prado, donde pasó semanas copiando no sólo a los maestros españoles, sino también cuadros de Bruegel, Lucas Cranach, el Bosco y Joachim Patenir, este último famoso por sus fantásticos estudios de paisajes de Amberes en el siglo XVI. Seguramente fue también en el Prado donde Rivera conoció a una mujer que ejercería una considerable influencia en su vida, una joven pintora llamada María Gutiérrez Cueto, más adelante conocida como María Blanchard. Ella era cinco años mayor que Rivera. Había nacido en Santander, pero vivía en Madrid desde 1899, y pensaba viajar a París al año siguiente. María Blanchard sólo medía un metro veinte de estatura, y un accidente sufrido en la infancia la había dejado jorobada. «Pero —escribió Rivera años más tarde— era asombrosamente inteligente. Su cuerpo era como una gran araña, que colgaba ligeramente ladeada, y tenía una hermosa cabeza y unos brazos que terminaban en las manos más preciosas que jamás he visto. Era como su nombre [Blanchard], como un ángel nórdico de una escuela medieval de Hamburgo. La suya, como la de ellos, no era una belleza vulgar, sino una combinación de cuerpo y espíritu que se paseaba disfrazada de "Inglesa en el Extranjero". Evocaba pureza y luz.» Juntos, Rivera y María Blanchard producían un memorable contras-

te físico. Ella permaneció cerca de él durante catorce años, se enamoró del pintor (al menos según la versión de Rivera), y desempeñó un destacado papel en varios de los episodios más turbulentos de su vida.

De las obras que Rivera pintó durante su primer año en Madrid sólo quedan seis paisajes, dos retratos y un autorretrato. En éste, de 100 × 50 cm, el pintor aparece como quería que lo vieran, a diferencia de lo que ocurre en la mayoría del resto de sus autorretratos, en los que fue algo más duro consigo mismo. Aquí vemos a un joven de aspecto romántico, sentado a la mesa de un café, con traje oscuro y sombrero de fieltro negro de ala ancha y copa alta, *à la bohème*; vuelve a llevar barba, corta, y fuma una pipa de boquilla sinuosa. Delante, en la mesa, tiene una botella abierta de cerveza, y ya ha consumido medio vaso; la cabeza proyecta una sombra en la pared que tiene detrás. Es un retrato del artista meditando, así como una asombrosa representación de un hombre capaz de ocultar su verdadera naturaleza. Por supuesto, no fue uno de los cuadros que le envió al gobernador Dehesa como prueba de sus progresos; tampoco parece que lo incluyera nunca en ninguna exposición en aquella época. Quizá le avergonzara el carácter romántico del retrato, tal vez debido al sombrero.

Pero Rivera no pasó todo aquel año de 1907 encerrado en Madrid. El taller de Chicharro tenía que producir pintores polivalentes, capaces de cumplir cualquier encargo convencional, y el maestro llevaba a sus alumnos a viajar por España para que aprendieran a pintar paisajes. En sus viajes con Chicharro, Rivera visitó las ciudades de Valencia, Salamanca, Ávila y Toledo. Juntos cruzaron las regiones de Extremadura, Galicia y Murcia; y Oviedo y Santiago de Compostela también estaban incluidas en el itinerario. En años posteriores Rivera recordaba que en Castilla, y en otras regiones, daba largos paseos por el campo para charlar con los campesinos, interesándose por los problemas agrícolas y la situación del proletariado. No cabe duda de que Rivera era un individuo sociable que disfrutaba de la compañía de aquellos campesinos castellanos, que le entendían a pesar de su acento mexicano, pero también parece indudable que su propósito principal al adentrarse en el paisaje castellano en 1907 era pintarlo. Llama la atención el hecho de que los paisajes que

pintó en esa época no contienen figuras. Casi todos están vacíos. De todas las obras paisajísticas que se conservan, pintadas hasta finales de 1908, sólo en tres hay hombres trabajando: un campesino, un albañil y un herrero.

En mayo de 1907 Chicharro se llevó a su alumno a Barcelona, donde el maestro exponía en la V Exposición Internacional de Arte, que se inauguró el 5 de mayo. Allí las ambiciones de Rivera sufrieron un gran revés, pues la obra que presentó fue rechazada. Pero por primera vez tuvo la oportunidad de ver cuadros de Manet, Renoir y Pissarro, aunque ninguno de ellos causó un impacto inmediato en su obra. De todos modos los impresionistas habían tenido escasa influencia en la escuela de Madrid, aunque su obra era conocida en Barcelona. El pintor Darío de Regoyos y Valdés había *descubierto* a Monet, Renoir y Sisley en 1890. Se había hecho amigo de Pissarro y en 1894 había expuesto su propia obra, influida por el puntillismo de Seurat, en Barcelona. Por su parte, Rivera había conocido a Regoyos en el Nuevo Café de Levante de Madrid, y también a otros dos miembros de la vanguardia barcelonesa: Santiago Rusiñol y Ramón Casas –ambos habían trabajado y vivido en París–; pero lo cierto es que en aquella etapa de su desarrollo Rivera todavía estaba aprendiendo de modelos más convencionales. En una carta que escribió desde Barcelona, Rivera aseguraba que los nuevos trabajos que más le habían impresionado eran los de dos pintores ingleses, Edward Burne-Jones y Frank Brangwyn, y este último, contemporáneo suyo, desempeñaría un pequeño pero importante papel en un período muy posterior de la vida del pintor mexicano. Para situar a Rivera en el contexto adecuado, nos lo imaginaremos en Barcelona, emocionado por su primer contacto con Burne-Jones y pintando cuadros simbolistas de carácter convencional en un momento en que el impresionismo ya tenía treinta y cinco años, cuando en el Salón de Otoño estaba a punto de celebrarse una exposición retrospectiva de homenaje a Cézanne, que había muerto siete meses atrás, y cuando Picasso, encerrado en su taller de París, trabajaba en un lienzo enorme que al principio tituló *Le Bordel*. Un crítico que tuvo ocasión de ver aquel grupo de cinco mujeres desnudas llegó a la conclusión de que Picasso estaba ejercitando su don para las caricaturas. Diez años más tarde, el cuadro se expuso por primera vez en público con

el título *Les demoiselles d'Avignon*, y posteriormente fue descrito como el inicio del cubismo. Por aquel entonces Rivera todavía no había visto su primer Cézanne.

Tras el estímulo y el desengaño de Barcelona, Rivera regresó a Madrid y reanudó sus estudios con Chicharro. Sólo llevaba seis meses en España cuando, para huir del abrasador calor de Castilla en pleno verano, los estudiantes volvieron a cruzar la cordillera Cantábrica e iniciaron un largo viaje por la costa vasca. De aquel viaje se conservan varios paisajes. Rivera pintó una hermosa escena callejera titulada *Noche de Ávila*, llena de atmósfera simbolista, así como un exterior de la iglesia de Lequeitio, con los rododendros en flor. Este cuadro se incluyó en el grupo que Rivera envió al gobernador Dehesa como tributo de los primeros seis meses. En noviembre se celebró una exposición en el taller de Chicharro, donde se expusieron los cuadros de los alumnos del maestro, y por primera vez desde su llegada, once meses atrás, el público español tuvo ocasión de ver los cuadros de Rivera. Los críticos madrileños también acudieron a la cita, y uno de ellos destacó a Rivera entre los otros alumnos y auguró que se convertiría en «un gran artista». Al mismo tiempo, un periodista mexicano comentó que Rivera estaba empezando a obtener el reconocimiento público, pero añadió que al pintor no le interesaba mantener contactos con otros pintores que tenían becas del Estado.

Mucho después de aquella época bohemia, Rivera recordaba que en Madrid se había permitido tantos excesos de comida y bebida que había tenido que someterse a un régimen vegetariano. Pero aun que agradeciera la compañía de María Blanchard, la atmósfera del Café de Pombo, y el estímulo intelectual que le ofrecían los dos Ramones, no parece que Rivera hiciera otra cosa que trabajar. En su autobiografía Rivera explicaba que, mientras copiaba la obra de Goya en el Prado, había hecho un montaje combinando tres originales diferentes, y que más adelante hizo lo mismo con el Greco. Antes de dejar la ciudad, le regaló aquellos cuadros a un joven que había hecho de guía y factótum para él. Posteriormente los cuadros se vendieron como dos Goyas y un Greco, y «ahora cuelgan en colecciones famosas, dos en Estados Unidos y uno en París», escribió Rivera. Las tres falsificaciones de Rivera todavía están por descubrir, pero vale la

pena recordar que la primera vez que el pintor habló de ellas fue en 1947, inmediatamente después del juicio al famoso «falsificador de Vermeer», Hans van Meegeren, cuya extraordinaria historia recibió publicidad en todo el mundo. De hecho, la obra de Rivera tardó varios años en reflejar influencias del Greco o de Goya.

Cuando hablaba de sus dos años en España, Rivera tendía a embellecer con todo tipo de emociones lo que en realidad fue un período muy apacible de su vida. Escribía a su casa con regularidad, generalmente a su padre. Trabajaba en los cuadros que debía enviar al gobernador Dehesa, y se interesó por el Prado y por las posibilidades comerciales que se presentaban en el taller de Chicharro, así como por los problemas que se le planteaban cuando intentaba mejorar su técnica. En 1908 María Blanchard se marchó a París, pero Rivera permaneció en Madrid. En la primavera de aquel año expuso tres paisajes vascos, que había pintado el verano anterior, en la Exposición Nacional de Bellas Artes de Madrid. Los cuadros ya habían sido expuestos en el taller de Chicharro, sin llamar demasiado la atención. Una vez más, lo apuntaron en la lista de estudiantes «prometedores». No está del todo claro por qué no tenía más obras para exponer. Quizá lo aconsejaron mal, o tal vez el invierno anterior había sido un período de consolidación y no de progreso. María Blanchard obtuvo una medalla de bronce en la exposición, un espaldarazo final antes de su partida, y el propio Chicharro ganó una medalla de oro. La exposición estuvo dominada por Santiago Rusiñol y Romero de Torres, que lograron sendas medallas de oro. En aquella época Rusiñol tenía una estrecha relación con Granada, ciudad que le gustaba pintar, así como con la vanguardia barcelonesa, que ya iniciaba su declive, incapaz de competir con la fuerza magnética que ejercía París. Más adelante Rivera explicaría su escaso éxito en Madrid en 1908 por el hecho de ser un extranjero que exponía en una colección nacional española. Pero seguramente lo que ocurría era que había muchos pintores que lo superaban, lo que hace que resulte mucho más notable el éxito de María Blanchard, que era cinco años mayor que Rivera. La exposición resultó ser un terreno abonado para la eterna controversia entre Valle-Inclán y sus seguidores simbolistas contra los defensores del naturalismo y el realismo español.

Después de clausurarse la muestra, Rivera volvió a abandonar

Madrid, y las únicas obras que se conservan de esa etapa están inspiradas por la luz, los edificios y los campos de Ávila. Mostró sus cuadros en la exposición del taller de aquel otoño, y esta vez tuvo más éxito. Su obra llamó la atención de uno de los jóvenes críticos más destacados, Ramón Gómez de la Serna, que a los veinte años de edad ya había empezado a hacerse un nombre. Otro crítico declaró que la obra expuesta por Rivera había «cruzado la línea que separa al estudiante del pintor». Tratándose de un joven ambicioso, aquel comentario equivalía a un diploma, y es posible que el propio Chicharro le recomendara marcharse de Madrid. En cualquier caso, Rivera se rindió a sí mismo un homenaje cuando describió a Gladys March una escena que presuntamente tuvo lugar en el taller de Chicharro durante una visita del gran Sorolla. Impresionado por *La forja*, el estudio de Rivera de un herrero trabajando, pintado después de terminar la serie de Ávila, seguramente en Madrid, Sorolla vaticinó que aquel alumno tenía el talento necesario para convertirse en millonario. El maestro cogió las manos de Rivera y comparó cada uno de sus dedos con un talonario de alguna fuerte moneda extranjera. Aparte de inspirar este alentador comentario a Sorolla, *La forja* destaca por ser el primer estudio vehemente de Rivera de un hombre trabajando, un miembro de aquel «lumpenproletariado, un proletariado andrajoso» que abundaba en Madrid en aquella época, según el artista.

El último cuadro que Rivera terminó antes de marcharse de Madrid es un adecuado resumen del tiempo que pasó con Chicharro. En un lienzo enorme, de 117 × 112 cm, pintó el retrato de un torero sentado, *El picador*, fruto de las interminables horas que había pasado copiando en el Prado. Este cuadro acaparó toda su atención al menos durante tres meses, y presenta un detallismo realista que demuestra hasta qué punto había llegado a dominar las técnicas académicas. Pero hay algo apagado, inmóvil, sin carácter en su maestría. Contrariamente a lo que ocurre con el resto de sus primeros cuadros, al contemplar *El picador* uno no siente curiosidad por saber qué haría el artista a continuación.

El 7 de marzo de 1909 Rivera escribió a un amigo suyo de Ciudad de México desde Madrid, para anunciar su intención de iniciar un viaje por Europa que lo llevaría a París, Bruselas, Munich y

Venecia, donde había importantes exposiciones de arte, y por último a Roma. Rivera salió de España en la primavera de 1909, y se perdió el levantamiento de Barcelona en julio de aquel año, provocado por la decisión del rey Alfonso XIII de enviar un ejército de reclutas a Marruecos en una expedición punitiva. Los insurgentes fueron reducidos con ametralladoras, caballería y artillería, y las batallas callejeras duraron una semana. Más tarde Rivera aseguró haber presenciado aquellos acontecimientos (en realidad no fue así, y aunque pasó varios meses más en España, nunca volvió a instalarse en el país). Cogió el tren para San Sebastián y de ahí viajó a París, pasando por Burdeos, Tours y Orleans, con la intención, al parecer, de regresar a Madrid o instalarse en Italia una vez finalizado aquel gran viaje por Europa. Todavía le quedaban dos años de beca, pero lejos del mundo del taller de Chicharro, el mundo que le había proporcionado el doctor Atl antes de que partiera de México, Rivera tenía pocas ambiciones claras, y carecía de un método definido para continuar su educación artística. Para él, la llegada a la Gare d'Austerlitz, en París, no era más que otro alto en el camino. Todavía no se había definido por un estilo ni un tema para su pintura, ni tenía un concepto claro del papel del artista. Estaba esperando alguna influencia lo bastante fuerte para que sus planes se definieran. Hasta entonces, «París» era, sobre todo, el Louvre.

§ § §

AL LLEGAR a París, Rivera cogió un coche que lo llevó por los muelles del Sena hasta el número 31 del boulevard St-Michel, donde se encontraba, como en la actualidad, el Hôtel de Suez. Aquel establecimiento acogía a los estudiantes españoles y latinoamericanos que llegaban a la ciudad. Entre los que se alojaron en el hotel aquel verano se encontraban el propio Chicharro, que posiblemente llegó con Rivera, y Ramón del Valle-Inclán. Rivera decía que había realizado el viaje hasta París con Ramón del Valle-Inclán, pero parece más probable que lo hiciera con su maestro, tras cerrar la exposición del taller. Poco después inició la «rutina habitual» del estudiante de arte: copiar en el Louvre, pintar en las orillas del Sena, visitar exposiciones y asistir a las escuelas libres de Montparnasse. Rivera aseguraba

que .«dos grandes artistas revolucionarios franceses, Daumier y Courbet, me iluminaron el camino con sus antorchas». No ha sobrevivido prácticamente ningún cuadro de aquel verano, pero a juzgar por la dirección que tomó su pintura en los dos años siguientes, la inspiración que pudieran ofrecerle Daumier y Courbet debió de ser efímera. Favela ha fechado un gran óleo de *Notre-Dame de París bajo la lluvia* en aquel verano, pero hay motivos para pensar que en realidad Rivera lo pintó más tarde. Los aficionados a buscar influencias en su obra han encontrado rastros de Monet, Pissarro y Turner en este cuadro, pero Rivera por entonces todavía no había visto ningún Turner. Además, su estancia en París fue muy breve. Favela sitúa su partida hacia Brujas en septiembre, pero hay datos que demuestran que en junio Rivera ya se encontraba en esa ciudad. Por lo tanto, no permaneció más de dos meses en París, y no parece probable que en ese tiempo pudiera empaparse de la influencia de Monet y dominar los problemas de la luz y la niebla del norte, habiendo pasado un único verano, aunque lluvioso, en París. Por otra parte, hay que tener en cuenta que al llegar a París le interesó mucho más un pintor muy diferente: Pierre Puvis de Chavannes. Al igual que en 1907, en Barcelona, prefirió Burne-Jones a los impresionistas franceses, dos años más tarde en París se sumergió por completo en la obra de un simbolista. En una carta que escribió en noviembre desde Brujas a un amigo de México, Rivera resume sus primeras impresiones de la ciudad y menciona la «fuerza y la nobleza» de Manet, Millet, Dupré y Monet, elogiando también a Gauguin y Signac, entre otros. Pero su principal recuerdo es el de Puvis, cuyos cuadros, que había visto en el anfiteatro de la Sorbona y en las paredes del Panteón, le habían impresionado profundamente, convirtiéndose en uno de los «recuerdos inolvidables» de su vida. Años más tarde, Rivera aseguraba que al llegar a París se sintió abrumado, que su natural timidez aumentó por «mi complejo de inferioridad de mexicano, mi respeto reverencial por la Europa histórica y su cultura», pero si algún proyecto tenía en la cabeza al apearse del tren, era estudiar la obra de Puvis de Chavannes. En la misma carta en que describía su próxima «gran gira», Rivera mencionaba un plan diseñado por él mismo, el pintor mexicano Ángel Zárraga y otro becario mexicano afincado en Madrid, Roberto Montenegro, para pintar las

paredes del inacabado Palacio de Bellas Artes de Ciudad de México como Puvis había decorado el Panteón. Seguramente fue Zárraga quien concibió la idea, durante un viaje que había realizado a París en 1906, pues las obras del Palacio de Ciudad de México habían empezado en 1904. Cuesta entender que Rivera, impresionado como estaba por su primer contacto con las enormes alegorías simbolistas de Puvis, cuyo estilo imitaría en al menos un retrato aquel mismo año, pudiera haber emprendido simultáneamente un estudio de la neblina y la luz del norte al estilo de Claude Monet. Mientras se alojaba en el Hôtel de Suez, Rivera enfermó y sufrió un agudo ataque de hígado, resultado de una hepatitis crónica que lo atormentaría toda la vida. Luego, hacia finales de junio, continuó su viaje, desplazándose a Bruselas tal como tenía previsto. Partió con un pintor mexicano de origen alemán, Enrique Friedmann, y al llegar a la capital belga se desviaron a Brujas, una ciudad flamenca que interesó a Rivera por sus anteriores encuentros con los maestros flamencos en el Prado, pero también porque dicha ciudad se había convertido en la capital del simbolismo.

A su llegada a Brujas, Friedmann le enseñó a Rivera un sistema que les ahorraría los gastos de hotel. Compraban un billete de tren de tercera clase y descansaban en la sala de espera de la estación, y luego dormían en un tren nocturno. Al amanecer iniciaban una ronda por los museos y los escenarios famosos adonde iban a pintar. Una noche decidieron comer algo en un café barato antes de regresar a la sala de espera de la estación. En el café que habían elegido había un letrero: «Habitaciones para viajeros», que llamó la atención de otras dos pintoras que habían viajado a Brujas desde París. Una era María Blanchard; la otra, una amiga de ésta, de origen ruso, que intervendría en el curso de la vida de Rivera durante los doce años siguientes. Se llamaba Angelina Beloff.

Angelina Belova Petrovna había nacido en San Petersburgo en 1879 en el seno de una familia liberal intelectual. En la escuela había demostrado talento para las ciencias, dedicándose más tarde a ellas en la universidad. Al mismo tiempo había empezado a tomar clases nocturnas de pintura y dibujo. Tras ingresar en la École des Beaux-Arts, fue expulsada por participar en una huelga estudiantil, aunque finalmente la readmitieron. Recibió un diploma de dibujo,

después de lo cual, con sus habilidades técnicas, se decantó por el grabado. Siguió viviendo en su casa hasta la muerte de sus padres, en 1909. Entonces, con veintinueve años, apoyada por una discreta herencia, decidió viajar a París, donde se unió a la multitud de estudiantes extranjeros de la Academia Matisse. Allí conoció a María Blanchard, que había llegado un año antes que ella, se instaló en el estudio de su nueva amiga para ahorrar dinero y empezó a estudiar español. Su francés ya era muy bueno. Cuando en junio las dos amigas terminaron el curso, Angelina quería ir a Bretaña, de la que había oído hablar hacía años, pero María Blanchard la convenció de que fueran a Brujas. La misma tarde de su llegada se pusieron a pintar en la playa de Knokke, y cuando volvieron a la ciudad era tarde y no encontraban hotel. «Estábamos cansadas, y todos eran tan caros, sobre todo para María», escribió Angelina en sus memorias. Así que decidieron quedarse en una de las habitaciones del café. Es posible que María Blanchard supiera que Rivera podía estar en Brujas, tal vez incluso a ambos les habían dado el nombre de aquel café. Quizá Rivera ya había visto a Angelina en París y había decidido seguirla hasta Brujas. El caso es que las dos parejas coincidieron y siguieron pintando y viajando por la región, pero haciendo los planes juntos. En tan romántico escenario, Rivera se enamoró de aquella agradable y hermosa mujer de ojos azules, siete años mayor que él, rubia y delgada, con sólidas ideas sobre la vida y el arte.

Rivera trabajó mucho en Brujas, lo que contrastaba con sus últimos cuadros españoles. Encontró una máquina nueva que lo sedujo, una barcaza de vapor, con la que viajó por el canal hacia la frontera holandesa, pintando un molino de viento cerca de Damme. Pero ni siquiera la barcaza de vapor lo inspiró para pintar a su tripulación trabajando. En Brujas, como recordaba más tarde (y como Friedmann ha confirmado), se levantaba al amanecer para pintar. Su obra más famosa es *La casa sobre el puente*, un estudio de una de las «famosas vistas» de la ciudad. La imagen simbolista de Brujas era la de una ciudad muerta, y en el cuadro intensamente atmosférico de Rivera no hay nada vivo. El agua del canal está quieta, las ramas de los árboles están desnudas, la enredadera de la fachada de la casa es de un rojo otoñal, no hay señales de vida detrás de las ventanas cerradas, las gárgolas miran hacia abajo sobre la entrada de un oscu-

ro túnel por el que se vislumbra otra zona iluminada de agua, tan vacía como el primer plano. Otro cuadro que Rivera pintó en Brujas, un boceto al carboncillo titulado *Escena nocturna*, muestra la tenue silueta de una casa y recibe también el nombre de *Béguinage à Bruges*, seguramente una referencia al hecho de que el nombre de la casa, Béguinage, el famoso convento, también significa «fantasía pasajera». El cuadro está dedicado a «mademoiselle Angelina Beloff como prueba de mi afecto», y fechado el 9 de octubre.

A medida que pasaba el tiempo, los planes de Rivera de continuar de Bruselas a Munich, Venecia y Roma iban volviéndose cada vez más improbables. Su viaje tomó un rumbo inesperado cuando los cuatro amigos se encontraron a bordo de un barco con rumbo a Londres. Cómo dieron con ese barco, si zarpó de Ostende, Zeebrugge o Amberes, y por qué decidieron embarcarse en él todavía está por explicar, aunque es razonable suponer que la idea fue de Angelina. Ella, que procedía de una familia liberal rusa, había leído a Dickens y le interesaba la política progresista. Tanto ella como Rivera sabían un poco de inglés, pues lo habían estudiado en la escuela. Sea cual fuera la razón, «viajamos a Inglaterra en un pequeño carguero», escribió Rivera más adelante. «Llegamos a la desembocadura del río Támesis a las ocho en punto de una hermosa y despejada mañana de verano de 1909. Dos horas más tarde desembarcamos en un muelle de Londres.»

Las impresiones que Rivera conservaba de Londres no ocupan más de una página de su autobiografía, y se limitan a las de un turista comprometido políticamente. Mientras «el Madrid industrial consistía en unas cuantas fábricas pequeñas [...], la clase obrera era escasa y estaba desorganizada [...], un proletariado andrajoso, sin iniciativa para los cambios sociales», y «la mayoría de la gente corriente eran [...] ladrones [...], vagos, astutos, pintorescos, afligidos y trágicos», en Francia había observado «el valor que daba la gente a la propiedad privada [...]. Su actitud hacia la tierra era casi religiosa: junto a todo eso, los valores humanos ordinarios desaparecían.» Ahora, en Londres, se encontraba en «la ciudad de los pobres». Como un occidental contemporáneo que aterrizara en el Tercer Mundo, Rivera vio con sus propios ojos la prostitución infantil, y a hombres y mujeres hambrientos que revolvían en los cubos de ba-

sura en busca de alimento. Sin embargo, incluso en aquella situación tan extrema los ingleses eran, ante todo, caballeros. «Jamás vi a un inglés meter la mano en el cubo de basura hasta que todas las mujeres se hubieran servido.» Afortunadamente las memorias de Angelina Beloff proporcionan un relato más personal de cómo pasaron aquel tiempo en Londres.

Pasaron «cerca de un mes» en la capital inglesa. Rivera estaba ansioso por estudiar la obra de Hogarth, Turner y Blake. También descubrió las colecciones de escultura clásica y arte precolombino del Museo Británico. Además, por primera vez en su vida, estaba enamorado y deseaba expresar sus sentimientos. «Un día —recuerda Angelina Beloff en sus memorias— estábamos en una taberna y Diego, con su lamentable francés, volvió a declararme su amor, esta vez directamente. Le dije que yo no estaba segura de mis sentimientos. Luego fuimos a la sala de esculturas del Museo Británico y nos sentamos ante una hermosa cabeza de piedra, que creo que se llama *El sueño*, y nos pusimos a charlar sobre la vida en general. Le dije que me lo pensaría.»

Como era de esperar, Rivera acabó descartando Munich e Italia. Había encontrado un objetivo y estaba a punto de conseguir un punto de vista: el de Angelina. Juntos se lanzaron a descubrir el Londres de Dickens, el hambre y la miseria, y las manifestaciones políticas. Fueron al Speaker's Corner, «bajo los arcos de mármol de la entrada del parque», como explicaba Rivera, «y escuchamos a toda clase de oradores, desde ministros presbiterianos hasta socialistas y anarquistas». En los muelles presenciaron un mitin de huelguistas, y en Trafalgar Square vieron un enfrentamiento entre huelguistas y policías que Rivera dibujó. Angelina podía ofrecer a Rivera algo más que la emoción de estar enamorado: ella formaba parte de un mundo más amplio, que abarcaba algo más que la introspección y la subjetividad del estudiante de arte y contenía la promesa de grandes acontecimientos. En Londres, Rivera se fijó por primera vez en los detalles de la vida de la gente corriente: por ejemplo, en que había que separar los restos de alimentos en cubos de basura especiales para que pudieran volver a utilizarse. Los pobres se habían convertido en personas, y ya no eran simplemente «vagos, astutos, pintorescos»; el hijo del «porfiriato» empezaba a ver el mundo con los ojos de otra persona.

Cuando regresaron a Brujas, Rivera le regaló a Angelina la *Escena nocturna*, como prueba de su amor. «Diego me cortejaba con tanto fervor —escribió Angelina— que yo me sentía demasiado presionada. Así que decidí volver a París, para reflexionar tranquilamente.» El 2 de noviembre Rivera todavía se encontraba en Brujas. Poco después regresó a París para salir de sus dudas. «Cuando Diego llegó a París —escribió Angelina—, le dije que estaba preparada para ser su prometida, y que creía que podría amarlo.» Al menos una de las partes se comprometía de por vida. Con una franqueza insólita, Rivera escribió que Angelina era «una persona amable, sensible, casi increíblemente decente [...]. Durante los diez años siguientes que pasé en Europa [...] ella me dio todo lo que una buena mujer puede darle a un hombre. A cambio recibió de mí todos los disgustos y toda la tristeza que un hombre puede causarle a una mujer».

En realidad, los primeros años que Rivera y Angelina Beloff compartieron fueron felices y hasta apacibles. Su relación iba desarrollándose gradualmente. En 1909 y 1910 vivieron en domicilios separados, y al parecer no eran amantes. De joven, Rivera se mostraba modesto e inseguro en sus relaciones con las mujeres. Nunca había pintado retratos femeninos —con la excepción de tres bocetos de infancia, entre ellos el retrato de su madre— hasta que pintó el de su «prometida», y no parece que se hubiera enamorado jamás antes de conocer a Angelina. Tampoco era un hombre que destacara por su sensualidad. Pese a las clases con modelos a las que había asistido en Madrid, no hay en su obra ningún desnudo que pueda fecharse antes de 1918. El pintor fue durante muchos años *un grand timide*, con una personalidad y reputación muy diferentes de las que adquiriría más adelante.

A su regreso en París, el grupo compuesto por Friedmann, María Blanchard, Rivera y Angelina Beloff se separó. Friedmann volvió al Hôtel Suez, donde había conocido a Rivera, pero los demás se instalaron en Montparnasse. María Blanchard ocupó un pequeño taller en la rue de Vaugirard. Angelina Beloff encontró una habitación en la rue Campagne-Première y empezó a estudiar grabado con un profesor inglés, mientras que Rivera alquiló un estudio en la rue Bagneux, muy cerca de la habitación de María Blanchard: sólo los separaba el edificio del Convento de la Visitación. Ambos tenían la misma

obligación: enviar cierto número de lienzos a sus mecenas de España y México, lo cual era una fuente de ansiedad, como recordaría Angelina Beloff en sus memorias. Favela observa que en aquella época Blanchard pintaba como los fauvistas, pero Rivera todavía tenía un maestro académico, un paisajista y colorista llamado Victor-Octave Guillonet, elogiado en su época por Apollinaire y más tarde olvidado, que tenía un estudio en el boulevard de Clichy. Con ayuda de Angelina, Rivera realizó un grabado titulado *Mitin de obreros en los docks de Londres*. Después terminó *La casa sobre el puente* y se puso a pintar un paisaje inspirado en Turner y Monet. Este cuadro, titulado *Le Port de la Tournelle*, era un estudio de agua y bruma. Pero Rivera veía, más que la bruma de París que tenía ante sus ojos mientras la pintaba, «los grises azulados y transparentes y los grises rosados de la niebla londinense», inspirándose en toda «la emoción recordada de Londres». En él aparecen tres hombres trabajando en un muelle junto al río Sena, cerca del Halle aux Vins, descargando barriles de vino Beaujolais de las barcazas que lo habían llevado a la capital desde el sur de Francia. *Le Port de la Tournelle*, que para la clientela mexicana más tarde se tituló *Notre-Dame de París a través de la niebla*, ha sido elogiado por Favela y Debroise como una obra excelente del postimpresionismo, pero para Rivera significaba mucho más. Aparte del placer de desarrollar su técnica, el cuadro reflejaba su nueva y vacilante conciencia política, estimulada por su relación con Angelina. También registraba un episodio espectacular de la historia de París. El verano de 1909 había sido insólitamente lluvioso, y el invierno de 1909-1910 fue el más húmedo de las últimas décadas. El 10 de enero el nivel de las aguas del Sena empezó a ascender. El río se desbordó el 21 de enero, y gran parte de la ciudad tuvo que ser evacuada. El dramático cuadro de Rivera muestra la situación de la ciudad en diciembre de 1909, poco antes de que el río empezara a salir de su cauce. El agua ya había empezado a inundar el muelle más bajo, aunque los arcos del Pont de l'Archevêché todavía resistían. Los barriles de vino de Rivera, empapados de agua de lluvia y acariciados por las aguas del río, estaban a punto de ser arrastrados por la corriente. En una fotografía del Pont d'Alma tomada en plena riada se ven dos barriles como aquellos, atrapados en el puente. En el cuadro de Rivera un bote tira de su amarre, arrastrado por la corriente. Desde la rue

Bagneux hasta aquel punto del Quai de la Tournelle, hay un paseo de poco más de media hora por las calles del Barrio Latino que, transformadas en una pequeña Venecia, durante tres semanas debieron de estar sumergidas bajo varios palmos de agua. En el peor momento de la riada la ciudad quedó dividida en dos, y resultaba prácticamente imposible pasar de una orilla del río a la otra. Los puentes se habían convertido en presas y amenazaban con derrumbarse bajo el peso del agua. El metro y las alcantarillas estaban inundados, los precarios sistemas de electricidad y teléfono no funcionaban, y se organizó un centro de ayudas de emergencia en el antiguo seminario de la place St-Sulpice. Las autoridades tuvieron que llevar el agua potable desde el campo, y la jirafa del zoológico del Jardin des Plantes murió de neumonía. Las aguas no se retiraron lo suficiente como para permitir que las autoridades empezaran a limpiar la masa de escombros de las calles y los sótanos hasta mediados de febrero.

Rivera no mencionó la riada en sus memorias, pero él vivía justo sobre las zonas inundadas, mientras que sus amigos de Montparnasse estaban un poco más alejados. María Blanchard y él ya no podían cruzar el río para asistir a sus clases en la orilla derecha, pero entonces Rivera estaba trabajando en un tercer cuadro importante: después de *La casa sobre el puente* y *Le Port de la Tournelle* había empezado un retrato de Angelina al estilo, y con los colores, de Puvis de Chavannes. El Hôtel de Ville estaba rodeado de agua, pero Rivera todavía podía estudiar los murales de la Sorbona y el Panteón sin necesidad de mojarse los pies. Pintó a Angelina en numerosas ocasiones; su primer retrato muestra a un personaje reflexivo y reservado, cuyo amable rostro delata una gran fuerza de carácter. Sin duda es la cara de una mujer que ve las cosas con suficiente claridad como para juzgarlas, pero que generalmente decide guardar sus juicios para sí misma. Fuera lo que fuese lo que Rivera encontró en Angelina para enamorarse de ella, la mujer se había convertido en el centro de la vida del pintor. Tras ser aceptado, Rivera abandonó inmediatamente toda idea de viajar a Roma o regresar a España y tomó las medidas necesarias para instalarse en París.

En 1910 Rivera utilizó diferentes direcciones en Montparnasse. Angelina recordaba que el pintor tenía un estudio «cerca de la rue de Rennes», pero en realidad estaba en la rue Bagneux, donde María

Blanchard se reunía con él para trabajar. Rivera dio esta última dirección en la embajada mexicana, y seguía utilizándola en septiembre, cuando lo invitaron a reunirse con otras lumbreras del «porfiriato» para las celebraciones del centenario de la independencia mexicana, el 16 de septiembre. Para la embajada, debía de ser importante tener la dirección correcta de Rivera, pues él traspasó los pagos de su beca, del consulado de Madrid al de París, en cuanto supo que iba a quedarse a vivir en esta ciudad. Pero en abril de 1910 dio otra dirección a la policía: 26 rue du Départ, que estaba más cerca del domicilio de Angelina. Se trataba de un estudio que ocupó durante un período de siete años, desde 1912. Según su carta de residencia, el «pasaporte interno», fechada el 12 de abril y con su fotografía (con barba), había «llegado a París» dos días antes. Es imposible comprobar la fecha de su llegada, pero Rivera debió de tener cuidado de no dar a la policía una dirección falsa, pues podían asegurarse regularmente por tratarse de un residente extranjero y, como estudiante formal con una beca del gobierno mexicano, no tenía necesidad alguna de evitar a las autoridades. Seguir la pista a los estudiantes de arte por los talleres y las buhardillas de Montparnasse noventa años más tarde es una tarea agotadora; además, hemos de pensar que mientras luchaba por encontrar su equilibrio como artista, llegar a fin de mes con una beca modesta y terminar suficientes cuadros para satisfacer al gobernador Dehesa y sus propias necesidades para exponer, el pintor tuvo más de una dirección.

En marzo de 1910, poco después de que las aguas volvieran a su cauce, Rivera consiguió que le aceptaran seis cuadros para el Salon des Indépendants, entre ellos *Le Port de la Tournelle, La casa sobre el puente* y otros cuatro paisajes que había pintado en Brujas o en sus alrededores. El Salón tenía una reputación ambigua y Rivera no estaba seguro de si debía sentirse encantado o desanimado por su inmediato éxito, como le confesó a su padre en una carta del 24 de abril. Al llegar a París, Rivera era un pintor académico, interesado por el comercio lucrativo de retratos y paisajes convencionales. Estaba a años luz de los estudiantes extranjeros que llegaban en manada a París procedentes de toda Europa en aquella época, atraídos por la fama de Matisse, y a los que el maestro (que solía llevar chaleco y corbata) tenía que reprender por llenar sus lienzos de masas

informes de colores. En un famoso incidente ocurrido en 1908 Matisse, exasperado, salió de un aula y volvió con un busto clásico para que sus alumnos lo dibujaran. «Antes de caminar por la cuerda floja —dijo—, tenéis que aprender a caminar por el suelo.» Rivera no era de los que necesitaba ese consejo. Él sabía caminar, pero todavía no había aprendido a correr.

Aquel verano Diego Rivera y Angelina viajaron a Bretaña, donde Rivera pintó varios cuadros más que se conservan, sobre todo dos retratos de mujeres bretonas (una joven y una anciana), de estilo realista flamenco o español, y un último tributo al simbolismo, *El barco demolido*, una marina atmosférica en un día lluvioso de verano en el norte de Bretaña, con un viento del noroeste arrastrando pesadas nubes por el cielo y gruesas franjas de luz y sombra corriendo por los campos. El drama que había evocado en el agua del Sena se traslada aquí al cielo bretón.

Pero a finales de aquel verano Rivera llegó a un punto muerto. Hacía casi cuatro años que había salido de México y sentía nostalgia. Había realizado un largo período de educación académica, pero todavía no había encontrado su propio estilo. ¿Qué podía hacer un joven pintor tras comprobar que era capaz de imitar a cualquiera? Gracias a su éxito en el Salon des Indépendants, Rivera se aseguraba otros dos años de beca. El problema era que no sabía qué pintar. Podía imitar a Monet, Goya, Puvis o los pintores de la escuela flamenca, pero era incapaz de crear nada que fuera totalmente suyo. Desde su llegada a España, cuatro años atrás, Rivera había aprendido mucha técnica, había estudiado y copiado a los maestros del Prado, el Louvre y la Tate Gallery, pero Cézanne no le había impresionado, ni se había fijado en la importancia de los fauvistas o los cubistas. Quizá advirtió que el centro del arte se había trasladado a París, pero también es posible que decidiera instalarse en esta ciudad por motivos personales. «Había empezado a perder el rumbo —escribió más tarde—. De pronto sentía una necesidad imperiosa de ver mi tierra y mi gente.»

Así pues, el permiso que Rivera recibió del gobernador Dehesa para regresar a México y exponer sus obras dentro de las celebraciones del centenario nacional supuso un gran alivio para el pintor. En agosto, sin esperar al grupo de la embajada de París, Rivera enrolló

sus lienzos, el fruto de cuatro años de trabajo, y partió hacia España. Para llegar a Santander no era estrictamente necesario pasar por Madrid —se podía cambiar de tren en Valladolid—, pero por alguna razón, quizá para recoger dinero o algún cuadro que tenía guardado, Rivera alargó el viaje. Escribió a Angelina desde Fuenterrabía, una población costera situada en la frontera hispanofrancesa, cerca de Irún, y luego desde Ávila. Finalmente, el 10 de septiembre, le escribió una larga carta desde Madrid.

«Mi amada mujer, mi amada esposa, mi ángel...» empezaba la carta, en que se disculpaba por no haber escrito antes y se quejaba del servicio de correos. Tras comparar los ojos de Angelina con el mar, Rivera le explicaba su reciente experiencia en el Prado. Al principio se había dirigido a la sala donde se exponían los cuadros de Velázquez, pero descubrió, con sorpresa y aflicción, que las obras del maestro lo dejaban «frío... indiferente... triste». Suponiendo que estaba demasiado cansado para que los cuadros le impresionaran, Rivera se sentó en un banco y se vio rodeado de los cuadros del Greco: *La ascensión, La crucifixión, El descenso del Espíritu Santo, El bautismo de Cristo*, un *San Bernardo*, un *San Francisco* y una copia de la parte inferior de *El entierro del conde de Orgaz* pintado por la hija del Greco.

Me sentía destrozado por mi reacción ante Velázquez, pero miré hacia adelante con los ojos y hacia dentro con el espíritu, y lentamente empecé a ver más allá, y vi la ascensión, el descenso, la crucifixión. Y entonces mi espíritu vio más allá de eso y, a través de la sinfonía de colores y sentimientos, descubrió las profundidades que se entretejen con los misterios de los cuadros del Greco. Así que, esposa mía, en ese momento me di cuenta de que mi alma sentía algo nuevo. Comprendí que en realidad había estado pasando por delante de aquellos cuadros como un admirador ignorante, que no había conseguido entender su alma.

Hasta entonces yo había ignorado al Greco, el más sublime de los pintores, el mayor en espíritu [...] Todo cuanto uno pueda sentir o desear sentir estaba allí, en los cuadros del Greco, cuyos colores yo conocía con todo detalle, pero que en realidad no entendía. Y de pronto, niña, ¡el *Pentecostés*, el descenso del Espíritu Santo! Sentí que un espíritu descendía sobre mí y me llenaba con el fuego de una gran be-

lleza, de los sentimientos más sublimes, del más allá. Y me di cuenta de que estaba entendiendo el *Pentecostés* del Greco porque tu elevado espíritu había descendido sobre mi alma. Fue la emoción más intensa que jamás he sentido ante una obra de arte, sólo comparable a cuando contemplaba contigo un Rembrandt, un Turner, un Botticelli, un Paolo Uccello o un Piero della Francesca, pero esta vez el sentimiento era aún más intenso porque tú no sólo estabas a mi lado, sino que estabas dentro de mí, y porque el Greco es quizá el más grande entre los grandes. El sentimiento que me produjo el Greco fue tan intenso que hasta se notó físicamente, y un amigo mío se me acercó y me preguntó si me encontraba bien [...].

Volveré a escribirte mañana, y pasado mañana me embarcaré temprano. Te beso en la frente, en los ojos del color del mar, te beso en los labios, que son mis labios, te beso las pequeñas manos y los preciosos piececitos de mi esposa.

Siempre tuyo,

<div align="right">Diego M. Rivera</div>

Esta carta revela el alcance de los sentimientos de Rivera por la pintura y por Angelina. También muestra una sensibilidad hacia la imaginería cristiana que sorprende en un hijo del positivismo comteano. Por su humildad y la intensidad de su expresión, contiene todo lo mejor del pintor a la edad de veintitrés años.

4

La república libre de Montparnasse

México 1910-1911
París 1911-1914

E N OCTUBRE de 1910 Rivera regresó a México convertido en uno de los favoritos de un poderoso régimen que se disponía a celebrar su propio poder, y la obra que había realizado en Europa iba a constituir una parte destacada de esa celebración. El contraste con un mediocre estatus en París y Madrid no podía haber sido más marcado. Tras desembarcar en Veracruz, Rivera viajó en tren hasta la capital de Jalapa para presentar sus respetos al gobernador Dehesa y recoger los lienzos que necesitaba para la exposición. Después siguió por tren hasta Ciudad de México, adonde llegó el 7 de octubre. En la estación lo esperaban su familia, varios miembros de la Sociedad de Pintores y Escultores Mexicanos y representantes de la prensa. En la edición del día siguiente de El Imparcial apareció su fotografía, con barba y bigote. Tenía hasta el 20 de noviembre para preparar la exposición que doña Carmelita Díaz, la esposa del dictador, inauguraría en la Academia de San Carlos. No cabía mayor cumplido a un talento que volvía del extranjero.

Cuatro días después de su llegada a Ciudad de México, se clausuraba otra exposición de arte, instalada también en la academia, aunque ésta no tenía nada que ver con las celebraciones del centenario. La había organizado Gerardo Murillo y estaba dedicada a la obra de los jóvenes pintores mexicanos relacionados con el grupo Savia Moderna, pero en ella no había ningún cuadro de Rivera. El movimiento Savia Moderna se había convertido en un círculo cultural llamado «Ateneo de la Juventud», famoso, bajo la influencia de

Murillo, por su oposición a la costumbre de enviar a los jóvenes pintores de talento a estudiar a Europa. La exposición recibió muy poca atención comparada con la de la obra de Rivera. La prensa mexicana había seguido los progresos del joven becario y estaba al corriente de su éxito, en marzo de aquel año, en el Salon des Indépendants de París, y es posible que eso despertara ciertos celos. Si así fue, nadie lo demostró públicamente, aunque el Ateneo se quejó enérgicamente de una tercera exposición, también enmarcada en las celebraciones oficiales. Esta última estaba dedicada a la pintura española y contenía obras de tres de los maestros hispánicos de Rivera: Chicharro, Sorolla y Zuloaga. Cuesta imaginar un gesto más provocador hacia Atl y los mexicanistas de la Academia que la idea de celebrar los cien años de la independencia de México con una demostración de la superioridad cultural de la España neocolonial. No haber previsto esta reacción o no darle importancia es una muestra de hasta qué punto el régimen de Díaz había perdido contacto con su pueblo.

Años más tarde, cuando se había convertido en el protegido del régimen que sucedió al porfiriato, Rivera ideó un relato ficticio de su vida en México entre 1910 y 1911. En lugar de la reunión familiar en el andén de la estación, presenciada por el reportero de un periódico, describió una dramática secuencia de encuentros en la casa de la vía Carcuz María, donde entonces vivía su familia, todavía en el distrito del mercado de la Merced. Rivera no había avisado a su madre de su regreso tras una ausencia de cuatro años, porque quería «sorprenderla». María del Pilar, perpleja por aquella aparición, se disponía a rodearlo con los brazos cuando la interrumpió, como por obra de magia, una segunda presencia, la de Antonia, la nodriza india del pintor, que apareció al pie de la escalera, pues había soñado con el viaje de Diego y había atravesado a pie las montañas durante ocho días para ir a recibirlo. Así pues, apartándose de su madre, Rivera abrazó a su «madre adoptiva india, el doble de alta y hermosa que mi madre verdadera»; la humillación y la traición de su madre era un tema al que a Rivera siempre le gustaba volver. Sin embargo, el drama no acabó allí. Mientras su madre y Antonia, enfrentadas cara a cara en el vestíbulo, sellaban una desconfiada alianza, Rivera se enteró de que su tía abuela Vicenta, tía Totota, había muerto apenas una semana antes de su llegada. Cuando subió a

su viejo dormitorio, su perro, *Blackie*, se le echó encima y murió feliz mientras le lamía la mano. Para cuando su padre llegó de la oficina, el propio Diego se había desmayado junto al cadáver del animal, completando un cuadro de muertes reales y fingidas.

La exposición de Rivera debía inaugurarse seis semanas después de su llegada, pero él aseguraba que, en lugar de concentrarse en las preparaciones para aquel importante evento, estuvo conspirando para asesinar al presidente de la República, Porfirio Díaz. Había regresado a su país natal con una bomba en el sombrero. Mientras trazaba sus planes, se citó para comer en un restaurante con un adversario del régimen, el general Everaro Gonzáles Hernández. Rivera llegó tarde a la cita, y cuando entró en el restaurante encontró al general retorciéndose, agonizante, en el suelo. Le había envenenado la policía secreta, y murió en brazos de su camarada, dejando instrucciones de que vendieran su caballo, su silla de montar y su pistola para pagar sus deudas. Rivera creía que él se había salvado de morir envenenado gracias al retraso con que había llegado a la cita. No obstante, no estaba dispuesto a abandonar tan fácilmente sus planes de asesinar al presidente. Al enterarse de que Díaz había decidido inaugurar personalmente la exposición, el día de la inauguración Rivera introdujo explosivos en el edificio, escondidos en su caja de pinturas. Pero en el último momento Díaz canceló sus planes y envió a su esposa, doña Carmelita, a representarlo, así que Rivera tuvo que abandonar su intento.

Una vez clausurada la exposición, Rivera aseguraba haber pasado seis meses en el sur de México luchando junto al líder rebelde Emiliano Zapata, especializándose en volar trenes sin herir a los pasajeros. Esta afirmación estaba lo bastante bien fundada como para que se repitiera en los catálogos de una exposición publicados en 1993. Y Bertram Wolfe, en la edición revisada de su biografía publicada en 1963, escribió que Rivera dejó de interesarse por su exposición cuando estalló la insurrección de 1910, y que se desplazó al estado sureño de Morelos para estar cerca de Zapata. Wolfe sitúa la decisión de Rivera de regresar a Europa en 1911 en el contexto de su decepción tras el prematuro final del levantamiento y su fracaso en el intento de convertirse en una revolución de clases. «Diego —escribió— se sentía tan engañado como los expectantes campesinos.»

El propio Rivera explicaba que un amigo suyo funcionario del gobierno lo apartó del lado de Zapata —sin duda en medio de un combate—, advirtiéndole que estaban a punto de acusarlo de traición y enviarlo frente a un pelotón de fusilamiento. Al huir de la policía de Díaz, Rivera se dirigió a Jalapa para despedirse de su patrocinador, el gobernador Teodoro Dehesa, y se cruzó casualmente con una banda de revolucionarios dirigidos por su tío Carlos Barrientos. Tío y sobrino se estrecharon las manos con cariño, los rebeldes aseguraron a Rivera que Dehesa estaba muy bien considerado por los revolucionarios y que sabían que era un oponente al régimen. Tal era la mutua estima que se tenían el gobernador de Veracruz y los insurgentes que rodeaban su capital, que Rivera hizo de emisario entre ellos, trasladando amables mensajes de amistad a través de las líneas del frente. Rivera ponía fin a su relato de este período de su vida describiendo una tempestuosa travesía del Atlántico durante la cual, con la ayuda de dos capitanes retirados, salvó el viejo paquebote español, el *Alfonso XIII*, evitando que se hundiera en medio del océano. En su viaje anterior Rivera se había puesto a gritar de dolor contra el viento, con tal ímpetu, que prácticamente habían tenido que atarlo al mástil para que no se lastimara. Esta vez se sentó en un salón inundado de agua, devorando bistecs y enormes crustáceos, hasta que los agotados miembros de la tripulación fueron a buscarle, le entregaron sus látigos y una pistola, y lo enviaron abajo, a la bodega, para que supervisara la distribución de la carga del barco que se había desplazado. «Me mantuve en mi puesto hasta que el barco dejó de balancearse y hubo pasado el peligro», recordaba el pintor. Los hechos debieron de ser menos dramáticos, lo que explicaría por qué más tarde Rivera se vio obligado a ocultarlos en el fondo del saco de sus tumultuosas invenciones.

En realidad Rivera había encontrado Ciudad de México en medio de una fiesta y se unió a ella sin dudarlo. Las celebraciones se habían iniciado el 1 de septiembre; habían decorado el centro de la capital, y veinte mil invitados, muchos procedentes del extranjero, fueron invitados a tomar parte en una serie de bailes, desfiles, carnavales y otros espectáculos (hasta el cometa Halley asistió en honor del dictador, aunque no todo el mundo lo consideró un buen presagio). En el auditorio del Palacio de Bellas Artes instalaron un esplén-

dido telón de vidrio multicolor, diseñado por el doctor Atl y construido por Tiffany, de Nueva York. El palacio no estaba terminado. Su construcción había empezado en 1904 y debía estar acabado para el centenario, pero los trabajos se interrumpieron cuando el edificio de mármol empezó a hundirse en el subsuelo pantanoso. Si alguien hubiera recordado el hecho de que el emperador Napoleón II no consiguió terminar la Ópera de París antes de su derrocamiento en 1870, aquel incidente habría podido interpretarse como otro mal presagio para Porfirio Díaz.

La inauguración oficial de la exposición de Rivera se realizó el 20 de noviembre y recibió mucha atención por parte de la prensa, que describía al autor como «un gran artista», con una melena leonina y una barba como la de Abraham Lincoln. Aunque no sea cierto que haya estado conspirando para asesinar a Díaz, al menos encontró tiempo para afeitarse el bigote antes de conocer a la esposa del dictador. Doña Carmen Romero Rubio de Díaz se presentó, como todos esperaban, para admirar su obra y comprar *Pedro's share*, un estudio de un pescador vasco con su esposa, pintado en 1907, que Rivera había enviado al gobernador Dehesa. La exposición de Rivera fue todo un éxito. La fecha de clausura se aplazó del 11 al 20 de diciembre, y se vendieron trece de los treinta y cinco cuadros expuestos, cinco de ellos a la Escuela de Bellas Artes. El aguafuerte pintado en Londres del mitin de los obreros del muelle también se exponía. Entre los cuadros vendidos estaban *La casa sobre el puente*, que había pintado en París meses después de su regreso de Brujas, y *The wrecked vessel*, pintado en Bretaña, así como el retrato *Muchacha bretona*. Gracias a la exposición, el artista recaudó cuatro mil pesos. Era la primera vez que recibía una suma importante de dinero por sus obras.

Entretanto, y sin que Rivera lo supiera, había otro acontecimiento planeado para el domingo 20 de noviembre, aparte de la inauguración de la muestra del pintor. En el norte de México, en la frontera con Estados Unidos, el político liberal fugitivo Francisco Madero había cruzado la frontera y había organizado una insurrección armada. La oposición a Díaz había crecido durante los cuatro años de ausencia de Rivera. Tras treinta y tres años en el poder, Díaz había convencido al pueblo de que pensaba renunciar a éste en las elecciones

de 1910, pero llegado el momento hizo lo que tenía por costumbre hacer: prohibir a los candidatos de la oposición. Así pues, con una edad de ochenta años, se aseguró su propio regreso al poder amañando las elecciones de octubre. En junio Francisco Madero, que tendría que haber sido el candidato presidencial de la oposición, fue arrestado y encarcelado. Pero el 5 de octubre, cuando Rivera desembarcaba en Veracruz, Madero se fugó de la cárcel de San Luis Potosí y llegó a Texas, desde donde puso en marcha el Plan de San Luis, que señalaba el 20 de noviembre como fecha para el levantamiento. El 13 de noviembre la policía, que se había enterado de la fecha, arrestó a los seguidores más destacados de Madero que vivían en Ciudad de México, y cinco días más tarde se dirigieron a Puebla, donde mataron a uno de sus lugartenientes. El resultado fue que cuando Madero cruzó el río Grande, el 20 de noviembre, no encontró a nadie esperándole, y tuvo que retirarse a Nueva Orleans. En México no ocurrió gran cosa ese día, salvo en el estado de Chihuahua, donde un pequeño grupo armado protagonizó un levantamiento. No obstante, aquello fue suficiente para que la primera revolución del siglo xx empezara a crecer y extenderse. El 14 de febrero de 1911, cuando Madero cruzó el río Grande por segunda vez, el gobierno de Díaz se enfrentó a una insurrección con todas las de la ley.

Aquellos eran los acontecimientos políticos que formaban el trasfondo de la visita de Rivera a México en el invierno de 1910-1911, y más tarde el pintor afirmó que él mismo había interpretado un papel importante en ese momento crucial de la historia de su país. Favela lo duda, y observa que la prensa mexicana anunció la partida de Rivera hacia Madrid el 3 de enero. En realidad Rivera no se marchó a Europa ni se unió a los rebeldes. Gracias a una carta escrita el 10 de marzo desde la pequeña ciudad de Amacameca, situada al sur de Ciudad de México, sabemos que, aunque todavía se encontraba en el país, estaba ocupado en otros asuntos.

«Mi niña —empezaba la carta—, mi querida niña, mi ángel, querida. Voy a enviar esta carta a París, a la dirección de María [Blanchard], pero como no estoy seguro de si te has ido ya a San Petersburgo, te enviaré un breve mensaje allí también, por si acaso.» ¿Por qué iba a retrasar Rivera su regreso a París tras la clausura de la exposición? Una de las explicaciones posibles sería la ausencia de

París de su mayor atracción, Angelina, que había viajado a San Petersburgo; otra, una renuncia a marcharse de su país natal tras una visita tan corta (después de cuatro años, tres meses no era mucho tiempo para ver a su familia y recuperar el contacto con sus amigos, sobre todo teniendo en cuenta la espléndida bienvenida que le había ofrecido México). Sin embargo, su principal preocupación se refería a sus cuadros. Quería descubrir si México podía ofrecerle alguna solución respecto al camino que debía seguir en el futuro. En Europa no había encontrado equivalentes a la luz y los colores de México. Los críticos de Ciudad de México dudaban de si Rivera era un pintor formado o si su educación todavía estaba incompleta, pero al menos él sabía la respuesta. En su carta a Angelina Rivera también mencionaba las discusiones políticas que había sostenido con un amigo suyo que pertenecía al Ateneo, Jesús Acevedo, sobre la cuestión de las escuelas nacionales de arte, que, como explicaba a Angelina, eran «un tema de mucha reflexión actualmente». Según Acevedo, los países como México que se habían incorporado recientemente a la corriente de la tradición artística occidental no podían desarrollar un arte nacional propio, ya que éste sólo podía surgir al amparo de la intervención deliberada de un grupo de hombres con talento, o si no, mediante una lenta destilación de la inspiración extranjera a lo largo de un prolongado período. Hasta entonces los pintores se habían visto obligados a unirse a «la escuela europea, que es más comprensiva con su carácter individual». Rivera compartía la opinión de Acevedo, «aunque aquella realidad era muy triste». En su carta a Angelina el pintor también comentaba que, según Acevedo, cuando los artistas modernos intentaban crear deliberadamente un arte nacional, recurrían al arte primitivo como fuente de inspiración, y así reducían su capacidad de responder a su propia época. Más adelante, el análisis de Acevedo tendría una particular relevancia en la obra de Rivera.

Gran parte de la carta de Rivera a Angelina se refiere a su batalla por volver al trabajo. Al parecer, había encontrado demasiadas distracciones en Ciudad de México, así que había hecho lo mismo que en otras ocasiones y se había marchado al campo en busca de paisajes. «Por primera vez te escribo en un estado de ansiedad que sólo puedo comparar al que sufrí cuando estuvimos en Bretaña el año pasado.» Allí Rivera advirtió por primera vez que había perdido el rum-

bo, tras agotar el simbolismo, el estilo que había practicado desde su llegada a Madrid tres años atrás. Y también en Bretaña Angelina le confesó por primera vez que no le gustaba uno de sus cuadros, la *Muchacha bretona*. «No me extraña que no te gustara —le escribía ahora—. A mí tampoco me gusta. Pero naturalmente a los caballeros de la Academia sí les gustó, y ya lo han colgado. —Rivera añadía—: Lo que pasa es que no quería volver a París sin haber pintado algo... No quería quedarme más tiempo en la ciudad, pero tampoco quería volver a tu lado sin dos o tres cosas que enseñarte a mi regreso... Por eso me marché y vine a este pueblecito, temiendo que no conseguiría nada, que me faltaría fuerza, como me ocurrió tantas veces en la ciudad, porque te echaba de menos y me faltaba mi Alma...» La carta deja claro que Rivera confiaba en Angelina no sólo por su apoyo emocional, sino también por su juicio profesional. «Tus opiniones son muy inteligentes —escribió—, y tus críticas, contrariamente a lo que tú crees, son delicadas y precisas.» En cuanto al regreso al paisaje, ya empezaba a cumplir su propósito. «Me he pasado días enteros fuera, en el campo, y poco a poco me he sentido más cerca de tu Alma. He sentido cómo te necesito continuamente, y confieso que una vez, en el bosque, entre los enormes árboles que rodean las cumbres cubiertas de nieve, grité tu nombre, como si hubiera olvidado que estabas en mi interior. No te reirás de mí, ¿verdad?»

Al pueblo al que había ido, Amecameca, se llegaba fácilmente en tren desde Ciudad de México, y el trayecto duraba unas dos horas. Era famoso por la devoción de sus habitantes y por sus vistas de los volcanes Iztaccíhuatl y Popocatépetl. En una fotografía tomada en Amecameca, en 1907, vemos el tren de Ciudad de México en la estación, las calles sin asfaltar, y comprobamos que en invierno, a aquella altitud, hacía suficiente frío como para justificar que todo el mundo fuera envuelto en ponchos. En otra fotografía de 1912, el año de la visita de Rivera, tomada por un fotógrafo llamado Guillermo Kahlo, que anteriormente había realizado numerosos encargos para la administración de Díaz, vemos que el pueblo consistía en un grupo de edificios bajos alineados a ambos lados de una sola calle recta. Los únicos lugares importantes eran el mercado, la iglesia y su claustro, donde se encontraba el santuario de Cristo, Señor del Sacromonte. El fotógrafo Kahlo había montado su trípode en una co-

lina que había detrás del pueblo, donde está situado el cementerio, para obtener una visión clara de las llanuras que separan Amecameca de los volcanes. Casualmente en el fondo de la fotografía de Kahlo se distinguen los bosques elegidos por Rivera para los dos grandes paisajes que pintó de Iztaccíhuatl durante las semanas que pasó en la zona. El pintor hizo un boceto de uno de los cuadros en la carta que le escribió a Angelina, y dijo que quería que el cuadro acabado fuera «tan grande como *La casa sobre el puente*». Rivera le había mostrado a su madre una fotografía de Angelina, y María del Pilar dio su aprobación, augurando que sería «una esposa buena y fiel». Asimismo, su madre le envió a Amecameca una postal de Angelina que había llegado al domicilio familiar, y Rivera le contestó en su carta que sin duda Angelina no había recibido algunas de sus cartas anteriores. Añadía que eso no le sorprendía, pues «las comunicaciones con el norte del país son muy difíciles a causa de los desórdenes políticos». Y ése fue el único comentario que hizo de la Revolución en toda la carta. Era un motivo de preocupación, porque le dificultaba la tarea de escribir a su prometida.

En realidad, si Rivera hubiera decidido involucrarse en los «desórdenes políticos», no le habría costado tanto. Al sur de Amecameca, y conectada por carretera y por tren, está la ciudad de Cuautla, el centro de comunicaciones del estado de Morelos, que estuvo sitiado por las fuerzas zapatistas durante el período de la estancia de Rivera en Amecameca. Pero el tono de la carta demuestra que es muy poco probable que Rivera estuviera con los insurgentes en Morelos, y que en aquella época se encontraba muy lejos de ser un revolucionario. En 1911 Rivera todavía era un joven preocupado únicamente por su pintura, además de un dócil beneficiario de un mecenazgo oficial. Aunque su círculo de amistades de Ciudad de México se oponía al régimen de Díaz, y aunque de haber podido hubieran votado por el liberal Madero, eso no significaba que apoyaran un levantamiento campesino dirigido por un misterioso jinete cuyo nombre no significaba nada fuera del estado de Morelos. En enero de 1911, en Ciudad de México, nadie había oído jamás el grito de «¡Viva Zapata!». El relato de Rivera de sus conversaciones con Jesús Acevedo demuestra que, contrariamente a la opinión de algunos, Rivera volvió a tener contacto con el Ateneo a su regreso a México.

Pero no había incompatibilidades graves entre la vanguardia mexicana y el régimen de Díaz. Hasta el doctor Atl, intransigente opositor del mundillo artístico, contribuyó con su telón de vidrio a las celebraciones del centenario. Y aún hay otro ejemplo sorprendente de la continuidad entre el porfiriato y la Revolución que presuntamente acabó con él: el 13 de noviembre de 1910 se publicó un acuerdo entre Justo Sierra, el secretario de Educación de Díaz, y la Sociedad de Pintores y Escultores Mexicanos para decorar el auditorio de un importante edificio del centro de la ciudad, la Escuela Nacional Preparatoria. El proyecto lo había diseñado el doctor Atl como parte de su plan para recrear los enormes frescos del Renacimiento en México. Atl había estado experimentando con encáustica, una técnica de murales, desde 1906, y por tanto fue elegido para discutir posibles temas para la decoración de la Escuela Nacional Preparatoria con el secretario. Acordaron que el encargo no sería concedido mediante concurso, sino que sería un proyecto de cooperación en el que participarían varios miembros de la Sociedad. Justo Sierra no concretó el proyecto, pero una década más tarde éste fue recuperado y presentado como gesto revolucionario.

Cuando terminó sus paisajes, Rivera volvió a Ciudad de México con la intención de embarcarse en el último barco de marzo o en el primero de abril y regresar a Europa. Antes de inaugurarse su exposición, el mayor acto de rebeldía que cometió fue afeitarse el bigote; de igual forma, una vez clausurada la exposición, su único interés por los horarios de trenes estaba relacionado con la localización de paisajes. Angelina Beloff recordaba que Rivera regresó a Europa hacia finales de abril o principios de mayo, lo que implica que abandonó México cuando la Revolución todavía era una mera insurrección. En el norte las fuerzas partidarias del régimen defendieron Ciudad Juárez frente al ejército de Pancho Villa y Orozco hasta el 10 de mayo. En Morelos el gobierno defendió Cuautla de Zapata hasta el 19 de mayo. Por lo tanto, Rivera tomó la decisión, extraña para tratarse de un revolucionario, de regresar a Europa con una beca del gobierno cinco semanas antes del triunfo de la Revolución. De hecho, aun al final, poca gente creía que los seguidores de Madero podrían derrocar al régimen, que contaba con la lealtad de un ejército potente con el apoyo de los países más poderosos del mundo. Al pa-

recer Rivera, como la gran mayoría de sus compatriotas, daba por hecho que el gobierno sobreviviría. Se marchó del país igual que había llegado, por Jalapa, despidiéndose del gobernador Dehesa y confiado de que seguirían pagándole la beca. Así pues, no pasó sus últimos días en México intentando derrocar el régimen, sino asegurándose de que éste seguiría enviándole la paga. Cuando visitó a Dehesa, el gobernador se lo garantizó. Pero el 25 de mayo, semanas después de la partida de Rivera, el presidente Díaz dimitió: aquella noche cogió un tren a Veracruz y al día siguiente, acompañado de su esposa, doña Carmelita, zarpó hacia el exilio en el vapor *Ipiranga*, rumbo a Francia. El gobernador Dehesa fue al muelle a despedirlos, y poco después, en junio, dimitió como gobernador del estado de Veracruz. Cuando Díaz llegó a Le Havre, Rivera no estaba lejos (se encontraba en Normandía, cerca de Dieppe, disfrutando de unas vacaciones) pero no regresó a México para participar activamente en la Revolución, ya que tenía sus propias preocupaciones.

§ § §

EN LA PRIMAVERA DE 1907 Havelock Ellis, que había tomado el pequeño tren cremallera que iba de Barcelona a Montserrat, escribió:

> Al principio me sorprendió que mis únicos compañeros de viaje fueran dos parejas de jóvenes enamorados [...]. No se me había ocurrido pensar que el santuario de Nuestra Señora de Montserrat fuera un lugar adecuado para pasar la luna de miel, porque había olvidado que en España el amor y la religión son dos formas de pasión que se funden naturalmente [...]. El tren llega a la estación y yo sigo a las dos parejas hasta una oficina, donde un joven, un hermano lego, anota mi nombre y mi domicilio en un libro y, sin hacer más preguntas, entrega una llave a otro joven con hábito que, con dos sábanas y una toalla colgadas del brazo, me guía hasta un edificio que lleva el nombre de Santa Teresa de Jesús. Allí abre la puerta de una habitación del tercer piso y me deja completamente solo durante tres días, el tiempo que Nuestra Señora de Montserrat me ofrece su hospitalidad.
> Echo un vistazo a la pequeña celda encalada que tendré para mí solo durante este breve período. Está escrupulosamente limpia y ordenada, amueblada con absoluta sencillez.

En la habitación de Ellis había «dos camas pequeñas, separadas del resto de la celda por una cortina», una pequeña mesa, una silla, un lavabo, una jarra de agua vacía y una palmatoria sin vela. Ellis se hizo la cama, cogió la jarra para llenarla de agua del grifo y compró una vela en la tienda donde los peregrinos compraban la comida. Por la noche la niebla cubrió las cimas de la montaña que rodeaban el monasterio; todavía había luz en la parte más alta de las laderas de las montañas, y el valle que había abajo quedó sumido en la penumbra. A primera hora de la mañana podías gozar del aire fresco, del silencio y de «una inmensa variedad de árboles y plantas, además del sonido de risas juveniles». En el verano de 1911, poco después de regresar de México, Rivera fue a Montserrat con Angelina.

En sus memorias Angelina Beloff explicaba que en París, en la primavera de aquel año, esperó pacientemente el regreso de Rivera, tras haber leído la carta en que el pintor anunciaba su llegada para el mes de abril. Finalmente recibió un telegrama de España, a finales de abril o principios de mayo, en el que Rivera le comunicaba que acababa de desembarcar en un pequeño puerto del Atlántico. «De modo que esperaba su llegada a París de un momento a otro, pero me llevé una decepción, porque resulta que había una exposición internacional de pintura en España y Diego decidió desviarse para verla. [...] Yo estaba desesperada de ansiedad y tristeza porque no había recibido ninguna noticia de él desde el telegrama. Por fin Diego regresó tranquilamente a París y me explicó el motivo de su retraso. ¿Qué podía decir yo? Me alegraba muchísimo de volver a verlo. [...] Nos casamos y fuimos a Normandía, cerca de Dieppe, en la verde campiña, un lugar lleno de flores, árboles y exuberantes praderas, desde donde se oía el mar. Se suponía que Diego había ido allí para pintar, pero cambió de opinión y volvimos a París. Luego fuimos a Barcelona y pasamos una semana en el monasterio de Montserrat.»

Angelina y Rivera nunca llegaron a estar legalmente casados, pero habían intercambiado las promesas que a ella le permitían considerarlo, a partir de ahora, su marido. Rivera no se sentía cómodo pintando en Normandía —todavía tenía los ojos inundados de la luz de México y la boca llena de español—, así que ambos decidieron trasladar su luna de miel a una luz y un paisaje que al pintor le resultaran un poco más familiares. Debió de ser Rivera quien eli-

gió Montserrat, pues Angelina nunca había estado en España. Montserrat es un santuario fundado en el escenario de una aparición de la Virgen ocurrida en el siglo IX, y como tal, con su imagen de una virgen negra, debía de resultarle menos exótico a Rivera que a su esposa. Para los catalanes, la Virgen de Montserrat es como la Virgen de Guadalupe para los mexicanos: un símbolo nacional y una protectora.

En el monasterio no había otra cosa que hacer más que pasear, pintar y, como diversión, asistir a completas. Al cabo de una semana, la pareja bajó hasta el pueblo de Monistrol, situado en la ladera de la montaña, donde permaneció otros dos meses. Allí Rivera pintó varios paisajes puntillistas de Montserrat y las montañas de los alrededores, tres de los cuales se conservan. Contrastan intensamente con sus estilos simbolista, flamenco e impresionista, y aunque no está claro por qué Rivera haría aquella breve inmersión en el puntillismo, debía de saber que uno de los puntillistas más destacados del momento, Paul Signac, era por aquel entonces presidente del Salon des Indépendants. En septiembre la pareja regresó a París, pero no lo hizo directamente desde Barcelona. El Salón de Otoño se inauguraba el primero de octubre, pero Rivera encontró tiempo para pasar por Madrid, quizá para ver a algunos amigos o para comprobar que no se habían equivocado y no le habían enviado la beca al consulado madrileño. En cualquier caso, Angelina realizó dos aguafuertes en Toledo. Rivera no quería que en su primera visita a España su mujer dejara de admirar la obra del que «quizá era el más grande entre los grandes», el Greco. Luego tomaron el tren de París, donde Angelina había encontrado un apartamento en el número 52 de la avenue du Maine, cerca de la estación de Montparnasse.

La «República Libre de Montparnasse», que ya pertenece a la leyenda, se creó por casualidad; nadie planeó su nacimiento ni redactó su constitución. París había establecido su preeminencia entre los jóvenes artistas europeos gradualmente a lo largo del siglo XIX. Las academias estatales francesas, cuya tarea consistía en establecer las normas correctas de la pintura y la escultura, atraían a un número cada vez mayor de estudiantes de toda Europa. Además, la belleza de la ciudad y un mercado artístico en alza suponían atractivos adicionales, se podían montar talleres a un coste muy reducido, los artícu-

los de primera necesidad no resultaban caros y los parisienses eran tolerantes con los forasteros.

En la exposición del Salón de 1890 había un 20 por ciento de extranjeros, y ese mismo año el embajador de Estados Unidos anunció que aquel verano había mil quinientos estudiantes de arte americanos en París. A medida que las cifras aumentaban, el barrio de artistas tradicional, situado en la colina de Montmartre, quedó abarrotado, y lo sucedieron en popularidad los rústicos y vacíos espacios de Montparnasse, en el extremo opuesto de París. Las granjas, que habían sido engullidas por la ciudad en su proceso de expansión, podían convertirse fácilmente en talleres. Se crearon pequeños teatros y salas de conciertos, a medida que la población iba creciendo, y se abrieron restaurantes y cafés. Los artistas se instalaron en la zona porque eran jóvenes o pobres y no podían permitirse el lujo de vivir en barrios más elegantes. Cézanne vivió allí en 1863; John Singer Sargent en 1875; Gauguin en 1891. Montparnasse estaba cada vez menos aislado. En 1903 el crítico André Salmon y el poeta Paul Fort decidieron promover su obra conjunta, *Verso y prosa*, celebrando una fiesta en la Closerie des Lilas, «el último café del boulevard St-Michel y el primer café del boulevard du Montparnasse». Como el local estaba a sólo unos minutos a pie desde St-Germain, donde se encontraba la industria de las editoriales, la fiesta tuvo un gran éxito y la reputación del nuevo barrio se vio favorecida. Montparnasse se convirtió en el cuartel general diurno favorito del poeta simbolista griego Jean Moréas, que proporcionó a la república libre su lema wildeano, repetido por el poeta a cada inocente recién llegado: «Apóyate siempre con fuerza en tus principios, joven; algún día cederán.»

En 1900, cuando Nietzsche escribió «Sólo creo en la cultura francesa [...] El artista sólo está como en su casa en París», se anticipaba al tópico. Los creadores alemanes, que se habían marchado de la ciudad en 1870, empezaron a regresar a París en 1903. Dos años más tarde, Pascin, un joven pintor búlgaro de origen judío que trabajaba en Munich, oyó hablar de Montparnasse y se instaló allí inmediatamente. Mientras estudiaba en Venecia, Modigliani se enteró de la existencia de Montparnasse gracias al artista chileno Ortiz de Zárate, en 1902. Nunca olvidó el entusiasmo de Ortiz, y cuatro años más tarde, tras concluir otros ocho de estudios, abandonó Italia y se

trasladó a Montparnasse, adonde empezaron a llegar pintores de otros barrios de París. Entre estos últimos se encontraba Picasso, que consiguió que su marchante, Daniel Kahnweiler, lo trasladara de Montmartre a un espléndido apartamento y taller, situado en el boulevard Raspail, en el verano de 1912. En la primera década del siglo XX prácticamente la totalidad de la École de Paris se había formado allí, y en 1905 toda la familia Stein, encabezada por Gertrude, se había instalado en Montparnasse. Fujita se les unió en 1913 y más tarde recordaba: «Llegué a Montparnasse desde Japón y prácticamente esa misma noche conocí a Modigliani, Soutine, Pascin y Léger.» Poco después conoció a Diego Rivera, Ortiz de Zárate, Chagall, Zadkine, Kisling, Picasso, Juan Gris, Derain, Duchamp y Matisse. La compañía no escaseaba. Poco después de su llegada, Fujita realizó un dibujo de Rivera sentado a una mesa en Chez Baty ante una tortilla y una taza de café, con pajarita y un elegante sombrero de copa alta.

En 1900 la École des Beaux-Arts admitió la entrada de mujeres, lo que produjo un nuevo aumento del número de estudiantes. Las mujeres desempeñaron un papel esencial en la vida y la fama de Montparnasse como musas, camaradas, modelos y pintoras, así como espíritus libres. La «libertad» de Montparnasse, que era quizá su principal atractivo, implicaba libertad para crear, hablar y escribir como uno deseara, pero también estaba estrechamente relacionada con la libertad sexual de las mujeres. Se trataba de una «sociedad abierta», una asociación de «almas libres» que destacaban por su «generosidad» y su «cariño». Básicamente era una zona donde no tenían vigencia las convenciones morales imperantes en el resto de la sociedad. En 1913 el pintor fauvista[1] holandés Kees van Dongen pintó un desnudo erótico de su esposa y lo expuso en el Salón de Otoño celebrado en el Grand Palais, donde fue rápidamente confiscado por la policía. Cuando cesó el alboroto causado por el incidente, muchas mujeres ricas y modernas corrieron a Montparnasse para que Dongen las retratara. En el campo de batalla moral de principios del siglo XX Montparnasse era una zona liberada. Situado en los límites

1. Empezaron a aplicar la palabra *fauve*, que significa «fiera», en forma peyorativa a un grupo de pintores que empleaban colores extremadamente llamativos y exponían en el Salón de Otoño de 1905.

de la ciudad, era un barrio lleno de flores y fruta, higueras y colmenas, con molinos de viento todavía visibles más allá de los muros de su enorme cementerio. En los patios solía haber cerdos, gallinas y cabras; había una granja de gusanos de seda cerca de la comisaría de policía de la rue Delambre; y en el edificio contiguo al que ocupaban los Stein, en la rue de Fleurus, había una lechería que trabajaba a pleno rendimiento. En aquel cómodo y bucólico ambiente aparecieron y prosperaron los cafés. Fue la última gran expansión del café parisiense, un lugar encantado donde, por el precio de una taza, el cliente podía pasar el día entero, pedir papel de escribir con pluma y tinta, y abarrotarse de cuscurros de pan. «Venir au café» significaba, según Jean Moréas, llegar a las 8.00 am, para desayunar y seguir allí hasta las 5.00 am del día siguiente. En la esquina del boulevard du Montparnasse y el boulevard Raspail, el centro del barrio, había dos cafés rivales: el Dôme, lugar predilecto de los europeos del norte y el centro, los alemanes y los americanos, y enfrente, La Rotonde, mucho más pequeño, con una tranquila trastienda y una terraza encarada al sur. De ahí que recibiera el nombre «Raspail-Plage» y fuera el más popular entre los pintores latinoamericanos y españoles.

En los cafés y los *bistrots* la comida era barata; en París había una cultura gastronómica que duró hasta 1914, cuando el estallido de la guerra interrumpió los suministros. Era la época del Club des Cent (kilos), cuando las chicas rollizas se consideraban hermosas y muchos hombres de treinta años morían de empacho. Fue una época dorada. Dos pintores fauvistas, Vlaminck y Derain, haciendo honor a su nombre, inventaron un juego que practicaban con el poeta Guillaume Apollinaire, y que consistía en comerse todos los platos de la carta y volver a empezar por el principio. El primero en abandonar tenía que pagar la cuenta. En una ocasión Vlaminck consiguió repetir todos los platos de la carta. Eran los años del apogeo del *embonpoint*, la época en que una joven bien alimentada era *appétissante à voir* y en que un hombre sin barriga carecía de autoridad. ¿Qué habría pasado si hubieran llevado a esos hombres a una playa y los hubieran dejado en calzoncillos? Se habrían puesto a corretear alegremente, todo el mundo habría reído a carcajadas, incluidos ellos, y luego, colocándose de espaldas al mar, habrían abierto sus cestas de merienda. Rivera tenía el físico perfecto para aquella cultura, y a ve-

ces, entrada la noche, se desnudaba hasta la cintura y se ponía a bailar con una copa llena de vino en la cabeza para distraer a sus amigos. Cuando Carco vio comer a Apollinaire, pensó que si el poeta pedía algo más la silla cedería bajo su peso. Pero ¿qué importaba? Apollinaire tenía su *gros pouf d'abord* para amortiguar el golpe. En cierta ocasión la pintora Marie Laurencin recibió una reprimenda de Apollinaire porque le había estropeado el *risotto*. La comida era un símbolo del amor, por lo que si aquélla faltaba significaba un delito amoroso y a menudo la comida sustituía el amor. *«Pas d'amour maintenant, ma poule. Sers-nous un bon petit repas»*, decía Apollinaire. Y su *«poule»* le preparaba otra comida.

Cuando no trabajaba, la gente comía; y si no estaban comiendo, lo más probable era que estuvieran sentados en un café, charlando. Años más tarde, el escultor Chana Orloff recordaba el Montparnasse de 1910, donde conoció a Apollinaire, Rivera, Fujita, Picasso y Modigliani. «Éramos jóvenes, y aquel barrio era libre y barato. Podíamos pasar horas sentados delante de un *café-crème*, calentándonos. En aquella época teníamos unos magníficos *patrons de café*, que entendían nuestros problemas.» El escritor Ilya Ehrenburg recordaba en particular a «Libion», Victor Libion, que abrió La Rotonde en 1911 y se convirtió en uno de los personajes más destacados en Montparnasse. Él jamás habría imaginado, escribió Ehrenburg, que su nombre aparecería en la historia del arte. «Era un hombre gordo y bondadoso que había comprado un pequeño café. La Rotonde se convirtió, por pura casualidad, en el cuartel general de unos excéntricos políglotas, poetas y pintores, algunos de los cuales se hicieron famosos más tarde. Al principio, Libion, que era un burgués normal y corriente, miraba con desconfianza a sus *extraños* clientes. Me atrevería a decir que nos tomaba por anarquistas. Poco a poco se acostumbró a nosotros, y acabamos cayéndole bien.» A veces Libion le daba cinco francos a un poeta o un pintor y, enojado, le decía: «Ve y búscate una mujer, tienes una mirada de loco.» En otras ocasiones le daba diez francos a Modigliani por un cuadro, y en las fotografías de su trastienda se ven las paredes cubiertas de cuadros. Sin embargo, en realidad no le gustaba aceptar cuadros en lugar de dinero. Para él aquella costumbre era demasiado arriesgada, pues sabía que sólo unos pocos de los cientos de artistas que fre-

cuentaban su café alcanzarían la fama. De todos modos, podría haber corrido algún que otro riesgo, ya que entre sus clientes se encontraban Léger, Vlaminck, Gleizes y Metzinger, Picasso, Juan Gris, Modigliani, Chagall, Soutine, Zadkine, Kisling, Fujita y Pascin, y Diego Rivera.

Cuando Rivera llegó a Montparnasse con Angelina, todavía era un personaje inseguro y reservado, que albergaba dudas sobre su persona y su arte. Y durante los dos primeros años después de su regreso de México siguió siendo, básicamente, un pintor tradicional. En el Salón de Otoño de 1911 expuso los dos paisajes de Iztaccíhuatl que había pintado en Amecameca aquella primavera. La sala 8 del Salón de aquel año contenía una exposición cubista cuyos cuadros fueron vapuleados por los más destacados críticos del momento, pero no parece que a Rivera le interesara aquella controversia. No sabemos qué pintó aquel invierno, porque no consideró que valiera la pena exponerlo en el Salon des Indépendants de la primavera siguiente, donde en cambio expuso los paisajes de Montserrat que había pintado el verano anterior en Cataluña. Cuando cerraron el Salón, Angelina y él decidieron pasar otro verano en España. Dejaron el apartamento de París para ahorrarse el alquiler, y sus amigos Conrad Kickert y Piet Mondrian, dos pintores holandeses, les guardaron sus escasos objetos personales. Durante el invierno anterior habían cambiado de dirección, cruzando la avenue du Maine para trasladarse a un estudio que estaba aún más cerca de las vías del tren, en un edificio donde vivían los pintores holandeses.

Aquel verano Rivera y Angelina volvieron a Toledo, donde por primera vez el pintor consiguió plasmar unos cuadros que poseían un estilo personal. Durante la mayor parte de su vida, Rivera realizó obras por encargo, lo cual no significa que no pintara con libertad, sino que sus cuadros seguían ciertas convenciones establecidas, como ocurre con sus retratos, o que tenía que hablar con sus clientes antes de empezar a trabajar, como era el caso de los murales. Por lo tanto, vale la pena preguntarse para quién pensaba Rivera que estaba pintando durante este período. Hasta 1912 la respuesta es clara. Mientras estudiaba, Rivera pintaba para sus maestros, para Velasco y Rebull, y más tarde para Chicharro y su mecenas, Dehesa. Cuando se marchó de Madrid, siguió estudiando sin un maestro,

pero pronto encontró en Angelina a una pintora contemporánea y una colega cuyas opiniones se convirtieron en su punto de referencia y su canal hacia un público más amplio. A su regreso de México, Rivera se pasó al puntillismo, probablemente con la esperanza de asegurarse su presencia en el Salón bajo la presidencia de Signac. Pero tarde o temprano tendría que encontrar sus propios clientes, y en los cuadros que pintó en Toledo en 1912 y 1913 hallamos las primeras muestras de que Rivera podía ofrecerles algo distinto. En efecto, había roto el molde académico impuesto por sus profesores. Se había pasado dos años experimentando con varios estilos y había frecuentado a los maestros flamencos, a Turner, al impresionismo, el simbolismo y el postimpresionismo. Tras volver a España —y de nuevo en contacto con sus amigos del Nuevo Café de Levante—, recordó las palabras de Valle-Inclán y la importancia de *El entierro del conde de Orgaz*. Rivera adoptó el trazo alargado del Greco y lo utilizó para reinterpretar algunos de los temas con algo de la humanidad de Goya. La mezcla resultante era original, así como los colores del importante cuadro que pintó en Toledo aquel verano, *Los viejos*, donde retrata con mirada de forastero el vigor de una tierra desolada pero digna. Sin embargo, no estaba dispuesto a aceptar sin más esa dignidad. También hay en *Los viejos* un indicio de lo que vendría más adelante: la respuesta satírica. Uno de los tres ancianos retratados tiene una malicia humorística en la mirada, la boca torcida sugiere que está a punto de saborear algún detalle más bien indigno de la condición humana. Este detalle de picardía no aparece en el otro gran lienzo que Rivera pintó en Toledo con el mismo estilo, *El cántaro*, que posee la misma serenidad, la misma arquetípica reserva y los mismos tonos sombríos, pero que carece del movimiento y el carácter original de *Los viejos*. Estos cuadros suelen describirse como «fuertemente derivados» del Greco, pero aun así debió de suponer un inmenso alivio para Rivera comprobar que por fin había empezado a adquirir una personalidad propia. A los veinticinco años de edad había llegado al final de una cuerda que, ocho años más tarde, lo sacaría del laberinto.

Durante el verano de 1912 Rivera y Angelina alquilaron una casa en Toledo que compartieron con otro pintor mexicano que ejercería cierta influencia sobre Rivera: Ángel Zárraga. La casa estaba en el nú-

mero 7 de la calle del Ángel, y acabó convirtiéndose en su campamento veraniego durante varios años. Aquel verano, en Toledo, los tres pintores dejaron sus pinceles y posaron cada uno durante horas para los otros dos. Rivera pintó un retrato de Zárraga, que también era admirador del Greco y acababa de pasar una temporada estudiando en los Uffizi de Florencia, y que en aquella época tenía ideas fuertemente católicas. Otro pintor de Montparnasse que estaba en Toledo era Leopold Gottlieb, que a su vez pintó un impresionante retrato de Rivera. Su *Portrait de Monsieur Rivera* muestra a una enorme figura sentada, un joven con camisa blanca sin cuello y pantalones de gamuza, y se expuso en el Salón de Otoño de aquel año. Rivera volvió a París con un retrato de cuerpo entero, *Retrato de un español*, donde volvía a adivinarse cierta influencia del Greco. Sin embargo, este cuadro estaba basado en un boceto que Rivera había hecho de un amigo suyo, Hermenegildo Asina, en Madrid, en 1907, y fue uno de los primeros cuadros que empezó tras su llegada a España, en cuyo boceto original no se aprecia tanto el alargamiento del Greco. Rivera también aprovechó aquel primer verano en Toledo para realizar varios estudios de la ciudad en los que subrayó su parecido con Guanajuato. Pero incluso en esos cuadros eligió paisajes que también el Greco había pintado; el pintor, que intentaba lanzarse al futuro, todavía se aferraba al pasado.

La inauguración del Salón de Otoño de 1912 se llevó a cabo el 1 de octubre, y Rivera y Angelina regresaron a París la primera quincena de septiembre, a tiempo de someter sus obras al jurado. Esta vez Rivera presentaba muchas más obras recientes que en años anteriores. En 1911 había expuesto los paisajes mexicanos realizados seis meses atrás. En el Salón de aquella primavera había mostrado los cuadros acabados el verano anterior en Cataluña. Esta vez se sentía lo bastante seguro para presentar lienzos en los que la pintura apenas se había secado. El jurado aceptó dos de los cuadros: el retrato de cuerpo entero *Retrato de un español* y *El cántaro*, el menos sorprendente de los estudios temáticos españoles. Ambas obras medían dos metros de alto y, junto con el retrato de Gottlieb del artista, que era de un tamaño parecido, al menos aseguraban el dominio físico de Rivera sobre una parte de la exposición. El *Retrato de un español* atrajo a los críticos y fue mencionado en *L'Art Décoratif*, lo cual era

muy elogioso, porque la sección de artes decorativas supuso el gran éxito del Salón de 1912.

El primer día se produjo un incidente que Apollinaire describió en su reseña habitual. La inauguración del Salón, escribió, también marcaba el inicio de la temporada parisiense; «le tout Paris» estaba allí, una multitud elegante entre los que se encontraban Debussy y el poeta Paul Fort. Entre los pintores que exponían estaban Matisse, Vlaminck y Bonnard, Renoir, Cézanne, Degas, Toulouse-Lautrec y Fantin-Latour. No obstante, los que más llamaron la atención fueron los cubistas. Éstos, explicaba Apollinaire, ya no eran objeto de burla como en años anteriores, ahora se trataba más bien de puro odio. A principios de aquel año, Gleizes y Metzinger, dos pintores franceses, habían publicado Du cubisme, que pretendía ser el manifiesto del movimiento. Pero en el Salón de Otoño los cuadros cubistas fueron ubicados en una sala escasamente iluminada, lo cual molestó a los artistas. Algunos de ellos aprovecharon la publicidad que les proporcionaba la inauguración para rodear a un crítico hostil, Louis Vauxcelles, e insultarlo ruidosamente. Cuando Vauxcelles reaccionó invitándolos a verse las caras con él fuera del edificio, los artistas se retiraron. Aquel mes Apollinaire describió a los cubistas como «los artistas más serios e interesantes de nuestro tiempo», un comentario que no debió de pasar inadvertido a Rivera, que vivía con dos pintores cubistas.

Cuando en septiembre de 1912 Rivera y Angelina regresaron a París, se trasladaron de la avenue du Maine a un edificio contiguo de la misma manzana, que también daba a las vías del tren, el número 26 de la rue du Départ. Ése fue su hogar durante los seis años siguientes. Al principio lo compartieron de nuevo con Kickert y Mondrian. Piet Mondrian, que era catorce años mayor que Rivera, había vivido en Amsterdam, donde pintaba paisajes urbanos, hasta un día de 1911 en que fue a visitar una exposición local que incluía algunas obras cubistas de Picasso. De inmediato se trasladó a París, a la avenue du Maine, y empezó a pintar a la manera cubista, alcanzando la seguridad suficiente como para desarrollar su propio estilo y ser aceptado como uno de los miembros más destacados del movimiento. Kickert y un tercer pintor holandés, Lodewijk Schelfhout, se unieron a Mondrian en su nuevo entusiasmo, y Rivera, al que le

encantaba teorizar sobre la pintura, empezó a plantearse seriamente
la posibilidad de pasarse al cubismo, aunque tardó un tiempo en
sentir la tentación de probarlo. En invierno regresó a Toledo para
acabar seis cuadros que pensaba exponer en la cuarta muestra del
«Groupe Libre», que iba a celebrarse en la Galerie Bernheim-Jeune
el año siguiente. Esta galería, una de las más importantes de París, si-
tuada por aquel entonces en la place de la Madeleine, había lanzado
a Van Gogh en 1901, y aquella exposición era la primera que se ce-
lebraba en una galería privada a la que invitaban a Rivera. Entre los
cuadros que expuso en la muestra del Groupe Libre estaba el paisa-
je de Toledo basado en el elegido por el Greco, y que demuestra has-
ta qué punto Rivera todavía era un pintor relativamente tradicional.
Pero el impulso que su obra había tomado el verano anterior no se
había perdido, como se puede comprobar en uno de los primeros
cuadros que terminó en su nuevo estudio, a su regreso a París.

El estudio del número 26 de la rue du Départ, que se converti-
ría en el escenario de muchos de los acontecimientos más importan-
tes de la vida de Rivera, estaba situado en un edificio ruinoso que
daba a un patio, y en el que Rivera y Angelina ocupaban el piso su-
perior. La gran ventana del estudio estaba encarada al noroeste, pro-
porcionando un amplio panorama de la docena de vías de ferrocarril
que conducían a la Gare Montparnasse. No era un lugar tranquilo:
noche y día, durante todo el año, las vías desprendían humo y va-
por. Por la noche la oscuridad se llenaba del ruido de los trenes or-
ganizándose, de los fantasmales silbidos anunciando las salidas, del
estrépito de los vagones y las locomotoras. Nadie que haya dormido
a menos de dos kilómetros de un centro de clasificación de trenes de
la era del vapor olvidará jamás los ruidos nocturnos. Sin embargo,
para Rivera la actividad de la estación era algo positivo. Su emoción
se manifiesta en el soberbio *Retrato de Adolfo Best Maugard*, que rea-
lizó en su nuevo estudio, en el que coloca la elegante figura de su
amigo mexicano ante las absorbentes nuevas vistas de su ventana. La
figura de Maugard está estrechamente relacionada con la de *Los vie-
jos*, y posee evidentes influencias del Greco, a pesar de que Maugard,
con su *superbe* parisiense, su bastón con contera de plata, su abrigo
con ribetes de piel, sus guantes abotonados y sus polainas, no guar-
da relación alguna con las áridas llanuras de Castilla. Adolfo Best

Maugard era un contemporáneo de Rivera a quien el gobierno de Madero había encargado la realización de un catálogo del arte precolombino mexicano de las colecciones públicas europeas. Rivera lo retrató de pie en una pasarela con barandillas de hierro, una de las muchas que cruzaban las vías del ferrocarril por todo París y que estaban pintadas del mismo marrón rojizo. Como fondo del retrato, pintó la vista que tenía desde la ventana de su estudio, por lo que parecía que la pasarela fuera el balcón del piso. El profundo fondo está dominado por la enorme circunferencia de la Gran Rueda industrial, de 106 metros de altura, situada cerca del Champ-de-Mars. En realidad estaba dentro de la línea de visión de Rivera, pero el pintor aumentó su tamaño considerablemente para conseguir más efecto. La rueda está pintada con todo detalle, con el número correcto de cabinas y los detalles de sus vigas estructurales representados con gran precisión técnica, una prueba más de lo encantado que Rivera estaba con aquel entorno industrial. El *Retrato de Adolfo Best Maugard* es, quizá, el primer cuadro importante de Rivera. Mide 2,28 metros de altura, y frente a él uno se siente como ante un mural; el tren que desaparece por el extremo de la derecha del lienzo da la sensación de una historia inacabada. Y colocando la recurrente figura de aquel hombre que paseaba por la ciudad contra aquel inesperado fondo, Rivera despierta nuestra curiosidad: ¿qué hace ahí, adónde piensa ir ahora?

El historiador Martín Luis Guzmán describió una visita que hizo a Rivera en el número 26 de la rue du Départ en aquella época.

> [Subí por] una escalera de caracol... En el tercer piso había una tarjeta pegada en la puerta, escrita a mano, que rezaba: «Diego M. Rivera - el timbre no funciona. Llame fuerte, muy fuerte.» No podía haber nada más cordial que su amplia sonrisa, llena de amabilidad y sinceridad. La habitación era incómoda, dos viejos sofás, los llamativos colores de un *sarape* de Saltillo; la obra inacabada vuelta hacia la pared. Por la ventana se veían los tejados de los almacenes y los talleres cercanos, y más allá el constante alboroto, la agitación de los trenes de la Gare Montparnasse.

En esta descripción hay un detalle intrigante, que dice mucho acerca de la camaradería de la república libre: «la obra inacabada

vuelta hacia la pared». Guzmán lo mencionó porque era un detalle que se repetía, y sabía que se trataba de un cuadro inacabado porque cuando Rivera vio a su visitante, debió de darle la vuelta de nuevo para enseñárselo. Confiaba en Guzmán, que no era pintor. No obstante, antes de abrir la puerta, Rivera se aseguró de que su cuadro no pudiera verse desde fuera, como hacían todos los pintores de Montparnasse. Cocteau recordaba que «los pintores se tenían miedo unos a otros, y la primera vez que Picasso vino conmigo a visitar a otros pintores, oíamos cómo, antes de abrirnos, echaban las cadenas de las puertas. Estaban escondiendo sus cuadros». Picasso era el visitante que más les intimidaba. Cocteau aseguraba que éste adoptaba cada nueva idea que veía para luego mejorarla, aunque de todos modos también temía que sus colegas le copiaran, y Clive Bell describió una visita a su estudio para ver unas acuarelas: «Tiene una especie de manía de esconderlos, y siempre está buscando espías. Aquella mañana nos interrumpieron en dos ocasiones, y las dos veces hubo que tomar infinitas precauciones antes de dejar entrar al extraño.»

Pero en 1913 Rivera todavía no había conocido a Picasso, no era lo bastante famoso ni estaba lo bastante bien considerado como para haber despertado el interés del pintor malagueño. De hecho, el principal motivo por el que parece que se conocía a Rivera en Montparnasse era su aspecto físico. Apollinaire estaba acostumbrado a verlo sentado en la terraza de La Rotonde con Kisling y Max Jacob. Ehrenburg recordaba su aspecto «enorme y pesado, casi salvaje», tal como lo retrató Modigliani. Por su parte, la joven pintora rusa Marevna, que conocía a más de un hombre estrafalario, hizo, con mirada de artista y entusiasmo de *gourmet*, una lista de sus rasgos, y explicó que los niños se avisaban unos a otros cuando veían a Rivera por la calle.

> Diego Rivera era un auténtico coloso [...] Lucía una barba que le bordeaba la barbilla, con forma ovalada, pulcramente recortada. Lo más destacado de su cara eran los ojos, grandes, negros y de mirada oblicua; y la nariz, que vista de frente era corta, ancha y con la punta gruesa, de perfil aguileño. Tenía la boca grande y los labios sensuales, como los de Ehrenburg, pero dientes blancos. Un delga-

do bigote le hacía parecer sarraceno o moro. Sus amigos lo llama-
ban «el caníbal genial». Tenía las manos pequeñas en comparación
con el resto del cuerpo, y el trasero muy ancho [...] Debido a sus
pies planos, poseía unos andares característicos. Para completar el
cuadro, llevaba un sombrero de ala ancha y un enorme bastón me-
xicano, que solía blandir.

Aparte de pintar, Rivera disfrutaba hablando de pintura, y esta
pasión desempeñó un papel importante en su inesperada decisión
de abandonar el estilo que con tanta paciencia y tanto sufrimiento
había desarrollado, para probar suerte con el cubismo. A principios
de 1913 Rivera todavía era un pintor figurativo tradicional, que se
inspiraba en el Greco pero empezaba a apartarse de él; en otoño
se había producido una completa transformación que lo había conver-
tido en cubista. Y una vez que probó el cubismo, ya no utilizó nin-
gún otro estilo hasta cuatro años más tarde. En el invierno de 1912
y 1913 Rivera trabajaba en un gran lienzo que llamó *La Adoración
de la Virgen y el Niño:* Fue la única ocasión en que eligió un tema re-
ligioso tradicional para hacer un cuadro a escala natural. Esta obra,
donde se detecta la influencia, cada vez más débil, de Toledo y de
Ángel Zárraga, la empezó en Toledo y la terminó en París. El cuadro
era poco corriente por diversas razones, y una de ellas es que la téc-
nica empleada fue la encáustica, que consiste en extender cera pig-
mentada sobre la superficie del cuadro con unos hierros calientes.
Delacroix había recuperado la encáustica para realizar sus murales
en la capilla de los Santos Ángeles de la iglesia de St-Sulpice, no le-
jos de Montparnasse, y Rivera la había visto emplear en Ciudad de
México durante su visita de 1911. En su *Adoración de la Virgen* los
ángulos utilizados en los adoradores del primer plano y en las coli-
nas y los campos del fondo nos hacen pensar que lo que quizá em-
pezó siendo un cuadro más convencional en Toledo —una ciudad
llena de obras de arte religiosas—, acabó convirtiéndose en una
obra más experimental y vanguardista en Montparnasse. En el vera-
no de 1913, cuando el cuadro estuvo terminado, Rivera se transfor-
mó en un pintor exclusivamente cubista. Más adelante él mismo ex-
plicaba así su conversión: «Me fascinaba e intrigaba todo lo que
tuviera relación con el movimiento. Era un movimiento revolucio-

nario, que ponía en tela de juicio todo lo que se había dicho y hecho anteriormente en el arte. No tenía nada de sagrado. De la misma manera que el viejo mundo pronto se haría añicos, el cubismo descomponía las formas tal como las habíamos visto durante siglos y, a partir de los fragmentos, creaba nuevas formas, y en última instancia, nuevos mundos.» Sin duda la descripción que Rivera hace de su emoción intelectual es sincera, pero no explicó por qué eligió aquel momento para convertirse a un movimiento que conocía desde hacía dos años.

Uno de los principales motivos del interés de Rivera por el cubismo fue el fracaso de la exposición del Groupe Libre en la Galerie Bernheim-Jeune en enero de 1913, que no consiguió atraer suficiente atención. En aquella época el mercado artístico moderno estaba bien establecido, con marchantes habilidosos que promovían toda clase de escándalos, convencidos de que la reacción de las conservadoras academias de arte francesas les proporcionaría un nivel satisfactorio de indignación pública. En aquel marco la pintura de Rivera, pese a ser muy auténtica y original, representaba sencillamente un estilo demasiado familiar como para competir. Además, con la caída del régimen de Madero en febrero de 1913, la beca estatal del artista llegó a su fin. La Revolución Mexicana avanzaba hacia su período más violento y turbulento, que duraría cuatro años, y Rivera necesitaba urgentemente nuevos ingresos. Había abandonado su breve experimento con el puntillismo, consciente de que con aquel estilo no podía destacar lo suficiente como para que algún marchante le ofreciera un contrato, lo cual, junto con su creciente interés por la energía analítica del cubismo, un movimiento que trataba de convertir la pintura en una ciencia, lo ayudó a decidirse.

El 19 de marzo de 1913, en el Salon des Indépendants, Rivera había expuesto su *Retrato de Adolfo Best Maugard* y dos paisajes toledanos precubistas, y aunque algunos críticos se fijaron en ellos y los elogiaron, los cuadros no recibieron una mínima parte de la atención que merecieron los de su vecino del número 26 de la rue du Départ. En su reseña de la inauguración, Apollinaire escribió que la obra cubista de Mondrian *Arbres* iba a ser uno de los lienzos más destacados de la exposición. Además, dedicó un artículo posterior a Mondrian, donde sostenía que éste había superado la influencia de Picasso y ha-

bía protegido su propia personalidad hasta el punto de que era capaz de ofrecer una visión diferente del cubismo de la que habían inventado Braque y Picasso, una visión caracterizada por la abstracción y «un sensible intelectualismo». Para Rivera, la proximidad y el éxito de Mondrian, su persistente anonimato tras un total de seis años en Europa y cuatro en París, y la calamidad que supuso para él perder la beca del gobierno componen una explicación mucho más simple y práctica de su conversión al nuevo estilo que la que él mismo ofrecía. El cubismo, estilo que el pintor abrazó por razones comerciales, cambió la mentalidad conservadora de Rivera y lo encaminó hacia la Revolución; y no, como él afirmaba, su creciente iconoclastia fue lo que lo dirigió hacia el cubismo. Rivera siempre afirmaba que sus instintos revolucionarios, junto con Cézanne y Picasso, lo habían conducido hasta el cubismo. En realidad, podríamos decir que llegó al cubismo pese a sus instintos profundamente conservadores, pasando por el Greco y Angelina Beloff. Ésta le permitió ver el mundo a través de unos ojos lo bastante jóvenes como para comprender y reaccionar ante contemporáneos como Mondrian. En la obra de Angelina Beloff nunca hubo ni rastro de cubismo, pero sin duda ella era uno de los miembros del grupo de disidentes rusos exiliados que estaban a favor de soluciones revolucionarias y que apoyaban, por instinto, las nuevas teorías artísticas. Eso lo sabemos gracias a los comentarios de los amigos de la pareja.

A principios de 1913, animado por Beloff, Rivera se había implicado más en el movimiento de exiliados rusos. Por aquel entonces conoció a Ilya Ehrenburg, que se convirtió en uno de sus grandes amigos. Según escribió Ehrenburg, Rivera había empezado ya a pintar bodegones cubistas.

> Se apreciaba su enorme talento y una cierta desmesura que lo caracterizaba [...] Poco antes de que yo lo conociera se había casado con Angelina Belova, una pintora de San Petersburgo de ojos azules, cabello rubio y carácter reservado. Angelina me recordaba más a las jóvenes que yo había conocido en los mítines políticos de Moscú que a las que frecuentaban La Rotonde. Tenía mucha voluntad y muy buena disposición, lo que la ayudaba a soportar los impredecibles altibajos emocionales de Diego con una paciencia verdaderamente angelical. Diego solía decir: «El día que la bautizaron no se equivocaron.»

Otros mexicanos también advirtieron la importancia de la influencia rusa. El 30 de septiembre de 1913, Alfonso Reyes, amigo de Rivera, que estaba en París, escribió en una carta a México: «Hoy he cenado con Diego Rivera —que acaba de volver de Toledo— y con su esposa rusa. Es un escándalo. Diego está pintando cuadros futuristas. Y me dicen que Zárraga, que a su vez vive con otra mujer rusa, también. ¿Será que los rusos han enviado un ejército de amazonas para corromper a la civilización occidental?» La respuesta, por supuesto, era «sí». La comunidad de revolucionarios rusos exiliados en París era numerosa e influyente, y durante breves períodos incluyó a Lenin y Trotski. Cuentan que Trotski solía jugar al ajedrez en La Rotonde, aunque pasaba más tiempo con los sindicalistas antimilitaristas franceses que con los pintores exiliados. De todos modos, muchos de aquellos pintores eran sus seguidores, y a medida que Rivera frecuentaba más el círculo de amigos políticos de Angelina, volvió a distanciarse de sus compatriotas. El *Retrato de Adolfo Best Maugard* fue objeto de un comentario hostil por parte del doctor Atl en su crítica del Salon des Indépendants de 1913, y Rivera se sintió incomprendido por su antiguo mentor. Aquel verano, que pasó de nuevo en Toledo con Angelina, volvió a los mismos temas: figuras en paisajes y vistas de la ciudad y las montañas circundantes. Pero esta vez tenía un estilo más moderno y comercial para pintarlos. Además había conseguido mezclar sus dos nuevos mundos, Toledo y Montparnasse, en el mismo empeño: estudios cubistas de Toledo.

La decisión de Rivera de pasarse al cubismo tuvo su compensación casi de inmediato. A principios de octubre de 1913, mientras Alfonso Reyes escribía a su casa e informaba de la sumisión de Diego a la influencia rusa, la prensa del arte empezó a publicar rumores de su nuevo estilo. En el Salón de Otoño de aquella temporada Rivera expuso tres obras cubistas, entre ellas *La Adoración de la Virgen,* a la que cambió el nombre para que se adaptara mejor a la jerga futurista: *Composición, cuadro encáustico.* El cubismo seguía despertando controversias. Al inaugurar el Salón, el ministro de Cultura admiró la obra del simbolista Maurice Denis, mientras que al pasar por delante del cuadro cubista *Bateaux de Pêche* de Albert Gleizes comentó que parecía *«une catastrophe de chemin de fer».* La *Composición* de Rivera recibió grandes elogios, y le abrió las puertas de lo que más tarde aca-

bó llamándose la primera École de Paris. Rivera se había convertido por fin en un personaje que había que tener en cuenta, y se relacionaba con el círculo dirigido por Apollinaire, Delaunay, Léger y los teóricos cubistas Gleizes y Metzinger. Muchos años más tarde, madame Gleizes, en una conversación con Favela, curiosamente recordaba a un Rivera «bien educado y elegantemente vestido» asistiendo a sus recepciones de los domingos, lo que confirma la llegada de Rivera a la meta que se había marcado en la «república libre de Montparnasse».

En el invierno de 1913-1914 Rivera siguió elaborando aquel nuevo estilo: hizo varios retratos, introdujo colores más apagados y experimentó con *sand painting*, collage y secciones puntillistas dentro de los cuadros cubistas. Había trabado amistad con los artistas japoneses Fujita y Kawashima, y empezó a trabajar en un retrato doble. Fujita se preocupaba mucho por el vestuario. En el barco en que viajó desde Japón llevaba un salacot y pantalones de dril blancos. Poco después de llegar a París, adoptó un disfraz de abogado londinense, con traje oscuro de tres piezas, cuello de pajarita, corbata de seda, reloj de bolsillo y bombín negro. Luego se aficionó a pasear por las calles de Montparnasse disfrazado de romano, con una túnica corta, cinturón, cinta para la cabeza y sandalias con correas de cuero. No se afeitó el grueso bigote. Con esta última indumentaria Rivera decidió pintarlo en un retrato doble, que no se conserva. Él mismo describió el cuadro como «dos cabezas cerca una de otra en una composición de verdes, negros, rojos y amarillos», que debía mucho a Mondrian. Mientras trabajaba en este retrato, una mañana temprano, recibió la visita de Ortiz de Zárate a su estudio con un extraño mensaje de Picasso. «Me envía a decirte que si no vas a verlo vendrá él a verte a ti.» Era la investidura, la confirmación de que Rivera ya era lo bastante famoso como para despertar la curiosidad del hombre al que todos consideraban el líder del movimiento artístico. Y la expresión de Picasso era una referencia amistosa a su propia reputación de ladrón de la inspiración de otros pintores, una promesa de enseñarle a Rivera lo que estaba haciendo antes de que él visitara el estudio del pintor mexicano. Picasso tenía su taller en el número 5 bis de la rue Schoelcher, a unos diez minutos a pie del estudio de Rivera. Diego dejó lo que estaba haciendo y, con el romano-japonés, acompañó a Ortiz al taller de Picasso.

Rivera explicó que cuando se dirigía al estudio de Picasso se sentía como «un buen cristiano que va a ver a Nuestro Señor». El español no le decepcionó. El estudio rebosaba de emoción, los lienzos amontonados eran «como partes vivas de un mundo orgánico que Picasso había creado», e incluso resultaban más impresionantes que cuando los mostraban los marchantes como obras de arte individuales. «Sus ojos despedían voluntad y energía —escribió Rivera—. Tenía el cabello negro y reluciente, y lo llevaba corto, como un forzudo de circo», una vívida descripción de un joven pintor que ya estaba en la cúspide de su fama. Picasso enseñó todo a Rivera de buen grado; de hecho, era lo más sensato que podía hacer. Picasso copiaba tanto que necesitaba demostrar que aquél podía ser un tráfico de doble sentido. Cuando Ortiz y Fujita se marcharon, el malagueño le pidió a Rivera que se quedara a comer con él. Luego volvieron a la rue du Départ y Rivera le enseñó su obra a Picasso. Ambos disfrutaban hablando de pintura, y contaban con la ventaja adicional de hablar en español. La breve amistad de Picasso tendría una gran importancia para Rivera. El español era cinco años mayor que él, pero además tenía la inmensa seguridad de un hombre consciente de que ya había alcanzado el reconocimiento internacional. La cordialidad de Picasso, el placer que le proporcionaba la compañía de otros pintores y la energía que dedicaba a buscar contactos humanos casuales contrastaban con el carácter introvertido de Rivera. Picasso sacaba muchas de sus ideas de esos contactos. No sólo buscaba inspiración en la obra de otros pintores, sino que también la encontraba en los artistas de circo a los que seguía por el placer de conversar con ellos, y hallaba tiempo para practicar cualquier actividad secundaria, como la fotografía, que le había intrigado desde 1901. Para un hombre que vivía tan aislado como Rivera, no era habitual encontrar un amigo así. Hasta conocer a Picasso había permanecido, en muchos aspectos, en un exilio atónito, perdido en un entorno hostil. Pero la amistad de Picasso fue la clave para lograr un reconocimiento más amplio, y en años posteriores Rivera recordaba que su nuevo amigo movilizó a todos los suyos, como Max Jacob, Seurat y Juan Gris, para que en la rue du Départ conocieran al hombre al que llamaban «el caníbal genial».

Aparte de la pintura, Rivera tenía otras cosas en común con

Picasso. Ambos procedían de familias católicas, habían tenido un nacimiento difícil (al nacer Picasso, creyeron que estaba muerto, y el niño reaccionó porque un médico curioso le tiró el humo de su cigarro en la cara), y habían crecido al amparo de mujeres protectoras. De niño, Picasso también había vivido rodeado de abuelas, tías y criadas. El machismo resultante, la educación en colegios religiosos, los portentos sobrenaturales (Picasso tenía vivos recuerdos de un terremoto), y los prodigios infantiles estrechaban los lazos entre ambos pintores. Años más tarde, en 1939, Rivera hizo una ladina referencia a aquel período de intimidad al comentar a su primer biógrafo, Bertram Wolfe, que le habían bautizado «Diego María de la Concepción Juan Nepomuceno Estanislao», cuando en realidad le habían puesto simplemente Diego María. A Picasso, en cambio, le habían bautizado «Pablo Diego José Francisco de Paula Juan Nepomuceno María de los Remedios Crispín Crispiano Santísima Trinidad», pero eso no lo sabía mucha gente. Cuando Picasso se casó con Olga Khoklova, en julio de 1918, declaró su nombre completo, excepto los elementos Diego, María de los Remedios y Crispiano. Para cuando Rivera añadió los nombres de la Concepción, Juan y Nepomuceno al suyo, ya se había distanciado de Picasso, pero le gustaba recordar aquel período de relación casi fraterna, durante el que rivalizaron describiendo sus excéntricas infancias. Es posible que el relato fantástico de Rivera de cómo la nodriza india se lo llevó a las montañas se lo inspirara Picasso, que a su vez contaba que de niño había sido raptado por gitanos. «Los gitanos me enseñaron innumerables trucos», solía decir Picasso.

Otro vínculo entre Rivera y Picasso era su afición a pasar los veranos en España. Desde 1906 Picasso se retiraba al pueblecito pirenaico de Gosol, al que se llegaba por la misma línea del ferrocarril catalán que llevaba a Montserrat. En Gosol, como en Montserrat, las únicas distracciones eran las fiestas religiosas, y el centro de la vida religiosa era una talla de una Virgen con el Niño. Picasso, como Rivera en Toledo, recibió en Gosol la influencia del Greco. Pero no todo el tiempo que pasaban juntos lo dedicaban a hablar de trabajo. Ambos tenían una afición infantil por las bromas. Rivera recordaba que cuando iba a visitar a Picasso, a veces éste lo escondía en un armario antes de que llegara «una de nuestras amigas», y luego ani-

maba a la confiada visitante a criticar al mexicano, mientras que él siempre tenía cuidado de defenderlo. Hasta es posible que Rivera acompañara a Picasso en sus expediciones nocturnas para escribir grafitos sobre Matisse, de quien Picasso estaba celoso. Llenaba las paredes de frases como «*Matisse rend fou...*», una referencia a la prohibida absenta, que después se vendería como pastis. Ehrenburg recuerda haber visto llegar a Picasso y Rivera a La Rotonde y afirmar que habían estado bajo la ventana de Apollinaire cantándole una canción inventada con el estribillo «*mère de Guillaume Apollinaire*», un juego de palabras basado en la confusión entre *mère de* y *merde*. Ehrenburg añadió otro detalle sobre el nuevo amigo de Rivera, que decía mucho de cómo Picasso dominaba la «república libre»: «Jamás lo vi borracho.» En esa época Picasso tenía treinta y un años y ya empezaba a abandonar el cubismo para practicar un estilo más clásico.

Apollinaire también tuvo unas palabras amables para el nuevo amigo de Picasso, cuya obra describió como «nada desdeñable», pero otros no veían con tan buenos ojos la reciente fama de aquel desgarbado gigante mexicano. El mundillo artístico parisiense siempre había sido un nido de víboras de envidias, traiciones y malicia, como Rivera estaba a punto de descubrir. Poco después de terminar su doble retrato cubista de Kawashima y Fujita, Rivera celebró su primera exposición individual en París, en la Berthe Weill Gallery. Se exponían veinticinco cuadros, todos de estilo cubista o casi cubista, pintados en los doce meses anteriores. La exposición se inauguró el 21 de abril, pero lo que tenía que haber sido un gran día para Rivera lo estropeó el prefacio del catálogo de la exposición, en el que un crítico anónimo, «B.», atacaba al pintor y menospreciaba todo lo que éste intentaba conseguir. En realidad el prefacio lo había escrito la propia dueña de la galería, en un arrebato autodestructivo, seguramente durante una borrachera. Rivera se enojó tanto que decidió retirar sus obras de la galería. Lo que más le molestó fue que algunos de los comentarios podían interpretarse como un ataque disimulado contra Picasso, y lo eran. Berthe Weill confesó más tarde que había utilizado el catálogo para fastidiar un poco a Picasso. En 1902, cuando el artista pasaba tiempos difíciles, ella había sido una de las pocas personas que le habían ofrecido su apoyo, pero más tarde él la abandonó y prefirió a otros marchantes rivales más influyentes. El *vernis-*

sage fue un fracaso: Rivera se puso hecho una fiera y la galería tuvo que cerrar, un incidente del que sin duda haría eco Apollinaire en su crónica. Afortunadamente la galerista y el pintor hicieron las paces, retiraron el catálogo, la galería volvió a abrir y se vendieron muchos de los cuadros. Desde la perspectiva actual aquel incidente parece un ardid publicitario, pero en aquel momento Rivera estaba sinceramente abatido. Alfonso Reyes, que se encontraba presente en el *vernissage*, hizo un agudo comentario en una carta a un amigo suyo: «Al pobre Diego le han cerrado la exposición, y ha prescindido de los servicios de esa zorra espantosa [...] y todo por un amigo [Picasso] que quizá ve las cosas con otros ojos muy diferentes.» Reyes estaba en lo cierto. Tanto si Picasso tuvo algo que ver o no en la solución de la pelea, su relación con Berthe Weill no se vio en absoluto afectada por el incidente, y seguramente el pintor malagueño consideró aquel insultante prefacio algo típico de París. En cualquier caso, en 1920 sus relaciones con la marchante eran lo bastante cordiales como para que Picasso dibujara su retrato.

En 1914 en París reinaba un ambiente frenético. El 2 de marzo, en una subasta de obras cubistas, se alcanzaron precios más elevados que los que los coleccionistas estaban pagando por obras de Gauguin o Van Gogh. Los compradores eran marchantes alemanes y el cuadro de Picasso *Famille de saltimbanques* obtuvo un precio máximo de 11.500 francos (unos 11.700 dólares actuales). La prensa nacionalista interpretó aquel triunfo como una estratagema de Alemania para destruir el arte francés. El cubismo se había convertido en *l'art Boche*. Dos semanas más tarde, el editor ultranacionalista de *Le Figaro* fue asesinado en su despacho por la esposa de un ministro del gobierno que había sido víctima de una campaña difamatoria del periódico. La atmósfera de histeria belicosa empeoró el 31 de julio, cuando el líder socialista y pacifista Jean Jaurès fue asesinado en un restaurante de Montmartre. Entre esos dos sucesos, el propio Rivera interpretó un papel secundario en un duelo entre los pintores Léopold Gottlieb y Moïse Kisling. El épico encuentro tuvo lugar frente al velódromo del Parc des Princes, se llevó a cabo con pistolas y espadas, y duró una hora. Apollinaire, que se dedicaba a describir la vida bohemia a sus lectores, dijo que los duelistas eran un expresionista influido por Van Gogh y Munch (Gottlieb) y un discípulo de

Derain. En realidad se trataba de dos polacos que querían resolver un turbio «asunto de honor» (Gottlieb había insultado a una mujer a la que Kisling acompañaba). Rivera hizo de padrino de Gottlieb, y le pidieron que examinara las pistolas antes de que los duelistas efectuaran los disparos. Un testigo presencial lo recordaba con «la dignidad de un personaje de Velázquez y mexicano de pies a cabeza», examinando los cañones de las pistolas antes de devolvérselas al presidente del duelo. El asunto acabó con ambos pintores afectados por heridas de sable en la cara y reclamando la victoria.

En junio llegó el momento del éxodo anual, un ritual que cumplían la mayoría de los ciudadanos de la «república libre» desde sus comienzos. A pesar de que había constantes rumores de guerra, ninguno de los que se marcharon de la ciudad sospechaba que Montparnasse nunca volvería a ser lo que había sido desde los primeros días del siglo. Picasso aseguró más tarde que él había previsto la catástrofe, que incluso le suplicó a su marchante, Daniel Kahnweiler, un ciudadano alemán, que tomara precauciones. Si así fue, Kahnweiler no le hizo caso, pues el estallido de la guerra lo sorprendió en las montañas de Baviera. Decidido a evitar que lo obligaran a servir en el ejército en una guerra contra Francia (su esposa era francesa), Kahnweiler huyó a Italia por Suiza, pero no logró regresar a París y el contenido de su galería fue confiscado.

Es evidente que Apollinaire no imaginaba lo que iba a suceder. Desde mediados de junio su crónica diaria especulaba sobre las partidas hacia el Midi: Derain y Picasso a Nîmes; Braque a Sorgues. Aquel verano, Apollinaire siguió cantando las alabanzas de Montparnasse, mencionando la terraza de La Rotonde y la preponderancia de los alemanes en el Dôme, o «der Dôme», como ellos lo llamaban. El 3 de julio, cinco días después del asesinato del archiduque en Sarajevo, escribió sobre Berlín, Munich, Düsseldorf y Colonia, y observó cómo estas ciudades patrocinaban y elogiaban la pintura francesa; elogió la obra del «escultor alemán Lehmbruck» y escuchó la música de Offenbach en el Bal des Quat'z'Arts. También destacó que Picasso era ignorado en España y celebrado en Alemania y Rusia, donde lo catalogaban como pintor francés. Su última crónica apareció el 1 de agosto, el día de la movilización francesa. Después no escribió nada más, hasta pasados dieciocho meses.

Rivera y Angelina también habían partido hacia el sur a finales de junio y no se enteraron de lo ocurrido en Sarajevo hasta el 14 de julio, cuando estaban en Mallorca con un grupo de amigos. Con ellos se encontraba el escultor Jacques Lipchitz, que era amigo de Modigliani, y un pintor inglés al que Rivera conocía como Kenneth. A principios de agosto volvieron en barco a Barcelona y en las Ramblas leyeron en un periódico que Austria había declarado la guerra a Rusia, suceso que ocurrió el 6 de agosto. Su reacción fue volver a Mallorca, donde pasaron otros tres meses, sin duda con la esperanza, como tantos millones de personas, de que todo habría terminado después de Navidad.

5

Los cubistas van al frente

París 1914-1918

MIENTRAS LA GUERRA se extendía por Francia, Rivera pintaba una serie de paisajes «tropicales» de llamativos colores en Mallorca. María Blanchard, que también se había pasado al cubismo, estaba con los Rivera. Más tarde Diego escribió: «En aquella isla maravillosa nos sentíamos tan lejos del conflicto que se desarrollaba en el continente como si estuviéramos en los Mares del Sur.» Los pintores y *parnassois* que habían decidido pasar el verano en la Provenza no estaban en cambio tan aislados de los acontecimientos históricos. Algunos, como Braque, Derain y Apollinaire, que habían llegado hasta Niza, regresaron a París para alistarse a principios de agosto. Picasso, que era neutral por nacionalidad, se quedó en Aviñón, preocupado por la noticia de que el contenido de la galería de Kahnweiler había sido confiscado. Entretanto, al norte de París, se estaba librando la batalla del Marne, y el gobierno francés se trasladó a Burdeos. A Mallorca llegaron las órdenes de movilización para Kenneth, el pintor inglés, y para un poeta ruso y oficial en la reserva que era miembro del grupo de París. Cuando a Rivera se le acabó el dinero, Angelina y él regresaron en barco a Barcelona. Rivera ya llevaba más de dieciocho meses viviendo de su pintura, sin recibir la beca. En circunstancias normales habría expuesto en el Salón de Otoño, pero había sido cancelado, por supuesto. Así pues, de pronto se había quedado sin medios de subsistencia. Cuando la pareja llegó a Barcelona, uno de los miembros del grupo, un estudiante llamado Landau, hijo de un banquero, consiguió que le enviaran

dinero a la ciudad y lo compartió generosamente con sus colegas. Angelina recibió un encargo para pintar las armas imperiales del zar en el muro del consulado ruso: un país en guerra necesitaba exhibir sus armas. Fue una ocupación inesperada para una revolucionaria, pero Angelina la cumplió heroicamente y consiguió mantener a la pareja durante un tiempo. Y entonces, de la forma más inesperada, se produjo el desastre: María del Pilar llegó de México.

De los numerosos y fríos recuerdos que Rivera tenía del comportamiento de su madre, pocos eran tan deprimentes como la decisión de María del Pilar de acudir en su ayuda al estallar la Gran Guerra en 1914. Más adelante el pintor afirmó que para «pagarse un viaje de capricho a Europa», acompañada por su hermana María, su madre había vendido las últimas acciones de la mina de plata de El Durazno Viejo, en Guanajuato, por una pequeña parte de su valor real. Asimismo, Rivera aseguraba que Angelina y él se habían visto obligados a vender todo lo que tenían para pagarles a ambas mujeres los billetes de regreso, añadiendo que también tuvo que vender el título de marqués de la familia para salvar la situación. En su autobiografía explicaba que consiguió reunir algo de dinero revalidando su título en un tribunal español y vendiéndolo a un primo suyo que había decidido que podía serle útil. No obstante, hay que tener en cuenta que el padre todavía vivía, así que Diego Rivera no era nadie para revalidar ni vender aquel título. Afortunadamente su hermana María hizo un relato menos fantasioso de su visita a España en sus memorias. Recordaba que cuando llegaron por sorpresa a Barcelona, Angelina se mostró sumamente amable con ellas y les buscó alojamiento cerca de las Ramblas, en una pensión llamada la Fonda Española, pero que su hermano, molesto por la llegada de su madre, protagonizó una serie de crisis «neurohepáticas» que terminaron con una violenta discusión entre madre e hijo. María del Pilar «se llevó el peor disgusto de su vida» cuando comprobó que no era bien recibida, por lo que decidió regresar a México. Madre e hija llegaron a Veracruz cuando el puerto todavía estaba ocupado por los marines de Estados Unidos, lo cual significa que debió de ser antes de finales de noviembre de 1914. El hecho de que Rivera se inventara dos relatos ficticios de la visita de su madre sugiere que su verdadero comportamiento debió de haberle pesado en la conciencia durante cierto tiempo.

Pese a la victoria en el Marne, que se produjo el 9 de septiembre, el gobierno francés permaneció en Burdeos hasta diciembre, y Rivera y Angelina decidieron que en lugar de regresar a París, y a un país inmerso en una guerra que pronto llegaría a su fin y que a ninguno de los dos les interesaba, preferían pasar el invierno en Madrid. Así pues, se trasladaron con María Gutiérrez Blanchard a una casa situada en los límites de la ciudad, cerca de la nueva plaza de toros. Rivera le contó a su primer biógrafo, Bertram Wolfe, que había intentado alistarse en el ejército francés, pero que lo rechazaron por razones médicas, seguramente pies planos. Otros artistas extranjeros no tuvieron ningún problema para alistarse. El duelista Kisling entró en la Legión Extranjera al principio de la guerra, al igual que el polaco-italiano Apollinaire y el escritor suizo Blaise Cendrars. El pintor noruego Per Krohg se alistó en un cuerpo de ambulancias que servía en las montañas de los Vosgos. En muchos casos los artistas extranjeros se alistaban para defender a la Francia que les había regalado Montparnasse, o porque eran beligerantes por naturaleza, como Kisling, o porque querían demostrar su patriotismo, como Apollinaire, quien todavía se avergonzaba de haber sido detenido en 1911 por su participación en una patraña relacionada con el robo de la Mona Lisa. Pero Rivera no tenía ninguno de aquellos motivos, y aunque es posible que intentara alistarse (nos consta que les dijo a sus amigos madrileños que pensaba hacerlo), en realidad no necesitaba ninguna excusa médica para cambiar de planes. Si tenía algún compromiso político o patriótico, éste estaba al otro lado del Atlántico. Y para su círculo de amistades más íntimas, que incluía a Angelina, la guerra no era más que una etapa importante de la disolución del capitalismo. «La transformación de la actual guerra imperialista en una guerra civil es la única propaganda proletaria eficaz, como demuestra la experiencia de la comuna de París», escribió Lenin en 1914; y en lo que respecta a Rusia, sus palabras resultaron proféticas.

Durante su estancia en Madrid, Rivera y Angelina comprobaron que una parte de la sociedad de Montparnasse había formado allí una comunidad en el exilio, que se había desviado hacia el sur por el toque de queda de las 9.00 pm impuesto en París. Delaunay se encontraba en Madrid, como Marie Laurencin, cuyo marido era ale-

mán, y más tarde llegaron Fujita y Kawashima desde Londres. También había varios amigos mexicanos de Rivera, incluidos Alfonso Reyes y Jesús Acevedo. Durante ese invierno Rivera siguió elaborando su cubismo, en el que cada vez se encontraba más seguro. Aquel mismo año, todavía en París, antes de estallar la guerra, Rivera había pintado un enorme y espléndido retrato doble de Angelina y una amiga suya, una pintora de San Petersburgo llamada Alma Dolores Bastian, de relucientes azules y rojos. Las figuras de las mujeres se ven tras el labrado cubista como reflejos en un estanque de agua agitada. A continuación Rivera empezó a trabajar en los retratos de Jesús Acevedo, Martín Luis Guzmán y Ramón Gómez de la Serna.

Rivera, que era el único miembro del grupo que se sentía igual de cómodo en Madrid que en Montparnasse, no tardó en convertirse en el centro del círculo de exiliados que se reunían regularmente en el Café de Pombo, su antigua guarida. Allí surgió una «vanguardia» fundada por Rivera que emitió una proclama firmada por Lipchitz y Robert y Sonia Delaunay, así como por Angelina Beloff y María Blanchard. La reunión culminó en marzo de 1915 con una exposición de obras de los *parnassois* exiliados, que supuso la presentación del cubismo en Madrid. No fue un amor a primera vista. Los críticos se mostraron despectivos o indiferentes, mientras que el público se agolpaba de tal forma ante las ventanas de la galería que el tráfico se colapsó. Cuando cerraron la exposición, colocaron el retrato de Gómez de la Serna pintado por Rivera en una ventana de la galería. «El retrato —escribió Rivera— mostraba la cabeza de una mujer decapitada y una espada con cabello de mujer en la punta. En el primer plano había una pistola automática. Junto a ella, y en el centro del lienzo, había un hombre con una pipa en una mano, y en la otra una pluma con la que estaba escribiendo una novela. El hombre parecía un demonio anarquista, que incitaba al crimen y a la alteración del orden. En esta satánica figura todo el mundo reconocía los rasgos de Serna, famoso por su oposición a todo principio convencional, religioso, moral y político.» Gómez de la Serna escribió que el retrato era «una consideración palpable, amplia, completa de mi humanidad girando sobre su eje». La policía encargada del tráfico pidió que retiraran aquel cuadro de la ventana de la galería, y así, tras dejar su huella en la ciudad donde había pasado sus últimos

días de estudiante, Rivera regresó a París a finales de marzo de 1915. Al estallar la guerra, el presidente del Salón de Otoño, obligado a cancelar su exposición, encontró algún consuelo en aquella situación. «*Enfin!* —exclamó—. *Le cubisme est foutu!*» Los artistas y marchantes alemanes habían desaparecido de la noche a la mañana, y salían en tropel por la Gare du Nord en trenes con destino a Colonia, mientras que los jóvenes franceses movilizados y uniformados eran conducidos a la cercana Gare de l'Est, donde debían presentarse a sus unidades. La multitud que los despedía desde los andenes gritaba: «¡A Berlín!» Mientras tanto, en el propio Berlín el entusiasmo alemán era parecido, y la opinión pública, dirigida por poetas y profesores, recibió «la guerra justa» como «una bendición divina y un acto creativo». En Francia la emoción inicial fue seguida de un período de intensa xenofobia. Una de las razones por las que Picasso no consiguió retirar los cuadros confiscados de la galería de Kahnweiler del almacén del gobierno fue que eran «cubistas», y por lo tanto «alemanes»; es decir, «sospechosos». Días después del estallido de la guerra, los alemanes y austrohúngaros que no habían conseguido salir del país fueron detenidos. Grupos de extranjeros «dudosos» recibieron amenazas y fueron objeto de ocasionales ataques, por lo que necesitaron protección policial. Rivera llegó a una ciudad en que cada día se descubrían *espías*. Las mujeres insultaban a los hombres de su edad que iban vestidos de civil, y les gritaban «¡Al frente!»: ni siquiera se libraban de sus ataques los soldados uniformados acuartelados en París, a los que insultaban llamándolos «*embusqués*» (haraganes). En varias ocasiones los jóvenes extranjeros reunidos en las terrazas de los cafés del boulevard Saint-Michel atrajeron a grupos de ciudadanos hostiles, que querían que se alistaran o pagaran impuestos. Los rusos y polacos que seguían trabajando en París eran acusados de especulación. Montparnasse, con su amplia y tradicional comunidad de extranjeros, era un refugio entre aquellos incidentes, pero el contraste de la atmósfera de la ciudad con la de la ciudad que Rivera había dejado nueve meses atrás resultaba, de todos modos, desconcertante. En Montparnasse incluso a Picasso, que tenía treinta y tres años, lo insultaban por la calle, y Gertrude Stein explicaba que en el invierno de 1914 iba caminando por el boulevard Raspail una fría noche con Picasso cuando «un enorme cañón

cruzó la calle, el primero que veíamos pintado de aquella forma, camuflado. Pablo se paró en seco, como si lo hubieran clavado al suelo, y dijo: "Eso lo hemos hecho nosotros"»; se trata de un comentario elíptico que Richardson explica como una referencia al parecido entre los primeros dibujos de camuflaje y la pintura cubista.

Todos los pintores que volvieron a París en 1915 se planteaban la misma pregunta: ¿cómo iban a ganarse la vida en una ciudad donde el mercado artístico se había derrumbado, los salones se habían cancelado y varias de las galerías más importantes habían cerrado; donde no se podían recibir envíos de dinero desde el extranjero y donde escaseaban los compradores? No obstante, pese a estos problemas aparentemente insolubles, no tardaron en hallar una solución: había que seguir adelante, como si no estuviera librándose ninguna guerra a unos ochenta kilómetros al noreste de la ciudad. Rivera y Angelina volvieron a instalarse en el estudio del número 26 de la rue du Départ. Schelfhout, Kickert y Mondrian se refugiaron en la neutral Holanda, y como otros muchos artistas, no regresarían hasta el final de la guerra, pero en París todavía quedaba una comunidad artística de proporciones considerables. A Matisse, que tenía cuarenta y seis años, lo declararon demasiado viejo para alistarse, y a Modigliani, que se había ofrecido voluntario, lo rechazaron por motivos de salud. Soutine y él se hicieron íntimos amigos de Rivera, y con Brancusi y Picasso, Max Jacob y Cocteau, se pudo formar de nuevo el núcleo de la república anterior a la guerra. El escultor ruso Chana Orloff describió más tarde cómo era París durante la guerra: «[...] maravilloso, aunque resulte vergonzoso decirlo. El gobierno francés organizó un programa para ayudar a los artistas, y nos daban 25 céntimos diarios y comida en las cantinas subvencionadas. Era una vida ideal. Yo podía trabajar en mis esculturas día y noche sin tener que preocuparme en absoluto de ganar dinero». Fujita, que había vuelto de Madrid, animado por el regreso de Rivera y Angelina, recordaba la cantina organizada por los artistas de Montparnasse, Chez Madame Vassilieff,[1] que se convirtió en un importante centro social. «Por la noche una comida costaba 50 céntimos. Tocábamos la

1. Marie Vassilieff, pintora rusa nacida en 1884; llegó a París en 1907 procedente de Smolensk.

guitarra y Picasso nos imitaba, bailando alrededor de nosotros haciendo pases de torero.» Los restaurantes tenían una hora de margen respecto al toque de queda, por lo que debían cerrar a las 10.00 pm, pero el estudio de Marie Vassilieff, situado al final de un callejón sin salida en el número 21 de la avenue du Maine, se consideraba club privado y podía permanecer abierto toda la noche. Todavía se hizo más popular cuando las ayudas del gobierno francés a los artistas fueron agotándose. Todo el mundo sabía que si lo dejaban entrar allí sería bien recibido, que disfrutaría de una comida barata y la mejor compañía de París; era una gran sala donde los atroces acontecimientos que se desarrollaban en el norte podían situarse en una perspectiva civilizada.

En aquella época París era como dos ciudades que llevaban vidas paralelas. Sartre, que entonces tenía diez años de edad, recordaba que el período de la guerra fue el más feliz de su infancia. «Mi madre y yo nunca nos separábamos. Ella me llamaba su *chevalier servant*, su hombrecito...» En París no quedaban hombres, y los pocos que había, escribió Sartre, estaban «*dévirilisés*»; París era un «reino de mujeres». Pierre Drieu La Rochelle se fijó en el mismo fenómeno, pero desde el punto de vista de un soldado que regresaba del frente. París era la paz, era «sobre todo el reino de las mujeres. Ellas no sabían nada de aquel otro reino que había frente a las puertas de París, el reino de los trogloditas sedientos de sangre, el reino de los hombres...». Aquel reino lo vivió y lo pintó el soldado alemán Otto Dix, que se había ofrecido voluntario en 1914 con el grito «¡A París!» resonando en sus oídos y que pronto descubrió lo que significaba una «guerra justa». Luchó frente a Drieu La Rochelle en el frente de Champagne —lo que Drieu llamaba «el desierto de Champagne»—, y después en dos batallas en el Somme. Otto Dix escribió en su diario: «Piojos, ratas, alambre de espino, pulgas, granadas, bombas, cráteres, cadáveres, sangre, aguardiente, ratones, gatos, gas, cañones, suciedad, balas, morteros, acero, fuego, eso es la guerra. La obra del diablo. ¡Nada más que la obra del diablo!» Después de la segunda batalla del Somme, dijo: «Hay que haber visto a un soldado en acción para saber sobre la naturaleza del hombre.» Los soldados franceses que tenían permiso iban de un reino al otro, pero nunca conseguían hacer entender a los ciudadanos de París cómo era el otro

sitio, el reino de los hombres. Llegaban en trenes como una muchedumbre descontrolada, haciendo el amor con la primera mujer que encontraban en los vagones, antes incluso de llegar a la ciudad, mientras los invitaban a rendirse a las normas de una sociedad que a menudo los despreciaba. Los soldados rasos con billete de primera clase podían ser expulsados del tren porque no eran oficiales, lo cual explica por qué los andenes de las estaciones francesas estaban llenos de grupos de hombres a los que se les acababa el permiso y que gritaban «Vive la Révolution!» y «Vive Guillaume!» (el káiser).

El abismo entre «poilus et civlots» se hizo insalvable, según uno de los poilus, Jean Galtier-Boissière, por culpa de las «grotescas mentiras» de la prensa, que convertía derrotas en victorias, minimizaba masacres y afirmaba constantemente que los alemanes empezaban a rendirse. El hombre más odiado del frente, escribió Galtier-Boissière, no era el káiser, sino el presidente Poincaré. Los soldados franceses construyeron una silueta de madera del presidente de su República y la levantaron en sus líneas por el puro placer de ver cómo los alemanes la agujereaban con sus balas. Cuando se rumoreó que un orangután se había escapado de un circo instalado en los Campos Elíseos, había trepado por los muros del Elysée Palace y sorprendido en su hamaca a madame Poincaré —una atractiva morena de origen italiano—, y la había cogido por la cintura para llevársela a las ramas de un castaño cercano, la noticia llegó al frente en unas horas, pese a la censura militar, que impidió que se publicara. Los poilus bautizaron al orangután «Fritz» y querían condecorarlo con la médaille militaire. Decían que en Verdún los soldados odiaban menos a los alemanes que a los gendarmes franceses situados a escasa distancia detrás de las líneas francesas para arrestar a los desertores, varios de los cuales, observaba Galtier-Boissière, fueron hallados muertos y colgados de ganchos de carnicería.

Al regresar de aquella pesadilla, Galtier-Boissière tuvo que enfrentarse al portero de su edificio de apartamentos de la rue Vaneau (cuyo hijo había muerto en la guerra), que lo persiguió por la calle insultándolo por seguir vivo. Tras un año luchando en el frente, y mientras se recuperaba en París de una herida grave, tenía que dar un rodeo varias veces al día para evitar a aquel monstruo. La guerra se alargaba interminablemente, y poco a poco los artistas fueron re-

gresando del frente, lisiados y horrorizados. Pero su sufrimiento no sirvió para mejorar el entendimiento mutuo. «Será espantoso —le dijo un día Picasso a Gertrude Stein— el día que Braque, Derain y todos los demás nos enseñen sus piernas de madera y sus heridas y nos cuenten sus batallitas.» A medida que subían los precios, las provisiones se agotaban y escaseaban los zapatos, la ropa, el carbón y la comida; Rivera seguía trabajando en el cubismo, interpretando su papel en lo que él consideraba una revolución artística. Más tarde describió su estado de ánimo de aquella época, cuando enloqueció «el país de la razón». «El ambiente horrible y asombroso de la catástrofe se adentraba cada vez más en mi alma. [...] Al mismo tiempo yo trabajaba con ahínco en las posibilidades concretas de armonía general contenidas en el universo. [...] Trabajaba día y noche, sacrificando muchas horas que habría podido dedicar a la pintura.» Sin embargo, Rivera pintaba mucho más deprisa que antes. Las obras que se han conservado demuestran que pintaba un promedio de dos cuadros cubistas cada mes. Quedó muy satisfecho con dos de sus paisajes, terminados en Madrid poco antes de salir hacia París. Uno era una vista de la nueva y monumental plaza de toros; el otro una construcción cubista edificada alrededor de una perspectiva de la torre Eiffel. A su regreso a París, volvió a concentrarse en los retratos, intuyendo que éstos tendrían más éxito, en parte porque varios teóricos del cubismo negaban que existieran los «retratos cubistas». Ya había retratado a Jesús Acevedo y a Ramón Gómez de la Serna en Madrid, por lo que añadió los retratos de Martín Luis Guzmán e Ilya Ehrenburg a su colección. A continuación empezó a trabajar con una joven modelo. Cuando terminó el cuadro, lo tituló *Retrato de madame Marcoussis*, un título sorprendente, pues la modelo en cuestión era una pintora rusa de veintitrés años llamada Marevna Vorobev.

El hecho de que Rivera eligiera aquel título indica que el pintor ya tenía una consideración especial por su tema. Con excepción del *Retrato de Angelina Beloff*, realizado en 1909, nunca había pintado el retrato de una mujer con nombre y apellido. En 1896 había retratado a su madre, y en 1914 había pintado el retrato *Dos mujeres*, una de las cuales era Angelina. El cuadro de Marevna era el primero en que el pintor decidía distinguir a la modelo, mientras que los ante-

riores estudios de mujeres retrataban jóvenes o mujeres anónimas. Pero para minimizar la importancia de ese detalle, Rivera decidió dar al retrato una falsa identidad. «Madame Marcoussis» no existía. Sin embargo, sí había un tal monsieur Marcoussis, el pintor polaco Louis Markus, a quien Apollinaire había cambiado el nombre «para que sonara como un pueblo francés». Marcoussis había sido amante de Eva Gouel, hasta que en 1911 cometió el error de presentársela a Picasso, pues se convirtió en la amante y musa del pintor, en su adorada compañera. Pero en 1915 Eva murió. Picasso había encontrado refugio donde siempre lo encontraba en los momentos de crisis: en los brazos de otra mujer. Según Pierre Daix, «Picasso era un andaluz del siglo XIX: interpretaba cualquier indisposición que sufriera una mujer que compartía su vida como una injusticia personal cometida contra él». Y en 1915, mientras Eva moría de cáncer de garganta en una clínica de Auteuil, Picasso se consolaba con Marevna. Rivera, que ya se sentía atraído por Marevna, tenía celos de Picasso, y al titular así aquel retrato, pretendía fastidiar a Marevna. Rivera sabía que Picasso le había robado Eva a Marcoussis, y con aquel título insinuaba que Marcoussis pronto se vengaría de Picasso robándole a Marevna.

En 1915, en la reducida comunidad de Montparnasse, Rivera intimó con varios hombres a los que admiraba, lo cual hizo aumentar su seguridad y disminuir su dependencia de Angelina y la influencia que ésta ejercía sobre él. Entre esos hombres se encontraban los rusos Ehrenburg y Voloshin, comprometidos políticamente, pero también el italiano Modigliani, que estaba tan fascinado por el aspecto físico de su amigo mexicano que lo pintó al menos en cinco ocasiones: cuando en 1914 abandonó la escultura, convirtió al caníbal mexicano en uno de los primeros temas de sus cuadros. Aquellos pintores y sus modelos y admiradores llevaban una vida social desinhibida. Marevna describe cómo, bajo la influencia del alcohol y las drogas, Ortiz de Zárate, en un arrebato de amor hacia su propio cuerpo, se quitó la ropa y empezó a «perseguir a las mujeres como un sátiro». Modigliani, que no era tan agresivo, también se desnudaba a veces en la cantina de Marie Vassilieff ante «la mirada curiosa y expectante» de sus admiradores ingleses o americanos. Al parecer se quedaba «desnudo, delgado y blanco, con el torso arqueado»

y se ponía a recitar a Dante. Marevna recordaba una orgía celebrada en la granja que Beatrice Hastings, la musa y periodista surafricana, tenía en Montmartre; la fiesta acabó con un invitado rezando arrodillado en voz alta mientras intentaba convertir a Max Jacob al catolicismo, otros haciendo el amor en el suelo o el jardín, otros discutiendo sobre filosofía o cantando canciones rusas y, por último, Modigliani arrojando a su anfitriona por la ventana. Llevaron a Beatrice Hastings dentro de la casa y la tumbaron en el sofá. «La pobre mujer estaba destrozada, y tenía los largos y lisos pechos manchados de sangre.» El escultor Paul Cornet creyó que Modigliani la había aplastado con dos planchas.

Apollinaire describió cómo Picasso, al ser rechazado por Gaby, empezó a cortejar a Irène Lagut, una pintora y modelo «a la que le gustaban las mujeres». Picasso se pasó la noche golpeando su puerta. «Escucha —decía—, abre la puerta. Te amo. Te adoro. Y si no me dejas entrar, te mataré con mi revólver.» Otra modelo, «l'Anglaise» (Beatrice Hastings), «se pasaba la vida desnuda en el apartamento de mi amigo [es decir, con Modigliani], y cuando él salía, entraba el libertinaje». En los casos en que una relación profesional era continuada por algo menos formal, los contactos a veces resultaban mutuamente destructivos. La muerte de Modigliani siempre se atribuyó al alcohol y al libertinaje, aunque la dejadez y la tuberculosis tuvieron un papel más importante en ella. Dos días después de la muerte de Modigliani, su modelo, Jeanne, la madre de la hija del pintor en avanzado estado de gestación, se arrojó por la ventana del apartamento de sus padres. Hasta Beatrice Hastings, una combativa y convencida feminista, acabó suicidándose; al igual que la modelo de Derain, Madeleine Anspach. Y el pintor Pascin, que había vivido siempre obsesionado con su esposa Lucy Krohg, acabó cortándose las venas del cuello y las muñecas y colgándose *à la portugaise*, del pomo de la puerta de su estudio.

En aquella época las modelos podían ganar entre tres y cinco francos por hora, y para muchas de aquellas muchachas posar desnudas era una forma de huir de la prostitución. Pero no todas las modelos eran pobres, ni todos los pintores podían permitirse el lujo de pagarlas. A veces Modigliani seducía a su modelo para no tener que pagar, aunque en su caso la palabra «seducir» quizá no sea la

más adecuada. Las modelos del pintor, a quien Beatrice Hastings describió en una ocasión como «el granuja pálido y deslumbrante», contemplan al artista que está inmortalizándolas con mirada impaciente y expectante, como si estuvieran a punto de devorarlo. Cuando no andaba liado con ninguna modelo, Modigliani perseguía a ricas mujeres que estaban encantadas de compartir la vida del pintor durante unos días, mientras posaban para él. En cierta ocasión Modigliani convenció a la esposa de su marchante, una mujer temible, de que posara para él mientras su marido estaba ausente, y consiguió vender los cuadros antes del regreso del marido. Pero cuando se enamoró de Beatrice Hastings, que posó para él durante la batalla del Marne, se negó a dejarla posar para Kisling. Opinaba que «cuando una mujer posa para ti, te pertenece».

De vez en cuando la situación se desbocaba. Ehrenburg fue detenido por pasear por la calle de noche y enviado a un manicomio, donde estuvo internado el tiempo suficiente para que le afeitaran la cabeza. A veces los artistas tenían más suerte, si lograban ponerse en contacto con alguno de los dos inspectores de policía que también eran coleccionistas de arte. En una ocasión Kisling le pegó un puñetazo a un policía y le rompió la mandíbula; el pintor fue detenido, pero consiguió enviar un mensaje al comisario Eugène Descaves, que le impuso una multa de dos cuadros. El comisario Léon Zamaron, que trabajaba en la comisaría de la rue Delambre, también coleccionaba obras de los artistas que vivían en su *secteur*, y cuando murió, en 1932, dejó una colección de ochocientos cuadros, entre los que había obras de Modigliani, Soutine y Utrillo.

En esta época Picasso, el sobrio líder de aquella frenética danza, escondía a Rivera detrás de una puerta mientras animaba a sus visitas femeninas a cotillear sobre el pintor mexicano. En una fotografía tomada en un baile de disfraces, Rivera aparece rodeado de cinco mujeres, de las cuales Angelina es la que se tapa la cara con una máscara. Pero mientras Picasso estaba acostumbrado a enamorarse y desenamorarse, y a sentir unos celos terribles de sus rivales, Rivera seguía llevando una vida disciplinada y moderada. Es posible que su poco interés por el desnudo como tema contribuyera a ese carácter —no pintó ningún desnudo hasta 1919—, pero el caso es que o bien era muy discreto o consideraba que su relación con Angelina era exclusiva.

Hacia finales de 1915, probablemente en octubre, recibió otra incómoda visita de su madre, de nuevo acompañada por su hermana María. Esta vez María del Pilar había decidido separarse definitivamente de su marido e instalarse en España, donde pensaba trabajar de comadrona. El recurso de la huida, que había empezado a practicar en Guanajuato veinte años atrás, se había convertido en un hábito para María del Pilar. Se marchó de México en septiembre, pero a causa de las interrupciones del correo causadas por la guerra, Rivera no recibió la carta en que su madre le anunciaba su llegada, así que nadie fue a recibirla a Santander ni a Madrid. María del Pilar se dirigió al consulado mexicano, que no pudo hacer gran cosa por ella (el personal llevaba cierto tiempo sin recibir su sueldo; en México la Revolución todavía no había salido de su período más caótico). Madre e hija tuvieron que vender todas sus joyas y así consiguieron reunir dinero suficiente para proseguir el viaje en tren hasta París. Rivera fue a esperarlas a la Gare d'Austerlitz con Angelina. Una vez más, la madre y la hermana del pintor fueron objeto de la amabilidad de Angelina, y se fotografiaron en el estudio de la rue du Départ con Rivera y Ángel Zárraga, sentadas en las incómodas sillas delante de la reproducción barata de un cuadro del Greco que Rivera había clavado en la pared. Pero la visita fue corta. Rivera, que bastante tenía con sobrevivir, no podía mantenerlas, y María del Pilar comprendió que tendría que abandonar sus planes cuando descubrió que el gobierno español no permitía que las extranjeras con su preparación ejercieran de comadronas en España. Sin que se enterara su madre, María Rivera contactó con su padre y le pidió ayuda. Como él tampoco podía pagar los billetes de regreso, don Diego pidió al gobierno mexicano que repatriara a su esposa y su hija, alegando que habían salido del país sin su permiso. El personal de la delegación madrileña, preocupado por la posibilidad de que María del Pilar no quisiera marcharse, la convocó a una reunión sin explicarle el motivo, y la pobre mujer se vio a bordo del barco para Veracruz sin que supiera qué estaba pasando. Fue su última incursión europea: Rivera no volvería a ver a su madre hasta pasados seis años. Mientras tanto, su padre había perdido su posición en la secretaría tras veinte años de servicio y tenía problemas de salud. Don Diego impartió clases particulares de matemáticas y contabilidad,

hasta que la situación política se estabilizó lo suficiente para que le concedieran un cargo en la escuela pública de ciencias empresariales.

Por algún motivo, seguramente la muerte de Porfirio Díaz, que se produjo en París en 1915 cuando el dictador exiliado contaba ochenta y cinco años, aquel año Rivera se sintió lo bastante atraído por México como para dedicar uno de sus mejores cuadros cubistas a un tema mexicano. Lo tituló *Paisaje zapatista*, y dijo que «representaba un sombrero campesino mexicano colgado sobre una jardinera, detrás de un rifle. Lo realicé sin ningún boceto preliminar en mi estudio de París, y seguramente es la más fiel expresión del talante mexicano que yo haya conseguido jamás. Picasso visitó mi estudio para ver mis nuevos cuadros, le gustó, y la aprobación de Picasso hizo que prácticamente todo el mundo lo aceptara». El *Paisaje zapatista*, también conocido como *El guerrillero*, es la primera demostración del compromiso de Rivera con la política progresista. El niño del porfiriato ya estaba enterrado; el pintor lo desenterraría de vez en cuando, pero sólo para someter su aspecto a algunos cambios cosméticos. Tras el *Paisaje zapatista*, Rivera, que estaba a favor de la Revolución, podía afirmar que era un revolucionario; la influencia de Ehrenburg, Angelina y otros había surtido efecto. En la leyenda que posteriormente divulgó para ocultar los hechos reales de su vida, *Paisaje zapatista* era una de las pocas pruebas sólidas que sugería que Rivera había exhibido simpatías revolucionarias cuando el resultado del levantamiento en México todavía estaba por decidir. Pero aun en este caso hay problemas, pues Rivera no parece haber dado al cuadro ningún título cuando lo pintó y, sin el título posterior, su significado resulta ambiguo. Max Jacob lo vio en 1916 y lo confundió con un Picasso, hasta que le corrigieron; y casi un año después de pintarlo, Rivera todavía lo llamaba «mi trofeo mexicano».

Aún hay otro motivo para dudar del alcance del compromiso revolucionario de Rivera en esa época. En 1915 resultaba sumamente difícil seguir desde lejos los acontecimientos políticos que se producían en México. El levantamiento original se había convertido en un derramamiento de sangre que duró nueve años. En 1915, año de la muerte de Díaz, Madero, el hombre que en 1911 había exiliado al dictador, ya había sido a su vez derrocado y asesinado (en 1913) por

uno de sus propios generales, Huerta, al que inmediatamente se opusieron otros cuatro líderes revolucionarios: Carranza, Zapata, Pancho Villa y Orozco. En 1914 Carranza, Zapata y Villa habían conseguido exiliar a Huerta y Orozco, después de lo cual Villa atacó a Carranza, que lo venció mientras organizaba el asesinato de Zapata. Quedaban Carranza y su general, Obregón, que se pelearon, lo que permitió a este último organizar el asesinato de Carranza. Para simplificar las cosas, podríamos decir que Madero exilió a Díaz, Huerta mató a Madero, Carranza exilió a Huerta y mató a Zapata, pero fue asesinado por Obregón. La caótica sucesión de acontecimientos, la mezcla de tragedia y farsa, hacía difícil que los fríos bolcheviques de París se tomaran la Revolución Mexicana con la adecuada seriedad. Ehrenburg se burlaba del entusiasmo de Rivera por «el anarquismo infantil de esos pastores mexicanos». En cualquier caso, las referencias mexicanas en las obras cubistas de Rivera son escasas y no hay ninguna señal revolucionaria posterior.

Pero «el trofeo mexicano» tuvo otra importancia para Rivera: le condujo a su primer contacto con un marchante de arte, Léonce Rosenberg. Aprovechando la ausencia de Kahnweiler, Rosenberg, un hombre adinerado que había sido cliente de Kahnweiler, decidió convertirse en el marchante de cubismo más importante del mundo. Había empezado a comprar cuadros a Picasso, y su decisión de añadir a Rivera a su lista le aseguraba al pintor unos modestos pagos mensuales, que podían complementarse mediante la entrega de más cuadros. El «trofeo mexicano» fue el primer cuadro de Rivera que compró Rosenberg. Al principio el nuevo acuerdo, que para Rivera tenía gran importancia, funcionó bien. Pero desgraciadamente el cuadro que parecía ofrecerle a Rivera un nuevo y brillante futuro también provocó una pelea con Picasso, y no parece que haya grandes dudas acerca de quién estaba equivocado.

Hacia finales de 1915 Picasso terminó un gran lienzo cubista que tituló *Homme accoudé sur une table (Hombre sentado)*. En su versión original este cuadro guardaba un parecido evidente con el *Paisaje zapatista*, que Rivera había terminado meses atrás, en el verano de 1915. En su biografía de Picasso, John Richardson sugiere que Rivera acusó a Picasso de plagio para hacerse «un nombre», pero confirma que fue Picasso quien cometió el robo. Después de la queja de

Rivera, Picasso modificó la parte central de su cuadro para que no se pareciera al de Rivera, pero el daño ya estaba hecho. Marevna recordaba haber oído una violenta discusión, que terminó cuando Rivera amenazó a Picasso con su enorme bastón mexicano. También hay pruebas fotográficas de las malas relaciones entre los dos pintores. En 1915, cuando terminó su paisaje mexicano, Rivera se hizo fotografiar con la paleta en la mano, de pie, orgulloso, a la derecha de su cuadro, con pantalones oscuros, una camisa blanca y corbata del mismo color. Para burlarse del ingenuo placer que Rivera obtenía de su cuadro, Picasso posó para una fotografía, de pie en la misma posición que Rivera, con la misma ropa (hasta la corbata), delante de la primera versión, muy parecida, de su *Hombre sentado*. Más tarde, después de modificar el cuadro para disimular la semejanza con la obra de Rivera, Picasso volvió a posar delante del cuadro, pero esta vez con otra ropa. «Mira —parece querer decir—, yo puedo hacer lo mismo que otros pintores, o puedo hacerlo a mi manera, o puedo hacer ambas cosas a la vez.» En otoño de 1915 Picasso hizo otra referencia a la pelea. Dibujó un boceto en que lo vemos frente a la ventana de Gaby, delante del cementerio de Montparnasse, en la esquina del boulevard Raspail y el boulevard Edgar Quinet. Está esperando una señal de Gaby, y en la esquina del dibujo vemos que ella está haciéndola. Entretanto, al fondo la fornida pero todavía distante figura de Rivera, con el bastón mexicano en la mano, avanza lentamente junto al muro del cementerio. Detrás de Picasso hay un perro callejero rascándose, que acaba de depositar su excremento junto al poste del reloj. Cuando Rivera llegue con su bastón al reloj, Picasso se habrá marchado, estará pasándolo bien, y sólo quedará el excremento para recibir al hombre del bastón. La discusión con Picasso no puso fin a su amistad, pero privó a Rivera del apoyo público de un poderoso aliado y lo debilitó en las batallas posteriores.

En el verano de 1915, después de que Rivera terminara el cuadro mexicano, Angelina fue a Madrid, seguramente para acompañar a María del Pilar, que regresaba a México. Al regresar a París, Angelina quedó embarazada. Llevaba cuatro años viviendo con Rivera y hacía seis que lo conocía. Es posible que la madre del pintor la animara, y después del contrato con Rosenberg, Angelina debía de albergar esperanzas de alcanzar cierta seguridad económica.

Sea como fuera, estaba preñada en noviembre de 1915. Todo el mundo consideraba a Angelina la esposa de Rivera; ella llevaba un anillo de bodas, muchos de sus amigos creían que la pareja estaba legalmente casada, y Rivera todavía dependía emocionalmente de ella. Antes de que Diego firmara el contrato con Rosenberg, la pareja había vivido básicamente gracias a la pequeña asignación que Angelina recibía de San Petersburgo, y en aquella época ella ganaba más con sus grabados que él con sus pinturas. Marevna, que se alojó un tiempo en casa de la pareja, recordaba el cariño que ambos se tenían y el «idioma» que hablaban, una mezcla de ruso, español y francés. Le sorprendió ver a aquella mujer menuda y frágil dirigiéndose al gigante desgarbado como «muchachito, *detochka*», o «*bébé*». Había otro motivo por el que Angelina decidió tener un hijo: cada vez la inquietaba más el creciente interés de Rivera por Marevna, que era doce años más joven que Angelina y seis que Diego. Cuando se enteró de que Angelina estaba embarazada, Rivera se mostró feliz, pero en realidad estaba profundamente alterado.

En 1916 la vida en Montparnasse había alcanzado cierta estabilidad. El primer ataque aéreo con zepelines sobre París se produjo el 1 de enero, pero en el Carrefour Vavin, en el centro de Montparnasse, se hizo todo lo posible para que la vida siguiera adelante como siempre. Cada vez regresaban del frente más artistas y *parnassois*, heridos pero capaces de reanudar su trabajo. Braque y Apollinaire fueron dados de baja durante aquel año, con graves heridas en la cabeza, y a ambos tuvieron que trepanarlos. Braque no pudo trabajar hasta pasados dieciocho meses. Al poeta Blaise Cendrars le amputaron el brazo derecho; André Masson sufrió neurosis de guerra durante la batalla de Verdún; Fernand Léger fue víctima del gas venenoso que los alemanes utilizaron por primera vez durante la segunda batalla de Ypres, en mayo de 1915. La introducción de estos gases supuso otro paso hacia el incumplimiento de las normas de civilización de preguerra, que los ejércitos aliados se apresuraron a imitar.

Un reportaje fotográfico realizado por Jean Cocteau el 12 de agosto de 1916 ilustra la vida de Montparnasse en el tercer verano de la guerra. Cocteau se había alistado como miembro de la unidad de ambulancias del Comte de Beaumont y lo destinaron al Somme: Por

entonces explicaba que pasaba el tiempo «yendo del frente a La Rotonde y de La Rotonde al frente». El 12 de agosto, el cuadragésimo segundo día de la batalla del Somme, le tocó La Rotonde, y se había llevado consigo la cámara de su madre. Entre las 12.45 y las 16.30 Cocteau estuvo con Picasso, Modigliani y Kisling. El otro miembro del grupo, Rivera, no estaba con ellos. Cocteau se reunió con sus amigos frente al Métro y fueron a almorzar a Chez Baty, en el Carrefour Vavin, en la confluencia del boulevard du Montparnasse y el boulevard Raspail. Chez Baty era un *bistrot* donde los artistas se reunían con sus amigos para celebrar la venta de algún cuadro. Ortiz de Zárate fue a almorzar con ellos, y con Marie Vassilieff, que no abría su cantina hasta la noche; más adelante llegaron Max Jacob y Picasso. Se les unió el alto, enigmático, cortés, delgado y uniformado Henri-Pierre Roché,[2] con el cabello rojizo oculto bajo el quepis. Roché había escrito a Rivera el día anterior, para proponerle que le vendiera tres de sus cuadros, y es posible que esperara verlo en el *bistrot*.

Este reportaje fotográfico muestra al grupo, entre los que se encontraban los amigos más íntimos de Rivera en aquel momento, divirtiéndose. Cocteau explicó más tarde que Montparnasse estaba dividido en bandas rivales, y que «nuestro bando» lo formaban «Picasso, Modigliani, Rivera, Kisling y yo». Montparnasse, recordaba, «todavía era un pueblecito provinciano donde la hierba crecía entre los adoquines. [...] Sólo había dos cafés, y no éramos conscientes de que había un público esperando nuestros descubrimientos. Todo ocurría entre nosotros. Los ciudadanos de París estaban preocupados con la guerra [...]; mientras tanto, la revolución del arte moderno se llevó a cabo en ese tiempo, en aquel rinconcito del mundo. No hubo cobertura de la prensa, ni fotógrafos, ni periodistas. Todo ocurría *entre nous*; había violentas discusiones, grandes odios y grandes romances, pero todo quedaba *entre nous*».

En las fotografías del 12 de agosto Picasso y Max Jacob parecen estar en buenas relaciones, aunque es probable que aquél no hubiera perdonado del todo a Jacob por su comportamiento en el funeral

2. Henri-Pierre Roché (1880-1959), esteta y *bon viveur*. Autor de la novela autobiográfica *Jules et Jim*.

de Eva, seis meses atrás, cuando Max apareció borracho e intentó seducir al conductor del coche fúnebre. «El entierro de Eva fue *une triste affaire*, y la conducta de Max Jacob le añadió un detalle espantoso», escribió Juan Gris a un amigo que estaba en el frente occidental. Jacob solía ir a Montparnasse para «pecar de forma desenfrenada», como él mismo explicaba en una carta a Apollinaire cuando éste todavía estaba en las trincheras. En casa de Marie Vassilieff se producían «escenas escandalosas» a medida que Jacob se interesaba más por los suecos y los rusos. En la boda del futurista italiano Severini, Jacob ya había sobrepasado los límites al romper uno de los regalos (un modelado de yeso de la Victoria de Samotracia), ante la mirada atónita de la novia y del artista italiano que se lo había regalado. «En esta reunión de futuristas, esta estatua vieja no tiene sentido», gritó Max Jacob mientras la hacía pedazos.

Pero en el almuerzo del 12 de agosto no se rompió nada. Picasso llevaba el mismo *casquette anglaise* que había elegido para su segundo autorretrato con la versión modificada del *Hombre sentado*, y Max Jacob era, con mucho, el miembro más elegante del grupo. Llevaba sombrero flexible, cuello almidonado, pañuelo de seda, traje de tres piezas y polainas, aunque Cocteau, al que Kisling retrató en 1916 con traje, corbata de lazo y polainas, seguramente rivalizaba con él en elegancia. Después del almuerzo, el grupo cruzó el Carrefour Vavin hasta la esquina opuesta de los dos bulevares para tomar café en La Rotonde. Roché ya se había marchado: aquella noche escribió en su diario que la conversación había sido «demasiado ingeniosa» y le había provocado dolor de cabeza. Pero lo sustituyó Kisling con su perro *Kouki*, un spaniel negro, y Paquerette, la amiga de Picasso, que llevaba unos impertinentes colgados del cuello, con una cuerda que le llegaba por debajo de la cintura, y un extraño sombrero que parecía un casco de aviador sin las piezas de las orejas. Picasso fumaba una pipa de boquilla recta. El reportaje fotográfico continuó en la acera, frente a La Rotonde, y algunas de las fotografías de Cocteau dan la impresión de que estaban hechas para ilustrar un cómic de gánsgters. Picasso no disimula su interés por Paquerette, que trabajaba para Poiret, el primer modisto que se definía como artista y famoso por haber eliminado el corsé. Más tarde, Paquerette se casó con el doctor Raymond Barrieu, que había sido el padrino de Kisling

en su duelo con Gottlieb. En las fotografías posteriores dos peatones, Modigliani y André Salmon, se unieron al grupo. Y bien, con todos sus amigos en el Carrefour Vavin aquel día, ¿dónde estaba Rivera?

Podemos descubrir muchas cosas sobre la vida de Rivera a partir del análisis de aquel 12 de agosto de 1916, a pesar de que el pintor mexicano no participara en el reportaje fotográfico de Cocteau. Aquella mañana —era sábado—, había recibido la carta de Roché y le había contestado inmediatamente, para comunicarle que accedía a venderle dos paisajes por doscientos francos cada uno y un pequeño bodegón por cien francos, lo que en total equivaldría a unos seiscientos dólares. «Mi esposa está bien —añadía—, todo salió bien, tenemos un niño, ella le da las gracias por sus amables palabras, igual que yo.» A la 1.30 am del 11 de agosto Angelina dio a luz al hijo de Rivera en el hospital de Notre-Dame de Bonsecours, cerca de las murallas de la ciudad. La carta que el padre escribió al día siguiente contiene varios errores gramaticales y ortográficos, debidos seguramente a la ausencia de Angelina. En una carta anterior, escrita a Roché el miércoles 2 de agosto, Rivera había escrito: «Me gustaría mucho verle mañana, a usted y a madame Groult» (la madre de Roché), y Rivera se despedía con un ingenuo «Gracias anticipadas por su visita». Esa carta, escrita con tinta china con una llamativa caligrafía antes de que Angelina ingresara en el hospital, contiene muy pocos errores. A Roché y Rivera los había presentado Ángel Zárraga, aunque Roché conocía a todo el mundo. Vivía en el boulevard Arago con su madre y su abuela, no muy lejos del estudio de Picasso en la rue Schoelcher. Gertrude Stein, a quien Roché había presentado a Picasso, lo describió como «un oficial de enlace nato». Pese a su uniforme, Roché era el típico *embusqué*: pasó gran parte de la guerra haciendo de secretario del general Maleterre, en los Invalides, porque lo habían declarado inútil para el servicio activo al inicio de la guerra. También había estado internado durante un breve período, al estallar el conflicto, pues había sido declarado sospechoso de simpatizar con los alemanes por su amplio círculo de amistades de esa nacionalidad. Roché era especialista en *liaisons à trois*. Después de la guerra, basó su novela *Jules et Jim* en un episodio de su amistad con el escritor Franz Hessel. Gertrude Stein elogiaba los modales de Roché y su entusiasmo, y es posible que éstos

lo decidieran a ver a Rivera el 3 de agosto, una semana antes del internamiento de Angelina, para comprarle tres cuadros. Era el mejor regalo posible de bienvenida. Roché, un coleccionista modesto, compró más tarde uno de los retratos que Modigliani había pintado de Rivera. La venta de aquellos cuadros a Roché supuso un incumplimiento del contrato que Rivera tenía con Rosenberg, o una venta de obras rechazadas por Rosenberg. En años posteriores Rosenberg aseguró que solía pagar a Rivera «unos 250 francos» por cuadro. En cualquier caso, Rivera necesitaba dinero, pues había aprovechado el internamiento de Angelina en el hospital para iniciar un romance con Marevna.

La noticia no sorprendió a Angelina: Rivera le había dicho varias veces que se había enamorado de Marevna. Pero lo que sí le sorprendió fue el momento elegido. En sus memorias Angelina escribió: «El niño acababa de nacer... Diego parecía muy feliz, decía que quería tener más hijos. Pero mientras yo estaba en la clínica, una joven que se hacía llamar amiga mía y a la que yo había acogido en mi casa ante la recomendación de Ehrenburg y los otros amigos rusos de Diego, aprovechó mi ausencia para seducir a Diego, que ya me había dicho que le interesaba lanzarla como pintora.» Marevna escribió: «Aquí debo confesar mi culpa: me dejé atrapar en un peligroso juego y, en lugar de evitar a Rivera a causa del embarazo de su esposa, me acerqué cada vez más al hombre que me asustaba y fascinaba.» El relato de Marevna se publicó en 1962, cinco años después de la muerte de Rivera, y las memorias de Angelina aparecieron en 1986. En su autobiografía Rivera describió el mismo episodio:

> Marevna no tenía más amigos en París que el círculo de paisanos rusos. Angelina y yo, que sentíamos lástima de lo sola que estaba, empezamos a invitarla a nuestra casa. Los que la conocían tenían a Marevna por una especie de vampiresa, no sólo por su exuberante belleza, sino también por sus violentos arrebatos. Cuando se sentía ofendida por algo, no vacilaba en dar una patada o arañar al que le hubiera insultado, sin avisar. Yo la encontraba tremendamente excitante, y un día nos hicimos amantes. [...] Era una unión desgraciada, llena de una intensidad espantosa que nos minaba a ambos. Al final acordamos que no podíamos seguir viviendo juntos. [...] Durante aquellos seis tormentosos meses con Marevna, apenas trabajé.

En realidad, la relación de Rivera con Marevna duró mucho más, en episodios intermitentes, y no terminó hasta 1921. No parece que afectara a la capacidad de trabajo de Rivera, aunque sin duda él tenía la impresión de que pasaba gran parte del tiempo sin pintar. Si Rivera nunca consideró a Marevna una compañera para toda la vida, ella se tomó su relación mucho más en serio, y ha dejado un relato valiosísimo de cómo era la convivencia con el pintor en aquella etapa.

Marevna vio por primera vez a Rivera en la *crémerie* Rosalie's, en la rue Campagne-Première, un café regentado por una italiana que había sido modelo y que sólo servía a la gente que le caía bien; sentía lástima por los artistas hambrientos y los atiborraba de espaguetis, les fiaba y a veces aceptaba que le pagaran con cuadros. En aquella época Marevna acababa de llegar a Montparnasse. Antes había ocupado un apartamento delante de la prisión de La Santé, desde cuyas ventanas se veía la guillotina que levantaban regularmente en la calle para las ejecuciones públicas. Al escultor Ossip Zadkine le gustaba presenciar aquellas ejecuciones, y cuando caía la hoja y Marevna se desmayaba, él le hacía el amor apasionadamente. Marevna acabó deprimiéndose con la imagen de los altos muros de piedra de La Santé y cambió de domicilio. Montparnasse le gustó mucho más, y recordaba que Rivera había entrado en Rosalie's «como un moro, ataviado con un mono azul de obrero y manchado de pintura de pies a cabeza, sobre todo por detrás, que es donde solía secarse los dedos y los pinceles, y a mí me gustó enseguida: ¡me gustó su cabeza!».

Antes de iniciar su romance, Marevna reparó en que Rivera iba vestido con harapos y que cuando se sentaba en sus rodillas notaba un intenso olor, una mezcla de almizcle, aguarrás y aceite de linaza. También se fijó en que Rivera casi nunca se bañaba (Marevna fue la primera persona que registró este aspecto del artista, ampliamente comentado por otros). Angelina, que era la más práctica de los dos, administraba el poco dinero del pintor. Rivera tenía «unos ojos saltones que a veces llameaban; en ocasiones palidecía y luego se sonrojaba intensamente; la nariz aquilina de perfil y un tanto carnosa vista de frente; la boca ancha con dientes bastante separados, pero muy blancos. Llevaba bigote y una barba corta que le cubría la parte inferior de la cara. Tenía unas manos muy bonitas, pequeñas en

comparación con el resto del cuerpo. Cuando empezaba a hablar todo el mundo lo escuchaba, no sólo por lo que decía, sino por cómo lo decía». Ehrenburg dijo en una ocasión: «Era una de esas personas que no se limitan a entrar en una habitación, sino que la llenan de inmediato.» Además, poseía una característica inolvidable, mencionada por Marevna, Ehrenburg y otros amigos suyos: sufría unos ataques espectaculares. De pronto se quedaba callado, palidecía, ponía los ojos en blanco y empezaba a dar vueltas hasta que daba con su enorme bastón mexicano, después de lo cual iba en busca de alguno de sus compañeros para que lo acompañara afuera, o salía él solo a la calle. Ehrenburg recordaba que Modigliani solía escabullirse hacia la puerta cuando a Rivera le daba uno de sus ataques. A veces Rivera farfullaba en un idioma que presuntamente era azteca. En una ocasión interrumpió a Max Voloshin,[3] que pesaba más de noventa kilos, lo levantó como si nada y le dijo que lo enterraría con la cabeza hacia abajo, al estilo azteca, y que tendría un funeral de primera clase. A veces Rivera se desmayaba y sacaba espuma por la boca. A pesar de que Modigliani era lo bastante sensato para salir de la habitación cuando el «amable caníbal» sufría uno de sus ataques, éstos le causaban una gran impresión, y en uno de los retratos que pintó de Rivera, éste aparece enseñando el blanco de los ojos. Ehrenburg recordaba que Rivera tenía la piel amarillenta y que a veces invitaba a alguno de sus amigos a que escribiera algo en su brazo con el extremo de una cerilla, y las líneas trazadas destacaban inmediatamente en relieve. Rivera, emitiendo un original diagnóstico, explicó a Ehrenburg que los ataques, el color de su piel y las líneas en relieve eran las secuelas de una fiebre que había tenido en México, y Angelina le dijo a Marevna que los ataques eran consecuencia de una enfermedad crónica del hígado que no tenía curación. Ehrenburg opinaba que los ataques eran un reflejo de cómo se comportaba Rivera en la vida: «Solía abalanzarse sobre sus enemigos con los ojos cerrados.»

No es difícil entender por qué Rivera se sintió tan atraído por Marevna. En el estudio que el pintor compartía con Angelina se res-

3. Maximilian Alexandrovich Voloshin (1877-1932), poeta ruso y amigo de Ehrenburg, defensor de la Revolución de 1917.

piraba «una atmósfera de paz y trabajo», y él necesitaba un cambio. En una carta escrita el 16 de julio de 1916 Rivera reprochaba a «Marievnechka» que no le hubiera escrito aquel mes. Lo que en realidad él quería escribir, añadía, «lo sabes desde hace mucho tiempo. Permíteme que bese tu mano y tu mejilla, como hago cuando estás aquí; ¿vas a venir pronto, Marievna?». La carta tiene un tono muy neutro, pero formaba parte de una correspondencia clandestina. «Yo le escribo a Ilya [Ehrenburg] y tú le contestas a Archipenko»,[4] le instruía Rivera en una posdata. Antes del nacimiento de su hijo, Rivera pasaba cada vez más tiempo fuera del estudio sin pedirle a Angelina que lo acompañara. Marevna era joven, llamativa, atrevida, excitante; una «tigresa mal domesticada», como la describió Ehrenburg con cierta moderación, teniendo en cuenta que Marevna estuvo a punto de matarlo en una ocasión azotándolo con una toalla, hasta que el rostro de Ehrenburg se amorató y empezó a tener dificultades para respirar. Con Rivera, Marevna era más comedida. Empezó bañándolo, fingiendo que padecía reuma y pidiéndole que la llevara a unos baños turcos.[5] Poco a poco Rivera y Marevna empezaron a compartir su vida cotidiana. El pintor le preparaba un *riz à la mexicaine*, arroz frito con aceite de oliva y ajo, cebollas y chile. «Él era muy gracioso —escribió Marevna en *A Life in Two Worlds*—, y yo me reía a carcajadas cuando lo veía retorcer una punta del pañuelo y metérselo en los agujeros de la nariz, primero uno y luego el otro, y estornudar con fuerza. A continuación decía: "Me aclara el cerebro, que lleva un tiempo bloqueado, y me ilumina las ideas."» Después de bañar a Rivera, Marevna la tomó con su armario, donde descubrió un curioso sistema mediante el que ataba sus calcetines, llenos de agujeros, a sus calzoncillos largos con imperdibles. Al principio Rivera pensó que lo mejor sería que Marevna se instalara en su estudio de la rue du Départ mientras Angelina y el niño permanecían en el apartamento contiguo, pero evidentemente eso era inaceptable para ambas, así que Rivera intentó frecuentar su estudio y el estudio

4. Alexander Archipenko, escultor cubista ruso.
5. Desde luego era difícil darse un baño caliente en el estudio; como la mayoría de los apartamentos de París, no tenía agua caliente. En París, el agua corriente caliente en el cuarto de baño comunal del rellano estaba considerado un gran lujo hasta bien entrados los años veinte.

sin calefacción de Marevna, situado en la rue Asseline. Finalmente Angelina, al salir del hospital, decidió que Rivera y ella debían separarse. «Yo amaba a Diego —escribió en sus memorias— y me sentía muy desgraciada. Estaba agotada de amamantar a mi hijo; no podía buscar otro alimento para él porque no tenía dinero y Diego sólo podía darme 100 francos para las cosas básicas del niño. María Blanchard fue para mí un gran consuelo. Ella tenía el estudio debajo de mi apartamento y una pequeña escalera los comunicaba. Eso me permitía salir un poco cuando el niño dormía, ya que María cuidaba de él.»

Durante aquel turbulento e indecoroso período, Rivera siguió pintando, casi siempre en su estudio de la rue du Départ. Rosenberg dijo más tarde que Rivera había sido «seguramente el más prolífico de todos mis pintores», y que le entregaba unos cinco cuadros cada mes, con lo que el pintor habría obtenido unos ingresos mensuales de más de mil doscientos francos. Aun así, el 13 de septiembre volvió a escribir a Henri-Pierre Roché, para proponerle una cita y preguntarle cuándo podía ir a enmarcar el paisaje que Roché le había comprado, un ofrecimiento que indica que de nuevo andaba corto de dinero. Aquel año Rivera pintó una larga serie de bodegones cubistas. Antes del nacimiento del niño pintó un retrato de Angelina embarazada, y después una serie de dibujos y un retrato cubista de su mujer amamantando a su hijo Diego. Inmediatamente después pintó un retrato cubista de Marevna y le regaló a su amante dos gatitos siameses para satisfacer su instinto maternal, así como «un aparato anticonceptivo de goma rosada». Con aquella irresistible combinación de regalos pretendía impedir que lo hicieran padre por segunda vez.

La primera pasión de Rivera por Marevna duró unos cinco o seis meses, después de lo cual la relación empezó a resultarle demasiado agotadora para continuarla a diario. Además, el romance había conmocionado a muchos de sus amigos. La ofensa de Rivera no consistía en tener dos amantes a la vez, sino en abandonar a Angelina cuando ésta acababa de dar a luz. Sin embargo, no renunció a Marevna a causa de las presiones sociales; lo hizo porque ella consumía su tiempo. No obstante, hubo momentos felices. Bajo la influencia de Rivera, Marevna abandonó el hábito de asistir a orgías en las que se

consumían drogas, un pasatiempo que a Rivera nunca le había gustado; él prefería pasar la noche bebiendo y discutiendo sus atrevidas teorías artísticas y filosóficas y las de sus amigos. Otras noches Marevna y él se sentaban juntos después de cenar y trabajaban a la luz de la lámpara, o «con una copa de vino en la cabeza, meneaba sus enormes caderas y su imponente barriga. Sus ojos despedían chispas, y una amplia sonrisa le iluminaba los labios». Según Marevna, Rivera era hidrófobo, por lo que lavarlo suponía otra divertida actividad. Rivera se plantaba, vacilante, ante un lavamanos lleno de agua con jabón, hasta que Marevna le asía la cabeza y se la sumergía en el agua, mientras él emitía ruidos animales antes de abandonar toda resistencia y dejar que lo lavaran de arriba abajo como si fuera un niño pequeño. Pero hubo dos ocasiones en que su pasión se tornó violenta: la primera, cuando Picasso empezó a piropear a Marevna en la calle, Rivera se puso celoso y le hizo un corte en el cuello a Marevna con una navaja; y la otra, al separarse, ya que Marevna le besó y le clavó un cuchillo en la nuca. A principios de 1917 Rivera, que seguía viendo a Marevna, decidió volver a la rue du Départ y la atmósfera más tranquila de su vida con Angelina. Pero había surgido otra complicación: su nueva relación con madame Zetlin.

María Zetlin, también conocida como «Madame S.», cuyo nombre completo era María Smvelovna-Zetlin, era una poetisa rusa que, junto con su marido, Mijáil Zetlin, organizaba reuniones para pintores y escritores en su apartamento del número 91 de la avenue Henri-Martin. Era una de las pocas mecenas que quedaban en París; le gustaba comprar cuadros, le encantaba que sus pintores la cortejaran, y según Marevna, que la odiaba, también le gustaba acostarse con ellos. Hacia finales de 1916 Rivera había pintado un retrato cubista de María Zetlin al *gouache*, que unos meses después se convirtió en un estudio para un cuadro mayor al óleo, a veces titulado *Retrato de una mujer* y otras *Retrato de madame Margherite Lhote*. Una de las ventajas del retrato cubista consistía en que, si era necesario, podía atribuirse la misma cara a diferentes personas. Rivera estaba entre los pintores que consideraban que pasar por el dormitorio de madame Zetlin era una parte esencial de sus actividades profesionales en aquellos tiempos tan difíciles. Aunque al

parecer ella trataba a los pintores de la misma forma que éstos trataban a veces a sus modelos, Rivera quedó lo bastante conmovido por su experiencia con madame Zetlin como para mencionársela a Marevna mientras hablaba en sueños. Al mismo tiempo, María Zetlin se hizo amiga de Angelina, y en su momento la poetisa rusa fue una figura clave para convencer a Rivera de que dejara definitivamente a Marevna.

Durante la segunda mitad de 1916 Rivera cada vez era más famoso entre los seguidores de la pintura cubista. Se celebraron dos exposiciones de su obra en Nueva York, en la Modern Gallery, dentro de una colección que reunía obras de Cézanne, Van Gogh, Picasso, Picabia y Braque. En París Rivera estaba considerado entre sus contemporáneos uno de los más reconocidos teóricos del cubismo. Matisse, al que nunca convencieron los argumentos del cubismo, visitó su estudio para oír su defensa de aquella revolucionaria escuela, y Rivera era uno de los que participaba regularmente en las reuniones dominicales en casa de Matisse. Pero pese a su creciente éxito, carecía de una posición reconocida universalmente, y no fue incluido en una gran exposición organizada por André Salmon en París en julio de 1916, titulada «L' Art moderne en France». La exclusión de Rivera de esa exposición, que presentaba obras de cincuenta y dos artistas, entre ellos Marevna, supuso para él una gran decepción, sobre todo por el interés que despertó la primera aparición en público de *Les demoiselles d'Avignon*, que llevaba nueve años escondido en el estudio de Picasso.

En aquel delicado momento de su carrera Rivera se implicó en una amarga controversia sobre la naturaleza del cubismo, que contribuiría a poner fin a su carrera de pintor en París. Desde su nacimiento, el cubismo había provocado un nivel de pasión crítica que, ya en 1912, Picasso consideraba excesivo. En su visita al Salon des Indépendants de aquel año, acompañado de Braque y Gris, Picasso, tras examinar la obra de cubistas recientes como Gleizes, dijo: «Al principio lo encontraba muy divertido, pero ahora veo que se está volviendo horriblemente *emmerdant*.» El pintor se guardó sus opiniones, al fin y al cabo estaba a punto de conseguir unos precios desorbitados por sus cuadros cubistas, que Kahnweiler —que tenía una galería llena de esos cuadros— describía como «la expresión de

la vida espiritual de nuestra época». Pero sin tener en cuenta las opiniones de sus creadores, el cubismo cobró vida propia y se convirtió en un estándar para los pensadores progresistas de todas las disciplinas.

Las cosas habían cambiado mucho desde que «cubismo» era simplemente el término, seguramente acuñado por Matisse, utilizado en las escuelas de arte antes de la Gran Guerra para describir la obra de Picasso y Braque, que empezaban a representar formas primero en sus abstracciones geométricas, luego descompuestas en segmentos y formas geométricas, y por último organizadas en cubos. La posterior controversia se remonta al doble origen del movimiento, en la obra de Picasso y Braque, que expusieron en 1907 y hallaron su inspiración en las distorsiones de perspectiva de las últimas obras de Cézanne. Estos artistas, junto con Léger y Gris, eran clientes de Kahnweiler, que incluyó sus discusiones en la *Historia del cubismo*, escrita en 1914 y publicada en 1920. Pero también estaba la posterior y paralela escuela del cubismo, a la que pertenecía Rivera, basada en las teorías de Gleizes y Metzinger, entre cuyos seguidores se encontraban Lhote, Severini, Lipchitz, María Gutiérrez y Marevna.

En 1911 Metzinger descubrió el cubismo como un método que permitía a un pintor representar un objeto desde varios puntos de vista simultáneamente. En 1913 el pintor Charles Lacoste escribió que el cubismo era «la síntesis» de todas las superficies exteriores de un objeto en una sola imagen. El empleo de la palabra «síntesis» era desafortunado. En 1914 Kahnweiler se aferró a dicho término y tomó prestada la oposición kantiana de «análisis» y «síntesis» para dividir el cubismo en las escuelas analítica y sintética. Después Gris utilizó el término «síntesis» en un sentido diferente, sugiriendo que a un período inicial de análisis cubista le había seguido otro en que los análisis divergentes se habían sintetizado. Más tarde, se empleó el término «síntesis» para referirse a la amalgama de un período inicial de distorsión simplista y un período secundario de análisis y fragmentación cubista.

La contribución de Rivera a esta controversia fue completamente original. Según Favela, «las abstrusas teorías de Rivera durante ese período estaban relacionadas con el problema de la Cuarta

Dimensión y los reinos metafísicos superiores de la conciencia plástica y el espacio. [...] Luchaba por separar los colores y los volúmenes múltiples de sus objetos y combinar simultáneamente sus perfiles abstractos y sus superficies frontales en una dimensión plástica superfísica». Por aquel entonces Rivera inventó una máquina que él llamaba «la Chose», y que según él era capaz de desentrañar «el secreto de la Cuarta Dimensión», una explicación matemática del cubismo desarrollada por Albert Gleizes. Soutine la describió como una «construcción muy rara y divertida, con planos móviles hechos de hojas de gelatina». Según el artista Gino Severini, Rivera trabajaba en una teoría de la perspectiva «según la cual los planos horizontal y vertical sufrían la misma deformación y el objeto se enriquecía con otras dimensiones». Severini siempre mencionaba el interés de Rivera por la teoría de la Cuarta Dimensión en términos respetuosos, aunque admitía que le costaba seguir sus explicaciones y que no le parecían muy convincentes. Era típico de Rivera, por supuesto, interesarse por un intento de encontrar una nueva rama de la óptica y experimentar con la posibilidad de transformar el arte en una ciencia. Pero no todo el mundo era tan respetuoso como Severini.

El alcance de la oposición a las teorías y la pintura de Rivera se hizo patente en marzo de 1917, con la erupción de un escándalo que casi inmediatamente fue bautizado *«l'affair Rivera»*. Este escándalo, que se inició con una pelea banal durante una cena, acabó provocando que Rivera decidiera abandonar el cubismo, y cambió el curso de la vida del pintor. Afortunadamente para la posteridad, el asunto coincidió con una ausencia de Picasso de París, lo que significó que Max Jacob tuvo que relatarle todos los detalles a su amigo en varias cartas que se han conservado.

En marzo de 1917 Léonce Rosenberg organizó un banquete para veintidós invitados en el famoso restaurante Lapérouse, situado en el Quai des Grands-Augustins, cerca del lugar desde donde, ocho años atrás, Rivera había pintado su vista de Notre-Dame. En la reunión participaron todos los cubistas que tenían contrato con Rosenberg, pero también Max Jacob y un destacado joven crítico, Pierre Reverdy, que tenía opiniones muy sólidas sobre el cubismo correcto y el cubismo incorrecto. Reverdy había publicado recientemente un artículo en que condenaba implícitamente las teorías y la

obra de Rivera y su amigo André Lhote.[6] El interés inicial de
Reverdy por el cubismo había surgido en el contexto de un debate
sobre si podía existir o no un «cubismo literario» o un retrato cu-
bista. Rivera estaba considerado por sus seguidores uno de los más
notables exponentes del retrato cubista. Reverdy argumentaba que
esa clase de retrato era imposible, pues un retrato consistía en una
representación de una semejanza, mientras que el cubismo era un
intento de reformar o reorganizar la representación convencional de
una semejanza. Como la mayor parte del arte al que se refería, el de-
bate cubista había sido embargado al estallar la guerra: como se em-
pleaban los mismos términos para describir diferentes conceptos,
como el debate se producía en el vacío social e intelectual causado
por la Gran Guerra, y como muchos de los que participaban en la
discusión destacaban más por su talento creador que por su capaci-
dad de análisis, el terreno estaba abonado para que se produjeran
violentos enfrentamientos después de una buena comida. En el res-
taurante no existieron incidentes, pero después el grupo se trasladó
al apartamento de Lhote, donde Reverdy, cada vez más arrogante,
decidió exponer sus opiniones sobre la redefinición del cubismo
que había hecho Metzinger. Dado que entre estas opiniones figura-
ba la de que Lhote y Rivera no estaban creando obras originales,
sino que basaban su pintura en los descubrimientos de otros artis-
tas, la discusión no tardó en subir de tono, hasta el punto de que
Rivera le pegó una bofetada a Reverdy. *«Me gifler! Moa! Moa! Moa!
C'est la première fois!»*: ésta fue, según Jacob, la indignada reacción
de Reverdy; el crítico y poeta se abalanzó sobre el pintor y empezó
a tirarle del cabello. Volaron tazas y copas hasta que pudieron sepa-
rarlos. Rivera ofreció una disculpa que el poeta no aceptó, se pro-
puso un duelo, y finalmente madame Lhote, muy disgustada, insis-
tió en que se llevaran a Reverdy y sujetaran a Rivera para que no
pudieran prolongar su pelea en la calle. Reverdy se marchó, gritan-
do la mayor grosería que se le ocurrió en aquel momento:
«¡Mexicano!» El incidente había terminado, pero la pelea no había
hecho más que empezar, y continuó en las columnas de la prensa

6. André Lhote (1885-1962), crítico y pintor francés que en 1912 participó en
el movimiento cubista y en 1922 fundó su propia academia de arte.

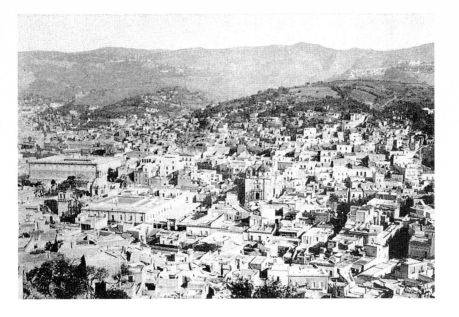

Arriba: La ciudad de Guanajuato, México, a finales del siglo XIX.

Abajo, izquierda: Don Diego Rivera y María del Pilar Barrientos, padres de Diego Rivera, el día de su boda en 1882.

Abajo, derecha: Los gemelos Carlos María y Diego María, al año de edad.

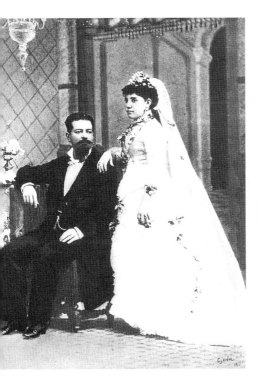

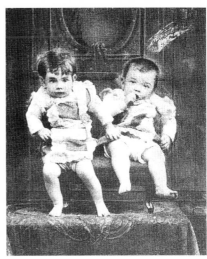

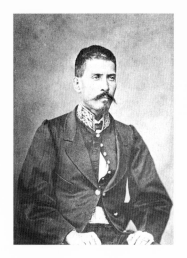

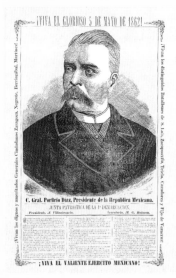

Arriba, izquierda: Porfirio Díaz en su época de joven general del ejército de Juárez.

Arriba, derecha: Litografía de J. G. Posada en que un pistolero derriba a un jinete.

Izquierda: Díaz, el padre del pueblo mexicano, retratado por J. G. Posada en 1910.

Abajo: Rivera (en el centro, de pie, mirando a la cámara) y sus compañeros de clase en la Academia de San Carlos, en 1902.

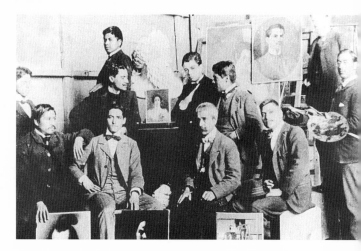

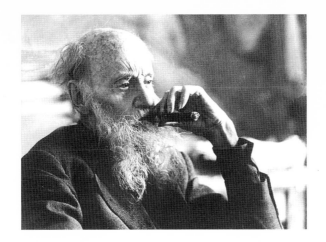

Diego María Rivera
y Barrientos, pintor
mexicano.

Angelina Beloff,
aguafortista rusa,
su mujer (hasta
1921).

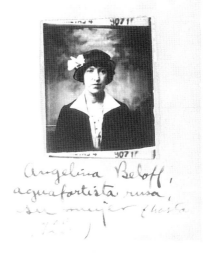

rriba: Gerardo Murillo, alias «doctor Atl».

entro: Fotografías de carnet de «Diego María
vera y Barrientos, pintor mexicano» y
Angelina Beloff, aguafortista rusa, su mujer»,
guramente de la embajada mexicana en París.

erecha: Retrato de Diego Rivera, de Amedeo
odigliani, 1914, tinta y carboncillo.

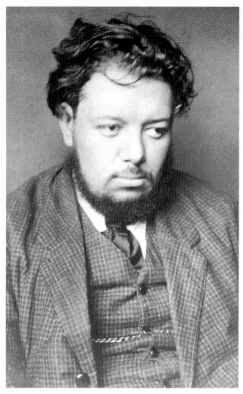

Izquierda: Rivera en París, hacia 1910.

Derecha: Llegada de Marevna a París en otoño de 1912.

Abajo, izquierda: Foujita durante el viaje a París, 1913.

Arriba: *Retrato de Rivera*, de Foujita, dibujo a lápiz.

Derecha: Modigliani (izquierda) con el marchante Zsler, 1915.

Abajo: Apollinaire de uniforme con herida en la cabeza, 1916.

Arriba: Picasso con su *Hombre sentado*, 1915.

Derecha: Picasso esperando reunirse con Gaby. En el fondo del dibujo, Rivera avanza con su bastón indio, 1915.

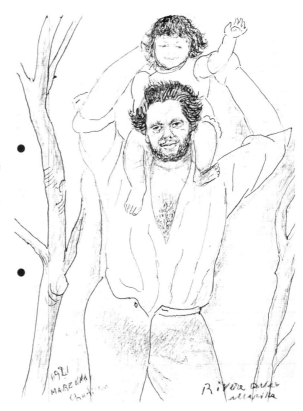

Arriba: *Rivera, Modigliani y Ehrenburg*, dibujo a lápiz de Marevna, 1916.

Derecha: *Rivera con Marika*, de un año, dibujo a lápiz de Marevna, 1921.

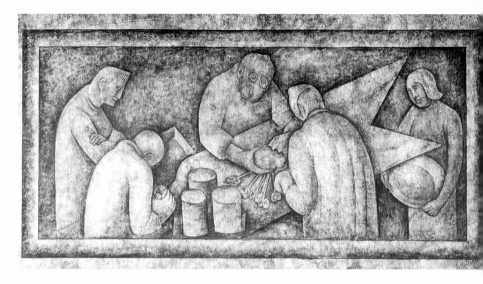

Arriba: *La operación*, 1924, fresco, Secretaría de Educación Pública.

Izquierda: Guadalupe Marin, 1921.

Abajo: Tina Modotti, fotografiada por Edward Weston, 1925.

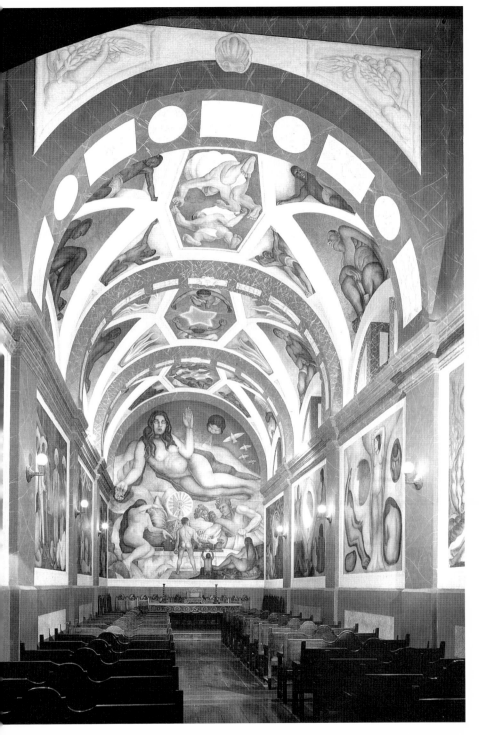

La nave de la capilla de Chapingo, 1927.

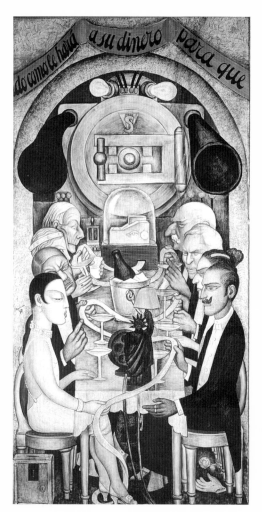

Izquierda: *Banquete de Wall Street*, 1928, fresco, Secretaría de Educación Pública.

Abajo: *Banquete de los pobres*, 1928, fresco.

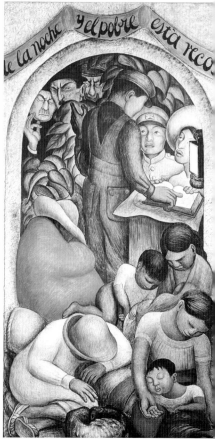

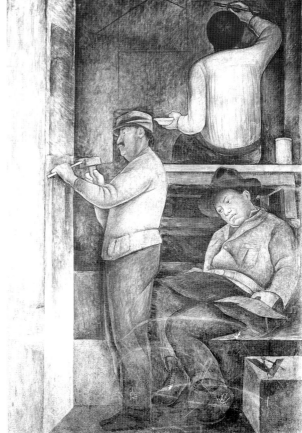

Arriba: «*Los sabios*», 1928,
boceto preliminar para fresco.

Derecha: *Retrato del artista como
arquitecto*, 1928, fresco,
Secretaría de Educación Pública.

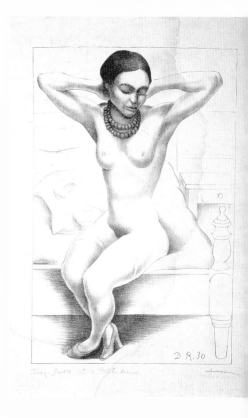

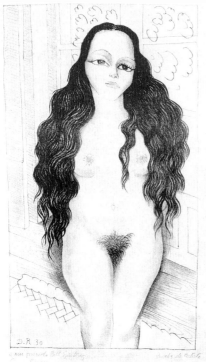

Arriba: *Retrato de Frida*, 1930, dibujo a lápiz.

Izquierda: *Retrato de Dolores Olmedo*, 1930, litografía.

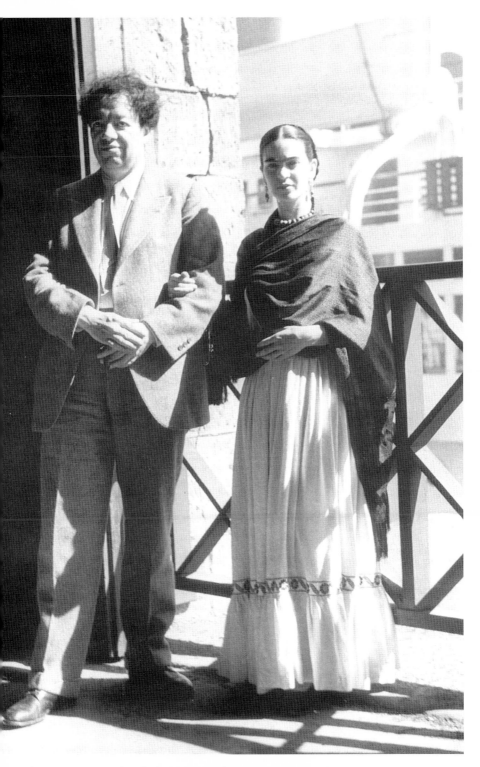

Llegada de Diego y Frida a San Francisco, 1930.

Bienes congelados, 1931, fresco sobre panel móvil.

Arriba: Retrato de Frida, fotografiada por su padre, Guillermo Kahlo, tras la muerte de su madre, en 1932.

Derecha: Frida y Cristina Kahlo en 1946.

Autorretrato en la frontera de México y Estados Unidos, de Frida Kahlo, 1932, óleo sobre metal.

Diego Rivera con Frida Kahlo y otros miembros de la familia, hacia 1934.
Cristina Khalo es la del extremo de la izquierda.

Arriba: Frida recibe a Trotski y a su esposa, Natalia, a su llegada a Veracruz en 1937.

Abajo: *Unidad Panamericana*, 1940, fresco, City College de San Francisco.

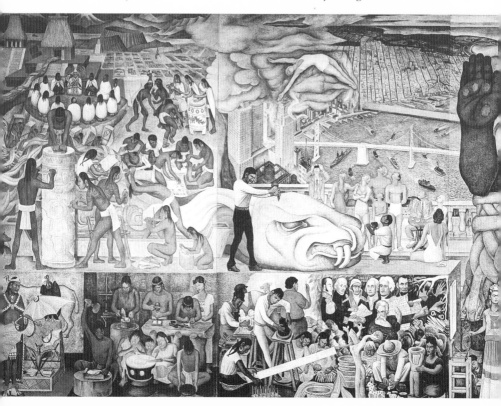

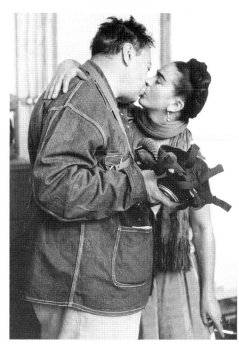

Arriba, izquierda: Rivera llega a Los Ángeles con Paulette Goddard tras huir de México, en junio de 1940.
Arriba, derecha: La segunda boda de Rivera y Kahlo, San Francisco, diciembre de 1940.

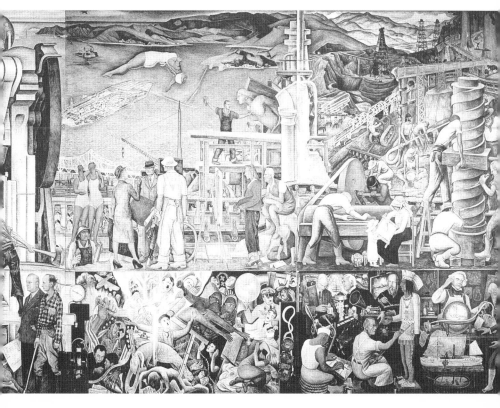

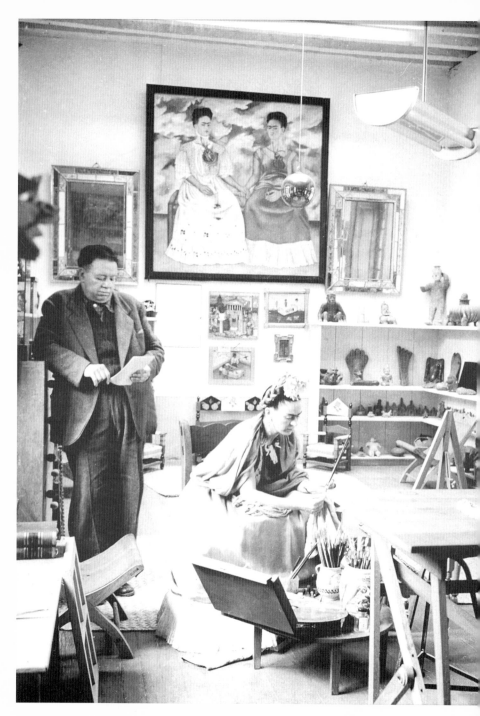

Rivera y Frida en el estudio de Frida, 1943.

Arriba: Rivera y su hija Ruth en 1950, ante la casa de Anahuacalli, en la que el pintor quería que lo enterraran.

Abajo: La casa y mausoleo de Anahuacalli.

Izquierda: Rivera hacia el final de su carrera de muralista.

Abajo: Manifestación contra la intervención de la CIA en Guatemala en julio de 1954, pocos días antes de que Frida Kahlo muriera (o se suicidara).

Derecha: Rivera y su marchante, Emma Hurtado, anuncian su boda, julio de 1955.

Abajo: Rivera pintando en su estudio de San Ángel en 1954.

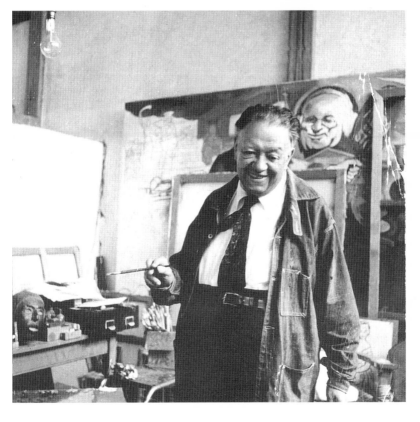

Últimas fotografías de Rivera
trabajando en su estudio, 1957.

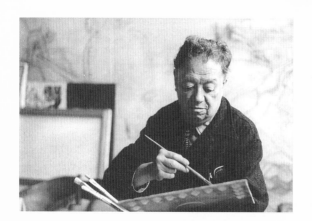

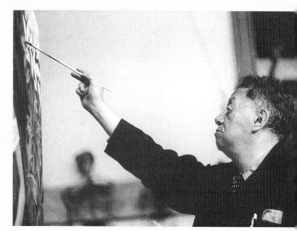

artística durante meses. Reverdy, un personaje hipersensible y engreído, se peleó con otras muchas personas, entre ellas Blaise Cendrars, Rosenberg e incluso Max Jacob. Se había metido en dos de los grupos más belicosos de París, el de los poetas y el de los pintores, y se aprovechaba de su posición. Volvió al ataque en el tercer número de *Nord-Sud*, publicado en mayo, pero como esta vez tenía poco que añadir a la crítica original, intentó ridiculizar a Rivera, al que describía como «un indio salvaje, un caníbal, humano sólo en apariencia, un simio y un cobarde». Esta sarta de insultos infantiles irritó incluso a Juan Gris, que teóricamente estaba en el bando de Reverdy, y en una carta a Picasso, Max Jacob escribió que Reverdy vivía en «un estado de rabia y desconfianza eternas».[7]

Uno de los que más tenía que perder ante una división en las filas del cubismo era el marchante Léonce Rosenberg, por lo que al principio intentó arreglar las diferencias que habían surgido entre los artistas. Max Jacob escribió que Rosenberg había enviado a Juan Gris a hablar con Reverdy después de que la refriega en casa de los Lhote hubiera transformado una fiesta cubista en un desastre social. Como eso no funcionó, Rosenberg *convocó* a Picasso y a Rivera a una reunión en su galería. Picasso accedió a elogiar los cuadros cubistas de Rivera de forma tan efusiva que algunos pensaron que sus elogios eran comentarios satíricos. Nada era suficiente. El 24 de junio se representó una farsa musical escrita por Apollinaire en un pequeño teatro. La obra, que se titulaba *Las tetillas de Tiresias* y narraba las aventuras de una mujer que decidía comportarse como un hombre, tenía el atractivo de la aparición de Max Jacob dirigiendo el coro, vestido de mujer, y cantando a voz en grito, desafinando de forma espantosa. La obra sólo se representó una vez, pero contenía una rápida referencia al cubismo y provocó una enojada carta a la prensa. Para situar este documento exageradamente pomposo en su contexto, hay que decir que la carta se escribió un mes después de la sublevación de los soldados franceses en las trincheras, a sesenta y cuatro kilómetros al norte, que condujo a la destitución del comandante en jefe francés y a su sustitución por el popularísimo general Pétain (ade-

7. El carácter solitario de Reverdy acabó apartándolo de la vida literaria y artística; en 1919 se fue a vivir cerca de la abadía de Solesmes y se dedicó a la poesía.

más, la carta se publicó en *Le Pays* tres días después de la entrada de los primeros soldados norteamericanos en Francia).

«Nosotros, pintores y escultores cubistas, protestamos contra la deplorable tendencia a relacionar nuestra obra con ciertas fantasías teatrales o literarias que no nos corresponde evaluar», empezaba la carta. La firmaban, entre otros, Metzinger, Gris, Lhote, Kisling y Severini, así como Rivera. Al menos tuvo el efecto de enfurecer al autor de la obra teatral, Apollinaire, que empezaba a recuperarse de la herida en la cabeza que había estado a punto de causarle la muerte, y que escribió a Reverdy que *«Metzinger, Gris et d'autres culs de cette sorte [...] la bande de pifs qui a envahi le cubisme»* había acabado con todas las posibilidades de éxito de su obra. Esta pelea supuso la última aparición pública de Rivera como defensor del cubismo. Aunque ahora pueda parecer una nimiedad, en su momento provocó una considerable agitación, y fue una de las circunstancias que movió a Fujita a recordar, años más tarde, que Rivera «se hizo tan famoso en París, que parecía que la ciudad se le quedara pequeña».

Hacia finales de 1917 Rivera empezó a modificar su estilo por primera vez en cuatro años. Al principio de ese año había terminado un enorme y provocativo retrato cubista de Marevna, parcialmente desnuda. Después pintó un recatado retrato cubista de Margherite Lhote, una serie de nueve bodegones cubistas y una vista cubista desde la ventana de su estudio. Y entonces, y prácticamente sin avisar, pintó un pequeño cuadro titulado sencillamente *Frutas*, que en realidad no es un cuadro cubista y cuya única distorsión recuerda más bien a Cézanne. Después realizó un esbozo de un bodegón clásico y, a continuación, una vista de las vías del tren que había delante de su estudio, que guarda un gran parecido con el fondo del *Retrato de Adolfo Best Maugard*. Había retomado el estilo de 1913 y no volvió a pintar ningún otro cuadro cubista. Rivera salió del cubismo por donde había entrado: mirando por la ventana de su estudio, y al contemplar su salida tenemos la impresión de ver a un hombre que enfoca la vista tras un largo período de visión borrosa, o que recupera su memoria visual tras un episodio grave de amnesia.

El propio Rivera relacionó su ruptura con el cubismo con una conversión paulina que experimentó un día al salir de la galería de Léonce Rosenberg. «Una hermosa tarde de 1917, al salir de la fa-

mosa galería de mi marchante Léonce Rosenberg, vi una carretilla llena de melocotones. De pronto todo mi ser se llenó de aquel objeto vulgar. Me quedé allí plantado, inmóvil, absorbiendo cada detalle con la mirada. Tenía la impresión de que la textura, las formas y los colores de los melocotones venían hacia mí con una fuerza increíble. Corrí a mi estudio y empecé mis experimentos aquel mismo día.» Angelina confirmó esta anécdota; dijo que la carretilla contenía una selección inusualmente variada de verduras y frutas para tratarse de tiempos de guerra. Recordaba que Rivera murmuró: «Mira esas maravillas, y nosotros haciendo trivialidades y bobadas», refiriéndose a los cuadros cubistas que acababan de contemplar en la galería. Más tarde, reflexionando sobre aquel momento crucial, Rivera, en un pasaje inusualmente sencillo, claro y modesto, escribió: «Aunque todavía considero que el cubismo es el logro más destacado de las artes plásticas desde el Renacimiento, me resulta demasiado técnico, rígido y restringido para expresar lo que yo quiero decir. Los medios que yo andaba buscando estaban más allá.» Y Soutine aseguró que Rivera se había referido muchas veces al cubismo como un pasillo o corredor.

No sabemos si Rivera se dio cuenta de que al sustituir el cubismo por el realismo estaba haciendo una elección permanente, pero finalmente Rosenberg tomó la decisión por él: se asustó tanto al ver que uno de sus más famosos pintores cubistas decidía abandonar el movimiento y tratarlo como una fase transitoria, que le impuso una grave sanción. Seguiría quedándose la producción de cuadros de Rivera, pero sólo expondría los cubistas. Dicho de otro modo: las obras nuevas de Rivera no verían la luz. Para defender su negocio, Rosenberg, a quien más adelante Clive Bell describió como *«assez roublard au fond»* (bastante astuto), estaba transformando la aventura del cubismo en un deber. Pero a estas alturas Rivera estaba lo bastante seguro de sus fuerzas como para desafiar al poderoso marchante y obedecer a su voz interior. Al fin y al cabo, Picasso había sobrevivido al embargo de todas sus obras al estallar la guerra, y desde entonces había regresado ocasionalmente a un estilo clásico. Además, Rivera no tenía alternativa. En aquel período de su vida sólo sabía pintar de una forma: dejándose llevar por el demonio que llevaba dentro. No obstante, la ruptura con el cubismo representaba

para él una crisis personal y profesional. Su marchante le había censurado y la pérdida de sus ingresos mensuales suponían un duro golpe, pero además muchos de sus colegas y amigos también renegaban de él. André Salmon, cuyas torpes críticas habían irritado en muchas ocasiones a Picasso y a Braque, y que había organizado la exposición de «Art moderne» en 1916 excluyendo de ella a Rivera, insinuaba en una serie de artículos publicados en 1918 que Rivera había abandonado el cubismo porque tenía envidia de la superioridad de Picasso y Braque. Entre los que le hicieron el vacío tras su ruptura con Rosenberg estaban Braque, Gris, Léger, Lipchitz y Severini. Quizá algunos tenían razones personales. Marevna, después de todo, describió en una ocasión el concepto de Rivera de la amistad como algo «cambiable e incierto».

Rivera abandonó el cubismo a finales del verano de 1917, en una época en que volvía a vivir con Angelina y su «Dieguito» en la rue du Départ. El 11 de agosto, el día del primer cumpleaños del niño, su abuela María del Pilar le envió una efusiva felicitación y una fotografía.[8]

> Para mi querido nietecito —escribió María del Pilar con su mejor caligrafía alrededor de la foto—, para que cuando alcance la edad de la razón sepa quién era su abuela y con esta fotografía conserve un recuerdo no de la persona, que no valía nada, sino de la madre que sacrificó su vida entera y su felicidad, con la única esperanza de satisfacer mediante su amor maternal a su queridísimo pero extremadamente desagradecido hijo, su padre, don Diego María Rivera y Barrientos, que jamás podrá compensarla con su amor filial por los inmensos sacrificios y las humillaciones conyugales que su pobre madre sufrió para salvar a sus hijos de la menor experiencia desagradable. Si quieres a tu padre, querido nieto mío, jamás te apartes de su lado por nadie, porque le destrozarías el corazón. Que seas siempre feliz, y que tus padres vivan muchos años; esto es lo que de todo corazón te desea tu abuela, quien, pese a haber agotado todos los recursos con la esperanza de conocerte y abrazarte, no ha logrado que tus padres, en todo un año, te hayan traído a su lado.

8. A juzgar por la fotografía, en esa época la madre de Rivera debía de padecer una enfermedad tiroidea.

María del Pilar dirigió esta lastimera y ponzoñosa carta de amor «a mi primer nieto, Miguel Ángel Rivera y Beloff», a pesar de que el niño, como ella bien sabía, se llamaba Diego María Ángel.

Pero el desagradecido hijo de María del Pilar tenía demasiadas cosas en la cabeza como para que lo afectara aquella carta materna. Al abandonar el cubismo, había entrado en un vacío político además del artístico. El cubismo, aparte de un estilo artístico, era una escala de valores y un club privado. En noviembre, el vacío político lo llenó un acontecimiento increíble: la victoria de la Revolución bolchevique. Tal como Lenin había vaticinado, «la guerra imperialista se había transformado en una guerra civil»; al menos el holocausto había servido para algo, y para los revolucionarios el futuro encerraba hermosas promesas. El 6 de octubre de 1917 Trotski, que había sido expulsado de Francia el 30 de octubre de 1916, ya era presidente del Soviet de Petrogrado, lo que suponía un cambio comparado con los aburridos paseos por lo que Isaac Deutscher describió como «los lamentables centros de exiliados como la biblioteca rusa de la avenue des Gobelins, el Club de exiliados rusos de Montmartre y la Biblioteca de Obreros Judíos de la rue Ferdinand Duval». En Rusia los camaradas estaban construyendo su futuro, y muchos de sus amigos rusos fueron a despedirse de Rivera y Angelina. Ehrenburg recordaba que cuando él se marchó de París, en 1917, Modigliani le advirtió que cuando llegara a su país y a su revolución, se encontraría con que habían encarcelado o ejecutado a todo el mundo. «Pero Rivera se alegraba por mí: yo iba a ver una revolución. Él había vivido una revolución en México; era lo mejor que se podía imaginar.» Más adelante, Ehrenburg no coincidió del todo con esta opinión. Rivera afirmaría luego que Modigliani y él, que habían estado hablando hasta entrada la noche cuando la noticia de la Revolución de Octubre llegó a París, pusieron fin a la discusión con la decisión de solicitar visados rusos, pero este dato es improbable, sobre todo en el caso de Modigliani, que en 1917 estaba ante todo preocupado por sus estupendas series de desnudos, y que en una ocasión había descrito a los socialistas como «loros calvos». Por otro lado, aunque en el invierno de 1917 Rivera estaba impresionado por la Revolución Rusa, no tenía intención alguna de unirse a ella, ya que le preocupaba mucho más descubrir el siguiente paso que debía dar su pintura.

Además, tenía que solucionar una crisis personal: su hijo Diego había muerto, el 28 de octubre de 1917, a los catorce meses.

Según Marevna, el niño llevaba varias semanas enfermo y malnutrido, y es posible que tuviera síntomas de congelación por culpa del intenso frío reinante en las habitaciones sin calefacción de la rue du Départ. En cualquier caso, el niño murió, según Angelina, de bronconeumonía. «Lo único que siempre le he recriminado a Diego es cómo se comportó cuando nuestro hijo de un año y medio estaba enfermo y moribundo —escribió Angelina años más tarde—. Desde el principio de la enfermedad del niño, Diego pasaba varios días fuera de casa, retozando con sus amigos en los cafés. Mantuvo esa rutina infantil incluso durante los tres últimos días y noches de la vida de nuestro hijo. Diego sabía que yo no me separaba del niño, en un último y desesperado intento de salvarle la vida; sin embargo, no se acercó por casa. Cuando el niño murió, Diego fue el que tuvo el ataque de nervios, por supuesto.» Como Marevna también afirmaba que no había visto mucho a Rivera durante la enfermedad de su hijo, parece ser que el pintor, tal como suponía Angelina, pasaba los días fuera del apartamento divirtiéndose con sus amigos. Pese a que sin duda sentía un afecto normal hacia su hijo, le molestaba la presencia de un niño pequeño y enfermo, pues le distraía de su trabajo, y en una ocasión llegó a amenazar con arrojarlo por la ventana. Su comportamiento en el momento de la muerte de su hijo podría interpretarse como una muestra de indiferencia hacia el niño y de crueldad hacia Angelina, pero también es posible que se sintiera emocionalmente incapaz de responder a las exigencias de tiempo y sentimientos de su familia. No era lo bastante maduro para enfrentarse al sufrimiento, así que se limitaba a evitarlo. En su infancia ya había conocido la muerte de dos niños: primero la de su hermano gemelo Carlos María —casi a la misma edad que su hijo—, y después la de otro hermano cuyo cadáver su hermana y él se disputaron durante el velatorio. Rivera demostró repetidamente la misma indiferencia aparente ante el sufrimiento personal de sus seres queridos a lo largo de toda su vida. Su comportamiento guarda un gran parecido con el de Picasso; a éste, que también dejó tras de sí una estela de desastres emocionales, le había afectado mucho la muerte de su querida hermana Concepción, que murió de difteria a los siete años, cuando él

tenía quince, y según Pierre Daix, la experiencia lo persiguió el resto de su vida, de modo que «no podía soportar la enfermedad, ni de sus hijos ni de sus amigos».

La descripción más detallada del entierro de Dieguito es la que proporciona la persona a la que no le permitieron asistir, Marevna, que siguió al cortejo fúnebre desde cierta distancia. «Escondida detrás de un árbol en la avenue du Maine, vi cómo pasaban lentamente el coche fúnebre y varios coches más [...] hasta el cementerio de Montrouge. Hacía un frío espantoso, pero el sol brillaba y me daba valor. Ya en el cementerio, Diego consolaba a Angelina, que iba envuelta en velos. No pude evitar pensar que parecían un poco ridículos: él, alto, fornido y más enorme aún con su raglán; ella, pequeña y delgada, con los diminutos pies metidos en unos zapatos de tacón. [...] Dejé mis flores con las otras junto a la pequeña cruz con la inscripción "Diego Rivera".»

El nacimiento de su hijo había provocado la ruptura de Rivera y Angelina, pero curiosamente la muerte del niño propiciaba su acercamiento. En dos bocetos a lápiz que Rivera hizo de Angelina en esa época la vemos cansada y triste. La pareja dejó el estudio de la rue du Départ que había ocupado durante siete años y se instaló en un apartamento del número 6 de la rue Desaix. Se hallaban lejos de Marevna, lejos de los recuerdos del frío estudio con la cuna vacía, así como de las distracciones de la vida de los cafés. Para ellos, también fue el fin de Montparnasse.

6

Surge el monstruo

París, Italia 1918-1921

E N EL INVIERNO DE 1918 —escribió Angelina— los alemanes esta-
ban tan cerca de París que oíamos el estruendo de los cañones y, por
la noche, veíamos un resplandor rojizo en el cielo, a lo largo del
frente. [...] Empezamos a preguntarnos qué pasaría si los alemanes
entraban en París. [...] Conseguimos, junto con unos amigos, un ca-
rrito para sacar nuestras cosas. Nos compramos resistentes zapatos
de paseo. Por la noche el< ruido de la batalla no nos dejaba dormir.
[...] Todo París estaba en la calle.» En el mes de marzo, tras firmar
un acuerdo de paz con los bolcheviques, los alemanes lanzaron una
feroz ofensiva en el frente occidental. Estaban más cerca de París de
lo que lo habían estado desde agosto de 1914. Realizaban la mayoría
de los ataques desde aviones y zepelines. El 23 de marzo cayeron so-
bre la ciudad dieciocho proyectiles disparados desde una distancia
de 120 kilómetros. La gente se asustó y corrió a refugiarse en las igle-
sias. El Viernes Santo cayó un proyectil en la iglesia de Saint-Gervais,
cerca del Hôtel de Ville, que mató a setenta y cinco personas e hirió
a otras noventa. En abril los alemanes avanzaron de nuevo, recupe-
rando Reims, y los bombardeos continuaron casi cada noche hasta
finales de julio.

Por primera vez desde el estallido de la guerra, París estaba en
primera línea, y mucha gente abandonó la ciudad para huir del bom-
bardeo. Matisse se fue a Niza. Gris, Modigliani, Ortiz de Zárate, Van
Dongen y Braque se marcharon a Aviñón. Montparnasse había deja-
do de ser divertido. Sin embargo, Rivera, que no habría tenido una

buena acogida entre los exiliados de Aviñon, y que no conocía bien el sur de Francia, se quedó en París. Quizá había leído en la revista *L'Europe Nouvelle*, en un artículo escrito por Apollinaire el 6 de abril, que Picasso también había decidido permanecer en las afueras de la ciudad, en su nuevo estudio de Montrouge, adonde se había trasladado huyendo de las bombas y de sus numerosas ex novias. El hecho de que Rivera y él ya no fueran vecinos significaba que todavía había menos posibilidades de que se vieran regularmente. Para sustituir a los amigos con los que se había peleado, ahora Rivera tenía a Adam y Ellen Fischer, una pareja de pintores daneses que vivían en Arcueil, en las afueras de París (los Fischer conocían a Angelina, pero no a Marevna). Rivera retrató a Ellen Fischer y a su marido en un estilo clásico que recordaba a las obras que había realizado muchos años atrás, en San Carlos, cuando todavía estudiaba. En 1918 hizo al menos trece retratos a lápiz o carboncillo en aquel estilo clásico y luego empezó una larga serie de bodegones e interiores. Se trataba de dibujos, acuarelas y óleos, que estaban inspirados en Cézanne (porque, contrariamente a lo que el pintor mexicano siempre afirmaba, no fue Cézanne quien le condujo al cubismo, sino el cubismo el que lo condujo a Cézanne). Se conservan cincuenta y siete de aquellos cuadros de 1918, el doble del promedio anual de los años cubistas anteriores.

En 1918 Rivera saldó sus cuentas con el cubismo y con su marchante, Léonce Rosenberg. En verano, durante una pausa en la ofensiva alemana contra el Marne, Rivera y Angelina salieron de París y se fueron de vacaciones a la bahía de Arcachon, en la costa atlántica francesa. «Estuvimos en un pueblo donde los hombres recogían resina de pino [...] con nuestros amigos daneses Ellen y Adam Fischer», escribió Angelina más tarde. «André Lhote y Jean Cocteau vivían cerca, y solíamos pasar la tarde juntos. [...] Lhote y Diego hablaban de pintura y literatura con Cocteau, y yo escuchaba, casi siempre en silencio. Cocteau estaba muy orgulloso de sus bonitos pies.» Antes de salir de París, Rivera había añadido paisajes al estilo de Cézanne a la serie de bodegones e interiores. En Arcueil, durante una visita a los Fischer, había pintado una escena callejera casi mediterránea, con techos de tejas rojas y árboles azulados. En otro, titulado *Mujer con gansos*, vemos un globo de observación flotando

sobre la ciudad, casi perdido entre las nubes. Prácticamente es la única referencia que se conserva en la obra de Rivera a la Primera Guerra Mundial, una omisión sorprendente. De pronto, en la luminosa y cálida Arcachon, el pintor de exteriores volvía a la vida. El paisaje de Arcachon era en parte tropical —había cactus y mimosas en flor entre las dunas—, y cuando llegó, Rivera fue recibido por un exiliado de Veracruz que le cantó un jarocho con un acento impecable. Rivera estaba encantado con aquel estímulo, y reaccionó con una exótica serie de cactos y pinedas al estilo de Cézanne.

A lo largo de aquel verano, Rivera, Lhote y Adam Fischer preparaban una exposición de obras poscubistas o cézanneanas que iba a celebrarse a finales de octubre en la Galerie Eugène Blot de París. En agosto y septiembre de 1918 André Salmon acuñó la expresión «*l'affaire Rivera*» para describir la discusión entre el grupo de la Galerie Blot y los cubistas de Rosenberg, y la prensa siguió haciéndose eco de aquella controversia. En otoño de 1918 Rivera canceló su contrato con Rosenberg (aunque el marchante se quedó con su obra cubista), por lo que ya podía exponer con Lhote y Fischer. Éste describió así la situación en un artículo para un periódico danés que cita Favela:

> Hay procubistas y anticubistas. [...] [En París] se ha llevado a cabo una poderosa campaña de prensa contra cierto marchante que tiene guardado un enorme stock de arte cubista, y que, para no perjudicar su negocio, ha utilizado un contrato que tenía con un joven pintor para quedarse con toda su producción y así, escondiendo sus cuadros, ocultar el hecho de que estaba a punto de abandonar el cubismo. [...] Al convertir el cubismo en un dogma firmó su sentencia de muerte. [...] Ahora que Rivera se ha librado de su contrato, se dispone a ejecutar esa sentencia. Ya no queda nada del aspecto cubista de sus cuadros anteriores. La estructura abstracta de sus cuadros yace oculta, uno la siente, pero no la ve. En sus retratos y sus bodegones ha intentado [...] mostrar un cuadro ópticamente correcto, pero al mismo tiempo reproduciendo las dimensiones correctas. La construcción, que se había perdido, ha sido recuperada.

Y el maestro de la «construcción» era, por supuesto, Cézanne. La ilustración más clara del análisis de Fischer se encuentra en la serie

de cuadros que incluía retratos de Élie Faure, del escultor Paul Cornet, que también exponía en Blot, y del grabador Jean Lebedeff. Pero el mejor ejemplo es el retrato también ejecutado en esta época titulado *El matemático*. El boceto preliminar muestra un complicado trazado de líneas, elipses, intersecciones y ángulos. No obstante, el cuadro es muy distinto, sin duda uno de los mejores retratos de Rivera, potente, austero y contenido, cuyas sencillas líneas esconden la enrevesada estructura a partir de la que ha crecido; en conjunto, constituyen un sorprendente documento de cómo el cubismo marcó y luego sirvió a un pintor que lo abandonó y siguió hacia adelante. En el fondo hay dos dibujos geométricos, como grafitos dibujados en la pared del estudio del sabio, un eco fantasmal de los cálculos preliminares del pintor, que nos recuerdan el constante anhelo que sentía Rivera por un «arte científico».

La exposición de la Galerie Blot se inauguró el 28 de octubre y se clausuró el 19 de noviembre de 1918, un período que abarcó otros dos acontecimientos importantes. Durante la exposición, se firmó el Armisticio que puso fin a la Primera Guerra Mundial. Dos días antes, Guillaume Apollinaire había muerto de gripe española en su apartamento del número 202 del boulevard Saint-Germain. La enfermedad mataba a doscientos parisienses cada día, y Apollinaire había notado los primeros síntomas seis días atrás, cuando, sentado en la ventana del Café Baty, observaba una procesión de ataúdes que contenían víctimas de la gripe, que se dirigía hacia el cementerio de Montparnasse. En el funeral de Apollinaire, celebrado el 13 de noviembre, Max Jacob llevó a cabo otra brillante actuación, mostrándose «transportado por una mística alegría», según uno de los dolientes, y susurrándole a otro: «A partir de ahora, yo seré la figura principal.» El funeral de Apollinaire es un lugar muy adecuado para dejar caer el telón en la relación de Rivera con el mundo de Montparnasse. El pintor mexicano no asistió al funeral, y el suceso no dejó rastro alguno en su vida. Como el último comentario escrito sobre su obra por parte del crítico más importante de París había sido que Rivera era miembro de una *«bande de pifs»* que había invadido el cubismo, es posible que no le afectara la muerte del hombre al que en una ocasión había cantado una serenata acompañado de Picasso. París, que había sido «un imán para tantos pintores de todo

el mundo» y que durante tanto tiempo había prometido tanto a Rivera, ahora le daba la espalda. Cuando se cerró la exposición de la Galerie Blot, Rivera no celebró más exposiciones en París hasta que se marchó de la ciudad por última vez. El coche fúnebre avanzaba por la calle, seguido de Picasso, André Salmon y Cocteau; la fama y la fortuna, el mercado artístico mundial y el reconocimiento mundial les hacían señas. Pero a Rivera no. Y la grotesca figura de Max Jacob, disputándose el manto de Apollinaire en el cortejo fúnebre del poeta muerto, acabaría simbolizando para él la mezquindad del mundo que estaba a punto de abandonar.

Al principio a Rivera le resultaba fácil trabajar en el nuevo apartamento que compartía con Angelina en la rue Desaix. Se conservan veintiséis óleos y acuarelas de 1918, así como treinta bocetos y dibujos, que van de los retratos clásicos hasta los bodegones y paisajes, todos muy influidos por el hombre al que Rivera describía como «el abuelo», Cézanne. Pero cuando se agotó la energía inicial que había reunido para la exposición en la Galerie Blot, y que era consecuencia de su huida del cubismo, Rivera se encontró de nuevo en una situación que ya conocía. Poseía la técnica necesaria para pintar en varios estilos con una seguridad cada vez mayor, pero no se sentía cómodo con ninguno de ellos. Con excepción de algunos retratos, ninguno de los cuadros que pintó en aquel período transitorio poscubista muestra la misma originalidad que los precubistas *Mujeres en el pozo de Toledo* o *Retrato de Adolfo Best Maugard*. Desconcertado, Rivera hacía lo que había hecho tantas veces: hurgar en el pasado. Un retrato de Angelina fechado en 1918 guarda cierto parecido con *La maja vestida* de Goya, y el año siguiente Rivera realizó varios desnudos, incluido uno de Marevna, que muestran la influencia de Renoir. Al mismo tiempo pintó una serie de acuarelas de acueductos y chimeneas industriales que recuerdan a temas que había representado por última vez en 1913, cuando se hallaba a las puertas del cubismo.

Mientras buscaba el camino para seguir adelante, sufrió un bloqueo creativo. En los dos últimos años que pasó en París antes de viajar a Italia, sólo terminó veintiún cuadros, y una de las razones fue la nueva complicación que apareció en su vida personal. En febrero de 1919, aproximadamente un año después de la muerte del hijo

que había tenido con Angelina, su amante, Marevna, quedó embarazada. Rivera nunca reconoció públicamente que era el padre de la niña, Marika, que nació en noviembre de aquel año, pero no cabe duda de que reemprendió su relación con Marevna hacia finales de 1918 o principios de 1919, que le ofreció ayuda durante su embarazo y admitió su paternidad desde el principio ante Angelina Beloff.

El relato que hace Marevna de ese período en sus memorias, *A Life in Two Worlds*, está teñido de resentimiento por haber sido posteriormente abandonada y por el sufrimiento que la ambigua postura de Rivera le causó a su hija. Pero también contiene recuerdos de tiempos felices, momentos idílicos en que Rivera la ataba a un árbol en el bosque de Meudon y le azotaba los muslos desnudos con ramitas, o cuando ella se gastó sus escasos ingresos comprándole «una camisa americana caqui», calcetines, tirantes, calzoncillos, una corbata y un pijama de color burdeos. Hacia el final del embarazo, Rivera, siguiendo los consejos de los Fischer, alquiló una casa de campo en Lagny-sur-Marne, donde podía ver a Marevna lejos de Angelina. Ambas mujeres, poseídas por los celos, iniciaron una batalla por el pintor: Angelina, porque Marevna se había aprovechado de su internamiento en el hospital; y Marevna, porque Angelina suponía una amenaza para su hija. Según Marevna, Angelina amenazó a Rivera con suicidarse si la abandonaba; según Rivera, él no estaba convencido de que el hijo que esperaba Marevna fuera suyo. Es evidente que no podemos fiarnos de Rivera en lo que concierne a su relación con Marevna, ya que por ejemplo ésta duró mucho más de lo que él admitió y sin duda se hallaba mucho más ligado a ella de lo que estaba dispuesto a reconocer ante Angelina y el mundo. También es obvio que era reacio a aceptar su relación con su hija Marika; se sentía amenazado por un compromiso que se le imponía contra sus deseos. Además, el problema se agravó debido al comportamiento de Picasso, que en una ocasión abrazó a Marevna por detrás, cuando ella estaba embarazada y, acariciándole el vientre, le dijo a Rivera: «No es tuyo. Es mío.» Rivera sentía un rencor considerable hacia los niños. Aparte de la historia de Angelina, según la cual el pintor había amenazado con arrojar a su hijo por la ventana, Marevna escribió que cuando ella estaba embarazada a veces sorprendía a Rivera haciendo «muecas espantosas», y que él le decía

que seguramente el niño nacería así. El miedo del pintor a los compromisos se extendía incluso a las relaciones superficiales. Marevna recordaba que en 1919, cuando vivían juntos en la casita de Lagny-sur-Marne, él convenció a la anciana casera de que posara para él en el sótano, con la intención de pintar un retrato al estilo flamenco. Cuando pintaba, Rivera perdía por completo la noción del tiempo, y en esta ocasión olvidó cuánto rato había hecho posar a la anciana. Aquella noche oyeron unos ruidos procedentes de la habitación de la casera, y al ir a ver qué pasaba, Marevna se la encontró tumbada en el suelo, junto a la cama. Se había caído del orinal y no había tenido fuerzas para levantarse. Rivera la ayudó a meterse de nuevo en la cama y avisó a los vecinos, pero luego decidió que seguramente la anciana estaba a punto de morir e insistió en volver a toda prisa a París al amanecer, para evitar cualquier responsabilidad respecto a una modelo a la que quizá había hecho posar hasta el agotamiento.

El otro motivo por el que Rivera se negaba a reconocer a su hija Marika eran los intensos celos que despertaba en él el carácter apasionado e independiente de Marevna. En cierta ocasión el pintor describió a Marika como «la hija del Armisticio», porque aseguraba que había visto a su madre bailar con un grupo de soldados aliados la noche del Armisticio. Aunque sea cierto, eso no tendría nada que ver con su hija, que nació dos meses más tarde. A principios de 1919 Marevna posó para Modigliani, y fue por esas fechas cuando quedó embarazada. Los celos de Rivera se habían convertido en un juego entre ellos. Él percibía sus celos como una debilidad intolerable y, negándose en su momento a reconocer su paternidad, podía transformar su debilidad en la de Marevna, convirtiendo así los celos en su fuerza. Marika era la víctima de aquella lucha.

Y entretanto, durante todo aquel año, Angelina seguía luchando para recuperar a Rivera, con sus repetidas amenazas de suicidio. «Y Diego, víctima de su debilidad y su cobardía, se prestaba a aquel juego cruel.» Angelina era, según Marevna, «mala, muy mala. A su lado, yo soy un ángel. Ella ha sufrido por su culpa, y ahora se ha terminado: mientras que... ¿qué nos deparará el futuro a mi hija y a mí?». Marevna le dijo a Rivera que Angelina «tiene que quitarte las garras de encima [...] ¡es una bruja!». Al mismo tiempo, Marevna sospechaba que Rivera le hacía creer a Angelina que era ella la que

lo acosaba. No era de esperar que aquella situación sacara lo mejor de un hombre que en una ocasión había amenazado con suicidarse si su madre viajaba a París en lugar de quedarse en México. Marika había nacido en el hospital de Baudelocque el 13 de noviembre de 1919. Rivera no estaba en París aquel día, pues había decidido visitar Poitiers, donde había unos vitrales interesantes. Tras el nacimiento de la niña en el hospital (Rivera no pagó los gastos), el pintor siguió viviendo con Angelina, a cuyo lado le resultaba más fácil trabajar. Aunque Marevna seguía fascinándole y no podía dejarla definitivamente, no parece que quisiera vivir con ella, y el nacimiento de su hija no contribuyó a hacerle cambiar de opinión.

En 1920, tras el nacimiento y el abandono de su hija, Rivera no parecía estar preparado para dar con la salida del «pasillo» cézanneano que había sucedido al pasillo cubista. Sin embargo, su devoción por Cézanne y el interés poscubista por la «construcción», a la que había estado dedicada la exposición de la Galerie Blot, habían llamado la atención de uno de los críticos de arte más importantes del momento, el doctor Elie Faure. La amistad de Faure con Rivera fue una, de las más importantes de la vida del pintor y no es exagerado afirmar que la influencia que el crítico ejerció sobre él fue decisiva.

Apenas encontramos teorías abstractas originales entre los escritos de Rivera. La búsqueda de la cuarta dimensión y su invención de la Chose en 1916 constituyen dos raros ejemplos. Pero en aquellos años anteriores a su regreso a México en 1921, Rivera adoptó dos nuevas ideas importantes. La primera era artística: su admiración por Cézanne; la segunda, política: la importancia de un arte «progresista» público, un arte dirigido al pueblo. No hay ningún motivo para pensar que la decisión de Rivera de someterse a la influencia de Cézanne tuviera una causa externa, mientras que los orígenes de su conversión política son más inciertos. Favela, entre otros, ha sugerido que el embajador mexicano, Alberto Pani, animó a Rivera a regresar a México en 1918 para realizar unos encargos del gobierno (si así fue, Rivera permaneció indiferente ante la llamada). Sin embargo, había un nexo de unión entre aquellos dos nuevos intereses: la obra publicada de Élie Faure. No sabemos con exactitud cuándo conoció Rivera a Faure. El enorme retrato al óleo que Rivera pintó del crítico y médico militar con su uniforme está fechado en 1918, pero la bió-

grafa de Faure, Martine Courtois, ha cuestionado esta fecha, y el cuadro ha desaparecido y sólo puede verse en reproducciones. No obstante, parece evidente que se conocieron en 1918, cuando el entusiasmo de Rivera por Cézanne todavía estaba fresco. En 1914 Faure había publicado un libro de ensayos, *Les constructeurs*, sobre pintores y escritores cuya obra podía utilizarse como propuesta de futuro, y en el reino de la pintura había elegido a Cézanne, que en su opinión había intentado levantar un monumento sobre las ruinas del arte del siglo XIX. Las teorías de Faure y su influencia resultaron decisivas para la vida y la obra de Rivera, quien, emergido ya de las cenizas del cubismo y del corazón de Montparnasse, estaba urgentemente necesitado de nuevos horizontes.

El retrato de Rivera de Élie Faure nos lo muestra todavía con el uniforme de médico militar, sin los galones que le correspondían, acodado sobre una mesa junto a un racimo de uvas. Bertram Wolfe escribió que las uvas «significaban la gracia de espíritu y el amor a la belleza», pero Martine Courtois ha señalado que se trata «de una referencia biográfica, pues el padre de Faure era propietario de los viñedos de Bellefond-Belcier [St-Emilion Grand Cru] y a Faure le gustaba ofrecer ese vino a sus amigos». Cuando se conocieron, Faure, que era trece años mayor que Rivera, tenía casi cincuenta años y había empezado a publicar la serie de obras que lo convertirían en el más destacado historiador y crítico de arte de su tiempo. Era médico, especialista en anestesia y anatomía patológica, y tenía un próspero negocio de embalsamador. Procedía de una familia de pastores protestantes que vivían en la Dordoña, había publicado una novela y se había comprometido de por vida con la política radical en la época del *affaire* Dreyfus. También era amigo y protector de un extenso grupo de pintores, aunque su costumbre de escribir exactamente lo que pensaba a veces ponía en peligro aquellas amistades. Seguramente fue la influencia de Faure lo que convenció a Rivera en 1919 de intentar sus primeros desnudos femeninos, al estilo de Renoir. Éste, amigo del crítico, murió a finales de aquel año, poco después de pronunciar sus últimas imprecaciones contra la nueva escuela de pintores sin formación, que consideraban que «el genio era suficiente» y los logros técnicos carecían de importancia.

Desde el momento de su asociación con Faure, un elemento nue-

vo y permanente entró en la vida de Rivera: a partir de entonces te-
nía un compromiso político además de artístico. Faure no pertene-
cía a la sociedad de los cafés, y las largas horas que pasaba discu-
tiendo con Rivera tenían como escenario sobre todo el apartamento
del crítico, con el balcón con vistas a la place Saint-Germain, el Café
aux Deux Magots y el ajetreado cruce del boulevard Saint-Germain
con la rue de Rennes, donde sonaban a intervalos regulares las cam-
panas de la abadía que había en la acera de enfrente. Faure seguía en
el ejército, pero había dejado el frente en 1916, tras veintidós meses
ininterrumpidos de servicio en un hospital de campaña, donde lo hi-
rieron en varias ocasiones. El contraste entre la influencia de este
personaje tranquilo, inteligente, valiente y políticamente comprome-
tido y el mundo de Rosenberg, Reverdy y Picasso resulta sorpren-
dente. Gracias a su amistad con Faure, Rivera entró en contacto con
un nivel de la sociedad francesa a la que muy pocos pintores extran-
jeros tenían acceso: un mundo de distinción profesional e intelec-
tual, seguro de sí mismo, abierto, cultivado y comprometido; en una
palabra: adulto. Fue un adecuado antídoto contra el chauvinismo
frenético que teñía el insulto de Reverdy («¡Mexicano!»), y que llevó
a Derain y su esposa a describir a Picasso como «un petit syphilitique
sans talent!».

Así como el compromiso de Rivera con el marxismo presoviéti-
co del círculo de exiliados de Ehrenburg nunca resultó del todo con-
vincente —una noche, durante una discusión política, mientras
Modigliani identificaba a los «loros calvos» del socialismo, Rivera ar-
gumentaba que «el arte necesita tragarse un buen bocado de barba-
rie. [...] Lo que hace falta es una escuela de salvajismo»—, su res-
puesta a la posición política de Faure condujo a una peculiar
vertiente del marxismo que el pintor defendió el resto de su vida. En
1919 Rivera conoció a un joven pintor mexicano con el que pasó
muchas horas hablando, David Alfaro Siqueiros, que había partici-
pado en la Revolución Mexicana. Siqueiros, alumno de San Carlos
diez años más tarde que Rivera, había recibido una fuerte influencia
del doctor Atl, que por aquel entonces dirigía la Academia y conti-
nuaba con sus planes de crear un arte público influido por los fres-
cos del Renacimiento italiano, un proyecto que ya había empezado a
discutirse las últimas semanas del porfiriato, durante la visita de

Rivera de 1910. Si Rivera pudo aportar algo a esa discusión y ayudó a poner en práctica aquellas ideas, fue gracias a la influencia de Faure desde su primer encuentro a finales de 1918. Atl siempre había reivindicado un arte nacional, que más tarde se convirtió en un arte revolucionario del pueblo, aunque no estuviera del todo claro qué significaba eso para la Revolución Mexicana entre 1911 y 1918 (sólo en el análisis de Faure era un arte socialista). Lo que Atl y Faure tenían en común era su preferencia por los frescos y el reconocimiento del potencial político, en el siglo XX, de un arte público inspirado en el Renacimiento italiano.

Faure expuso sus ideas en su *Historia del arte* de cuatro volúmenes, tres de los cuales habían sido publicados antes del estallido de la guerra. El crítico estaba revisando el último volumen, *L'Art moderne*, cuando conoció a Rivera, aunque al final añadió un quinto volumen, *L'Esprit des formes*, en 1927. Faure dividía la historia del arte en períodos alternos dominados por el genio «individual» y el genio «colectivo». Argumentaba que la obra de Cézanne y Renoir señalaba el final de un período individual que había empezado con el Renacimiento, y que en el siglo XX nacería un nuevo período colectivo. Faure consideraba que el máximo logro del anterior período colectivo había sido la catedral medieval, una estructura que en su opinión no tenía una relevancia principalmente religiosa. Para Faure, que era protestante, la catedral era «la casa del pueblo», el mercado, el almacén, la pista de baile y el foro de la comunidad que la había creado con un magnífico esfuerzo cooperativo, y a cuya construcción habían contribuido anónimamente cientos de personas. En el período colectivo el verdadero papel del pintor consistía en decorar los edificios levantados por el genio del pueblo, como Giotto, el supremo pintor del período colectivo medieval, que había decorado los muros de las iglesias y catedrales de la Toscana y Umbría.

Faure no pretendía que las «nuevas catedrales» fueran iglesias. Suponía que las máquinas, el cine y los edificios de estructura de acero serían algunas de las «catedrales» de la nueva era colectivista. Creía que la llegada del cubismo, con sus referencias geométricas, era la confirmación de que la arquitectura estaba ejerciendo una creciente influencia sobre la pintura. Como la arquitectura estaba a punto de recuperar la importancia de que había gozado en la Edad

Media, el futuro de la pintura residía en la pintura mural, cuya forma más duradera era el fresco. Faure había encargado varios frescos para el interior de su apartamento, en el número 147 del boulevard Saint-Germain, pintados sobre paneles móviles. Según Faure, Rivera opinaba que lo importante era hacer un estudio de Giotto.

Tras *descubrir* a Giotto en 1906, Élie Faure decidió que el pintor italiano no había iniciado el Renacimiento, como solía afirmarse, sino que había puesto fin a la Edad Media. Giotto había humanizado el arte cristiano, representando a personas reales con emociones reales en lugar de símbolos. Plasmaba «el cristianismo popular» y al mismo tiempo trabajaba dentro de las directrices impuestas por la Iglesia: es decir, el arte debía edificar y consolar a los fieles, proclamar las glorias del Cielo y transmitir el mensaje de los Evangelios. Según el papa Gregorio el Grande, la pintura tenía que servir a los analfabetos igual que la escritura servía a los que sabían leer. Y el obispo Sicardo, en el siglo XII, había dictaminado que las imágenes no sólo tenían que ser aptas como decoración para una iglesia, sino que debían servir para recordar a los laicos «los hechos del pasado y dirigir su mente a los hechos del presente y del futuro». El arte tenía que representar, pues, las imágenes del pasado que determinaban los castigos o las recompensas futuras de los vicios o las virtudes presentes. Faure transmitió a Rivera el mensaje de que debía estudiar la tradición medieval italiana del arte público: el arte como propaganda. Entonces podría interpretar un papel completo como pintor en la nueva era colectivista.

El crítico se alegraba de tener a un pintor mexicano como discípulo porque, como ha señalado Martine Courtois, había colocado el arte mexicano precolombino en el mismo volumen que a Giotto —es decir, con el arte medieval—, y pocas sociedades anteriores al siglo XX tenían un espíritu más colectivo que la sociedad azteca. Las ideas de Faure sobre el arte mexicano precolombino estaban limitadas por el hecho de que tenía que trabajar a partir de archivos fotográficos y de ejemplos que se encontraban en Europa, y no sabemos hasta qué punto Rivera pudo ayudarle, pues cuando estudiaba en San Carlos el programa contenía muy pocas referencias al período azteca. Sin embargo, Rivera debía de haber visto más arte azteca que Faure, y es posible que el hecho de que en 1920, en Nueva York,

Faure le pidiera fotografías de monumentos y esculturas yucatecas a
Walter Pach fuera resultado de sus conversaciones con Rivera. La re-
lación de Faure y Rivera constituía una aplicación inusualmente
práctica de la erudición artística. Faure desarrollaba sus teorías no
sólo para imponer un patrón subjetivo a los logros del pasado, sino
para dirigir el arte del futuro. Para él, encontrar una disciplina de
este calibre era una fuente de enorme satisfacción.

La influencia que Faure ejerció sobre Rivera no se limitaba a la
teoría, como demuestra el óleo *La operación*. El pintor conoció este
tema gracias a Faure, que seguramente era el anestesista que trabaja-
ba en el quirófano en presencia de Rivera. En *L'Esprit des formes*, pu-
blicado en 1927, Faure escribió:

> Mientras observaba una operación quirúrgica, descubrí el secre-
> to de la «composición» que confiere nobleza a cualquier grupo. [...]
> El grupo formado por el paciente, el cirujano, sus ayudantes y los es-
> pectadores me parecía un solo organismo en acción. [...] Era el pro-
> pio acontecimiento lo que gobernaba cada dimensión y cada aspecto
> del grupo, la posición de los brazos, las manos, los hombros, las ca-
> bezas, ninguna de las cuales podía ser alterada sin que inmediata-
> mente se rompieran la armonía y el ritmo del grupo. Hasta la direc-
> ción de la luz estaba dispuesta para que cada uno de los actores
> pudiera ver lo que tenía que hacer.

Para ilustrar su argumento, Faure eligió una fotografía de una
operación quirúrgica y la colocó sobre una ilustración de la *Muerte
de san Francisco* de Giotto. Cinco años más tarde, Rivera trató el mis-
mo tema por segunda vez, en un fresco que pintó en México, en el
que la presencia de Giotto y la «nobleza» de la composición son evi-
dentes.

Faure supo ejercer una oportuna y poderosa influencia sobre
Rivera, que a su vez impresionó profundamente al crítico. Años más
tarde, Faure recordaba su descubrimiento del pintor como el de un
«mitómano» que explicaba cuentos maravillosos sobre su país natal.
Faure creía que Rivera era inteligente, pero la suya era una «inteli-
gencia monstruosa», como la que había florecido en el archipiélago
griego seiscientos años antes de Homero. Desde su infancia Faure se
había sentido horrorizado por el mundo azteca y su afición a los sa-

crificios humanos, pero a medida que avanzaba su amistad con el pintor mexicano, el horror fue sustituido por la comprensión, hasta que acabó refiriéndose cariñosamente a Rivera, como «*notre Aztèque*». Años más tarde, en una carta a Rivera, Faure escribió: «Nunca sabrás lo importante que para mí fue conocerte. Tú eras toda la poesía del Nuevo Mundo surgiendo de lo desconocido ante mis ojos. A medida que iba conociéndote y entendiéndote, experimentaba una increíble sensación de liberación.» Rivera fue menos generoso respecto a la ayuda que recibió de Faure, pero sus obras compensan la falta de elocuencia de su pluma.

A medida que iba absorbiendo las teorías de Faure, Rivera se aislaba más de sus colegas. El drama de la muerte de Modigliani en enero de 1920, víctima de una meningitis tubercular y del abandono, no está registrado en las memorias de Rivera. Además, tras la ruptura con su marchante, necesitaba urgentemente dinero. Hacia finales de 1919 Rivera trabó amistad con Alberto Pani, el embajador mexicano en París y representante del régimen de Carranza, que era la primera señal de un lento regreso a la estabilidad tras los destructivos años de revolución del país. Pani ayudó a Rivera comprando *El matemático* y encargándole retratos de él y su esposa, así como enviándole a su hijo para que el artista le diera clases de pintura. A principios de 1920 Rivera, que volvía a estar instalado con Angelina en su apartamento de la rue Desaix, pintó al menos siete retratos por encargo, y siguió haciéndolo durante el resto de su carrera cada vez que necesitaba dinero. Y en aquel momento lo necesitaba más que nunca, porque aunque vivía con Angelina, había vuelto a enamorarse, esta vez de una mujer cuya identidad es incierta.

Según las cartas de Faure, ella estaba casada, y su marido viajó a Inglaterra para darle tiempo a su mujer de tomar una decisión. Al parecer, Angelina estaba al corriente, ya que conocía a la esposa y al marido. Por lo tanto, es posible que la destinataria de la nueva pasión de Rivera fuera Ellen Fischer. En cualquier caso, la relación no le proporcionó grandes satisfacciones a Rivera. En agosto de 1920 estaba tan deprimido que Faure decidió invitarlo a la Dordoña para que se distrajera un poco. Rivera le dijo a Faure que Angelina y el marido de su amante habían decidido que lo mejor que podían hacer era tolerar aquella aventura, para que cuando ésta llegara a su fin,

la amistad entre las dos parejas no se viera afectada. La reacción de Rivera consistió en hablar de sus sentimientos a cuantas personas estuvieran dispuestas a escucharle, con la esperanza de afianzar su nueva relación. Aquel aspecto de la situación hacía sufrir a Angelina, pues habría preferido que Rivera hubiera dejado de hablar de sus relaciones con su nueva rival. La conclusión de Faure fue que, en el fondo, Rivera y Angelina todavía estaban enamorados. *«C'est un bébé monstrueux* —le escribió a un amigo de Rivera por aquellos días—, *mais bien sympathique.»*

Durante las semanas que pasó con Faure en La Moutine, una casa alquilada a orillas del río Dordoña, cerca de Saint-Antoine-du-Breuih, Rivera, aunque tenía el corazón destrozado, hablaba por los codos. Le contó a Faure que una vez, en México, había matado sin querer a uno de sus compañeros, «y reía, y reía —escribió Faure—, con su deliciosa imaginación». Más adelante Faure observó que Rivera todavía estaba «torturado por el amor», así que intentó acelerar su recuperación haciendo pasear al pintor, con la esperanza de que la fatiga física le sentara bien. Pero el marido había regresado de Londres, la esposa había dejado de ponerse en contacto con Rivera y «el azteca» sufría considerablemente. Sin embargo, había empezado a hablar de llevar a cabo el preciado proyecto de Élie Faure, y quería viajar a Italia en septiembre.

Para distraerse, Rivera hizo algunos paisajes de la Dordoña y varios estudios de hombres y mujeres trabajando en las viñas, y Faure le enseñó la región donde había nacido. Jean-Pierre Faure, el hijo menor de Élie, de veinte años, a quien Rivera también retrató —con las piernas cruzadas y descalzo durante sus vacaciones—, recordaba más tarde que en La Moutine Rivera los entretenía con sus fantásticos relatos sobre su infancia en México, y que llegó a afirmar que «a los tres años ya conducía trenes». A Rivera le gustaba cruzar el río para ir a beber con un vecino que vivía en la otra orilla, monsieur Valade, que le llenaba la copa y le ordenaba: «¡Bebe, mexicano!» En aquellas expediciones Jean-Pierre era el que remaba, y recordaba que estaba convencido de que tarde o temprano Rivera haría volcar el bote «con su peso y su torpeza». Pese al desánimo que había sufrido en agosto, parece ser que Rivera reanudó su aventura anónima en septiembre, en París. Faure vio a Angelina en aquella época y la des-

cribió en su correspondencia privada como «*La pauvre femme...* que lo entiende todo y se resigna a todo»; y Rivera no hacía nada para tranquilizarla. Es posible que ya hubiera decidido abandonarla, pues por aquel entonces sus planes para regresar a México estaban muy avanzados.

Durante muchos años Rivera afirmó que se había ido a Italia en febrero de 1920 y había pasado diecisiete meses estudiando en ese país. «Estaba harto de Francia», escribió en su autobiografía. No cabe duda de que su vida en Francia era cada vez más insatisfactoria y complicada, pero la estancia de Rivera en Italia duró mucho menos de diecisiete meses. En febrero de 1920 el pintor todavía se encontraba en París. El 21 de ese mes, un sábado, visitó la Galerie Blot, cerca de la Madeleine, y vio que Cocteau le había dejado dos entradas para el ensayo general de un espectáculo teatral que se celebraba aquella noche. Se dirigió a la gran oficina de correos del boulevard Malesherbes y le envió a Cocteau una *carte pneumatique*, para darle las gracias, firmada «*Votre Rivera*». Como demuestra la correspondencia de Élie Faure, Rivera se encontraba en Francia en julio y agosto, y todavía en 1920 Faure llevó a su amigo a un quirófano, seguramente en primavera o principios de verano, para preparar *La operación*. En algún momento de 1920 Rivera se afeitó la barba por última vez, quizá para aplicarse mejor la mascarilla quirúrgica. En noviembre todavía no se había marchado a Italia. El 3 de noviembre, escribió a Alfonso Reyes para agradecerle los esfuerzos que estaba haciendo para conseguirle un encargo del gobierno y pedirle que le enviara dinero cuanto antes, pues deseaba viajar a Italia antes de regresar a México. Esa carta demuestra que Rivera se había comprometido a volver a México, que el embajador Pani le había prometido que cuando lo hiciera tendría el apoyo del gobierno, y que José Vasconcelos, que había sido secretario de Educación en 1915 y ahora era rector de la Universidad Nacional de Ciudad de México, pensaba ofrecerle un empleo a Rivera cuando éste regresara a su país natal. Finalmente llegó el dinero —lo envió Alberto Pani: dos mil pesos acompañados de una orden presidencial autorizando el viaje a Italia—, y Rivera se puso en marcha. Marevna fechó su partida en diciembre de 1920. Era la primera vez que Rivera visitaba un país desconocido desde su llegada a Inglaterra en 1909, y la primera vez que

viajaba desde que visitó Madrid en 1916. También por primera vez
desde que había conocido a Angelina en Brujas, estaba solo. Rivera
iba a olvidar las desdichas que había sufrido en París y a estudiar un
nuevo oficio.

Tomó el tren en la Gare de Lyon con destino a Milán, donde pasó
un tiempo dibujando escenas de la vida callejera en invierno, las te-
rrazas de los cafés con sus mujeres ataviadas con sombrero, abrigo y
manguitos. Le sorprendió la elegancia de las mujeres, pero no le gus-
tó su costumbre de escupir en público. «En la calle, en los barcos,
los hoteles, los restaurantes, [...] los objetos que más llamaban la
atención [en un banquete] eran las relucientes escupideras de latón.»
Cuando llegó a Florencia, se puso a trabajar. Durante su interludio
italiano Rivera tuvo la extraña sensación de que estaba completando
el viaje que había planeado al principio, cuando se marchó de
México en 1907 para hacer el gran periplo por Europa. De hecho, le
habría resultado imposible presentarse en México como pintor de
frescos sin haber estudiado los frescos del Renacimiento. Su aventu-
ra en París con el cubismo y la École de Paris había sido una diver-
sión que se convirtió en algo inevitable cuando se enamoró de
Angelina. Ahora volvía a copiar, primero en las galerías de Florencia
y después en Siena, Arezzo, Perugia y Asís, hasta llegar a Roma.
Siguió el itinerario que Faure trazaba en su *Historia del arte*. No tenía
tiempo de verlo todo, sobre todo porque pasó varios días dibujando
tumbas etruscas y también visitó Nápoles y Sicilia, pero aprendía
muy deprisa, y es probable que más tarde exagerara la duración de
su estancia en Italia sencillamente porque muchos de sus contempo-
ráneos mexicanos habían pasado más tiempo allí, y él pretendía co-
nocer el Renacimiento tan bien como ellos. Además, en su leyenda
personal había llegado el momento de la preparación, la vigilia. Sus
estudios incluían a pintores menos conocidos, como Benozzo
Gozzoli y Antonello da Messina. Las obras que Rivera vio en Italia,
sobre todo las de Masaccio y Uccello en Florencia, de Giotto y
Cavallini en Asís, de Giotto en Padua y de Rafael en Roma, ayudarán
a convertirlo en el mejor pintor de frescos del siglo XX.

Rivera no pasaba todo el tiempo contemplando frescos. En
Ravena le llamaron mucho la atención los mosaicos bizantinos de la
cúpula de Sant' Apollinaire. Y en un porcentaje sorprendentemente

elevado de los trescientos dibujos que hizo en Italia aparecen deta-
lles de las urnas funerarias y las pinturas de las tumbas etruscas que
había estudiado en la Toscana. Encontrar aquellos vestigios de una
civilización precristiana que veneraba a los muertos y construía ciu-
dades para sus antepasados debió de resultar tranquilizador. Cuando
D. H. Lawrence visitó los mismos escenarios etruscos, seis años des-
pués que Rivera, escribió: «Salir a la llanura abierta, baldía, pedre-
gosa [...] parecía México, pero a menor escala: a lo lejos, unas mon-
tañas de forma piramidal [...] un pastor montado a caballo galopaba
alrededor de un rebaño de ovejas y cabras, y parecía minúsculo. Era
como México, sólo que mucho más pequeño y humano.» Pero no
sólo fue el culto a los muertos lo que atrajo a Rivera hacia las tum-
bas etruscas. Lawrence, que acababa de regresar de México cuando
visitó la Toscana, escribió lo siguiente sobre las pinturas de las tum-
bas de Tarquinia: «Las pinturas son originales y vivaces, los rojos
ocre y negros y azules y verdes son curiosamente intensos y armo-
niosos sobre las paredes de amarillo claro, [...] los bailarines de la pa-
red de la derecha avanzan con una extraña y poderosa actitud vigi-
lante [...] esta sensación de fuerza y vigor es característica de los
etruscos.» Y Lawrence halló otra reminiscencia mexicana en el hecho
de que el cuerpo de uno de los bailarines varones estuviera pintado de
rojo. También había una clara relación con el Día de los Muertos
mexicanos en la costumbre etrusca de depositar en las tumbas de los
difuntos los productos necesarios para la vida.

Lo que Rivera no podía hacer mientras viajaba por Italia era pin-
tar frescos, pero gracias a su amor por la técnica y los oficios, estaba
convencido de que eso no supondría ningún problema para él. El
boceto que dibujó del andamio de un muralista en Florencia refleja
su interés por los detalles de la carpintería. «Creo —le había escrito
a Alfonso Reyes antes de partir— que puedo decir, sin pecar de fal-
sa modestia ni excesiva pretensión, que aunque sólo consiga algo pe-
queño, será interesante.» Su experiencia en Italia, aunque breve, no
hizo más que confirmar su confianza. Una vez más volvía a disfrutar
del privilegio de poseer un ojo inocente. Al igual que cuando llegó a
Europa y devoró el contenido del Prado, el Louvre, Brujas y·la
National Gallery, ahora contemplaba por primera vez toda la rique-
za y la belleza del *Quattrocento*. Comparado con otros pintores que

habían crecido en Europa, él no tenía clichés, y sentía más deseos que nunca de volver a su país natal para dotarlo de un arte autóctono.

Después de visitar Roma, Rivera viajó a Nápoles y Messina, en Sicilia. A continuación regresó por la costa del Adriático, deteniéndose en Ravena, Padua y Venecia. La visita de Rivera a Italia coincidió con un período de violentas luchas políticas. En Ravena vio una manifestación y dibujó a «un fascista» con la cara como una patata retorcida, y varios de sus dibujos de las caras de los mosaicos de Ravena también tienen un trazo caricaturesco. Rivera no se había limitado a absorber los colores y las composiciones del *Quattrocento*, sino que también había registrado su fuerza didáctica y estaba decidido a traducirla. Es posible que en Padua descubriera algo más. Faure siempre había opinado que el fresco era la pintura del futuro, ya que la arquitectura era el arte del futuro y el fresco era su adorno. Pero la capilla de Arena de Padua había sido construida para que Giotto la decorara. Era un ejemplo de «la arquitectura al servicio de la pintura», un detalle que a Rivera no pudo pasarle inadvertido. El hecho de que originalmente los decorados de la capilla hubieran estado destinados a un público muy reducido, pues se trataba de un edificio privado, no pareció importarle.

En mayo de 1921 Elie Faure escribió a un amigo suyo: «Rivera ha vuelto de Italia cargado de dibujos, de nuevas sensaciones, de ideas, rebosantes de nuevos mitos, delgado (¡sí!) y radiante. Dice que pronto se marchará a México, pero yo no me creo ni una palabra.» Faure se equivocó. Rivera estaba harto de París, «esa ciudad de vagos», como más tarde la describió George Grosz, pero todavía no había reunido el coraje suficiente para marcharse. Ehrenburg, que volvió a París en la primavera de 1921, recordaba haber visto a Rivera y Marevna en la terraza del Dôme después del regreso del pintor de Italia, donde «había admirado los frescos de Giotto y Uccello». Rivera le preguntó cómo podía ir a Rusia, pero cuando volvieron a encontrarse otro día, el pintor dijo que regresaba a México. Ehrenburg lamentaba lo mucho que Montparnasse había cambiado en cuatro años. Los cafés tenían otros dueños; habían llegado los primeros turistas extranjeros, desplazando a los pintores y los escritores. «Nuestra existencia desordenada y miserable [...] se había con-

vertido en un modo de vida moderno para los que jugaban a ser bo-
hemios. La Rotonde vivía de su pasado, como un *rentier.* [...] Nadie
discutía ya sobre cómo agitar a la sociedad o cómo reconciliar la jus-
ticia con la belleza. [...] Los pocos clientes que quedaban estaban ro-
deados de turistas cosmopolitas. [...] Nuestra antigua turbulencia se
había desvanecido.»

Aunque al parecer Rivera flirteaba con la idea de ir a Rusia —en
su autobiografía afirmaba que había recibido una invitación del co-
misario soviético de bellas artes—, jamás habría podido ir allí sin di-
nero, y su correspondencia revela que la única oferta firme de mece-
nazgo que tenía era la del gobierno mexicano. En mayo escribió a
Alfonso Reyes para comunicarle que partiría el 7 de julio. El día an-
tes de marcharse, visitó a Marevna para despedirse de ella. Le dijo que
su padre estaba gravemente enfermo y que debía marcharse inmedia-
tamente. «Me hizo el amor apasionadamente por última vez [...] y me
suplicó, como último favor, que no fuera a la estación al día siguien-
te.» Rivera prometió a Marevna que enviaría a buscarlas, a ella y a
Marika, en cuanto la situación mejorara, pero más tarde Marevna se
arrepintió de no haberle obligado a reconocer a su hija antes de su
partida. «Cuando una relación amorosa ha terminado, no hay nada
que hacer; pero cuando uno deja hijos, tiene el deber de pensar en su
destino, en su futuro, ¡aunque sean niñas!» Rivera sostuvo una con-
versación muy parecida con Angelina, a la que aseguró que no tenía
dinero suficiente para pagarle el billete a México y que se lo enviaría
en cuanto pudiera. La diferencia fue que Angelina le creyó. Se había
resignado a sus infidelidades y sus frecuentes ausencias, pero lo ama-
ba, sabía que él todavía la correspondía, quizá por haber sido la pri-
mera en reconocer su talento, y creía que él seguía necesitándola.
Angelina tomó el tren con él desde la Gare Saint-Lazare hasta Le
Havre y cuando el barco zarpó, le dijo adiós desde el muelle. «El bar-
co desapareció de mi vista y me quedé sola —escribió—. Volví en
tren a París y me lo llevé todo a mi apartamento, porque Diego le ha-
bía dejado su estudio a una amiga rusa, Nora, la primera mujer de
Ángel Zárraga.» Cinco meses más tarde, cuando Rivera se hubo ase-
gurado de que ya no necesitaba a Angelina, le mandó un telegrama en
que le invitaba a reunirse con él en México. Pero no le envió dinero.
Como sabía que ella no podía pagarse el billete, no arriesgaba nada.

Rivera llegó a México con sus planes artísticos definidos, pero sus ideas políticas menos formadas. Se dio cuenta de que entraba en una situación «posrevolucionaria», y aunque estaba familiarizado con los eslóganes de Lenin y Marx, su compromiso todavía no estaba definido y era, ante todo, emocional. La mayoría de los socialistas franceses se habían unido a la Tercera Internacional de Moscú en diciembre de 1920, formando el *Parti Communiste Français*, pero Rivera no había mostrado interés alguno en imitarlos. Los espíritus libres como Faure firmaron en septiembre de 1919 un manifiesto contra la intervención de los aliados en Rusia, pero Rivera no se adhirió a él. Habló con Ehrenburg sobre la posibilidad de viajar a Moscú, pero tampoco hizo nada práctico en ese sentido. Por otra parte, no reaccionó igual que Otto Dix cuando los ecos de los últimos disparos se desvanecieron, y los hombres salieron de las trincheras, miraron alrededor y comprobaron que habían sobrevivido. Cuando los comunistas alemanes vieron el arte de guerra de Dix —*Resplandor nocturno* o *Soldado herido, Otoño 1916-Bapaume* o *Prostituta con soldado mutilado*— lo tomaron por un pacifista y lo invitaron a unirse al partido de la paz. Dix contestó: «Dejadme en paz. No me molestéis con vuestra ridícula política. Prefiero ir a un burdel.» Dix se disponía a mostrar en su pintura su visión de la guerra, cómo ésta había «destruido la noción del individuo y con él, el concepto de la dignidad humana», y nunca más iba a participar en ninguna causa, por muy bienintencionada que fuera. Pero Dix no había pasado la guerra en Montparnasse.

En julio de 1921, cuando el barco se alejaba del muelle de Le Havre, y Rivera apartó la vista de la figura cada vez más pequeña de la mujer con la que había compartido su vida durante diez años —y que jamás volvería a compartirla— y miró hacia el oeste, hacia el futuro, había vivido exactamente la mitad de su vida y no había pintado casi nada que fuera a recordarse. Su hijo había muerto. Se había negado a reconocer a su hija. Había abandonado a dos mujeres y a casi todos sus amigos. El «*bébé monstrueux*» estaba preparado para ponerse a trabajar.

Repintar el mundo

7

La bañista de Tehuantepec

México 1921-1922

Cuando en julio de 1921 Diego Rivera regresó a México, entró en un país prácticamente desconocido. Su partida de la tierra natal había coincidido con las últimas semanas del porfiriato, y diez años más tarde el pintor volvía a un país que había vivido en un estado casi constante de revolución. Madero, el primer líder constitucionalmente elegido y el último presidente que le pagó a Rivera una beca del gobierno, había sido derrocado y asesinado por un siniestro general que llevaba gafas de montura metálica y cristales de alta graduación, Huerta, que tras intentar imponer un régimen de terror, había tenido que exiliarse. En 1917 el siguiente líder constitucional, el general Venustiano Carranza, trató de introducir el dominio de la ley y los cambios sociales y económicos necesarios, pero no logró controlar a las facciones enfrentadas de generales y líderes revolucionarios que lo habían llevado al poder. Algunas zonas del país seguían sublevadas, entre ellas el estado de Morelos, donde todavía mandaba Zapata. Un general que apoyaba a Carranza, Pablo González, acabó traicionando a Zapata en abril de 1919. Primero González humilló a uno de sus propios coroneles en público. Entonces el coronel fingió que se cambiaba de bando, invitó a Zapata a almorzar y proporcionó al legendario líder rebelde una guardia de honor. Cuando Zapata inspeccionaba la guardia, le dispararon. Al año siguiente Carranza, que estaba a punto de agotar su mandato y no podía presentarse de nuevo a las elecciones, perdió las esperanzas de terminar las reformas básicas a tiempo e intentó imponer a su propio candi-

dato como sucesor. El resultado fue que su mejor general, Álvaro Obregón, dirigió una revuelta contra él, y al cabo de unas semanas el primer presidente posrevolucionario mexicano moría asesinado. ¡Fiesta!

Aquel drama, como muchos otros de la Revolución Mexicana, se representó en los trenes, y el escritor Martín Luis Guzmán, amigo de Rivera, lo describió en su libro *La ineluctable muerte de Venustiano Carranza*. El destino de Carranza simboliza el destino de su país y del futuro político que iba a dominar México durante el resto de la vida de Rivera. Madero, un constitucionalista, había muerto a manos de un tirano de poca monta. Así que cuando a Carranza le ocurrió lo mismo que a Madero, es decir, morir a manos de un general ambicioso, se estableció un patrón. Cuando Rivera regresó a México, un año después de la muerte de Carranza, la Revolución ya había sido traicionada y estaba derrotada. Pero durante los diez años siguientes el pintor dedicó gran parte de su tiempo y energía a la suposición de que en realidad la Revolución todavía estaba por llegar.

En el caso de Carranza la historia se repitió, la primera vez en forma de farsa; la segunda, de tragedia. Ya en una ocasión su destino se había decidido en un tren: en 1914, en la línea Ciudad de México-Veracruz, su cauteloso avance hacia las posiciones de Pancho Villa se vio frenado por la llegada de una locomotora solitaria, que el revolucionario había enviado para que embistiera el tren de Carranza. En aquella ocasión era el general Álvaro Obregón quien dirigía a los pasajeros que saltaron del tren para salvar la vida; Carranza se quedó en el vagón y resultó herido cuando un águila disecada, símbolo de México, se descolgó de la pared a causa del impacto y le golpeó la cabeza. Una vez más, en 1920 Carranza subía a un tren oficial de la línea Ciudad de México-Veracruz, esta vez para retirarse, no de Pancho Villa, sino de su antiguo aliado y compañero de viaje, el general Álvaro Obregón. «El 5 de mayo de 1920 —escribió Guzmán— la situación política y militar de Venustiano Carranza ya no tenía remedio. Una oleada de descontento armado, de rebelión y deserción, procedente de las regiones periféricas del país, había traspasado las paredes de la suite presidencial.» Enfrentado a esta situación, Carranza dio a los pocos oficiales que le quedaban veinticuatro horas para organizar un convoy con escolta de artillería, caballería e

infantería que tendría que transportar al gobierno y el tesoro, y a toda la corte con sus esposas y sus hijos, hasta la costa. En total debían de ser unos cincuenta vagones y una brigada de soldados. Aquella última noche que Carranza pasó en Ciudad de México, sus regimientos y oficiales le abandonaron e iban llegando noticias de capitanes que, en todos los rincones del país, se pasaban al otro bando con sus hombres. La Revolución sólo tenía nueve años y había vuelto al punto de partida.

A la mañana siguiente, mientras los destacamentos de rebeldes llegaban en tropel a la ciudad, el convoy de Carranza se puso en marcha, y muchos de sus defensores, entre ellos el destacamento de caballería, fueron abandonándolo antes, durante y después de la partida. Carranza cada vez tardaba más en tomar las decisiones necesarias para resolver los asuntos a medida que éstos se presentaban. Basaba sus esperanzas en el destino, en la presencia de fuerzas amigas en Veracruz, y en la improbable posibilidad de encontrar refuerzos por el camino. Llevaba consigo el contenido del tesoro nacional, cuatrocientos prisioneros (sus más feroces opositores) encerrados en jaulas, y varios grupos militares. Entre los soldados que todavía le eran leales había un destacamento de cadetes militares.

Los trenes avanzaban por un paisaje desierto y abrasador. Por la noche no se veían luces en los pueblos. De vez en cuando, las fuerzas defensoras tenían que combatir con destacamentos rebeldes que utilizaban artillería y minas para destrozar la vía. El convoy avanzaba reparando el tramo de vía que tenía que recorrer y destrozando la vía que dejaba atrás, porque lo perseguían otros trenes, en realidad, los mismos y con los mismos soldados que al principio habían sido elegidos para formar parte del convoy de Carranza. Durante uno de los combates, a don Venustiano Carranza, presidente de los Estados Unidos de México, le mataron con una granada de mano el caballo que montaba. El convoy se detuvo finalmente en un lugar donde la vía atravesaba un rancho llamado La Soledad, frenado no por los ataques de los enemigos, sino por falta de agua para las locomotoras. «Amaneció el 13 de mayo. [...] Carranza y todo su gobierno, y sus soldados, con el Tesoro y el Presupuesto, con miles de funcionarios y empleados —algunos acompañados de sus esposas e hijos— quedaron atrapados, impotentes, en dieciocho o veinte trenes que no

podían seguir avanzando. Carranza era el dueño y señor de una desolada y accidentada región de arbustos, seca e inhóspita, que sólo servía para esconder el peligro que lo amenazaba.» Entonces los enemigos de Carranza organizaron un ataque frontal que fue repelido heroicamente por sus menguadas tropas. En el momento culminante de la batalla uno de los últimos batallones de infantería desertó, y Carranza, que luchaba en la línea del frente, dio órdenes a sus criados de que empezaran a quemar sus documentos. Cuando el ataque fue repelido, el presidente decidió, tras las oportunas deliberaciones, que había llegado el momento de abandonar el tren, a los prisioneros, a las esposas y los hijos, todo excepto el gobierno, el oro en lingotes y la munición que pudieran transportar. Reconoció que aquella situación era una calamidad; desde luego, las cosas no habían ido tan bien como en la otra ocasión en que recorrió aquella misma vía.

Por la mañana Carranza y sus generales desayunaron copiosamente. Poco después, los rebeldes volvieron a atacar por sorpresa a las fuerzas defensoras y casi consiguieron llegar al vagón desde donde don Venustiano supervisaba los acontecimientos. Una vez repelido el ataque, el presidente tomó prestado un caballo y cabalgó por la polvorienta llanura a la cabeza de cerca de un centenar de fugitivos, todavía custodiados por los cadetes, dejando atrás a los victoriosos rebeldes que saqueaban su tren. Todavía albergaba esperanzas de llegar a Veracruz a caballo. Pero cada vez que entraba en un pueblo, donde se suponía que iba a encontrar ayuda, comprobaba que estaba vacío u ocupado por las tropas rebeldes. Dos días más tarde, Carranza ordenó a los cadetes que lo dejaran solo. Dijo que ya no podía exponerlos al peligro cuando prácticamente la totalidad de su ejército lo había abandonado, así que rechazó sus protestas, se despidió de ellos y se dirigió hacia el norte. Ya no pretendía llegar a Veracruz, que estaba a ciento sesenta kilómetros hacia el este; ahora se dirigía hacia el norte de San Luis Potosí, que todavía creía leal a la Constitución, situada a unos ochocientos kilómetros más allá de las montañas donde Carranza se escondía. El 20 de mayo, reanudó su lento avance. Mientras aquel día el presidente de México cabalgaba por el país, acusado ya de robar el tesoro nacional, se dio cuenta de que ni siquiera tenía suficiente dinero para comprarse una camisa limpia. Aquella noche un coronel leal lo guió hasta un remoto po-

blado donde le aseguraron que estaría a salvo. El coronel indicó a los hombres de Carranza dónde podían montar guardia y luego se alejó; al amanecer Carranza estaba muerto. El coronel *leal* había apostado estratégicamente a los centinelas, para luego guiar a los soldados rebeldes hasta el poblado. Unos pocos generales y mozos de cuadra, que por alguna razón habían decidido no aprovechar ninguna de las numerosas oportunidades que les habían brindado para cambiar de bando, defendieron al presidente. El general Venustiano Carranza, que había sido senador durante la presidencia de Porfirio Díaz y gobernador del estado de Coahuila durante la presidencia de Madero, murió en la oscuridad, en una cabaña de madera, buscando a tientas sus gafas, con los insultos de sus enemigos, que una semana atrás habían sido sus soldados, resonando en sus oídos. El régimen sucesor, dirigido por el general Álvaro Obregón, definió a Carranza como «un oportunista», y así es como todavía se lo describe en las historias oficiales de México. El hombre que vengó a Madero no iba a tener un lugar en el panteón de los héroes revolucionarios. Cuando Rivera subió al tren en Veracruz con destino a Ciudad de México, un año después de la muerte de Carranza, pasó por Río Blanco, el escenario imaginario de sus propios esfuerzos revolucionarios de 1906, y luego por las mismas vías en que el convoy de Carranza se había detenido por última vez. El lugar ya se había convertido en un sitio de interés turístico, y se había aprobado una versión falsificada de la muerte de Carranza.

§ § §

RIVERA TITULÓ EL capítulo de su autobiografía en que describe su regreso a México «Vuelvo a nacer». Pues bien, su segundo nacimiento fue casi tan traumático como el primero, porque el proceso duró veintiún meses. Sus contactos en el nuevo gobierno —Alberto Pani, el doctor Atl y David Alfaro Siqueiros— se alegraron mucho de la muerte de Carranza, porque todos ellos dependían de Vasconcelos, que era seguidor de Obregón. En 1920, cuando Obregón subió al poder, una de las primeras cosas que hizo fue nombrar a Vasconcelos rector de la Universidad Nacional, lo que permitió a éste reunir los fondos para financiar el viaje de Rivera a Italia. Desde su nuevo car-

go, Vasconcelos diseñó un programa de educación nacional muy ambicioso y radical. Estaba decidido a que el gobierno posrevolucionario acabara con el analfabetismo, que después de tres años de guerra civil había alcanzado unos niveles superiores incluso a los del porfiriato. En 1921 Obregón nombró a Vasconcelos secretario de Estado de una nueva Secretaría de Educación Pública con un presupuesto que doblaba al anterior. Además, le obsequiaron con una nueva sede, un magnífico edificio de estilo colonial clásico de tres pisos alrededor de otros tres patios, en el centro de Ciudad de México. Su construcción se inició el 15 de junio de 1921 y el edificio se inauguró un año más tarde, el 9 de julio de 1922, un ejemplo de la enorme energía y el dinamismo organizativo de los primeros días del período posrevolucionario. Mientras en mayo de 1921 todavía era rector de la universidad, Vasconcelos empezó a encargar murales públicos. Al fin y al cabo, el proyecto llevaba varios años discutiéndose; el doctor Atl lo había llevado hasta un estadio muy avanzado en los últimos meses del porfiriato, y sólo faltaba cambiar el mensaje político de las leyendas, expresadas en los murales. Obregón decretó la creación de la nueva secretaría el 25 de julio de 1921, cuando ya llevaban un mes trabajando en la construcción del edificio, y Vasconcelos ocupó su cargo el 11 de octubre de aquel año. En ese momento Rivera ya llevaba unos tres meses en el país. Nadie había ido a esperarlo a la estación de Veracruz, y cuando llegó a Ciudad de México, se enteró de que su padre estaba gravemente enfermo, hasta el punto de que su madre apenas salía a la calle. Sus padres vivían en un apartamento más pequeño, pero en el mismo barrio en el que residían la última vez que Rivera los visitó, diez años atrás.

Al ver que sus padres necesitaban su ayuda una de las primeras personas a las que acudió fue el rector de la universidad, que le pidió a Rivera que le enseñara alguna muestra de su obra. Así pues, le mostró una selección de sus cuadros cubistas y poscubistas, pero Vasconcelos no pareció impresionado. Aquel estilo no indicaba que el pintor estuviera capacitado para pintar frescos. Sin embargo, ofreció a Rivera un cargo en el departamento de Bellas Artes de la universidad, con lo que el pintor se aseguraba un modesto salario mientras Vasconcelos decidía qué hacer con él. Aquel recibimiento supuso una decepción para el artista, pero no un duro golpe.

Vasconcelos solía incluir a los creadores en su nómina, asignándoles cargos administrativos ficticios. Mientras esperaba, Rivera aceptó un encargo de *El Maestro*, la «revista de cultura nacional». Diseñó la portada del número de octubre y por primera vez en su vida dibujó una hoz y un martillo, aunque los símbolos no estaban cruzados, sino situados en lados opuestos de la página. Rivera también hizo un retrato de Xavier Guerrero, un pintor que se convertiría en uno de sus primeros colaboradores. Su futuro colega, y rival como muralista, aparece de pie contra una pared que está en blanco. Sorprende comprobar lo poco que Rivera dibujó y pintó desde que se marchó a Italia hasta su llegada a su país natal. En una frase que se hizo famosa, Rivera escribió: «Al llegar a México me impactó la indescriptible belleza de aquella tierra rica y austera, miserable y exuberante.» Y añadió: «Todos los colores que veía parecían intensificados; eran más claros, más ricos, más bellos y luminosos.» Sin duda era cierto —es una impresión corriente cuando uno llega a México procedente de Europa—, pero el entusiasmo de Rivera tardó un tiempo en plasmarse en su obra. El pintor demoró varios meses en adaptarse a una situación nueva que escapaba de su experiencia anterior, y que Jean Charlot definió como «arte sin un mercado artístico». A finales de noviembre, Vasconcelos inició un viaje oficial por una de las regiones más remotas de México, la península de Yucatán, y se llevó con él a tres de sus protegidos: los pintores Adolfo Best Maugard, Roberto Montenegro y Diego Rivera. Para este último, que había pasado tantos años viviendo en el extranjero, aquel viaje supuso una revelación.

El grupo llegó a Mérida, la capital de Yucatán, el 27 de noviembre, y fue recibido por «nutridas delegaciones de comunistas y socialistas con banderas rojas». No nos consta que en aquel momento Rivera supiera que aquellas personas eran los victoriosos héroes y supervivientes del sangriento levantamiento de las plantaciones de henequén de Yucatán (que finalmente habían liberado a los esclavos enviados allí durante el porfiriato), pero el pintor estaba presenciando quizá el momento supremo de la Revolución. Tras diez años de encarnizadas luchas, la gran multitud de esclavos liberados se había reunido para celebrar su triunfo. Y Rivera, que no había participado en aquella victoria, se dejó empapar del triunfo, sacó energía de él y se convirtió a su vez en un triunfante beneficiario. El primer gober-

nador socialista del estado, Felipe Carrillo Puerto, dirigía la delegación que recibió a Vasconcelos. El 1 y 2 de diciembre el grupo oficial llegó a Chichén Itzá, y Rivera vio todo el esplendor de lo que se convertiría en una de las pasiones de su vida: la civilización precolombina. Sus charlas con Elie Faure, así como las reproducciones disponibles en aquella época en París, no habrían podido prepararlo para aquella primera experiencia que supuso la contemplación de un escenario precolombino de semejante importancia. Algunos críticos opinan que es posible que Rivera empezara a estudiar el *Codex Borbonicus*, un libro azteca o de la primera época colonial en que se describen las fiestas aztecas, en la biblioteca de la Asamblea Nacional de París, pero no parece probable que así fuera. No hay rastro de inspiración azteca ni precolombina en ninguna de las obras fechadas en aquella época en Europa, y Rivera nunca mencionó ningún interés por ese arte antes de conocer a Élie Faure, con excepción de su visita al Museo Británico, en 1909. En realidad, el período de veintiún meses entre el regreso de Rivera a México y su primera representación de motivos indios o precolombinos revela una profunda incomprensión de la tierra que había ido a pintar. Fue en el Yucatán donde empezó a entenderla de nuevo, y Vasconcelos comprobaba cómo el entusiasmo de Rivera crecía día a día. A su regreso a Ciudad de México, Rivera pintó dos óleos, ambos titulados *El balcón*, que preconizan el estilo de sus murales. En uno de ellos hay dos mujeres y un niño sentados, contemplando la calle desde las sombras de la habitación, detrás del balcón. El grupo está enmarcado por la pared externa de la casa y el revestimiento de piedra del arco de la ventana y el balcón. Es una composición plana de formas inmóviles en que sólo se han utilizado cinco grupos de colores: los tonos tostados de los brazos y las caras de las mujeres; el negro de la habitación en sombras; la uniforme penumbra de los vestidos (todos, mujeres y niños, llevan el mismo color); y finalmente los dos colores, terracota y verde para la piedra y el marco exterior de estuco. No obstante, la escena rebosa de vida, además de ser una aguda introducción a los problemas y las soluciones de la pintura mural. Vasconcelos se animó lo suficiente y, según Jean Charlot, recibió suficientes halagos de Rivera como para encargarle su primer fresco.

A finales de 1921 el padre de Rivera, don Diego Rivera Acosta,

urió de cáncer en Ciudad de México. Diez días antes de morir lo
evaron a una clínica, y durante este breve período, cuando acababa
e regresar de Yucatán, Rivera hizo un último intento de recuperar
a amistad. A Rivera le afectó mucho la muerte de su padre, pese a
ue era algo esperado desde hacía varios meses, y apenas volvió a ha-
lar de él salvo en términos míticos o heroicos. Creía que el intelec-
 liberal de su padre era un elemento esencial de su educación, al
arecer incluso atribuyó a don Diego el mérito de algunos de sus lo-
ros posteriores, cosa que jamás se le ocurrió hacer con su madre.
urante la última fase de la enfermedad Rivera envió un telegrama a
ngelina, en que la invitaba a reunirse con él en México. Su padre
o la conocía, pero se habían escrito, por lo que al enviarle aquella
vitación, Rivera rendía homenaje a aquella remota amistad y al lu-
ar que Angelina había ocupado en su vida mientras su padre toda-
a vivía. Pero era un homenaje simbólico, sin consecuencias para el
turo.

En 1921 Vasconcelos había asignado los primeros encargos de
urales públicos a Roberto Montenegro, a quien había encargado
mbién el ábside de la iglesia secularizada de San Pedro y San Pablo,
ora, bajo el régimen revolucionario, convertida en la Sala del
iscurso Libre. A Rivera le asignó una pared de la sala de conferen-
as de la Escuela Nacional Preparatoria, la institución de la que tan-
 Rivera como Vasconcelos habían sido alumnos en diferentes épo-
s. Vasconcelos utilizó la Escuela Preparatoria como terreno de
ruebas para sus muralistas, muchos de los cuales efectuaron sus
rimeras contribuciones al programa del secretario en diversas par-
s de aquel complejo educativo, basado en un edificio del siglo XVIII
ue había sido ampliado durante el porfiriato. En el caso de Rivera
 primera obra fue, en gran medida, un experimento. Tenía un tema
xperimental, una técnica experimental y un equipo de tres ayudan-
s muy experimentales. Vasconcelos le encargó que ilustrara «un
ma universal», y Rivera decidió representar la Creación en una sala
on cabida para novecientas personas, utilizada para las representa-
ones musicales y los recitales poéticos, y con un espacio que in-
uía un amplio pasadizo abovedado, un profundo nicho y un órga-
o colocado contra la pared. El resultado fue extraordinario, pero no
el todo convincente.

Pese a todos sus estudios del fresco, Rivera decidió emplear er cáustico, la técnica que ya había utilizado en Toledo antes de abraza el cubismo. La encáustica es una técnica muy difícil de aplicar. I pigmento se mezcla con cera de abeja y resina, y después de aplica lo se fija mediante calor. En 1497 Leonardo da Vinci protagonizó u famoso descalabro por culpa del encáustico, cuando en la Nuev Sala de Quinientos, en el Palazzo Vecchio de Florencia, la cera ca liente de sus pinturas se derritió y resbaló por las paredes, de mod que *La batalla de Anghiari* se disolvió en chorretones que llegaro hasta el suelo. Pero sin acobardarse, Rivera inició su trabajo a finale de 1921 o principios de 1922 y dedicó doce meses a su primer mu ral, empezando con dibujos a escala natural y aprendiendo a pinta montado en un andamio, sin modelos y dentro del rígido marco qu imponía el edificio. También aprendió a dirigir un equipo, pues tra bajaba con Xavier Charlot, a quien Vasconcelos nombró «inspec tor nacional de dibujo» para la ocasión. Como primer mural, e Anfiteatro Bolívar es una obra notable, pero su verdadera relevanci dentro de la obra de Rivera es que fue allí donde aprendió su ofici Un muralista que trabaja por encargo no puede permitirse mucha salidas en falso y, pasado cierto tiempo, tampoco puede borrar tod lo que ha hecho y empezar de nuevo. Generalmente su cliente no tie ne fondos ilimitados ni tiempo ilimitado. El artista debe cumplir, cuando decide aceptar la primera parte de su obra inacabada, limit las posibilidades de la parte que sigue en blanco. No puede guarda un mural en el fondo de su estudio, como haría con un lienzo qu no le satisface. Hemos de suponer que Rivera estaba insatisfecho co muchos aspectos de la *Creación*, a juzgar por la velocidad con qu desarrolló su técnica en los meses siguientes, pero trabajaba metód camente. La disposición formal de las veinte figuras en cada uno d los lados de la *Creación*, las actitudes de oración, las miradas hacia cielo, todo ello recuerda a los mosaicos bizantinos que había visto e Ravena, y la inclusión de aureolas destacadas con pan de oro y de f guras montadas en nubes hacen pensar en el período transitorio er tre la Edad Media y el Renacimiento, más que en el *Quattrocento*. L que más sorprende hoy en día de la *Creación* son los colores, un des pliegue magnífico que Rivera comparó con un arco iris, pues está limitados por el arco de la pared. El pintor también intentó incorpo

rar la caja de madera y los altos tubos del órgano en el tronco del árbol de la vida, que ocupa el nicho central. Pero ahí la inexperiencia le hizo cometer un error. El órgano fue retirado hace muchos años, y el agujero que dejaron en su lugar los vándalos encargados del traslado lo han llenado, incomprensiblemente, con un dosel de felpa con el escudo de la Universidad Nacional.

El órgano era una parte esencial de la composición de Rivera, que se había tomado la molestia de halagar a su cliente, Vasconcelos, incorporando un tema pitagórico en la *Creación*. Vasconcelos había adoptado la creencia de Pitágoras de que la clave del universo residía en secretas armonías musicales, y el mural de Rivera contenía la figura alegórica de la Música, envuelta en una piel de cabra y tocando una flauta de Pan dorada. Las otras figuras —las que están de pie miden 3,5 metros— representan los principios masculino y femenino de la vida, y la mayoría son hembras con largas túnicas. En la *Creación* de Rivera no hay nada excesivamente mexicano, salvo un aspecto que el pintor subrayó en sus explicaciones. «Pinté una historia racial de México mediante figuras que representan a todos los tipos que han entrado en el torrente sanguíneo mexicano, desde el indio autóctono hasta el mestizo actual.» Rivera, por lo tanto, se anticipaba a uno de los grandes temas de la lucha política posterior.

Vasconcelos se había labrado una reputación intelectual demoliendo los argumentos de Comte; refutó la idea de que todo conocimiento verdadero tenía que ser científico, basado en la descripción de fenómenos observables. Pero sus objeciones a Comte, sin duda inspiradas en parte por su oposición a todo lo que tuviera alguna relación con el porfiriato, no le condujo a una filosofía más plausible. Y su teoría de las armonías secretas, al menos tal como la ilustra Rivera en la *Creación*, no resulta convincente. Ni siquiera Vasconcelos se dejó persuadir por el mural; pese a la mezcla racial, consideraba que no era lo bastante «mexicano», un comentario revelador tratándose de un mural que ilustraba su propia filosofía. Así pues, envió a Rivera a otro viaje por las zonas rurales del país, esta vez al distrito de Tehuantepec, en el estado de Oaxaca.

En su primer mural Rivera rodeó a la figura de la Música de dos figuras femeninas: una desnuda, que representaba a la Mujer, y la otra, vestida con una túnica roja, que representaba a la Canción. Para

ambas figuras utilizó a una modelo de Guadalajara llamada Lupe Marín. Rivera describió su primer encuentro con Lupe como un encuentro épico, dirigido por «la hermosa cantante» Concha Michel, y constituye uno de sus mejores relatos fantásticos. Según su autobiografía, Rivera estaba trabajando en su estudio cuando la cantante llamó a su puerta.

> —Camarada Rivera —dijo ella—, eres un cabrón.
> —De acuerdo, camarada —replicó él.
> —Y eres un *putón*, porque te vas con la primera que encuentras.
> —Correcto, camarada —repitió Rivera.
> —Y además estás enamorado de mí, pero sabes que yo no soy ninguna puta y que no abandonaría al estupendo, estúpido y honrado hombre con el que vivo para liarme con un cabrón como tú. Pero sé que lo único que puede mantenernos alejados el uno del otro es otra mujer más guapa, más libre y más valiente que yo. Así que te la he traído para que la conozcas.
>
> Apareció entonces una extraña criatura de aspecto maravilloso, de un metro ochenta de estatura. Tenía el cabello negro, aunque parecía crin de yegua castaña y no cabello de mujer. Tenía los ojos verdes, tan transparentes que parecía ciega, facciones de india, labios carnosos entreabiertos, con las comisuras caídas como las de un tigre [...] y sus largas y musculosas piernas me recordaron a las patas de una potra salvaje.

Edward Weston describió así a la misma mujer: «Alta, de porte orgulloso, casi altanero, caminaba como una pantera; [...] ojos de un verde grisáceo, con reborde oscuro, y una piel que sólo he visto en algunas señoritas mexicanas.»

Durante toda su vida Rivera consideró a Lupe Marín su ideal de belleza femenina. Aquel día, mientras Lupe, sentada en un banco de dibujo, pelaba fruta «con la habilidad de un simio» y arrojaba las pieles por encima del hombro, Rivera empezó a dibujar su retrato una y otra vez realizando estudios de sus manos, que «tenían la belleza de las raíces de los árboles o las garras de las águilas». Ambos sabían que estaban destinados a intimar.

Después de que Concha Michel hiciera las presentaciones, Lupe miró al pintor de arriba abajo. «¿Éste es el gran Diego Rivera? —le

preguntó a su amiga—. Yo lo encuentro horrible.» Y Concha sonrió, satisfecha. «Horrible, ¿eh? Muy bien ¡Nadie podrá impedir lo que va a pasar ahora!» Rivera afirmaba que después Lupe se le declaró en público durante un mitin político, y que aunque nunca llegaron a casarse, Lupe llevó unos poderes a una iglesia para celebrar una ceremonia que satisficiera a sus padres. De hecho, Rivera se casó con ella en la iglesia de San Miguel de Guadalajara, en una ceremonia católica tradicional celebrada en junio de 1922. Lupe procedía de una familia burguesa y respetable de Guadalajara, tenía ocho hermanos y era lo bastante convencional como para obedecer los deseos de sus padres y no sólo casarse, sino hacerlo por la Iglesia. Pero el Estado y la Iglesia católica estaban al borde de la guerra y desde la época de Carranza, que era francmasón, había una fuerte corriente anticlerical que dirigía la Revolución. Así que para Rivera, que poco después ingresó en el Partido Comunista Mexicano, su boda en la iglesia de San Miguel era otro detalle embarazoso que más adelante se encargaría de eliminar de su leyenda.

En otoño de 1922 Rivera ingresó en el partido, con el carnet número 992, y se alió formalmente con David Alfaro Siqueiros y Xavier Guerrero. Al hacerse comunista apenas un año después de su regreso de Europa, Rivera se desmarcaba del mundillo revolucionario, tanto de su versión pura e idealista, representada por Vasconcelos, como de la corrupta y oportunista, representada por Obregón y la mayoría de los posteriores presidentes de México. Pero incluso dentro del partido, Rivera pronto se incluyó en una minoría, pues formó una unión independiente, el Sindicato Revolucionario de Obreros Técnicos, Pintores y Escultores, de nuevo con Siqueiros y Guerrero, con quienes fue elegido en 1923 para el Comité Central del Partido Comunista. Posteriormente Rivera se peleó hasta con sus socios fundadores del sindicato y quedó en minoría de uno, pero antes de que eso ocurriera hubo varios años de tranquilidad en los que su peculiar identidad revolucionaria le sería sumamente útil en la pintura. Hacia finales de 1922, casado ya con Lupe Marín, y cuando empezaba a dominar el arte de la pintura mural, sólo le faltaba un elemento esencial para su éxito inminente. Y lo encontró en su viaje a Tehuantepec.

Cuando el primer mural de Rivera, *Creación*, se expuso al públi-

co en marzo de 1923, la obra levantó una fuerte controversia. El doctor Atl, que trabajaba en otro mural en el mismo edificio y había desarrollado un intenso y alarmante interés por los volcanes, permanecía sospechosamente en silencio. Otro muralista, Orozco, que también trabajaba en otra pared, describió la obra como «una miseria»: «Una miseria es una miseria, aunque encierre la sección áurea», comentó Orozco. Para algunos críticos más conservadores, la *Creación* era un desafío, mientras que un movimiento de estudiantes condenó su fealdad. Ni Vasconcelos ni el pintor estaban del todo satisfechos con el mural, pero su peor defecto era el desorden, provocado por el hecho de que Rivera no pintaba con el corazón, sino que intentaba ilustrar las ideas de otra persona. El simbolismo no es el único elemento pseudorreligioso de la *Creación*, ya que el mural también explora varios temas paracristianos. Las tres virtudes teologales (masculinas), «Fe, Esperanza y Caridad», de la izquierda están contrarrestadas por las cuatro virtudes cardinales (femeninas), «Prudencia, Justicia, Fortaleza y Templanza» de la derecha. Las siete figuras tienen una aureola de pan de oro en la cabeza. Debajo de ellas, la misteriosa figura representativa de la poesía erótica, una rubia de ojos saltones y cabello rizado —para la que Rivera utilizó a la modelo Carmen Mondragón, la hermosa pero desquiciada amante del doctor Atl—, contempla fijamente al artista, como preguntándose si Atl estará a punto de sorprenderla por detrás. Al mensaje de esta deslumbrante combinación de colores le falta definición, lo cual debía de ser casi inevitable, pues era obra de un hombre que todavía estaba buscando el molde intelectual que le permitiría fundir sus poderes visuales y didácticos. *Creación* es la obra de un artista que utiliza un código de símbolos cristiano al servicio de unas creencias religiosas místicas no cristianas. La concibió antes de hacerse comunista y de concentrar su hostilidad en la cristiandad.

Tehuantepec, el nuevo destino escogido por Vasconcelos, es una zona a la que Rivera volvería una y otra vez. Situada en el sureste del estado de Oaxaca, es una región indígena, pero cercana al mar. Allí Rivera empezó a pintar *La bañista de Tehuantepec*, un estudio de una mujer india, desnuda de cintura para arriba, que se lava en un arroyo de la selva con un fondo y un primer plano de gruesas hojas tropicales. En la figura de esta india vislumbramos la primera insinua-

ción de lo que acabaría siendo el estilo de Rivera. El pintor desarrolló los rasgos dominantes de ese cuadro y los utilizó una y otra vez: están presentes en la obra que pintó en San Francisco en 1940 y en algunos de los últimos frescos que pintó en Ciudad de México en 1951. Rivera convirtió la fornida figura de la india, la natural sencillez de sus gestos, la armonía de las hojas carnosas y el torso redondeado, la fusión de lo humano, lo mineral y lo vegetal —el arroyo, las plantas y la bañista—, en su sello característico y en un emblema de la Arcadia nacional. En 1923, con *La bañista de Tehuantepec*, Rivera combinó por primera vez la sencillez de su diseño con la de la persona a la que estaba retratando. Los discretos colores que eligió, la imprecisa bandera tricolor que componen la falda color crema, la piel marrón oscura y el negro cabello flotando sobre las aguas de azul plateado, bordeadas por plantas de un verde grisáceo, sugieren algo misterioso, semiperdido, más precioso aún porque sólo puede intuirse vagamente.

Pero la bañista india de Tehuantepec no sólo le dio a Rivera un estilo: lo desbloqueó frente a la belleza y las posibilidades del desnudo. La fusión visual que el pintor consiguió en este cuadro surgía de la fusión emocional que sentía al observar la unión india de la sensualidad y la inocencia. La mujer que se bañaba no posaba para él; apenas era consciente de su presencia. No obstante, le ofreció un nuevo tema central, la forma femenina desnuda, con sólo llevar a cabo la rutina diaria de lavarse en un arroyo de la selva, confiada y sin prestar la menor atención a los extraños.

El hombre que había regresado a su país decidido a dotarlo de un arte nacional comprendió que era el pueblo indígena de México el que lo dotaba a él de una visión personal. Y cuando volvió a Ciudad de México, tras su segundo viaje patrocinado por el gobierno a las zonas rurales del país, incorporó un dibujo de carnosas hojas tropicales al nicho central de *Creación*. Por fin, su primer mural había conseguido un carácter parcialmente mexicano.

8

El pistolero
del andamio

México 1923-1927

A PRINCIPIOS DE MARZO de 1923, el licenciado don José Vasconcelos, secretario de Educación del gobierno constitucional de México, recibió un mensaje insolente. Era una invitación para asistir a una fiesta que él ya había celebrado. En la nota se le informaba de que el martes 20 de marzo el Sindicato de Obreros Técnicos, Pintores y Escultores celebraría la conclusión del mural *Creación*, del maestro Diego Rivera, y que invitaba al secretario, en su calidad de «inteligente iniciador y amable protector» de la obra, a unirse a las celebraciones. Dado que Vasconcelos ya había inaugurado el mural el 9 de marzo, en una ceremonia que había reunido a la flor y nata de la cultura mexicana, la necesidad de una segunda ceremonia resultaba dudosa. Pero esta vez el acto se celebraría en la casa del maestro, en el número 12 de la calle Mixcalco. La entrada costaba cinco pesos, y «para evitar suspicacias», debían pagar hasta los invitados de honor.

La fiesta fue un gran éxito. La esposa del pintor decoró la casa, con sencillez, con baldosas rojas, muebles de madera y piel y esteras de paja. Había mantas indias en las paredes, alternando con los pocos cuadros cubistas que Rivera no le había enviado a Rosenberg. El engreimiento de la invitación de Rivera debió de demostrar a Vasconcelos que al menos el artista no se había desanimado ante los comentarios, a veces burlones, que recibiera su primera incursión en el arte de los murales. Desde que en julio de 1922 el presidente Obregón inaugurara el nuevo edificio de la secretaría, Vasconcelos,

impresionado por las primeras fases de la *Creación*, había dejado claro que consideraba a Rivera el miembro más importante del equipo de muralistas. En su discurso de inauguración el secretario había elegido a «nuestro gran artista Diego Rivera» para decorar las paredes del edificio que debía convertirse en el centro intelectual de un resurgimiento nacional. Desde allí Vasconcelos esperaba controlar todo el sistema educativo nacional, desde la escuela primaria hasta la universidad; desde allí publicaría todos los textos literarios y técnicos aprobados, regeneraría la cultura nacional y promovería un nuevo espíritu de participación en el campo de las ideas. El edificio de la secretaría tenía que ser «una obra labrada en piedra, una organización moral, vasta y compleja, con amplias salas en las que sostener discusiones libres bajo altos techos, donde las ideas pudieran expandirse sin encontrar obstáculos». Los murales decorativos debían constituir una inspiración permanente de aquellas discusiones ya que, según la filosofía de Vasconcelos, el arte y la vida espiritual no sólo simbolizaban el progreso, sino que lo iniciaban. Para Vasconcelos, la secretaría era la llave del futuro y los murales eran la llave de la secretaría.

A medida que avanzaba el proyecto de murales nacionales, los pintores discutían sobre la técnica que debían adoptar. Rivera opinaba que el encáustico duraba más. Otros preferían el fresco e intentaban traducir *Il libro dell'arte*, un tratado del siglo xiv de Cennino Cennini sobre las técnicas de la pintura mural, que no fue de gran ayuda. El 18 de febrero Guerrero, De la Cueva y Charlot, los tres ayudantes de Rivera de la Escuela Preparatoria Nacional, se habían trasladado a la Secretaría de Educación para empezar a trabajar en el nuevo proyecto. Habían conocido al maestro yesero y habían empezado a mezclar pigmentos. Ninguno de ellos había trabajado antes en un auténtico fresco, pero estaban tranquilos, porque aseguraban que era una técnica mucho más sencilla que la encáustica. Ante ellos se extendían más de 1.500 metros cuadrados de pared blanca y años de grandes esfuerzos; al fin y al cabo, Rivera había tardado más de quince meses en completar los 150 metros cuadrados de la *Creación*. El maestro se les unió el 23 de marzo, tres días después de la fiesta. Había firmado personalmente el contrato con la secretaría y estaba al mando de las obras. Recibiría ocho pesos por metro cuadrado de

fresco, cantidad con la que Rivera debía pagar a sus tres ayudantes, al yesero, al ayudante de éste y a cinco obreros. El proyecto tenía problemas desde el principio.

Rivera se dio cuenta de que la encáustica era una técnica demasiado lenta para unas paredes de aquellas dimensiones, por lo que se pasó al fresco, pero como no dominaba suficientemente la técnica, pronto empezó a desesperarse. Llevaba toda la vida intentando unificar un estilo, un tema y un cliente. Así pues, verse frustrado por una dificultad técnica cuando tenía tantas ideas en la cabeza era excesivo para él. Charlot recordaba que una noche, cuando acabó su trabajo en el patio contiguo, pasó por delante del andamio de Rivera y vio que «temblaba como si fuera a empezar un terremoto. Miré hacia arriba y descubrí la oscura silueta del pintor. Furioso, Rivera sollozaba mientras borraba con una paleta todo el trabajo que había hecho aquel día, como un niño pequeño que derriba su castillo de arena en un ataque de ira. Guerrero presenció escenas parecidas durante aquellos primeros y febriles días». Charlot y Guerrero comprendieron que había que encontrar una solución, o de lo contrario Rivera sufriría un ataque de nervios y todo el proyecto se vería amenazado. Entonces Guerrero recordó que su padre, que era pintor, utilizaba una técnica de estucado que se parecía a la que habían empleado los aztecas en los templos de Teotihuacán, que había durado seiscientos años. El método consistía en aplicar una capa de argamasa y cubrirla con una mezcla de yeso y mármol en polvo. Guerrero experimentó con la mezcla durante un tiempo, hasta que encontró una fórmula que funcionaba, y Rivera no sólo aceptó la solución de su ayudante, sino que sacó partido de ella. Poco después de que empezara a utilizar el nuevo método, la prensa mexicana publicó la sensacional noticia: Diego Rivera había «redescubierto uno de los ancestrales secretos de los aztecas». El 19 de junio, *El Universal Ilustrado* declaraba que Rivera estaba utilizando para decorar las paredes de la Secretaría de Educación el mismo proceso que los aztecas habían utilizado en Teotihuacán. Por supuesto, no habría sido nada propio de Rivera negar aquel sensacional logro, pero de hecho, no sólo no había descubierto «el secreto azteca», sino que la inclusión de nopal (el jugo fermentado de las hojas de cactos) como aglutinante, fue un error. La materia orgánica del jugo se descompo-

nía, dejando manchas y borrones. Según Desmond Rochfort, el empleo de nopal explica, en parte, el pésimo estado en que actualmente se encuentran algunos de los primeros murales. Rivera abandonó la mezcla de Guerrero cuando experimentos posteriores le hicieron volver a la fórmula tradicional del fresco.

El trabajo empezaba con la aplicación de yeso con suficiente «agarre» para permanecer en la piedra. Rivera dibujaba sobre el yeso el esquema de su pintura, los primeros trazos, a veces a mano alzada, y otras a partir de un boceto que había dibujado en papel (solía utilizar carboncillo para dibujar este esbozo). Cuando había transferido a la pared el esbozo de toda la pintura, añadía la segunda capa de yeso. Se trataba de una capa lisa sobre la que sólo podía pintarse mientras estaba húmeda (fresco), así que se aplicaba por secciones, calculando el trabajo que iba a hacerse cada día. Una vez aplicada esta capa, Rivera empezaba una carrera contrarreloj. Primero volvía a dibujar el esbozo, esta vez con mayor cuidado, pero haciéndolo coincidir con el de la capa inferior, para que el dibujo encajara con aquellas partes de la primera capa que todavía no habían cubierto. A continuación debía pintar la parte de ese día antes de que se secara el yeso, teniendo en cuenta que todos los colores empleados se aclararían al secarse, recordando asimismo que a medida que pasaran las horas y el yeso empezara a secarse, variaría el grado en que los colores se aclararían; lo cual era especialmente importante si había que hacerlos coincidir con los colores que se habían aplicado a una hora diferente el día anterior. Un pintor de frescos debe ser capaz de trabajar con seguridad y deprisa, debe rehacer los cálculos a medida que trabaja, tener la gracia y la confianza necesarias para imponer su propia voluntad a un equipo, que quizá esté cubriendo zonas de color que quedan en su dirección mientras él trabaja en detalles más pequeños. Cuando el yeso se seca, es imposible modificar el resultado, salvo retirándolo y empezando de nuevo, porque cuando los pigmentos mezclados con agua de cal o agua normal empapan el yeso cristalino, se produce una reacción química y los colores ya no pueden separarse de la pared, lo cual explica por qué el fresco es una forma de pintura tan permanente. Si Rivera iba demasiado despacio, las capas de yeso que pretendía pintar se secaban demasiado y ya no podía utilizarlas. Había que desprenderlas y aplicar una nueva capa,

y con eso se perdía tiempo, a veces medio día de trabajo. Si trabajaba más deprisa de lo que había calculado, se quedaba sin yeso húmedo, por lo que tenía que aplicar más yeso y esperar hasta que se hubiera «agarrado» lo suficiente para poder trabajar sobre él. El yeso que no había sido utilizado al final de una jornada lo arrancaban, para volver aplicarlo antes de la siguiente sesión. Rivera tuvo que convertirse en un experto en juzgar cuánto yeso necesitaría para el siguiente período de trabajo, y sin duda debió de entrenar a un yesero y dotarlo de la habilidad y la flexibilidad necesarias para trabajar con él. Ninguna otra modalidad de pintura exige al artista mayor capacidad de organización y destreza técnica. Según Hugh Honour y John Fleming, el fresco «pone a prueba el virtuosismo del maestro». Y podríamos añadir que ninguna otra forma de pintura desarrolla más el carácter dictatorial y egoísta del creador. El andamio de Rivera se convirtió en un pequeño taller, una cadena de producción de tres niveles, por la que se desplazaba la enorme masa del genio-capataz, creando, reflexionando, modificando, criticando y ordenando, mientras las agujas del reloj avanzaban implacables y la humedad iba desapareciendo poco a poco de la masa de yeso que el pintor tenía ante sí. Jean Charlot hizo un pequeño dibujo de Rivera en que vemos al maestro, que pesaba 130 kilos, atado a uno de los laterales de su andamio, como King Kong trepando por un rascacielos. Pero mientras King Kong trabajaba en las paredes de la planta baja del Patio de Trabajo, aprendió el oficio de muralista, y es posible seguir sus avances por la calidad de los resultados.

Empezó con el tema que todavía tenía en el caballete en Tehuantepec: las bañistas y las tejedoras del idilio indio (sorprende su inseguridad inicial al dibujar las figuras, comparando con el óleo original). Sin embargo, pronto transmite el estilo sin tensión; las fornidas y oscuras figuras de las indias, con su desinhibida elegancia, empiezan a moverse entre los elementos de su paisaje idealizado, lavando, esperando, observando, cuando no están trabajando, y los colores, a menudo monótonos y pobres en las primeras paredes, destacan cada vez más, sobre todo los tonos azules de los carretes de las tejedoras, el luminoso vestido violáceo de la mujer que se acerca al pozo subterráneo y las explosivas hogueras anaranjadas que coronan las pirámides, que a su vez conectan los umbrales por los que se accede a los ascensores.

Para Rivera era una cuestión de orgullo que tanto él como sus ayudantes cobraran como pintores de brocha gorda —en términos marxistas, no eran otra cosa—, es decir, en pesos por metro cuadrado. La tarifa de ocho pesos por metro cuadrado era la tarifa corriente de aquella época. Rivera se quedaba el 33%; Guerrero, su primer ayudante, el 17%, a De la Cueva y a Charlot les correspondía el 10%; el maestro yesero se quedaba con el 7,5%; y así hasta llegar al aprendiz, que cobraba el 3%, o veinticuatro centavos por metro cuadrado. La diferencia era que los pintores de brocha gorda trabajaban en equipos más reducidos. Nadie habría podido vivir de las tarifas que Rivera había negociado con la secretaría, ni siquiera él solo; pero en su caso no tenía excesiva importancia, pues podía recurrir a su caballete para obtener más ingresos, aunque lo había abandonado temporalmente.

A pesar de que dedicaba casi todo su tiempo a los frescos, Rivera seguía dirigiendo el Sindicato Revolucionario de Obreros Técnicos, Pintores y Escultores, y desarrollando su filosofía, cuyo principal artífice era Siqueiros. El tercer miembro fundador, Guerrero,[1] se mostraba tan retraído en la reunión del comité como en el andamio. El manifiesto del sindicato, publicado en 1924, proclamaba que sus miembros se oponían al «esteticismo, las torres de marfil y los exquisitos de larga melena. El artista se pondrá un mono, subirá al andamio, trabajará en equipo, reafirmará su oficio, tomará partido en la lucha de clases». Los pintores eran «obreros con las manos como las de los yeseros, los picapedreros y los vidrieros; aclararán con sus cuadros la conciencia de la clase trabajadora y se unirán a ésta en la construcción del mundo de los obreros». «El Sindicato —proclamaba el manifiesto— se dirige a las razas autóctonas, humilladas durante siglos; a los soldados convertidos en esclavos por sus oficiales; a los obreros y los campesinos maltratados por los ricos; y a los intelectuales que no se dedican a adular a los burgueses.» Ahora Rivera describía el cubismo como «el arte de una sociedad burguesa en decadencia, y por lo tanto un arte decadente». Por otra parte, el sindi-

1. Wolfe aseguraba que Guerrero era conocido por sus camaradas políticos como «el Loco», debido a que nunca se le oyó pronunciar una observación original. Guerrero, un auténtico indio, dedicó su vida a organizar el Partido Comunista, como miembro del Comité Ejecutivo e ilustrador de la literatura del partido.

cato esperaba acabar con el «individualismo burgués, repudiaba las obras de caballete y todo arte defendido por los círculos ultraintelectuales, porque es aristocrático, y nosotros defendemos el arte monumental en todas sus formas, ya que se trata de una propiedad pública. [...] Los creadores de belleza deben hacer todo lo posible para producir obras de arte ideológicas para el pueblo; el arte ya no debe ser la expresión de la satisfacción individual, [...] sino que debe aspirar a convertirse en un arte combativo y educativo para todos». Pero mientras trataba de plasmar un arte en estos términos en las paredes de la secretaría y se convertía en el apóstol de la acción colectiva y enemigo del individualismo burgués, Rivera alcanzó una de las contradicciones fundamentales que se veía obligado a combatir a lo largo de su vida política. En aquella primera ocasión tenía que ver con su relación con sus ayudantes, sus compañeros «creadores de belleza» y hermanos obreros manuales. Jean Charlot describió la situación.

Mientras Rivera trabajaba en la pared norte del Patio de Trabajo, Charlot y De la Cueva lo hacían en el segundo patio, el Patio de Fiestas, bajo la dirección de Rivera. Ellos también estaban decorando la pared norte, pero hacia afuera, en dirección oeste, mientras que Rivera lo hacía hacia el este. Así que los dos equipos, que habían empezado lado a lado, fueron separándose cada vez más, hasta que, cuando ya hubieran cubierto tres de los lados de los rectángulos, que estaban unidos, empezarían a converger para finalmente unirse en algún punto de la pared sur. Charlot y De la Cueva confiaban en que, suponiendo que pudieran trabajar al mismo ritmo que Rivera y Guerrero, acabarían la mitad de las paredes de la planta baja. Pero aunque Rivera trabajara más deprisa, tardaría algún tiempo en llegar hasta ellos, por lo que podrían cubrir varias secciones cada uno. Sin embargo, no habían tenido en cuenta la crueldad del maestro ni la perspicacia del antiguo cliente de Léonce Rosenberg.

El 21 de mayo Charlot observó que Rivera había empezado a trabajar en el boceto de *Los cargadores*. Terminó el fresco el 31 de mayo. El 25 de junio Charlot empezó con su segunda pared, pero el 9 de julio Amado y él interrumpieron su trabajo debido a un desacuerdo con Rivera, que según ellos no quería garantizar su continuidad en la obra. Al parecer, Rivera les exigía que dedicaran parte de su tiem-

po a realizar pinturas secundarias de sus frescos, impidiéndoles así concentrarse en sus propias pinturas. Además, Rivera trabajaba mucho más deprisa que ellos. En julio había terminado el último de los veinticinco frescos del Patio de Trabajo, pero en lugar de seguir por la pared sur del Patio de Fiestas, pasó a la pared oeste, impidiendo que Charlot y De la Cueva llevaran a cabo su propia secuencia y desarrollaran su propio estilo por los paneles contiguos. Rivera había terminado uno de los frescos de la planta baja del Patio de Trabajo, incluido el vestíbulo del ascensor de la pared norte, donde había representado dos veces la hoz y el martillo, lo cual molestó a Vasconcelos. También había empezado a trabajar en el primero de los once paneles de la escalera sur, una secuencia que debía llegar al tercer piso y exigía la armonía estilística de un solo artista. Así pues, en lugar de avanzar metódicamente hacia el lugar señalado para el encuentro en el Patio de Fiestas, Rivera también amenazaba con monopolizarlo. Por otra parte, su técnica mejoraba a medida que trabajaba. En la escalera sur y la pared oeste del Patio de Fiestas había abandonado la apestosa mezcla de nopal desarrollada por Guerrero, pues al fin había descubierto una fórmula satisfactoria para pintar un buen fresco tradicional. Ahora el agua de cal empleada en el yeso estaba tratada y purificada, de modo que quedaba libre de amoniacos y nitratos. Rivera la mezclaba con polvo de mármol en lugar de arena, y también purificaba los pigmentos.

Charlot decidió que si Rivera no cedía, Amado y él tendrían que retirarse del proyecto. El 16 de julio se produjo otra confrontación. Por lo visto, Rivera cedió y, tres días más tarde, Charlot pudo acabar su segunda pared, *La danza de las cintas*, y después ayudar a Amado, que no había empezado a trabajar en su primer panel hasta el 20 de julio. Dos semanas más tarde, el 2 de agosto, Charlot había terminado su tercer fresco, *Las lavanderas*. Charlot y De la Cueva ya estaban listos para empezar a trabajar en los cuatro paneles centrales de la pared sur, pero el 6 de agosto Rivera les comunicó que no seguiría empleándolos para que pintaran sus propios frescos. Ellos exigieron reunirse con Vasconcelos, que los recibió al día siguiente y dictaminó que debían continuar, pero una vez más Rivera saboteó el acuerdo, y en su diario Charlot habló de «dificultades con Diego» durante los tres días siguientes. El 11 de agosto, escribió: «¿Podremos

trabajar?», y el 16 de agosto Charlot dejó la Secretaría de Educación y se fue a la Escuela Preparatoria para trabajar de ayudante de David Alfaro Siqueiros, que había recibido un encargo del Estado para pintar frescos en la oscura y pequeña escalera del Colegio Chico.

Entretanto, Charlot seguía buscando una oportunidad para conseguir su propia pared, y en septiembre solicitó permiso para pintar en la iglesia secularizada de San Pedro y San Pablo, rebautizada como Sala del Discurso Libre y que era el escenario de los primeros murales esponsorizados del programa de Vasconcelos. El 12 de septiembre, al día siguiente de presentar la solicitud, Vasconcelos le denegó el permiso y lo envió de nuevo con Rivera, que había decidido dejarle pintar sus propios frescos en la secretaría, pero limitando su tema a los escudos de armas de los treinta y un estados de México, lo cual también debía ser supervisado por el maestro. Rivera había tardado menos de seis meses en controlar todo el proyecto de decoración de la Secretaría de Educación, así como en subyugar y después humillar a sus compañeros «creadores de belleza». Pero todavía no había terminado con ellos. Según Charlot, Rivera siguió exhibiendo un comportamiento dominante. El diario del mes de octubre de Charlot contiene comentarios como «Diego abusa de su autoridad» o «Diego insoportable». Para Charlot, que ya había terminado un fresco en la Escuela Nacional Preparatoria y había servido en Flandes como oficial de artillería, la situación era bastante difícil, pero para De la Cueva, que era mexicano, resultaba insoportable. El 16 de octubre, dejó el trabajo para siempre. Rivera se negó a pagarle el dinero que le debía con la excusa de que había dejado dos escudos por terminar. De la Cueva podía permitirse el lujo de mofarse de esta respuesta, porque había encontrado un nuevo cliente: el gobernador del estado de Jalisco, José Guadalupe Zuno, que le había ofrecido varias paredes en Guadalajara. Pero Charlot, un extranjero sin contactos ni mecenas, no tenía más remedio que tragarse el orgullo y seguir haciendo de criado para su camarada. Mientras trabajaba en las monótonas y poco inspiradoras copias de la heráldica oficial de un país extranjero, oía a los albañiles en el patio inferior, destrozando uno de los tres frescos que él había terminado, *La danza de las cintas*. El maestro había decidido volver a pintarlo.

El pretexto de Rivera para ese comportamiento cruel y aparente-

mente destructivo en el proyecto colectivo de decoración de la secretaría era muy sencillo: a él lo juzgarían por los resultados. El único «colectivo» capaz de crear una obra de arte debe ser dirigido por un maestro, por lo que Rivera transformó el colectivo revolucionario de técnicos y obreros manuales en un equipo técnico que ayudaba a un maestro pintor de frescos. De esta forma, dominaba a sus colegas y podía deshacerse de ellos cuando se le antojara, ya que él había firmado el contrato con la secretaría. Sin embargo, eso no era más que una excusa legal, un disparo de salida en la breve carrera por ocupar las paredes por pintar. Lo que le llevó a triunfar fueron su enorme seguridad y su energía, apoyadas por la autoridad que le conferían la edad y la experiencia, pero sobre todo por la justificación de su talento. Charlot merece que se reconozcan su inteligencia y su carácter, pues, pese al trato que recibió, siguió admirando los logros de Rivera. En su opinión Rivera era el mejor ejemplo del artista como artesano incansable, en oposición al genio introvertido. Desde el inicio del proyecto, Charlot se dio cuenta de lo que Rivera era capaz. Toda la secuencia pintada con nopal del Patio de Trabajo está marcada por una fuerza y una imaginación primitivas, que demuestran hasta dónde había llegado Rivera en su propósito de dotar a su país de un nuevo arte nacional, algo completamente distinto del agotado academicismo de sus maestros de juventud: Parra, Rebull y hasta Velasco. Las primeras obras de Rivera revelan fuertes influencias, sobre todo de Giotto, pero son derivativas y originales a la vez; podemos ver cómo el joven artista toma prestado algo del pasado y lo convierte en un arma con la que construir el futuro.

Rivera llamó a aquel patio el Patio de Trabajo porque en sus pinturas había tejedoras, teñidoras, cosechadoras de mimbre, mineros, campesinos, obreros y trabajadores de fundición. Comparadas con las de sus últimas obras, las figuras son estáticas y están dibujadas con un trazo superficial; las perspectivas planas y poco profundas; los colores apagados y monótonos. Sin embargo, Rivera logra comunicar suficiente pasión, exponiendo su nuevo concepto de su país natal, hasta convertir el Patio de Trabajo en un éxito. Los mineros que entran en la mina de plata van a trabajar encorvados, agotados y semidesnudos. El capataz, tocado con su alto sombrero negro, luciendo chaleco negro y leontina, con la pistola al cinto, contemplan-

do a los peones que luchan por levantar el saco que tiene a sus pies, es una figura cuya crueldad podía haberse extraído de las páginas de *Barbarous Mexico*. Al fondo, los hombres y las mujeres están de pie; detrás de ellos las colinas resecas se elevan hasta las lejanas paredes blancas de un poblado aislado. Pero el paisaje tiene algo que nos recuerda inmediatamente a un paisaje toscano. Aquello parece la Revolución Mexicana pintada por un discípulo de algún maestro del *Quattrocento*. En *El abrazo* la aureola medieval se ha convertido en el ala de un sombrero de paja, mientras que la manta ocre y negra que lleva uno de los campesinos nos hace pensar en el pescador galileo que espera a que Cristo le lave los pies (los gestos de *El abrazo* se basan en el encuentro de Joaquín y Ana en el fresco de Giotto de la capilla Scrovegni de Padua). En el mejor de todos los frescos del Patio de Trabajo, *La liberación del peón*, vemos a un campesino al que han desnudado, atado y azotado, y al que ahora liberan unos jinetes armados, mientras a lo lejos la hacienda de paredes blancas que pertenece al hombre que ha cometido ese crimen arde en llamas. La hacienda es exactamente la misma clase de rancho; el peón, la misma clase de hombre —hasta las montañas del horizonte son la misma clase de montañas— que Rivera reprodujo por última vez en 1904, bajo la influencia de Velasco, cuando pintó el paisaje romántico titulado *La era*. Pero el punto de vista del artista ha cambiado al cambiar sus mecenas: ahora ya no está dentro de los límites de la hacienda, mirando hacia fuera, sino prendiéndole fuego; está quemando el México burgués de su infancia.

La liberación del peón obtiene su fuerza conmovedora de la indefensión de la víctima y la dulzura con que lo tratan sus rescatadores. Podría tratarse de *El amortajamiento de Cristo*, también de la capilla Scrovegni, en el que los insurgentes se inclinan sobre el peón con solicitud de apóstoles, rodeando su cuerpo y ofreciéndole apoyo. En el panel contiguo, titulado *La maestra rural*, Rivera mostraba la vida futura de la hacienda. Mientras los hombres cultivan la tierra, vigilados por un jinete armado con un rifle, la maestra imparte su clase sentada en el suelo con un gran libro abierto sobre el regazo, rodeada de sus alumnos, entre los que hay niños, ancianos y trabajadores. La humilde atención de los alumnos adultos, sentados con las piernas cruzadas en el suelo junto a sus hijos, aprendiendo a leer, revela algo

del afecto del artista hacia sus temas. Mientras Rivera pintaba este panel, el personal de Vasconcelos, que trabajaba en las habitaciones que lo rodeaban, organizaba las nuevas escuelas rurales con que pretendían alfabetizar a todos los mexicanos en una sola generación. Ninguna otra pintura de la serie consiguió la misma armonía entre el artista, el mecenas y el escenario; interpreta el mismo papel que una pintura religiosa de la pared de una iglesia: todos los empleados de la secretaría podían identificarse con ella. La pintura simbolizaba y fortalecía su fe laica. Cada vez que pasaban por delante de ella y la aprobaban en silencio, recitaban una oración laica.

Pero por aquella época Rivera había empezado a expresar una fe más dogmática. En julio de 1923, tras terminar el Patio de Trabajo, pasó a la pared oeste del Patio de Fiestas y reunió los cuatro paneles centrales de la nueva pared en un nuevo y único tema. Lo tituló *El mitin de mayo*. La pintura, que se extiende por los tres grandes umbrales y sus paredes, era el primer ejemplo de su capacidad para ejecutar escenas de grupos numerosos. El conjunto es complejo, animado y divertido, y cada una de las figuras que lo componen tiene vida propia. Liberados del nopal, los colores han empezado a resplandecer. El color dominante en los cuatro paneles es un hermoso ocre oscuro, que encontramos en las faldas de la india y las fajas de los peones, pero sobre todo en las pancartas políticas y los estandartes que se agitan sobre las cabezas de la multitud. La nutrida concurrencia está vista desde detrás; en realidad se trata de dos mítines con dos oradores, uno industrial y otro agrícola, pero unidos por la pancarta principal, que han desplegado dos niños situados como si se apoyaran contra uno de los dinteles de la puerta. La pancarta, escrita con grandes letras mayúsculas negras sobre un fondo rojo, reza: «La verdadera civilización residirá en la armonía del hombre con la tierra y con sus semejantes.» Otra pancarta reza: «Paz, tierra, libertad y escuelas para el pueblo oprimido» (la escena estaba inspirada en la enorme concurrencia que había recibido a Vasconcelos y Rivera en Mérida, en 1921). «La tierra es de todos —anuncia otra pancarta—, como el aire, el agua, la luz y el calor del sol», y encima de este mensaje vemos la hoz y el martillo. Una vez más Vasconcelos no se atrevió a protestar, pero entonces ya tenía otros problemas de que ocuparse.

En 1923 la Revolución Mexicana, que oficialmente había terminado en 1920 con el asesinato de Carranza y las posteriores elecciones que habían lanzado a Obregón al poder, había degenerado en una oligarquía militar escasamente disimulada. Con algunas excepciones, como el programa educativo y cultural de Vasconcelos, la organización autorizada del movimiento obrero y una limitada reforma agraria, la agenda revolucionaria estaba detenida. Pese a su inmensa promesa inicial y su éxito en la liberación de cientos de miles de esclavos agrícolas, el resultado final no era muy positivo. La antigua riqueza del porfiriato había sido sucedida por la nueva riqueza de los generales revolucionarios retirados y sus protegidos, eliminando una omnipotente burocracia para instalar otra. El creciente compromiso de Rivera con el marxismo era una reacción lógica a aquella situación, pero abría un abismo entre él y la secretaría. Vasconcelos no era marxista ni revolucionario ideológico, sino un idealista visionario que en 1923, pese a sus considerables aptitudes políticas, tenía cada vez más dificultades. Las críticas más duras que recibía su política eran consecuencia de una hostilidad pública hacia el programa de murales.

Las protestas habían empezado muy pronto, tras el inicio de las obras en la Escuela Nacional Preparatoria. Ésta tenía cierta tradición de revueltas, y era famosa entre las familias más ricas y reaccionarias de Ciudad de México. Para aquellos disidentes, los pintores posrevolucionarios se habían convertido en la nueva clase dominante. Los estudiantes primero ridiculizaron y luego atacaron físicamente los murales del patio descubierto de la Escuela Preparatoria. Por su parte, los pintores, algunos armados con pistolas, se defendieron. A continuación los estudiantes atacaron los murales de Rivera de la Secretaría de Educación. En uno de los primeros frescos del Patio de Trabajo, el que muestra al minero registrado por un vigilante, Rivera había incorporado un verso de un poema de Gutiérrez Cruz, que animaba a los mineros a utilizar el metal que desenterraban para hacer puñales en lugar de monedas. Esta referencia a la respuesta violenta había levantado protestas públicas, por lo que Vasconcelos ordenó a Rivera que eliminara aquel polémico texto y el pintor obedeció. Pero más allá de los muros de la secretaría, el nivel de violencia política aumentó. El 20 de julio Pancho Villa, que se había re-

tirado de la política para llevar una cómoda vida en Durango, fue asesinado por *destacados* miembros de la comunidad de Hidalgo del Parral, mientras circulaba por las calles de la ciudad en su Dodge descubierto. Era evidente que un miembro poderoso de la administración de Obregón había autorizado la muerte de Villa (nunca se ha sabido por qué exactamente, aunque Estados Unidos reconoció el régimen de Obregón el 31 de agosto, seis semanas después del asesinato). La muerte de Villa y el apoyo ofrecido por Estados Unidos desataron una lucha por la sucesión presidencial entre Obregón, que apoyaba a un aliado de confianza, Plutarco Elías Calles, y un antiguo aliado, el general Adolfo de la Huerta. Los seguidores de Huerta, manipulados, se unieron a una rebelión militar en diciembre de 1923, y finalmente fueron derrotados por tropas leales a Obregón en el siguiente mes de marzo. En enero de 1924 Felipe Carrillo Puerto, gobernador socialista de Yucatán, fue asesinado por los huertistas, y poco después murió también asesinado un senador que apoyaba a Huerta. Vasconcelos (al que habían recortado el presupuesto), asustado por el creciente nivel de violencia política, presentó la dimisión. Pero ésta no fue aceptada, así que durante la primera mitad de 1924 los ataques de la prensa y los estudiantes contra los murales se intensificaron. Opinaban que eran una caricatura de México y criticaban a Rivera por hacer que los mexicanos «parecieran monos». En estos términos empezaron a referirse a aquellas pinturas: «Los monos» (o caricaturas), y muchos de los que apoyaban a Plutarco Elías Calles, el futuro presidente, exigieron que la primera acción del nuevo régimen consistiera en «borrar los monos de las paredes». En junio aumentaron los ataques; los estudiantes presentaron a Vasconcelos una petición para que suspendiera el programa de murales y estropearon las obras de Orozco y Siqueiros en la Escuela Preparatoria. Rivera tuvo más suerte, pues la sala de la Escuela Nacional donde se encontraba su primer mural, *Creación*, solía estar cerrada, y la entrada a la secretaría estaba vigilada. Tras una serie de motines estudiantiles, Vasconcelos accedió a suspender el programa, y el 3 de julio el gobierno aceptó su dimisión. Vasconcelos nunca volvió al poder. Llevaba nueve años en la política, cuatro de ellos en el puesto de secretario, durante los cuales había intentado, con más entusiasmo que nadie, poner en práctica los ideales de la Revolución

Mexicana. Su programa de murales se hizo famoso en todo el mundo y sus logros como secretario de Educación fueron ampliamente reconocidos. Sin embargo, su filosofía había demostrado ser incorrecta. Era evidente que la clave del universo mexicano y el gobierno de su población no eran la armonía musical ni la artística. Vasconcelos fue objeto de duras burlas al abandonar su cargo, aunque curiosamente su marcha no tuvo ningún efecto en la carrera de su famoso protegido, Diego Rivera.

La caída del hombre al que le debía todo lo que había conseguido desde su regreso a México no sirvió más que como una segunda oportunidad para Rivera de demostrar su creciente habilidad política. Vasconcelos tuvo que dejar su cargo por haberse convertido en el protector de un grupo de pintores muy impopulares. Los muralistas y sus obras eran blanco de los ataques físicos de un grupo de estudiantes bien organizados y ultraconservadores, portavoces de las fuerzas más reaccionarias de la sociedad mexicana posrevolucionaria. Dirigidos por Siqueiros y el Sindicato Revolucionario de Obreros Técnicos, Pintores y Escultores, apoyados por el Partido Comunista, por grupos socialistas e incluso por la solitaria e impredecible figura de Orozco, los artistas se defendieron enérgicamente. No obstante, Rivera, pese a ser el líder del sindicato y el Partido Comunista Mexicano, y por tanto el principal objetivo de la ira de los estudiantes, se negó a participar en la condena general de éstos. Primero describió su vandalismo como «un incidente insignificante», y a continuación dimitió del sindicato. De ese modo consiguió distanciarse de la reacción defensiva del movimiento de protesta estudiantil —podía permitírselo porque los murales que había pintando dentro de la secretaría estaban bien protegidos—, y al mismo tiempo consiguió seguir pintando. Cuando firmó su contrato, le nombraron «jefe del Departamento de Artes Plásticas», cargo que siguió ocupando al cancelarse el programa de murales, por lo que podía alegar que continuar los frescos era uno de sus deberes oficiales. Rivera era el único muralista que seguía trabajando. El nuevo secretario de Educación era un pelele llamado Puig Casauranc, y Rivera se encargó de trabar rápidamente amistad con su nuevo jefe. Los andamios de los patios de la secretaría eran ahora los únicos que no habían desmontado, y «Rivera trabajando en su andamio» se convirtió en una di-

versión popular entre las personas que visitaban Ciudad de México. Cuando su postura política se moderó, el pintor adoptó un vestuario menos flexible, y eligió un atuendo militar para pintar: pantalones caqui, botas marrones altas y sombrero Stetson (en ocasiones llevaba una pistola enfundada mientras trabajaba). Cuando Fujita visitó México en 1933, comprobó que las historias sobre la pistola se habían convertido en una leyenda: «Me dijeron que Rivera disparaba al aire con una pistola desde el andamio —escribió Fujita—. Cuando le preguntaron por qué lo hacía, él respondió que era para asustar a los periodistas hostiles.»

Entre los que fueron a verlo estaba el novelista D. H. Lawrence. Él y su compañero de viajes, el escritor norteamericano Witter Bynner, estaban sentados en un café de Ciudad de México llamado Los Monotes, regentado por el hermano del muralista Orozco, y allí conocieron a un joven pintor que dijo ser el discípulo de Rivera y se ofreció para llevarlos a ver cómo éste trabajaba. Bynner describió así aquella visita:

> Nunca hemos olvidado el cordial entusiasmo con que los pintores realizaban sus frescos. Entre ellos no había rastro de las fricciones que algunos han desarrollado posteriormente, o al menos nosotros no supimos apreciarlas. ¿Dónde habría podido ver a un gigante más alegre y campechano que Rivera, mirándome desde arriba [...] un ser basto, semiformado, primigenio, convertido en olímpico? Y qué placer observar el delicado trabajo de sus enormes manos.

Otra de las personas que fue a ver a Rivera es la mujer que destrozaría su matrimonio, una actriz italoamericana de Los Ángeles llamada Tina Modotti.

Tina Modotti llegó a México en 1922 para enterrar a su marido, de quien estaba separada. Sintió una inmediata simpatía por el país y su gente, y en 1923 regresó, esta vez con el fotógrafo Edward Weston, con quien había iniciado una relación amorosa. Se hizo rápidamente famosa como modelo de las fotografías de Weston, y también empezó a labrarse una reputación como fotógrafa. Tina Modotti trabó amistad con los muralistas, y cuando en 1923 Weston inauguró su primera exposición mexicana, Rivera y Guadalupe asistieron al

acto. Rivera se sintió inmediatamente atraído hacia Tina, pero por aquel entonces ella todavía estaba enamorada de Weston. Sin embargo, empezó a trabajar de modelo para algunos de los ayudantes de Rivera, incluidos Jean Charlot y Pablo O'Higgins, que también había ido a México desde California para estudiar con Rivera. Al ver lo solicitada que estaba Tina, Rivera decidió halagarla de otro modo; en lugar de pedirle que posara para él, se interesó por su fotografía, en la que en esa época ella no confiaba demasiado. Rivera quería emplear a un fotógrafo para realizar la tarea, relativamente sencilla, de registrar los progresos de los murales de la Secretaría de Educación en diferentes etapas de la obra. Le propuso el trabajo, ella aceptó, y el resultado fue que Tina iba regularmente a verlo trabajar en el andamio. Tina Modotti también hizo algunas fotografías de campesinos leyendo *El Machete*, el periódico del sindicato. En una de sus mejores fotografías de esa primera época vemos cuatro sombreros de paja inclinados sobre un solo ejemplar del periódico. Los obreros no podían pagar los cinco centavos (una sexta parte del salario diario medio) que valía un ejemplar del periódico de los trabajadores. Pero el rotativo, ilustrado con grabados de Guerrero y Siqueiros, era espectacular. Bertram Wolfe, que en esa época oficialmente era un maestro expatriado en México (y oficiosamente organizador internacional del Partido Comunista), observó que la cabecera medía cuarenta centímetros de longitud, y lo describió como «enorme, reluciente y sensacionalista». El periódico estaba fechado según los años de la Revolución: 1924 era el «Año IV». Los editoriales firmados por Rivera en *El Machete* le valieron cierta reputación durante un tiempo, y sobre todo en la comunidad de expatriados, de ser «el Lenin mexicano», como Edward Weston escribió en su diario. Aquélla era una descripción elogiosa, pues, según Wolfe, el conocimiento de Rivera de la obra de Lenin se limitaba a unos cuantos eslóganes.

Empezaba a surgir en Ciudad de México una especie de Montparnasse político. Era una sociedad internacional que incluía a muchos personajes de talento atraídos por el mutuo entusiasmo del gran experimento social que presuntamente estaba produciéndose en un país donde una revolución socialista podía ser pintoresca además de seria. Para muchos «internacionalistas», México era un lugar

donde la revolución podía convertirse en un carnaval, y donde sucesos atroces ocurrían en un escenario maravilloso. Rivera y Lupe se convirtieron en dos de las figuras más destacadas de esta sociedad, y su casa en una de las casas a las que todo el mundo deseaba ser invitado. Distraído por su fama y su éxito social, Rivera no se inmutó por la muerte de su madre en 1923, un hecho que jamás mencionó a su primer biógrafo, Wolfe, ni en su autobiografía. En 1924 Lupe dio a luz a su primera hija, a la que pusieron Lupe pero también llamaban «Pico», y hay fotografías de Rivera contemplando a la niña con convencional entusiasmo. Con Orozco y Siqueiros fuera de sus paredes, y el Sindicato Revolucionario de Obreros Técnicos, Pintores y Escultores disuelto, Rivera celebró la noche de fin de año de 1923 sin reservas, rodeado de internacionalistas, en la casa que compartían Tina Modotti y Edward Weston. Lupe, una excelente cocinera, se encargó de preparar la tradicional cena. Aquel mismo mes habían nombrado presidente a Plutarco Elías Calles, y desde el tejado de la casa de Tina se oía el estruendo del lejano fuego de artillería, pues en las afueras de la capital combatían las tropas del presidente y las fuerzas que apoyaban a Huerta. Para Rivera, aquello suponía un recordatorio de lo lejos que había llegado desde la última vez que había oído cañones, en París, en la primavera de 1918.

Aunque retrospectivamente es posible ver que en 1924 la Revolución Mexicana ya era un fracaso, eso no era lo que a sus seguidores les parecía en aquel momento. Mientras los miembros de la junta amasaban grandes fortunas en silencio y se repartían enormes ranchos que habían confiscado a la antigua burguesía, aparentemente las actividades públicas del régimen eran más desinteresadas. El papel que desempeñó el movimiento obrero al espesar aquella cortina de humo fue importantísimo. En tales circunstancias, sobre todo tratándose de un extranjero idealista, era posible creer sinceramente en la Revolución Mexicana. Para empezar, era muy vistosa.

Bynner describió la erupción de la procesión del Primero de Mayo de 1923 en el Zócalo central de Ciudad de México. La lucha política oficial en aquel momento todavía se libraba entre los «intereses gubernamentales y capitalistas», y como parte de aquella farsa la procesión del Primero de Mayo tenía el aspecto de una producción

latina de la marcha por la plaza Roja. Las oficinas del gobierno estaban cerradas, pese a las protestas de la prensa de derechas, pero las escuelas permanecieron abiertas para que los niños pudieran oír la lectura de un texto oficial que Vasconcelos había dejado sobre la importancia de aquella fiesta proletaria. Bynner escribió:

> Todas las tiendas estaban cerradas. La bandera de los trabajadores se veía por todas partes. Era una bandera roja con una franja negra en diagonal, [...] el negro era una concesión a los sentimientos anarquistas que todavía tenían los obreros [...] hasta los vendedores ambulantes llevaban banderas rojas en sus fardos. [...] Con una banda tocando en cabeza, la procesión, de más de un kilómetro de largo, entró en el Zócalo. [...] Iban pasando grupos, [...] además de todos los sindicatos clásicos, estaban los vendedores de hielo, las costureras, los camareros, los toreros y hasta los sepultureros. [...] Un sindicato de campesinos llevaba pancartas que rezaban: «Ya hemos sufrido bastante», y «Burgués, aféitate la cabeza y prepárate para la guillotina». Por el camino iban cantando constantemente la Internacional.

Mientras Frieda, la esposa de D. H. Lawrence, de pie en su coche descubierto y gritando de emoción, agitaba su sombrilla, un grupo de pintores revolucionarios izó la bandera roja rusa con su hoz y su martillo dorados en el mástil de la catedral, al mismo tiempo que unos intrusos tocaban las campanas. Fue una exhibición y una farsa aterradoras, como señaló entonces el horrorizado Lawrence.

Para una visión menos subjetiva de los primeros años posrevolucionarios en la Ciudad de México, tenemos la versión que dejó el novelista español y simpatizante republicano Vicente Blasco Ibáñez. A Blasco Ibáñez le llamó la atención el hecho de que en México los hombres llevaran pistolas y cartucheras en lugar de tirantes y leontinas, como en otros países. También le sorprendía el número de generales que habían surgido en el país durante la Revolución. «Hay generales creados por Carranza, generales ascendidos por Villa, generales inventados por Zapata, y hasta los generales ascendidos por Feliz Díaz, el jefe de policía y sobrino del dictador Porfirio Díaz, que esperan su turno para volver a colocar a los generales instalados por Obregón.» Blasco comentó que, tras un intercambio militar entre dos de esos grupos, llegó una orden de Ciudad de México de ejecu-

tar a todos los generales del bando perdedor. La orden se cumplió, pero no pudieron aplicársela a uno de los rebeldes más audaces, que era un civil. Entonces se recibieron dos telegramas de Ciudad de México. El primero ascendía al prisionero al rango de general; el segundo insistía en que había que ejecutarlo. «Estos generales son jóvenes, están orgullosos de sus orígenes humildes y de su socialismo y nunca llevan uniforme militar; es más, muchos de ellos jamás lo han tenido. La única señal de su rango es una pequeña águila dorada que llevan en el ojal de la solapa o clavada en el sombrero. La otra señal es el tamaño y la originalidad de los revólveres que llevan bajo el chaleco. Cuando paseas por la ciudad, a veces te encuentras con un tiroteo entre dos de esos generales; disparan sin tregua, hasta que se les acaba la munición o muere uno de los dos, y a nadie se le ocurre arrestar al superviviente.»

Rivera no era un extranjero idealista, pero tampoco tenía la ventaja de la perspectiva, y no hay razón para suponer que su reciente fervor revolucionario de 1923 y 1924 no era genuino. No obstante, su dimisión del Sindicato Revolucionario de Obreros Técnicos, Pintores y Escultores se anunció en *El Machete* en septiembre de 1924, y poco después el pintor canceló otro compromiso.

En abril de 1925 Bertram Wolfe decidió que sería buena idea que Rivera dejara el Partido Comunista. Wolfe había entrado en el partido y había sido elegido para su Comité Central, donde coincidía con Rivera, y se había fijado en el efecto que la caótica y poderosa imaginación del pintor tenía en las deliberaciones del comité. Wolfe, que inconscientemente eligió la misma palabra que Élie Faure, describió a Rivera como «un monstruo de la fertilidad» cuya «fuerza creadora de imágenes» verbal abrumaba a las mentes inexpertas, y a menudo ingenuas, del resto de los miembros del partido. Wolfe no especificó qué dirección tomaban aquellas fantasías, pero las había de todo tipo. Rivera podía relatar sus proezas imaginarias volando trenes con Zapata; contar historias de los combates callejeros de Río Blanco o Barcelona —en los que por supuesto no había participado—; explicar que había ganado a Trotski al ajedrez, o improvisar sobre las horas de conversaciones también imaginarias con Posada.

Pero no eran sólo las distracciones lo que Wolfe criticaba. «En el comité no había nadie que supiera algo de las realidades econó-

mica y política de la tierra, ni nadie a quien le importara», escribió Wolfe.

> Diego no necesitaba esa clase de estudios. [...] Él tenía intuición para las modas, las novedades, los acontecimientos, y los elaboraba con más lógica que la propia realidad, sin molestarse en comprobar los hechos, construyendo con ellos cuadros más completos, ricos y detallados que ninguno de sus frescos. De vez en cuando aquellas fantasías eran ciertas, y preveían acontecimientos que ocurrirían más adelante, pero casi siempre se equivocaba por completo. Cuando su fantasía elaboraba teorías erróneas, el comité, influido por la verosimilitud de la elocuencia de Rivera, estaba tan engañado que si hubiera trazado planes para trabajar en otro país u otro planeta, sus miembros no se habrían dado cuenta.

En esa época Wolfe también estaba sometido a presiones, por parte del recién nombrado embajador soviético en México, Stanislav Pestkovski. Además, él tenía autoridad para expulsar a Rivera del partido. Moscú, con cierta torpeza, utilizaba a los camaradas norteamericanos para transmitir sus instrucciones al partido mexicano, y Wolfe había regresado de la reunión del Comintern de octubre de 1924 con plenos poderes. Su esposa, Ella, trabajaba descifrando claves en la legación soviética, cuyo embajador estaba financiando la organización comunista mexicana, que se encontraba en estado embrionario. Wolfe consiguió «convencer a Rivera de que dimitiera», aduciendo que él tenía un trabajo mucho más importante que hacer para la causa que perder el tiempo en las reuniones del Comité Central. Tras la marcha de Rivera, para Wolfe sin duda fue mucho más fácil hacer que los miembros del comité se concentraran en asuntos más prácticos, pero nunca explicó por qué no se limitó a convencer a Rivera de que dimitiera del comité y le hizo dejar también el partido. De esa forma, el Partido Comunista habría seguido aprovechándose del enorme prestigio de Rivera sin tener que sufrir su exagerada imaginación. Al parecer, Wolfe debió de considerar que el pintor era demasiado informal e indisciplinado para permitirle continuar incluso como miembro de base del partido, o quizá que su labor como propagandista resultaría más eficaz si no tenía un carnet. No obstante, es evidente que Rivera se sintió ofendido por la inter-

vención de Wolfe, por lo que tal vez decidiera que, ya que no lo querían en el Comité Central, tampoco seguiría en el partido. Esta última explicación la apoya el hecho de que la dimisión de Rivera sólo fue temporal, y que volvió a entrar en el partido y en el Comité Central en julio de 1926, un año después de la expulsión de México de Wolfe y de su regreso de Estados Unidos. Wolfe nunca llegó a entender la ofensa que había cometido retirando a Rivera de su puesto, ni el hecho de que, fuera cual fuera su posición en aquel momento en el movimiento comunista internacional, para los mexicanos él no dejaba de ser otro *gringo* sospechoso que había ido a meter las narices al sur de la frontera.

En 1924 Rivera se dedicó a terminar la planta baja del Patio de Fiestas, mientras que en el Patio de Trabajo ya había pasado al primer piso. También seguía trabajando en la escalera de la secretaría. En el Patio de Fiestas cubrió gran parte de la pared sur con otra serie de paneles conectados que mostraban a un nutrido grupo de campesinos, esta vez reunidos no para celebrar un mitin, sino para la redistribución de la tierra. En las esquinas del patio esbozó dos de sus murales más logrados. El primero representaba el mercado en el Día de los Muertos, con la gente bebiendo pulque y comprando calaveras de azúcar y comida caliente; y a su lado, en *La quema de los Judas*, mostraba a la gente el Domingo de Pascua apedreando, como marca la tradición, las enormes figuras de cartón piedra de un general, un político y un sacerdote. Esos «Judas» explotan por la cabeza, pues en realidad son muñecos huecos llenos de petardos. Por primera vez, desaparece el tono reverente que había dominado la obra de Rivera en la secretaría. Ambos frescos no muestran a gente que sufre, y en ellos aparecen pocos indios. Se trata simplemente de un retrato de la vida en las calles de México en un día de fiesta. En estas pinturas no hay devoción, son ligeramente satíricas, aunque sobre todo destacan por su vitalidad. Pero colocadas junto al bullicio cosmopolita y laico de *Día de los Muertos-Fiesta*, hay dos frescos muy diferentes dedicados a la misma ocasión. Ambas son escenas nocturnas que muestran las celebraciones indígenas. En uno de los frescos vemos los altares familiares en un pueblo de montaña, con velas, arcos de flores y guirnaldas, comida y hojas; en el otro, una familia india reunida alrededor de una mesa en la que han puesto platos para

los muertos que regresan ese día. Los dos estudios son de una senci-
llez y una unidad de intención que hacen que las fiestas de la ciudad
parezcan decadentes. Sin embargo, en medio de la multitud distin-
guimos la cabeza de Rivera, atenta y expectante, pasando junto al
tenderete del vendedor de pulque, mirando a su público, en un ines-
perado comentario sobre la ambigüedad de su propia posición. Al
sacerdote con sotana Rivera lo llenaba de petardos y lo hacía explo-
tar, mientras que la devoción de los indios que honraban a sus muer-
tos o se arrodillaban a las puertas de una iglesia era registrada en si-
lencio.

Seguro con su nuevo acuerdo con el secretario Puig Casauranc
—y convencido de que no iban a borrar sus «monos» de las pare-
des—, Rivera empezó a subir por la escalera del Patio de Trabajo e
inició la decoración del segundo piso. En la escalera el proyecto ori-
ginalmente planeado con Vasconcelos ya estaba muy avanzado. Un
friso ascendente que mostraba un panorama de México empezaba en
la planta baja, al nivel del mar, y tenía que terminar en el segundo
piso con cimas de volcanes. En un momento de depresión durante
las protestas estudiantiles, mientras ascendía por el primer tramo de
la escalera, Rivera había pintado las palabras «Margaritas a los cer-
dos» en la proa de un barco. Ahora borró ese mensaje y empezó a
trabajar con un estilo completamente diferente en las tres paredes
que quedaban justo encima de los primeros frescos que había pinta-
do en el edificio.

En la planta baja de los dos patios Rivera había pintado su país
tal como había sido en la época de la opresión y tal como era en el
presente; ahora, en la primera planta, quería mostrar el futuro. Ésta
es la obra didáctica de un comunista: Rivera le impone un patrón a
México; éste es el país tal como debe ser científicamente. El historia-
dor marxista como profeta ha pronunciado su sentencia.

El resultado es una magnífica serie de pequeños paneles de gri-
salla, un estilo nuevo para Rivera, adoptado para ajustar el fresco a
los recargados detalles arquitectónicos de los tres lados abiertos de
las galerías de la primera planta. La técnica de la grisalla, que emplea
el gris como único color, se utiliza en el fresco para imitar el bajo-
rrelieve, y según Florence Arquin, Rivera pudo sacar esa idea de la
contemplación del friso de la Columna Trajana durante su visita a

Roma. Como el futuro iba a estar gobernado por el intelecto racional, Rivera decidió ilustrar «ideas intelectuales». Sin embargo, el efecto de esas pinturas simbólicas se acerca más al de una declaración de fe. Al contemplarlas, hoy en día uno se siente como un arqueólogo que ha abierto una pirámide y descubre que puede descifrar el pasado. Las figuras de los frescos de grisalla tienen la inmovilidad de las estatuas, pero su falta de vida aumenta la impresión de inmortalidad. Por otro lado, la ausencia de color, la monocromía, la falta de variación, confirma la certeza del mensaje. Uno tiene la impresión de que algo tan sencillo no debe de necesitar énfasis. No hay nada que destacar en el fallo del agrimensor que registra la decisión a que ha llegado mediante su instrumento óptico. Élie Faure y su hermano Jean-Louis reaparecen con sus mascarillas quirúrgicas, corrigiendo los defectos de la naturaleza en el centro de su eterna sección áurea. Se aprecia un aparato de rayos X que alcanza a ver donde no llega el ojo humano; y nadie que vea las bobinas, el generador y las chispas de la «máquina eléctrica» la relacionaría con un instrumento de tortura. En *Trabajo*, dos figuras sentadas en postura reverente, reciben una hoz y un martillo de una mujer que tiene el porte sosegado de un ángel de alguna antigua anunciación. Los astrónomos están encorvados sobre sus cálculos, un patólogo mira por el microscopio, y el espectador sabe que, sea lo que fuera lo que buscan, inevitablemente tarde o temprano lo encontrarán. He aquí la respuesta de por qué Rivera se hizo comunista en 1924. Nos preguntábamos cómo convertía a sus miembros esta iglesia y advertimos que estamos a punto de pasar por la misma experiencia. El historiador del arte marxista Anthony Blunt, a la impresionable edad de veinticuatro años, elogiaba de esta forma la habilidad del pintor: «Rivera no sólo critica el sistema actual, sino que expone los principios de una posible solución a sus males. Todas sus obras son exposiciones conscientes del comunismo. [...] El objetivo último de la pintura es siempre la propaganda, [...] exponer la lección del comunismo, igual que el del artista medieval era exponer la lección del cristianismo. [...] Si el arte medieval era la Biblia de los analfabetos, los frescos de Rivera son el *Capital* de los analfabetos.»

En noviembre de 1924 Rivera, libre de su trabajo en el sindicato, inició un proyecto completamente nuevo: la decoración de los

edificios de la Escuela Nacional de Agricultura, instalada en una antigua hacienda en Chapingo, en las afueras de Ciudad de México. El hecho de que Rivera fuera capaz de comprometerse a pintar otro gran proyecto mural mientras todavía estaba pintando el mayor fresco del país es un ejemplo de su considerable ambición, pero también de su excepcional energía física e imaginativa, una capacidad creativa que en este período de su vida puede calificarse de «monstruosa». Porque Rivera trabajaba simultáneamente en dos de las obras más importantes de su vida. En Chapingo le habían adjudicado un vestíbulo, una escalera, un pasillo del piso superior y toda una capilla. Empezó a viajar allí desde la ciudad, en tren, tres días por semana. La Escuela de Agricultura se había trasladado a su nueva sede en mayo de 1924, y a Rivera lo había contratado su director, Marte Gómez. El lema de la escuela, que Rivera pintó sobre la escalera principal, era «Aquí se enseña la explotación de la tierra, no del hombre», y Gómez pretendía que las pinturas inspiraran y conmemoraran la distribución de la tierra entre los campesinos, muchos de los cuales iban a la escuela a aprender nuevas técnicas que necesitaban conocer, ahora que eran los responsables del trabajo y no meros siervos.

Rivera afirmaba que el nuevo edificio en que trabajaba tenía especial interés porque entre 1880 y 1884 había sido la casa de campo de Manuel González, mientras éste era presidente de México y antes de ser gobernador de Guanajuato. Era, y sigue siendo, una hermosa mansión de paredes blancas construida alrededor de un patio adoquinado. En su momento la habían utilizado los jesuitas como convento autosuficiente con su propio terreno; cuando en el siglo XVIII la Compañía de Jesús fue expulsada de México, pasó a manos privadas y se convirtió en una granja de pulque. En los frescos de la entrada y la escalera de lo que actualmente es la administración de la Universidad Autónoma de Chapingo, Rivera representó parte de la trayectoria del estado, ilustrando la historia de México por primera vez de forma exacta y detallada. Seguía inspirándose en el Renacimiento, sobre todo en los frescos de Ambrogio Lorenzetti del ayuntamiento de Siena, con sus temas de ciudades tranquilas y devastadas por la guerra. Sus pinturas de la escalera de Chapingo eran directas, incluso ingenuas, pero también llamativas y de gran efecto

dado su mensaje, relativamente sencillo. En *División de la tierra*, mostraba a los campesinos reunidos para escuchar a un burócrata revolucionario de piel oscura (un comisario indio), que les explica que van a repartirse un estado, mientras los antiguos propietarios, pálidos y abatidos, permanecen sentados y en silencio. En *Mal gobierno*, los cadáveres de los campesinos cuelgan de los árboles, unos soldados disparan desde automóviles a unos campesinos desarmados y las cabañas arden en llamas. Delante se halla el *Buen gobierno*, en que están representadas la agricultura y la industria, lado a lado, en un paisaje bien distribuido; los hombres dirigen a sus mulas en el arado o descansan a la sombra de los árboles; al fondo, donde las montañas llegan hasta el mar, las mareas y las corrientes están reguladas por los muros de un puerto diseñado para exportar la riqueza común que será compartida por todos. Parece un libro ilustrado de economía para niños. Para la decoración de la capilla, los acontecimientos políticos iban a proporcionarle nueva inspiración.

El régimen de Calles no había perdido el tiempo y ya había lanzado su propio programa revolucionario. El carácter «revolucionario» de la oligarquía era el único medio que tenía de distinguirse de la anterior oligarquía, reaccionaria, del régimen de Díaz. Privados de su categoría de revolucionarios, los líderes de México habrían quedado convertidos en lo que en realidad eran: otro conciliábulo militar. Pero los revolucionarios necesitaban una revolución, lo cual suponía un problema para Calles, pues «las fuerzas de la reacción», representadas por los seguidores y clientes de Díaz, se habían dispersado hacía mucho tiempo y no había opositores bien organizados e identificables de la Revolución. Hasta Estados Unidos accedía a reconocer la administración estatal, privando a la Revolución del valioso enemigo. Eso dejaba a Calles con el problema de la reforma agraria. La redistribución de la tierra era la parte más urgente y reivindicada del programa del gobierno (de hecho, para millones de mexicanos era la única reforma por la que habían luchado). Los indios que habían hecho la Revolución no querían recorrer cincuenta kilómetros descalzos y vestidos con harapos, sin comer durante doce horas, para asistir a un mitin en el que un general revolucionario retirado, que ya se había apropiado cientos de hectáreas, los sermonearía sobre la importancia y la inminencia del programa de distribu-

ción de la tierra. La fuerza de la retórica revolucionaria era tal, que a menudo los oradores conseguían convencerse a sí mismos de su propia sinceridad. Los campesinos confiaban en esos generales porque en su mundo, más sencillo, una verdad expresada se convertía en verdad. Las palabras tenían ese poder: hacían que los deseos se concretaran. Además, confiaban en sus líderes porque no tenían alternativa. Los generales que les prometían la reforma agraria y al mismo tiempo les robaban la tierra eran los únicos líderes que la Revolución les había dado desde la muerte de Zapata. La Revolución se había convertido en un sistema para transferir la inmensa riqueza y los privilegios de un pequeño grupo a otro, pero los campesinos —el pueblo de la Revolución— todavía no estaban preparados para reconocerlo. Calles creó un nuevo programa de distribución. No obstante, para distraer la atención de las limitaciones del programa y las concesiones que los gobernadores estaban haciendo a sus principales partidarios, como Guzmán describe en su obra *La sombra del caudillo*, Calles necesitaba algo un poco más dramático. Así pues, decidió recrear una fase anterior de la lucha revolucionaria. La Revolución volvería a ir a la guerra, pero esta vez México lucharía contra la Iglesia mexicana.

La declaración de guerra de Plutarco Elías Calles contra la Iglesia de sus compatriotas fue una de las primeras acciones de su presidencia. Calles, del que se rumoreaba que en su juventud había trabajado de camarero, se había convertido en un próspero empresario durante el porfiriato. A los treinta y tres años, al estallar la Revolución fue lo bastante astuto para ver qué bando iba a ganar. Como próspero hijo del porfiriato, llevaba el anticlericalismo en las venas y además era francmasón, como casi todos los líderes revolucionarios. Una vez en el poder, nombró secretarios a varios hermanos masones y activó las cláusulas anticatólicas de la Constitución de 1917. El secretario de Trabajo, un mafioso llamado Luis Morones, que también era el líder de la poderosa federación de sindicatos CROM y cuya secretaria norteamericana, Mary Doherty, era amiga de Tina Modotti, inició el ataque contra la Iglesia en febrero de 1925, creando una cismática «Iglesia Nacional» que pretendía instalar a sus propios párrocos. El gobernador del estado de Tabasco, Garrido Canabal, ordenó a todos los sacerdotes de su estado que se casaran; mientras en

Ciudad de México celebraban la onomástica del general Joaquín Amaro, el secretario de Guerra, sus oficiales masones requisaron la iglesia de San Joaquín y organizaron una fiesta sorpresa en honor del general, durante la cual sirvieron un banquete en el altar, abrieron el tabernáculo, prepararon café en los cálices y mojaron con él hostias consagradas. En julio de 1926 Plutarco Elías Calles aprobó la «ley Calles», que prohibía a los sacerdotes llevar sotana y les obligaba a registrarse en la Secretaría del Interior.

La Iglesia mexicana dejó de intentar negociar con el gobierno y ordenó que cerraran todas las iglesias del país y el clero abandonara sus parroquias y se retirara a las ciudades. Al principio, aquella reacción satisfizo a los secretarios de gobierno, que incluso afirmaron que iba más allá de lo que ellos mismos habían exigido a la Iglesia, pero lo cierto es que resultó ser un movimiento decisivo. Los campesinos se sublevaron en todo el país, negándose a aceptar la pérdida de sus iglesias. Los líderes de la Revolución, que despreciaban la religión y tan hábiles eran para manejar los letales conciliábulos de Ciudad de México, tenían poco contacto con el pueblo mexicano, por lo que ignoraban hasta qué punto los campesinos adoraban sus iglesias. Cuando los sacerdotes se marcharon, los campesinos se reunieron para comulgar en su última misa y después salieron a destruir todo lo que pudieran asociar con el gobierno que les había privado del centro espiritual de sus vidas. Sin ser dirigidos por la jerarquía católica, que había rogado a los fieles que ofrecieran una resistencia pacífica, y con la participación de tan sólo unos pocos sacerdotes, un movimiento espontáneo proclamó a su líder «Cristo Rey», y a sus miembros empezaron a llamarlos los «cristeros». Al igual que los jinetes revolucionarios que cabalgaban con Zapata gritando «Tierra y libertad», los *cristeros* cabalgaban bajo la bandera de la Virgen de Guadalupe, aunque su grito de batalla, «¡Viva Cristo Rey!», era muy diferente.

Rivera simpatizó instintivamente con la iniciativa anticlerical del nuevo gobierno. Sus orígenes eran parecidos a los de Plutarco Elías Calles: él también se había educado en la tradición comteana de los científicos, y su padre había sido masón durante el porfiriato; por primera vez simpatizaba sinceramente con los objetivos de un régimen revolucionario. Podía usurpar el pasado, sustituir una icono-

grafía cristiana y cometer un deicidio, y todo ello al mismo tiempo. La guerra contra la Iglesia también le ofrecía un espléndido nuevo tema para su pintura, que contrastaba con el de la reforma agraria. Mientras la jerarquía masónica y militar de Ciudad de México celebraba reuniones regulares en la catedral, cuyas campanas ahora guardaban silencio, Rivera tenía en Chapingo un edificio a su disposición, que podía decorar con un estilo que a sus clientes les resultaría completamente aceptable. Ni siquiera debía solicitar una iglesia, pues ya le habían asignado la capilla del antiguo convento jesuita de Chapingo, con su ábside, sus retablos y sus 150 metros cuadrados de paredes. Rivera se disponía a cometer la más espléndida y permanente blasfemia de la Revolución Mexicana.

La ingenuidad de la blasfemia de Rivera se debe a la forma en que, en la capilla de Chapingo, el pintor adaptó las técnicas del arte religioso del Renacimiento a la profanación de un edificio religioso y su transformación en un lugar de devoción antirreligiosa. Rivera se inspiró en la decoración de Miguel Ángel de la Capilla Sixtina: aunque el espacio decorado en Roma era tres veces mayor, el pintor mexicano se enfrentaba por primera vez a los mismos problemas de cómo pintar techos y crujías abovedadas. En la capilla de Chapingo, que muchos consideran la obra maestra de Rivera, el pintor se acercó como en ninguna otra obra a la recreación de la función medieval del arte religioso: el arte como un instrumento de conversión, la más elevada forma de propaganda. Parafraseando la definición de los propósitos del arte religioso que el obispo Sicardo hizo en el siglo XII, las imágenes que Rivera pintó en Chapingo no sólo eran decoración, sino que pretendían recordar al pueblo su pasado, dirigir su conducta en el presente y describirle el futuro. Así como en la Edad Media el pasado se evocaba en leyendas y visiones, el presente se dividía en comportamiento virtuoso y comportamiento pecaminoso, y el futuro contenía castigos y recompensas, en el arte de Rivera se aplicaba el mismo patrón, pero las visiones se trasladaban del pasado al futuro, pues el sistema que él defendía era más utópico que arcádico.

Se accede a la capilla por el nártex, lo que al principio había sido un pórtico vallado reservado para las mujeres, los arrepentidos y los no bautizados, y aquí Rivera pintó en el techo una estrella roja de

cinco puntas con unas manos que sostienen una hoz y un martillo; estas figuras hacían la función del crucifijo de la parte exterior de la iglesia: describían la función del edificio con un poderoso símbolo. Por la pared izquierda u oeste Rivera pintó una serie de cinco paneles que representan «la Revolución Social». La serie empieza con *El propagandista*, o *El nacimiento de la conciencia de clase*, y acaba con *El triunfo de la Revolución*. En el lado opuesto de la nave representó una serie parecida sobre «la Evolución Natural», que empieza con *La sangre de los mártires revolucionarios fertilizando la tierra* y acaba con *La tierra abundante*; entre otros temas muestra fuerzas volcánicas subterráneas, el proceso de la gestación humana y vegetal, y la fertilidad de la naturaleza. Ambas series terminan en la pared norte, al final de la nave, detrás del espacio donde antes se erigía el altar. Aquí hay un mural enorme dedicado a *La tierra liberada con las fuerzas naturales controladas por el hombre*; un imponente desnudo femenino, que mira hacia abajo desde lo alto de la nave, levanta la mano izquierda con un ademán de bendición episcopal.

La historia que Rivera cuenta en la capilla de Chapingo es que, mediante el proceso revolucionario, el hombre aprende a controlar la sociedad y después la existencia; que todos los aspectos de la conciencia están sujetos al análisis racional; y que mediante el socialismo la humanidad alcanza su más alto potencial. Podemos creer el mensaje o no, eso no altera la fuerza de la obra. La serie incluye varios reportajes históricos y contemporáneos sobre las condiciones sociales —mineros trabajando, un capataz dirigiéndose a los obreros, un empleador europeo montado a caballo con un vigilante armado mexicano que azota a los campesinos con su fusta—, pero también incluye un nuevo estilo de estudio apocalíptico protagonizado por el desnudo femenino. El mensaje más profundo de Chapingo no es político, sino sexual. Y concretamente es un sincero tributo a la armonía sexual que había florecido entre Rivera y Lupe. En total Rivera pintó diecisiete desnudos femeninos y dos desnudos masculinos en la capilla. Algunos son inocentes; otros eróticos, y hay uno alarmante: la enorme figura sobrehumana, como una especie de diosa madre, con sinuosos mechones de cabello, ojos verdes, muslos robustos, manos nudosas y un vientre hinchado, que domina todo el interior desde su posición recostada en la pared del fondo. Esta fi-

gura está inspirada en lo que Rivera llamó «la fabulosa desnudez de Lupe», que volvía a estar embarazada. En la perfección carnal de Lupe, Rivera había descubierto una nueva fuente de inspiración. De ahora en adelante el sexo le proporcionaría gran parte de su energía creativa. Pero utilizó a otras modelos para las figuras más pequeñas, entre ellas a Tina Modotti, con la que había iniciado un romance.

Uno de los desnudos más lujuriosos es el que ocupa la mayor parte de un panel titulado *La tierra esclavizada*, o *Las fuerzas de la reacción*. Este panel muestra a una hembra desnuda rodeada de tres figuras tiránicas: un ávido y barrigudo capitalista, un soldado grotesco y un lascivo sacerdote con sotana. Aquello también era una novedad. En la obra de Rivera en la planta baja y las primeras plantas de la Secretaría de Educación no había ningún ataque contra el clero (excepto una figura carnavalesca), y las escasas referencias a las prácticas religiosas del pueblo eran neutrales o ligeramente favorables. Sin embargo, a partir de ahora el grueso y avaricioso sacerdote se convertiría en un tema recurrente. La introducción de este hipócrita en la antigua capilla de un convento jesuita, junto con los suntuosos pechos, los falos ardientes y las múltiples referencias a la sexualidad, la fertilidad y el placer carnal, eran para Rivera uno de los aspectos más estimulantes y gratificantes de aquel exuberante proyecto. Ni sus relaciones con la cultura religiosa de México ni su sentido religioso personal eran sencillos, pero su aspecto anticristiano nunca tuvo una expresión más contundente que en los murales que pintó en la capilla de Chapingo en 1926 y 1927. En Chapingo se vengó de Cortés y los misioneros, convirtiendo un lugar de culto cristiano en un templo precristiano de panteísmo.

En una ocasión Rivera comentó a su biógrafo, refiriéndose a su infancia: «Mi padre, que era liberal y anticlerical, trazó una línea alrededor de mi alma; aquél era territorio prohibido para los piadosos. Hasta los seis años yo nunca había entrado en un centro de culto.» Y añadió que cuando su tía abuela Vicenta lo llevó por primera vez a la iglesia de San Diego de Guanajuato, «sentí tal asco que todavía tengo náuseas cuando lo recuerdo». Esta afirmación es literalmente falsa, pues Rivera había sido bautizado, y a nadie lo bautizan en otro lugar que no sea la iglesia. Además, si su padre hubiera sido un an-

ticlerical tan fanático, no habría permitido que bautizaran a su hijo, ni más adelante que enviaran al niño al menos a dos escuelas católicas de Ciudad de México. Sin duda el incidente ocurrido en la iglesia de San Diego es una invención; es mucho más probable que Rivera albergara esos sentimientos tan profundamente anticlericales porque, al menos durante una parte de su infancia, lo habían educado como católico. Por eso tenía tanto talento para blasfemar, pues la blasfemia y la piedad eran las caras opuestas de la misma moneda. El blasfemo no niega a Dios, sino que lo desafía. Dice: «A ver, ¿dónde está el rayo?» La inventada actuación de Rivera en la iglesia de su santo patrón es un ejemplo estupendo. El pequeño ateo está poseído por una rabia laica, pero santa. Desde los escalones del altar insulta a los fieles, niega la existencia de un ángel, explica la naturaleza de las nubes y la teoría de la gravedad; y luego, tras ser identificado como Satanás, saca del edificio a los fieles, al sacristán y hasta al sacerdote. Y no cae ningún rayo. Es probable que Rivera sintiera sinceramente la emoción imaginada, expresada en este memorable pasaje, cuando convertido en adulto escéptico, pintaba las paredes de la capilla de Chapingo. Entonces convenció a aquella parte de sí mismo que todavía albergaba dudas sobre la no existencia de Dios. Y aunque es cierto que al pintor no le cayó ningún rayo en la cabeza, mientras pintaba aquellas estupendas blasfemias en las paredes de Chapingo, en 1927 se cayó del andamio por primera vez en su vida. El rayo no cayó, pero el suelo fue a buscarlo a él, y las heridas que se hizo en la cabeza lo dejaron inconsciente. Lo llevaron a su casa, Lupe lo metió en la cama de mala gana con una bolsa de hielo, hasta que el médico le dijo que se había fracturado el cráneo. A partir de entonces Lupe no tuvo más remedio que tomarse en serio su accidente. Pero durante los tres meses de convalecencia de Rivera, siguieron produciéndose violentas peleas conyugales, durante las cuales él se levantaba de la cama, agarraba su bastón y perseguía a Lupe por la casa. La otra coincidencia irónica de su obra en Chapingo es que mientras pintaba el panel titulado *El agitador*, o *La organización clandestina del movimiento agrario*, los campesinos que trabajaban al otro lado de los muros de la capilla estaban organizando un verdadero movimiento revolucionario y clandestino. Pero ese movimiento estaba dedicado a la destrucción de los ideales ateos y humanistas

que Rivera defendía en sus frescos. Él era consciente de la situación, y hasta realizó dos dibujos a tinta de la emboscada y los interrogatorios a que sometieron a los *cristeros*. Sin embargo, el pintor ignoró alegremente esta contradicción, alejándose un poco más de la realidad para dar otro paso hacia el mundo de ensueño político, donde ejecutaría gran parte del resto de su obra.

9

Viaje de ida
y vuelta a Moscú

México y Moscú 1927-1929

EL MATRIMONIO de Diego Rivera y Guadalupe Marín se había concebido entre las paredes de la Escuela Nacional Preparatoria y había sobrevivido a los patios interiores de la planta baja y la primera planta de la Secretaría de Educación; salió un tanto magullado del vestíbulo y la escalera principal de la Escuela Nacional de Agricultura de Chapingo, pero acabó por hundirse con el torrente de energía desatada por el artista en la capilla. Guadalupe Marín, mujer de carácter considerable, tenía la costumbre, cuando Rivera trabajaba en Ciudad de México, de llevarle el almuerzo a su marido —el famoso «almuerzo caliente»— al andamio donde él estaba trabajando. De este modo no sólo se mantenía en contacto con su marido y le recordaba lo afortunado que era por haberse casado con ella, sino que también limitaba sus oportunidades de relacionarse con otras mujeres. Pero la situación cambió cuando Rivera empezó a desplazarse un día tras otro a Chapingo, dejando a su esposa en casa con su hija. Rivera describió la situación en su autobiografía: «Lupe era un animal hermoso y ardiente, pero sus celos y su actitud posesiva conferían a nuestra vida en común una intensidad frenética y agotadora. Desgraciadamente, yo no era un marido fiel. Siempre encontraba mujeres demasiado deseables para resistirme a ellas. Las peleas sobre aquellas infidelidades se convertían en disputas sobre cualquier otra cosa. Unas escenas terribles marcaban nuestra vida en común.» Wolfe fue testigo de varias de aquellas explosiones, incluida una en que, durante una fiesta, Lupe se abalanzó sobre su mari-

do y sobre una muchacha cubana con la que Rivera tenía una aventura. Aquella noche Lupe fue a despertar a Wolfe, rogándole que la dejara entrar y asegurando que Rivera la había arrastrado por la casa cogida por el cabello. A la mañana siguiente Lupe no fue a ver a su abogado, sino al Monte de Piedad, la casa de empeños nacional situada en el Zócalo, donde le compró a Rivera un «enorme y precioso revólver» como oferta de paz. En otra ocasión Rivera afirmó que su esposa le había sorprendido haciendo el amor con su hermana, una historia de la que también se hizo eco Wolfe. Lupe, que tenía cinco hermanas, negó indignada esa historia, que ella atribuía a la fanfarronería de su marido. Para Lupe, lo verdaderamente intolerable del comportamiento de Diego fue su aventura con Tina Modotti. Lupe era una mujer independiente que más adelante realizaría una próspera carrera como escritora y diseñadora de moda, y estaba orgullosa de que su marido la encontrara tan atractiva y la hubiera pintado tantas veces. Entre 1922, año en que se conocieron, y 1927, año en que se separaron, ella ocupó en muchas ocasiones el primer plano de sus obras así como el de su vida. Pero cuando Rivera encontró una musa alternativa para su obra de Chapingo, colocando a Tina en un pedestal en la capilla, Lupe se sintió «profundamente herida y engañada». Modotti no sólo era amiga suya, sino que además se había aprovechado de su segundo embarazo, lo que Lupe consideró una traición. Además, como su rival era tan famosa, la relación de su marido con ella significaba una humillación pública.

Tina Modotti se había ganado rápidamente la reputación de *femme fatale* en Ciudad de México. Desde el principio se hizo famosa por ser la hermosa modelo de las célebres fotografías que exponía Weston. Poco después Tina empezó a tener otros amantes. Se consideraba mexicana, porque México le recordaba a Italia, y su español era tan bueno que pasaba sin problemas por mexicana. La sensación creada por las fotografías de Tina tomadas por Weston fomentaban los rumores y los alardes, y aunque ella tenía numerosas aventuras, se le atribuían otras muchas. En sus memorias, Vasconcelos, que nunca dijo que hubiera tenido una aventura con Tina, la describió como «escultural y depravada», con un cuerpo «casi perfecto y eminentemente sensual. Todos conocíamos su cuerpo porque ella posaba gratis para Weston, y la gente se peleaba por

sus cautivadores desnudos. Su leyenda estaba rodeada de misterio...». Vasconcelos hacía que Tina pareciera todavía más irresistible de lo que era en realidad, y sin duda contribuyó a rodear su leyenda de misterio, pero Rivera no necesitaba cotillear para alimentar sus intereses. Después de contratar a Tina para que fotografiara sus murales de la Secretaría de Educación, Rivera se dedicó a dar una de cal y otra de arena: dejó plantados a Tina y a Weston en una cena; puso a prueba una pasarela de madera que Weston había construido en su balcón, alegando que si era segura para él, debía serlo para cualquiera; y elogiando la fotografía de Tina en el artículo de una revista. A finales de 1925 Rivera empezó a dibujar a Tina en un estudio preliminar para Chapingo; al principio trabajaba a partir de fotografías de Weston, después la convenció de que posara para él. Su romance empezó en 1926 y duró un año, y durante ese tiempo Rivera pintó a Tina al menos cinco veces en las paredes de Chapingo, utilizándola como modelo para *La tierra esclavizada*, *Germinación* y *Tierra virgen*, que está en un elevado panel justo enfrente de la enorme figura de Lupe. «La leyenda de Weston y Tina» había atraído a muchos adeptos en los buenos tiempos de aquella relación. Tenían fama de formar una pareja ideal, que compartía su talento y su liberación, amándose y apoyándose mutuamente sin restringir la libertad del otro para crecer y cambiar: la relación ideal en el México revolucionario. No obstante, la realidad era diferente, pues Weston estaba cada vez más celoso y se sentía desgraciado por culpa de las conquistas de Tina, mientras que ésta no soportaba la infelicidad que ella le causaba, aunque no se imaginaba el futuro sin él. Pero hasta 1926, cuando Weston se marchó de México y la pareja se separó públicamente, gran parte de la comunidad internacional siguió creyendo en su leyenda.

En su aventura con Tina, que coincidió con los últimos meses que Weston pasó en México, Rivera estaba viviendo la fantasía de muchos hombres de su círculo de amistades. También él, después de Weston, se había asegurado los servicios de Tina como modelo y toda su atención. Con sus estudios de aquella célebre musa, Rivera decía: «Ya habéis visto lo que un fotógrafo ha hecho con su belleza; ahora veréis lo que puede hacer con ella un pintor.» Pero hacia el final de su relación, algo empezó a estropearse entre ellos. Pese a que

Rivera siguió llevándose bien con Tina durante años, ella no sentía por él la misma ternura que por Weston —a quien escribía cartas de amor incluso después de la partida definitiva de él—, ni por el sucesor de Rivera, Xavier Guerrero. En cierta ocasión Tina Modotti describió desenfadadamente su profesión como «los hombres», y al parecer en su alianza con Rivera había, por ambas partes, cierto elemento de «coleccionismo de trofeos». Pero las consecuencias fueron más permanentes que la relación en sí.

Lupe pasó un tiempo muy consternada, luego se divorció de Rivera y a continuación se casó con un frágil poeta, que poco después se mutiló él mismo y mutiló a su hijo antes de suicidarse. Parece ser que la sociedad progresista de México estaba bastante menos liberada que la sociedad artística de París. La vanguardia de ambas ciudades despreciaba por igual la «moral burguesa», pero los artistas actuaban movidos por su vitalidad y su excentricidad, mientras que las opiniones de los progresistas se basaban, como siempre, en los principios. Cuando éstos demostraban ser inadecuados, no había más que abandonarlos, pero la presión se hacía notar. La relación de Rivera con Tina Modotti duró desde finales de 1926, cuando ella posaba para él en Chipango, hasta junio de 1927, cuando Rivera le confesó a su esposa, tras el nacimiento de Ruth, su segunda hija, que los rumores sobre Tina y él eran ciertos. Entonces Guadalupe le escribió a Tina «una carta francamente desagradable» y Tina decidió poner fin a la relación.[1] Casi inmediatamente, Tina se enamoró de Xavier Guerrero, y en agosto Rivera inició una visita oficial a la Unión Soviética. Había vuelto a entrar en el Partido Comunista doce meses atrás, y había terminado su obra en la capilla de Chapingo. Guadalupe se quedó cuidando de sus dos hijos con muy poco dinero, y cuando el tren salió de la estación central de Ciudad de México, ella se despidió de Rivera con esta última bendición: «Vete al infierno con tus tetudas.» «Ella se refería así a las mujeres rusas», explicó Rivera.

§ § §

1. La cronología no apoya la teoría de que fue Tina quien tiró a Rivera del andamio de Chapingo, furiosa tras enterarse de que él había hablado a su esposa de la aventura que tenían.

EL VIAJE DE RIVERA a Moscú duró diez meses, y para él fue uno de los períodos más frustrantes de su vida, pues supuso un desastre político y social. En sus memorias dio rienda suelta a la imaginación, describiendo cómo en una de las etapas del viaje a Moscú había presenciado una ceremonia nocturna en el bosque de Grunewald, cerca de Berlín, donde vio al presidente Paul von Hindenburg disfrazado de Wotan, el dios de la guerra, y sentado en un trono que llevaban unos druidas a la cabeza de una procesión de eminentes químicos, filósofos y matemáticos. Detrás de Hindenburg iba el mariscal Ludendorff en otro trono, disfrazado de dios del trueno, Thor. «Durante varias horas la élite de Berlín entonó plegarias y ritos del pasado bárbaro de Alemania —escribió Rivera—. Allí estaba la prueba [...] del fracaso de dos mil años de civilización romana, griega y europea.» Más tarde, Rivera asistió a un mitin del Partido Comunista Alemán, en el que Adolf Hitler pronunció un discurso de dos horas. Rivera observó que «fluía una extraña corriente magnética» entre Hitler y los comunistas alemanes, muchos de los cuales se convirtieron. En cambio, los camaradas alemanes «tuvieron que sujetar a los mexicanos» para impedir que asesinaran de un disparo a aquel «gracioso hombrecillo». Cuando finalmente llegó a la Unión Soviética, su visita coincidió con la expulsión de León Trotski y el inicio de la persecución, por parte de Stalin, de los intelectuales y los «detractores de la izquierda».

Lo que Rivera no mencionó en sus memorias es que, tanto si vio a Hindenburg transportado en un trono y disfrazado de dios pagano como si no, antes de pasar por Berlín fue a París. Los gastos de su viaje a Moscú corrían a cargo del gobierno soviético, pero sólo desde la frontera rusa; el resto del viaje tuvo que planearlo y pagarlo él mismo, con un subsidio de las arcas del partido mexicano. En aquellas circunstancias, no es extraño que decidiera viajar a París, donde Rosenberg todavía guardaba muchos cuadros suyos, aunque resulta sorprendente que antes de salir de México negara cualquier intención de ir a la capital francesa. «Odio esa ciudad y todo lo que representa. Es el último lugar del mundo adonde iría», le aseguró a Walter Pach. Y después se marchó a París, donde pasó un día y una noche y visitó a Élie Faure, que acababa de adquirir uno de los seis cuadros de Soutine, titulado *Beef Carcass,* con el que estaba encanta-

do. Faure consideraba que su nuevo Soutine estaba a la altura del Rembrandt que lo había inspirado. Pero si Faure no hubiera escrito sobre el placer con que le enseñó el cuadro a Rivera, ahora no tendríamos ninguna prueba de aquella breve estancia en París, la ciudad donde el pintor había pasado los años más importantes de su vida. Todavía tenía muchos amigos allí, y le habría bastado con pasar por La Rotonde para ver a unos cuantos. En Montparnasse la vida no había cambiado mucho, la diferencia principal era que ahora circulaba más dinero. Roché, el viejo amigo de Rivera, estaba a punto de negociar la venta del *Retrato de Diego Rivera* de Modigliani por 150.000 francos. Picasso había regresado de Cannes poco antes de la llegada de Rivera, obsesionado con su nueva modelo, Marie-Thérèse, con la que tenía una aventura. Kisling todavía seguía allí, igual que Marie Vassilieff, Fujita, Conrad Kickert, Vlaminck y Matisse. También estaba Marevna, Marika tenía ya siete años y Angelina seguía viviendo en su viejo apartamento de la rue Desaix. Pero Rivera, que acababa de abandonar a otra esposa y a dos hijas, no quiso visitar a las mujeres que había abandonado seis años atrás. Después de pasar la noche en París, partió hacia Rusia, pasando por Berlín, sin notificar a Angelina ni a Marevna su visita a la ciudad. Nunca volvió a París, la ciudad de su aprendizaje.

La llegada de Rivera a Moscú para celebrar el décimo aniversario de la Revolución de Octubre volvió a coincidir con la muerte de la revolución, en este caso marcada por el triunfo de Stalin. En Moscú Rivera realizó una famosa serie de cuarenta y cinco dibujos y acuarelas conocidos como «los Bocetos del Primero de Mayo», que de hecho empezó el 7 de noviembre de 1927, cuando le asignaron un lugar de honor en la tribuna de la plaza Roja, para contemplar la procesión del aniversario de la Caída del Palacio de Invierno. Mientras Rivera contemplaba la agonía de la Revolución Rusa y el nacimiento de un Estado totalitario, Trotski huía de su despacho en el Kremlin y se refugiaba en casa de uno de sus partidarios. Las largas columnas de idealistas avanzaban por la plaza bajo un mar de banderas rojas —la caballería del Ejército Rojo, seguida de la infantería motorizada, hileras e hileras de gorras y caras anónimas—, y el lápiz de Rivera no paraba; el pintor contempló el espectáculo durante tres horas, mientras el futuro se abría paso por el hielo que se

extendía bajo la nieve. «Aquella masa que desfilaba era oscura, compacta, elástica, uniforme. Tenía el movimiento flotante de una serpiente, pero era más impresionante que cualquier serpiente que yo pudiera imaginar», recordaba Rivera veinticinco años más tarde. El pintor permaneció tanto rato allí, hechizado por aquel espectáculo, que unos días después tuvo que quedarse en el Hotel Bristol, en el centro de Moscú, con un fuerte resfriado.

El 24 de noviembre Rivera se había recuperado lo suficiente como para firmar el contrato que le ofreció el comisario Lunacharsky, director de educación y bellas artes, por el que Rivera se comprometía a pintar un fresco en las paredes del Club de Oficiales del Ejército Rojo. Ese contrato nunca llegó a llevarse a la práctica. Poco después de firmarlo, Rivera volvió a ingresar en un hospital, esta vez aquejado de neumonía, donde permaneció hasta finales de diciembre. La expulsión de Trotski, en secreto y por la noche, en el tren correo a Tashkent se produjo el 17 de enero, y para entonces Moscú se había convertido en la capital de un país diferente. Los extranjeros ya no eran bien recibidos y se les prohibía viajar por la Unión Soviética sin un permiso especial. Cualquier señal de desacuerdo con la línea oficial en cualquier área era reprimida o castigada. La horda de partidarios internacionales del movimiento comunista mundial, que había viajado a Moscú para las celebraciones del aniversario, se había convertido en un estorbo. El contrato de Rivera para pintar el Club de Oficiales del Ejército Rojo era letra muerta. No obstante, tuvieron que pasar varias semanas para que el pintor se diera cuenta de lo que había ocurrido. Cuando Stalin se dirigió a los camaradas mexicanos que se habían reunido en el edificio del Comité Central, Rivera, que estaba sentado en primera fila, le hizo un retrato. El relato que Rivera hizo posteriormente de aquella ocasión, escrito cuando intentaba que lo readmitieran en el Partido Comunista Mexicano, es una obra de arte de humor involuntario, pero seguramente también un reflejo acertado de su actitud ante el líder supremo de aquel momento. Según Rivera, Stalin también generaba una «corriente magnética», aunque a diferencia de Hitler ésta no era «extraña». Stalin invitó a su auditorio a que expresara su opinión si desaprobaba sus palabras, pero nadie lo hizo. Según Rivera, estaban demasiado ocupados aplaudiéndole con entusiasmo. Entonces Stalin formuló algunas pre-

guntas «con la claridad y la lógica de Jaurès»; daba una impresión de fuerza tremenda pero controlada, y parecía crecer a medida que hablaba. Stalin abrió su discurso con la esperanza de que cualquiera que no estuviera de acuerdo con sus palabras se expresara libremente, y lo acabó amenazando a los disidentes con la policía secreta, el GPU. Rivera no vio nada extraño en ello.

Lo curioso es que, pese a que la actitud posterior de Rivera hacia Stalin fue abyecta, en Moscú el pintor hizo gala de un espíritu mucho más combativo. A su llegada a Moscú, Rivera había sido recibido como una destacada figura del comunismo mundial. La Escuela de Bellas Artes de Moscú lo nombró «maestro de pintura monumental», y Rivera pronunció una serie de conferencias en su improvisado ruso, que recordaba de su época en la rue du Départ. Entonces, cuando Rivera comprendió que en realidad las autoridades de Moscú no tenían intención de asignarle ninguna pared, empezó a participar en las violentas discusiones que se producían en los círculos políticos y artísticos de Moscú. Comprobó que los barones del arte moscovita o eran realistas socialistas, que habían sucedido a las autoridades académicas de la era zarista, o eran los líderes de la escuela modernista de Moscú, que habían seguido experimentando con las ideas desarrolladas en París durante la guerra. Él no simpatizaba con ninguno de esos dos grupos. Por lo tanto, decidió apoyar al Sindicato de Antiguos Pintores de Iconos, cuyo arte admiraba profundamente y a los que se perseguía por estar considerados propagadores de supersticiones contrarrevolucionarias e ignorantes. Asimismo, Rivera escribió una carta crítica a la revista disidente *Revolución y Cultura*, el periódico oficial de la Asociación de Artistas Revolucionarios Rusos, y fue lo bastante audaz como para firmar el manifiesto del grupo de artistas disidentes «Octubre», que defendían la opinión de Trotski de que los burócratas del Partido Comunista habían pervertido el espíritu de octubre de 1917. En medio de aquel nuevo ambiente de xenofobia y desconfianza, la presencia de Rivera en Moscú pronto se hizo insostenible. Sus anfitriones le invitaron a regresar a México para «colaborar en la campaña electoral del Partido Comunista Mexicano». La *invitación* llegó en abril de 1928, procedente del secretariado para Latinoamérica del Comintern, y Rivera abandonó el Hotel Bristol tan precipitadamente

que dejó de asistir a varias citas y no se despidió de ninguno de sus amigos moscovitas.

En Moscú Rivera había presenciado el nacimiento de algo tremendo que había acabado por rechazarlo. Es posible que al involucrarse en la política de Moscú, al poner a prueba su suerte y apoyar a los artistas amenazados, como los pintores de iconos y el grupo de Octubre, Rivera estuviera intentando deliberadamente descubrir los límites de la relación que un artista podía establecer con el comunismo. Su expulsión de Moscú le proporcionó la respuesta. Pero fueran cuales fueran sus razones, se había ganado a pulso la expulsión. En el sistema movido por la fuerza bruta del desfile de la plaza Roja, que tanto le había impresionado y que a él le habría gustado plasmar en un fresco en las paredes del Club de Oficiales del Ejército Rojo, no había sitio para la creación artística individual. El pintor soviético ya no podía guiarse por su talento individual, al igual que los soldados no podían perder el paso en un desfile. Rivera comprendió que si pretendía seguir pintando como él quería tendría que desafiar la autoridad del partido en México, pero al principio procuró ocultar el alcance de su derrota. El 17 de abril, poco antes de marcharse, le dijo a un corresponsal de UPI que pensaba regresar en otoño para empezar a trabajar en el club de oficiales. En realidad apenas había pintado nada durante su estancia en Moscú; había perdido nueve meses. Por otra parte, en el Hotel Bristol había conocido a otro huésped que en el futuro le sería de mucha más utilidad que Stalin. Se trataba de un joven estudiante de historia del arte norteamericano llamado Alfred Barr, a quien Rivera enseñó su álbum de fotografías de los frescos de la Secretaría de Educación, tomadas por Tina Modotti. Rivera y Barr salieron juntos a buscar iconos para la colección de Barr, que hasta le compró a Rivera un dibujo de obreros soviéticos trabajando en una vía de tren (pagó treinta rublos por él). Poco después de su regreso a Nueva York, Barr fue nombrado primer director del MoMA, el Museum of Modern Art.

§ § §

RIVERA LLEGÓ A MÉXICO el 14 de junio de 1928, y pronto empezó a disfrutar de su nueva condición de soltero. Por primera vez desde

que saliera de España en 1909, prácticamente no tenía compromisos sentimentales y era libre para hacer uso de sus poderosos atractivos con las mujeres, sin obstáculos. No importaba que, en esta etapa de su vida, además de su obesidad fuera sumamente sucio, si hemos de creer a Lupe, quien aseguraba que mientras vivían juntos Rivera «casi nunca» se bañaba. Las mujeres se peleaban por conocerlo. Durante su estancia en Moscú, Rivera se había convertido en una celebridad internacional, y estaba dispuesto a aprovecharse de ello. Mientras estuvo casado con Angelina no se había interesado por el desnudo. La «maja vestida» de 1918, para la que había tomado a Angelina como modelo, no tenía equivalente «desnudo». Marevna fue la primera en despertar ese interés, que se desarrolló del todo durante el matrimonio del pintor con Lupe Marín. Ella fue su única musa verdadera, y nunca perdió la poderosa fascinación física que sentía por Lupe. Cuando se separaron, Rivera buscó inspiración en otros sitios. Tina Modotti ya no estaba interesada, pero no escaseaban las candidatas. Rivera descubrió con deleite lo que Kenneth Clark describía como

> el grave error de todo el respetable edificio del desnudo académico [...] la relación entre el pintor y su modelo. No cabe duda de que un pintor puede conseguir un mayor grado de distanciamiento del que podría suponer un profano. Pero ¿acaso no implica eso cierta pobreza en el resultado? Como demuestra la historia, [...] pintar un desnudo implicaba fornicar.

Sacando partido de su fama, Rivera sedujo a numerosas muchachas, entre ellas algunas norteamericanas que iban a México a estudiar su obra o a trabajar para él de ayudantes. Muchas de ellas sucumbieron cuando Rivera, que era un experto en aprovecharse de la intimidad de su estudio, las halagó invitándolas a que posaran para él.

Anteriormente, justo después de su regreso, Rivera había terminado su impresionante serie de frescos de la Secretaría de Educación. En México había establecido un verdadero monopolio en el campo del fresco oficial; uno a uno, sus colegas habían quedado excluidos. Orozco, Siqueiros, Guerrero, Charlot: todos habían renunciado a la

pintura mural o se habían marchado al extranjero en busca de nuevos encargos. Rivera era el único proveedor de arte oficial, y gozaba de los mismos privilegios que un pintor de Estado en un régimen totalitario, pero con la diferencia de que el cínico régimen mexicano le dejaba pintar lo que él quisiera. Los años de corrupción previos, las presidencias de Plutarco Elías Calles y los tres títeres que lo sucedieron, y a los que él dominó durante diez años, hasta 1934, resultaron muy fértiles para Rivera. Se celebraron exposiciones de sus obras de caballete en galerías privadas de San Francisco y Nueva York, y cada vez vendía más cuadros a los coleccionistas norteamericanos, sin que nadie pusiera objeciones cuando reutilizaba en sus lienzos los temas que trabajaba en sus murales. Desarrolló su estilo en cuadros de flores y estudios de niños indios, que gustaban mucho a los turistas; los años que había pasado en el estudio de Chicharro, aprendiendo el arte de complacer a los clientes, daban ahora sus frutos, lo cual le permitió invertir mucho tiempo y energía en su obra mural, que en general estaba mal pagada. Rivera necesitaba el dinero para Guadalupe y sus dos hijas pequeñas, y aunque ella se quejaba de que nunca le enviaba suficiente dinero, lo cierto es que la ayudaba, y además seguía enviando dinero de vez en cuando a Marevna.

En 1926, cuando fue readmitido en el Partido Comunista Mexicano, Rivera había empezado a trabajar en la segunda planta del Patio de Fiestas, terminando dos paredes con una secuencia de dieciséis paneles titulada *El canto de la balada*. Encima de los paneles una cinta roja con letras negras recorre ambas paredes: se trata del texto de la balada, con un tema revolucionario. La mayoría de los personajes son campesinos indios, y la balada acaba con unas escenas de virtud social convencional: mujeres cosiendo, niños escribiendo y hombres arando. La brida de plata del caballo que monta el soldado revolucionario está yuxtapuesta al primitivo altavoz de un aparato de radio que transmite la letra de la balada a la nación. Pero en medio de la secuencia Rivera vuelve a representar a capitalistas obsesionados con los beneficios, que celebran decadentes orgías. Una vez más, el artista reproduce la auténtica nota de convicción. En el contraste entre la virtud disciplinada de los trabajadores revolucionarios, en armonía con la naturaleza, y las afeminadas figuras de los capitalistas, que desperdician la vida con su codicia y su holgazanería, existe algo que po-

dríamos describir como una fe pararreligiosa. En el panel titulado *El banquete de Wall Street* Rivera pintó a unos millonarios enfrascados en el análisis de la cinta de teleimpresora de la bolsa de valores, que serpentea entre sus copas de champán, y la obra recuerda vagamente el estilo de George Grosz. Entre los plutócratas sentados a la mesa están John D. Rockefeller, Henry Ford y J. P. Morgan, dos de los cuales se convertirían después en clientes del pintor. En el panel contiguo, *Los sabios*, Rivera atacó a sus antiguos patrones mexicanos. Vemos a un grupo de lumbreras comteanas cavilando, gesticulando, rasgueando una lira o dormitando sobre un montón de volúmenes escritos por Comte, Herbert Spencer, Darwin y John Stuart Mill. Y peor aún, vemos a una figura encorvada, sentada de espaldas al artista sobre un elefante de marfil, con una pluma que se dispone a mojar en un tintero con forma de escupidera, que tiene el aspecto y las protuberantes orejas de José Vasconcelos, el hombre que construyó el edificio en que está pintado el fresco, contrató al pintor y le autorizó a decorar sus paredes. La inclusión de Vasconcelos en el fresco fue una astuta reacción a un episodio anterior, un ataque contra Rivera en que el antiguo secretario acusaba a su protegido de cubrir las paredes con «retratos de criminales». A su regreso de Moscú, Rivera se dispuso a completar la última secuencia de la serie, pero por primera vez la calidad de la obra es desigual.

Los frescos que Rivera realizó en 1928 en la segunda planta del Patio de Trabajo muestran signos evidentes de una inspiración cada vez menor. El pintor ejecutó aquí veintitrés pequeños paneles, la mayoría de ellos de grisalla; el resto son retratos de cuatro mártires revolucionarios mexicanos y seis referencias emblemáticas a las artes y las ciencias, así como una selección de temas vegetales o sociales. Los colores son lo único destacable en esta sección —rojos y marrones intensos y azules verdosos—, pero el único panel logrado, un retrato de Zapata muerto con un sudario rojo, que recuerda a Cristo resucitado, se parece mucho a otro estudio que Rivera ya había pintado en Chapingo. En el Patio de Fiestas quedaba la pared sur, y aquí Rivera se recuperó. Pero pese a ser visualmente magníficas, las pinturas son políticamente repetitivas. El pintor vuelve a estar en plena forma, pero el aguijón del propagandista ya no surte efecto. La secuencia debe servir de introducción a *El canto de la balada*, así que

muestra la lucha revolucionaria que precede al establecimiento del orden socialista ya ilustrado, pero la lucha revolucionaria era un tema que Rivera ya había tratado con éxito en 1923, en la planta baja de la secretaría, y en 1926 en Chapingo. Aunque consiguió dar con algunos ángulos nuevos, el resultado final revela que parte de su pasión la había consumido la experiencia vivida en Moscú. Aun así, en dos de los paneles centrales, titulados *El que quiere comer debe trabajar* y *Muerte del capitalista*, percibimos una inspiración renovada. En el primero, una dama de la alta sociedad recibe una escoba de manos de una revolucionaria armada, con botas y bandolera, mientras un artista burgués llamado «de Sodoma», que lleva orejas de burro y un traje rosa, ofrece su trasero al obrero ataviado con mono azul, que le pega una patada. La lira, la paleta, la pluma, las gafas y la rosa del artista han caído al suelo, junto con su ejemplar del *Ulises* de James Joyce. La alegre expresión del obrero contrasta con la severa rectitud de los revolucionarios que dominan el panel. Y en *Muerte de un capitalista*, un hacendado desarmado y herido, con el rostro de un verde pálido y manchado de sangre, se ha desplomado sobre la caja fuerte de su despacho. La cara del hacendado es tan porcina que apenas parece humana. Rivera consigue un parecido mucho mayor con Grosz, lo que nos hace pensar que quizá visitara una exposición de la obra de Grosz en la Academia Prusiana de Berlín en 1927, cuando se dirigía a Moscú.

La ingenuidad de la composición de *Muerte del capitalista* radica en el hecho de que cuando se plantó ante aquel panel por primera vez, Rivera vio que en la esquina inferior izquierda había un interruptor de latón. En el fresco el interruptor se convierte en la cerradura de la caja fuerte del capitalista, sobre la que Rivera desplomó a éste con la espalda en el borde del fresco, apoyado en el pilar real que bordea el panel. El resto de las figuras encaja fácilmente. Rivera tuvo que enfrentarse a menudo con el problema de la existencia de un interruptor de la luz en los paneles de la Secretaría de Educación. En la planta baja las placas de latón destacan en medio de los paisajes o los interiores de los frescos. Hacia la mitad de la serie el interruptor se disimula en el extremo de un banco o como parte de una caja de municiones de fusibles. En 1928 un interruptor se ha convertido en el punto de partida de toda la composición.

Después de su destitución, enojado, Vasconcelos rechazó el éxito de Rivera y argumentó que «las transformaciones económicas» que estaban dándose en la sociedad habían producido presuntamente «un gran arte popular», pero que el logro artístico seguía incompleto, tanto social como artísticamente, «a causa de la falta de un espíritu religioso». Vasconcelos se equivocaba. Los frescos de Rivera de la Secretaría de Educación son arte religioso, además de arte social. Están inspirados en la fe: yuxtaponen el bien y el mal; proponen un remedio para los males de la sociedad; prometen la redención.

En noviembre de 1928, cinco meses después de su regreso de Moscú, Rivera terminó la escalera del edificio a cuya decoración había dedicado casi seis años de su vida, y donde había logrado gran parte de sus mejores obras. La decoración de la escalera había ofrecido fielmente el plano topográfico original. Empezaba en el vestíbulo de la planta baja, a nivel del mar, y ascendía hasta el rellano de la segunda planta, donde representaba las cimas volcánicas de las tierras altas mexicanas. Pero una vez más hallamos una sorpresa en el último panel. Allí, situado en lo más alto de su éxito, había un autorretrato del artista: el arquitecto Rivera, Rivera con atuendo militar, examinando un plano mientras unos albañiles ponen en práctica sus diseños. El autorretrato estaba basado en una célebre fotografía de Edward Weston; al elegir esa imagen para aquella pared, Rivera rendía casualmente homenaje a su hazaña de robarle la amante al fotógrafo. Y en uno de los paneles de la secuencia final del Patio de Fiestas, *Insurrección* —también llamado *En el arsenal* o *La distribución de las armas*—, Rivera pintó un retrato de Tina Modotti, en esta ocasión ataviada con la camisa roja y la sobria falda negra de una camarada comunista. La figura central del panel es otra camarada con camisa roja, que entrega unos rifles a los obreros sublevados. Para pintar a esta otra revolucionaria, Rivera utilizó a una joven comunista amiga de Modotti llamada Frida Kahlo.

Terminada su obra en la secretaría, Rivera descansó de los frescos durante siete meses y se dedicó exclusivamente, por primera vez desde su regreso a México, a la política. Durante el invierno de 1928-1929 ayudó a organizar la campaña presidencial del candidato comunista. También fue uno de los líderes de la organización comunista Liga Antiimperialista de las Américas, que se oponía a la

política de Estados Unidos y apoyaba el levantamiento de Nicaragua dirigido por Augusto César Sandino. En enero de 1929 Rivera fue elegido presidente de otra organización comunista, el Bloque de Obreros y Agricultores. Sin embargo, en lo que quedaba de año los acontecimientos dieron un giro inesperado, que culminaría en septiembre con la expulsión de Rivera del Partido Comunista. Fueron nueve meses agitados y confusos en la política mexicana, pero más aún en la vida personal y política de Diego Rivera.

La crisis empezó, como manda la tradición mexicana, con un acto violento. La noche del 10 de enero de 1929 Julio Antonio Mella, un carismático revolucionario cubano que había intentado organizar un golpe para derrocar al régimen de derechas cubano dirigido por el general Gerardo Machado, fue asesinado en una calle oscura mientras caminaba con su amante —que no podía ser otra que Tina Modotti— hacia el apartamento que compartían en el edificio Zamora, en el centro de Ciudad de México. Según los informes que llegaron al Partido Comunista Mexicano, Mella había recibido amenazas de muerte de agentes del gobierno cubano. Pero la policía mexicana quiso implicar a Tina Modotti en aquel crimen. Rivera interpretó un destacado papel en la defensa de Modotti, organizando una investigación independiente y paralela, trazando su propio mapa de la escena del crimen, frenando los torpes intentos de los detectives para incriminarla y haciendo un llamamiento a los amigos influyentes de Tina, entre ellos el alcalde de Ciudad de México, para que acudieran en su ayuda. El resultado de los esfuerzos que realizaron sus amigos fue que Tina quedó absuelta de todos los cargos de que intentaban acusarla, tras una ridícula pero humillante investigación que duró cinco días. Aun así, su reputación quedó manchada. Se publicaron sus documentos privados. Durante aquel proceso Rivera hizo todo lo posible para protegerla. En fotografías que atestiguan la presencia de Rivera a su lado durante la reconstrucción del crimen hecha por la policía, vemos a la familiar figura del pintor dominando la calle oscura. En el funeral de Mella, Rivera desfiló a la cabeza de la delegación comunista.

La versión oficial de la muerte de Mella coincide con la que dio en su momento el partido. Fue asesinado por agentes del gobierno cubano, con ayuda de la policía mexicana. Pero es posible que la ver-

dad tuviera más que ver con la política interna del Partido Comunista Mexicano que con la paranoia del general Machado. Tras la marcha de Bertram Wolfe a Estados Unidos en 1925, el Partido Comunista Mexicano había vuelto a aplicar unos métodos muy particulares para ocuparse de sus asuntos y, en opinión de Moscú, empezaba a estar fuera de control. El regreso de Rivera al Comité Central en 1926 no hizo gran cosa para aumentar su nivel de consistencia o disciplina. Pero México, con su turbulenta historia, su imprevisible y empobrecida población, su fracasada revolución y su extensa y porosa frontera con Estados Unidos, era una zona clave para los planes de la Internacional Comunista, que pretendía organizar una revolución mundial. Así que en julio de 1927 el Comintern envió a uno de sus agentes más ingeniosos, más violentos y menos escrupulosos a México, para que encarrilara de nuevo el partido mexicano. El agente viajaba con el alias Enea Sormenti, pero su verdadero nombre, que durante muchos años siguió siendo un secreto, era Vittorio Vidali.

Vittorio Vidali había nacido en Trieste en 1900, y después de la Gran Guerra hizo el aprendizaje de guerrillero urbano y se convirtió en uno de los fundadores del Partido Comunista Italiano. Expulsado de Italia por terrorista rojo, se entrenó en Moscú y adoptó la identidad falsa de un oficial de la International Red Aid, una organización que decía ser un grupo humanitario dedicado a proteger los intereses de los prisioneros políticos de todo el mundo. Vidali acabó sus días como miembro del Senado italiano y el Comité Central del Partido Comunista Italiano. Cuando llegó a México en 1927, Vidali se hizo miembro del Comité Central del Partido Comunista Mexicano. También empezó a trabajar con la Red Aid mexicana, donde inmediatamente localizó a Tina Modotti y a Julio Antonio Mella. Parece evidente que, poco después de conocerse, Vidali se obsesionó con Tina Modotti, que además de ser su camarada también era compatriota. Vidali organizó rápidamente el ascenso de Tina, que hasta entonces había colaborado en varias organizaciones, y la convirtió en miembro de pleno derecho del partido y de la directiva de la Red Aid mexicana. Durante los años que pasó como agente secreto en México, Vidali tuvo dos objetivos bien definidos que persiguió con su habitual e inagotable energía: el primero era cumplir la misión original de purgar y redirigir el partido mexicano; el segundo,

dominar, secuestrar y poseer a Tina Modotti. Vidali tardó dos años y medio en conseguir sus objetivos. En 1927 Tina le compensó por su interés y su ánimo tomándole una extraña fotografía, que representa a una siniestra figura proyectando una amenazadora sombra sobre una pared soleada. Vidali va vestido con traje negro, camisa oscura y sombrero negro con el ala caída, de modo que no se le ven los ojos. Luce un fino bigote y si sacara la mano del bolsillo, no nos sorprendería ver que lleva una pistola.

Cuando Vidali llegó a México, Tina todavía salía con otro miembro del Comité Central, el muralista Xavier Guerrero, del que se había enamorado tras su breve relación con Rivera. En diciembre Vidali se había deshecho de Guerrero convenciendo al Comité Central de que lo enviara a Moscú a entrenarse durante tres años en la Escuela Lenin. Tina prometió ser fiel a Guerrero, pero seis meses después de su partida inició un romance secreto con Julio Antonio Mella. Vidali parecía haber vuelto a la casilla de salida, pero en 1928 siguió trabajándose a Tina, ofreciéndole ayuda a su hermano, animándola a convertirse en portavoz del partido y autorizándola a ocupar una posición pública como miembro del Partido Comunista. Durante la ausencia del discreto y prudente Guerrero, el apartamento de Tina en el edificio Zamora, en el centro de Ciudad de México, se convirtió en lo que Margaret Hook ha descrito como «un salón radical» para círculos progresistas y puerto obligado para simpatizantes que se hallaban de paso en la ciudad. Alarmado, Guerrero le escribió una carta desde Moscú, para aconsejarle que no permitiera que utilizaran su apartamento para celebrar «fiestas de borrachos», y recordarle que los enemigos del partido la observaban atentamente, por si descubrían algún escándalo. «No hagas nada que llame la atención en tu casa», le suplicaba. Pero con la aprobación de Vidali, las fiestas continuaron, y en mayo el agente secreto se las ingenió para que Tina lanzara un ataque público contra el gobierno de Mussolini por haber convertido Italia en «una prisión enorme y un cementerio», un discurso con el que Tina se aseguraba que la pondrían en la lista negra de la embajada italiana. Tina apareció en varios mítines públicos acompañada de Diego Rivera, que había regresado de Moscú en el mes de junio. Por primera vez Vidali podía evaluar la influencia de Rivera en el Comité Central.

En julio de 1928 Vidali salió hacia Moscú acompañado de Rafael Carrillo, el secretario general del partido mexicano, para asistir al VI Congreso del Comintern. A su paso por Nueva York, Carrillo fue a visitar a Bertram Wolfe y le enseñó unas fotografías tomadas por Tina Modotti del último panel de Rivera en la Secretaría de Educación. Se trataba de la obra *Insurrección, En el arsenal* o *La distribución de las armas*. Rivera también asistía a las *soirées* de Tina, donde había conocido a un joven abogado llamado Alejandro Gómez Arias, que iba acompañado de su antigua novia, Frida Kahlo, una muchacha de veintiún años. De hecho, fue en el apartamento de Tina donde Rivera encontró a los actores de *Insurrección*. Al examinar la reproducción, a Wolfe le sorprendió tanto la figura central de Frida, que le comentó a Carrillo: «Diego tiene chica nueva.» Pero la dramática tensión de esa obra la proporciona el grupo de cabezas de la derecha. Si Vidali había estado observando y evaluando a Rivera, el pintor tampoco había perdido el tiempo. Rivera, que era un experto seductor, intuyó el verdadero carácter de la relación entre Tina y Mella. En *Insurrección* aparecen juntos, mirándose fijamente a los ojos. No obstante, Rivera detectó algo más que eso. Por detrás del hombro de Mella, y también mirando fijamente a Tina, se asoman el inexpresivo rostro y el siniestro sombrero negro del hombre conocido como «Enea Sormenti», alias Vittorio Vidali. A Tina no le gustó nada aquella intromisión de Rivera en su vida privada. Su relación con Mella era confidencial (él estaba separado de su esposa y tenía una hija; por su parte, Tina no quería que Xavier Guerrero sufriera al oír rumores de su nuevo romance). La indiscreción de Rivera volvió a Tina en contra de su antiguo amante. Ella empezó a criticar su arte, comparándolo desfavorablemente con el de Orozco. En septiembre Tina escribió a Edward Weston: «Su última obra no me gusta nada [se refería a la Secretaría de Educación]. Últimamente Diego se ha aficionado a pintar detalles con una precisión exasperante. No deja nada a la imaginación.» Estos comentarios suponen un brusco cambio comparados con la anterior admiración que Tina sentía por «el gran artista».

También en septiembre Rafael Carrillo y Vittorio Vidali volvieron de Moscú con órdenes de poner en práctica la reorientación del Partido Comunista Mexicano. Para Vidali, el problema inmediato era

Julio Antonio Mella. Éste no sólo era un personaje carismático, joven, atractivo y enérgico, sino que además era una persona poco preocupada por los convencionalismos. Había propuesto organizar una invasión de Cuba para derrocar al gobernante reaccionario general Machado. El Comité Central le ordenó que abandonara sus propósitos, pero en septiembre Mella viajó en secreto a Veracruz para iniciar los preparativos de la invasión. Finalmente hubo que abandonar el plan, pero cuando el Comité Central mexicano se enteró de lo que Mella había hecho, lo amenazó con expulsarlo del partido. Furioso, Mella presentó la dimisión, pero después la retiró. Entonces Vidali lo acusó de «trotskismo», una acusación grave en un momento en que Stalin se preparaba para expulsar a Trotski de la URSS por «preparar una lucha armada contra el poder soviético».

Antes de marcharse a Veracruz para cumplir su misión revolucionaria, Mella escribió a Tina y le pidió que se comprometiera con él, y ella decidió que debía aclarar la situación con Xavier Guerrero. Al mantener relaciones con dos miembros del Comité Central al mismo tiempo, Tina había cometido una grave falta y su deber era confesarla. Así que el 15 de septiembre, tres días antes de escribir a Weston para criticar la obra de Rivera, escribió a Guerrero. Tras pedirle disculpas, tenía que confesar su falta a un miembro del Comité Central. Tina eligió como confesor a su protector, Vittorio Vidali, que aconsejó al Comité Central que no sancionara a Tina, y así ella pudo vivir abiertamente con su nuevo amante. Pero desde el punto de vista de Vidali, era imperativo hacer algo con Mella. El cubano dificultaba los planes de Vidali en dos aspectos: desafiando la disciplina estalinista y monopolizando a Tina Modotti. Quien todavía dude de la versión generalmente aceptada de la muerte de Mella, debería tener en cuenta los siguientes puntos.

La única persona de Ciudad de México que estaba al corriente del viaje de Mella a Veracruz para organizar la invasión de Cuba era Modotti. Poco después de la partida de Mella, Modotti le confesó la verdad sobre su relación con Mella a Vittorio Vidali. Al poco tiempo, el Comité Central, y posteriormente el gobierno cubano, se enteraron de los planes secretos de Mella. En los últimos meses de 1928 circulaban por Ciudad de México rumores, que fueron extendidos por agentes anónimos del Partido Comunista Mexicano, de que el

general Machado quería asesinar a Mella. La noche del asesinato, Mella tuvo una reunión con otro exiliado cubano llamado José Magriña, que «quería prevenirle de la llegada de agentes del gobierno de Cuba a Ciudad de México». Más adelante Magriña fue acusado de organizar aquel encuentro para que resultara más fácil seguir a Mella. Veinte minutos después de separarse de Magriña, dispararon a Mella en la calle, delante del apartamento que compartía con Tina Modotti. Aquella misma noche Mella había asistido a una reunión con Vidali. El pistolero que mató a Mella sólo disparó dos veces, a quemarropa. Pese a lo oscura que estaba la calle, Modotti, que caminaba cogida del brazo de Mella, resultó ilesa. En un primer momento la policía mexicana, siguiendo una línea de investigación poco convincente, intentó hacer recaer las sospechas en Modotti, «una mujer sexualmente promiscua», que habría sido cómplice del crimen. Después intervino el gobierno mexicano, retiró del caso a los primeros investigadores policiales y detuvo a Magriña que, tras ser interrogado, fue puesto en libertad y no se produjeron más detenciones.

Los amigos de Mella, guiados por la investigación de Diego Rivera, llegaron a la conclusión de que agentes del gobierno cubano que trabajaban con la ayuda de la policía mexicana habían cometido el asesinato. Pero ninguno de los comunistas mexicanos conocía la identidad ni las atribuciones de Enea Sormenti. Además, a la vista de la posterior fama de Vidali como asesino estalinista, especializado en disparar a sus víctimas en la nuca, parece del todo posible que Julio Antonio Mella fuera asesinado el 12 de enero de 1929, en la calle, delante del apartamento de Tina Modotti, no por agentes cubanos, sino por su camarada Vittorio Vidali.

Lo que sí es cierto es que pasados doce meses desde la muerte de Mella, Tina Modotti, que en aquel momento era una de las más famosas expatriadas comunistas de México, fue detenida y deportada, y que Vittorio Vidali, utilizando hábilmente sus identidades falsas, fue el único comunista extranjero que escapó de la operación de captura organizada por la policía mexicana. Se coló en el mismo barco que Modotti y la acompañó a Europa, donde con su ayuda Tina evitó al gobierno italiano, que quería detenerla. Primero fueron a Berlín y después a Moscú, donde vivieron juntos.

Tras la desaparición de Mella, Vidali era libre para ocuparse del segundo elemento imprevisible del Comité Central: Diego Rivera, que parecía un objetivo mucho más vulnerable que el cubano. Al fin y al cabo, sólo hacía seis meses que lo habían echado de Moscú, aunque se trataba de un pintor comunista de fama internacional. A principios de 1929 se habían celebrado exposiciones de sus cuadros en Los Ángeles, Cleveland y Nueva York. Además, Rivera era un protegido del secretario general del partido, Rafael Carrillo, a quien no molestaba su carácter indisciplinado y lo consideraba una pieza importante del partido. Pese a esas dificultades, en septiembre de 1929 Vidali consiguió que expulsaran a Rivera del partido, y como en el caso de Mella, al parecer los motivos personales desempeñaron un papel importante en el curso de los acontecimientos.

Desde luego, había numerosas razones políticas para expulsar a Diego Rivera. Tanto si el asesinato de Mella y la humillación de Tina Modotti se habían llevado a cabo con la complicidad del gobierno mexicano como si no, había señales inequívocas de hasta qué punto el Partido Comunista Mexicano estaba siendo marginado por Plutarco Elías Calles, mientras éste movía las cuerdas de lo que en teoría era el régimen de Emilio Portes Gil. En el mes de marzo el gobierno ilegalizó el Partido Comunista. Pero en abril, en lugar de solidarizarse con sus camaradas, Rivera se desmarcó y se alejó de ellos, aceptando la dirección de la Academia de San Carlos, un cargo del gobierno. Al igual que en 1924, cuando se separó del sindicato de muralistas después de que el gobierno de Obregón empezara a desmantelar los andamios de sus amigos, Rivera establecía una vez más líneas de comunicación separadas con sus clientes del régimen. No se produjo una ruptura abierta con el partido, ya que Rivera siguió asistiendo a las reuniones oficiales. En abril Siqueiros y él entraron montados en sendos caballos blancos en la plaza de la ciudad de Tizayuca, a la cabeza de la delegación de Red Aid. El Primero de Mayo, Tina fotografió a Rivera en el desfile, con su Stetson y su enorme panza aprisionada por un ancho cinturón de cuero, a la cabeza de la delegación del Sindicato de Obreros Técnicos, Pintores y Escultores. La esbelta muchacha que acompaña a Rivera es Frida Kahlo, y ambos aparecen juntos por primera vez en esa fotografía. Poco después de que les tomaran esa foto, la manifestación fue vio-

lentamente atacada por agentes provocadores. A continuación, el 15 de mayo, asesinaron a un líder campesino en Durango. En ese momento Rivera culpó a los agentes del gobierno mexicano, sin saber que el asesinato había ocurrido inmediatamente después de una reunión entre el misterioso organizador del sindicato y Vittorio Vidali. La brecha entre Rivera y el partido se ensanchaba cada vez más. En junio unos agentes del gobierno asaltaron la oficina central del partido, y al mes siguiente Rivera aceptó su más destacado encargo oficial hasta el momento: la decoración de la escalera principal del histórico Palacio Nacional, en el Zócalo de Ciudad de México, seguramente el escenario más prestigioso de todo el país donde se podía pintar un fresco.

Rivera se defendió de los críticos que lo acusaban de «oportunista» argumentando que lo único que hacía era propagar las ideas comunistas y aumentar la influencia del partido. En San Carlos introdujo un nuevo programa de estudios que era idealista y brutal a la vez. De pronto, a los estudiantes se les exigía que se convirtieran en aprendices industriales durante tres años y siguieran estudiando en horario nocturno. A continuación les esperaban cinco años de clases diurnas y nocturnas. El único consuelo era que en el futuro todas las decisiones que tomaran los profesores tendrían que ser aprobadas con los votos de los estudiantes. Por supuesto, todo el mundo trabajaría siete días por semana. El horario del nuevo director era muy diferente del que él mismo había seguido en su época de estudiante. Según Rivera, para diseñar aquel programa el pintor se inspiró en la educación que Leonardo da Vinci había recibido en Florencia en el siglo xv, lo cual no fue suficiente para convencer a los alumnos de la academia de la conveniencia del nuevo plan de estudios. Dirigidos por la conservadora Academia de Arquitectos, los profesores de San Carlos organizaron una campaña contra las modificaciones del nuevo director. Al principio, Rivera, que contaba con el apoyo necesario del gobierno, ganó fácilmente, pero los profesores, que no tenían nada más que hacer, acabaron poco a poco con el director, quien además de resultarle aburrido tener que pelearse con ellos a diario, tenía otras preocupaciones. La primera era diseñar un proyecto para su nuevo mural del Palacio Nacional.

En julio de 1929 Rivera trasladó su primer esbozo a la pared nor-

te de la escalera del palacio. Había encontrado un tema completamente novedoso, que era una reacción al desengaño sufrido en Moscú y dominaría gran parte de sus mejores obras a partir de entonces. En la enorme escalera del Palacio Nacional, en un espacio total de 176 metros cuadrados, Rivera, en tres murales separados, empezó a pintar una alegoría de la historia de México, el mito oficial del pueblo mexicano. Iba a ser una interpretación marxista de la historia, una representación «científica» del pasado de México, empezando con Quetzalcóatl, la serpiente con plumas, que representa a las deidades aztecas, pasando luego a la destrucción del mundo azteca, la conquista española, la era colonial, la independencia de España, la invasión norteamericana de 1847, la intervención francesa, la ejecución de Maximiliano, la era del porfiriato, la Revolución de 1910 y la explotación contemporánea del pueblo mexicano. En el último panel representaría el levantamiento armado venidero y retrataría al sabio con barba, Karl Marx, señalando el camino hacia adelante, hacia el futuro. No era fácil descubrir algo con lo que el Comité Central pudiera no estar de acuerdo, y de hecho, Rafael Carrillo no encontró nada que objetar y siguió considerando a Rivera un pintor revolucionario.

Enfrentado a la reputación de Rivera y al sólido apoyo que tenía entre un importante sector del Comité Central, es posible que Vidali no hubiera logrado organizar la expulsión de Rivera antes de verse él mismo obligado a salir del país, de no haber recibido ayuda de un elemento inesperado: el propio pintor. Mientras empezaba a trabajar en el Palacio Nacional, Rivera accedió a decorar con seis exuberantes desnudos la sala de conferencias estilo *art déco* de la Secretaría de Salubridad y Asistencia. La nueva sensualidad de su pintura queda patente en esta serie de frescos cuyo tema era, naturalmente, «la Salud». Las seis figuras femeninas representaban la Vida, la Salud, la Continencia, la Fuerza, la Pureza y la Sabiduría. La Continencia estrangula a una serpiente que se desliza entre sus piernas. Entre las modelos que Rivera utilizó estaban Cristina Kahlo, la hermana menor de Frida, e Ione Robinson, una hermosa rubia de diecinueve años de edad, estudiante de arte norteamericana a la que habían enviado con una beca Guggenheim a trabajar de ayudante de Rivera. Cristina hizo de modelo para la Vida y la Sabiduría; Ione Robinson,

para la Pureza y la Fuerza. No sabemos con certeza si Rivera sedujo entonces a Cristina Kahlo, pero sin duda inició una relación con Ione Robinson, que también solía acompañarlo cuando iba a trabajar al andamio del Palacio Nacional. Al mismo tiempo Rivera había iniciado una relación más seria con Frida Kahlo, con la que ejercía el papel de «camarada protector».

Tina Modotti contemplaba con preocupación el espectáculo de la temeridad sexual de Rivera. Además, se sentía responsable de Frida, por haberle presentado a Rivera, y hasta cierto punto de Ione Robinson, a la que había alojado en su casa cuando llegó a México. Tina había ayudado a Ione a abrir sus maletas, y más adelante ésta describió en una frase memorable cómo Tina «contemplaba cada uno de mis vestidos como una monja que ha renunciado a todas las posesiones mundanas». Tal vez Rivera sedujera a Robinson en el apartamento de Modotti, una posibilidad que indignaba a otro camarada norteamericano, Joseph Freeman, que estaba enamorado de Ione. Freeman, que también era agente del Comintern, había llegado a México a principios de aquel año para ayudar a Vidali, y se hacía pasar por corresponsal de Tass en México.

Tina Modotti e Ione Robinson pronto se hicieron confidentes —Tina le enseñó las cartas que había recibido de Mella—, y la información que aquélla obtuvo de Robinson sobre el comportamiento de Rivera le permitió despertar los celos de Freeman. La treta funcionó tan bien que Freeman amenazó con matar a Rivera, pero Tina sugirió que una forma mucho más eficaz, tratándose de un hombre bien informado como un corresponsal de Tass, de separar a Rivera de Robinson sería decirle a ella que Rivera tenía gonorrea. El caso es que Vidali, que necesitaba un aliado motivado para trabajar deprisa contra Rivera, ya tenía uno.

En julio de 1929, el mes en que Rivera empezó a trabajar en las paredes del Palacio Nacional y sedujo a Ione Robinson, el Partido Comunista Mexicano celebró su conferencia anual, escenario de la batalla inicial entre los estalinistas, encabezados por Vidali, y sus enemigos, calificados de «burgueses colaboradores con un gobierno reaccionario» o «trotskistas». Después de la conferencia, encargaron a Joseph Freeman que dirigiera un comité para investigar la posición de Rivera respecto al partido. El trabajo de Freeman se complicó

cuando los primeros trabajos de Rivera en el Palacio Nacional fueron atacados públicamente por los conservadores por mostrar tendencias comunistas, lo cual era indudablemente cierto (el primer panel de Rivera en la pared norte representa «la lucha de clases» en la sociedad azteca). No obstante, Freeman acabó proporcionando a Vidali un informe en que no acusaba a Rivera de trotskismo, sino de «asociarse con el secretario de Agricultura», lo cual constituía una grave ofensa, pues el secretario era un antiguo revolucionario llamado Ramón de Negri. También acusó a Rivera de oponerse a la línea del partido al establecer sindicatos comunistas, de oponerse a las llamadas del partido para organizar un levantamiento armado campesino, así como de hacer declaraciones poco fraternales, como «No confío en nadie». En aquel informe había datos suficientes para que el nombre de Rivera fuera añadido a la lista de los que debían ser expulsados, un paso que el Comité Central aprobó el 17 de septiembre. Y gracias a la rapidez con que Freeman trabajaba, Vidali pudo asegurarse de que el asunto se discutía en un momento en que el aliado principal de Rivera, Rafael Carrillo, estaba de viaje en Cuba.

Hay una historia maravillosa sobre la expulsión de Rivera que aparece en la biografía de Frida Kahlo escrita por Hayden Herrera. Según esa historia, Rivera se expulsó a sí mismo. Al llegar a la reunión del Comité Central, se sentó, sacó una gran pistola, la dejó sobre la mesa y dijo: «Yo, Diego Rivera, secretario general del Partido Comunista Mexicano, acuso al pintor Diego Rivera de colaborar con el gobierno de pequeños burgueses de México [...] y por lo tanto el pintor Diego Rivera debería ser expulsado por el secretario general, Diego Rivera.» A continuación, cogió la pistola y la rompió por la mitad, pues era de arcilla. Esta historia plantea varios problemas. El primero es que Rivera nunca fue secretario general del Partido Comunista Mexicano. En segundo lugar, según Bertram Wolfe, Rivera no asistió a la reunión en que lo expulsaron del partido. La fuente de la historia, un joven estudiante radical de derecho, Baltasar Dromundo, tampoco era miembro del Comité Central. Así pues, al parecer el inventor más probable de la historia de que Diego Rivera se expulsó a sí mismo del Partido Comunista Mexicano debió de ser, una vez más, la fértil imaginación del propio Diego Rivera.

Entre los primeros en alegrarse se encontraba Tina Modotti, que

se enteró de la noticia al día siguiente de la reunión del comité y escribió inmediatamente a Edward Weston, regocijándose con ella. «Creo que su expulsión le hará más daño a él que al partido —escribió—. Lo tratarán como lo que es: un traidor. Huelga decir que yo también lo consideraré un traidor, y a partir de ahora limitaré mis contactos con él a nuestras transacciones fotográficas.» Tina también subrayaba que el partido no había pedido a Rivera que dejara de pintar, pero sí que firmara una declaración de que su obra oficial «no le impediría combatir al actual gobierno reaccionario». Era un ardid típicamente astuto y deshonesto del Comité Central para disimular lo que había pasado. Rivera no habría podido seguir pintando las paredes del Palacio Nacional y al mismo tiempo apoyar abiertamente a un partido que estaba reclamando una insurrección armada. Además, su única contribución a la Revolución era la que hacía como pintor, no como un miembro ortodoxo del partido.

Hay quien ha acusado a Tina Modotti de ingrata por haber retirado su amistad a Rivera cuando a éste lo expulsaron del partido. Sin embargo, hacía ya un año que apenas había amistad o cariño entre ellos, desde que Rivera se atrevió a hacer un comentario sobre la vida privada de ella en las paredes de la Secretaría de Educación. Tina, la alegre y poco convencional muchacha que había llegado a México en 1923, se había convertido hacía tiempo en Modotti, una seria revolucionaria cada vez más influida por Vidali, cuya actitud hacia Rivera estaba condicionada por el caballeroso comportamiento del pintor con otras camaradas más jóvenes como Frida Kahlo, por la imprevisible reacción de Rivera a la disciplina del partido y por el rencor personal que le guardaba. En cualquier caso, parece evidente que así como la expulsión de Rivera del Partido Comunista Mexicano formaba parte de una lucha mundial entre estalinistas y sus enemigos de dentro del partido, la elección del momento y su ejecución fueron, en parte, consecuencia de la ajetreada vida sexual de Rivera, y de que Tina Modotti desempeñó un papel pequeño pero destacado en la caída del pintor.

Joseph Freeman sólo consiguió una compensación moderada por sus esfuerzos. Como su insinuación de que Rivera tenía gonorrea no consiguió desanimar a Ione Robinson, Vidali hizo que el embajador soviético la llamara y le recomendara que no siguiera trabajando

con Rivera (la decisión de Robinson de ignorar esa amenaza se vio facilitada por el hecho de que en realidad ella no era miembro del partido). Rivera reaccionó de forma más traumática a aquella situación. Sufrió una crisis nerviosa que él atribuyó al «exceso de trabajo», aunque lo cierto es que aquel año había trabajado a un ritmo bastante tranquilo, y que su enfermedad era consecuencia de la conmoción que le había producido su expulsión. La causa que había abrazado siete años atrás, para toda la vida, cuando regresó de su primera visita a Tehuantepec sabiendo que ya tenía un mensaje que transmitir al mundo y los medios para transmitirlo, lo había rechazado. Rivera nunca llegó a superar su expulsión del Partido Comunista, pero lo que en aquel momento parecía un desastre personal fue, desde el punto de vista artístico, un inmenso golpe de suerte. Y mientras se recuperaba de aquel fracaso, no estaba solo. El 21 de agosto se había casado con Frida Kahlo. Al enterarse de la noticia, Tina Modotti comentó maliciosamente: «¡A ver cómo acaba!»

10

El matrimonio
con Frida

México 1929-1930

N O SABEMOS CON certeza cuándo se conocieron Rivera y Frida Kahlo. Ella decía que lo había abordado un día, poco después de recuperarse del grave accidente sufrido en 1926. Él estaba trabajando en el andamio de la Secretaría de Educación y ella le preguntó qué opinaba de sus cuadros. Hay un dibujo de Frida Kahlo con un traje de india tehuana hecho por Rivera y fechado en 1926 que, si la fecha es correcta, confirmaría la historia de Frida. Los primeros recuerdos que Lupe tenía de aquella posible rival eran «muy desagradables», ya que no le gustaba ver a aquella «presunta joven bebiendo tequila como un mariachi». Ella también sitúa el primer encuentro de la pareja alrededor de 1926.

Rivera prefería una versión según la cual Frida ya se había obsesionado por él cuatro años atrás, cuando ella tenía quince años. A veces Kahlo adornaba esta versión, afirmando que interrumpía al pintor, le robaba el almuerzo cuando estaba en lo alto del andamio y lo espiaba en sus citas con las modelos. En una ocasión incluso comentó a sus amigas que cuando llegara el momento tendría un hijo de Rivera, después de «convencerlo de que cooperara». Para sus amigas del colegio, aquel pintor de treinta y seis años era un «viejo asqueroso y barrigudo». Pero Frida, que lo llamaba «Gordo», se enamoró de él. Frida recordaba su primera cita como un encuentro entre una joven pintora y un maestro que inmediatamente le ofreció su apoyo. Él la recordaba como una más del montón, una joven que salió de entre la multitud de admiradores y se empeñó en que él le

prestara atención. Pero aunque no sepamos cuándo se vieron por primera vez, nos consta que no llegaron a conocerse hasta que Rivera regresó de Moscú, en junio de 1928, en una fiesta celebrada en el «salón radical» de Tina Modotti. Frida aseguraba que Rivera sacó un revólver y disparó contra el fonógrafo, y que después de eso la fascinación que ella sentía por el pintor venció a su miedo.

Frida Kahlo era veinte años menor que Rivera. Había nacido el 6 de julio de 1907, hija de padre judío alemán y madre española-mexicana, en la Casa Azul, una hermosa propiedad del bonito barrio de Coyoacán. La bautizaron Magdalena Carmen Frida, se crió en el seno de una familia tradicional católica y la enviaron a la escuela alemana de Ciudad de México. Existen fotografías de Frida tomadas en esa época, en que la vemos con falda de cuadros escoceses, blusa blanca y sombrero de marinero. Su madre, Matilda, tuvo cuatro hijas, pero ningún hijo varón, pese a que siempre bendecía la mesa antes de las comidas. Su padre, Guillermo, de quien Frida heredó su creatividad, era ateo.

El padre de Frida era un trotamundos sin suerte, a quien un accidente sufrido en su época de estudiante había arruinado la salud. Nacido en Baden-Baden en 1872, hijo de padres judíos húngaros que tenían una joyería donde también vendían material fotográfico, se matriculó en la Universidad de Nuremberg, pero no terminó sus estudios, pues sufrió una grave herida en la cabeza que lo dejó epiléptico. Su madre murió y su padre volvió a casarse; pero él no soportaba la presencia de su madrastra, así que su padre le entregó un billete para México y le deseó buena suerte. En 1891 llegó a México, con diecinueve años y sin un céntimo. Se cambió el nombre por Guillermo y, gracias a unos amigos de la familia, se puso a trabajar en una joyería. Se casó y tuvo dos hijas. Tras la muerte de su esposa en un parto, Guillermo volvió a casarse a los veintiocho años, esta vez con una dependienta de la joyería.

Su segunda esposa, la madre de Frida, se llamaba Matilda Calderón y González. Había nacido en Oaxaca y era la mayor de los doce hijos del matrimonio de Isabel González, hija de un general español, y Antonio Calderón, un fotógrafo indio. Cuando se casó con Matilda Calderón, Guillermo Kahlo envió a sus dos hijas mayores a un convento (su primera esposa también había sido católica), dejó la

joyería y, utilizando el material de su suegro indio, se estableció como fotógrafo. En 1904 recibió un valioso encargo del gobierno de Díaz: debía viajar por todo el país fotografiando el patrimonio arquitectónico mexicano, para preparar las próximas celebraciones del centenario de la independencia de México. Resulta sorprendente que ofrecieran este contrato —que suponía cuatro años de trabajo— a un miembro tan poco conocido de la comunidad de inmigrantes alemanes, teniendo únicamente en cuenta su talento; de lo cual se deduce que la decisión debió de estar relacionada con los contactos de su esposa española en Oaxaca, que era el estado natal del abuelo de ella, el general, y de Porfirio Díaz. El contrato del señor Kahlo lo firmó José Ives Limantour, el genio de las finanzas del gabinete de Díaz, el secretario de Hacienda que había ajustado el presupuesto. Gracias al contrato del patrimonio arquitectónico, después le ofrecieron otros trabajos. Kahlo también retrató a Porfirio Díaz y a su familia, y pudo construirse la cómoda y acogedora Casa Azul.

Guillermo y Matilda tuvieron cuatro hijas. El nacimiento de la tercera, Frida, no se registró hasta pasado un mes, y a la niña no la amamantó su madre, sino una nodriza india. Un año después del nacimiento de Frida, su madre dio a luz al tan deseado varón, pero el niño murió al poco de nacer. Once meses más tarde nació la hermana menor de Frida, Cristina, y la madre ya no tuvo más hijos.

Pese a sentirse abandonada por su madre, Frida Kahlo creció en un ambiente moderadamente privilegiado, protegida de los peores efectos de la Revolución, que estalló cuando ella tenía tres años, acabó cuando tenía trece y costó más de un millón de vidas. Su padre se arruinó tras la caída del régimen de Díaz y de las turbulencias posteriores, pero siguió luchando para sacar adelante a la familia. Guillermo hablaba español con un marcado acento alemán; Frida era bilingüe, y además aprendió a hablar y escribir inglés correctamente. A los seis años sufrió parálisis en la pierna derecha y le diagnosticaron polio. Los otros niños la atormentaban llamándola «Pata de palo». Pero su padre la animó a llevar una vida atlética y masculina, y finalmente Frida se recuperó.

En 1922, a la edad de quince años, sus padres la enviaron a la elitista Escuela Nacional Preparatoria, de cuyos dos mil alumnos sólo treinta y cinco eran chicas. No sabemos exactamente por qué sus pa-

dres tomaron esa insólita decisión. Rauda Jamis sugiere que Guillermo quería que Frida se alejara de la influencia religiosa de la escuela alemana. Es posible que su padre, que estaba orgulloso de la inteligencia de su hija, quisiera darle la clase de educación que él se había visto obligado a abandonar. Años después, Frida le dijo a una amiga que su madre accedió al cambio de colegio tras descubrir unas cartas comprometedoras de la maestra de gimnasia de la escuela local.

Frida Kahlo nació con un carácter independiente y poco convencional, que floreció en la Escuela Preparatoria. Su llegada a la institución coincidió con el período de malestar estudiantil provocado por el proyecto de murales de Vasconcelos, y sus compañeros de clase eran de los que atacaban las paredes de las escaleras y los patios. La propia Kahlo fue una alumna muy problemática, y estuvo un tiempo expulsada de la escuela. Frida era famosa por su mal genio, y en 1923, cuando tenía quince años, su padre la reprendió por haberse peleado con su hermana Cristina. Pese a que de vez en cuando afirmaba haber sido una atea precoz, a los dieciséis años Frida seguía siendo lo bastante católica para emprender un retiro espiritual, donde describió al sacerdote como «muy inteligente y casi un santo» y rezó mucho por su hermana y su novio. Tres años más tarde, poco antes de entrar en el Partido Comunista, a veces llevaba una cruz de plata colgada del cuello.

Cuando tenía diecisiete años, con la intención de ganar un poco de dinero, Frida aceptó un empleo de aprendiz de grabadora con un amigo de su padre, que le enseñó a dibujar y la sedujo. También la sedujo la bibliotecaria de la Secretaría de Educación, y poco después posó con un elegante traje masculino de tres piezas para una fotografía familiar que tomó su padre.

En septiembre de 1925 Frida Kahlo sufrió heridas gravísimas en un accidente de tráfico que le dejó secuelas para el resto de su vida. Se produjo una colisión entre un autobús y un tranvía, y a Frida la atravesó una barandilla de hierro que le perforó la pelvis, causándole además múltiples lesiones, entre ellas tres fracturas de columna, once fracturas en la pierna derecha y aplastamiento del pie derecho. Empezó a pintar durante la larga convalecencia del accidente. Igual que su padre, tuvo que abandonar la universidad y las esperanzas de

llegar a ser médico. Su padre no tenía suficiente dinero para pagar el tratamiento que ella necesitaba, por lo que su madre ofreció un retablo y una misa para dar las gracias por su recuperación.

Cuando conoció a Diego Rivera, Frida estaba enamorada de un antiguo compañero de colegio, un brillante joven llamado Alejandro Gómez Arias. En 1924 y 1925 seguía enamorada de Arias, que ya no le correspondía y la acusaba de infiel y promiscua. Ella le suplicó que la perdonara y no la abandonara. Las cartas que Frida escribió en esta época muestran a una joven intrépida y temeraria, sobre todo cuando estaba borracha, pero que buscaba a alguien en quien apoyarse y a quien admirar. Lamenta haber perdido su «reputación»; promete portarse bien en el futuro; anhela «que Alejandro la ame»; quiere casarse con él, para ser «casi como hecha a medida para él». Las cartas duran varios meses, mucho más de lo que sería de esperar de una joven de dieciocho años que escribe a su primer novio después de haber roto con él, y revelan que su carácter independiente ocultaba una profunda tendencia a la dependencia emocional.

A medida que su sometimiento emotivo con Gómez Arias se debilitaba, Frida trabó amistad con Tina Modotti, e influida por ella entró en la Joven Liga Comunista, un paso que la colocó entre la elite de su generación desde el punto de vista de la comunidad políticamente comprometida de Ciudad de México. Animada por Tina, abandonó la ropa elegante y burguesa que llevaba y adoptó el riguroso uniforme de camarada comunista con que Rivera la retrató en *Insurrección*: falda negra y blusa roja con estrella. A los veinte años Frida había trasladado su compromiso y su dependencia al partido, en una relación que duraría gran parte de su vida.

No está muy claro por qué Diego Rivera decidió, un buen día de 1929, a los cuarenta y dos años, casarse con Frida Kahlo, de veintidós. Lo que sorprende menos es que se sintiera atraído por ella. Frida era una joven alegre, graciosa, vivaz y desinhibida. Era miembro del Partido Comunista Mexicano, tenía los mismos ideales que el pintor, pertenecía al mismo círculo de elite, y a Rivera debió de halagarle que una mujer tan joven se interesara seriamente por él (además, desde el principio, quedó impresionado por la habilidad de Frida como pintora). Pero nada de eso explica por qué un hombre que ya se había casado y separado tres veces, que tenía tres hijas pe-

queñas que vivían en dos continentes y dependían de él, tuvo la tentación de intentarlo una vez más. Hayden Herrera afirma que cuando se casaron Frida estaba embarazada. Pero si Rivera lo sabía, todavía resulta más sorprendente el matrimonio. La perspectiva de la paternidad nunca ligó a Rivera a las mujeres. El pintor había abandonado a Angelina durante su estancia en el hospital y volvió a su lado al morir el hijo que había dado a luz. También abandonó a Marevna durante su embarazo, así como después de que diera a luz a Marika. Había iniciado una aventura con Tina durante el segundo embarazo de Lupe. De modo que podría decirse que Rivera sentía aversión por los niños pequeños y por la paternidad.

Pero ¿estaba Frida Kahlo embarazada el día de la boda? La fuente de este dato es una carta a Kenneth Durant, el jefe de la agencia Tass en Nueva York, fechada el 30 de septiembre de 1929 y escrita por Joseph Freeman. Pero como éste la escribió dos semanas después de la expulsión de Rivera del partido, expulsión basada en un informe del propio Freeman, que además había extendido el rumor de que Rivera tenía gonorrea y había amenazado con matarlo, y puesto que no tenía acceso directo a Rivera ni a Frida, y como Tina Modotti también había cortado sus lazos con Rivera, no parece que haya razones de peso para creerlo. El tono del comentario de Freeman es burlón: «Ella [Frida] ya está embarazada, en esta temprana etapa de la feliz unión.» En realidad, Freeman ni siquiera afirma que Frida estuviera embarazada en el momento de la boda, que se había celebrado cinco semanas antes de la fecha de su carta, aunque sin duda lo insinúa. Pero aunque la carta de Freeman fuera creíble, nadie habría imaginado que aquel embarazo pudiera llegar a un buen término. La propia Frida estaba convencida de que, después del accidente y el daño que había sufrido su pelvis, nunca podría tener hijos. En un historial médico completo realizado en 1946 Frida declaraba que en 1930 se había quedado embarazada, durante «el primer año de su matrimonio». Ese embarazo terminó a los tres meses con un aborto practicado por el doctor J. de Jesús Marín, hermano de Lupe, «debido a una malformación de la pelvis». Según el historial médico, aquél fue su primer embarazo, por lo que cuando se casaron en 1929 no podía estar embarazada, contrariamente a la impresión que Frida dio en la entrevista de un periódico que apareció cuatro semanas antes

de su muerte. En todo caso, Rivera habría estado dispuesto a casarse con Frida Kahlo no porque estuviera embarazada, sino precisamente porque ella no podía tener hijos. Rivera había encontrado a la esposa ideal. No obstante, Frida iba a tener un niño, pero éste era veinte años mayor que ella, pesaba más de cien kilos y, por supuesto, no iba a tolerar la presencia de otros niños rivales. Las fotografías de la boda muestran a un hombre enorme y barrigudo vestido de sheriff del Oeste, con el Stetson en la mano, mucho más alto que la frágil figura de la novia.

Antes de la boda, el padre de Frida, el fotógrafo Guillermo, que no tenía pelos en la lengua, advirtió a Rivera que su hija estaba enferma y siempre sería una inválida, añadiendo que tenía «un demonio oculto». De todos modos, si Rivera insistía en su descabellada idea, tenía el permiso de Kahlo. Era la tecera vez que a Rivera le prevenían contra una mujer con la que estaba a punto de establecer un vínculo íntimo, era un ritual que él encontraba irresistible. A la madre de Frida, una católica convencida, le horrorizaba que su fogosa hija fuera a casarse con «un gordo comunista» que le doblaba la edad, pero a Guillermo no le alarmaba tanto el destino de su hija favorita. Rivera tenía fama de rico, y Kahlo sabía que Frida siempre iba a necesitar costosos tratamientos médicos. Poco después de la boda, Rivera pagó la hipoteca de la casa de la familia Kahlo en Coyoacán, donde había cortejado a Frida, y la organizó para que sus padres pudieran seguir viviendo en ella. Desde el principio todo el mundo esperaba que el matrimonio fuera animado. Rivera había tenido muchas aventuras hasta poco antes de la boda, y también se sentía atraído por Cristina Kahlo. La ceremonia, celebrada por un famoso vendedor de pulque que resultó ser el alcalde de Coyoacán, fue seguida de una larga y bulliciosa fiesta. Lupe Marín se presentó allí e insultó a la novia; uno de los invitados recordaba que de pronto se encontraron todos en la terraza del apartamento de Tina Modotti, que estaba lleno de ropa interior tendida; Rivera se emborrachó, sacó su pistola y disparó, rompiéndole un dedo a un invitado; Frida se echó a llorar y se marchó a su casa con sus padres. ¡Fiesta!

Un mes después de la boda, tras ser expulsado del partido, Rivera sufrió una crisis nerviosa. Le afligía no saber qué estilo debía adoptar ahora su pintura, y uno de los inconvenientes de dejar el

partido era la pérdida de todos sus amigos. Frida, en un gesto de lealtad, dimitió del partido, aunque le costó mucho hacerlo, pero la actitud de la mayoría de los camaradas de Rivera fue similar a la reacción del camarada Freeman y la camarada Modotti. Afortunadamente Rivera recibió ayuda.

§ § §

EN OCTUBRE DE 1929, al mes siguiente de su expulsión, Rivera recibió un encargo que, a los ojos de sus antiguos camaradas, suponía la confirmación de su traición política, pero no resolvía su desconcierto como pintor. El embajador norteamericano en México, Dwight W. Morrow, le invitó a decorar una logia del Palacio de Cortés en la ciudad de Cuernavaca. Recibiría 12.000 dólares por el trabajo. El mural de Cuernavaca era un regalo del pueblo de Estados Unidos al pueblo del estado de Morelos, y el tema tenía que ser la historia de este último. A Rivera le gustó, porque encajaba con los temas anticoloniales que ya había empezado a pintar en el Palacio Nacional, cuya decoración era un proyecto descomunal que nunca terminó, aunque luchó con él intermitentemente durante más de veintitrés años. Por el contrario, con la logia del Palacio de Cortés de Cuernavaca, el embajador Morrow le ofrecía el escenario perfecto para un fresco: una galería de más de cuatro metros de altura, cuya longitud pintable era de treinta y dos metros, encarada al este, con los arcos de la pared occidental abiertos —como las galerías de los palacios renacentistas—, con vistas a los barrancos, los bosques y las colinas que rodeaban la ciudad. Cortés había conquistado la ciudad azteca de Cuernavaca cuando se disponía a atacar la capital, y ésta siguió siendo su ciudad favorita y, de todas las que había tomado en nombre del rey de España, la que eligió para vivir.

Rivera empezó a trabajar en Cuernavaca el 2 de enero de 1930, y firmó el último panel el 15 de septiembre. Trabajó con tanta concentración en este fresco que descuidó su trabajo en la pared oeste del Palacio Nacional, donde los círculos conservadores de Ciudad de México, cada vez más confiados, lo atacaban continuamente por «comunista». Al mismo tiempo, sus antiguos camaradas del partido seguían criticándolo por «oportunista», y en San Carlos los profeso-

res lo acusaban de las dos cosas a la vez. En abril Rivera se defendió, contestando a las críticas cada vez más crueles con una vehemente nota de prensa, en la que subrayaba la importancia que tenía la arquitectura para todos los estudiantes de arte. Se ausentó varias semanas de Cuernavaca, alarmado por las amenazas de los estudiantes de arquitectura, que planeaban destrozar su obra en el Palacio Nacional. Rivera se subió al andamio con dos cartucheras cruzadas y dos pistolas, y una vez más, sus ayudantes tuvieron que incluir entre sus obligaciones la vigilancia armada de los frescos. Pero aunque pudo defender su fresco, fue incapaz de defender su cargo en San Carlos. En la escuela contaba con pocos aliados, y ninguno de sus enemigos tenía que pintar dos frescos simultáneamente. Así pues, fue derrotado en una reunión celebrada en el mes de mayo y obligado a presentar la dimisión. Pero en Cuernavaca tenía un gran consuelo. Los Morrow les habían prestado su casa a Rivera y a Frida casi durante todo el año, así que se retiró allí y se dedicó a forjar la historia de Morelos. El Palacio de Cortés era una sólida evidencia del esplendor y el triunfo de España. En su mural Rivera quería mostrar cuál había sido el coste de ese triunfo; convertiría un monumento a la victoria española en un monumento a la derrota de los indios.

El sueño que pintó en Cuernavaca muestra una batalla entre españoles con armadura e indios *protegidos* con su armadura de algodón, sus máscaras de animales y sus frágiles cuchillos de obsidiana. Es una lucha entre disfraces de carnaval y fuerza bruta. También muestra a los españoles cruzando la famosa barranca de la ciudad sirviéndose de un tronco de árbol, aunque no explica que ese truco lo descubrieron los conquistadores gracias a la traición de unos indios del lugar. Después de representar la toma de la ciudad, Rivera se centró en su reducción y conversión al cristianismo. Los indios son atados y marcados, mientras Cortés cuenta su oro. Luego vemos cómo azotan a los nativos para construir el Palacio de Cortés —es decir, el edificio en cuya pared está pintado el fresco—, y de nuevo en una plantación del estado de Morelos, donde la conocida figura del hacendado con sus botas de piel, al que vimos por última vez en la escalera de la Secretaría de Educación, descansa en el porche en su hamaca india. Los indios han perdido sus espléndidas vestiduras y sus creencias, se han convertido en animales, simples bestias de

carga. El penúltimo panel se titula *La nueva religión y la Santa Inqui-sición*. Unos monjes dominicos y franciscanos aceptan las piedras preciosas que les regalan, mientras en el fondo, unos indios con las siniestras orejas de burro de la Inquisición cuelgan de unas horcas o arden en hogueras delante de las iglesias. Las pirámides aztecas, don-de los indios sacrificaban vivos a sus enemigos, han sido sustituidas por las piras del Santo Oficio.

La representación de los misioneros españoles fue lo único que provocó desacuerdos entre Rivera y su mecenas. El embajador Morrow había participado en la organización de los Arreglos, firmados entre emisarios del Vaticano y el gobierno mexicano en junio de 1929, con los que se pretendía poner fin al levantamiento *cristero*. Según ese acuerdo, la Iglesia mexicana se comprometía a abrir de nuevo las iglesias, y el gobierno a amnistiar a las guerrillas de *cristeros*. La Iglesia cumplió su palabra, pero el gobierno no. Los sacerdotes que, obedeciendo las órdenes de sus obispos, abandonaron la guerrilla fueron rápidamente ejecutados. Muchos gobernadores prosiguieron con la persecución, quemando iglesias, persiguiendo a sacerdotes y destruyendo imágenes cristianas en residencias particulares. Lo últi-mo que Morrow quería, ahora que se enfrentaba a la disolución de aquel acuerdo tan cuidadosamente negociado, era una justificación más para la persecución de la Iglesia en las paredes del palacio de Cuernavaca, y pidió a Rivera que representara «por lo menos a un sacerdote bondadoso». El pintor respondió con su habitual ingenio. Representó a fray Toribio de Benavente, un defensor de los indios, conocido como «Motolinia», pero lo colocó en un contexto que su-gería que la política de la Iglesia consistía en enseñar a los indios bue-nas maneras, para que así resultara más fácil explotarlos. En la serie de grisallas, debajo de los paneles principales, Rivera prosiguió con su cínica descripción de las actividades de la Iglesia: Bartolomé de las Casas protege a niños y mujeres indios mientras el obispo bendice la destrucción de sus templos. En el último panel Rivera realizó uno de sus frescos más logrados y famosos: los peones se han sublevado; una figura vestida de blanco, Zapata, con una herramienta de cortar caña de azúcar en la mano, sujeta el caballo sin montura de su amo muer-to; debajo del caballo yace el jinete: se ha completado el ciclo que se abría con el indio sentado a horcajadas sobre el conquistador caído.

Para Rivera, ser capaz de contar de nuevo la historia de la Conquista y redefinir la identidad mexicana en las paredes del palacio que el conquistador había impuesto a sus súbditos, era la culminación de todo lo que se había propuesto conseguir desde que viera la obra de Masaccio en la Capilla Brancacci de Florencia y comprendiera lo que significaba la palabra «fresco» en manos de un maestro del espacio, el volumen, el color y la luz. En Cuernavaca, Rivera consiguió su más perfecta fusión del fresco con el edificio. Cortés había edificado aquel palacio en la ciudad conquistada como símbolo de su dominación, pero gracias al pincel de Rivera, los fantasmas de los aztecas muertos de Morelos caminan triunfantes por las paredes del bastión del conquistador. Allí Rivera descubrió el tema que más iba a marcar su obra; mexicanizó su comunismo y halló la clave de su propia identidad como pintor y como hombre, y ésta residía en su tratamiento de los indios mexicanos. Rivera, cuya madre india había sido «mucho más alta y hermosa» que su verdadera madre, y que no tenía que disimular el rechazo que sentía hacia ésta por haber aceptado a una madre india en su lugar, inventó en Cuernavaca un pasado mitológico para su madre mitológica. En el Palacio Nacional había representado la traición del dios de los indios a su pueblo. Quetzalcóatl abandona a su pueblo, se aleja volando del Quinto Sol, nuestra vida en la tierra. Después de ser traicionados por Quetzalcóatl, la conquista de los aztecas se convirtió en algo inevitable, y en Cuernavaca Rivera demostró cuáles habían sido las consecuencias de esa traición para los habitantes de la ciudad antes de que se construyera aquella galería. Cortés no era el que había destruido a los dioses, sino simplemente la persona que demostraba que se habían marchado. Los indios ya no eran los proletarios premarxistas de México; el Partido Comunista Mexicano, que había expulsado de su seno al pintor, se equivocaba, su análisis era incorrecto. Los indios eran los fieles indefensos, un pueblo desposeído de sus tierras. El análisis alternativo de Rivera tenía tanto de nacionalista como de socialista. Y si la nueva religión de Rivera lo había rechazado, si él había sido traicionado —igual que los aztecas— por su Dios, entonces, reinventando el pasado indio, los devolvería a la vida. Rivera regeneró a los indios con su propia fuerza creativa, convirtiéndose no sólo en su inmortalizador, sino en el sucesor de los reyes aztecas.

Para Frida, que contemplaba con interés aquella metamorfosis, las consecuencias eran fácilmente previsibles. Ella, hija de madre católica y padre librepensador, abandonó el uniforme de camarada comunista y, adoptando el papel de esposa de la reencarnación de un noble azteca, se puso el traje de india tehuana.

En Cuernavaca Frida empezó a asumir su papel de cómplice de la creación de Rivera de un mundo indio «ideal». La célebre personalidad tehuana que ella iba a desarrollar en su pintura era una invención de su marido; él le compraba ropa y ornamentos nativos, y ella se los ponía para complacerlo. Con el paso del tiempo, ese disfraz se convirtió en una parte integrante de la personalidad de Frida, pese a que al principio no estaba del todo cómoda con él, como una mujer que se siente insegura con un vestido de fantasía. Pero lo que empezó siendo un vestido de esta clase acabó convirtiéndose en una fantasía permanente. Lo que al principio era una alegre complicidad —«Tienes cara de perro», le dijo él mientras Frida posaba para *Insurrección*; «Pues tú tienes cara de sapo», le contestó ella—, se convirtió en una unión más profunda, subconsciente. Psicológicamente formaban una buena pareja. Ambos eran hijos de padres de fuerte personalidad a los que veneraban. Sus madres habían perdido a un hijo y después les habían retirado a ellos su atención. Ambos tenían tendencia a menospreciar las fuertes creencias religiosas de sus madres. Pero mientras Rivera rechazaba a su madre, Frida Kahlo, contrariamente a lo que opinaba su amiga Lucienne Bloch, amaba a la suya y lo demostraba abiertamente. Rivera sustituía repetidamente a su madre con sus esposas o amantes y después rechazaba esa sustitución, vengándose simbólicamente de la madre que lo había rechazado a él. Por supuesto, elegía bien a sus madres simbólicas, porque ellas no tomaban represalias contra él. En una ocasión Bertram Wolfe vivió una experiencia surrealista al visitar a una de las antiguas amantes de Rivera: se encontró a otras cuatro mujeres de Rivera —Frida, Lupe, Angelina Beloff y una quinta mujer, seguramente Cristina Kahlo— en la misma habitación, hablando de él en términos amistosos, y todas coincidieron en que básicamente era «un niño».

Hemos dicho que psicológicamente Frida Kahlo hacía muy buena pareja con su marido, pero a diferencia de sus tres predecesoras,

ella nunca fue su musa. Rivera pintó pocas veces a Frida, mientras que Lupe siguió inspirándolo incluso después de su divorcio. En 1926, inmediatamente antes de su primera separación, Rivera había pintado un hermoso retrato de Lupe, a la encáustica; volvió a utilizarla como modelo en 1927, poco antes de partir hacia Moscú, cuando su relación se encontraba en su punto más bajo. Cuando Lupe comprendió que Frida nunca rivalizaría con ella como musa y que Rivera seguiría apoyándola económicamente, se hizo amiga de la joven, le enseñó a preparar los platos vegetarianos que tanto gustaban a Rivera y le presentó a su hermano, que sería su médico. En 1930, un año después de la boda, Frida también retrató a Lupe.

Así que en 1930 Rivera pasó un feliz verano soñando y recreando la historia de Cuernavaca. Se levantaba temprano y bajaba al Palacio de Cortés, donde trabajaba todo el día, y regresaba a última hora de la noche para cenar con Frida, que a mediodía le había llevado el almuerzo en una cesta. La casa de los Morrow, llamada Casa Mañana, tenía un extenso jardín vallado, y Cuernavaca era una ciudad muy agradable para pasar el primer año de un matrimonio. En la época de los aztecas había estado asociada con Xochiquetzal, la diosa del amor. Fue allí donde el emperador Maximiliano construyó su palacio de verano, lo que su ayuda de cámara llamaba «la casa de placer», por la cantidad de tiempo que el emperador pasaba por allí con Carlota. Un amigo de Rivera recuerda haber recogido al pintor al anochecer, ir a cenar a un restaurante, pedir una botella de tequila y comer y beber hasta entrada la noche, mientras Rivera inventaba las historias más extravagantes y mágicas sobre todos los temas imaginables. Quizá fuera allí donde Rivera intuyó la íntima relación que se estableció entre la emperatriz Carlota y el tío del pintor, Feliciano, alias coronel Rodríguez. Y en Cuernavaca Rivera encontró tiempo para pintar el único desnudo que hizo de Frida: un dibujo a lápiz de la joven desnudándose, sentada en el borde de una cama.

Ella está de cara al pintor, con la espalda recta, apartando los ojos con timidez, los brazos levantados para desabrochar el pesado collar de cuentas indígena, que es lo único que le queda de su nueva identidad india. La litografía que Rivera hizo a partir de este boceto a lápiz de Frida contiene una gran carga erótica, que se ve aumentada por la evidente inexperiencia de la modelo. Pero también hay en él

algo expiatorio, en la actitud resignada y sumisa de ella, casi maso-quista, que está muy lejos de la maliciosa ansiedad que satura los desnudos de Modigliani. Esta nota ligeramente amenazadora se in-tensificó cuando Rivera decidió superponer a la litografía de Frida otro grabado, un autorretrato realizado en la misma época. En la imagen doble, el delgado y erguido cuerpo de la esposa del artista surge a través de la fija y seria mirada de la gran cara de sapo del ar-tista. En lugar de tirar este grabado, Rivera lo guardó, proporcionán-donos un alarmante documento de cómo veía el pintor su relación con su nueva esposa. Al retratar a Frida desnuda, estaba adquirién-dola, colocándola en un pedestal que nunca iba a tener un ocupan-te permanente. En 1930, el año en que vivió su idilio con Frida en Cuernavaca, Rivera siguió manteniendo su relación con Ione Robin-son durante sus visitas al andamio del Palacio Nacional de Ciudad de México, y también encontró tiempo para disfrutar de una nueva aventura con una nueva modelo, cuyo retrato convirtió en una lito-grafía parecida grabada en el reverso de la misma placa, y titulado *Desnudo de Dolores Olmedo*. No es probable que Frida ignorara aque-llas aventuras, y sin duda debió de desconcertarle especialmente la segunda litografía, pues Dolores Olmedo sí era tehuana.

Pero aquello era Ciudad de México. Al menos, en Cuernavaca Frida tenía a Rivera para ella sola, y ambos trabajaban juntos para construir su mundo imaginario común. Y mientras se divertían en su casa de placer y veneraban a Zapata, en las montañas de las afueras de la ciudad los soldados del gobierno perseguían a los *cristeros* de-sarmados. Si queremos identificar el momento exacto en que Rivera dejó de pintar la historia y empezó a pintar el mito, el momento en que su visión se convirtió en un sueño que él soñaba despierto, po-dríamos decir que fue en Cuernavaca, mientras pintaba a los sacer-dotes españoles persiguiendo a los indios en el mismo momento en que, en los pueblos de las afueras de la ciudad, los campesinos *cris-teros*, descendientes de los indios, morían para salvar las estatuas de yeso de sus santos.

II

Al otro lado
de la frontera

San Francisco, Detroit, Nueva York 1930-1933

En NOVIEMBRE DE 1930, una semana después de acabar el trabajo
en Cuernavaca, Diego Rivera inició lo que él creía que iba a ser una
breve escapada al otro lado de la frontera. Le habían encargado dos
murales en San Francisco, un trabajo que él esperaba realizar duran-
te el invierno de 1930-1931; después debía regresar a Ciudad de
México para terminar los frescos que había empezado en la escalera
principal del Palacio Nacional. Había recibido permiso del presi-
dente de México, Pascual Ortiz Rubio, para ausentarse durante unos
meses.

El escultor Ralph Stackpole, que lo había conocido en París y
se contaba entre uno de los más fervientes admiradores de sus mu-
rales de la Secretaría de Educación, le propuso visitar San Francisco.
Stackpole, que era natural de esta ciudad, había conseguido que
en 1926 William Gerstle, presidente de la San Francisco Art
Commission, aportara 1.500 dólares para que Rivera realizara un pe-
queño fresco de diez metros cuadrados en la Escuela de Bellas Artes
de la ciudad, pero había que superar muchos obstáculos para poner
en práctica ese plan. Rivera se enteró de que en 1929 el Departa-
mento de Estado de Estados Unidos estaba decidido a negarle el vi-
sado, cosa que lo indignó pese a su historial político antiamericano:
había sido uno de los miembros más activos del Comité «Hands Off
Nicaragua», que había exhibido la bandera de la 47 Compañía de los
US 2nd Marines después de su captura por parte de las fuerzas de
Augusto César Sandino, en mayo de 1928. Pero en 1930, luego del

encargo del embajador Morrow y de la expulsión del pintor del Partido Comunista Mexicano, Rivera se había convertido en «un esbirro de los millonarios yanquis», según la retórica comunista, y por lo tanto era *persona grata* al otro lado de la frontera. En septiembre de aquel año Ralph Stackpole convenció a los arquitectos del nuevo edificio de la Bolsa del Pacífico de que encargaran a Rivera la realización de varios frescos en la escalera de su Luncheon Club, por los que el pintor recibiría 2.500 dólares. Eso ocurrió en un momento en que sus óleos de vendedoras de flores indias se vendían a 1.500 dólares cada uno, así que el precio que le ofrecían no era exagerado. Sin embargo, el anuncio causó una pequeña ola de protestas en San Francisco, en parte protagonizada por los artistas locales, que estaban celosos, y en parte por los que no aceptaban que la bolsa de la ciudad estuviera decorada por un conocido «comunista y revolucionario», pero los directores de la bolsa estuvieron a la altura de las circunstancias y dieron el visto bueno al proyecto.

A diferencia de su experiencia en Moscú, los seis primeros meses de Rivera en San Francisco supusieron un triunfo profesional y personal. La visita, que al principio había estado envuelta en polémicas, pronto se convirtió en una serie de celebraciones de la presencia de Rivera en la ciudad, pues la gente respondía a sus encantos. A su vez, Rivera se enamoró de San Francisco, que consideraba una de las ciudades más hermosas del mundo. Hasta entonces sólo había visto Estados Unidos desde el tren que lo había llevado al muelle de Nueva York en la primera etapa de su viaje a la Unión Soviética, en 1927. Ahora estaba impresionado por el esplendor natural y la riqueza material de California, y sumamente atraído por la generosidad y la tolerancia de sus anfitriones. A su llegada se celebró una exposición individual en el Palacio de la Legión de Honor, y después hubo otras exposiciones de su obra en Los Ángeles y San Diego. Rivera pronunció numerosas conferencias en francés y español, con intérpretes. Se adaptó al ambiente de San Francisco con la misma facilidad con que se había convertido en moscovita; tenía un carácter camaleónico que en situaciones como aquélla resultaba valiosísimo. Frida era menos estable, más quisquillosa, más insegura y agresiva (le resultaba mucho más difícil que a él disimular que no aprobaba la sociedad capitalista de lo que llamaba «Gringolandia», y no se lo

pasaba tan bien como su marido). Todavía estaba dolida por la pérdida del niño, y no podía volver a quedar embarazada. Su inglés no era tan bueno como ella había supuesto. Además, le dolían la espalda y el pie. En cambio, allí donde iba su marido, se organizaba una fiesta. Mientras preparaba el mural de la bolsa, Rivera conoció a la campeona de tenis Helen Wills Moody y quedó tan impresionado por su belleza atlética, que decidió utilizarla como modelo para la figura central de la Abundancia californiana. La jugadora de tenis, a la que la prensa deportiva había apodado «La señorita cara de póquer», llevaba menos de un año casada, pero eso no impidió que Rivera y ella iniciaran una aventura. Ella lo paseaba por la ciudad en su pequeño Cadillac verde de dos plazas, donde Rivera ocupaba uno de los diminutos asientos abatibles del maletero. Era un espectáculo extraordinario: Rivera, que en circunstancias normales ya era bastante aparatoso, luciendo su enorme Stetson, iba metido en el reducido espacio de la parte trasera del coche, que conducido por la campeona remontaba las empinadísimas calles de la ciudad con aquel enorme pasajero detrás, desafiando la ley de la gravedad y a punto de salir despedido. Durante uno de aquellos peligrosos paseos, iba junto a Rivera el menudo y delicado doctor William Valentiner, director del Detroit Institute of Arts, que, sentado en posición casi horizontal y mirando hacia el cielo, pretendía sostener una conversación sobre «el equilibrio y la armonía en la composición». Más tarde Rivera interrogó ampliamente a Valentiner acerca de los aspectos del desarrollo industrial de Detroit, mientras el director, que era alemán, espiaba a Frida Kahlo entre la multitud reunida para tomar el té en casa de Helen Wills Moody y pensaba en lo encantadora que era. El encuentro de Rivera y Valentiner pronto dio como resultado uno de los mejores frescos del pintor.

La obra que Rivera realizó en la bolsa de San Francisco era original, colorista y optimista. Hoy en día los agentes de bolsa pasan por delante del mural cada vez que suben la escalera para ir a almorzar. El fresco muestra a la impresionante figura que representa la Abundancia de California, rodeada de mineros, ingenieros, fruta, maquinaria y muelles. En el techo Rivera añadió una espléndida figura femenina voladora (para la que también tomó como modelo a Wills Moody), que basta para animar al más taciturno agente de bol-

sa. Este fresco es, a primera vista, una obra maestra del tacto, y resulta perfecto para el edificio en que se encuentra, tanto artística como socialmente. La escalera *art déco* que lo sustenta conduce del asador al restaurante principal del Luncheon Club, el sanctasanctórum de la bolsa donde, antes de que se declarara ilegal, el término «abuso de información privilegiada» tenía connotaciones más íntimas. El visitante, entre discretos camareros, sube del décimo al undécimo piso por mullidas alfombras rojas, y finalmente se encuentra con un amplio despliegue de butacas de piel de un rojo intenso desde donde se contemplan, por encima de la barandilla de bronce, los enormes y azules ojos de la campeona, que le sostiene la mirada. Si aparta la vista de esos ojos hechizantes y mira hacia arriba, vuelve a encontrársela en el techo. No hay forma de escapar, salvo pasando por debajo de ella, por delante de la figura del buscador de oro y la discreta placa de latón con el título *Riquezas de California*. Sólo un grupo subterráneo de mineros, que taladran hacia arriba, hacia la abundante y soleada superficie del estado, introduce una nota ligeramente discordante, insinuando que la riqueza no siempre cae del cielo, ni siquiera en California.

Rivera terminó el encargo de la bolsa —por el cual recibió 4.000 dólares— a mediados del mes de febrero, y a continuación se retiró durante seis meses a la residencia de la señora Sigmund Stern, que pertenecía a un influyente y acaudalado clan norteamericano, entre cuyos miembros se encontraban el editor del *Washington Post* y el presidente del Metropolitan Museum of Art. Conmovido por la generosidad y las atenciones de la señora Stern, Rivera pintó un pequeño fresco en un panel móvil de su comedor, que mostraba a su nieta con otros dos niños sirviéndose de un cuenco de fruta en el jardín de los Stern. Junto a ellos hay una niña de piel oscura, un retrato de la hija del jardinero, que también coge fruta. Por esa obra, y otros cinco dibujos, la señora Stern pagó a Rivera un total de 1.450 dólares.

Entre las numerosas amistades que Rivera hizo en San Francisco estaban John y Cristina Hastings. John Hastings, que más adelante se convertiría en el decimoquinto conde de Huntingdon, era un pintor y simpatizante comunista que había viajado desde Tahití para estudiar pintura mural con Rivera. Hastings se convirtió en el ayu-

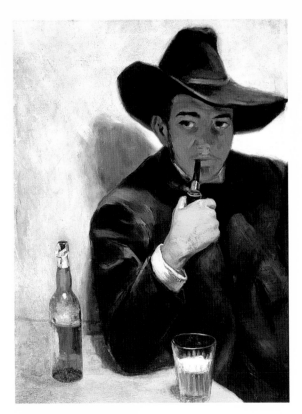

Arriba: *Autorretrato*,
1907, óleo sobre tela.

Izquierda: *Noche de Ávila*,
1907, óleo sobre tela.

Arriba: *Notre Dame de París bajo la lluvia*, 1909, óleo sobre tela.

Derecha: *Retrato de Adolfo Best Maugard*, 1913, óleo sobre tela.

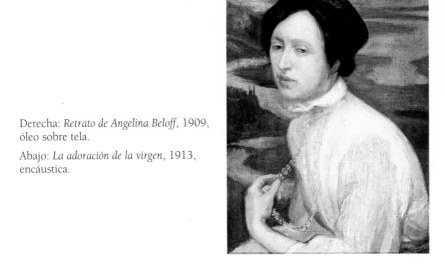

Derecha: *Retrato de Angelina Beloff*, 1909, óleo sobre tela.

Abajo: *La adoración de la virgen*, 1913, encáustica.

Arriba: *Dos mujeres*, 1914, óleo sobre tela.

Derecha: *Retrato de Ramón Gómez de la Serna*, 1915, óleo sobre tela.

Arriba: *Paisaje zapatista*, 1915, óleo sobre tela.
Abajo: *Bodegón*, 1918, óleo sobre tela.

Arriba: *Las afueras de París*, 1918, óleo sobre tela (descubierto en 1955 en un ático de París).
Abajo: *El matemático*, 1918, óleo sobre tela.

Arriba: *La bañista de Tehuantepec*, 1923, óleo sobre tela.

Abajo: *La liberación del peón*, 1923, fresco, Secretaría de Educación Pública.

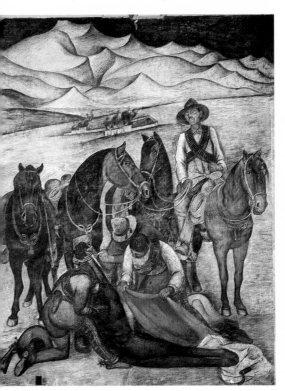

Arriba: *El amortajamiento de Cristo*, de Giotto, fresco, Padua.
Abajo: *Tierra y libertad*, 1923-24, fresco, Secretaría de Educación Pública.

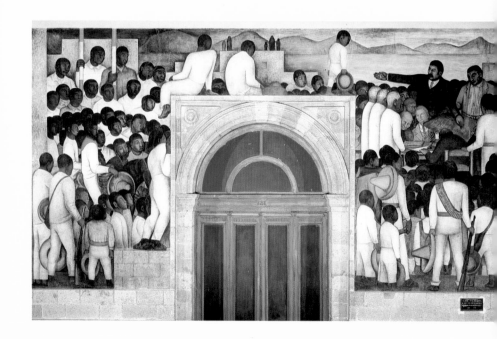

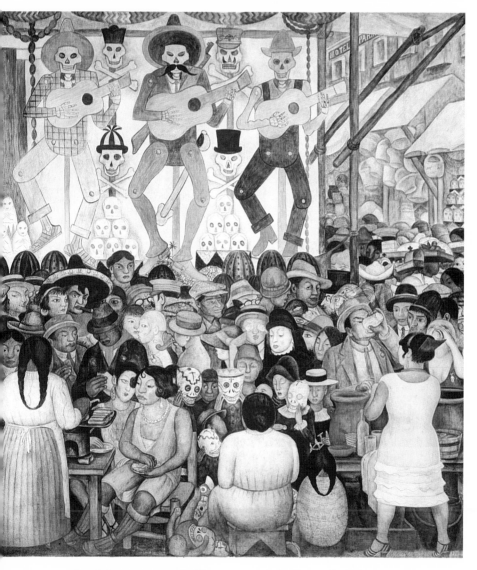

Día de los Muertos, 1924, fresco, Secretaría de Educación Pública.

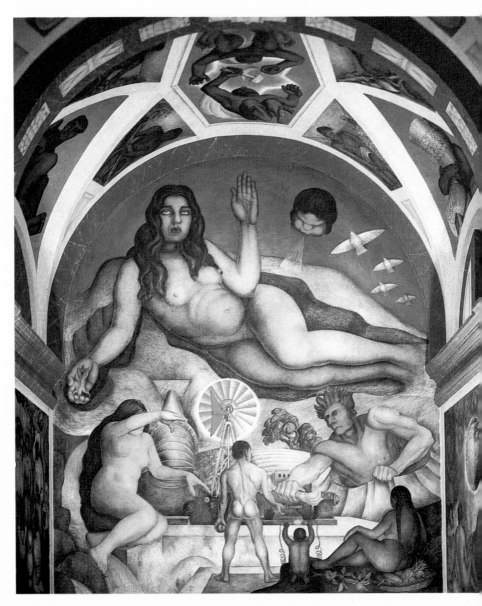

La tierra liberada, 1926-1927, fresco, Capilla de Chapingo.

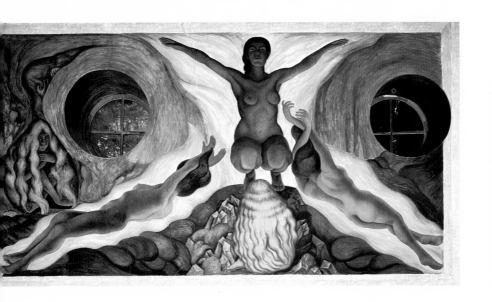

Arriba: *Fuerzas subterráneas*, 1926-1927, fresco, Capilla de Chapingo.
Abajo: *Niño indio y mujer india*, 1926-1927, fresco, Capilla de Chapingo.

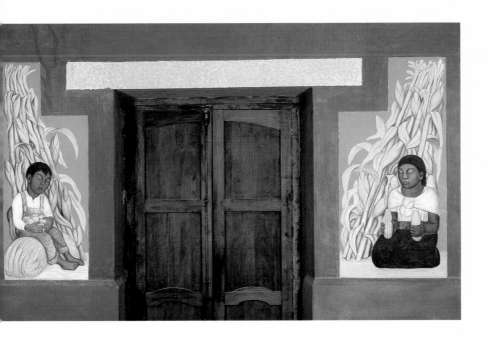

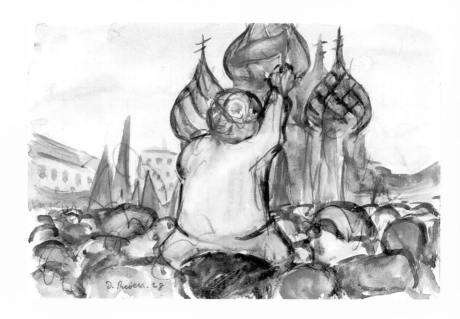

Arriba: *Desfile en la Plaza Roja*, del Bloc de dibujo de Moscú, 1927.

Abajo: *Insurrección* (conocido también como *La distribución de las armas* o *En el arsenal*), 1928, fresco, Secretaría de Educación Pública.

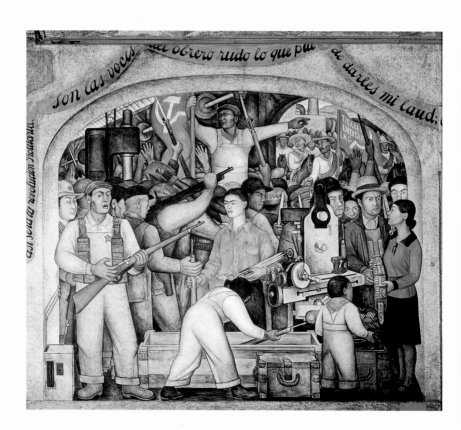

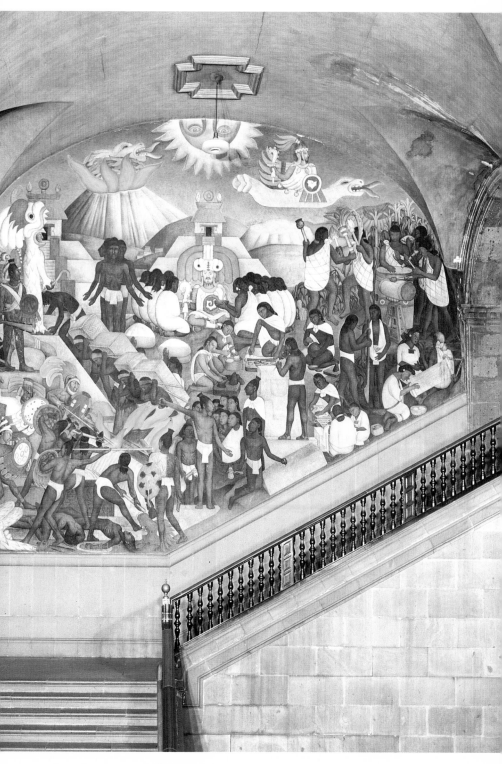

El mundo azteca, 1919, fresco, pared norte escalera principal, Palacio Nacional.

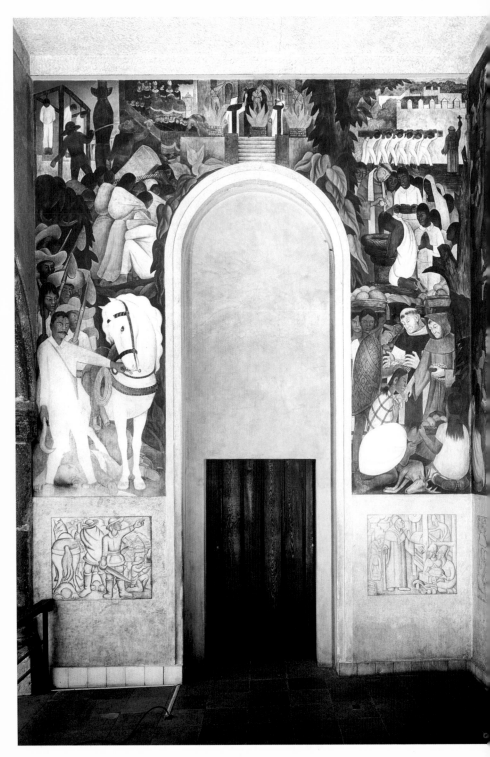

El caballo de Zapata, con el capataz caído (izquierda) y el *Tribunal del Santo Oficio* (derecha), 1930, fresco, Cuernavaca.

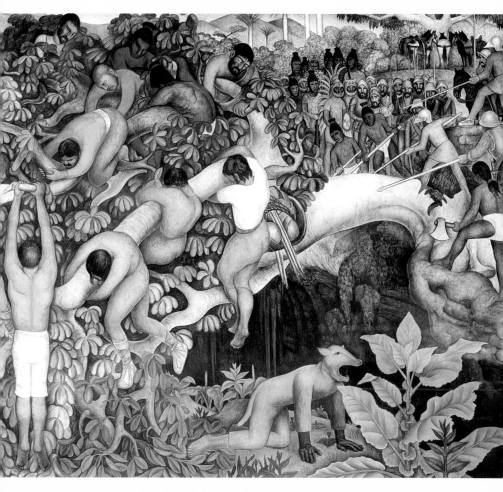

Entrando en la ciudad, 1930, fresco, Cuernavaca.

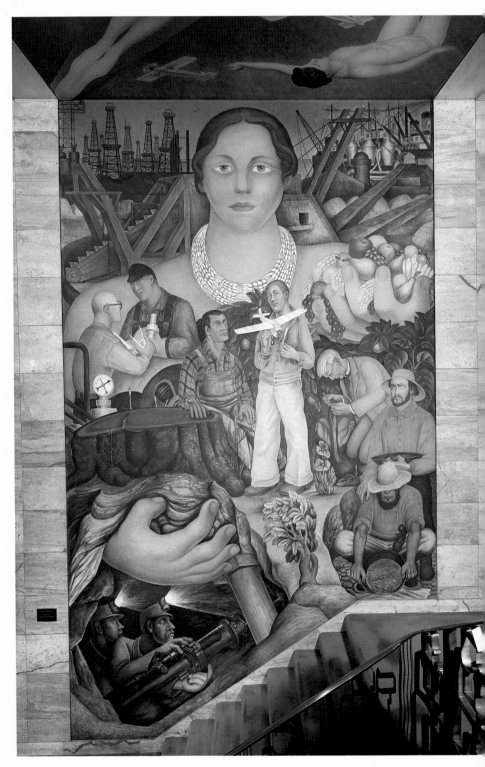

Alegoría de California, 1931, fresco, Bolsa del Pacífico, San Francisco.

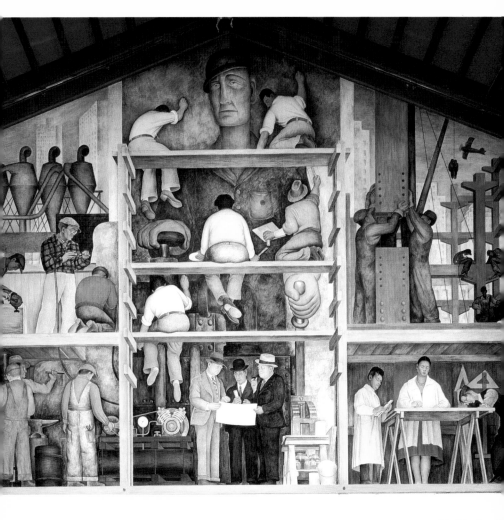

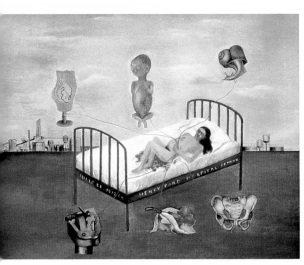

Arriba: *La creación de un fresco*, 1931, fresco, San Francisco Art Institute.

Izquierda: *Henry Ford Hospital*, de Frida Kahlo, 1932, óleo sobre metal.

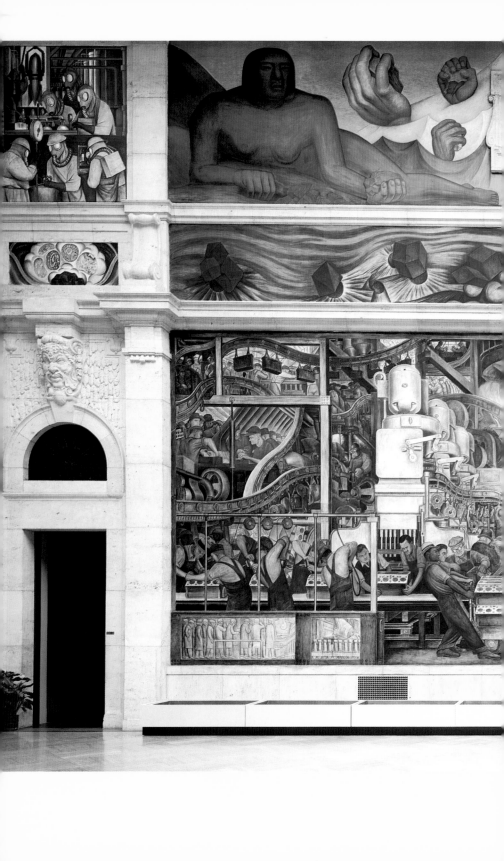

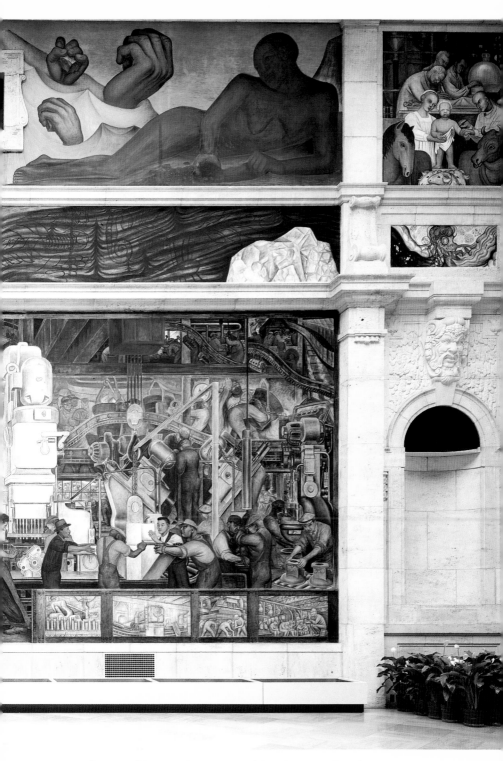

Fabricación del motor y la transmisión del Ford V-8, 1932-33, fresco,
Institute of Arts de Detroit, pared norte.

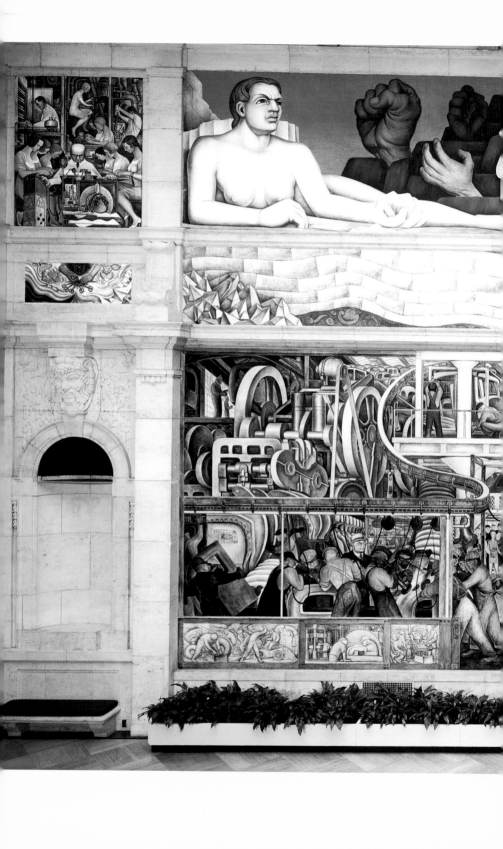

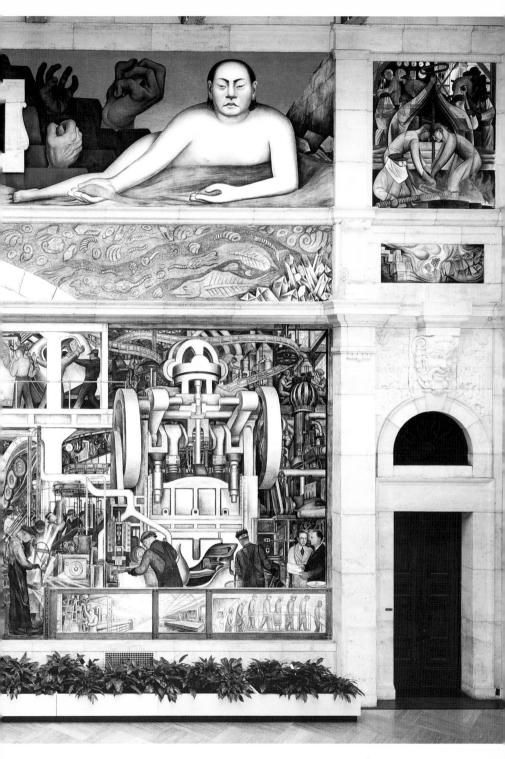

Fabricación de la carrocería y montaje de los automóviles, 1932-33, fresco,
Institute of Arts de Detroit, pared sur.

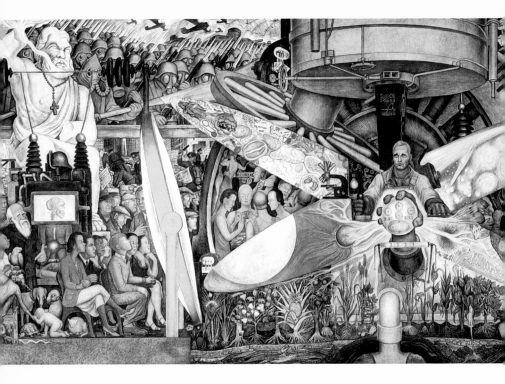

Arriba: *El hombre, controlador del Universo*, 1934, fresco, Palacio de Bellas Artes.
Derecha: *Parodia del folklore y la política de México*, 1936, fresco, Hotel Reforma.
Abajo: *Sueño de una tarde de domingo en la Alameda*, 1948, fresco, Hotel del Prado.

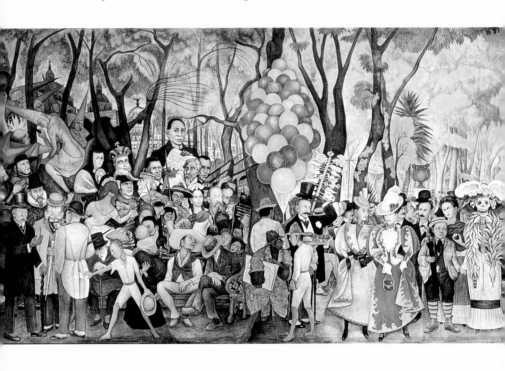

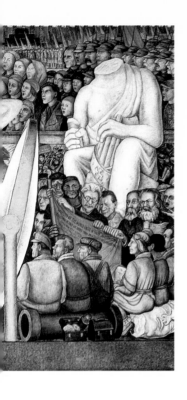

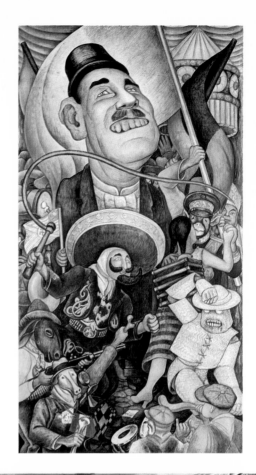

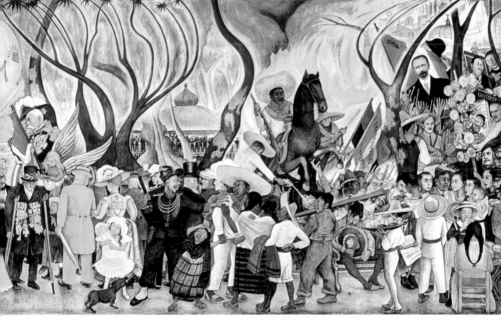

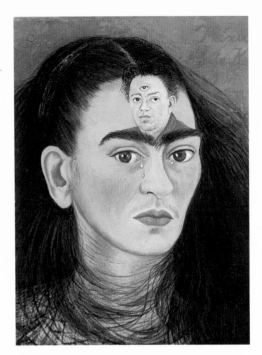

Arriba, izquierda: *Diego y yo*, de Frida Kahlo, 1949, óleo sobre masonite.

Arriba, derecha: *Retrato de Lupe Marín*, 1938, óleo sobre tela.

Abajo: *El sombrerero*, retrato de Henri de Chatillon, 1944, óleo sobre masonite.

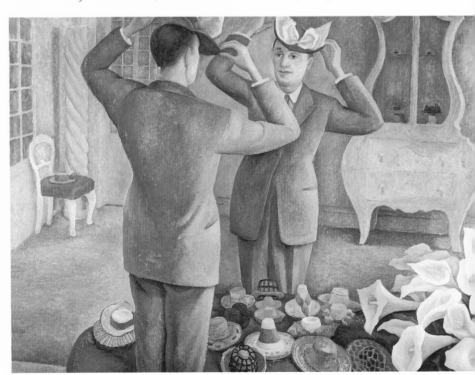

dante del hombre al que siempre describía como su «maestro». En San Francisco, recordaba Hastings más adelante, «teníamos que moler colores, lavar pinceles, enyesar paredes, ampliar dibujos, hacer encargos extraños, pintar cielos y fondos, y así nos encontrábamos con dificultades y problemas que veíamos solucionar de primera mano». La esposa de Hastings, Cristina Cassati, que era italiana, enseguida le cayó en gracia a Frida, y posiblemente se convirtió en el objeto de una de las primeras pasiones de ésta después de su matrimonio con Rivera. Más adelante, cuando ya había regresado a México, Frida escribió a Cristina para comunicarle sus intenciones de viajar en breve a Estados Unidos, incluyendo en la carta un mensaje de Rivera para John Hastings. Asimismo, Frida añadió otro mensaje para Cristina: una impresión de sus labios con seis X y las palabras «No me olvides querida, nunca». Según Herrera, Frida solía poner aquellos besos de pintalabios por todas partes, sin que tuvieran ningún significado especial. Pero en esta ocasión había marcado sus labios en una hoja de papel separada, quizá para que no los viera John Hastings.

En San Francisco la imagen pública de Frida era la de consorte del gran hombre, aunque causó una impresión espectacular por sí sola, y Valentiner no fue el único que quedó prendado de ella. Cuando Edward Weston la vio por primera vez, escribió en su diario: «Qué contraste con Lupe, es tan delgada, parece una muñequita al lado de Diego, pero sólo en apariencia, porque es fuerte y encantadora. No exhibe rastro de la sangre alemana de su padre. Vestida con un traje indio, incluidas las sandalias, causa sensación por las calles de San Francisco.» Frida se alegraba de proyectar esa imagen, incluso en su pintura, que mostraba signos inconfundibles de la influencia de su marido.

La primera evidencia de esa influencia la encontramos ya en los cuadros que Frida pintó antes de la temporada en Cuernavaca. Antes de casarse, pintaba retratos muy planos de miembros de su círculo de amistades y su familia vestidos con ropa convencional, con o sin referencias alegóricas tales como barajas de cartas, cráneos, caballitos de balancín y despertadores; después de su boda, empezó a pintar indios. Era como si acabara de descubrir la existencia de miles de mexicanos hasta entonces invisibles. En la más inesperada de estas

series pintó, en enero de 1931, en San Francisco, *Desnudo de india*, el cuadro que mejor refleja la influencia de Rivera, con la mujer, exhibiendo los oscuros pezones, colocada contra un fondo de gruesas hojas tropicales. Otro cuadro muestra a un gringo sentado en un autobús; tiene los ojos azules y lleva pajarita, y en la mano —el toque de Rivera— sostiene una bolsa llena de dinero. Curiosamente, aunque Frida llevaba traje indio cuando pintó estos cuadros, no lo llevaba en los autorretratos que hizo durante los primeros meses de su matrimonio. Todavía consideraba que su traje indio era un disfraz, que su personalidad existía como algo independiente del trance de Rivera. Pasó un año entero antes del primer autorretrato de Frida Kahlo vestida de tehuana, en abril de 1931, en San Francisco. Es un retrato doble, de estilo *naïve*, y describe la relación con su marido en los mismos términos que empleó Weston en su diario privado. Ella está de pie junto al nuevo dueño de su imaginación, menuda, confiada, con la mano apoyada en la de él, y sus diminutos pies, cada uno del tamaño de uno de los enormes dedos de los pies de Rivera, metidos en sus sandalias indias, tocando apenas el suelo donde el pintor tiene plantadas sus enormes botas.

Pero si la imagen pública de Frida en San Francisco era la de consorte, al parecer fue también allí donde estableció por primera vez una zona de autonomía personal dentro de su matrimonio. Dejando a un lado la ambigua relación con Cristina Hastings, una carta a Nickolas Muray sugiere que en mayo de 1931, el último mes de la estancia de Frida en Estados Unidos, inició su primera relación extramatrimonial heterosexual, con el apuesto fotógrafo húngaro al que acababa de conocer. Sin embargo, Frida se encargó de mantener en secreto su infidelidad, a diferencia de su marido, que nunca disimuló la admiración que sentía por Helen Wills Moody y otras muchas mujeres. Incluso en su correspondencia con amigos íntimos, sólo hacía vagas referencias a su aventura.

El último mural que Rivera pintó antes de marcharse de San Francisco fue un original encargo para la Escuela de Bellas Artes de la ciudad: lo empezó en abril y lo terminó en un tiempo récord, a finales de mayo. Se titulaba *La realización de un fresco*, y prácticamente no contenía ninguna referencia política. Ubicado en una escuela de arte, básicamente estaba pensado como un incentivo para

los alumnos. Rivera pintó a hombres y mujeres trabajando, planeando y construyendo una ciudad, y entonces superpuso el andamio y a una serie de personas pintando un fresco de la construcción de una ciudad. Rivera se pintó a sí mismo sentado en una de las tablas del andamio, de espaldas a la sala, absorto en el trabajo que tenía entre manos, con el amplio trasero sobresaliendo por el borde de la tabla. Una vez acabada, la obra no medía diez metros, sino un total de sesenta, aunque Rivera no quiso cobrar más que los 1.500 dólares acordados inicialmente. Aunque parezca increíble, los adversarios acérrimos de su presencia en San Francisco supieron encontrar otro motivo para sentirse insultados en la prominencia del trasero del artista, y si se trataba de una nota satírica, en todo caso parece ir dirigida contra el propio Rivera. Este fresco fue su primer intento de representar un proceso industrial moderno. Lo firmó con la fecha «Mayo 31, 1931». Frida y él abandonaron Estados Unidos al día siguiente.

Rivera regresó a México tras recibir una larga serie de mensajes cada vez más apremiantes de la presidencia, que quería que retirara su andamio de la escalera del palacio. En cuanto llegó a su país, Rivera eliminó todo lo que Ione Robinson había pintado durante su ausencia, y en octubre había conseguido terminar la pared oeste. Sólo permaneció cinco meses en México, ya que no tenía intención de volver a adaptarse al ritmo de la vida mexicana, tan distinto del de la vida norteamericana. Dos personas le ayudaron a mantener la mente centrada en el mundo exterior. La primera fue Serguéi Eisenstein, que se encontraba en el país filmando ¡Que viva México!, un proyecto que finalmente tuvo que abandonar, cuando ya había rodado más de cincuenta mil metros de película. Una gran parte de ésta estaba dedicada a Posada, y el cineasta pasó un tiempo con Rivera en la Casa Azul, preparando una escena basada en la descripción de Rivera del Día de los Muertos. Eisenstein quedó tan deprimido y frustrado tras el fracaso financiero de su producción, y la consecuente imposibilidad de registrar el impresionante impacto de la cultura mexicana, que estuvo a punto de suicidarse. Afortunadamente en agosto llegaron los lúcidos refuerzos de Élie Faure.

Faure había mantenido contactos intermitentes con su antiguo discípulo desde que Rivera se marchó de Europa, en 1921, y era uno

de los amigos que había intentado ayudar a Angelina y a Marevna en ausencia de su protector. Los primeros intentos de Faure de visitar México habían fracasado por falta de fondos, pero el 24 de julio por la mañana su tren, procedente de Nueva York, llegó a Ciudad de México tras un viaje de cuatro días. Rivera y Frida estaban esperándolo en la estación. Faure se alojó en la posada San Ángel, delante de la nueva casa que los Rivera se estaban construyendo en este barrio. Rivera lo llevó a ver los frescos de Cuernavaca y le presentó al doctor Atl. Faure también se sintió profundamente impresionado por el país. Describió la capital como «una de las ciudades más hermosas del mundo», con sus árboles y sus flores, canales y fuentes, y quedó conmovido por su frescor y su limpieza. Rivera y sus amigos, «todos bolcheviques, naturalmente», le parecieron «tan buenos, tan generosos, tan inteligentes». Describió a Rivera como «un verdadero hermano para mí» y le impresionaron sobremanera la escala y la calidad de su obra. En una carta a su hija, Faure aseguraba que Rivera era «un pintor verdaderamente fabuloso». Más tarde, en su *Historia del arte*, Faure escribió: «Podríamos comparar la riqueza y el vigor de sus temas y sus símbolos con las obras del Renacimiento italiano, cuyos valores morales, en cambio, él ha invertido. [...] En sus gigantescos murales un pueblo oprimido durante cuatrocientos años surge con admirable fuerza, como si se lo dictaran las necesidades instintivas de las masas.» El 8 de agosto Faure partió para California, continuando su vuelta al mundo tras haber pasado casi todo el tiempo con Rivera. Cuando su amigo se marchó, Rivera volvió a su pared del Palacio Nacional, y tras darle los últimos retoques, dejó a un lado el proyecto hasta 1935 y se ausentó de México durante más de dos años.

En San Francisco Rivera había conocido un país «que corría hacia el futuro» y que le fascinó. Antes de abandonar California, había recibido un encargo de William Valentiner para decorar las dos paredes principales del Garden Court, el patio central del Detroit Institute of Arts. Mientras reunía apoyos para realizar ese proyecto, Valentiner había descrito a Rivera como «quizá el mejor pintor de murales contemporáneo, y desde luego uno de los pocos pintores destacados y originales a este lado del océano. [...] La única dificultad —comentaba Valentiner— que algunos le ven son sus tendencias

comunistas [...], pero yo no veo por qué no pueden pasarse por alto sus convicciones políticas, tratándose de un gran artista. [...] Sus precios —añadía Valentiner— son completamente razonables». Según el análisis marxista, con estas reflexiones Valentiner estaba mostrando su preocupación capitalista por el dinero, así como su creencia burguesa de que la política y el arte eran dos asuntos diferentes; pero él era un hombre demasiado sutil y un negociador demasiado hábil para permitir que unas enojosas diferencias de opinión obstaculizaran un encargo importante. En julio Frances Flynn Paine visitó a los Rivera en México y les propuso la celebración de una retrospectiva en el Museum of Modern Art (la segunda retrospectiva organizada por el MoMA; la primera había estado dedicada a Matisse). En septiembre la señora Rockefeller, aconsejada por Frances Flynn Paine, compró los dibujos que Rivera había hecho en Moscú, que ahora se titulaban definitivamente *Primero de mayo, 1928*. Para Rivera, Estados Unidos se convirtió en un territorio prometedor. En los cinco meses que pasó en México en 1931 pintó muy poco, aparte de las veinticinco acuarelas y dibujos que ilustraban «la Leyenda de Popol Vuh», la única muestra de su preocupación por el antiguo México que se aprecia durante su visita. El 13 de noviembre el barco en que viajaban Rivera, Frida y Frances Flynn Paine amarró en Manhattan. Rivera había aprovechado la travesía para empezar a preparar la exposición del MoMA.

El período que va de noviembre de 1931 a marzo de 1933, que Rivera pasó entre Nueva York y Detroit, supuso una consagración. Antes de salir de California había escrito un artículo titulado «¡Escuchad, americanos!».

Cuando decís «América» os referís al territorio que se extiende entre los casquetes de hielo de los dos polos de la Tierra. ¡Al infierno con vuestras barreras y vuestros vigilantes de fronteras! Escuchad, americanos. Vuestro país está sembrado de objetos imposibles que no son hermosos ni prácticos. Muchas de vuestras casas están llenas de copias baratas de ornamentos europeos. [...] Habéis saqueado el Viejo Mundo y habéis construido una América de harapos, botellas y trapos viejos, en lugar de un Nuevo Mundo. [...] Sacad vuestros aspiradores y retirad todas esas excrecencias ornamentales... ¡Proclamad la Independencia estética del Continente Americano!

Llegaba decidido a que en Estados Unidos se aceptara no sólo su arte, sino también sus ideas políticas, y pensaba utilizar sus obras para guiar a sus admiradores hasta sus ideas. Como siempre, estaba preparado para operar en los frentes comercial y político al mismo tiempo, como demostró mediante su decisión de viajar a Detroit pasando por Nueva York. Valentiner le había escrito en abril de 1931 para informarle de que los miembros del consejo de administración del Detroit Institute of Arts habían accedido a que pintara el Garden Court, y Rivera respondió proponiendo su «tarifa de San Francisco»: 100 dólares el metro cuadrado, más gastos y el sueldo de los ayudantes. Pero la exposición del MoMA retrasó sus planes. Rivera ofreció 143 cuadros para la retrospectiva y, como novedad, ocho frescos en paneles móviles, cinco de los cuales eran copias de frescos que ya había hecho en Ciudad de México, mientras que los otros tres trataban sobre Nueva York o tenían tema industrial: el más famoso de ellos es *Bienes congelados*, un cuadro que pretendía resumir la miseria de Nueva York durante la Depresión y el contraste entre los extremos de la riqueza y la pobreza, visibles por todas partes. Ese mordaz comentario social, junto con unas copias de *Zapata y su caballo blanco* de Cuernavaca y *La liberación del peón* de la Secretaría de Educación, se exhibió ante una rutilante multitud en la inauguración. Los Rockefeller se presentaron con todo su séquito, al igual que las otras familias principescas de Manhattan, el grupo de millonarios y famosos que patrocinaban el arte moderno: los Goodyear, los Bliss, los Crowninshield, con Georgia O'Keeffe, Edward G. Robinson, Greta Garbo, Hedy Lamarr y Paul Robeson. ¿No había caricaturizado Rivera el mundo capitalista en las paredes de Ciudad de México? Pues bien, allí estaban en carne y hueso, felices de ver al pintor: «Le presento a William Paley y su esposa; a Harry Bull y su esposa; a John Hay Whitney; al señor Henry Luce y su esposa; los Guggenheim llegarán dentro de unos diez años...»

Rivera y Frida se alojaban en una suite del Barbizon Plaza, y Abby Aldrich Rockefeller había llenado su habitación de flores. Si Rivera consideraba que el capital del capitalismo era decadente y corrupto, a los capitalistas no parecía molestarles demasiado. Para deleite de Rivera, que había decidido tolerar los flirteos homosexuales de su esposa, Georgia O'Keeffe aprovechó la ocasión para seducir a Frida.

El *vernissage* en el MoMA se celebró el 22 de diciembre. Entretanto, en Detroit, el doctor Valentiner esperaba la llegada de Rivera para enero. Entonces cerró el Garden Court y ordenó que empezaran a trabajar en la preparación de las paredes. Clifford Wight, el primer ayudante de Rivera, había escrito al doctor Valentiner en noviembre para pedirle un suministro urgente de cal; ya habían retirado las plantas y habían construido e instalado un andamio móvil. Pero pasó el mes de enero y Rivera no había aparecido.

En Nueva York, Rivera escribía en francés a Jack Hastings, que todavía se encontraba en San Francisco: «En Detroit las cosas no funcionan, la ciudad está arruinada, se han suspendido los contratos artísticos y no tengo idea de si se van a hacer esos frescos o no. [...] Aquí, dos millones de personas visitan a diario mi exposición [...] *mais c'est la crise.*» El 29 de enero Valentiner, ansioso por mantener el proyecto en marcha, escribió a Rivera y le comunicó que lamentaba saber que no se encontraba bien, añadiendo que sin duda se debía a un exceso de trabajo; también le enviaba recuerdos de Helen Wills Woody. El 6 de febrero Rivera escribió a la señora Rockefeller para informarle de que «el señor Weyhe» (seguramente Carl Zigrosser, de la Weyhe Gallery de Nueva York) había comprado los ocho frescos móviles de la exposición (clausurada el 27 de enero), pero le preguntaba si le importaría guardárselos un tiempo más en su garaje. La salud de Rivera mejoró, pero permaneció en Nueva York. La razón de su retraso era la inauguración en Filadelfia de *Horse Power*, un ballet con música de Carlos Chávez, dirigido por Leopold Stokowski e ideado por Rivera, que también había diseñado el vestuario y los decorados. El 31 de marzo los Rivera viajaron en coche pullman al estreno con el mismo selecto público que había asistido a la inauguración del MoMA. El 14 de abril el doctor Valentiner escribió a Rivera y le suplicó que no se retrasara más. La situación era cada vez más «violenta»: el centro del museo llevaba tres meses cerrado, y aunque no quería meterle prisa y se daba cuenta de que era un gran artista, «sería de gran ayuda» que al menos estuviera en Detroit. Esta carta surtió efecto, y Rivera llegó a la ciudad una semana más tarde.

Paradójicamente el hecho de que Rivera se retrasara en Nueva York por capricho pudo salvar el proyecto de Detroit, pues así no

tuvo ocasión de presenciar los sucesos del 7 de mayo de 1932, cuando una manifestación organizada por el Partido Comunista acabó con un enfrentamiento violento en la planta Rouge de la Ford Motor Company, en que murieron cuatro huelguistas. Es difícil imaginar a Rivera pintando los murales de Detroit de haber estado presente cuando se produjo aquel trágico incidente. Su éxito en Nueva York había hecho que se intensificaran las críticas del Partido Comunista. Joseph Freeman, que había regresado a Estados Unidos, volvía a su tarea favorita: difamar a Rivera como artista. Freeman, que firmaba con seudónimo, la tomó con Rivera en el periódico del partido norteamericano *New Masses*, intentando demostrar que su antiguo camarada había dejado de ser un pintor revolucionario «desde el momento en que lo expulsaron del partido». Rivera también fue acusado de ser «un renegado» en varios discursos pronunciados en el John Reed Club. Resultó que su llegada a Detroit coincidía con el momento álgido de la Depresión. En una ciudad con una población de 1.568.662 habitantes, sólo en la industria del automóvil habían sido despedidos 311.000 trabajadores. Para afrontar las pérdidas anuales, Ford redujo el salario de los trabajadores que seguían contratados de 33 dólares a 22 dólares semanales; la cadena de montaje funcionaba al 20% de su capacidad; 15.000 vendedores de coches se quedaron sin trabajo; y los capataces corruptos, que querían aumentar sus comisiones, obligaban a los trabajadores a comprar coches con créditos que no podían pagar, a cambio de conservar sus empleos. En medio de aquel crítico ambiente, el ayuntamiento redujo el presupuesto del Institute of Arts de 400.000 dólares en 1928 a la increíblemente baja cantidad de 40.000 dólares en 1932. El propio Valentiner decidió tomarse una excedencia de ocho meses sin sueldo, que aprovechó para realizar un viaje a Europa, y se preparó para vender su colección privada de dibujos de Rembrandt para financiarse el viaje. Le había costado mucho trabajo encontrar un patrocinador de la visita de Rivera. En el ayuntamiento se hablaba de cerrar el museo y vender su colección, y allí, en el andén de la estación central estaba «el pintor extranjero», recibido por el vicecónsul mexicano y el director del museo, de origen alemán, un artista al que iban a pagar diez mil dólares para que llenara de pinturas comunistas una correctísima pared de piedra.

El hombre que hizo posible que se concretara el proyecto fue Edsel Ford, hijo de Henry Ford, el fundador de la empresa. Cuando el municipio se negó a pagar los sueldos del personal del museo, Edsel Ford accedió a adelantar el dinero. Ford también pagó la costosa preparación de las paredes, incluidos los cuatro mil dólares de gastos imprevistos, y cuando Rivera pidió otros cinco mil para pintar también las dos paredes finales, Ford tampoco se negó. Teniendo en cuenta que el empresario había perdido más de quince millones de dólares el año anterior, aquello no era simple generosidad. Además, su dadivosa actitud inicial tuvo que doblarse cuando la cantidad que había apartado para pagar al artista desapareció en una quiebra, por lo que se vio obligado a reponerla.

Cuando los Rivera llegaron a Detroit, los llevaron de la estación a un enorme edificio situado enfrente del Institute of Arts, el Wardell Hotel. Rivera se enteró de que en aquel establecimiento no aceptaban a judíos, y declaró que tanto él como su esposa lo eran. El hotel, desesperadamente necesitado de clientes, accedió de inmediato a abolir aquella norma y a reducir el precio de la habitación. Entonces Rivera pidió que le enseñaran la colección del Institute, y quedó impresionado por el alcance de las adquisiciones del doctor Valentiner. Cuando llegó a la *Danza nupcial* de Bruegel, Rivera permaneció en silencio durante cinco minutos, sin prestar la más mínima atención a la multitud que se agolpaba alrededor de él. A continuación, apartándose de aquel ejemplo de «saqueo del Viejo Mundo», Rivera, profundamente conmovido, dijo que iba a resultarle muy difícil pintar algo memorable en un museo que tenía un Brueghel colgado en sus paredes. En los días siguientes Valentiner intentó «explicarle Detroit» a Rivera. Valentiner opinaba que la increíble energía y el éxito de la ciudad se debían en primer lugar al clima hostil, pues sólo la gente con más recursos podía vivir y prosperar allí; y en segundo lugar, al hecho de que sus fortunas se centraban en los automóviles y en el genio de Henry Ford. Poco después Rivera conoció a Edsel Ford, que era presidente de la junta del museo, y el empresario y el pintor congeniaron inmediatamente. Ford le enseñó la planta Rouge y le ofreció toda clase de facilidades que pudiera necesitar para estudiar la industria automovilística. Rivera pasó un mes entero en aquel mundo extraordinario; era la primera vez que veía fábricas, talleres de má-

quinas y laboratorios de aquel tamaño, y quedó embelesado por «el maravilloso material plástico de Detroit, que no se agotará ni con varios años de trabajo [...] [como] puentes, presas, locomotoras, barcos, instrumentos científicos, automóviles y aviones». Pese a la Depresión, los Ford tenían planes de expansión, y el mes anterior habían lanzado su nuevo modelo V-8 desde Detroit.

Durante el mes que Rivera pasó en la planta Rouge, llenando cuadernos de bocetos y notas, John y Cristina Hastings se instalaron en el apartamento que los Rivera ocupaban en el Wardell Hotel. Hastings volvía a unirse con Clifford Wight para trabajar de ayudante de Rivera, dejando a Frida y a la vizcondesa para que se distrajeran lo mejor que pudieran.

Hacia finales de mayo, Rivera, tras afirmar que la industria del acero era «tan hermosa como las primeras esculturas aztecas o mayas», estaba preparado para presentar su proyecto preliminar a Valentiner y a Edsel Ford. Había decidido dedicar los dos paneles de mayor tamaño que le habían preparado en el Garden Court a la fábrica de automóviles Rouge de Dearborn, Michigan, lugar de nacimiento de Henry Ford. Aunque Rivera, que a los tres años de edad conducía locomotoras, no sabía conducir un coche, le fascinaba su proceso de fabricación. Para referirse a la historia de Detroit, sugirió pintar todos los paneles secundarios disponibles en el patio con temas extraídos de los materiales naturales de la región que se empleaban en la fabricación de automóviles. Edsel Ford volvió a hacerse cargo de los gastos, y el contrato definitivo estipulaba que Rivera pintaría veintisiete paneles por un total de 20.889 dólares. El precio original era de diez mil dólares.

Los dos frescos de mayor tamaño que Rivera pintó en Detroit están ubicados en los lados opuestos de un patio con el suelo de mármol. Desde el punto de vista de la armonía entre el edificio y el tema, son probablemente los frescos más difíciles que pintó Rivera, pues las paredes de piedra de la sala están decoradas con esculturas y recuerdan el interior de un templo neoclásico. Pero el techo es de vidrio transparente, lo que al menos proporciona una iluminación espléndida. En la pared norte, en el primero de los dos grandes paneles diseñados por Rivera, representó la fabricación del motor y la transmisión del Ford 1932 V-8. Hay escenas en la fundición, y se ve cómo

vierten el acero fundido en los moldes; luego están las cintas transportadoras, las cadenas de montaje y la puesta a punto del motor recién fabricado. Es una escena llena de maquinaria y figuras, repleta de actividad. Las personas representadas en los murales, con sus expresivos rostros, están vivas y trabajan, y apreciamos la energía humana y mecánica requerida para convertir el acero en automóviles.

En la pared opuesta, la pared sur, Rivera representó el taller de carrocería, con la trituradora, las soldadoras y el horno de pintura, así como la cadena de montaje final. Y en una franja de grisalla insertada en la base de los dos frescos principales mostró aún más detalles, que incluyen el reloj registrador (donde los obreros introducen sus tarjetas), las fiambreras abiertas a la hora del almuerzo y el paso elevado junto a la puerta 4 de la fábrica. Los detalles mecánicos son muy precisos; los frescos reflejan a la perfección la atmósfera de la planta Rouge, excepto el ruido, aunque éste parece intuirse en el mural de la pared norte. Ambas pinturas tienen un gran sentido de la exigencia: los segundos pasan, hay que montar los coches, no sólo porque el señor Ford quiere el dinero, sino porque los clientes están esperando. Precisamente un grupo de clientes contempla la cadena de montaje final, rodeados de las innumerables herramientas que participan en la fabricación de la máquina. El amplio colorido contribuye a destacar los detalles. Gracias al techo de cristal, la luz y las sombras del cielo dan caza a esos colores durante todo el día por el vestíbulo. En la pared norte hay unos bloques de azules y grises, pero también están el resplandor naranja y los destellos amarillos de los hornos, las siluetas de los hombres con mascarilla y capucha, con sus largas barras. Los bloques de color quedan interrumpidos por los tonos amarillo verdosos de la piel de los brazos y las caras de los hombres que vierten arena en los moldes, uno de los cuales resulta ser un retrato del artista con sombrero de hongo, una señal del deseo de Rivera de identificarse con el destino de aquellos a los que estaba inmortalizando. Están las franjas de monos verde caqui que llevan algunos de los obreros, y las diversas tonalidades de los cientos de superficies metálicas, que reflejan minuciosamente la luz interior del mural. Al mirar en alguno de los rincones más oscuros de esta vasta caverna industrial, el espectador pregunta cómo debe de oler, y retrocede ante el calor de las superficies y el ruido de las enormes

galerías. En la pared sur los colores ofrecen una impresión más comedida y acabada. Todavía nos encontramos en el interior de la planta Rouge, pero aquí los obreros trabajan en los coches, no en el acero como materia prima. El único fuego que hay es el de los arcos eléctricos que brotan cuando golpean o cortan el metal con cuchillas manuales, pero la luz exterior, que tanta electricidad le ahorraba al señor Ford, entra por las altas ventanas de la fábrica. El único rastro de la Depresión presente en la planta Rouge está en el sombrero de papel que lleva uno de los obreros de la pared sur. En él leemos las palabras «We want» (queremos); en la parte posterior del sombrero, que no vemos, estaba escrito «beer» (cerveza).

Sobre los dos paneles principales, y sobre unos paneles más pequeños de las paredes este y oeste del Garden Court, Rivera pintó otros veinticinco frescos dedicados al estado de Michigan, a las materias primas con que se fabricaban los coches y a una variada pero curiosa selección de procesos naturales y científicos. Dos mujeres desnudas, de hermosas curvas, una con semillas en la mano y la otra con frutas, adaptan satisfactoriamente su postura a los reducidos paneles. Dos suculentos y apetitosos bodegones que ilustran la cornucopia de Michigan resplandecen con una mezcla de rojos y naranjas que recuerda a Cézanne. En otros paneles, estratos geológicos, crustáceos, fósiles y una reja de arado alternan con un estudio de una operación quirúrgica que representa la herida abierta, las manos enguantadas del cirujano, la serie de instrumentos y un colorido abanico de órganos internos. El panel más famoso, titulado *Vacunación*, muestra a un niño rubio junto a una enfermera que lo sujeta, al que un médico está vacunando; el grupo lo enmarcan un caballo, un toro y unas ovejas, los animales de los que se ha extraído el suero. Las figuras están dispuestas como una Sagrada Familia, y el cabello rubio del niño parece una aureola, una prueba más de la admiración que Rivera sentía por el simbolismo cristiano, y de su talento para reciclarlo. Una de las imágenes más impactantes es la de un feto humano encerrado en el bulbo de una planta. Los paneles principales también destacan por su ingeniosa composición. En dos murales, de 72 m² cada uno, el pintor consiguió representar el proceso de producción, fabricación y montaje del motor, la transmisión y la carrocería de un automóvil. Las pinturas muestran cincuenta procesos in-

dustriales diferentes con todo detalle, incluida la pausa para el almuerzo, y componen el mayor mural de una fábrica del siglo XX funcionando a pleno rendimiento.

Rivera estaba completamente concentrado en su trabajo de Detroit, que inició el 25 de julio de 1932. Solía empezar a trabajar hacia medianoche, pintando el esbozo en blanco y negro con luz incandescente, para poder aplicar colores al amanecer, con luz natural. Una sesión de trabajo duraba entre ocho y dieciséis horas, según la temperatura, la humedad y el tiempo que el yeso tardara en secarse. En septiembre E. P. Richardson, el ayudante de dirección del museo, escribió a Valentiner, que se encontraba de viaje, para informarle de los progresos de la obra, y añadió: «Rivera dice que prefiere pintar dos paredes que escribir una carta.» Rivera acabó el trabajo cerca de ocho meses más tarde, el 13 de marzo del año siguiente, y en cuanto lo hizo se desató una tormenta que Valentiner, que acababa de regresar de Europa, calificó de «espantosa».

El *lobby* que se formó en Detroit con el objetivo de destruir los murales de Rivera estaba compuesto por una variada mezcla de patriotas, anticomunistas, filisteos y fanáticos. Diez días después de que Rivera desmontara su andamio, Valentiner le escribía a su homólogo del Chicago Art Institute: «Aquí hay un grupo muy numeroso de gente que quiere retirar los murales, y estoy haciendo todo lo posible para recoger opiniones por todo el país que puedan ayudarnos.» La Iglesia católica y la Iglesia evangélica habían criticado los frescos, por considerarlos blasfemos y paganos. Clyde Burroughs, secretario del instituto y defensor del pintor, le escribió a un indignado detractor: «Si Rivera es comunista, le aseguro, porque lo conozco, que usted lo encontrará amable y educado.» Los rumores acerca del carácter escandaloso de la obra de Rivera se habían iniciado mucho antes de que los murales fueran expuestos al público, y en cuanto se abrieron las puertas, una multitud —veinte mil personas al día— invadía el museo para examinar aquellas atrocidades. Políticos, directoras de asociaciones de mujeres y diversos miembros del grupo de presión protestaron, guiados por la prensa local. Los murales eran antiamericanos y difamatorios; «un ardid publicitario ideado por Edsel Ford»; «un insulto contra Detroit»; eran «pornográficos» y «comunistas» y, según un concejal, «había que taparlos». Uno de los líde-

res protestantes, intuyendo una blasfemia, fue al museo a entrevistar a Valentiner y protestó enérgicamente por el panel de la *Vacunación*, alegando que constituía una referencia a la Natividad. Y si no lo era, quería saber por qué el niño tenía una aureola alrededor de la cabeza. Rivera, que casualmente estaba cerca de allí, no arregló las cosas con su respuesta: «Porque todos los niños tienen aureola.» La otra contribución que el artista hizo a la defensa de su obra fue escribir un artículo en una revista, en el que atacaba a sus críticos. Mencionaba «el curioso espectáculo de los prelados locales de dos organizaciones religiosas de origen europeo —una de las cuales [la Iglesia católica] confiesa abiertamente su lealtad a un potentado extranjero, mientras que la otra está enraizada en tierra extranjera—, incitando a la gente a la defensa "patriótica" de un exótico patio renacentista de lo que ellos censuran por considerarlo "una invasión antiamericana", a saber, la representación pictórica de la base de la existencia de su ciudad y la fuente de su riqueza, realizada por un descendiente directo de los aborígenes americanos». Este comentario recordaba otro hecho por Valentiner, según el cual entre los miembros de la oposición había «enemigos en la Iglesia y en los círculos políticos [...] que representaban a poderes internacionales [el Vaticano] cuya influencia se hacía patente allí donde iban».· E. P. Richardson dirigía el contraataque en nombre del Institute of Arts, encaramado en la fuente del Garden Court y repitiendo una y otra vez su discurso, con el que explicaba que aquellos murales eran «realismo monumental», un «estudio del genio mecánico americano», y «un notable homenaje a una civilización puramente americana». Richardson era un orador persuasivo, aunque en realidad lo habían elegido para interpretar aquel papel porque era el único de los dos directivos del museo cuya lengua materna era el inglés, un dato que afortunadamente la oposición nunca llegó a descubrir.

Alimentado por la controversia, el interés del público fue creciendo y pronto se convirtió en un entusiasmo generalizado, por lo que una gran multitud acudió a contemplar la obra de Rivera. Valentiner afirmaba que nunca entendería cómo se habían iniciado los rumores hostiles, pero hallamos una posible explicación en una carta que le escribió en diciembre de 1932, mucho antes de que los murales estuvieran acabados, uno de los miembros del consejo de

administración del museo, Albert Kahn, el excelente pero daltónico arquitecto del Fisher Building de Detroit. Kahn envió a Valentiner una copia de una carta que había recibido de Paul Cret, el arquitecto del edificio del Institute of Arts. Al parecer, Cret estaba furioso porque habían encargado los murales sin su conocimiento ni aprobación, y más aún porque «no armonizaban lo más mínimo» con el «estilo artístico internacional» del edificio. Es posible que las amargas quejas de Cret fueran la semilla a partir de la cual creció la oposición política. La campaña acabó cuando preguntaron a Edsel Ford por qué había permitido que se cometiera aquel sacrilegio y él contestó que porque le gustaban aquellos murales. Fue como decirle a Detroit que se ocupara de sus asuntos, y el tema quedó zanjado. La obra de arte de Rivera estaba a salvo. En el Garden Court de Detroit un cliente inteligente le había proporcionado uno de sus mejores emplazamientos, y juntos habían convertido aquella oportunidad en un éxito. Uno de los aspectos más importantes del logro de Rivera, a la vista de los acontecimientos posteriores, fue su éxito político al hacer una declaración sobre la industria moderna, que era a la vez acorde con sus propias creencias y aceptable para sus millonarios mecenas.

Pese a que Rivera estaba satisfecho con su obra de Detroit, no fueron tiempos fáciles para él ni para Frida. En julio de 1932 ella sufrió un aborto. Fue ingresada en el Henry Ford Hospital, donde Frida se consoló dibujando el feto que había perdido. Rivera tenía en su andamio unos fetos que utilizaba para pintar y, sin atender a los consejos de los médicos, se los llevó a Frida al hospital. El feto masculino muerto del dibujo de Frida se parece mucho a Diego, cuya desnuda esposa lleva el collar indio que Rivera le pintó en su desnudo de Cuernavaca.

Para Frida, el aborto de Detroit fue la culminación de un largo período de angustia e indecisión que marcó un momento decisivo en su vida. En una carta que dirigió al doctor Leo Eloesser de San Francisco, escrita el 26 de mayo de 1932, cinco semanas después de la llegada de los Rivera a Detroit, Frida describía con todo detalle su estado de ánimo. En esa carta, dirigida a un médico que se convertiría en uno de sus mejores amigos, aseguraba que estaba embarazada de dos meses y que había solicitado que le practicaran un aborto «debido a mi estado de salud». (El único problema de salud que te-

nía en esa época era una llaga en el pie.) Tras la solicitud del aborto, el médico, el doctor Pratt, le había suministrado una mezcla de quinina y aceite de ricino, lo cual sólo provocó una ligera hemorragia, por lo que el doctor Pratt, que tenía todo el historial de Frida, le sugería que llevara adelante el embarazo y que, dados los problemas de pelvis y columna que tenía, causados por el accidente, diera a luz mediante cesárea. Enfrentada a la decisión entre abortar o tener un hijo, Frida consideraba que lo más importante —«y Diego opina lo mismo que yo»— era su salud. Entonces formuló una serie de preguntas, llenas de afirmaciones objetivas intercaladas.

¿Qué era más peligroso, abortar o dar a luz? Dos años atrás, en 1930, le habían practicado un aborto a los tres meses del embarazo; ahora se suponía que sería más fácil, porque sólo estaba de dos meses, así que ¿por qué le aconsejaba el doctor Pratt que tuviera el niño? Debido a su «herencia» (la epilepsia de su padre), lo más probable era que el niño naciera con problemas de salud. El embarazo la debilitaría y ella no era una mujer fuerte. Si daba a luz en Detroit, tendría «terribles problemas» para viajar a México con un niño recién nacido. En su familia no había nadie que pudiera ocuparse de ella, y «el pobrecito Diego, por mucho que quiera cuidarme, no puede hacerlo», porque estaba muy ocupado. A Diego no le interesaba tener un hijo, pues estaba pendiente únicamente de su trabajo, «y tiene toda la razón del mundo». Un hijo impediría a Frida viajar con Diego, lo cual les causaría problemas. Pero si el doctor Eloesser opinaba, al igual que el doctor Pratt, que un aborto podía ser peligroso para su salud, ella estaba dispuesta a tener el bebé. ¿O estaba preocupado el doctor Pratt porque el aborto era ilegal? «Un paso en falso puede llevarme a la tumba», concluía Frida (y añadía un pequeño dibujo de un cráneo y dos tibias).

Antes de que el doctor Eloesser tuviera ocasión de contestarle, Frida ya había tomado una decisión: iba a tener el niño. Dicho de otro modo: pese a que en la carta ella se decantaba por el aborto debido al riesgo que el embarazo suponía para su salud, incluso para su vida, Frida quería tener un hijo, a pesar del peligro y las opiniones de su marido, no podía dejar pasar aquella oportunidad. Pero en cuanto decidió seguir adelante con el embarazo, ignoró las instrucciones del médico y los consejos que le daba todo el mundo, inclui-

do Rivera, y se negó a quedarse descansando en la habitación del hotel. Rivera le pidió a una joven pintora, Lucienne Bloch, que se instalara con ellos en la suite y se quedara con Frida durante el día, con la esperanza de que eso animaría a su esposa a pintar. Pero Frida empezó a tomar clases de conducir y se mantuvo tan activa como pudo. La consecuencia previsible de ese comportamiento fue el aborto espontáneo del mes de julio.

A veces se ha acusado a Rivera —sobre todo, lo hizo Ella Wolfe— de presionar a su esposa para que no tuviera hijos, pero eso podría no ser cierto. Frida estaba convencida de que el parto podía matarla: «Un paso en falso puede llevarme a la tumba.» No le asustaba tener que someterse a otras operaciones más graves, pero estaba convencida de que un aborto podía poner su vida en peligro. Es decir, al parecer, la peor secuela de su accidente de tráfico era psicológica. El recuerdo del dolor que había sufrido en la pelvis le había producido un insuperable temor al parto y a las operaciones ginecológicas. Su trauma era tan profundo, que hasta había inventado una terrible herida que nunca había sufrido. Durante toda su vida Frida Kahlo afirmó que la barra de acero que le perforó la pelvis le había atravesado el cuerpo. «La barandilla me atravesó como una espada atraviesa a un toro. [...] Así perdí la virginidad», le aseguró a Raquel Tibol. Pero Alejandro Gómez Arias, que era su novio en aquella época, y la persona que ayudó a sacarla de entre los hierros retorcidos, afirma que eso no es cierto: la barandilla se le clavó, pero no le atravesó el cuerpo. En su opinión, Frida inventó esa herida sexual para explicar a su familia por qué no era virgen en el momento del accidente. Quizá recordaba que su padre había interrumpido todo contacto con una hermana mayor suya que se había fugado con su novio. Sin embargo, el hecho de que Frida repitiera esta historia, debidamente aderezada, durante el resto de su vida indica la existencia de una razón menos calculada, más subconsciente. Traumatizada por el accidente, desesperada por tener y por no tener un hijo, pero incapaz de superar el recuerdo del dolor, Frida no permitió que le practicaran un aborto, pero en cambio hizo cuanto pudo para tener un aborto espontáneo.

En septiembre de 1932 Frida recibió un mensaje en que le comunicaban que su madre se estaba muriendo, y al día siguiente sa-

lió en tren hacia Ciudad de México, llevándose con ella a Lucienne Bloch. «Te adoro, mi Diego —le escribió a Rivera durante su ausencia—. Siento como si hubiera dejado a mi niño solo, y siento que me necesitas.» Rivera compartía sus sentimientos, y durante su ausencia, como ya no había nadie que le preparara los platos que a él tanto le gustaban, sobrevivía a base de un régimen de cuatro limones, seis naranjas y dos pomelos al día, con un litro de zumo vegetal. Adelgazó cuarenta y cinco kilos, y acabó pareciendo un elefante viejo o un globo a medio inflar. Tenía que ponerse la ropa de Clifford Wight, su esbelto jefe de ayudantes inglés. Cuando en el mes de octubre Frida regresó, Rivera fue a recibirla a la estación y ella no lo reconoció con aquel atuendo tan inusual. Cuando él la llamó, Frida se quedó horrorizada.

§ § §

MIENTRAS TODAVÍA TRABAJABA en Detroit, Rivera había iniciado negociaciones con la familia Rockefeller para realizar otro gran proyecto: la decoración del vestíbulo del nuevo edificio de la Radio Corporation Arts (RCA), en el Rockefeller Center de Manhattan. Este ambicioso proyecto se convirtió en una calamidad sólo dos meses más tarde, provocó uno de los mayores escándalos de la historia del arte del siglo XX y puso fin a la carrera de muralista de Rivera en Estados Unidos. Sin embargo, el proyecto no habría podido empezar de forma más favorable.

Rivera y Frida llegaron a Nueva York en marzo de 1933, tras once meses en Detroit. Esta vez no podían producirse retrasos. Rivera comprendió que estaba tratando directamente con empresarios realistas, y la construcción del edificio ya se había retrasado respecto al calendario. La situación era muy diferente a la de Detroit, pues Edsel Ford tenía un interés personal por el arte, y contaba con el doctor Valentiner para hacer de intermediario si era necesario. Aquí el interés artístico lo proporcionaba Abby Aldrich Rockefeller, que no pagaba directamente el mural y ni siquiera era la propietaria de la pared. Tampoco había intermediarios. De hecho, Rivera tuvo que negociar con el consejo de administración de Todd, Robertson, Todd Engineering Corporation, los directores de la construcción del

Rockefeller Center, a quienes, junto con el arquitecto Raymond Hood, habían contratado para supervisar el proyecto, y que constituían el verdadero poder.

En aquella época, la dinastía Rockefeller la dirigían John D. Rockefeller júnior, de cincuenta y nueve años, diez años mayor que Rivera, y en la cumbre de su poder; y su padre, J. D. sénior, que tenía noventa y cuatro años y a quien sólo le quedaban cuatro de vida. A Abby Aldrich, la esposa de J. D. júnior, no le interesaba la política, sino el arte moderno, y sobre todo le interesaba obsequiar a Nueva York con la mejor colección del mundo (había sido una de las promotoras de la creación del MoMA, inaugurado en 1929). Los Rockefeller tenían dos hijos, que por aquel entonces ya eran lo bastante mayores para participar en los negocios de la familia: J. D. III y Nelson. El hermano mayor frustraba continuamente las incursiones del joven Nelson —de veinticinco años de edad— en los negocios familiares, por lo que éste andaba buscando una parcela en que pudiera operar por su cuenta. Los intereses artísticos de su madre le proporcionaron esa parcela. El complejo del Rockefeller Center era un proyecto enorme en el centro de Manhattan, en un terreno de nueve hectáreas ocupado por viviendas en decadencia, donde todos los contratos de arrendamiento habían fracasado entre 1928 y 1931. Los Rockefeller estaban invirtiendo parte de su fortuna, que procedía de la Standard Oil Company, en la urbanización de fincas, cuya explotación suponía una especulación de alto riesgo en Nueva York durante la Depresión. Surgieron tantos proyectos para aquel terreno, que J. D. júnior hizo entrar al grupo Todd como socio, para que se encargaran de la explotación, ejerciendo de directores, arquitectos y constructores. Los Todd ya habían trabajado para los Rockefeller en un proyecto de urbanización en el pueblo de North Tarrytown (en la actualidad Sleepy Hollow), en las orillas del río Hudson, en el que las empresas locales habían criticado su actuación, pues según ellas los Todd habían aceptado ofertas por encima de las pujas más bajas. Los Todd no eran visionarios. Su especialidad era edificar rascacielos y llenarlos de inquilinos. El Rockefeller Center era importante por las dimensiones de la construcción y el hecho de que estaba siendo edificado en plena Depresión. Sin duda era un asombroso acto de fe en el sistema capitalista, y en él los Rockefeller se jugaban todo su

prestigio. Se organizaron dieciséis comités de dirección. Nelson formaba parte de siete de ellos; su hermano mayor, de otros seis, pero cuando aquél empezó a tomar iniciativas propias, los Todd bloquearon sus competencias.

El hecho de que la Standard Oil Company estuviera construyendo diecinueve grandes y lujosos edificios en el centro de Manhattan, entre la Quinta y la Sexta Avenidas, ofrecía a Abby Aldrich Rockefeller una excelente oportunidad para encargar pinturas murales, y convenció a su marido de que diera su aprobación. Abby Aldrich era una gran admiradora de Rivera, que en aquella época estaba considerado el más famoso muralista del mundo, aunque en realidad el nombre de Rivera lo propuso Nelson, como miembro de los consejos de administración del Rockefeller Center y el MoMA. El proyecto original, cuidadosamente controlado por los Todd, tenía previstos unos murales de color sepia en el vestíbulo, y contrataron a Frank Brangwyn y a Josep Maria Sert para realizarlos. A Rivera le ofrecieron la posición más destacada, dentro del vestíbulo y delante de la puerta principal, con un panel de diecinueve metros de longitud y cinco de altura. Rivera consiguió modificar considerablemente las indicaciones previas de Todd, insistiendo en el fresco y no en la pintura sobre planchas de madera, para después incidir en el color. Rivera se comunicó con Raymond Hood escribiéndole en francés desde Detroit, pero envió copias de todo a Nelson, suponiendo que de ese modo se saltaba un escalón de la jerarquía. Al parecer nunca comprendió que el verdadero poder del Rockefeller Center lo ostentaba el grupo Todd.

Al principio todo funcionaba bien. Aunque a regañadientes, Hood cedió respecto al color y se puso de acuerdo con Rivera sobre el tema. Iba a ser *Hombre en la encrucijada mirando con esperanza y altura el advenimiento de un nuevo y mejor futuro*, un título a todas luces demasiado largo. Recordaba la prosa grandilocuente de J. D. júnior, cuyo credo personal está grabado en granito en el exterior del edificio. Ese texto sugiere una detenida lectura de los Diez Mandamientos y el Credo: el número cuatro es «Creo en la dignidad del trabajo»; y el cinco, «Creo que el ahorro es esencial»; el número diez, «Creo que el amor es lo más grande del mundo». Dios no aparece hasta el número nueve. En enero de 1933 Hood aprobó un diseño preliminar,

antes de que Rivera hubiera visto siquiera el edificio. Cuando lo vio, en febrero, modificó su dibujo y lo hizo políticamente explícito, con el capitalismo en un lado (la «mala elección») y el socialismo marxista en el otro (la «elección correcta»). Fue una insolencia por su parte, y un riesgo colosal. Demostraba muy mal juicio, pero había razones que explican aquel fatal error.

Todos los cálculos que hizo Rivera se basaban en su convicción de que el Rockefeller Center lo dirigían los Rockefeller. Nelson, que constantemente intentaba aumentar su influencia en el proyecto, no hizo nada para sacar al pintor de su error. Rivera se llevaba bien con el joven Nelson, pero confiaba especialmente en su madre, Abby Aldrich, a la que consideraba una mujer inteligente, con buen gusto y sensibilidad, que a menudo le había preguntado sobre sus ideas políticas y había discutido con él sus respuestas, en francés. A Frida, que hablaba con la señora Rockefeller en inglés, también le caía bien. «Respecto a Diego —le escribió en una carta desde Detroit—, usted ya sabe que es como un niño. Está muy enfadado conmigo. [...] Echa mucho de menos a su hija pequeña, y me ha confesado que la quiere más que a mí.» El 6 de marzo de 1933 Frida escribió a la señora Rockefeller para enviarle «muchos besos» y asegurarle que cuando llegara le enseñaría sus cuadros. Antes se había mostrado entusiasmada con las fotografías que había recibido de la pequeña nieta de los Rockefeller. El caso es que los Rivera consideraban que se habían convertido en «amigos de familia» de Abby Aldrich. Sobre todo Frida, que tras perder a su madre y su hijo nonato el año anterior, necesitaba amigos. Rivera estaba convencido de que disfrutaba de una posición privilegiada, y que podía contar con el grado de libertad de expresión que necesitara.

A finales de marzo, en cuanto llegó a Nueva York, Rivera empezó a pintar en el edificio RCA, y en abril Abby Aldrich visitó el andamio y quedó embelesada con la sección que ya estaba terminada, y que representaba la manifestación soviética del día del Trabajo (el tema se parecía mucho al de los bocetos que ella había comprado en 1931). Los problemas empezaron el 24 de abril, cuando el *New York World-Telegram* publicó un artículo titulado: «Rivera pinta escenas de actividades comunistas, y John D. Jr. corre con los gastos.»

En 1992 la crítica Carla Stellweg declaraba que Nelson Rockefeller

destruyó el mural del edificio RCA porque había «indignado a un público que lo encontraba anticapitalista». Pero la realidad de los hechos era muy distinta. La prensa de Nueva York llevaba tiempo a la espera del siguiente escándalo provocado por Rivera. El 2 de abril el *New York Times Magazine* publicó un artículo de Anita Brenner, que afirmaba que «Rivera se ha convertido en una causa. [...] En Detroit, si las palabras fueran balas, ahora las paredes estarían destrozadas. La era de la ciencia que el pintor tiene que pronosticar y ensalzar en las paredes principales del edificio RCA [...] representa también la emancipación del pintor de su estudio [...]; [en el futuro] su función consistirá en servir a la industria y la ciencia, al igual que en otras épocas Leonardo y Cellini sirvieron a los Borgia y a Dios». Así que Rivera era Leonardo y los Rockefeller eran los Borgia.

Brenner insinuaba otra de las preocupaciones de Rivera: cómo reconciliar sus creencias políticas con sus murales públicos norteamericanos. En la Capilla Scrovegni Giotto había colocado una escena de Enrico Scrovegni con la Virgen en una posición destacada, pese a que Scrovegni procedía de una familia de famosos prestamistas. En Detroit había resultado igual de sencillo combinar la fascinación que Rivera sentía por la maquinaria y el esplendor visual del trabajo industrial con el amor que Edsel Ford sentía por el arte y su papel creativo como industrial. Además, el señor Ford era muy agradable; «no tenía ninguna de las características de un capitalista explotador», como Rivera le confesó a Valentiner. Era «sencillo y directo como cualquier obrero de sus fábricas». Así pues, Edsel Ford también se había ganado un puesto destacado en el fresco. Pero se habían producido aquellas muertes ante las puertas de la planta Rouge, y sobre eso Rivera no había hecho comentario alguno. En noviembre de 1932 a Siqueiros le habían negado el permiso para permanecer en Los Ángeles tras pintar un ataque categórico contra «el imperialismo y el racismo de Estados Unidos». Por el contrario, ¿Rivera había sido en Detroit la hoja de parra del señor Ford y estaba desempeñando ahora el papel, todavía más ignominioso, de pregonero del señor Rockefeller en Nueva York? Por supuesto que no, como pondría de manifiesto su mural del RCA. No había ninguna posibilidad de adular al príncipe de Manhattan.

Al igual que había sobreestimado el papel de la familia Rockefeller, Rivera subestimó el de los arquitectos. Hasta entonces sólo había tenido que negociar con un arquitecto en una sola ocasión, pero eso había sido en San Francisco, donde no había tenido problemas. A juzgar por la correspondencia, la Todd Corporation y J. D. júnior, estaban de acuerdo respecto a la función de los murales: los instalaban para que el edificio atrajera a posibles inquilinos. John R. Todd, presidente de la Todd Corporation, había viajado anteriormente a París para sondear a Matisse y a Picasso, pero no había tenido éxito. J. D. júnior creía que ambos pintores eran los más valiosos «publicitariamente hablando». Rivera «no le gustaba mucho», pero suponía que sería un «buen reclamo» (para los inquilinos). En estas circunstancias, la posibilidad de que se produjeran malentendidos era considerable, y el artículo del *World-Telegram*, pese a describir más adelante el resultado como «un espléndido mural», era lo único que faltaba para alarmar a los Todd. Además, aumentaba el interés del público por la obra que estaba realizándose; el ambiente en el edificio se hizo más tenso cuando los defensores de Rivera empezaron a congregarse allí para verlo pintar, algunos de ellos tomando fotografías, y los vigilantes del RCA se pusieron más agresivos. Uno de los ayudantes de Rivera era Ben Shahn, quien describió lo ocurrido a continuación en un programa de radio emitido en 1965:

> Íbamos atrasados y trabajábamos día y noche. [...] Los otros trabajadores, que nos llevaban ventaja, estaban pintando el techo, y unas gotas de pintura mancharon el mural. El capataz no nos hacía caso, así que vino un tal señor Hood, del gabinete de arquitectos. Yo le hice subir al andamio para enseñarle aquellas manchas grasientas de óleo con que estaban pintando el techo, y que cuando salpicaban el fresco extendían el aceite. Él estaba muy disgustado. Mientras miraba el mural, de pronto señaló hacia abajo y preguntó: «¿Quién es ése? ¿Trotski?» y yo contesté: «No, Lenin.» Y a raíz de eso empezó el jaleo.

Lenin no aparecía en el proyecto preliminar.

Los Todd pidieron a Nelson Rockefeller que interviniera. El 4 de mayo Nelson le escribió una moderada carta a Rivera en que señalaba que el retrato de Lenin «podía ofender a mucha gente», que

aquél era un edificio público y «me temo que tendrá que sustituir el rostro de Lenin por el de algún desconocido». Shahn recordaba que Rivera estaba convencido de que, como había ocurrido en Detroit, podría capear la crisis. Al fin y al cabo, J. D. júnior y Abby Aldrich le apoyaban, y sólo un mes atrás Nelson Rockefeller le había escrito para darle la bienvenida a Nueva York, añadiendo: «Todos nosotros lamentamos la polémica que se levantó tras la presentación de sus murales en Detroit.» Rivera se defendió asegurando que la figura de Lenin sí aparecía en el dibujo original, pero de todos modos se ofreció para realizar un cambio radical, dejando a Lenin donde estaba pero retirando la escena de la partida de bridge del lado opuesto, añadiendo «en perfecto equilibrio con la sección de Lenin, el retrato de algún gran líder histórico americano, como Lincoln». Dicho de otro modo, se ofrecía a hacer elegir al visitante del fresco entre un modelo norteamericano o soviético del futuro. El capitalismo ya no sería presentado sencillamente como una forma de mal social. Rivera le hizo esta oferta a Nelson Rockefeller en una carta fechada el 6 de mayo, pero nunca recibió respuesta. La organización Todd, cada vez más insatisfecha con la situación, se dio cuenta de que había surgido una oportunidad para romper el contrato con Rivera, basándose en el hecho de que éste había modificado el proyecto sin consultar con ellos. Hugh Robertson, miembro del consejo de administración de Todd, escribió a Rivera el 9 de mayo. La carta no estaba redactada con tono hostil, pero no ocultaba una firme inflexibilidad, pues rechazaba tácitamente la oferta de representar a Lincoln y no mencionaba a Lenin. Robertson afirmaba que el «boceto» preliminar había hecho creer a los directores del proyecto que «su obra sería puramente imaginativa», en ningún momento se había insinuado que la obra pudiera incluir «ningún retrato ni ningún tema de carácter polémico». Esa objeción iba mucho más allá de la referencia a Lenin, por supuesto. Sugería que el mural de Rivera debía ser completamente apolítico. Los Todd estaban buscando una ruptura, no un acuerdo. La carta se la entregó a Rivera en mano Frances Flynn Paine, su agente en Nueva York, y cuando ella informó de que no había tenido el efecto deseado, Robertson decidió visitar el andamio personalmente. Shahn describió la escena que se produjo.

Un día [el 9 de mayo] Rivera y yo estábamos solos en el andamio cuando entraron varias personas. Nos habían cambiado el andamio, que era fijo, y nos habían puesto uno con ruedas. Pues bien, esas personas entraron y frenaron el andamio. Luego dijeron: «Señor Rivera, tendrá usted que parar.» No sé quiénes eran aquellos caballeros [iban encabezados por Hugh Robertson, secretario de la Todd Corporation]. Y como él dijo que no pensaba parar, fueron a buscar a unos hombres y se llevaron nuestro andamio. Diego hizo un poco de teatro. [...] Así se acabó todo.

Hicieron bajar a Diego, le entregaron un talón con el resto de sus honorarios —14.000 dólares— y le ordenaron que dejara el trabajo. Sacaron a Shahn y a Rivera del edificio y ni siquiera les permitieron llevarse sus herramientas. La noticia se extendió rápidamente, y aquella noche la policía tuvo que dispersar a unas trescientas personas, a las que el *Herald Tribune* calificó de «comunistas». Ya habían tapado el fresco con una gran pantalla. La Todd Corporation publicó una declaración según la cual Rivera «podría terminar su trabajo» cuando accediera a realizar «una serie de cambios en el mural, para que éste se adaptara mejor al proyecto arquitectónico».

Lo cierto es que los Todd hicieron todo lo posible para impedir que se llegara a un acuerdo. Nelson Rockefeller no participó en las últimas negociaciones —los Todd trataron directamente con su padre—, pero estaba el influyente crítico Walter Pach, un amigo de Élie Faure, a quien la señora Rockefeller conocía bien, y que trató de intervenir. Rivera le había pedido ayuda el día 10 de mayo, y Pach intentó obtener permiso de J. D. júnior para que Rivera terminara el fresco y dejaran verlo a una serie de personas antes de que se tomara una decisión. El doctor Valentiner, que había visitado a Rivera en el andamio poco antes de que lo retiraran, lo había encontrado de un humor conciliador. Al parecer había comprendido que tendría que ceder, e incluso comentó a Valentiner que «no le habría importado quitar la cabeza de Lenin y poner la de Lincoln». Desgraciadamente el impulso conciliador de Rivera fue reprimido por sus exaltados ayudantes neoyorquinos. El equipo inglés, formado por Clifford Wight y John Hastings, se había marchado a Chicago, donde, según Wight, Hastings y Cristina habían contratado a un profesor universitario para que «les diera clases de marxismo». Ahora Rivera te-

nía tres ayudantes marxistas de línea dura: Ben Shahn, Lucienne
Bloch y Steve Dimitroff, quienes amenazaron con ir a la huelga si
Rivera cedía respecto a la cabeza de Lenin, lo cual hizo titubear al
pintor, que se enfrentaba a un dilema. Una vez más los Todd actua-
ron con contundencia. Un memorándum interno de los Rockefeller
fechado el 12 de mayo reza:

> Memo para el señor Nelson
> De su padre.
> Éste es el mensaje que el señor Debevoise y yo hemos acordado
> que sería conveniente que la señora Rockefeller enviara a Pach, que le
> escribió ayer acerca de Rivera: «Sus cartas del 10 y el 11 de mayo a la
> señora Rockefeller han sido remitidas a los directores ejecutivos del
> Rockefeller Center.»
> El señor R. Jr. opina que ésa es la clase de mensaje que el señor
> Nelson, la señora Rockefeller y él mismo deberían enviar a toda car-
> ta que crean oportuno contestar.

Entretanto, los Todd hacían cuanto podían para empeorar la si-
tuación y provocar una ruptura definitiva. Mientras Pach intentaba
ponerse en contacto con la señora Rockefeller, un agente de Todd en-
vió una nota a Rivera, el 11 de mayo, en que le ordenaba que retira-
ra del edificio todas sus herramientas y pertenencias; eso ocurría dos
días después de que le impidieran llevárselas. Ante aquella provoca-
ción, y después de los malos modos con que lo habían sacado del an-
damio, Rivera perdió los papeles. Desde el principio había intentado
defender dos propósitos diferenciados: terminar el mural y proteger
su reputación política. Ahora que el mural se le escapaba de las ma-
nos, se concentró en su reputación. El asunto se había convertido en
una *cause célèbre* en el mundillo del arte y el de la política. Durante una
reunión pública celebrada el 13 de mayo en Nueva York, a la que
asistieron numerosos periodistas, Rivera proclamó que había ido a
Estados Unidos en calidad de «espía», y que en el Rockefeller Center,
«tras ganarme la confianza de mis clientes, me dispuse a crear un
fresco que expresara la teoría comunista de la vida». «Tanto el pintor
como el público encontraron la idea muy graciosa —escribió un pe-
riodista del *Herald Tribune*—, y todo el mundo se rió mucho.»

Mientras Rivera se burlaba en público de J. D. júnior, los Rockefeller recibían cartas de apoyo de todo el país. «Me gustaría expresar mi admiración por el valeroso y patriótico espíritu que han demostrado ustedes al rechazar el mural. [...] Han dado un inspirador ejemplo a todos los buenos americanos que creen en la superioridad de nuestras instituciones», le escribió al señor Nelson el presidente de la Asociación Nacional de Industriales. El 19 de mayo J. D. júnior rompió finalmente su silencio. Dijo que se suponía que Rivera debía trabajar de acuerdo con Sert y Brangwyn, pero que el pintor se había apartado completamente del proyecto original. «Hace unos días declaró que su obra era propaganda roja —comentó Rockefeller—, y que estaba allí para fomentar las doctrinas del comunismo. [...] Sin embargo, el señor Rivera ha recibido el importe completo de su obra, aunque ésta nunca llegará a verse.» Entonces ya era evidente que el abismo entre Rivera y el Rockefeller Center era insalvable. La táctica de los Todd había sido un éxito. Es más, a causa de la discusión pública, Rivera también había perdido su siguiente contrato público. El 12 de mayo recibió un telegrama de Albert Kahn, a quien habían nombrado arquitecto del edificio de General Motors en la Exposición Universal de Chicago, cancelando el encargo asignado a Rivera para decorarlo. Rivera empezó a sospechar que estaba acabado como pintor de murales públicos en Estados Unidos. El proceso había durado menos de una semana.

En la posterior justificación que hizo de su comportamiento, el pintor insistió en que la idea de incluir un retrato de Lenin formaba parte del proyecto original, pero al menos respecto a este punto no cabe duda de que mentía. Más adelante, y en privado, Bertram Wolfe, el traductor de las cartas de Rivera al inglés durante las negociaciones, describió aquella afirmación como «descaradamente falsa». En efecto, el boceto original contiene una cara semioculta por una gorra y el cuerpo de un soldado, pero en el mural final la cara de Lenin ha ascendido como la luna llena, la gorra ha desaparecido y la gran calva de Lenin reluce, haciéndoles sombra al soldado y a otras figuras. Parece evidente que Rivera escondió a Lenin a propósito en el diseño preliminar, para engañar a sus clientes y poder argumentar que no había cambiado el proyecto, una estrategia que tenía cierto encanto infantil. A la hora de la verdad, con eso sólo con-

siguió que la organización Todd pudiera alegar que el pintor había actuado con mala fe.

Rivera se quedó otros siete meses en Nueva York. Había llegado muy alto, y la caída había sido repentina. Entre su éxito en San Francisco y Detroit, donde su compromiso político había mantenido un delicado equilibrio con sus clientes, y el descalabro de Nueva York, donde había entregado una cerilla encendida a unos hombres que sólo buscaban un pretexto para sacarlo del andamio, sólo habían transcurrido treinta meses; el orgullo desmedido había destruido el esperado éxito del pintor en «Gringolandia». En Detroit su verdadero cliente había sido Edsel Ford, un amante de su obra que tenía verdadero poder en la empresa. Henry Ford (el resto de la fuerza de la empresa) estaba menos interesado en su obra, pero era un hombre enérgico y seguro de sí mismo, considerado un genio innovador y uno de los fundadores del capitalismo norteamericano. Además, era dado a las especulaciones intelectuales excéntricas y respetaba el talento creativo. Pese a los desafíos de determinados grupos con intereses concretos, los Ford podían hacer lo que quisieran. Al fin y al cabo, en Detroit Rivera no pintaba el producto —los coches seguían siendo negros—, mientras que eso era exactamente lo que estaba haciendo en Manhattan. Cuando Rivera lanzó una declaración abiertamente marxista en una ecuación que ya incluía la «inexperiencia» de Nelson, el carácter altamente especulativo del proyecto del Rockefeller Center y el filisteísmo y la testarudez de los Todd, la cancelación del proyecto se hizo prácticamente inevitable. Rivera no supo analizar las sutiles distinciones del sistema capitalista, como revelan las palabras de Frida a un periodista neoyorquino en junio: «Los Rockefeller ya sabían que los murales representarían el punto de vista revolucionario. [...] Parecían muy agradables y comprensivos, y siempre se mostraron muy interesados, sobre todo la señora Rockefeller.» Entonces Nelson Rockefeller ya se había marchado a México, donde pensaba comprar una gran cantidad de arte popular. Sin duda la señora Rockefeller estaba atormentada por el curso de los acontecimientos, pero tampoco cabe duda de que la persiana de acero, perfectamente engrasada, que separaba el área de los negocios de los Rockefeller del área de la cultura descendió a gran velocidad en la mente colectiva de la familia.

Cuanto más acaloradas y extensas se hacían las protestas, menos probable era que los Rockefeller y sus directores ejecutivos transigieran. El 16 de mayo hubo manifestaciones de estudiantes delante del domicilio privado de los Rockefeller, y en los infiernos marxistas de Manhattan las protestas continuaron a intervalos regulares; también aparecieron comentarios en la prensa de todo el país, que estaba dividida. Entre los pintores la indignación inicial fue intensa, pero transitoria. El 24 de mayo Henri Matisse, que estaba de paso en Nueva York, fue entrevistado por el *Herald Tribune*, pero no dijo gran cosa para consolar a su viejo amigo. «Seguramente Rivera se considera el pintor más grande del mundo —dijo Matisse—, pero la propaganda no tiene cabida en el arte. El arte debería elevarse por encima de la política y de las realidades de una determinada época. El arte es una huida de la realidad. [...] No estoy de acuerdo con el señor Rivera en que todo el arte deba tener un punto de vista político. En la Edad Media ya sucedió eso. Entonces no había periódicos, y las imágenes pintadas en las paredes eran la principal fuente de expresión y distracción. Ahora el arte puede permitirse el lujo de ir más allá de eso.»

A medida que avanzaba el año, Rivera estaba cada vez más deprimido. Asistió a una serie de reuniones públicas, pero empezó a refugiarse en su vieja costumbre de contar mentiras. La Art Students League quedó fascinada al enterarse de que Picasso había conocido la obra del Aduanero Rousseau a través de Rivera, cuando en realidad había sido al revés. En julio Rivera reunió suficiente energía para empezar a trabajar en una nueva serie de frescos para la New Workers School, un ático situado cerca de Union Square, una construcción que Wolfe describió como «un viejo edificio destartalado», y que iban a demoler. Allí Rivera pintó veintiún paneles móviles titulados *Retrato de América*. Empezaba con la América colonial y terminaba con un retrato de Hitler, por lo que se los consideró didácticos y poco inspirados, la obra de un artista que al parecer había perdido el rumbo. En 1969 un incendio destruyó trece de esos frescos. Rivera terminó la serie en diciembre, poco antes de marcharse para siempre de Nueva York. No recibió ninguna remuneración por ese trabajo, y utilizó lo que le quedaba del dinero de los Rockefeller para pagar a sus ayudantes y el material. De los 21.000 dólares que

había recibido de los Rockefeller, Rivera tuvo que abonar 6.300 a Frances Flynn Paine en concepto de comisiones de agente; era la primera vez que el pintor tenía que pagar a un agente por un mural. Rivera se había gastado otros 8.000 dólares en sueldos y materiales. Pese a su decisión de gastarse el resto en hacer los murales de la New Workers School y luego donar los murales a los propietarios del edificio, un grupo marxista antiestalinista liderado por Bertram Wolfe —que había abandonado el partido—, más adelante el Partido Comunista acusaría a Rivera de especular durante el tiempo que pasó en Manhattan.

Mientras su asalto artístico contra Estados Unidos terminaba en un destartalado edificio del Lower East Side, la relación de Rivera con Frida, que inexplicablemente ahora se hacía llamar «Carmen» (era su segundo nombre, pero hasta entonces nunca lo había utilizado), se deterioraba rápidamente. Frida le dijo a un periodista que le había preguntado cómo pasaba el día: «Hago el amor, me doy un baño, y vuelvo a empezar.» Pero era mentira. Rivera y ella apenas habían tenido relaciones sexuales desde el aborto de julio del año anterior. Rivera respondió a esa situación iniciando una aventura con una de sus ayudantes de Nueva York, Louise Nevelson. Dejando aparte esa distracción, fue una época desalentadora. Lupe vivió un tiempo con Frida y Diego en el apartamento que tenían en la calle Trece: regresaba a México desde París, donde había pasado una temporada a costa de Rivera. Le trajo noticias de Angelina Beloff y de Marika, la hija a la que él nunca volvería a ver. Lupe dijo que Marika era «una niña que nunca había sido feliz; saltaba a la vista».

Entretanto, Rivera y Frida atravesaban la primera gran crisis de su matrimonio. El problema no tenía nada que ver con las repetidas infidelidades del pintor, que su esposa solía tolerar sin protestar, sino con el hecho de que Frida cada vez estaba más impaciente por regresar a México. Llevaba casi cuatro años en «Gringolandia», y ya estaba harta. Por otra parte, Rivera había desarrollado una abrumadora aversión hacia la idea de volver a su país natal. Su orgullo no le permitía volver con el rabo entre las piernas, después de recibir una reprimenda de los Rockefeller. Había invertido demasiado en su sueño de construir un movimiento progresista panamericano y en dirigir la mayor democracia industrial del mundo hacia el socialismo,

como para limitarse a la política nacional de México. Las peleas de los Rivera se hicieron violentas y autodestructivas; Rivera llegó al extremo de hacer añicos uno de sus cuadros con un afilado cuchillo —era un cuadro de cactos del desierto mexicano— y mientras lo destruía, gritaba: «¡No quiero volver a eso!»

Pese a todas sus bravuconadas y a la aparente determinación de seguir luchando, algo se derrumbó en Rivera cuando los encargados de la seguridad de Todd retiraron el andamio del Rockefeller Center: ya sabía que el comunismo soviético nunca le daría libertad para pintar; ahora había descubierto que el capitalismo estadounidense era igual de inflexible. El camino que Rivera había trazado durante sus conversaciones con Élie Faure en París, en 1920, estaba bloqueado para siempre; para él, el «segundo *Quattrocento*» había terminado. Ya no creía que fuera posible cambiar el mundo pintando paredes en México. Su país estaba perdido: Como escribió Frida en una carta a una amiga de California, en México «la gente siempre responde con obscenidades y trucos sucios, y eso es lo que desespera más a Diego, pues en cuanto él llega allí empiezan a atacarlo en los periódicos, le tienen tanta envidia que les gustaría hacerlo desaparecer como por arte de magia». Ciertamente, era peor de como lo describía Frida. Incluso cuando Rivera estaba en el extranjero, sus enemigos mexicanos se comportaban así. En el punto álgido de la controversia del edificio del Rockefeller Center, el *Herald Tribune* se regodeaba reproduciendo críticas contra Rivera aparecidas en la prensa mexicana. El *Excelsior* escribió que por haber aceptado un encargo del embajador estadounidense en Cuernavaca, Rivera era «más avaro que cualquier israelita». El autor del artículo añadía que «Rivera era el pintor de lo feo», porque «la naturaleza no le había dado la piel blanca y los ojos azules, y por eso él se vengaba pintando personajes horrendos». Era un recordatorio de todos los aspectos de su país con los que Rivera no quería volver a tratar jamás.

El pintor quería hacer a Frida responsable de la idea de regresar, pero al final no fue necesario tomar ninguna decisión. En diciembre el dinero de los Rockefeller se había terminado, y Rivera ya no tenía ningún medio de subsistencia. En julio había recibido el último pago de siete mil dólares de Detroit; ahora ya no le quedaba nada. Sus ayudantes y otros amigos, como Aaron Copland y Walter Pach, or-

ganizaron una fiesta, recaudaron fondos y pagaron los billetes de Rivera y Frida, que se embarcaron en el SS *Oriente* con destino a Veracruz, haciendo escala en La Habana.

Rivera se marchó de Nueva York el 20 de diciembre, cuando se estaban realizando negociaciones, dirigidas por Nelson Rockefeller (que había regresado de su viaje a México con veintiséis cajones de cerámicas y telas), para trasladar el fresco que no querían de la pared del edificio RCA al cercano Museum of Modern Art. El presidente de la Todd Corporation, John R. Todd, con su característica visión, declaró en una carta a Nelson que no habría ningún impedimento, siempre que el MoMA se hiciera cargo de los gastos del traslado y no dañara los ascensores. El 16 de diciembre Nelson Rockefeller propuso que el Rockefeller Center le adelantara el dinero al museo y que éste recaudara el dinero necesario cobrando entradas para ver los frescos. Acordaron no decirle nada a Rivera, de momento, sobre aquel proyecto ni sobre la posibilidad de que le pidieran que diera unos retoques para acabar la obra. Esas negociaciones acabaron en nada, y el 10 y 11 de febrero del año siguiente, unos obreros, a las órdenes de los directores del Rockefeller Center, pulverizaron el yeso sobre el que Rivera había pintado su fresco, utilizando hachas. Lo hicieron furtivamente, un sábado a medianoche, «para no causar molestias a los inquilinos». Abby Aldrich Rockefeller le dijo más adelante al doctor Valentiner que no habría sido necesario destruir los frescos «si los arquitectos no se hubieran empeñado en hacerlo». Un portavoz de Todd explicó entonces que «unos cambios estructurales habían exigido la retirada del mural». Cuando amenazaron con destruir sus frescos de Detroit, Rivera escribió: «Si los destruyen, me afectará mucho [...], pero mañana estaré haciendo otros, pues yo no sólo soy un "artista", sino un hombre que realiza su función biológica de pintar, al igual que un árbol produce flores y frutos. [...]» Pero cuando intentaba salvar su retrato de Lenin en el Rockefeller Center, Rivera le había escrito a Nelson Rockefeller: «En lugar de mutilar el concepto, preferiría su destrucción física completa, pero preservando al menos su integridad.» John R. Todd recuperaba este comentario —extraído de una carta en la que en realidad, Rivera intentaba negociar la salvación de la obra— de los archivos de Hugh Robertson, donde se guardaba la correspondencia de Nelson

Rockefeller referente al fresco, y lo publicó para justificar la acción con que concluían las relaciones de la empresa con la obra del pintor. Cuando el Rockefeller Center anunció lo que había hecho, la polémica original sobre el fresco se reavivó. Un ciudadano escribió a John D. Rockefeller júnior, desde Newport, Virginia, resumiendo las opiniones de los defensores de Rivera: «El sábado pasado a medianoche su familia consiguió una pequeña medida de fama e inmortalidad. [...] Mientras sigan en pie las torres del Rockefeller Center, constituirán un símbolo de ese acto de vandalismo.» Los encargados de destruir la pared siguieron recurriendo a evasivas sobre el tema durante muchos años. En 1942 Hugh Robertson todavía negaba que «retiraran el mural por el hecho de que contenía un retrato de Lenin». Y muchos años más tarde, Nelson Rockefeller, reflexionando sobre el asunto, no recordaba si el retrato en cuestión era el de Lenin o el de Trotski. A Rivera ya tampoco le importaba, cuando se marchó de Manhattan, su carrera internacional como muralista revolucionario había llegado a su fin.

CUARTA PARTE

El último sueño

12

Pasarse de la raya

México 1934-1936

E N ENERO DE 1934, al regresar a México, Diego Rivera sufría ansiedad, frustración y decepción. Una carta de Albert Einstein enviada desde Princeton, Nueva Jersey, en la que éste le expresaba su «profunda admiración», no consiguió animar al pintor. Su depresión llegó al punto más grave en febrero, cuando Rivera se enteró de que los Rockefeller habían destruido su mural. Sólo habían pasado doce meses desde que viera el edificio RCA por primera vez, cuando estaba a punto de terminar su obra en Detroit y se encontraba «en el mejor momento de su vida» sin saberlo. Luego, después de todas las promesas que había encontrado al otro lado de la frontera, lo habían obligado a internarse de nuevo en el paisaje de las pesadillas. Pero Rivera no era el único que reaccionaba así. Cuatro años más tarde, Evelyn Waugh se refería a «un país donde hasta el más optimista se sentía aplastado por el peso de la maldad», y observaba «la sensación de tristeza que cubre hasta los sitios más preciosos». No obstante, Rivera volvía a quedar atrapado en aquel pasado cuya carga nunca había sentido en Estados Unidos y en ese país, el suyo, donde podían insultarlo por parecer mexicano. Aun así, era el México reaccionario y antidemocrático el que seguía ofreciéndole sus paredes, mientras en el país de la libertad su obra había sido censurada y destruida, como ha señalado Luis Cardoza y Aragón.

Rivera pasó enfermo gran parte del año. Fue el inicio de un largo período de salud precaria que terminó en 1936, cuando un médico siguió la pista de sus males hasta el régimen que el pintor había

llevado en Detroit y le ordenó «que volviera a inflarse y que no se desinflara bajo ningún concepto». De todos modos, siempre que llegaba a México estaba con el ánimo por los suelos. «Cuando llega [...] está de un humor terrible hasta que se aclimata [...] a este país de locos», comentó Frida en una ocasión. Podía curarse con un delicioso pato con mole o un hermoso ídolo de piedra. En 1934, a medida que pasaban los meses, se reconcilió con su situación esbozando y pintando motivos y paisajes indios; a finales de aquel año, hasta fue capaz de pintar nuevas acuarelas de cactos del desierto mexicano, el tema del lienzo que había acuchillado en Nueva York. Y aún se animó más cuando realizó una visita a Tehuantepec. Volvió a quedar impresionado con «la mezcla de belleza, dolor, fuerza reprimida y humor negro que bulle y arde en este país».

Uno de los primeros dibujos que hizo Rivera a su regreso a México fue un retrato al carboncillo de la hermana de Frida, Cristina, a la que su marido había abandonado en 1930 y que cuidaba de su padre y sus hijos en la casa Kahlo, la Casa Azul de Coyoacán. Cristina había hecho de modelo para los desnudos de la Secretaría de Salubridad que Rivera había pintado en 1929. Ahora éste volvía a sentirse intensamente atraído por ella, y poco después de su regreso él y la hermana menor de su esposa, que también era la mejor amiga de Frida, iniciaron una aventura. Uno de los motivos que tenía Rivera para comportarse así quizá fuera el deseo de castigar a Frida por hacerlo volver a la trampa, la pegajosa telaraña de la sociedad mexicana —ésa fue la conclusión a la que llegó ella misma—, o quizá se tratara sencillamente de un capricho; a Frida le practicaron otro aborto en 1934, cuando estaba embarazada de tres meses, y después le aconsejaron que se abstuviera de tener relaciones sexuales durante un tiempo. La relación con Cristina fue, más que ninguna otra cosa, lo que hizo que la relación de Rivera con Frida se contemplara como algo sádico, lo que llevó a muchos a ver en su matrimonio algo que recordaba al niño de Guanajuato que en una ocasión abrió a un ratón vivo con un cuchillo para ver cómo era por dentro. Hayden Herrera, en su biografía *Frida*, opina que no hubo «malicia» en la traición que Cristina cometió contra su hermana, aunque Herrera no presenta ninguna prueba para librar a Cristina de toda responsabilidad. La relación se inició en 1934 y se prolongó como mínimo has-

ta 1936. Frida se enteró en otoño de 1934, y ese descubrimiento puso fin a la primera fase del matrimonio de los Rivera. En cuanto se recuperó de la conmoción, Frida decidió que a partir de entonces ella iba a disfrutar de la misma libertad sexual que su marido. Él había tolerado las relaciones íntimas de Frida con otras mujeres, pero no estaba dispuesto a aceptar sus aventuras con otros hombres, lo cual le hizo enloquecer de celos. Paradójicamente la capacidad de Frida para poner celoso a su marido siempre que ella quería ayudó mucho a mantener vivo su insólito matrimonio durante los años siguientes. Pero el efecto inmediato no fue tan estabilizador. Rivera instaló a Cristina en un apartamento de la calle Florencia, en la Zona Rosa, uno de los barrios más lujosos y animados del centro de la ciudad; después le compró una casa en Coyoacán. Y en 1935, como Rivera seguía teniendo relaciones con Cristina, Frida se marchó de la nueva casa que habían construido para vivir juntos en San Ángel y se mudó a su propio apartamento. Aquel verano Frida viajó a Nueva York, una ciudad donde podía llevar su propia vida, sin verse amenazada por la pistola de su marido. Se alojó en casa de los Wolfe, se cortó el cabello muy corto, vestía ropa moderna y se convirtió en un personaje radicalmente diferente de la «Frida Kahlo de Rivera», alias Carmen, que dieciocho meses atrás, en su visita anterior, se había encargado de la correspondencia de Rivera y había escuchado en silencio sus peroratas revolucionarias. Aunque siguió viendo a Rivera, pasó gran parte del año separada oficiosamente del pintor; no se lo comunicó a sus amigos porque no quería que nadie supiera por qué había decidido marcharse de la casa. El hecho de que Rivera había tenido una aventura con Cristina acabó conociéndose en toda Ciudad de México, pero nunca se publicó hasta después de la muerte del pintor, e incluso en su autobiografía Rivera se mostró insólitamente discreto respecto a este tema, limitándose a hacer algún comentario sobre «un romance con la mejor amiga de Frida».

En abril de 1934 John y Cristina Hastings visitaron a Rivera, y eso lo animó. Cuando se marcharon, el pintor tuvo que pedir a un amigo suyo de la Secretaría de Economía que les devolviera sus cuadros y dibujos, que habían caído en manos de un agente de aduanas codicioso. En noviembre Rivera se había adaptado lo suficiente a su

país natal como para empezar a trabajar en una reconstrucción del mural destruido en el edificio RCA, que quería reproducir en una pared ofrecida por el gobierno mexicano, en la segunda planta del Palacio de Bellas Artes. Rivera realizó esta obra muy deprisa y consiguió recrear parte del espíritu de su fresco original a una escala ligeramente menor. Introdujo algunos cambios: lo tituló *El hombre, controlador del universo*, y en él, por supuesto, Lenin es la figura más destacada aparte del controlador central, un *gringo* rubio de ojos azules con aspecto de piloto de bombardero B-21. Vuelve a plasmar el grupo que juega al bridge, que es la contrapartida de Lenin y representa la mala elección. Ésta es la escena que Rivera se había ofrecido a eliminar para representar a Abraham Lincoln, pero esta vez a los jugadores de cartas el pintor ha añadido un desatento retrato de J. D. Rockefeller júnior, situado debajo de una ampliación de una especie de bacteria de sífilis y bajo un compacto grupo de soldados, que avanzan para apoyar a las fuerzas de la reacción. El mural incluye varias referencias a la vida privada y la obra anterior de Rivera. Aparecen las masas de virtuosos moscovitas, que desfilan en disciplinada formación; un obrero de Detroit sentado con su fiambrera en un trozo de tubería de acero; y retratos de varios amigos, entre ellos Bertram Wolfe, que ha sido ascendido y se sitúa entre Trotski y Marx. El detalle humorístico lo proporciona la referencia a Charles Darwin, quien, para Rivera, nunca ostentó una gran autoridad científica, y que se parece tanto al cráneo que se ve por el aparato de rayos X como al simio con barba que tiene a un lado. Pero en este mural hay muy pocas referencias a México: sólo un perro sin pelo, un loro y un árbol del caucho. Es su visión de Norteamérica trasladada, a su pesar, a México, lo que explica en parte por qué en el Palacio de Bellas Artes da la impresión de estar fuera de lugar. Este mural no se concibió para una pared mexicana ni para un público mexicano: en la segunda planta del palacio, donde sólo lo ven las personas que han entrado en el edificio para pasar el rato o contemplar los murales, no sirve para nada más que decorar las paredes. En su escenario original, *El hombre en el cruce* formulaba una pregunta marxista en un templo del capitalismo, y de él se esperaba que produjera una reacción en los millones de personas que entraban en el complejo Rockefeller para trabajar o descansar. Además, hay otro problema,

relacionado con la estructura del enorme edificio *art nouveau* diseñado durante el porfiriato: las galerías de la segunda planta están divididas mediante columnas, dos de las cuales tapan la pared que adjudicaron a Rivera. Orozco y Siqueiros, en sendos murales colindantes, solucionaron el problema de las columnas colocando unas figuras gigantescas en el centro de sus composiciones; de este modo las columnas se convierten en una irrelevancia, pues no interrumpen unos dibujos tan grandiosos. Pero Rivera se vio obligado a reproducir un mural que había sido diseñado para otro escenario, por lo que la cantidad de detalles de su pared tiende a perderse detrás de las interrupciones de las columnas.

Hay otros motivos para pensar que *El hombre, controlador del universo* no podía tener tanto éxito como los murales de Detroit, ni siquiera aunque hubiera permanecido en Manhattan con el título *El hombre en el cruce*. En Detroit una de las ayudantes de Rivera, Lucienne Bloch, preguntó al pintor por qué esperaba dos o tres horas, cuando le decían que el yeso ya estaba preparado, antes de subir al andamio. Rivera contestó que se ponía dificultades porque si le sobraba tiempo, tenía la mala costumbre de pintar con demasiada facilidad. Cuando pintaba sometido a presión, pintaba mejor. *El hombre, controlador del universo* no estaba pintado bajo presión. No sólo falla porque el escenario no es el apropiado, sino también por tratarse de una reconstrucción: es como el efecto debilitado de un comentario ingenioso que hay que repetir porque la primera vez nadie lo ha oído. Sin embargo, hay algo en la gran figura rubia que maneja la palanca de su máquina de ciencia ficción, controlando el universo, que intriga y hace que el espectador se detenga a examinarlo. Pese a la lucha mortal que se desarrolla en el fondo, el mural tiene un tono general animado, casi jovial. Quizá nos sorprenda ver a un *gringo* controlando el universo desde una pared de Ciudad de México; o el evidente placer del pintor por la maquinaria fantástica; o tal vez ese optimismo que constituye una parte esencial de la simplificada visión del futuro de Rivera.

Rivera dedicó los cinco años siguientes de su vida profesional a intentar hacer un regreso político. Cuando hubo terminado el trabajo en el Palacio de Bellas Artes, volvió a la escalera del Palacio Nacional para trabajar en la pared sur, donde completó su historia de

México desde el mundo azteca, pasando por el período de la Conquista, hasta el último panel, titulado *México hoy y mañana*. La elección del tema fue muy atrevida, pues por primera vez Rivera decidió retratar la realidad de la política mexicana desde la Revolución. El último panel de la escalera del Palacio Nacional muestra al pueblo mexicano explotado por sus nuevos dirigentes; los explotadores llevan traje mexicano, y en las calles, delante del propio palacio, está produciéndose un levantamiento armado. Rivera colocó la figura de Karl Marx en lo alto del mural, señalando el camino hacia un futuro pacífico y socialmente armonioso, y así ponía en práctica su idea original e insistía en una interpretación marxista de la historia de México. Aquél sería su último mural verdaderamente marxista, y sin duda eligió muy bien el momento. Después del escándalo internacional provocado por la censura del mural del Rockefeller Center, el gobierno mexicano no podía poner trabas al contenido político de la pared sur de la escalera del Palacio Nacional. El gobierno, dirigido por un nuevo presidente, Lázaro Cárdenas, no puso objeción alguna, pero manifestó su desaprobación de otra forma mucho más eficaz. Rivera terminó la pared sur el 20 de noviembre de 1935, y no le ofrecieron más paredes públicas en México hasta pasados seis años. Rivera, el muralista oficial más destacado, fue sustituido por José Clemente Orozco, que regresó a México en 1934, tras siete años de exilio en Estados Unidos, y procedió a realizar sus mejores obras en Guadalajara y en varios escenarios públicos de Ciudad de México, entre ellos el Tribunal Supremo. Rivera, a modo de insultante compensación, fue nombrado director técnico de una serie de murales públicos encargados a otros artistas para el nuevo mercado central.

El único mural que Rivera pintó durante este período corresponde a un escenario privado: la sala de banquetes del Hotel Reforma, un edificio nuevo ubicado en la Zona Rosa, obra de la familia Pani. La admiración que Alberto Pani, ahora convertido en político, había mostrado por Rivera cuando era embajador en París no había disminuido, por lo que no es de extrañar que le proporcionara un escenario casi tan prominente como el palacio. El tema que acordaron, para el que el pintor disponía de cuatro paneles de unos cuatro metros por dos, era «Fiestas mexicanas», pues la mayoría de los clientes del hotel iban a ser turistas adinerados. Rivera pintó cua-

tro soberbios frescos con el título *Parodia del folclore y la política de México*, pero utilizó el tema para continuar su obra de la pared sur de la escalera del Palacio Nacional, es decir, para condenar la corrupción y la avaricia de los políticos mexicanos contemporáneos. En dos de los paneles Rivera cumplió los términos del encargo y realizó unas ilustraciones que, pese a ser contundentes y llamativas, eran adecuadas para decorar un hotel. *La danza de los huichilobos* representa a unos indios, vestidos con traje tradicional, bailando delante del bar de un pueblo; simbolizan la cultura indígena genuina de México, que todavía no ha sufrido los estragos del turismo. Y *El festival de Huejotzingo* representa una batalla de la guerra de la Intervención francesa, donde un célebre jinete y guerrillero, Agustín Lorenzo, carga contra unos *zouaves* franceses de aspecto frágil. Es una de las evocaciones más logradas de Rivera del arquetípico héroe mexicano, el pistolero armado en plena carga. Pero en *La dictadura* Rivera mostraba una calle de carnaval dominada por un Judas gigantesco de cartón piedra que representa a los políticos corruptos; a Judas lo acompaña una caricatura de la odiada figura del anterior presidente, Plutarco Elías Calles (que había dirigido el país desde 1924), alrededor de la cual bailan oficiales con trenzas, un general que roba fruta del cesto que lleva Miss México, obispos con mitra, un comentador de radio corrupto y un opulento juerguista que ondea una bandera compuesta por las banderas de Estados Unidos, Gran Bretaña, Japón e Italia y la bandera nazi. Y en el último panel, *México folclórico y turístico,* Rivera retrató la corrupción de la cultura de su país por culpa del turismo. En lo alto del mural una mujer rubia elegantemente vestida, «la clásica turista gringa», preside una reunión de máscaras y disfraces de carnaval. La lujuria se pavonea junto a la gula; al pie de la imagen aparece una figura esquelética con la palabra «Eternidad» escrita en el cráneo.

Cuando terminó el último de estos frescos, Rivera debió de quedar satisfecho con su calidad, ya que si eran una provocación, ésta estaba excelentemente realizada. Pero los Pani no quedaron contentos. Aceptaron los murales, entregados en paneles móviles en 1936, y pagaron su precio total. Entonces Alberto Pani le pidió a su hermano Arturo que modificara la obra de Rivera. Retiraron la bandera de Estados Unidos y cambiaron la cara del bailarín que recordaba a

Calles. A los que lo acusaban una vez más de morder la mano que lo alimentaba, Rivera podía exigirles respeto por su integridad artística y sus opiniones políticas, bien conocidas. Por lo tanto, protestó por los cambios y ganó el caso, ya que alterar una obra de arte sin retirar la firma era falsificación, y Pani tuvo que pagar una elevada multa. Por desgracia siguió negándose a exhibir los frescos en su hotel, y finalmente se los vendieron al marchante mexicano de Rivera, Alberto Misrachi. En la actualidad los cuatro paneles están expuestos en el Palacio de Bellas Artes, pero durante muchos años desaparecieron de la circulación. Así acabaron los intentos de Rivera de influir en la política de México pintando paredes. Al hombre al que se había considerado el mayor muralista contemporáneo se le negaban ahora las superficies que necesitaba en la Unión Soviética, Estados Unidos y su país natal. Los seguidores del caudillo Plutarco Elías Calles, habían arrojado ácido sobre su último panel del Palacio Nacional, y en la Secretaría de Educación habían insultado su obra: los soportales que él había decorado eran utilizados como desguace de automóviles.

En 1936 Rivera volvió a tener problemas de salud. Ingresó varias veces en el hospital, aquejado de una serie de infecciones de riñón; desarrolló una fobia a quedarse ciego y se sometió a operaciones de los dos ojos. El 25 de abril, escribió a John Hastings, y le comunicó que Frida y él estaban en el mismo hospital. La carta se refería a los preparativos de una exposición en la Tate Gallery que Hastings había estado intentando organizar y que la galería había acordado, en marzo de 1935, celebrar en el curso de aquel año. Había problemas financieros, aunque Rivera se había ofrecido a participar en los costes pintando unos frescos para acompañar la exposición y regalándole el mayor de ellos a la Tate. Pero al final se interrumpieron las negociaciones y la exposición no llegó a celebrarse, sobre todo gracias a la incompetencia del director de la Tate, J. B. Manson, que incluso le comentó a Hastings por carta: «Debo confesar que no se me había ocurrido pensar en el aspecto económico.» Así pues, Rivera perdió la oportunidad de encontrar un nuevo público internacional, y Londres perdió a su vez la oportunidad de recibir como regalo una obra maestra del mayor muralista del mundo. En su carta a Hastings Rivera añadió:

Frieda [sic] está deseando ir a Londres, no este año o el año que viene, sino a ser posible mañana o pasado mañana, para volver a ver a su «cuate» Cristina, tu esposa, de la que me habla constantemente, y para ver Europa y recorrerla con ella. Naturalmente eso no significa que nosotros vayamos a dejar que nos olviden. Pero como ya sabes, cuando estén juntas, Frieda y Cristina encontrarán unos monstruos maravillosos que sin duda les complacerán más que tú y yo. Frieda ha pintado unos cuadros magníficos últimamente; aunque cada vez son más pequeños, resultan también más intensos e interesantes.

En realidad, su relación con Frida atravesaba un momento muy delicado, y ella apenas había pintado nada desde que descubrió la aventura de Rivera con su hermana. Durante su estancia en Nueva York en 1935, había decidido perdonar a «Cristi» y también le había enviado a Rivera una carta conciliadora en que escribía: «Todas esas cartas, esos enlaces con enaguas, profesoras de "inglés", modelos gitanas, ayudantes con "buenas intenciones" [...] sólo son coqueteos, y en el fondo tú y yo nos queremos mucho. [...] En realidad te quiero más que a mí misma, y aunque tú quizá no me correspondas igual, de todos modos me quieres mucho. [...] Siempre esperaré que siga siendo así, y con eso estoy contenta.» En esta carta Frida evitaba cuidadosamente mencionar la verdadera herida, tratando la aventura con Cristina como si ya hubiera terminado, cuando no era así. También se colocaba en una posición peligrosamente vulnerable, pues dejaba claro que amaba a Rivera más de lo que él la amaba a ella, y que además lo aceptaba. Frida pecó de excesivamente sincera, tratándose de un hombre tan egoísta como Rivera. Aquel año Frida pintó un autorretrato en que aparece vestida con ropa moderna, con el cabello corto y rizado, la clase de ropa que llevaba durante su visita a Nueva York. También pintó un espantoso estudio del sangriento asesinato de una mujer, acuchillada por su amante, titulado *Unas cuantas gotitas*. Herrera ha insinuado que, al identificarse con la víctima de aquel crimen, Frida expresaba la angustia que le producía la situación provocada por la relación de su marido y su hermana, pero podría haber una explicación más directa. En agosto, cinco semanas después de enviar aquella carta de amor a Rivera, Frida escribió a otro muralista revolucionario, Ignacio Aguirre: «¡Ojalá pudiera ser tan hermosa para ti! Ojalá pudiera darte todo lo que tú nun-

ca has tenido, y aun así no sabrías lo maravilloso que es amarte. Contaré los minutos que faltan para verte. Espérame el miércoles a las 6.15. [...]» Frida no soportaba pasivamente la obsesión sexual de su marido por su hermana. Ella también se había enamorado, y no cabe duda de que pensaba en cómo utilizar ese enamoramiento para despertar los violentos celos de Rivera, ya que ello era una forma de recuperarlo. Pero al mismo tiempo Frida temía su violencia física, que su marido podía descargar contra ella o contra Ignacio Aguirre, lo que explicaría por qué el boceto preliminar de *Unas cuantas gotitas* llevaba escrita la letra de una canción popular, *Mi chica ya no me quiere* («porque se ha entregado a otro cabrón, pero hoy se la he quitado, ha llegado su hora»). Aunque no hay constancia de que Rivera utilizara la violencia contra Frida, sin duda era capaz de utilizarla contra sus amantes (varones). Mientras tenía un romance aparentemente sincero con Aguirre, Frida también flirteaba con el escultor japonés-americano Isamu Noguchi. Rivera se enteró de lo de Noguchi y amenazó con matarlo, y en una ocasión lo persiguió por el tejado de la Casa Azul. El perro sin pelo de Frida había echado a correr con un calcetín de Noguchi en la boca cuando el escultor intentaba vestirse a toda prisa. En aquella época Noguchi pasaba una temporada en México gracias a una beca Guggenheim. Pero Rivera nunca supo lo de Ignacio Aguirre. Por las impredecibles reacciones de Rivera, Frida siempre intentaba ocultar a su marido las aventuras que tenía con otros hombres, lo cual no siempre resultaba fácil, pues tuvo relaciones con al menos once hombres entre el verano de 1935 y el otoño de 1940.

Entretanto, Rivera seguía saliendo con cuantas mujeres atractivas se cruzaban en su camino, como de costumbre. Pese al dolor que le habían causado las infidelidades de Frida, nunca se le ocurrió poner freno a las suyas. En 1935 pintó un retrato de Frida con trenzas indias, la cara congestionada y llorosa. Curiosamente decidió utilizar la pesada y lenta técnica de la encáustica. Al mismo tiempo pintó a Cristina en la pared sur del Palacio Nacional, colocándola en la posición más destacada de su enorme mural y ataviada con un elegante traje de cóctel rojo y negro, que sin duda le había comprado él mismo. También hay un retrato de Frida, pero está de pie detrás de su hermana menor, vestida con ropa discreta y, por si fuera poco,

parcialmente tapada por los retratos de los dos hijos de Cristina, Isolda y Antonio.

La reacción final de Frida fue positiva y eficaz. Prácticamente adoptó a los niños —Isolda explicaba que a partir de aquella época vivió con Diego y Frida—, reconciliándose así con Cristina antes incluso de resolver sus diferencias con Rivera. Éste siguió viviendo en su parte de la casa de San Ángel, que habían dividido; Frida tenía su propio apartamento en la avenida de los Insurgentes, en el centro de la ciudad, mientras que Cristina también vivía en un apartamento, que asimismo pagaba Rivera, no muy lejos, en la calle Florencia. Al principio, la Casa Azul, donde los hijos de Cristina vivían con su abuelo, era territorio familiar neutral, y Frida tenía su aventura con Ignacio Aguirre en otro barrio del centro de la ciudad, en el apartamento que él tenía en el Puente de Alvarado. Luego, como Cristina seguía yendo a San Ángel, Frida empezó a utilizar la Casa Azul para sus citas. La situación se estabilizó brevemente en algún momento hacia finales de 1935 o en 1936, cuando Cristina dejó de suponer un problema, y parece ser que hubo una interrupción en la sucesión de amantes de Frida.

En un famoso pasaje de su autobiografía Rivera escribió: «Cuanto más amaba a una mujer, más necesitaba herirla. Frida fue la víctima más evidente de esa deplorable actitud.» Y esta admisión se ha utilizado muchas veces para caracterizar a su autor. De hecho, aunque era tremendamente egoísta, no nos consta que Rivera tuviera un comportamiento sádico con Angelina Beloff, Marevna o Guadalupe Marín. Su *sadismo* parece haber sido específico de su relación con Frida, y quizá estuviera provocado por la dependencia emocional de ella, que acabó convirtiéndose, bajo las atenciones de Rivera, en masoquismo. El desnudo de Frida que el pintor había realizado en Cuernavaca inmediatamente después de su boda ya anunciaba aquella evolución. La originalidad de la situación radicaba en que Frida consiguió ser emocionalmente dependiente sin ser humillada; Rivera, con su desaliño, su carácter infantil, sus modales ordinarios, su necesidad de que lo mimaran, lo alimentaran, lo asearan y lo consolaran, era el «hijo» que confiaba en Frida, además de ser, con su envergadura física, sus arrebatos, su cortesía, su cariño, que expresaba con tanta facilidad, y su enorme admiración por la

pintura de Frida, un refugio, un apoyo, un consuelo y una distracción del dolor físico de ella. Lo único que él no podía darle, y que nunca le había dado a nadie desde que se enamoró de Marevna, era fidelidad sexual. Al final ella decidió que lo que Rivera le ofrecía compensaba con creces lo que le negaba.

En 1936, poco antes de que Rivera escribiera a John Hastings, Frida había decidido reconstruir su vida a través de su pintura, y lógicamente se concentró en lo que Cristina y ella tenían en común: sus padres. Al mismo tiempo empezó a elaborar el mundo imaginario compartido que Rivera y ella iban a habitar juntos. A sus padres sólo los compartía con Cristina, pero para completar el cuadro introduciendo en él a Rivera, presentó su linaje al «estilo Rivera»: como una saga familiar mexicano-europea.

En *Mis abuelos, mis padres y yo,* Frida colocó la cabeza y los hombros de su abuela González, hija del general español, y su abuelo Calderón, con su oscura tez india, en un lado, y a sus abuelos judíos Kahlo en el otro. El abuelo Calderón aparece con una barba muy poco india, lo que sugiere que en realidad no era indio, sino mestizo. Debajo de ellos, unidos por un cordón de color rojo sangre, están sus padres el día de su boda. A continuación Frida se autorretrata tres veces en la parte inferior del cuadro: una como una niña pequeña desnuda, completa y sin heridas, de pie dentro de la seguridad del jardín de la Casa Azul, la querida casa de su infancia y su edad adulta, donde nació y donde moriría. También aparece como un feto proyectado sobre el traje de novia de su madre, y por último con forma de huevo humano fertilizado bajo el ataque de un espermatozoide. Es una pintura sobre latón al estilo de los retablos *naïve,* y en ella no hay dolor, ni monstruos de más de ciento treinta kilos, ni competitivas hermanas a la vista.

Ya en Detroit, cuatro años atrás, Frida había pintado su propio nacimiento como algo traumático, con su madre aparentemente muerta, al «estilo señora de Rivera». También hizo un pequeño autorretrato a lápiz en que aparece desnuda en una cama, soñando. El rostro dominante de su sueño es el de Rivera. Años más tarde pintó a su nodriza india, como la de Rivera; a su padre como héroe, como el de Rivera; siniestros artefactos de carnaval, como los que pintaba él (y utilizando los que había en el estudio del pintor); y niños muer-

tos, como los hermanos muertos de Rivera. Frida no ocupaba su lugar en el sueño de Rivera sólo cuando se ponía el traje de india tehuana. Con el paso del tiempo, ella modificó ese mundo imaginario y se apropió de él, empezando por inventar un pasado común y una infancia compartida. Pero a medida que ese mundo crecía, no fue sólo su imaginación, sino toda su personalidad lo que empezó a identificarse con la de él, desarrollando una cercanía potencialmente sofocante. Y llegó un día en que Frida escribió: «Diego = Yo.»

Para Frida, sus sentimientos hacia Rivera eran una de las fuentes de inspiración más importantes de su pintura; en cambio, ella raramente inspiró a Rivera sus temas artísticos, que estaban fuera de su vida personal. Ahora que no podía pintar murales, Rivera volvió a la pintura de caballete, aunque a mayor escala que antes, con lo que ganaba mucho más dinero. Su carrera comercial como pintor de motivos pintorescos para los turistas adinerados se había iniciado con su vinculación a la prestigiosa y lustrosa revista de Frances Toor, *Mexican Folkways*, en 1927. Cada vez producía más obras «étnicas»: escenas de mercados indios, cuadros de flores y niños ataviados con traje indígena relacionados, en cuanto al estilo, con los personajes tehuanos que antes colocaba en un contexto político. Ya en 1929 Rivera había conseguido vender óleos por 750 dólares a través de un marchante de Los Ángeles, que mostraba a los posibles clientes fotografías en blanco y negro. Había reñido con su marchante de Nueva York, Frances Flynn Paine, tras la catástrofe del Rockefeller Center; la manzana de la discordia fueron ciertos comentarios incautos que ella hizo sobre el dato de que Rivera fuera «nieto de la Marquise de Navarro» en el catálogo de 1930 del MoMA. Pero eso no suponía un grave contratiempo. En México sus retratos se vendían muy bien, y tenían la ventaja de que le permitían negociar sus honorarios y retener dos terceras partes del importe, en lugar de vender el cuadro a un precio fijado a Alberto Misrachi, su marchante mexicano. Los elevados ingresos eran fundamentales, pues, aparte de la Casa Azul y la de San Ángel, tenía que pagar los apartamentos de Cristina y de Frida. Ésta siempre aseguró que jamás había aceptado dinero de ningún hombre, pero la verdad es que carecía de ingresos propios y todavía concebía sus cuadros más como un pasatiempo privado que una profesión. Además, estaban Lupe y las niñas, a las que había

que mantener, así como las peticiones de ayuda que constantemente recibía de París, donde Marevna luchaba por establecerse como pintora constructivista mientras educaba a Marika. Marevna tenía problemas de salud, y Marika pasó largas temporadas viviendo en el Hospital Psiquiátrico, que ahora se llama de Santa Ana. Marika casi nunca iba a la escuela, pero estaba aprendiendo a bailar, y a los cinco años apareció por primera vez en un escenario. En cuanto Marika aprendió a escribir, Marevna la animó a redactar ella misma las peticiones de ayuda. Una de las cartas, escrita en francés, rezaba:

> Querido papá Diego, he estado pensando. Quizá para ti sea más fácil enviarme algunos dibujos o un cuadro de tema indio. Tengo un paisaje tuyo que me regaló mamá y le he pedido a Carpentier que lo venda pero él dice que nadie quiere comprar un paisaje que pintaste en Francia así que por eso te pido que me mandes un cuadro en cuanto puedas para que pueda conseguir un poco de dinero e irme al campo. Espero no pedirte nada imposible.
> Tu Marika.

La respuesta a esa carta no se conserva, pero en otra ocasión una petición de quinientos francos tuvo como respuesta mil quinientos francos.

En 1937 Marevna envió a Rivera una sorprendente fotografía de Marika, que entonces tenía diecisiete años. En esa época su hija estaba a las puertas de una excelente carrera internacional como bailarina y actriz. Aunque él no respondió directamente a ese regalo, Rivera le dio la fotografía a Bertram Wolfe para que la publicaran en la biografía que estaba escribiendo. No obstante, es posible que Rivera estuviera lo bastante conmovido por aquella imagen de la hija a la que no había visto desde que tenía un año para utilizar la fotografía de Marika como modelo para un fresco (en panel móvil), en que su hija aparece como una niña india tehuana, de pie en la selva con un niño —Rivera—, que se arrodilla ante ella y le ofrece un ramo de lirios. Rivera nunca se refirió a este fresco, seguramente inacabado, durante toda su vida; tampoco lo expuso ni lo incluyó en las listas de sus obras.

En cuanto a Angelina, la tenía mucho más cerca. En 1935 ella

decidió marcharse de París e, incapaz de librarse de su obsesión por el pasado, se instaló en México. Rivera la vio en una ocasión, en un concierto, pero no la reconoció. La única vez que se vieron fue cuando ella le visitó en el Hotel Reforma, en 1936, donde Rivera estaba trabajando, para pedirle que firmara unos dibujos que él le había regalado cuando vivían en París, ya que tenía intención de venderlos. Angelina murió en Ciudad de México en 1969, a los noventa años.

13

Una trampa
surrealista

México, San Francisco 1936-1940

UN DÍA, EN EL verano de 1936, mientras Rivera estaba tomando algo en el Café Tacuba, muy cerca del Zócalo, unos pistoleros entraron en el local y abrieron fuego contra un hombre que estaba sentado a la mesa de al lado. La víctima era un político, el diputado Altamirano, y cuando los pistoleros se marcharon, Rivera examinó atentamente el cadáver, que había quedado apoyado contra los azulejos de colores de la pared, «absorbiendo, memorizando, fijando para siempre cada detalle con sus ojos saltones». Dos días más tarde, el pintor terminó un cuadro que en nada se parecía a sus típicos retratos de sociedad. Titulado *El asesinato de Manlio Fabio Altamirano* y realizado a la témpera sobre latón, como un retablo del siglo XIX, mostraba el cadáver, todavía caliente, correctamente vestido con su traje, su cuello almidonado y su corbata con nudo Windsor, así como los orificios de bala en la sien, junto a la nariz, en el chaleco abotonado y en una mano con la que el político había intentado en vano protegerse. El actor Edward G. Robinson lo compró en cuanto lo vio. Poco después Rivera fue el blanco de un ataque parecido. Unos pistoleros se acercaron a su mesa en el restaurante Acapulco con la intención de provocar una pelea, pero Frida los ahuyentó, colocándose valerosamente delante de su marido, acusando a los pistoleros de cobardes y montando tal escándalo que los camorristas perdieron la iniciativa y salieron huyendo. Al parecer, los incidentes dramáticos reanimaron a Rivera, cuya salud había mejorado. Tras acabar los murales del Hotel Reforma, se había dado cuenta de que

ya no le ofrecerían más paredes en México, al menos en un futuro inmediato; las negociaciones con la Tate Gallery de Londres no prosperaban, y el pintor se sentía privado de su «función biológica». Su solución fue retomar su carrera política activa y así, en la vigilia de su cincuenta aniversario, en septiembre de 1936, entró en la Liga Comunista Internacional, afiliada a la embrionaria IV Internacional de Trotski.

El regreso de Rivera a la política no dejó indiferente a su antiguo camarada y colega, el muralista David Alfaro Siqueiros, que seguía siendo uno de los pilares del Partido Comunista Mexicano. Siqueiros condenó públicamente a Rivera como artista y revolucionario, describiéndolo como un cínico oportunista político de imaginación y técnica limitadas. En un mitin político celebrado en Ciudad de México, los dos muralistas aparecieron en la misma plataforma y sacaron sus revólveres, agitándolos en el aire mientras se atacaban verbalmente. Después abrieron fuego simultáneamente, haciendo saltar trozos de yeso del techo, y el público empezó a abandonar la sala. Este enfrentamiento político-estético fue celebrado en la prensa mexicana como una espléndida exhibición de «estalinismo contra bolchevismo leninista». El escenario para la producción tragicómica final de Rivera ya estaba montado. La obra tendría un reparto multitudinario, un decorado semitropical, un guión retórico que abarcaba todos los grandes temas, una trama dramática y, por último, un título: *La muerte de Trotski*.

La vida de Lev Davidovich Bronstein, alias Trotski, desde que Stalin lo expulsara de la URSS en febrero de 1929, había estado llena de aislamiento y peligro. En Moscú, Stalin inició un proceso de humillación ritual. Primero expulsó a los aliados de Trotski, como Bujarin y Zinoviev, del Politburó o del partido. La hija de Trotski, Zinaida, incapaz de soportar aquella constante presión psicológica, se suicidó en Berlín; su nieto desapareció. Su hijo menor, Serguéi, fue recluido en la Unión Soviética y nunca volvió a saberse de él. En un primer momento Trotski se refugió en la isla de Prinkipo, bajo la protección del gobierno turco. Después, en 1933, viajó clandestinamente a Francia. En Moscú apretaron las tuercas; en agosto de 1936 empezaron los Procesos de Moscú, y Zinoviev, junto con otros, fue ejecutado. Mientras tanto Trotski, cuya presencia en Francia había

sido denunciada en la prensa, fue expulsado por el gobierno francés y se trasladó a Oslo. En 1936 había aprobado el movimiento para la fundación de una IV Internacional, cuyo objetivo era desafiar al Comintern estalinista. En septiembre fue detenido por las autoridades noruegas con cargos falsos, y en Nueva York los miembros desafectos del Partido Comunista y sus antiguos simpatizantes montaron un «Comité para la Defensa de Leon Trotski».

Nadie conocía mejor que el propio Trotski lo desesperado de su situación. Los cabecillas de la Unión Soviética equiparaban a Trotski con una nación hostil: particularmente Stalin había desarrollado una obsesión por él. «Sé que estoy condenado —dijo Trotski en una ocasión—. Stalin ocupa el trono en Moscú, y dispone de más poder y recursos que ningún zar. Yo estoy solo con unos cuantos amigos y casi sin recursos, contra una poderosa máquina de matar. [...] ¿Qué voy a hacer?» Trotski, que en su momento había organizado y dirigido un ejército de cinco millones de hombres y había utilizado el enorme poder de que disponía con absoluta crueldad cuando lo había juzgado necesario, sabía que estaba condenado a convertirse en la víctima de la letal organización que él mismo había ayudado a construir. Resumió su propio calvario como fugitivo diciendo que vivía «en un planeta sin visado». Lo único que podía hacer era leer y escribir, y esperar a sus asesinos. El aspecto impredecible de su inminente destino era su asociación con la genial, monstruosamente imaginativa y exótica figura de Diego Rivera.

Entretanto, México, en 1934, con la elección de Lázaro Cárdenas, había conseguido por fin un presidente enérgico y competente, que estaba decidido a sacar adelante muchas de las promesas pendientes de la Revolución Mexicana. Cárdenas, que había sido nombrado por Plutarco Elías Calles, y que aparentemente no era más que otro secuaz del «Jefe Máximo de la Revolución», como llamaban entonces a Calles, se había propuesto restaurar el poder real de la presidencia. Durante el sexenio de su mandato Cárdenas distribuyó veinte millones de hectáreas de tierra entre un tercio de la población (más del doble de lo que se había distribuido en los veinte años anteriores). Cerca del 50 por ciento del territorio fértil de México fue entregado a las cooperativas de los pueblos y dedicado a una mezcla de cultivos industriales y cultivos de subsistencia. En 1935 Cárdenas

tomó las medidas necesarias para poner fin a la revuelta de los cris-
teros, deteniendo la matanza que había durado veinticinco años y
había costado un millón de vidas mexicanas en una población de
quince millones. Cuando Calles protestó contra el programa de re-
distribución de la tierra, Cárdenas lo exilió, con lo que clausuraba el
reinado de quince años del Jefe Máximo. A continuación Cárdenas
nacionalizó las empresas petroleras extranjeras, después de que éstas
desafiaran una serie de decisiones de los tribunales mexicanos.

Por tanto, Rivera se enfrentaba a la situación opuesta a la que
existía durante su anterior intervención política. Esta vez el gobier-
no no era neoporfiriano, sino radicalmente reformista. Los adversa-
rios políticos del pintor estaban llevando a cabo al pie de la letra el
programa de educación popular y de reforma agraria que él mismo
había defendido en su pintura desde 1923. Sin acobardarse por ello,
Rivera se lanzó a luchar contra lo que amenazaba con ser un opo-
nente evasivo, y casi de inmediato le ofrecieron una oportunidad de
desempeñar un papel nacional. En noviembre recibió un telegrama
de Anita Brenner, que era miembro del Comité de Defensa de
Trotski, desde Nueva York, en que le comunicaba que León Trotski
iba a ser expulsado de Noruega y pedía a Rivera que intercediera por
él ante el presidente Cárdenas. Para sorpresa de Rivera, Cárdenas ac-
cedió a proporcionar asilo a Trotski, y así fue como éste y su esposa
Natalia llegaron al puerto de Veracruz, el 9 de enero de 1937. Al de-
sembarcar ofrecían una imagen muy elegante. Trotski llevaba un tra-
je de tweed con pantalones bombachos, mientras que Natalia lucía
un bonito traje negro con sombrero sin ala, falda ceñida, medias
de seda negras y zapatos de tacón. Rivera volvía a tener problemas de
riñón, así que Frida viajó a Veracruz para recibirlos y escoltarlos has-
ta su nuevo refugio, la Casa Azul de Coyoacán. La primera impresión
fue muy favorable. Era «una casa azul, baja —le escribió a una ami-
ga—, con un patio lleno de plantas, salas frescas, colecciones de arte
precolombino, innumerables cuadros». La primera noche de la es-
tancia de Trotski en México Rivera se levantó de la cama y fue a San
Ángel a buscar una ametralladora Thompson con la que proteger a
su invitado.

Pese a este gesto tan marcial, es probable que al principio Rivera
no fuera consciente del peligro a que se exponía. Además, a pesar de

sus exhibiciones, revólver en mano, en las reuniones con Siqueiros, Rivera no era un hombre de acción. Sin duda aquél, que era inferior como pintor, era mucho más hábil con las armas. Había luchado en la Revolución Mexicana, iba a luchar en la guerra civil española y estaba orgulloso de ser estalinista. Pero Rivera se hizo trotskista porque estaba buscando una plataforma en la izquierda revolucionaria que no perteneciera a la órbita del Partido Comunista y sin embargo fuera lo bastante importante para apoyarlo. Rivera era antiestalinista desde su experiencia de Moscú. La prueba de fuego para los miembros del Partido Comunista en 1937 era si defendían o no los Procesos de Moscú de 1936. Rivera entró en la Liga Comunista Internacional en septiembre de 1936, un mes después del primer Proceso de Moscú. Desde el momento en que acogió a Trotski en su casa, los comunistas mexicanos intensificaron sus críticas, y por primera vez Rivera aceptó satisfecho la etiqueta de traidor. Sin embargo, no parece que se diera cuenta de que con aquella actitud ponía en peligro su vida.

De hecho, los primeros días en México estuvieron cargados de esperanza. Al principio, las relaciones entre Rivera y Trotski fueron excelentes. Trotski estaba emocionado por el cariño y la generosidad de la bienvenida que le había ofrecido el pintor, que contrastaba con su reciente experiencia en Turquía, Francia y Noruega, y consideraba que Rivera era el único responsable de que le hubieran permitido entrar en México. Pusieron la Casa Azul patas arriba para asegurar la comodidad y la seguridad de los Trotski, y el hermano de Lupe Marín se convirtió en el médico de Trotski. A Cristina la instalaron en una casa vecina que Rivera le compró; tapiaron las ventanas exteriores de la Casa Azul y Rivera hasta compró la casa y el jardín contiguos para mayor seguridad. Durante el día había policías en el exterior, que por la noche eran sustituidos por vigilantes privados. Levantaron un muro de ladrillo en la acera, delante de la puerta principal. Se creó una ilusión de seguridad. Daba la falsa impresión de que Stalin y sus asesinos habían quedado muy lejos.

Al principio, mientras los Trotski se acostumbraban a los placeres de México, pasaban el tiempo haciendo visitas turísticas y vida social. Trotski, que conservaba su vigor físico, se sintió inmediatamente atraído por Cristina Kahlo. Cuando se enteró de dónde vivía,

intentó organizar unos simulacros de emergencia para ejercitar la salida precipitada en caso de ataque. La idea de Trotski era trepar por el muro del jardín de la Casa Azul y correr hasta la casa de Cristina, y proponía practicar esa estrategia con cierta frecuencia. Pero su secretario y los vigilantes, que estaban en todas partes, vetaron el proyecto. «¿Quién es toda esta gente? —preguntaba Guillermo Kahlo, ante aquella invasión de extranjeros desconocidos—. ¿Quién es Trotski?» Entonces lo trasladaron a vivir con otra de sus hijas, donde estaría fuera de peligro, después de que Guillermo fracasara en el intento de entregar un importante mensaje a su distinguido invitado, en que le aconsejaba que no se metiera en política. Poco después de su llegada, Trotski reanudó el dictado de su biografía de Lenin. También empezó a trabajar en la declaración que iba a hacer ante la comisión investigadora internacional, que había pedido que organizaran para poder estudiar las acusaciones que los Procesos de Moscú hacían contra él.

La Comisión Investigadora Conjunta de los Procesos de Moscú empezó a celebrar sus sesiones en abril, en la Casa Azul. La componían once miembros y era presidida por el filósofo norteamericano John Dewey. Las reuniones las dominaba Trotski, que protagonizó un *tour de force*, pese a que tenía que hablar y contestar a todas las preguntas en inglés. Había recopilado gran cantidad de pruebas para rebatir los cargos de que se les acusaban a él y a su hijo mayor, León Sedov. Las reuniones tuvieron una gran divulgación, sobre todo en Estados Unidos, donde se criticó duramente la participación de Dewey, pero también se siguieron en Europa y España, donde los antiestalinistas desafiaban la autoridad del Partido Comunista Español. Trotski estaba encantado con el éxito de la Comisión Dewey, porque con él llamaba la atención hacia su situación; pero ese mismo éxito era uno de los factores que llevaron a Stalin y a Beria a intensificar su persecución del movimiento trotskista por todo el mundo. En enero, Sedov, el hijo de Trotski, que vivía en Francia, eludió por poco un encuentro con un grupo del servicio secreto soviético en Mulhouse. A finales de abril, se convocó una reunión secreta del Comintern para organizar la fase siguiente de la lucha. También fue en 1937 cuando Stalin decidió que había llegado la hora de liquidar a Trotski. Siguiendo los consejos de Beria, Stalin convocó al subdirector de la

sección extranjera del servicio secreto —conocido como GPU, aunque recientemente había pasado a llamarse NKVD—, un hombre llamado Serguéi Spiegelglass, y le ordenó que organizara la ejecución de Trotski. Pero la única señal evidente de la escalada de la lucha entre los comunistas y la izquierda revolucionaria no estalinista estaba en España, concretamente en Barcelona, donde, en plena guerra contra Franco, se desató una lucha abierta entre las tropas comunistas y el trotskista, o antiestalinista, POUM. En México el Partido Comunista utilizó la Comisión Dewey para intensificar sus ataques contra Rivera, que generalmente se publicaban en *El Machete*, el periódico que había fundado el propio Rivera.

Como fugitivo, Trotski era un personaje mucho menos siniestro de lo que lo había sido en sus días de gloria. Con su poderoso intelecto, su amplia cultura, su ingenio, su encanto y su capacidad para hacer que los demás tuvieran la impresión de que se interesaba sinceramente por sus opiniones, tenía un don especial para atraer la simpatía y la lealtad de la gente, que ha sobrevivido cincuenta años después de su muerte. Trotski estaba cautivado por los murales de Rivera. Decía que era el mejor intérprete de la Revolución de Octubre, y que «esos magníficos frescos» habían entendido la «épica del trabajo, la opresión y la insurrección», revelando «los orígenes ocultos de la revolución social». A su vez, Rivera defendía el análisis político de Trotski y seguía la línea marcada por el líder. «La historia demostrará —escribió Rivera en esa época— que entre Adolf Hitler y Josef Stalin no hay ninguna diferencia.»

Por aquel entonces, Trotski, rejuvenecido por su actuación ante la Comisión Dewey y maravillado con el esplendor de México, se permitió el lujo de tener una aventura con su anfitriona, Frida Kahlo. Se había aficionado a cabalgar por los campos de las afueras de Taxco, y su romance con Frida fue quizá la primera señal de que el carácter intoxicante de la vida mexicana empezaba a afectarle el juicio. La relación empezó en Ciudad de México cuando Trotski, animado por los coqueteos de la joven, le pasaba notas a Frida en los libros que le prestaba, a veces ante las propias narices de Rivera. La pareja se veía en casa de Cristina, a la vuelta de la esquina de la Casa Azul, a la que Trotski por fin había encontrado una utilidad. Como Rivera pasaba la mayor parte del tiempo trabajando en San Ángel, no

era demasiado difícil ocultarle lo que estaba pasando, y Trotski quizá se animó también por la impresión de que los Rivera llevaban vidas independientes. No obstante, tratándose de un hombre en una situación tan vulnerable como la suya, famoso en todo el mundo por su rectitud moral y su sensatez, aquel comportamiento podía resultar autodestructivo. Pero era el resultado de una lucha desigual.

Trotski, incapaz de dominar su pasión sexual, se enamoró. Por su parte, los móviles de Frida eran más complicados. Es posible que la idea la halagara y se sintiera intrigada por «el Viejo», como ella lo llamaba, pero también estaba encantada de que Trotski le brindara otra oportunidad de castigar a su marido por la aventura que él había tenido con su hermana. El hecho de citarse con «el Perilla» (otro de los apodos que Frida le había puesto al líder de la IV Internacional) en el piso de Cristina, en la calle Aguayo, que había pagado Rivera, y de que Cristina se convirtiera en la confidente de Frida, era una buena venganza para ésta. Además, también intentaba recuperarse de un período de infelicidad, y Trotski le ofrecía una distracción útil. Es posible que Frida sufriera otro aborto en 1935: realizó una litografía titulada *Frida y el aborto* que lleva esa fecha; y en 1937 pintó dos óleos, uno de un niño muerto y el otro un autorretrato sobre una cuna vacía, con una muñeca de porcelana sentada a su lado. Por otra parte, desde el aborto de 1934 se había sometido a cuatro operaciones quirúrgicas: una para extirparle el apéndice, y las otras tres en el pie derecho. Es posible que en 1937 sencillamente se sintiera mejor y se creyera preparada para tener una aventura, consciente de que llevaba cierto retraso con respecto a su marido. Lo cierto es que, por mucho que le complaciera humillar a Rivera acostándose en secreto con el ídolo y mentor político del pintor, Frida no se tomó demasiado en serio su relación con Trotski. La aventura duró unos pocos meses, pero los rumores pronto llegaron a los miembros de su séquito. La esposa de Trotski, Natalia, sufrió una profunda depresión. Temiendo que si Rivera o el Partido Comunista Mexicano se enteraban de lo que estaba pasando se produciría un grave escándalo, varios de los más íntimos colaboradores de Trotski convencieron a Frida de que pusiera fin a la relación. El 15 de julio de 1937 ésta había terminado, y Rivera no sospechó nada hasta pasado un año. Poco después de romper su relación con Trotski, Frida

envió a Ella Wolfe una carta de amor que había recibido del político ruso y que quería que la señora Wolfe leyera «porque era tan bonita», y añadía: «Estoy francamente cansada del Viejo.» Había elegido como confidente a la esposa del biógrafo de su marido. A continuación Frida inició un romance con el secretario francés de Trotski, Jean van Heijenoort, que había desempeñado un papel decisivo a la hora de convencerla de que interrumpiera su relación con Trotski.

Simultáneamente, fuera de México, el GPU se concentraba en sus tareas. En julio de 1937 Andrés Nin, el líder español del POUM, fue detenido, torturado y asesinado en Madrid por un grupo del GPU. Y en septiembre, en Barcelona, el antiguo secretario noruego de Trotski fue asesinado por agentes soviéticos. Después un antiguo jefe del espionaje soviético que se había cambiado de bando para apoyar a Trotski fue hallado muerto en Lausana. Impotente, contemplando los acontecimientos desde México, y sin contar con Frida para distraerse, Trotski volvía a sentir miedo. Era como si el GPU pudiera llegar a cualquier rincón del mundo para matar a sus presas, por muy bien escondidas que éstas estuvieran. En diciembre el informe de la Comisión Dewey le proporcionó cierto alivio, pues los absolvió a él y a Sedov de todos los cargos de los que los habían acusado, pero ese alivio no duró mucho tiempo. En febrero de 1938 Trotski estaba trabajando en su estudio de la Casa Azul cuando llegó Rivera y le dijo que León Sedov había muerto en una clínica privada de París, tras una operación rutinaria de apendicitis. El director de la clínica era un ruso que había mantenido contactos con el GPU, de modo que Trotski dedujo que a su hijo mayor también lo habían asesinado. Dos semanas más tarde, se inició el tercer Proceso de Moscú, que acabó con la ejecución, entre otros, de Bujarin.

Como miembro de la poco influyente Liga Comunista Internacional, Rivera tenía escasas posibilidades de desempeñar un papel importante en la política de su país. No tenía paredes que pintar, y una de las condiciones del permiso de residencia de Trotski era que no participara en la política mexicana. La aprobación que el grupo hizo de la decisión de Cárdenas de expropiar los activos de las empresas petroleras extranjeras en marzo de 1938 pasó inadvertida entre las descomunales manifestaciones de apoyo que provocó la medida del presidente. Pero en la primavera de 1938 a Trotski y a Rivera

se les presentó una inesperada oportunidad para tomar una nueva iniciativa política, con la llegada a México del poeta e intelectual surrealista parisiense André Breton.

Breton y su esposa Jacqueline llegaron en abril, sin sitio donde alojarse, pues la embajada francesa no había preparado su alojamiento, pese a haberse ofrecido a financiar su viaje. Cuando Rivera se enteró de los problemas de la pareja, se encargó de instalarlos en casa de Lupe Marín. Lupe y Rivera habían recuperado su vieja amistad, y desde 1937 el pintor había vuelto a retratar en varias ocasiones a su ex esposa. Hay una fotografía de Rivera y Lupe sentados, cogidos de la mano, bajo la divertida mirada de Frida, tomada poco después de la llegada de los Breton. Más adelante éstos se trasladaron a la casa de San Ángel, donde Rivera y Frida vivían juntos. Los Rivera animaron a los Breton y los Trotski a realizar con ellos un viaje por México. André Breton, que había sido miembro del Partido Comunista Francés y después lo había abandonado, se consideraba discípulo de Trotski y creía que México era un país «destinado a convertirse en el territorio surrealista por excelencia».

Breton admiraba la obra de Posada, que él relacionaba con la muerte, el sadismo y el inconsciente. También se interesaba cada vez más por la pintura de Frida Kahlo. Breton sólo pasó siete meses en México, y es posible que se formara una idea bastante romántica del país. «Tierra roja, tierra virgen, empapada de la sangre más generosa, una tierra donde la vida del hombre no tiene precio, y sin embargo dispuesta [...] a consumirse en un florecimiento de deseo y peligro», escribió más tarde. «Al menos queda un país en el mundo donde el viento de la liberación todavía no ha muerto. [...] Allí todavía existe el hombre armado, con sus espléndidos harapos, dispuesto a surgir de pronto, una vez más, del olvido.» El «hombre armado que surge de pronto del olvido» era, para Trotski, una pesadilla, más que un sueño; pero quizá ese tema no apareció durante sus viajes. En cualquier caso, Trotski, Breton y Rivera pasaron juntos el tiempo suficiente para colaborar en un manifiesto conjunto, publicado en el número de otoño del *Partisan Review* y titulado «Manifiesto por un arte revolucionario independiente», firmado por Rivera y Breton pero redactado por Trotski.

Muchas de las discusiones que precedieron a la redacción de este

manifiesto se desarrollaron durante un viaje que las tres parejas hicieron a la pequeña población de Pátzcuaro, en el estado de Michoacán, que era la región de donde procedía el abuelo mestizo de Frida. Quizá les habría desanimado saber que también era la población donde un obispo español había fracasado en el pasado en su intento de construir allí la *Utopía* de Tomás Moro. Aquel viaje tuvo varios momentos cómicos. Trotski no hablaba español, así que Breton y él conversaban en francés. Frida no hablaba francés, por lo que Jacqueline y ella conversaban en inglés. Natalia no hablaba inglés, y como nadie esperaba que ella contribuyera a la construcción de una estética política, se quedaba callada. Rivera podía seguir la conversación en francés o en inglés, pero al parecer no quería participar en ningún idioma. Cuando Frida se aburría —y André Breton la aburría enseguida—, encendía un cigarrillo. Trotski, que no aprobaba que las mujeres fumaran, la regañaba, y entonces Jacqueline y ella salían de la habitación.

También hubo muchos puntos de desacuerdo creativo en Pátzcuaro. Trotski veneraba «la novela»; Breton la detestaba. Trotski admiraba el *Voyage au bout de la nuit* de Céline; Breton había escrito que equivalía a «coger una pluma y mojarla en basura». Cuando Trotski le pidió a Breton que redactara un primer borrador del manifiesto conjunto, Breton fue incapaz de escribir una sola palabra. «De pronto, bajo su escrutinio, me sentí privado de mis poderes», explicó el poeta más adelante. Entonces Trotski enfureció y se produjo una violenta discusión. Antes ya se habían peleado, cuando Trotski descubrió que Breton había estado robando retablos de las iglesias de los pueblos que visitaban. Finalmente Breton presentó un manuscrito escrito con tinta verde y Trotski se puso a trabajar en él, empleando su habitual y original método de redacción en prosa. Montó un enorme tablero en que colgó el manuscrito y varios fragmentos escritos por él, junto con noticias recortadas de los periódicos y otros fragmentos. Luego movió esos pasajes por el tablero, hasta que los combinó en el orden adecuado. Podría decirse que era una versión temprana de los métodos de «cortar y pegar» que ofrecen hoy en día los procesadores de texto modernos, pero ver a Trotski trabajar con su tablero y componer prosa era como ver a un oficial de Estado Mayor planeando un ataque militar.

A Breton le estimuló mucho su visita a México, y le sorprendió encontrar un país que ilustraba sus ideas con tanta vivacidad sin haberlas conocido jamás. A su regreso a París, escribió a Rivera:

> Diego, mi queridísimo amigo:
> En México nada de lo que está relacionado con la creación artística está adulterado, como lo está aquí. Eso es fácil juzgarlo sólo a través de tu obra, del mundo que tú solo has creado. [...] Tienes la ventaja sobre todos nosotros de formar parte de una tradición popular que, por lo que yo sé, sólo permanece viva en tu país. Posees ese sentido innato de la poesía [...] para ese secreto perdido que nosotros buscamos desesperadamente en Europa. Pero siempre será tu secreto. Para darse uno cuenta de eso, basta con verte acariciar un ídolo tarasco, o sonreír con esa sonrisa tuya, incomparablemente grave, ante la extraordinaria y opulenta exhibición de un mercado callejero. Es evidente que estás ligado, mediante raíces milenarias, a los recursos espirituales de tu país, que para mí, para ti, es el más maravilloso del mundo.

Breton sentía una profunda admiración por Rivera, y fue uno de los primeros en fijarse en los aspectos fantásticos de su obra más que en los políticos. Además, el poeta francés dio mucho empuje a la carrera de Frida Kahlo como pintora. Antes de marcharse, se ofreció para organizar una exposición de sus obras en París. Pero por lo que respecta a la relación entre el surrealismo y México, la influencia no era recíproca. Rivera pintó una breve serie de cuadros de raíces de plantas de desierto con forma de mujer, que han sido descritos como «un intento forzado de inyectar surrealismo en su visión de México», pero en realidad los realizó cerca de Taxco para pasar el rato, mientras Trotski desenterraba unos cactus para su colección. Además, los pintó el año antes de la visita de Breton y no tenían nada que ver con el movimiento surrealista. En cuanto a Frida, cuya obra Breton describió como «una muestra espontánea de nuestro espíritu inquisitivo», ella dijo más adelante: «No supe que era una pintora surrealista hasta que André Breton vino a México y me lo dijo.»

Entretanto, en lo que podríamos llamar el mundo surreal del GPU, los acontecimientos avanzaban como era de prever. En julio de 1938, cuatro días después de que Rivera y sus invitados llegaran a Pátzcuaro y pasearan por sus coloridas galerías y sus patios, distraí-

dos por el ruido procedente de veinte jaulas llenas de sinsontes, Rudolf Klément, el secretario francés de Trotski, recibió una invitación en París de un agente secreto del GPU para cenar en un apartamento del boulevard Saint-Michel, donde lo mataron a puñaladas y lo decapitaron. Después metieron el cadáver en una maleta y lo arrojaron al Sena. En España seguían produciéndose brutales ajustes de cuentas entre el Partido Comunista y el POUM. En Barcelona y Madrid detenían a los antiestalinistas y los ejecutaban tras torturarlos en las cárceles del GPU.

En aquella época todas las personas cercanas a Trotski eran conscientes de que el peligro era cada vez mayor. Rivera reaccionó adoptando una postura ofensiva. En una rueda de prensa que convocó en el mes de septiembre, denunció públicamente a varios funcionarios y ciudadanos mexicanos que, según él, eran sospechosos de ser comunistas, y declaró que representaban un peligro para un hombre que era un invitado oficial y se hallaba bajo la protección del Estado mexicano. En octubre Rivera entró en la redacción de *Clave: Tribuna Libre*, una nueva revista marxista y antiestalinista, y en noviembre entregó un documento al congreso de la General Confederation of Workers Union, en que denunciaba el reinado comunista del terror en España. En septiembre se había firmado el Acuerdo de Munich, y unos días más tarde Trotski hizo una declaración pública en que predecía un pacto entre nazis y soviéticos. Poco antes de Munich, en una conferencia de seguidores de Trotski celebrada en Périgny, Francia, se había proclamado oficialmente la IV Internacional. E inmediatamente después de esta proclamación, en otoño de 1938, la situación de Trotski, que ya era bastante grave, se complicó cuando Rivera se enteró de la aventura del Viejo con Frida.

En octubre Frida se había marchado de México para realizar un viaje de seis meses a Nueva York y París, y Rivera descubrió la infidelidad de su esposa poco después de su partida. No sabemos cuál fue la fuente de información, pero pudo ser Cristina Kahlo, que había sido la confidente de su hermana y todavía no se había resignado a su ruptura con Rivera. Cuando éste se enteró de lo ocurrido, decidió no decir nada públicamente, pero también decidió romper sus lazos con Trotski. El pintor planeó un «desacuerdo político» con el aturdido Trotski, que al parecer se resistía a relacionar el problema

con su romance con la esposa de Rivera. La primera señal de que había problemas llegó el 2 de noviembre, el Día de los Muertos, cuando Rivera le regaló a Trotski una gran calavera de azúcar con el nombre de Stalin. A Trotski le molestó aquella broma insultante y malvada, y ordenó que destruyeran la calavera para que no la viera su esposa. La pelea continuó cuando Rivera escribió una carta a André Breton que contenía comentarios irrespetuosos acerca de Trotski, y que el pintor pidió a una de las secretarias del propio Trotski que le mecanografiara. Cuando, como era de esperar, Trotski vio aquella carta, que se había quedado junto con la correspondencia que tenía que firmar, se puso furioso y decidió marcharse de la Casa Azul. Por su parte, Rivera decidió abandonar la IV Internacional. Pero hacían falta meses para preparar otra casa para alojar al Viejo y a su maltrecho circo de consejeros, guardaespaldas y arrobados ayudantes. El gasto que suponía marcharse de la Casa Azul era una carga sin precedentes para los escasos recursos económicos de Trotski. La correspondencia entre los guardaespaldas norteamericanos que trabajaban en Coyoacán y sus empleadores de Nueva York proporciona una idea bien definida del carácter desesperado de la «operación de seguridad» que organizaron sus protectores una vez que Rivera les retiró su patrocinio.

«Querido camarada Hank —escribe *Irish* O'Brien el 14 de enero de 1939—, estamos a mediados de enero y todavía no hemos recibido ningún dinero para seguridad.» A continuación se detalla la dramática situación. Las linternas no funcionan; faltan pistolas; la camarada Lillian no ha tenido más remedio que tomar dinero prestado de la asignación para alimentos, pues llevaba ya tres meses sin pistola. Los cinco vigilantes ya llevan un mes sin cobrar; no hay dinero para comprar bombillas; le deben dinero a Diego, que ha comprado otra pistola; el Ford está en el mecánico para que le reparen los frenos, y no tienen dinero para pagar la factura y sacarlo del garaje. A principios de marzo el camarada Hank contestó por fin, enviando cincuenta dólares (le habían pedido ciento cincuenta) y añadiendo: «Estoy harto de que me pidáis dinero constantemente. [...] A ver si sois más razonables. [...] Aplicaos una rebaja de sueldo. No tenemos dinero para pagar una emergencia cada semana; cuando se produzca una emergencia real, nadie nos creerá.» Los cinco vigilantes en-

viaron entonces una respuesta compungida y circunspecta, preguntando dónde residía su despilfarro. «¿En el dinero para retretes? ¿O para vacunas de la fiebre tifoidea? ¿O medicinas?» Los guardaespaldas piden al comité que analice los puntos específicos presentados en las cartas del jefe de seguridad, Irish O'Brien, y que «no le acusen arbitrariamente de malgastar el dinero». Al mismo tiempo los guardaespaldas intentaban trasladar a Trotski a la casa nueva, un «capricho burgués en ruinas», a sólo unos metros de la Casa Azul, que necesitaba instalación eléctrica, agua, suelos, una ducha, cerraduras y muros más altos, así como una puerta nueva y una caseta para los policías mexicanos que montaban guardia en el exterior. El presupuesto era de quinientos dólares. Irish señalaba la imposibilidad de pedir un préstamo a Diego. «No debéis olvidar que no se trata sólo de un asunto material, sino que para LD [Trotski] tiene connotaciones políticas y personales. Quedarnos donde estamos ahora sería complicadísimo. Dejar de trabajar en el traslado a la casa nueva podría tener consecuencias terribles.» Entretanto, Trotski, alarmado por la discusión con Rivera y consciente de lo mucho que eso debilitaría su posición en México, escribió a Frida, que estaba en Nueva York, el 12 de enero de 1939. «¿Por qué tiene Diego que ser secretario? —escribía Trotski—. Él es un revolucionario multiplicado por un gran artista, y es precisamente esta "multiplicación" lo que lo incapacita por completo para el trabajo rutinario en el partido. [...] Creo que tu ayuda es esencial en esta crisis. Nuestra ruptura con Diego [...] significaría la muerte moral del propio Diego.» Pero todo fue en vano. La difícil situación de Trotski no conmovió a Frida más que a su marido. Frida recibió la carta en París y, absorbida como estaba por sus propias preocupaciones, ni siquiera la contestó.

En Moscú, después de una purga en 1938, Pável Sudoplatov había sustituido a Spiegelglass, y Stalin lo había nombrado jefe de todas las operaciones del NKVD (GPU) para eliminar a Trotski. Stalin comentó a Sudoplatov que «aparte de Trotski, ya no queda ninguna figura política importante en el movimiento trotskista», aseguró que Trotski estaba dividiendo y confundiendo al Comintern, por lo que era esencial eliminarlo antes del estallido de la inevitable guerra mundial entre el imperialismo y la Unión Soviética. Asimismo, añadió que Spiegelglass no había sido lo bastante enérgico en el cumplimiento de

esta misión. Sudoplatov, según su propio relato, entendió perfecta-
mente que si no conseguía eliminar a Trotski se enfrentaría al mismo
destino que Spiegelglass; además, él era un verdadero asesino del
GPU, experto y competente. Años más tarde, tituló el capítulo de sus
memorias en que describía su primer asesinato, perpetrado con una
caja de bombones en un restaurante de Rotterdam en 1938, «Nacer a
la vida». Como es natural, estaba completamente a favor de liquidar
a Trotski. «Para nosotros —recordaba Sudoplatov en 1994—, los
enemigos del Estado eran nuestros enemigos personales.»

En la Casa Azul otro miembro del séquito, el camarada Charles
Curtiss, se encargaba de las negociaciones con Rivera. El 20 de enero
de 1939 Rivera le había dicho a Curtiss que «las diferencias con
Trotski eran de carácter personal». El 11 de marzo Curtiss informó de
que Diego afirmaba que Trotski «había leído su correspondencia, lo
cual era típico del GPU»; que si Trotski seguía «molestándolo», haría
público «todo el asunto que hasta ahora había considerado su deber
mantener en secreto», y que Trotski le había insultado como persona
y artista. «Diego afirmaba que Trotski estaba atacando a aquellos que
le habían salvado la vida.» Refiriéndose a «todo el asunto», Rivera ju-
gaba su baza y chantajeaba a Trotski. No se trataba sólo de leer unas
cartas, sino del escándalo que se produciría si Rivera revelaba la fra-
gilidad humana demostrada por Trotski al tener una aventura con
Frida, traicionando a Natalia y a su anfitrión, Rivera. Cuando Trotski
se dio cuenta de hasta qué límites Rivera estaba dispuesto a llevar
aquellas represalias, comprendió que al inmiscuirse en el matrimonio
Rivera había entrado en un campo de minas emocional. Finalmente,
en abril de 1939, Trotski y su séquito se mudaron a la casa nueva.
Refiriéndose a Rivera, escribió: «Está en su pleno derecho de cometer
otro error político en lugar de pintar algo bueno.» Pero al mismo
tiempo, Trotski se daba cuenta del alcance de su pérdida. Había afir-
mado en numerosas ocasiones que «él podía convertir a muchos al
socialismo, pero de uno en uno, mientras que Rivera, con sus mura-
les, podía influirlos a centenares». Cuando salió de la Casa Azul,
Trotski dejó un hermoso autorretrato de cuerpo entero que Frida le
había dedicado y regalado al finalizar su relación. Y cuando Frida re-
gresó de París, Rivera había dimitido de la IV Internacional. Así pues,
la ruptura era total, y Trotski estaba atrincherado en su nueva fortale-

za, otra villa situada en el mismo barrio, donde vivía protegido por un sistema de puertas blindadas comunicantes.

Pese a la ruptura con Trotski, Rivera siguió criticando al Partido Comunista Mexicano. Después del profético análisis de Trotski, el pacto entre nazis y soviéticos fue anunciado en agosto de 1939, y en diciembre Rivera y Trotski se ofrecieron para testificar ante el Comité Dies sobre Actividades Antiamericanas del Congreso de Estados Unidos, arguyendo que la política del Partido Comunista Mexicano era hostil a México y, por lo tanto, a los intereses del continente americano. Llegado el momento, ninguno de los dos asistió a las sesiones del comité, pero Rivera mantuvo reuniones privadas con agentes de la embajada estadounidense, ante los que formuló las mismas acusaciones que ya había formulado anteriormente a la prensa extranjera sobre las maniobras encubiertas de los comunistas en México, y hasta nombró a muchas personas a las que acusaba de ser agentes del GPU. Rivera afirmó también que trescientos de los cincuenta mil comunistas mexicanos admitidos en México como refugiados políticos tras su derrota en la guerra civil española eran agentes del GPU, que desarrollaban una campaña terrorista en México y pretendían infiltrarse en Estados Unidos. Los agentes del Departamento de Estado se mostraron escépticos ante las afirmaciones de Rivera, y pusieron en duda su credibilidad. Un memorándum interno del Departamento de Estado rezaba: «En vista de la famosa tendencia de Rivera a la exageración, por no decir la invención, creo que muchas de sus declaraciones deberían ser aceptadas con considerables reservas.» Lo cual resulta irónico, pues por una vez la información que Rivera estaba proporcionando era muy acertada. Como Sudoplatov confirmó más tarde, los refugiados comunistas españoles eran precisamente el grupo que el NKVD/GPU estaba utilizando para infiltrar a sus agentes, y también es cierto que los agentes estaban trabajando para infiltrarse en Estados Unidos. Concretamente entre los refugiados españoles se encontraban dos de los tres grupos que planeaban matar a Trotski.

Entre los cincuenta mil comunistas españoles autorizados a entrar en México procedentes de España, en abril de 1939, se encontraban Tina Modotti, que lo hizo utilizando un nombre falso, y su compañero Vittorio Vidali, que ahora se hacía llamar «Sormenti». En

España, Vidali, que allí era conocido como «Carlos Contreras», se había distinguido como líder del V Regimiento Republicano. Ahora era un experto agente del GPU que, tras ser nombrado comisario político en Madrid, había ejecutado personalmente a cientos de prisioneros de clase obrera sospechosos, con escasas pruebas, de pertenecer a la quinta columna. Es posible que también fuera uno de los cuatro comunistas que ayudaron al agente del GPU Alexander Orlov a secuestrar, torturar y asesinar a Andrés Nin, líder del trotskista POUM. En México los refugiados españoles se convirtieron en el mar en que podían nadar los *peces* del GPU, como Vidali. En su momento, Tina y Vidali fueron dos de las personas a las que Rivera acusó de ser agentes soviéticos en México, una acusación totalmente correcta. Sin embargo, era una señal del fracaso del idealismo político de Rivera el hecho de que la joven que quince años atrás había inspirado algunos de sus mejores frescos, y a la que el pintor había retratado en 1928 en las paredes de la Secretaría de Educación repartiendo armas a los insurgentes —cosa que Tina hizo para los voluntarios italianos en Madrid en 1936—, se hubiera convertido en una de las personas que conspiraban contra él en 1938, y por lo tanto, una de las personas a las que Rivera estaba dispuesto a denunciar ante el gobierno mexicano, el cónsul de Estados Unidos y la prensa capitalista.

Liberado por la prolongada ausencia de Frida y la obligación de entretener a los Trotski, Rivera abandonó sus actividades políticas. En enero de 1939 dimitió de la redacción de *Clave*, y a partir de entonces gozó de libertad para concentrarse en su trabajo y su vida social, combinándolas cuando fuera posible. El manifiesto del *Partisan Review* no había provocado ninguna revolución artística, pero Rivera conservaba suficiente interés en el surrealismo como para pintar un curioso *Retrato de una dama de blanco*, que representa a una novia sentada y rodeada de telarañas con una prominente calavera de azúcar blanca sobre el regazo, en lugar del tradicional ramo de flores. Rivera utilizó ese mismo traje de novia para realizar un retrato formal de una novia en 1949. También hizo gala de un interés paternal por una joven actriz mexicana llamada Dolores del Río, cuyo retrato semidesnudo había pintado en 1938. Dolores del Río se convirtió en una de las amigas más íntimas de los Rivera. Rivera también desarrolló una obsesión por

la bailarina erótica norteamericana de color Modelle Boss, que posó para una serie de desnudos al óleo y a la acuarela que se cuentan entre los cuadros más raros del pintor. Al finalizar la serie, compuesta de un total de doce cuadros, la fijación de Rivera por el tema había transformado las manos de la bailarina, que tenía puestas sobre la cabeza, en pinzas de escorpión. Estos retratos de Boss podrían ser las primeras muestras de una pintura erótica surrealista, y quizá constituyan la única contribución de André Breton a la cultura mexicana.

En abril de 1939 Frida volvió de un satisfactorio viaje de seis meses a Nueva York y París, y comprobó que su matrimonio había terminado. Durante su ausencia, tuvo una aventura en Nueva York con el propietario de la galería donde exponía, Julien Levy, y en París —donde se bebía una botella de coñac diaria— con Jacqueline, la esposa de André Breton, entre otras. El único motivo que tenía para regresar a México era que su largo romance con el fotógrafo Nickolas Muray había terminado. Volvió a enamorarse brevemente de un refugiado español, Ricardo Arias Viñas. La tensión de todos aquellos romances, combinada con el resentimiento que Rivera le tenía por su relación con Trotski, y las constantes aventuras amorosas de su marido, hicieron que los Rivera se separaran. Seis meses después del regreso de Frida, ya se habían divorciado. Sin embargo, su separación apenas afectó a su amistad. Frida siguió utilizando su parte de la casa de San Ángel cuando quería, aunque ahora la puerta que comunicaba las dos partes estaba permanentemente cerrada. Frida se instaló en la Casa Azul, donde Rivera iba a visitarla siempre que quería, así como a su suegro, su cuñada, sus sobrinos y la colección de pequeños monos negros y perros sin pelo de los Kahlo. Frida recibió a Nelson Rockefeller cuando éste visitó Ciudad de México en 1939, quizá con la esperanza de venderle algunos cuadros, aunque no nos consta que Rivera accediera a recibir a aquel invitado en particular.[1] Después de separarse de Rivera, Frida realizó una serie de diez óleos

1. La visita de Rockefeller se produjo después de la nacionalización de la industria petrolera mexicana. Como director de Standard Oil, con un conocido interés por el arte mexicano, se le consideraba la persona más adecuada para negociar. Su oferta de una gran exposición de arte mexicano con el MoMA como parte de un acuerdo diplomático no surtió efecto.

que empezaba con un estudio lésbico, *Dos desnudos en un bosque*, y seguía con un espléndido autorretrato doble en que Frida aparece desangrándose; otros cuadros de la serie expresan agonía, tortura y desesperación, y el tema del último, *Corte de pelo*, es la automutilación. Aquél fue el período de su vida con Rivera en que Frida Kahlo luchó con más energía para huir de las garras de la «imaginación común» y establecer una vida interior completamente propia. El esfuerzo que le costó queda patente en estos cuadros, que eran de los mejores que había pintado hasta entonces.

Entretanto, Rivera disfrutaba de un interludio relativamente tranquilo y se ocupaba del constante tráfico de jóvenes norteamericanas que iban a visitarlo, para las que un *tête-à-tête* con el más célebre pintor mexicano se había convertido en una parte esencial de la experiencia turística. En agosto la sección mexicana de la IV Internacional lo denunció por apoyar al candidato conservador, Juan Andreu Almazán, en los próximos comicios que elegirían al sucesor del presidente Cárdenas, pero Rivera no perdió los nervios. En la primavera de 1940 Paulette Goddard, la estrella de la Paramount Pictures, visitó Ciudad de México. Goddard, a la que llamaban Sugar, estaba casada con Charlie Chaplin, acababa de filmar *El gran dictador* y era la protagonista de *Tiempos modernos*. De carácter afable y divertido, accedió a posar para Rivera, con el que tuvo una aventura amorosa. Un sábado por la mañana Rivera estaba trabajando en su estudio en un doble retrato de Goddard y una joven modelo india cuando se enteró de que la noche anterior habían acribillado el dormitorio de Trotski en la casa nueva, a la vuelta de la esquina de la Casa Azul.

§ § §

A FINALES DE 1939 Sudoplatov, que trabajaba pacientemente en Moscú, había conseguido infiltrar a tres grupos diferentes de asesinos en México. La noche del 24 de mayo de 1940, uno de sus agentes, que había trabado amistad con uno de los guardaespaldas norteamericanos de Trotski, introdujo un comando de veinte hombres disfrazados de policías y soldados mexicanos en la casa donde vivía Trotski. Abrieron fuego en el dormitorio de Trotski y en la habitación

contigua, donde dormía su nieto. El niño sufrió heridas leves, pero Trotski y su esposa, que se habían refugiado debajo de la cama, salieron ilesos del atentado. El ataque debió de oírse desde la Casa Azul. Entre los refugiados comunistas españoles nombrados por Rivera, y sospechosos de haber participado en el intento de asesinato de Trotski, estaba Vittorio Vidali, aunque lo más probable es que si éste hubiera formado parte de los miembros del comando, el atentado no habría sido una chapuza. La policía mexicana interrogó a Vidali, pero lo dejaron en libertad sin cargos. En cambio, parece posible que Vidali participara en el posterior asesinato del guardaespaldas norteamericano de veintidós años, Robert Sheldon Harte, al que habían engañado para que dejara entrar al grupo en la villa de Trotski, y al que raptaron y liquidaron porque había reconocido a uno de los miembros del comando.

En Moscú, Sudoplatov, según sus memorias, analizó el ataque, que había dirigido el muralista David Alfaro Siqueiros, y llegó a la conclusión de que había fracasado porque ninguno de sus integrantes era un experto asesino ni sabía registrar una casa. El 18 de junio la policía mexicana había establecido la implicación de Siqueiros en el atentado y lo había relacionado con el GPU. Al enterarse de la noticia, Rivera se apresuró a esconderse, abandonando una vez más el trabajo en el retrato de Paulette Goddard y la india, que quedaría inacabado. Más adelante afirmó que la policía sospechaba que había tomado parte en el intento de asesinato, pero la idea de que un comando del GPU reclutara a Diego Rivera en 1940 era completamente absurda. Lo que realmente ocurrió fue que Rivera temía ser víctima de un ataque similar. Cuando la noticia de la detención de Siqueiros llegó a la casa de San Ángel, Rivera se encontraba dentro con la joven pintora húngara Irene Bohus, con la que tenía una aventura. Observándolos desde el hotel de la acera de enfrente estaba Paulette Goddard, que esperaba su turno para posar. Ambas mujeres, haciendo gala de una admirable generosidad, colaboraron para ayudar a salir de la casa al aterrado Rivera. Incluso después del interrogatorio rutinario de la policía, el pintor siguió escondido. Es cierto que su inclusión en las listas de enemigos del Partido Comunista Mexicano estaba justificada, y que en el congreso de abril lo habían denunciado y declarado merecedor de «acciones punitivas».

Sacando provecho de sus contactos en la embajada de Estados Unidos, Rivera solicitó ayuda para conseguir un salvoconducto con el que cruzar la frontera, y reveló que se había escondido en casa de su abogado. Wolfe afirma que Rivera voló a California en un vuelo regular desde Ciudad de México, pero el viaje fue más complicado. El consulado de Estados Unidos contactó con la oficina de inmigración de Brownsville, Texas, y engañó a la brigada anticomunista local del FBI respecto a los detalles del viaje de Rivera. Entonces el pintor voló a Brownsville con Paulette Goddard y, tras ser brevemente interrogado por los agentes de inmigración, recibió un visado de un año de validez. El 20 de agosto, cuando el segundo agente de Sudoplatov, el asesino Ramón Mercader, alias Jacson Mornard, el «dulce, generoso, encantador e inofensivo» amante de una confiada y joven militante trotskista americana, consiguió colarse en el estudio de Trotski y le clavó el piolet de alpinismo en la cabeza, Rivera estaba a salvo en un andamio de la Exposición Internacional del Golden Gate de San Francisco, pintando otro mural. Estados Unidos se había convertido en su refugio del Partido Comunista Mexicano.

Rivera no participó en ninguno de los dos intentos de asesinato perpetrados contra Trotski en el verano de 1940, ni se sospechó seriamente de su participación en ellos, pese a que él afirmaba lo contrario, lo cual puede explicarse por su posterior ambición de volver a entrar en el Partido Comunista. Sin embargo, Rivera contribuyó indirectamente al éxito de la operación del GPU, ya que mientras Trotski se hallaba bajo el techo de su casa, en cierto modo estaba oficialmente protegido e integrado en la nación mexicana. Rivera era uno de los personajes más célebres del país, y cualquier cosa que le ocurriera a Trotski mientras fuera su invitado habría manchado directamente el honor de México. Para los asesinos de Sudoplatov, era más difícil disimular su verdadera identidad al atacar la Casa Azul, y tenían órdenes estrictas de evitar que la operación se relacionara con Moscú. Cuando Trotski y Rivera se pelearon, Trotski recuperó su condición habitual de exiliado aislado y vulnerable, y sus días volvían a estar contados. Pero Rivera también sufrió como resultado de su relación con Trotski. Su descubrimiento de la aventura de Frida Kahlo con el Viejo perjudicó su posición dentro de la IV Internacional y puso fin a su carrera política. Cuando Trotski hizo su

desesperado llamamiento a Frida para que interviniera, en enero de 1939, escribió: «La ruptura de Diego con nosotros [...] significaría la muerte moral del propio Diego. Aparte de la IV Internacional y sus simpatizantes, dudo que él pudiera encontrar un medio de comprensión y simpatía no sólo como artista, sino también como revolucionario y como persona.» Sus palabras resultaron proféticas, pues predecían con exactitud el futuro político de Rivera. No obstante, es evidente que Trotski nunca comprendió las verdaderas razones de la ruptura con Rivera.

Sin duda dicha ruptura fue personal, pues no tenían desacuerdos políticos. En una entrevista que Rivera concedió a un periodista de una agencia de noticias norteamericana, el 14 de abril de 1939, sólo una semana después de que Trotski abandonara la Casa Azul, el pintor describió a Trotski como «un gran hombre por el que sigo sintiendo una gran admiración y un gran respeto». Y en una carta escrita un mes antes, el 19 de marzo, a su primer biógrafo, Bertram Wolfe, que también se había hecho trotskista, Rivera defendía la política y la reputación pública de Trotski. «El hombre de la Revolución de Octubre —es decir, Trotski— tiene que ser respetado por todo el que no sea un lacayo del asesino que gobierna Rusia —es decir, Stalin—.» Añadía que había interrumpido «toda relación personal con Trotski y por ese motivo» había dimitido de la IV Internacional, y continuaba:

> Pese a nuestras profundas diferencias personales, considero que Trotski es el centro de la organización, y creo que su trabajo y su personalidad son sumamente importantes para ella. Por lo tanto, no quiero iniciar ninguna discusión con él. Como las declaraciones que ha hecho sobre mí me parecen completamente inadmisibles, las he rechazado y me he retirado de la organización, considerando mi colaboración absolutamente insignificante y prácticamente nula comparada con la de Trotski. Sin embargo, tengo suficiente valor para reconocer la importancia de sus logros revolucionarios y tenerle el respeto que merece, que es el deber esencial del verdadero revolucionario.

Sin duda Wolfe estaba en situación de apreciar la profundidad de las «diferencias personales» entre Rivera y Trotski.

En esa misma carta Rivera, que estaba muy enfadado con el re-

trato que Wolfe había hecho de él en *Diego Rivera: His Life and Times*, que todavía no se había publicado, se negaba a promover el libro. Él esperaba «la primera biografía marxista de un pintor», pero su biógrafo «estaba más influido por Freud que por Marx». Concretamente Rivera se quejaba de que Wolfe había violado «su palabra de honor revolucionario» al no reproducir el pequeño fresco realizado en 1933, «en que aparece Trotski con sus seguidores y con la bandera de la IV Internacional»; en otras palabras, Wolfe no había reproducido el retrato que Rivera había hecho de Trotski como héroe. «No sólo has cometido una traición y una vileza contra mí, sino que has mentido como biógrafo, y eso es aún peor. [...] Tienes un grave problema, amigo mío», concluía Rivera.

Y Wolfe no era el único. Rivera, que era una figura nacional, se sentía profundamente humillado por la aventura de su esposa con el que había sido su mentor y protegido. Hay una fotografía tomada en el verano de 1938, durante la visita de André Breton, poco después de que Rivera se enterara de lo ocurrido, y que muestra a todos los personajes principales que participaron en la ofensiva trotskista-surrealista sobre el futuro del mundo. Aparecen todos en fila como si posaran para un mural. Entre ellos están Rivera, Frida, Trotski, Natalia y Jean van Heijenoort; cuatro de ellos, conscientes de la situación, miran hacia adelante. Rivera, en cambio, está detrás de Frida, mirando hacia un lado y hacia abajo.

La ruptura entre Rivera y Trotski, y el posterior destino de éste, es la historia de lo que les ocurrió a los principales personajes de esa fotografía después de que Rivera se uniera al subgrupo de aquellos que sabían qué había estado pasando. Octavio Paz ha analizado los múltiples significados de la palabra «chingar». En México *chingar* es una palabra malsonante que significa practicar el coito, pero la palabra tiene diferentes significados en distintos países de habla hispana. En España podría relacionarse con las diversas acepciones del término «joder». En México tiene otros significados más violentos. Puede significar engañar a alguien. «Contiene la idea de agresión, de violación»; el hombre «que la comete nunca lo hace con el consentimiento de la chingada». «La persona que sufre la acción es pasiva, está inerte y abierta. [...] La palabra tiene connotaciones sexuales, pero no es un sinónimo del acto sexual: uno puede *chingar* a una

mujer sin llegar a poseerla.» Cuando en México la gente se emociona por motivos patrióticos, grita: «¡Viva México, hijos de la chingada!» Y Paz añade: «Para los mexicanos sólo hay dos posibilidades en la vida: o chingas a otros, o te chingan a ti.»

Cuando Rivera sedujo a la hermana de Frida, Frida fue la *chingada*. Cuando Frida sedujo a Trotski, Rivera sintió que se habían vuelto las tornas. Estaba enfadado con su esposa, pero también la respetaba porque, al menos por una vez, ella había sido igual de dura que él. Frida se había vengado utilizando a Trotski y abandonándolo («Estoy muy cansada del Viejo»). Así que a Trotski también lo habían chingado. Rivera recuperó su autoestima abandonando una vez más a Trotski; en público todavía se mostraba respetuoso con él, pero en privado lo insultaba con desprecio. Así pues, a Trotski lo habían chingado por partida doble, sin contar con la intervención final del GPU.

En 1940 Rivera volvió a pintar en San Francisco, gracias a Timothy Pflueger, el arquitecto que diez años atrás se había encargado de contratarlo para que decorara la escalera del Luncheon Club de la Bolsa del Pacífico. Esta vez le proponían que participara en la Exposición Internacional Golden Gate, y el pintor se comprometió a realizar diez paneles montados sobre marcos de acero móviles, cuyo tema era sencillamente la «Unidad Panamericana». Rivera trabajaba a la vista del público en una isla de la bahía de San Francisco, y miles de visitantes desfilaron por delante de su andamio durante el verano de 1940 mientras él creaba su obra. Cuando se enteró de la muerte de Trotski, tomó la precaución de contratar a un guardaespaldas armado que montaba guardia al pie de su andamio; más adelante explicó que temía las represalias de los trotskistas, pues sospechaban que él había participado en el crimen. Y un periodista de San Francisco que fue a interrogarlo llegó a la conclusión de que Rivera no lamentaba demasiado la muerte del Viejo. Pero decir eso es quedarse corto. Rivera disfrutaba con las consecuencias de la pelea que él había provocado y la *chingada* final que había puesto fin a la historia de Trotski. Había contratado al guardaespaldas para protegerse de los estalinistas, no de los trotskistas. En una carta a un amigo de Nueva York, Rivera se lamentaba de que le abrían el correo y le robaban dinero de su correspon-

dencia; eso era obra de «las secciones mexicana y norteamericana del GPU», explicó. Y en su mural de San Francisco Stalin aparece retratado como un asesino encapuchado. Trotski ni siquiera figura en el mural. El hombre que hasta hacía poco había sido su mentor había desaparecido del cuadro.

Por su parte, Frida Kahlo era sospechosa de haber participado en el asesinato de Trotski, pues en París había conocido a su asesino, Ramón Mercader. La policía mexicana registró su casa, antes de detenerla y someterla a un interrogatorio que duró dos días. Sus médicos mexicanos le recomendaban que se operara de la columna, así que Frida telefoneó a Rivera, que se encargó de organizar su salida del país para que se reuniera con él en San Francisco. Para Frida y Rivera, la muerte de Trotski resultó ser un camino para la reconciliación, aunque ésta no se produjo inmediatamente. Rivera todavía mantenía una intensa relación con Paulette Goddard. Además, vivía con Irene Bohus (esta relación no acabó hasta que la madre de la pintora descubrió qué estaba pasando). Entretanto, para distraer a Frida, que había ingresado en un hospital de San Francisco, Rivera le presentó a un joven y atractivo marchante de arte, Heinz Berggruen, con quien ella inició rápidamente un romance. Al mismo tiempo, el médico de Frida, Leo Eloesser, canceló la operación, prohibió a su paciente que consumiera alcohol y aconsejó a Frida y a Rivera que volvieran a casarse. Y eso fue lo que hicieron el 8 de diciembre de 1940, en San Francisco, el día que el novio cumplía cincuenta y cuatro años. Despidieron a Heinz Berggruen, al que ya no necesitaban, pero llamaron a Nickolas Muray, que se encontraba en Nueva York, para que tomara las fotografías de la boda. Para la ceremonia Frida volvió a ponerse su traje de tehuana, que no había utilizado durante los dos años de su separación. En la fotografía de los novios que tomó Muray Rivera aparece con la máscara antigás que solía utilizar en el andamio. Cuando vio las fotografías, Heinz Berggruen, compungido, describió a Rivera como «un animal enorme».

Con su segunda boda, los Rivera cerraban el período surrealista de sus vidas, y seguramente no perdieron mucho tiempo pensando en el marxista que en vida los había dividido brevemente y cuya emblemática muerte, en el terreno surrealista, había provocado su re-

conciliación. Stalin tenía razón: sin Trotski, no había trotskismo. Ni Frida ni Rivera expresaron jamás remordimiento alguno por lo que había pasado cuando reanudaron su vida en común y la lucha por el control de su imaginación compartida.

14

El señor de Mictlan

México 1941-1957

En 1942 DIEGO RIVERA, que había pasado gran parte de su vida pintando las paredes de los edificios de otros, decidió construir su propio edificio. Haría lo mismo que los aztecas: construiría una casa que sería su residencia, su estudio, su museo y su tumba. Parecía un proyecto adecuado para un hombre que era, además de muralista, la reencarnación de una deidad azteca: levantaría muchas paredes y se enterraría vivo entre ellas, acompañado de su enorme colección de ídolos aztecas. No necesitaba modelos para este proyecto final, el capricho monumental de un genio. Para decorarlo utilizaría su imaginación artística, aunque el edificio se parecería un poco al corazón del Gran Templo de Tenochtitlán. Viviría allí con sus imágenes, de Tezcatlipoca, el dios del destino, señor de la noche; de Cihuacóatl, la mujer serpiente, diosa del sacrificio. Lo acompañaría Tlazoltéotl, la devoradora de basura, la devoradora de pecados, la diosa de las confesiones y patrona de las comadronas, que controlaría a su madre comadrona si era necesario; y veneraría a Xochiquetzal, «Flor preciosa», la patrona de las rameras, y juntos esperarían la llegada del dios de la muerte, el Señor de Mictlan.

Desde su regreso a México en 1921, Rivera había estado fascinado por el arte precolombino y se había gastado mucho dinero comprando obras de arte. En 1942 tenía una colección de sesenta mil estatuas de piedra, y necesitaba algún sitio donde ponerlas. En una ocasión, su anterior esposa, Lupe Marín, desesperada por la falta de dinero para comprar comida, cogió uno de los ídolos de Rivera, lo

hizo pedazos y se lo sirvió para cenar, diciendo que si pensaba gastarse el presupuesto doméstico en estatuas de piedra, podía comérselas. Pero Rivera encontraba en el arte precolombino la misma clase de inspiración que Picasso encontraba en el arte africano. Siguió coleccionándolo, y finalmente se gastó lo que le quedaba de su fortuna en construir una casa donde instalar la colección. Sin embargo, no consiguió terminar el edificio, aunque sin duda éste se convirtió en uno de los más extraños de México.

Había elegido un terreno en una llanura de lava volcánica, en las afueras de Ciudad de México. Empezó a cultivarlo, y de su suelo negro y pedregoso empezaron a crecer paredes y suelos, umbrales y relieves, tan fantásticos que configuran el estudio más extravagante que jamás se haya construido. Para erigir el edificio de Anahuacalli, Rivera se inspiró en un templo precolombino, no a la escala del Gran Templo de los indios mexicanos, pero sí del considerable tamaño de una basílica cristiana, y digno de la residencia privada de un rey azteca. La inmensa energía que Rivera había dedicado hasta entonces a cubrir kilómetros de pared con pintura la dedicaba ahora a la propia construcción de las paredes. Su fascinación por la relación entre el arte y la arquitectura, su convicción de que ambas iban estrechamente unidas, lo cual inspiró el autorretrato de la Secretaría de Educación en que vemos al artista como arquitecto, tomaba vida aquí. El resultado es aterrador e imponente. La imaginación monstruosa que Élie Faure había intuido en la Dordoña en 1920 había producido, finalmente, una morada que estaba a su altura.

La entrada principal es una puerta con pilares de piedra, construida sobre un puente también de piedra por el que se cruza un foso cuyas negras aguas están llenas de lirios. La puerta conduce a un enorme patio de piedra, en uno de cuyos lados hay un edificio que, si se tratara de un templo azteca, sería un altar para los sacrificios. Al entrar hoy en día en el patio, uno no tiene la impresión de que su diseñador pretendía que su uso moderno fuera el de mesa de picnic. En el interior de la casa las altas paredes de granito están perforadas por estrechos pasillos. Cuando uno camina por ellos, tiene la sensación de que la roca podría cerrarse de nuevo. Todo el interior tiene una atmósfera subterránea que persiste incluso en los pisos superiores. Apenas hay ventanas, o han sido sustituidas por rendijas de pie-

dra cubiertas no con cristal, sino con hojas de ónix opacas, de modo que incluso la luz del día se filtra a través de la piedra. Dentro de aquella casa el artista se convertía en un azteca.

Un laberinto de pasillos conduce desde el primer vestíbulo hasta el punto más bajo de la casa donde, al nivel del sótano, aparece una «cámara de ofrendas» en cuyo centro hay un pequeño estanque. En el Gran Templo también había cámaras de ofrendas, pequeños compartimientos excavados en la piedra, en los que se guardaban las «ofrendas», que generalmente eran los huesos de las víctimas humanas de los sacrificios. En el templo de Diego los techos de piedra que hay encima de esos pasillos conducen finalmente a los pisos superiores y están decorados con cabezas y cuerpos de serpientes, destacados con una piedra más clara contra la piedra más oscura del fondo. En el primer piso apreciamos una transformación. En un edificio donde no había ventanas, de pronto aparece una hoja de cristal del tamaño de uno de los lados del edificio, que se extiende desde el suelo hasta el techo y permite que la luz del norte penetre en la única sala amplia de la casa, el estudio. Mientras Rivera estaba construyendo Anahuacalli, Frida y él lo utilizaban con frecuencia como refugio, y tenía que haber algún sitio donde Rivera pudiera trabajar. El estudio de Anahuacalli era la única sala que el artista tuvo jamás, y sus paredes eran lo bastante grandes para albergar los bocetos de sus frescos de mayor tamaño. Pero cuando el estudio estuvo listo para ser ocupado, Rivera ya apenas pintaba murales, por lo que las paredes del templo permanecieron sin decorar, salvo en la imaginación del pintor.

Por encima del nivel del estudio se accede por unas estrechas escaleras a los niveles superiores, que contienen pequeñas salas abarrotadas por los ídolos de piedra de la colección de Rivera —y que hoy en día son los únicos residentes del templo—, hasta que la escalera sale a la terraza del tejado, con su increíble vista panorámica sobre el valle. Debajo de la terraza, vemos el patio de piedra y su altar; alrededor, los árboles del jardín resguardados por las mismas paredes de piedra; y más allá, el círculo de colinas y montañas que forman el valle. Son las cumbres y los volcanes que durante cientos de años protegieron a los indios mexicanos de sus enemigos, y que seguían haciéndolo en el mundo imaginado por Rivera. Mientras cons-

truía Anahuacalli, Rivera también empezó a trabajar en una nueva serie de murales que representaban las civilizaciones indias precolombinas en las paredes del Palacio Nacional. De modo que Anahuacalli se convirtió en algo más que un monumento a la capacidad de fantasear y organizarse del artista; se convirtió en su subconsciente, tallado en la roca viva.

En las galerías del primer piso del Palacio Nacional, Rivera realizó su última gran serie de frescos y su último intento de reconciliar el nacionalismo mexicano con su socialismo internacional. En 1940, en San Francisco, al volver al fresco tras una interrupción de cuatro años, había adoptado un enfoque más informal, casi apolítico, del arte político con *Unidad Panamericana*. Los colores, y muchos de los detalles, son excelentes, y el fresco de California refleja el placer que el pintor sentía por trabajar de nuevo en San Francisco (aquellos colores estimulan el ánimo del que los contempla). Sin embargo, hay algo poco convincente en las ideas políticas expresadas en el mural. Rivera dijo en esa época que quería crear «un arte realmente americano [...] la mezcla del arte de los indios, los mexicanos, los esquimales, con ese impulso que crea las máquinas. [...] Del sur viene la Serpiente Emplumada; del norte, la cinta transportadora». En uno de los paneles la enorme cabeza de la serpiente emplumada descansa sobre el borde de una piscina descubierta bajo la silueta de Helen Crienkovich, la campeona de buceo de 1939 de la American Athletic Association Union. Todo eso resulta curioso y *Unidad Panamericana* es un mural espléndido, pero que no nos conmueve. Cuando contemplamos la serpiente con plumas en ese escenario racional del norte, tenemos la impresión de que la criatura no tiene cabida en California, a menos que sea en un zoológico. El fresco es gracioso hasta rozar la desfachatez. En uno de los paneles Netzahualcoyotl, el rey poeta azteca, se inventa una máquina voladora con la ayuda de un águila norteamericana y un murciélago frugívoro. En otro hay un estudio del gato de la pintora abstracta Mona Hoffman. En el centro del panel central vemos la personificación de la unidad panamericana, el propio Rivera, sentado y conversando con Paulette Goddard, que sostiene «el árbol de la vida y el amor». A su lado, de pie y mirando hacia otra parte, está Frida Kahlo, con un espléndido traje de batalla de tehuana. El panel contiguo ha sido descrito como «una

alusión a los conflictos mundiales del momento». Muestra escenas de la película *El gran dictador*, con Charlie Chaplin y Jack Oakie caracterizados como «Benzini Napaloni, dictador de Bacteria». Detrás de Chaplin, en grisalla, están Hitler, Mussolini y Stalin, este último blandiendo una daga y un piolet, y con las siglas GPU grabadas. Sin duda se trata de un comentario político y un insulto contra Stalin, que no debió de pasar inadvertido al Comintern, pero la inspiración original de este panel es su proximidad a la imagen de Paulette Goddard y el hecho de que Chaplin, cuyo retrato aparece cuatro veces, todavía estuviera casado con ella. Es típico del malicioso humor de Rivera mostrar al célebre marido en un panel, dirigiéndose a su público mundial, mientras en el panel contiguo la señora Chaplin, su hermosa y joven esposa, mira fijamente a Rivera. *El gran dictador* supuso una grave ofensa para el *lobby* proalemán de Estados Unidos, y cuando la Exposición Internacional Golden Gate fue clausurada, *Unidad Panamericana* no se exhibió, como estaba planeado, en la universidad, ni lo compró Walt Disney, sino que fue a parar a un almacén, donde permaneció durante el resto de la vida de Rivera.

Si nos cuesta convencernos de la seriedad con que Rivera abordó el tema de la unidad panamericana, hemos de recordar que el mural se pintó ante el público, como parte de un espectáculo artístico, y que era la obra de un pintor al que le gustaba divertir a la gente. También debemos recordar la cantidad de veces que Rivera se había visto obligado a modificar su postura política. A su regreso de París, en 1921, había empezado como artista revolucionario y, bajo la influencia de Vasconcelos, se convirtió en un revolucionario mexicano y liberal antirreaccionario. Después se hizo comunista revolucionario y antifascista. A continuación, tras su expulsión del Partido Comunista, fue ex comunista, antifascista revolucionario y muralista sin paredes. Luego se hizo trotskista, anticomunista antifascista, hasta que descubrió que Trotski había tenido una aventura con su esposa, y entonces se convirtió en un anticomunista antifascista revolucionario independiente semi-retirado. Después se hizo artista revolucionario panamericano, internacionalista y contrario al pacto nazi-soviético, que quería rendir homenaje a Paulette Goddard, ex chica Ziegfeld. No cabe duda de que *Unidad Panamericana* refleja parte de esa complejidad y confusión ideológicas.

En el pasillo del Palacio Nacional, en cambio, Rivera trabajaba en un tema que siempre le había atraído. Tras terminar con el sueño del futuro, empezó a soñar con el pasado. En una serie de once paneles, dispuestos a lo largo de dos lados de la galería abierta del primer piso del gran patio central, se dispuso a reconstruir las cuatro civilizaciones del antiguo México. Utilizó la inocente mirada de Gauguin para representar una Arcadia mítica idealizada, un paraíso indio en el que gentes pacíficas y laboriosas cultivan el caucho, el cacao y el agave. El más logrado de esta serie de frescos quizá sea el gran panel pintado en 1945, que muestra el vasto panorama del valle de Ciudad de México y la capital azteca de Tenochtitlán antes de la conquista española. Sabemos que es poco antes de la conquista porque en el mercado de Tlatelolco hay una hermosa joven, que tiene un seductor tatuaje en la pierna, a la que alguien ofrece un brazo cortado, y se trata del brazo de un europeo. Rivera terminó la serie nueve años más tarde, en 1951, representando una vez más la conquista española, mostrando la Arcadia convertida en un infierno indio marcado por la esclavitud y la violencia, y presidido por Cortés, que ahora se había convertido en «un imbécil jorobado, sifilítico y microcéfalo». Rivera justificó esta distorsión histórica refiriéndose al reciente descubrimiento de unos huesos humanos en la nave de la iglesia del Templo de Jesús, que se atribuyeron, aunque dudosamente, al capitán de los conquistadores. Los críticos de Rivera señalaron que reduciendo a Cortés a la categoría de imbécil el pintor reducía implícitamente a sus enemigos vencidos, los emperadores indios Moctezuma y Cuauhtémoc, a un nivel aún inferior. Pero para Rivera, aquello era una objeción de poca monta. Él estaba satisfecho, tras profanar el Palacio de Cortés en Cuernavaca, de haber extendido su testimonio pictórico de la Conquista hasta la mismísima ciudadela desde donde había sido dirigida, y de haber transformado una vez más un edificio que glorificaba la victoria española en un monumento al sufrimiento de los indios.

En la galería del Palacio Nacional, Rivera también expresaba su propio sentido del mestizaje. Nunca cayó en la tentación del temprano «racismo revolucionario», que proclamaba que «cuanto más puros fueran los orígenes raciales [indios]» de un artista, «mayor sería la pureza de su obra». A diferencia de otros de orígenes similares,

a Rivera le gustaba jactarse de su sangre mestiza, y una forma de hacerlo era crear un mito romántico del pasado azteca de México. Los murales del Palacio Nacional de Rivera fueron una contribución a un debate que se había iniciado en México en 1861, con un célebre discurso del escritor Ignacio Ramírez ante el Congreso mexicano, en que éste decía:

> ¿De dónde venimos? ¿Adónde vamos? Ése es el doble problema cuya solución deben buscar los individuos y las sociedades. [...] Si nos empeñamos en ser puros aztecas, acabaremos en el triunfo de una sola raza, adornando el Templo de Marte con las calaveras de la otra raza. [...] Si nos empeñamos en ser españoles, nos sumergiremos en el abismo de la reconquista. [...] Pero todos nacimos en Dolores, todos descendemos del cura Hidalgo. Nacimos, como nuestros padres, luchando por la libertad. Y como Hidalgo, luchando por la causa santa, desapareceremos de esta tierra.

La decisión de Rivera de defender la teoría, desarrollada por Vasconcelos, de que la verdadera identidad de México residía en los mestizos —que estaban destinados a convertirse en la raza dominante del futuro—, suponía que debía soportar con frecuencia duros insultos raciales. En Detroit comentó que el doctor Valentiner, su mecenas, fue acusado por el presidente de la escuela Marygrove de haber manchado las paredes públicas con la obra de «un bolchevique mexicano, forastero y mestizo». Las respuestas de Rivera a esos ataques podían ser muy originales. En 1952 pronunció un discurso en Ciudad de México, durante el cual afirmó que en una ocasión había presenciado un experimento en el que «un distinguido científico soviético creaba un niño blanco a partir de la novena generación de cruces entre negros y mongoles». No especificó si el experimento se había realizado con la intervención de una máquina del tiempo. En ese mismo discurso mencionó que su tatarabuela era china.

En realidad Rivera no tenía una sola gota de sangre china, pero no era, como muchos mexicanos, azteca ni español, sino mexicano, «¡hijo de la chingada!». En este caso, aclara Paz, la *chingada* es la Madre mítica, violada por la Conquista, y los mexicanos son el resultado de esa violación. Éstos maldicen a su padre español por su

crimen y a su madre azteca por haberse dejado violar. La exaltación de Rivera de la Arcadia azteca era su intento personal de exorcizar esa maldición y cerrar el inacabable debate de México sobre su identidad nacional.

El homenaje de Rivera a la cultura india perdida de su país natal no sólo pretendía revalorizar a los indios, el elemento despreciado de la identidad nacional, sino que también estaba inspirada por su propia necesidad de reconciliar su relato de la experiencia india de la Revolución y la realidad de esa experiencia. La Revolución había ofrecido a los indios una religión temporal de materialismo socialista, pero los indios no querían una religión temporal, ya que siempre habían creído en la eternidad. Cuando los aztecas fueron vencidos por los conquistadores, se convirtieron por fuerza al cristianismo, pero siguieron adorando a sus viejos dioses en secreto, a menudo, como dijo Anita Brenner, ocultando sus «ídolos detrás de los altares». Al rechazar la Revolución, los cristeros intentaban levantar altares detrás de los nuevos ídolos.

Pero Rivera no necesitaba simpatizar con la revuelta de los cristeros para darse cuenta de que la actitud de los indios hacia la Revolución Mexicana era mucho más ambivalente de lo que él había pensado. Cuando regresó a México en 1921, una de sus primeras modelos fue una joven india llamada Luz Jiménez. Luz aparece en su primer mural de la Escuela Nacional Preparatoria, y Rivera la utilizó como modelo durante los veinte años siguientes. Luz había vivido la Revolución de la que Rivera se apropió para componer su autobiografía ficticia. Zapata había liberado el pueblo natal de Luz, en Morelos, mientras Rivera escribía tranquilamente cartas a Angelina y dibujaba los volcanes de las afueras de Amecameca. Frances Karttunen ha contado la historia de Luz. Ella era una niña cuando los zapatistas entraron en la plaza de Milpa Alta y mataron a los soldados federales que estaban allí desayunando. Luz se escondió detrás de una de las columnas de piedra de la arcada para protegerse de los disparos. Los zapatistas ocuparon la ciudad y la gente vio que eran bandidos, violadores y asesinos. Luego llegaron los carrancistas para echar a los zapatistas, y los habitantes del pueblo comprobaron que se comportaban exactamente igual que los otros. Los carrancistas mataron a todos los hombres del pueblo, entre ellos el padre de

Luz, y cuando acabó la Revolución, la pequeña Luz vivía en Ciudad de México y se había convertido en una joven a la que le habría gustado ser maestra de escuela, pero que no había podido acabar sus estudios. Luz no tenía hogar ni futuro, así que se hizo empleada doméstica y trabajó para Rivera como modelo.

Bajo el porfiriato, Luz había recibido una educación gratuita en una escuela del gobierno; su familia jamás habría podido pagarle unos estudios, y recordaba que lo peor que podía pasar era que a sus padres los amenazaran con llevarlos a la cárcel si no enviaban a su hija a la escuela cada mañana con ropa limpia. Después de la Revolución, posó para Jean Charlot, Edward Weston y Tina Modotti, además de Rivera, y entre los internacionalistas era conocida como «la cocinera de Anita Brenner». Incluso hoy en día en los pies de foto suele identificársela erróneamente como «una sirvienta» o «una tehuana». En los óleos de Rivera aparece como *La vendedora de flores* (1926) o *Indígena hilando* (1936). La Revolución había acabado con las esperanzas de Luz de llegar a ser maestra, pero en uno de sus primeros murales, en la planta baja de la Secretaría de Educación, Rivera la pintó como *La maestra rural,* sentada en el suelo, en el campo, enseñando a leer a unos niños, vigilada por un revolucionario zapatista montado a caballo. Luz Jiménez era una mujer inteligente a la que le gustaba hablar con franqueza; Rivera, un retratista sociable que dejaba hablar a sus modelos. A lo largo de toda la vida del pintor, México estuvo gobernado por el mismo tipo de gente, ninguno de los cuales eran indios. Luz Jiménez recordaba cómo los inspectores de educación de Díaz iban a su poblado indio y decían: «Vamos a hacer de estos niños maestros, sacerdotes o abogados. [...] Cuando crezcan, estas niñas que habrán ido a la escuela no tendrán que ser criadas.» En la época de Díaz, se daba por sentado que recibir educación significaba abandonar una identidad india y olvidar el lenguaje y las tradiciones nahuatl; Luz tenía que llevar falda y zapatos para ir a la escuela. Después de la Revolución, muchos ensalzaron el traje y las costumbres indias —entre ellos Rivera—, pero los indios siguieron ocupando el mismo lugar que antes en la sociedad. Todos los líderes posrevolucionarios mexicanos han sido criollos; de hecho, el último presidente de México que tenía sangre india fue Porfirio Díaz, el histórico opresor.

Mientras construía Anahuacalli, pintaba las paredes del Palacio Nacional y vestía a su esposa judeoalemana con ropa de india tehuana, Rivera se resistía a la jerarquía racial de México y se mantenía fiel a la visión que le había inspirado la primera vez que vio a las bañistas de Tehuantepec.

§ § §

CUANDO NO ESTABA TRABAJANDO en las paredes del Palacio Nacional, Rivera repartía su tiempo entre el templo de Anahuacalli, la casa de Frida en Coyoacán —donde él tenía su propio dormitorio en la planta baja, que raramente utilizaba— y la casa de San Ángel, donde pintaba sus retratos. No podía haber mayor contraste entre dos casas y dos temperamentos que la casa de Diego en Anahuacalli y la casa de Frida, la Casa Azul. En los días soleados Anahuacalli sigue siendo un sepulcro de piedra, mientras que la Casa Azul siempre es una casa luminosa. Frida decoró la cocina con azulejos azules y amarillos. Hay paredes blancas, techos con vigas encaladas, muebles de mimbre pintados de amarillo y unas espléndidas vasijas de terracota. Y por toda la casa los colores que Frida eligió parecen absorber la luz y magnificarla antes de reflejarla, de modo que las habitaciones relucen, incluso en la penumbra invernal. Aquí era donde Rivera degustaba los platos vegetarianos de Frida y donde le contaba sus fantasiosos relatos sobre su época de estudiante caníbal a Gladys March.

En agosto de 1994 Ella Wolfe recordaba una visita que hizo a los Rivera en la Casa Azul. «No había nadie con una casa más rara que los Rivera —explicó—. Había monos que saltaban por las ventanas a la hora del almuerzo. Se subían a la mesa, cogían algo de comida y se marchaban. Tenían siete perros xólotl, sin pelo, que se llamaban como los miembros del Politburó. Era muy divertido, porque respondían a sus nombres. Rivera podía ser muy agradable o muy difícil. Tuvimos suerte, porque con nosotros siempre fue agradable. Se pasaba todo el rato contándonos historias, historias maravillosas. Rivera tenía una especie de hipnotismo. Lo escuchabas aunque supieras que estaba fantaseando.» Raquel Tibol estaba presente cuando uno de los perros calvos orinó en una acuarela que Rivera acababa de terminar. Rivera cogió un machete y persiguió al perro por

toda la casa, pero cuando logró acorralarlo, el animal suplicó piedad silenciosamente. Así que Rivera, en lugar de matarlo, lo cogió y dijo: «Señor Xólotl, eres el mejor crítico de arte que conozco.» La relación de Rivera y Frida era muy animada. En 1941, durante una fiesta, cansada de la obsesión de Rivera por su última modelo, que seguramente era su modelo favorita, Nieves Orozco, u otra modelo india, Modesta Martínez, Frida comentó que ésta tenía unos pechos «enormes y horribles». Según Herrera, Rivera contestó que «no los tenía tan enormes», a lo que Frida replicó: «Debe de ser porque siempre se los ves cuando está tumbada.» Michelle Stuart, la muralista de Nueva York que trabajó con Rivera en 1953 en el mural para el teatro de la avenida de los Insurgentes, en Ciudad de México, recuerda las manadas de perros salvajes que recorrían las calles alrededor de la Casa Azul por la noche. También recuerda que, incluso en su vejez, Rivera conservaba su encanto. «Yo era una estudiante, y cuando nos presentaron, él me cogió la mano y me la besó. Parecía un sapo enorme, y todo cuanto hacía tenía el propósito de exhibir su corpulencia. Aquel saludo era una declaración sobre las mujeres y sobre sí mismo. Yo era guapa, eso es verdad. Pero si Rivera se comportaba así con una estudiante, no costaba imaginar cómo debía de comportarse con las mujeres importantes, como las esposas de los coleccionistas.»

En San Ángel, Rivera también llevaba una vida distraída. En 1947 el conductor de un camión que conducía por delante de la casa de Rivera recibió unos disparos, y el 29 de noviembre se ordenó la detención de Rivera. En su defensa Rivera explicó que sólo había disparado porque estaba convencido de que el conductor del camión estaba a punto de atropellarlo. «¿Quién no ha disparado nunca al aire para celebrar el Año Nuevo? —preguntó—. ¿Quién no ha disparado nunca un tiro en treinta años por el puro placer de disparar, aun sin la bendición de la ley constitucional? ¿Quién no ha disparado nunca un tiro para llamar a un camarero?»

La casa de San Ángel está enfrente de la Posada San Ángel, uno de los mejores restaurantes de Ciudad de México, donde Rivera solía llevar a sus modelos. Nunca se cansaba de la compañía de mujeres hermosas. Después de las actrices de cine Dolores del Río y Paulette Goddard, les llegó el turno a Linda Christian y a la actriz María Félix, a la que Rivera pintó y sedujo en 1948. Sus relaciones

con sus numerosas modelos, y con los temas de muchos de sus retratos, fueron objeto de frecuentes especulaciones en la prensa mexicana, hasta muy entrada la vejez del pintor. María Félix, Dolores del Río y Pita Amor fueron amantes de Rivera y de Frida.

A estas alturas, a Frida ya no debían de importarle mucho las relaciones de Rivera con otras mujeres. Según éste, antes de casarse por segunda vez Frida insistió en que no mantendrían relaciones sexuales, pero hay varias referencias a episodios sexuales con Rivera en el diario que Frida escribió en los diez últimos años de su vida. De hecho, siguieron teniendo relaciones sexuales, alimentadas por su compatibilidad sexual, que era andrógina. En cierta ocasión Frida afirmó con orgullo que «la sensibilidad de los maravillosos pechos de Rivera» habría seducido hasta a las más fieras guerreras de Lesbos. Y Rivera aseguraba que le gustaban tanto las mujeres que a veces creía que debía de ser «lesbiano». Frida lo pintó en 1949 como una recién nacida gigantesca, tendida en su regazo, con gruesos muslos, vientre prominente y pechos carnosos. Al mismo tiempo, acentuó sus rasgos masculinos, fomentados ya durante su infancia por el hecho de haber sucedido a un hermano que nació muerto. Frida solía vestirse de niño, y siendo adulta se cepillaba el negro bigotillo y se convirtió en una devoradora tanto de hombres como de mujeres.

El manuscrito del diario de Frida revela que cuando tachaba algo lo hacía a conciencia, como si temiera que alguien más pudiera leerlo. La única persona, aparte de ella misma, que se supone que podía hacerlo era su marido. Hay muchas referencias apasionadas a él en el diario, y también al interés de la autora por otras mujeres. En cambio, no hay referencias a su interés por otros hombres, aunque sabemos que en esta época tuvo una aventura con otro hombre.[1] Uno tiene la impresión de que Frida escribía su diario perfectamente consciente de que Rivera lo leía, para reafirmarle su devoción, lo que significa que a él todavía le interesaba lo suficiente su esposa como para ponerse celoso. A veces ella provocaba los celos de Rivera burlándose de él en público, hablando de Trotski. Es evidente que la ex-

1. Se trataba de un refugiado español, de Barcelona, también pintor, y cuando murió se descubrió que entre sus documentos había cientos de cartas de Frida, así como dibujos y cuadros que ella había ido regalándole durante años.

traña mezcla de desatención y obsesión que caracterizó los sentimientos de Rivera por su esposa durante su primer matrimonio se repitieron en el segundo. En público, Rivera seguía interpretando el papel monstruoso que tan bien le sentaba, inspirador de gran parte del sufrimiento que su esposa transformaba en arte. Con el paso de los años, fue aumentando la dependencia de Frida de su ídolo y torturador. La Casa Azul se convirtió en un santuario del sufrimiento de Frida, y el interés que Rivera había sentido en su infancia por la medicina encontró una expresión adulta en su matrimonio con una inválida crónica, que se enorgullecía de su categoría de paciente profesional. En sus estanterías, entre libros de cocina, libros de historia de México, obras de Élie Faure, los *Secretos de un marchante de arte* de J. H. Duveen, *La carreta* de B. Traven, y clásicos de Balzac, Maupassant y Tolstoi, había ejemplares de la *Teoría obstétrica* de Ramsbotham y el *Manual de obstetricia* de Winckel. Rivera tenía una colección de varios cientos de retablos cuyo estilo primitivo influyó en la pintura de Frida, y estaban expuestos en las paredes de la casa. Los pequeños cuadros pintados sobre hojalata, hechos como agradecimiento por las curaciones milagrosas por artistas anónimos que trabajaban fuera de las iglesias, muestran los incidentes mundanos de la vida mágica mexicana. Hay escenas de hombres armados que atacan una hacienda aislada, una mujer rezando por la noche junto a un lago en el que tiene una visión, y un niño enfermo en cama, mientras su hermana se arrodilla junto a una mesa con velas encendidas y da gracias a la Virgen de Guadalupe por «una curación sin operación». Esos cuadros representan una saga de sufrimiento y alivio que animaba a Frida mientras subía por la escalera hacia su dormitorio, donde tenía, alrededor de la cama, las fotografías de una pandilla de santos alternativos: Engels, Lenin, Stalin y Mao.

Cuando la salud de Frida empezó a deteriorarse, a Rivera se le exigieron virtudes que no poseía, como la paciencia y la capacidad de sacrificio. A veces, el pintor desatendía a su esposa. Después se sentía culpable y corría a casa para distraerla, contándole sus aventuras con otras mujeres. La dependencia de Frida le aseguraba una devoción a la que él, a su vez, se hizo adicto. De otro modo jamás se habría quedado con una mujer a la que debía dedicar tanto tiempo e interfería con tanta frecuencia en su trabajo. Podemos deducir que

ella «minaba las energías» de Rivera porque en su diario Frida escribió que nunca había querido hacerlo. En su correspondencia, Frida solía lamentarse de las infidelidades de Rivera, pero también declaraba que él tenía derecho a su libertad. Por lo tanto, al parecer su mutua liberación sexual causaba una gran infelicidad a Frida, infelicidad cuya fuente ella constantemente se obligaba a negar. En lugar de eso, culpaba a su mala salud de su infelicidad, y por lo tanto, convertía a aquélla en una máscara esencial de ésta, haciéndose dependiente de ella. Lo que intentaba decir era: «Si no estuviera tan enferma, me querrían mejor.» En una carta típica al doctor Eloesser, escrita en diciembre de 1940, inmediatamente después de su segunda boda, empieza por afirmar lo bien que funciona su nueva relación con Rivera, continúa lamentando el constante interés de su marido por otras mujeres, e inmediatamente pasa al tema de su salud. «Esto de sentirme hecha un desastre de la cabeza a los pies a veces me altera el cerebro», escribió. Para consolarla, Leo Eloesser le envió un feto humano en un tarro de formol, seguro de que a ella le encantaría, y Frida lo puso junto a su cama. El feto pasó a formar parte de su colección de muñecas, y Rivera tenía que vigilar a aquellos *bebés* cuando ella se ausentaba. Cuando Frida estaba en casa, Rivera se convertía en su bebé, y ella pasaba a ser su madre (lo bañaba con regularidad y hasta llenaba la bañera de patos de goma). De este modo él cumplía su promesa matrimonial y le proporcionaba un hijo. A la hora del baño, las muñecas de Frida cobraban vida. Seguramente ninguno de los dos habría podido mantener otra relación donde hubiera tanta comprensión e intensidad. Desde luego, Frida fue la única mujer que consiguió perforar el globo de egoísmo de Rivera, hecho de piel de elefante.

«Al menos puedo decir —escribió Rivera en 1946 en una carta al doctor Nilson (en realidad, el cirujano de Nueva York se llamaba Philip Wilson)— que para mí su vida tiene mucho más valor que mi propia vida. Ella encarna en sí misma al genio artístico en el ser humano, lo único del mundo que me interesa, que amo, y que me da alguna noción de por qué vivo y lucho. Así que sin duda entenderá lo mucho que me cuesta expresarle hasta qué punto estoy en deuda con usted.»

Kahlo tradujo el mismo sentimiento, con mayor brevedad, en un

poema que escribió en su diario: «Diego mi niño, Diego mi madre, Diego mi padre, Diego = yo.»

En su autobiografía Rivera se refería a la angustia que Frida sufrió durante los dos años que duró su separación y afirmaba que ella sublimó su angustia en su pintura, atribuyendo prácticamente el mérito de los logros de Frida como pintora a su propio comportamiento. En realidad Rivera admiraba profundamente la habilidad de Frida. Hay una fotografía tomada en 1943 de Frida sentada, pintando un autorretrato, con una expresión de ligera desaprobación de la obra, mientras que detrás de ella Rivera, de pie, sin prestar atención a la cámara, contempla absorto los movimientos del pincel de su esposa, como el niño que, en su imaginación, contemplaba a Posada desde la puerta de su taller.

En los catorce últimos años de su vida Frida siguió inspirándose en esa imaginación común, que en 1932 había representado como un campo de batalla en su cuadro *Autorretrato en la frontera entre México y Estados Unidos*. Allí, en Detroit, se había retratado con un vestido largo rosa, de pie ante dos paisajes, los artefactos industriales de Estados Unidos —el mobiliario contemporáneo de la imaginación de su marido— a un lado, y los artefactos mágicos del México azteca en el otro. Frida sujeta una bandera mexicana que apunta hacia la calavera y las piedras de los aztecas, y ella se aseguró de que su futuro en común acabara allí. En 1940 pintó a Rivera como su monstruoso bebé hembra, sentado en su regazo mientras que a su vez ella está sentada en el de su mítica y gigantesca nodriza india de piedra. En 1943 pintó un autorretrato con un retrato en miniatura de Rivera en su frente. Éste es el cuadro que Frida estaba pintando mientras su marido la observaba cuando les tomaron aquella fotografía (la fotografía está hecha antes de que Frida añadiera el rostro de Rivera). De haber habido un espejo detrás del caballete, el rostro de Rivera se hubiera reflejado en él.

La fusión que Frida anhelaba se hizo más completa con *Diego y Frida 1929-1944*, un óleo sobre madera muy pequeño, con un recargado marco de conchas marinas, en que vemos una sola cara partida por la mitad, formada por el lado izquierdo del rostro de Rivera y el lado derecho del de Frida. Ésta se lo regaló al pintor por su cumpleaños, y llama la atención lo suave y femenina que parece la cara

de él, lo dura y masculina que parece la de ella. En 1949, tres años después de someterse a una operación de columna en Nueva York,[2] y cuando Rivera le había dicho que pensaba casarse con María Félix, Frida pintó *Diego y yo*. Una vez más, la cara de Rivera aparece grabada sobre la frente de Frida, en la que constituye el último homenaje de ésta a su imaginación común. Diego se ha convertido en su Tercer Ojo, su ojo de pintora, aunque en esta ocasión Frida tiene lágrimas corriéndole por las mejillas. Lleva el negro cabello suelto y enrollado alrededor del cuello. La sobredosis que ingirió tras terminar este cuadro metió a Rivera en cintura. Es evidente que al pretender divorciarse de Frida por segunda vez, Rivera intentaba huir de una intimidad que el pintor empezaba a encontrar tan sofocante como adictiva.

A juzgar por su aspecto, la salud de Rivera también empezó a deteriorarse entre 1944 y 1949. El cambio empieza a notarse en 1945, cuando trabajaba en un panel de grisalla en el Palacio Nacional, debajo de *La gran Tenochtitlán*. Rivera tenía cincuenta y ocho años, pero empezaba a envejecer muy deprisa, y al cabo de un año parecía un anciano. La incansable batalla por el amor y la posesión que libró con Frida en los años posteriores a su segunda boda contribuyó a ese deterioro. Rivera dominó la vida adulta de Frida durante veintiséis años —desde 1929, cuando ella tenía veintiuno—, pero ella pasó al primer plano de su vida cuando él ya era un hombre «hecho y derecho», con más de la mitad de su mejor obra terminada. La obra de Frida fue creciendo con su relación, y en parte era consecuencia de ésta. Frida, como ella misma decía, pintaba su realidad privada. Pero Rivera intentaba pintar ideas abstractas; su obra era independiente de su relación con Frida, estaba basada en una experiencia anterior, y a menudo se resentía de las exigencias de tiempo y energía de su mujer. De modo que lo mismo que a ella la mantenía durante su segundo matrimonio, a él lo amenazaba. Y a medida que disminuían los poderes creativos de Rivera, su relación con Frida empezó a acorralarlo. El hecho de que Rivera intentara llevar a cabo su huida definitiva en compañía de una de sus amantes condenaba el

2. Pese a las expresiones de gratitud de Rivera hacia el «doctor Nilson», la operación no tuvo éxito.

intento desde el principio. Frida y Rivera estaban encadenados incluso en sus infidelidades.

La liberación le llegó a Rivera en 1954, con la muerte de su esposa. Frida Kahlo murió, seguramente de una sobredosis de analgésicos —tras dejar una nota de suicidio en su diario—, sola, en la Casa Azul, la casa donde había nacido, exactamente una semana después de cumplir cuarenta y siete años. Desde la última operación de columna, en 1946, el dolor que sentía en la espalda y las piernas se había intensificado progresivamente. En 1951 se le gangrenó el pie derecho y pasó gran parte del año en el hospital. En 1953 le amputaron la pierna derecha y, según sus amigos, a partir de entonces dejó de luchar. Durante un tiempo intentó seguir pintando, y en una ocasión reunió suficiente energía como para montar un escándalo y amenazar con enviar su pierna amputada a Dolores del Río. Quizá Rivera pensaba en ese incidente cuando escribió: «Después de perder la pierna, Frida se deprimió profundamente. Ya ni siquiera le interesaba que le hablara de mis aventuras amorosas. [...] Había perdido por completo las ganas de vivir.»

En sus últimos años Frida se convirtió en una ferviente estalinista. Uno de los dibujos de su diario se titulaba *El marxismo sanará a los enfermos*, y mostraba a Karl Marx bajando del cielo para curarla. Y el cuadro que dejó en el caballete era un retrato inacabado de Stalin. Después de la muerte de Frida, Rivera escribió: «El 13 de julio de 1954 fue el día más trágico de mi vida. Había perdido a mi querida Frida para siempre. Me di cuenta demasiado tarde de que la parte más maravillosa de mi vida había sido mi amor por Frida.» Cuando sus cenizas salieron del horno crematorio, Rivera tomó unas pocas y se las comió. Ahora era libre, pero ya no pintó más frescos. En lo referente a su obra, su vida también había terminado.

Dos meses después de la muerte de Frida Kahlo, el Partido Comunista Mexicano readmitió a Diego Rivera, tras su quinta solicitud, trece años después de que presentara la primera (a Frida la habían readmitido en 1949). Stalin había muerto un año antes, en 1953, y Beria había sido derrocado, lo que condujo a Rivera a brindar «por el regreso de los trotskistas al poder en la Unión Soviética».

Rivera presentó la primera solicitud de readmisión en el Partido Comunista en febrero de 1941, cuatro meses antes de finalizar el

pacto entre nazis y soviéticos, y un mes después de haber terminado *Unidad Panamericana*, donde representaba a Stalin como un asesino encapuchado. Es propio de Rivera que en los años siguientes, cuando tantos pintores y escritores estaban siendo asesinados por el Partido Comunista, o huyendo de él, él luchara por ser aceptado de nuevo en su seno. Pero su comunismo redescubierto fue uno de los grandes lazos que tuvo con Frida en los últimos años que pasaron juntos. Rivera fue readmitido en el partido tras convertir el funeral de Frida en una manifestación no autorizada del Partido Comunista, extendiendo la bandera de la hoz y el martillo sobre su ataúd mientras los representantes del Estado mexicano lo escoltaban. Otro de los motivos por los que Rivera quería reconciliarse con el partido era su necesidad mexicana de encontrar un hogar espiritual. Durante gran parte de su vida, Lenin había sido el dios de Rivera, y entre 1923 y 1929, y entre 1941 y su muerte, en 1957, identificó el leninismo con el Partido Comunista Soviético. De todos modos, Lenin no era su único dios. De niño Rivera había sido católico, y en 1956, sin renunciar al leninismo, sorprendió a un nutrido grupo de periodistas al proclamar: «¡Soy católico!» En otras ocasiones se consideraba seguidor de Quetzalcóatl, la Serpiente Emplumada, el dios que había abandonado a los aztecas y que un día regresaría. Rivera sentía la necesidad católica de explicar sus pecados a un confesor, pero no logró descubrir en qué consistían esos pecados. Así pues, como le faltaba la confesión, también le faltaba la redención.

En 1953 Rivera había iniciado su último fresco, para un hospital nuevo de Ciudad de México, el Hospital de la Raza. El tema era «El pueblo pide salud». En una mitad de la pared están representadas las actividades de un hospital moderno; en la otra, las de los curanderos aztecas. Una india que está dando a luz es atendida por dos comadronas (para las que utilizó como modelo a su hija Ruth, de veinticinco años). El recién nacido guarda un asombroso parecido con el niño Rivera. El fresco está dominado por una espectacular representación en plata, negro, rojo y oro de Tlazoltéotl, la devoradora de pecados, que tenía el poder de provocar la lujuria y fomentar los amores indecentes, así como el poder de perdonar. En ausencia de Tlazoltéotl, los continuos intentos de Rivera de volver a ingresar en el Partido Comunista y su renovado interés por el catolicismo eran

señales de que todavía andaba buscando una Iglesia. En cierta ocasión Jean Charlot oyó decir al pintor en una reunión: «Doy gracias a Dios por ser ateo», un comentario que resumía perfectamente su ambigüedad respecto a la religión.

Desde luego, no parece que el renovado comunismo de Rivera tuviera nada que ver con una tardía comprensión de las aplicaciones prácticas de la política. Tina Modotti había muerto en 1942 en circunstancias misteriosas, a la edad de cuarenta y seis años (concretamente en un taxi, después de cenar con unos amigos). Durante el interrogatorio policial, su acompañante, Vittorio Vidali, que había cenado con ella, aseguró que desde hacía tiempo estaba enferma del corazón (él era el único que conocía su supuesta enfermedad, y todavía sigue siendo un misterio por qué le creyeron). En esa época Vidali se había cansado de Tina, que sabía demasiado sobre las operaciones políticas de él en España y en México. Además, Tina mostraba cada vez más señales de desacuerdo con el estalinismo. Hacía poco había dicho que odiaba a Vidali «con toda su alma», pero que no tenía más remedio que «seguirlo hasta la muerte». Es muy posible que Vidali la eliminara, aunque cuando Rivera lo insinuó tras enterarse de cómo había muerto Tina, los comunistas, con los que intentaba reconciliarse, lo insultaron abiertamente.

Al final de su vida Rivera siguió pintando óleos y acuarelas. El año siguiente a la muerte de Frida terminó dieciséis cuadros, y en 1956 otros cincuenta y seis. Rivera pintaba porque tenía que pintar, pero también para ganar dinero. Era capaz de aceptar dos encargos de un autorretrato y, si andaba corto de tiempo, enviar a dos respetados clientes prácticamente el mismo cuadro. En 1948 le faltó dinero para pagar los tratamientos que Frida necesitaba y en octubre de 1957, un mes antes de morir, escribió a un funcionario de la Secretaría de Economía y le pidió ayuda para pagar la impresión de la tesis de arquitectura de su hija Ruth, ofreciéndose a pagar él mismo el papel.

En noviembre de 1954, el año de la muerte de Frida, Rivera le regaló al Estado la casa de Anahuacalli y la Casa Azul. Después asistió a las celebraciones del Día de los Muertos de Ciudad de México. En años anteriores había viajado de noche para participar en las celebraciones de Pátzcuaro, el pueblo donde había llevado a Trotski y a André Breton. Ahora anunciaba los planes de su propio funeral, di-

ciendo que quería ser incinerado y que mezclaran sus cenizas con las de Frida. Rivera había comprado la pesada urna de cerámica unos años antes de la muerte de Frida, y tras poner en ella las cenizas de su esposa, pidió que la dejaran en la cámara funeraria del centro de Anahuacalli.

Doce meses después de la muerte de Frida, Rivera se casó con su marchante, Emma Hurtado, en la galería que ésta tenía en Ciudad de México, la Galería Diego Rivera. En 1952 le habían diagnosticado un cáncer de pene, una enfermedad muy poco común. El especialista mexicano que lo trataba le aconsejó la amputación del miembro, pero Rivera, con un talante que recuerda los relatos de la muerte de su abuelo en «el campo del honor», se negó a someterse a esa cura por considerarla peor que la enfermedad. El cáncer se le reprodujo en 1955, y Rivera viajó a Moscú con su nueva esposa para recibir el último y revolucionario tratamiento de «cobalto» descubierto por el doctor Funkin y su equipo de cirujanas soviéticas, como resultado del cual se recuperó por completo de la enfermedad. A su regreso a México, Rivera se enamoró de Dolores Olmedo, abandonó a Emma y se fue a vivir con Dolores en su villa de Acapulco. Dolores Olmedo, de la que se rumorea que fue la favorita de varios presidentes mexicanos, había sido amiga de Frida y se convirtió en su albacea; también era la principal coleccionista de obras de caballete de Rivera. Por lo tanto, el pintor se encontraba en la insólita situación de estar casado con su marchante y vivir con su principal compradora. Uno de los primeros vínculos entre Dolores Olmedo y Rivera, en la época de su primer contacto, en 1930, cuando ella posaba para el pintor, era que Dolores procedía de una familia pobre de Tehuantepec. Más tarde se convirtió en una de las mujeres más ricas de México, y Rivera realizó un suntuoso retrato de ella en 1955. Esta vez Dolores posaba descalza y con vestido de tehuana, con una cesta de fruta, pero a diferencia de sus otras indias tehuanas, ella llevaba joyas de oro macizo alrededor del cuello y las muñecas, con las uñas de los pies pintadas de rojo. Rivera le cambió el nombre a la casa de Acapulco y la llamó «Ehecatlcalli» (Casa del Dios Viento) —antes se llamaba «Quinta Brisa»—, y la llenó de mosaicos y esculturas. Entre las figuras representadas hay un sapo (Rivera) que le ofrece un pirulí a una sirena (su anfitriona).

En septiembre de 1957 Rivera, que tenía setenta años, sufrió un derrame cerebral que le dejó el brazo derecho paralizado, pero siguió pintando como pudo. El Señor de Mictlan fue a buscarlo el 24 de noviembre, cuando Rivera estaba tumbado en su cama de la pequeña habitación que tenía junto a su estudio de San Ángel. Tocó el timbre, y cuando Emma le preguntó si quería que le levantara un poco la cama, él contestó: «Al revés, bájala.» Éstas fueron las últimas palabras que pronunció antes de que su corazón dejara de latir. Sus deseos de que lo enterraran en su templo de Anahuacalli, en la «cámara de ofrendas», rodeado de sus hombrecillos de piedra, no fueron atendidos. En lugar de eso, los políticos mexicanos a quienes Rivera tantas veces había ridiculizado se vengaron por última vez de él, dedicándole un funeral de Estado y enterrándolo en la Rotonda Nacional de Hombres Ilustres.

En la última década de su vida, Rivera cada vez se aficionó más a contar historias. Invirtió toda su inventiva en su autobiografía, reviviendo su vida como una fábula, de forma parecida a como había revivido el pasado azteca en el Palacio Nacional. *My Art, My Life* es el equivalente biográfico a la escuela de ficción del realismo mágico. A veces esas invenciones tienen una explicación racional. ¿Por qué aseguraba Rivera que había dirigido una huelga estudiantil en San Carlos, si en realidad era un joven dócil y aplicado? Porque Siqueiros sí dirigió una huelga estudiantil diez años más tarde. ¿Por qué Rivera inventó su inexistente experiencia revolucionaria de 1911? Porque sus rivales, Orozco y Siqueiros, fueron testigos de la Revolución, y además este último participó activamente en ella y se distinguió en el servicio. ¿Por qué afirmaba Rivera que había conocido a Posada? Porque Orozco sí lo había conocido. ¿Por qué fechó Rivera su influencia de Cézanne en 1909, diez años antes de la fecha real? Porque Siqueiros vio por primera vez obras de Cézanne en 1919. ¿Y por qué decía siempre que había pasado diecisiete meses en Italia estudiando la técnica del fresco? ¿Para subrayar la seriedad de su preparación? O quizá porque no quería dar cuentas al gobierno mexicano de los dos mil pesos de oro que se había gastado en cuatro meses.

Su hija Guadalupe explicó una vez las ficciones de su padre diciendo: «Mi padre era un cuentista y cada día inventaba nuevos epi-

sodios de su pasado.» No cabe duda de que es cierto. No obstante, el verdadero viaje del diligente becario del porfiriato, el muchacho cuyo padre se había arruinado, con una madre intratable, pero que tenía genio, es mucho más extraordinario que la leyenda del «pequeño socialista y ateo» que mantuvo sus opiniones durante toda su vida.

En 1947, diez años antes de su muerte, en un momento en que su fuerza creativa parecía debilitarse, Rivera empezó a trabajar en un gran fresco que también constituye su más espléndida mentira. Lo tituló *Sueño de una tarde de domingo en la Alameda,* y era su respuesta personal a la pregunta de Ramírez: «¿De dónde venimos? ¿Adónde vamos?» En el centro del mural colocó la figura del niño Diego sujetándole la mano, confiado, a «la calavera Catrina», la caricatura esquelética de la figura de la Muerte de Posada; el niño Diego sabe que puede confiar en Catrina porque ella lo acompañará toda la vida. Al niño le asoma un sapo por un bolsillo; por el otro sale una serpiente. Detrás de él está Frida, con una mano sobre su hombro, con gesto protector. El mural representaba el espectáculo histórico de México visto a través de los ojos de un niño, pero también era una autobiografía y mostraba el mundo en que había entrado el niño y en que esperaba sobrevivir. Aquéllas eran las maravillas que el niño vislumbraba cuando, años atrás, se asomaba a las aguas de la fuente del patio de su casa de Guanajuato. El mural destaca por la fantástica complejidad de su composición y sus llamativos colores. El *Sueño* mide quince metros de largo y casi cinco de altura, y una vez más en él aparecen los personajes principales de los sucesos ocurridos desde la Conquista hasta la Revolución de 1910. Pero esta vez Rivera ha encontrado una nueva forma de volver a contar la historia; en esta pintura, además de justicia social, hay humor. Rivera fue uno de los mejores retratistas del siglo, y en el *Sueño,* la Alameda, el parque que había frente a las puertas del Hotel del Prado, que le había encargado el mural, lo llenan 150 figuras, todas ellas con un significado histórico o personal. Cortés vuelve a ser un valiente guerrero, aunque tiene las manos manchadas de sangre. El luminoso rostro de sor Juana, la poetisa del siglo XVII y defensora de la educación de las mujeres, cuya obra la Iglesia prohibió publicar, mira a un ladronzuelo que le roba un pañuelo de seda de los faldones a un adinera-

do mecenas porfiriano. La alegría y la miseria se entrelazan. Una joven mima a un niño calvo; debajo, la misma mujer, sola en la vejez, se sujeta la cara, desesperada. Unos ancianos dormitan en un banco del parque, soñando con las glorias del pasado. La hermosa Carlotta está de pie, sumisa, detrás de su traicionado marido, el emperador Maximiliano, y de las sombras que hay detrás del hombro de Carlotta asoma el rostro del audaz coronel Rodríguez, tío del niño Diego y presunto amante de la emperatriz. Doña Carmen de Díaz avanza envuelta en seda, plumas, perlas y encajes, dispuesta a comprar los cuadros de Rivera el día que estalló la Revolución que la condenaría al exilio; y cerca de ella, con un vestido amarillo y el cabello suelto, está la insolente figura de «la Revoltosa», la cantante y prostituta chiutlahua, con las manos en las caderas mirando a un policía. Junto a ésta, con muletas, levita y sombrero de copa, hallamos otro personaje real de la infancia de Diego en la Alameda, el general Lobo Guerrero, un héroe de la guerra de la Intervención, al que entonces llamaban «el General Medallas». Otro policía saca a una familia del parque; encima de ellos, el caballo de Zapata se empina sobre una barricada, trayendo la liberación; y la historia acaba con el México moderno, dominado por los rascacielos, un sacerdote demacrado con gafas oscuras, millonarios corruptos y un presidente corrupto. Cuando Rivera terminó el mural, se desató una violenta polémica por culpa de un detalle, un breve texto histórico, fechado en el siglo XIX, que llevaba escritas las palabras «Dios no existe». El mural iba a instalarse en el comedor del nuevo Hotel del Prado, pero el arzobispo de México se negó a bendecir el edificio hasta que retiraran aquella blasfemia. «¿Por qué no bendice el edificio y maldice mi fresco?», preguntó Rivera. Pero aun así, el mural permaneció oculto nueve años, hasta que, poco antes de su muerte, el pintor accedió a realizar aquella modificación.

Rivera fue un hombre que intentó dar sentido a su existencia en su obra y no lo consiguió. Antes de morir, en 1937, Élie Faure le envió a Rivera un mensaje de despedida. «¡Felicidades por tu éxito! —escribió—. La gloria artística de un Matisse o incluso un Picasso no se pueden comparar con las pasiones humanas que tú despiertas, y actualmente no hay ningún otro pintor en el mundo que pueda decir lo mismo. [...] Mi querido y viejo Diego, recibe un tierno abra-

zo.» Pero hacia el final de la vida de Rivera no había progresos, sino más bien una regresión al estalinismo y a unos ideales que él mismo había superado de joven. No hubo síntesis ni resolución personal, ni selección de la experiencia que condujera a una declaración personal desarrollada. A la pregunta «¿Qué sentido tenía su vida?», Rivera sólo podía contestar con un hondo silencio y señalar el espléndido espectáculo de su último *Sueño*. Su vida no tenía mayor coherencia ni significado que aquel gran último fresco, aunque poseía la complejidad y la imaginación, el color y la pasión de aquel mural. Su vida empezó en un sueño junto a una fuente en una pequeña ciudad de México, en un mundo que poco después desapareció para siempre, y en sus últimos años Rivera pintó su vida como si fuera un sueño, un sueño magnífico de quince metros de longitud y cinco metros de altura, en que el pintor fusionó los acontecimientos importantes de su pasado y los del pasado de su país.

En 1921 Rivera regresó a su país natal para convertirse en un pintor revolucionario en una revolución que ya había sido traicionada. En una época de colectivismo él estaba condenado a afirmar su genio individual. En México el mensaje de la vida, el orden, la esperanza queda sumergido bajo la mórbida fuerza de piedra de la cultura india, la cultura de los muertos. La ironía de la vida de Rivera consistió en decidir regresar a su país con el mensaje de orden y esperanza, reinterpretándolo en términos de la cultura indígena que inevitablemente resultaría fatal para ese mensaje. En sus frescos de la Secretaría de Educación, Rivera empezó pintando el pasado corrupto, el heroico presente y el idílico futuro. Acabó en el Hotel Reforma, el Hotel del Prado y las galerías del Palacio Nacional pintando el presente corrupto y el pasado idílico, sin referencias al futuro. Pero al abandonar el papel de propagandista y asumir el de fabricante de mitos, Diego Rivera convirtió un fracaso político en un excelente éxito artístico. En su obra consiguió convertir la pesadilla de la historia en visión, proporcionando a su pueblo un mito nacional.

Apéndices

Acerca de las fuentes

Bibliografía

Créditos de las
ilustraciones

Índice onomástico

Cronología

1861	Napoleón III de Francia nombra «emperador de México» a Maximiliano de Habsburgo.
1867	Los liberales mexicanos, liderados por el abogado indio Benito Juárez, derrotan a las tropas francesas. Fusilamiento de Maximiliano.
1876	El general Porfirio Díaz toma el poder con el lema «No a la reelección presidencial». Permanece treinta y cinco años en el poder, y es reelegido siete veces mediante elecciones fraudulentas durante el período conocido como «porfiriato».
1886	**8 de diciembre, nacimiento de los gemelos Diego María Rivera y Carlos María Rivera en Guanajuato, ciudad minera de México.**
1888	**Muere Carlos María Rivera.**
1889	**Diego Rivera, a los dos años, empieza a dibujar.**
1891	**Nacimiento de una hermana, María.**
1893	**La familia Rivera se traslada a Ciudad de México, donde vive con apuros.**
1898	**Diego Rivera, a los once años, empieza a asistir a la escuela de bellas artes nacional, la Academia de San Carlos.**
1905	**Rivera se gradúa en San Carlos. Teodoro Dehesa, miembro del régimen de Díaz y gobernador del estado de Veracruz, le concede una beca para estudiar en Europa.**
1906-1907	Violentas protestas políticas contra el régimen de Díaz, reprimidas mediante matanzas.
1907	**En enero Diego Rivera abandona México y se instala en Madrid para continuar sus estudios. Tiene veinte años, mide**

más de un metro ochenta y pesa más de ciento treinta kilos.

1909 En marzo Rivera termina sus estudios y viaja a París. Sema-
 nas más tarde emprende un viaje por el norte de Europa y vi-
 sita Brujas, Holanda y Londres. Conoce a Angelina Beloff,
 una estudiante de arte judía de origen ruso.

1910 Rivera y Angelina Beloff viven juntos en París y visitan la
 Bretaña. En octubre Rivera regresa a México para participar
 en las celebraciones del centenario de la revolución que ini-
 ciaría las luchas por la independencia.

1910 Fracasa un intento, liderado por el liberal Francisco Madero, de
 derrocar el régimen de Díaz. Madero huye a Estados Unidos
 poco antes del inicio de las celebraciones oficiales. El 20 de no-
 viembre se producen levantamientos armados en el norte del
 país. En Ciudad de México, ese mismo día, doña Carmelita Díaz,
 la esposa del presidente, inaugura la exposición individual de Ri-
 vera. Doña Carmelita compra seis cuadros; el Estado de México,
 otros siete.

1911 Los levantamientos armados se extienden por todo el país. En
 mayo Díaz es condenado al exilio.

1911 En abril Rivera regresa a París, sin haber participado en la in-
 surrección. Se instala en Montparnasse con Angelina Beloff,
 a la que ya considera su esposa. Viajan a Cataluña, Toledo y
 Madrid, y Rivera empieza a exponer en París. La administra-
 ción de Madero le renueva la beca.

1912 Rivera pasa el verano en España, el otoño en París y el in-
 vierno en Toledo, que le recuerda a Guanajuato. Recibe la in-
 fluencia de la pintura del Greco.

1913 En enero muere en Ciudad de México el grabador y caricaturis-
 ta José Guadalupe Posada. El régimen de Madero es derrocado
 por el general Victoriano Huerta, iniciándose un período de ocho
 años de violenta inestabilidad.
 Rivera regresa a Montparnasse y empieza a pintar al estilo
 cubista, que cultiva durante cuatro años.

1914 En abril los marines norteamericanos ocupan Veracruz y perma-
 necen ocho meses en la ciudad. En agosto, en Europa, estalla la
 Primera Guerra Mundial.
 Rivera conoce a Picasso y traba amistad con él. Realiza su
 primera exposición individual en París y se produce un es-
 cándalo cuando la propietaria de la galería critica al pintor
 en el catálogo de la exposición. En julio Rivera realiza un via-

je por Mallorca. El gobierno mexicano deja de pagarle la beca. Rivera pasa el invierno en Madrid.

1915 **En marzo Rivera y Angelina regresan a París y se integran en la empobrecida comunidad de guerra de Montparnasse.**

1916 **Rivera se pelea con Picasso. En agosto Angelina Beloff da a luz al hijo de Rivera, Diego, y el artista inicia una aventura amorosa con la pintora rusa Marevna Vorobev. En Nueva York la obra de Rivera se expone en la Modern Gallery, junto a cuadros de Cézanne, Van Gogh, Picasso y Braque.**

En México Pancho Villa cruza la frontera de Estados Unidos para atacar la ciudad de Columbus, Nuevo México, provocando una expedición punitiva de nueve meses de la caballería estadounidense al norte de México. La fase más violenta de la Revolución Mexicana, que produjo un millón de víctimas, termina en diciembre.

1917 **Rivera participa en una polémica pública sobre la naturaleza del cubismo. Discute con su marchante y con destacados cubistas, y traba amistad con el historiador y crítico de arte Élie Faure. Empieza a pintar al estilo de Cézanne. En octubre muere su hijo, a los catorce meses.**

En Rusia estalla la Revolución de Octubre.

1918 En México el gobierno revolucionario, liderado por Carranza, inicia la reconstrucción del país.

Rivera intenta poner fin a su relación con Marevna y abandona Montparnasse con Angelina, para instalarse en un barrio más aburguesado de París. Bajo la influencia de Élie Faure, Rivera se interesa por las técnicas y las teorías de los maestros renacentistas italianos.

1919 En México el líder de la guerrilla Emiliano Zapata muere a manos de las tropas del gobierno.

En noviembre Marevna da a luz a la hija de Rivera, Marika. El gobierno mexicano invita a Rivera a regresar a su país para participar en el programa nacional de pinturas murales.

1920 **En París Rivera no se decide por Angelina ni por Marevna. Falto de recursos económicos, realiza una primera serie de retratos por encargo. En diciembre, con una beca del gobierno mexicano, inicia un breve viaje por Italia para estudiar la técnica del fresco.**

En México el presidente Carranza es derrocado y asesinado por los seguidores del general Obregón.

1921 **En abril Rivera regresa de Italia, y en julio abandona a An-**

gelina, a Marevna y a Marika. Vuelve a su país natal tras una ausencia de catorce años. Poco después de su llegada, muere su padre.

El nuevo secretario de Educación, José Vasconcelos, pone en marcha un programa nacional de educación pública que incluirá la decoración de edificios públicos con pinturas murales.

1922 Rivera empieza a trabajar en su primer mural en la Escuela Nacional Preparatoria. Se casa con Guadalupe Marín. Funda, junto con otros pintores, entre ellos José Clemente Orozco y David Alfaro Siqueiros, el revolucionario Sindicato de Obreros Técnicos, Pintores y Escultores, e ingresa en el Partido Comunista Mexicano.

1923 Rivera empieza a trabajar en su segundo encargo oficial, para realizar una larga serie de murales en la Secretaría de Educación Pública. Toma el mando rápidamente del proyecto y destruye parte de la obra de sus colegas.

1924 En julio se produce la dimisión de Vasconcelos como secretario de Educación. Se cancela el programa de pinturas murales. En diciembre el hábil, corrupto y reaccionario Plutarco Elías Calles es elegido presidente. Estallido de la revuelta de los cristeros como respuesta a la persecución religiosa.

Pese a las protestas de los conservadores, Rivera es el único muralista que sigue trabajando bajo el nuevo régimen. Guadalupe Marín da a luz a su hija Lupe. Rivera empieza otro nuevo encargo en Chapingo.

1925 Rivera dimite del Partido Comunista Mexicano.

1926 En Chapingo Rivera utiliza a una nueva modelo, la fotógrafa Tina Modotti. En julio vuelve a ser admitido en el Partido Comunista Mexicano.

1927 El gobierno intensifica la represión de la revuelta de los cristeros y la persecución de la Iglesia.

Rivera, que ha iniciado un romance con Tina Modotti, resulta herido al caer del andamio. Nace su hija Ruth. En agosto se separa de su esposa Guadalupe y viaja a la Unión Soviética para participar en el aniversario de la Revolución de Octubre.

1928 Tras participar en actividades antisoviéticas, Rivera es invitado a abandonar Moscú.

En México, Obregón es elegido presidente, y posteriormente muere asesinado por un militante cristero.

1929 El Partido Comunista Mexicano es declarado ilegal. Un destacado comunista cubano, Julio Antonio Mella, muere asesinado en Ciudad de México.

Rivera ayuda a impedir que la policía mexicana acuse a Tina Modotti del asesinato de Mella. Es nombrado director de la Academia de San Carlos. Empieza a separarse de la línea antigubernamental del Partido Comunista Mexicano y se pone a trabajar en un nuevo encargo oficial para decorar las paredes del Palacio Nacional. En agosto se casa con una joven militante comunista, Frida Kahlo, y en septiembre es expulsado del Partido Comunista Mexicano. En diciembre se traslada a Cuernavaca para realizar un encargo del embajador de Estados Unidos, Dwight Morrow, decorando el Palacio de Cortés.

1930 Calles, conocido ahora como «el Jefe Máximo de la Revolución», detiene la reforma agraria e impone políticas conservadoras a través de una serie de presidentes títere.

Rivera dimite de San Carlos. En noviembre, tras acabar los murales de Cuernavaca, se marcha a trabajar a San Francisco.

1931 **Rivera termina dos grandes murales en la Bolsa del Pacífico y en el Chicago Arts Institute. En junio regresa a México para terminar su obra en el Palacio Nacional. Pasa una breve temporada con Élie Faure y conoce a Serguéi Eisenstein, que se inspira en el arte de Rivera para realizar su película ¡Que viva México! Rivera encarga al arquitecto Juan O'Gorman un casa y un estudio nuevos en el barrio de San Ángel, y luego viaja a Nueva York para realizar una retrospectiva individual en el MoMA.**

1932 **Rivera llega a Detroit para empezar a trabajar en una serie de murales inspirados en la fábrica de automóviles Rouge, de Henry Ford, que le ha encargado el Institute of Arts. En julio Frida Kahlo sufre un aborto.**

1933 **En marzo se inauguran los murales de Detroit, pese a las duras críticas de la Iglesia y los nacionalistas locales. Ochenta y seis mil personas visitan el Garden Court en las dos primeras semanas. Rivera se traslada a Nueva York para empezar un mural en el vestíbulo del edificio RCA del inacabado Rockefeller Center. En mayo los arquitectos le retiran el andamio tras descubrir que su fresco, todavía inacabado, incluye un retrato de Lenin. A causa de la polémica que desa-**

ta este incidente, General Motors cancela el encargo de decorar su pabellón en la Exposición Universal de Chicago. En diciembre, furioso y humillado, Rivera regresa a México.

1934 En México, elección del presidente Lázaro Cárdenas.
Rivera tiene problemas de salud. En febrero la dirección del Rockefeller Center destruye su mural. Rivera empieza a trabajar en una reproducción del mural perdido en el Palacio de Bellas Artes de Ciudad de México. Inicia un romance con su cuñada, Cristina Kahlo.

1935 Cárdenas rompe los lazos con Plutarco Elías Calles, su anterior mentor, y lanza un amplio programa de reforma agraria.
Frida Kahlo abandona a Rivera y se marcha a Nueva York. Regresa con él a finales de año para reanudar, por acuerdo mutuo, un matrimonio «abierto».

1936 Calles es condenado al exilio. La revuelta de los cristeros entra en su fase final.
Rivera realiza un nuevo encargo para el Hotel Reforma, pero los paneles no llegan a instalarse, por unas referencias irrespetuosas a políticos contemporáneos. Como no tiene ningún encargo, Rivera retoma su carrera política. Entra en la IV Internacional y convence al presidente Cárdenas de que ofrezca asilo político a Trotski, perseguido por el GPU soviético.

1937 En enero Trotski y su esposa Natalia se instalan en la Casa Azul, la casa de los Rivera en el barrio de Coyoacán, que se convierte en una fortaleza. Trotski y Frida Kahlo tienen una breve relación erótica.
En marzo la Comisión Conjunta de Investigación, interesada en los Procesos de Moscú y presidida por el filósofo John Dewey, inicia una serie de vistas públicas a la Casa Azul. En diciembre la Comisión Dewey retira los cargos que Stalin ha levantado contra Trotski.

1938 Cárdenas nacionaliza las empresas petroleras británicas y norteamericanas y devuelve a los sacerdotes mexicanos el derecho a decir misa.
Trotski y Rivera, con el líder surrealista André Breton, viajan juntos por México y redactan un «Manifiesto del Arte Libre Revolucionario». Frida Kahlo viaja a Nueva York y París, donde se exponen sus cuadros por primera vez.

1939 Rivera, tras enterarse de la relación de su esposa con Trotski,

se distancia de éste, que se marcha de la Casa Azul. Rivera rompe con la IV Internacional y se divorcia de Frida. Sin embargo, sigue defendiendo en público a su antiguo mentor y denuncia a los comunistas mexicanos que están conspirando para asesinarlo. Como no tiene ningún encargo de murales, se concentra en los retratos y en temas indios.

1940 En mayo una banda dirigida por el muralista y activista del Partido Comunista David Alfaro Siqueiros acribilla el dormitorio de Trotski, pero ni siquiera lo hiere. Rivera se marcha a San Francisco y empieza a trabajar en un mural para el City College. En agosto Trotski muere a manos de un asesino profesional del GPU, y la policía interroga a Frida Kahlo. Frida se reúne con Rivera en San Francisco y la pareja se casa por segunda vez.

1941 Rivera termina su obra en San Francisco y regresa a México, donde intenta sin éxito entrar de nuevo en el Partido Comunista.

1942 Rivera inicia una nueva serie de frescos en los pasillos superiores del gran patio del Palacio Nacional. También empieza a construir una monumental residencia en Anahuacalli, inspirada en un templo azteca.

1945 Rivera y Kahlo tienen diversos problemas de salud. Gracias al apoyo de Rivera, los cuadros de su esposa cada vez se hacen más famosos.

1947 Rivera inicia un enorme fresco autobiográfico, el *Sueño de una tarde de domingo en la Alameda*, por encargo del Hotel del Prado.

1948 Rivera termina el mural de la Alameda, pero no le permiten exponerlo, pues el arzobispo de Ciudad de México protesta por la inclusión de la frase «Dios no existe».

1949 Frida Kahlo es readmitida en el Partido Comunista Mexicano. La tercera solicitud de readmisión de Rivera es rechazada.

1950 Kahlo, cuya salud ha ido deteriorándose progresivamente, pasa gran parte del año en el hospital. Rivera sigue defendiendo las causas soviéticas y apoya la Conferencia de Paz antinuclear de Estocolmo.

1951 Rivera termina su obra del Palacio Nacional, veintinueve años después de haberla empezado. Comienza a planear una nueva serie de frescos para las galerías superiores, que nunca llegarán a realizarse.

1952 Dentro de su campaña personal para ser readmitido en el
 Partido Comunista Mexicano, Rivera pinta un fresco móvil
 titulado *La pesadilla de la guera y el sueño de la paz,* que
 muestra a Stalin y a Mao Tse Tung en una postura heroica y
 pacífica. El gobierno mexicano se niega a exponerlo y la po-
 licía mata a dos manifestantes en las posteriores protestas
 públicas. La cuarta solicitud de Rivera para ser readmitido
 en el partido es rechazada.

1953 Frida Kahlo se somete a una operación para amputarle la
 pierna derecha. Rivera envía el mural *Guerra y paz* a la Repú-
 blica Popular de China, donde desaparece.

1954 En julio Rivera y Kahlo se manifiestan en protesta contra la
 intervención de la CIA en Guatemala. La última fotografía en
 que aparecen juntos es, al igual que la primera —tomada
 en 1929—, la de una manifestación del Partido Comunista. En
 julio muere Frida Kahlo. Su muerte se interpreta como un
 suicidio. Rivera convierte el funeral público de su esposa en
 una manifestación comunista, y en septiembre se acepta su
 quinta solicitud de readmisión en el partido.

1955 Rivera se casa con su marchante, Emma Hurtado, y viaja a
 Moscú para someterse a un tratamiento contra el cáncer.

1956 Rivera vuelve a casa pasando por Budapest y Berlín Este. En
 México se instala en casa de su vieja amiga Dolores Olmedo,
 y accede a retirar la frase ofensiva del fresco de la Alameda.
 Cuando se destapa el mural, Rivera sorprende a los especta-
 dores afirmando ser católico. El día de su setenta aniversario
 se le rinde un homenaje nacional.

1957 Diego Rivera muere en su cama el 24 de noviembre, en una
 pequeña habitación junto al estudio de San Ángel. Su último
 deseo, que mezclaran sus cenizas con las de Frida Kahlo y
 las colocaran en su templo privado, no se cumple. Es ente-
 rrado en la Rotonda Nacional de Hombres Ilustres.

APÉNDICE 2

Principales murales

1922-1923: *Creación* (encáustica y pan de oro)
Escuela Nacional Preparatoria, Ciudad de México
1923-1928: *Trabajos y fiestas del pueblo mexicano y La Revolución Mexicana* (fresco)
Secretaría de Educación, Ciudad de México
1924-1926: *Canto a la tierra liberada* (fresco)
Capilla de la Universidad de Chapingo, estado de México
1929: *Salud y vida* (fresco)
Secretaría de Salubridad y Asistencia, Ciudad de México
1929-1935: *Historia de México* (fresco)
Escalinata del Palacio Nacional, Ciudad de México
1930: *Historia del estado de Morelos* (fresco)
Palacio de Cortés, Cuernavaca, estado de Morelos
1931: *Alegoría de California* (fresco)
Bolsa del Pacífico, San Francisco, California
1931: *La realización de un fresco* (fresco)
San Francisco Art Institute, San Francisco, California
1932-1933: *La industria de Detroit* (fresco)
Institute of Arts, Detroit, Michigan
1933: *Hombre en el cruce* (fresco)
Edificio RCA, Rockefeller Center, Nueva York
1933: *Retrato de América* (fresco)
New Workers School, Nueva York
1934: *El hombre, controlador del universo* (fresco)
Palacio de Bellas Artes, Ciudad de México
1936: *Parodia del folclore y la política de México* (fresco)

Hotel Reforma, Ciudad de México
1940: *Unidad Panamericana* (fresco)
City College, San Francisco, California
1942-1951: *México prehispánico y colonial* (fresco)
Pasillo del Palacio Nacional, Ciudad de México
1947-1948: *Sueño de una tarde de domingo en la Alameda* (fresco)
Hotel del Prado, Ciudad de México.

Acerca de las fuentes

La única biografía completa de Diego Rivera publicada hasta ahora era la que escribió Bertram Wolfe, el amigo y antiguo camarada del pintor, en 1939. Tras la muerte de Rivera, Wolfe revisó su libro y se dio cuenta de que contenía varios errores atribuibles a su confianza en la palabra del pintor. Hace treinta y cinco años Wolfe publicó su segunda versión, que tituló *The Fabulous Life of Diego Rivera*, reconociendo el trabajo que le costaba huir del «laberinto de fábulas» que Rivera había construido a partir de los hechos de su propia vida. Sin embargo, Wolfe construyó un elegante y vivaz retrato que sigue siendo una valiosa fuente de información sobre los episodios más importantes de la vida de Rivera que el autor compartió.

Otra fuente importante, aunque llena de imprecisiones, es la autobiografía de Rivera, *My Art, My Life*, que el pintor dictó a Gladys March y que contiene muchas historias todavía más fantásticas que los cuentos que Rivera le contó a Wolfe. Sin embargo, no todas son falsas. Seguramente no tenía mucho sentido inventarse la visión del sol bailando que Rivera experimentó en compañía del artista comunista de línea dura y futuro asesino David Siqueiros, mientras ambos navegaban hacia Veracruz en 1928. Por otra parte, tampoco hay ningún motivo para creer la afirmación de Rivera de que cuando estudiaba en Ciudad de México, en 1906, se aficionó al canibalismo en el depósito de cadáveres del hospital universitario. Es preciso descodificar y someter la autobiografía de Rivera a una investigación cronológica, pero incluso en su estado original constituye un útil regis-

tro de la cara que el artista quería ofrecer al mundo, y contiene valiosas admisiones sobre asuntos como sus relaciones con su primera y su tercera esposa, Angelina Beloff y Frida Kahlo.

El relato más fiable de la vida de Rivera hasta la fecha es el del historiador del arte Ramón Favela, que ha publicado dos monografías sobre el período de once años que va de 1907 a 1917. Además, los dos libros de Hayden Herrera sobre Frida Kahlo, *Frida* y *Frida Kahlo: The Paintings*, contienen abundante información sobre los veinticuatro años que Rivera vivió con Kahlo; pero para el biógrafo de Rivera, su interés está limitado por el hecho de que cuando el pintor conoció a Frida, ya había realizado gran parte de su obra y hacía mucho tiempo que se había formado su carácter. El papel que él representó en la vida, relativamente breve, de Frida Kahlo fue mucho más importante que el que ella desempeñó en la de Rivera. Después de que aparecieran los libros de Herrera, se publicó una de sus fuentes, *The Diary of Frida Kahlo*, y ahora podemos evaluar de nuevo la imagen, bastante siniestra, que Herrera dibujó del marido de Frida Kahlo.

Muchos de los documentos privados de Rivera se encuentran en el archivo de la Fundación Dolores Olmedo en Xochimilco, México, que actualmente está cerrada. Pero en 1993 su hija, Guadalupe Rivera Marín, y su nieto, Juan Coronel Rivera, editaron una colección de diarios personales, cartas privadas y fotografías que se publicó en México bajo el título *Encuentros con Diego Rivera*; ésa es la única fuente personal relevante que ha aparecido desde la muerte del pintor.

Para escribir esta biografía he realizado investigaciones en España, Francia, Bélgica, Inglaterra, Italia y Estados Unidos; y en México he visitado Guanajuato, Cuernavaca, Amecameca y los escenarios de los principales frescos de Rivera en Ciudad de México y sus alrededores. También he encontrado material biográfico en el Museo Casa Diego Rivera de Guanajuato, así como en el Museo Estudio Diego Rivera, en San Ángel; el Museo Diego Rivera de Anahuacalli; el Museo Frida Kahlo y el Museo León Trotski en Coyoacán; el Museo Nacional de Arte, el Museo de Arte Moderno, el Museo Mural de la Alameda, el Museo Nacional de la Revolución y el CENIDIAP de Ciudad de México; y la Fototeca del Instituto Nacional de Antropología e Historia de Pachuca.

En Estados Unidos, en la Hoover Institution on War, Revolution and Peace de Palo Alto, California, tuve ocasión de leer la extensa colección de documentos de Bertram Wolfe, que incluye muchos documentos originales relacionados con la vida de Rivera. También utilicé las colecciones de la Hoover Institution sobre Trotski y Hansen. El Institute of Arts de Detroit me permitió acceder a sus archivos, que incluyen correspondencia y registros internos relacionados con la obra de Rivera en Detroit. En Washington la Biblioteca del Congreso tiene una colección de material publicado e inédito sobre Diego Rivera, y en los Archivos Nacionales (en los Archivos Generales del Departamento de Estado, 1940-1944) consulté varios documentos relacionados con las actividades del Partido Comunista Mexicano que Rivera le proporcionó al cónsul de Estados Unidos en Ciudad de México, la evaluación del Departamento de Estado de esa información, así como el conflicto entre el Departamento de Estado y el Federal Bureau of Investigation sobre el tema del permiso de entrada de Rivera en Estados Unidos. El Harry Ransom Humanities Research Center de la Universidad de Texas en Austin me permitió consultar los Huntingdon Papers, las Carloton Lake Collections y los Mary Hutchinson Papers, que se refieren a episodios relacionados con las estancias de Rivera en París, San Francisco, Nueva York y Detroit. El Rockefeller Archive Center de Sleepy Hollow, Nueva York, me permitió consultar varias colecciones de documentos familiares y de negocios relacionados con el trabajo de Rivera en el Rockefeller Center, y obtuve más información sobre este episodio gracias a los bibliotecarios del Museum of Modern Art.

El resto de las fuentes están incluidas en la bibliografía.

Bibliografía

Agustín V. Casasola. Centre National de la Photographie, París, 1992.

Apollinaire, Guillaume. *Chroniques d'art, 1902-18.* París, 1960.

—. *Le Flâneur des deux rives.* París, 1920.

Arquin, Florence. *Diego Rivera: The Shaping of and Artist.* Nueva York, 1971.

Boyd, Alastair. *The Essence of Catalonia.* Londres, 1988.

Brenner, Anita. *Idols Behind Altars.* Nueva York, 1929.

—. *The Wind That Swept Mexico.* Nueva York, 1943.

Brenner, Leah. *The Boyhood of Diego Rivera.* Nueva York, 1964.

Burckhardt, Jacob. *Civilization of the Renaissance in Italy.* Basilea, 1860.

Bynner, Witter. *Journey with Genius.* Nueva York, 1953.

Callcott, W. H. *Liberalism in Mexico, 1857-1929.* Nueva York, 1965.

Carmichael, E., y C. Sayer. *The Skeleton at the Feast.* Londres, 1991.

Carrillo, Rafael A. *Posada and Mexican Engraving.* México, 1980.

Carswell, John. *Lives and Letters: 1906-57.* Londres, 1978.

Catlin, Stanton Loomis. «Some Sources und Uses of Pre-Columbian Art in the Frescoes of Diego Rivera.» Nueva York, 1964.

Charlot, Jean. *The Mexican Mural Renaissance.* Austin, Texas, 1962.

Chase, William, y Dana Reed. «The Strange Case of Diego Rivera and the U.S. State Department.» Artículo de Investigación, 1993.

«Chroniques d'une conquête.» *Ethnies* 14 (París, 1993).

Clark, Kenneth. *The Nude.* Londres, 1956.

Constantine, Mildred. *Tina Modotti: A Fragile Life.* Londres, 1993.

Courtois, Martine, y J.-P. Morel. *Élie Faure.* París, 1989.

Crespelle, J.-P. *La Vie quotidienne à Montmartre, 1905-30.* París, 1976.

—. *Vlaminck: Fauve de la peinture.* París, 1958.

Daix, Pierre. *Picasso.* Nueva York, 1991.

Debroise, Olivier. «Hotel Bristol, Tverskaya 39.» *Curare* 5 (México, 1995).

Desanges, Paul. *Élie Faure*. Ginebra, 1963.

Deutscher, Isaac. *Trotski: The Prophet Armed*. Londres, 1954.

Díaz, Bernal. *La conquista de la Nueva España*.

Dictionnaire Picasso. Edición de Pierre Daix. París, 1995.

Diego Rivera: A Retrospective. Detroit Institute of Arts. Nueva York, 1986.

Diego Rivera: Catálogo general de la obra de caballete. México, 1989.

Diego Rivera: Catálogo general de obra mural. México, 1988.

Diego Rivera: Los frescos en la SEP. Editado por L. Cardoza y Aragón. México, 1980.

Diego Rivera: Frida Kahlo. Editado por Christina Burrus. Martigny, 1998.

Diego Rivera: Mural Painting. Editado por Antonio Rodríguez. México, 1991.

Diego Rivera: Pintura de caballete y dibujos. Editado por Olivier Debroise. México, 1986.

Diego Rivera and the Revolution. Mexic-Arte (Austin, Texas, 1993).

Dormann, Geneviève. *La Gourmandise de G. Apollinaire*. París, 1994.

Downs, L. «The Rouge in 1932.» Memorándum inédito, archivos del Detroit Institute of Arts.

Drot, J.-M. *Les Heures chaudes de Montparnasse*. París, 1995.

Dugrand, A. *Trotski in Mexico: 1937-40*. París, 1992.

Ehrenburg, Ilya. *People and Life: 1891-1941*. Londres, 1961.

Ellis, Havelock. *The Soul of Spain*. Londres, 1908.

Engelhardt, Julia. *Mexico: A Political Chronology*. Londres, 1987.

Faure, Élie. «Diego Rivera.» *The Modern Monthly* (Nueva York, 1934).

—. *Histoire de l'art*. Vols. I-VII. París, 1909-1937.

—. *Les Constructeurs*. París, 1914.

—. *Ouvres complètes*. Vol. III. París, 1964.

Favela, Ramón. «Jean Cocteau: An Unpublished Portrait by Diego Rivera.» Catálogo de biblioteca de la Universidad de Texas en Austin, n.º 12, 1979.

—. *Diego Rivera: The Cubist Years*. Phoenix, Arizona, 1984.

—. *El joven e inquieto Diego Rivera*. México, 1991.

Freedland, S. «Diego Rivera in Detroit.» Memorándum inédito, archivos del Institute of Arts.

Fuentes, Carlos. *The Buried Mirror.* Londres, 1992.

—. *A New Time for Mexico*. Londres, 1997.

Furet, François. *Le Passé d'une illusion*. París, 1995.

Galtier-Boissière, Jean. *Mémoires d'un Parisien*. París, 1963.

Giotto, Masaccio, Raphael. Éditions Hazan. París, 1994.

Gombrich, E. H. *The Story of Art*. Londres, 1987.

González, Stella M. *History of Mexico*. México, 1993.

Greene, Graham. *The Lawless Roads*. Londres, 1939.

Guzmán, Martín Luis. *La sombra del caudillo*. México, 1929.

—. «The Ineluctable Death of Venustiano Carranza.» Traducción de Keith Botsford. Boston, 1994.

Hale, C. A. *The Transformation of Liberalism in Late 19th Century Mexico*. Nueva York, 1989.

Hall, L. B. *Álvaro Obregón: Power and Revolution in Mexico, 1911-1920*. Nueva York, 1979.

Harr, J. E. *The Rockefeller Century*. Nueva York, 1988.

Herrera, Hayden. *Frida*. Nueva York, 1983.

— *Frida Kahlo: The Paintings*. Londres, 1991.

Heyden, Doris. *The Great Temple and the Aztec Gods*. México, 1984.

Honour, Hugh. *The New Golden Land*. Londres, 1976.

— y John Fleming. *A World History of Art*. Londres, 1982.

Hooks, Margaret. *Tina Modotti: Photographer and Revolutionary*. Londres, 1993.

Jamis, Rauda. *Frida Kahlo*. París, 1985.

Kahlo, Frida. *The Diary of Frida Kahlo*. Editado por S. M. Lowe. Londres, 1995.

Karcher, Eva. *Otto Dix*. París, 1990.

Karttunen, Frances. «Doña Luz Jiménez.» Tesis inédita, Linguistics Research Center, Universidad de Texas en Austin.

Klüver, Billy, y Julie Martin. *Kiki's Paris: 1900-30*. Nueva York, 1989.

Lawrence, D. H. *Etruscan Places*. Londres, 1932.

Lemaître, A. J. *Florence et la Renaissance*. París, 1992.

Le Livre de Paris, 1900. París, 1994.

Lorenzetti, Piero della Francesca, Mantegna. Éditions Hazan. París, 1995.

Marevna. *A Life in Two Worlds*. Londres, 1962.

—. *Life with the Painters of La Ruche*. Londres, 1972.

Max Jacob et Picasso. Réunion des Musées Nationaux. París, 1994.

Mendoza, Eduardo. *La ciudad de los prodigios,* Barcelona, 1992.

Mexico: The Day of the Dead. Editado por Chloe Sayer. Londres, 1990.

Mexico: Entre espoir et damnation. Editado por V. Tapia. París, 1992.

Mexico Through Foreign Eyes. Editado por C. Naggar y F. Ritchin. Nueva York, 1993.

1893: L'Europe des peintres. Editado por Françoise Cachin. París, 1993.

1910: Paris inonde. Direction du Patrimonie. París, 1995.

Modotti, Tina. *Lettres à Edward Weston: 1922-31*. París, 1995.

Newton, Eric. *European Painting and Sculpture*. Londres, 1941.

Parisot, Christian. *Amedeo Modigliani: 1884-1920.* París, 1996.

Paz, Octavio. *El signo y el garabato,* Barcelona, 1993.

— *El laberinto de la soledad,* Barcelona, 1993.

Penrose, Roland. *Picasso.* Londres, 1958.

Picasso, Pablo. *Ouvres.* Vols. I y II. Colonia, 1995.

Picasso Photographe: 1901-16. Réunion des Musées Nationaux. París, 1994.

Poniatowska, Elena. *Cher Diego, Quiela t'embrasse.* París, 1993.

__ y Carla Stellweg. *Frida Kahlo: The Camera Seduced.* Londres, 1992.

Posada: Messenger of Mortality. Editado por Julian Rothenstein. Londres, 1989.

Pourcher, Yves. *Les Jours de la guerre.* París, 1994.

Richardson, John. *A Life of Picasso.* Vol. I, 1881-1906. Londres, 1991.

—. *A Life of Picasso.* Vol. II, 1907-1917. Londres, 1996.

Rivera, Diego. «Dynamic Detroit.» *Creative Art*, abril 1933.

__ y Gladys March. *My Art, My Life.* Nueva York, 1960.

Rivera Marin, Guadalupe, y Juan Coronel Rivera. *Encuentros con Diego Rivera,* México, 1993.

Rochfort, Desmond. *The Murals of Diego Rivera.* Londres, 1987.

—. *Mexican Muralists.* Nueva York, 1994.

Rose, June. *Modigliani: The Pure Bohemian.* Londres, 1990.

Soustelle, Jacques. *La Vie quotidienne des Aztèques.* París, 1955.

South of the Border: Mexico in the American Imagination, 1914-47. Washington, D.C., 1993.

Sterne. M. «The Museum Director and the Artist.» Draft cap. for biography of William Valentiner, archivos del Detroit Institute of Arts.

Sudoplatov, Pável. *Missions spéciales.* París, 1994.

Teatro Juárez: 1908-93. Guanajuato, 1993.

Thomas, Hugh. *The Conquest of Mexico.* Londres, 1993.

Tibol, Raquel. *Frida Kahlo: An Open Life.* Nueva York, 1983.

Traven, B. *The Carreta.* Londres, 1981.

Turner, John Kenneth. *Barbarous Mexico.* Austin, Texas, 1990.

Vasari, Giorgio. *Lives of the Artists.* Traducción de G. Bull. Londres, 1965.

Vollard, Ambroise. *Souvenirs d'un marchand de tableaux.* París, 1937.

Werner, A. «The Contradictory Señor Rivera.» Londres, 1960.

Wolfe, Bertram. *Diego Rivera.* Nueva York, 1939.

—. «Diego Rivera on Trial.» *The Modern Monthly* 8 (Nueva York, 1934).

—. *The Fabulous Life of Diego Rivera.* Nueva York, 1963.

Wolfe, Tom. *The Painted Word.* Nueva York, 1975.

Créditos de las ilustraciones

Nota: La reproducción de todas las obras de Diego Rivera y Frida Kahlo ha sido autorizada por VAGA, Nueva York, en representación del Estate of Diego Rivera y del Estate of Frida Kahlo, respectivamente, así como por INBA en representación del pueblo de México.

Ilustraciones blanco y negro

Town of Guanajuato: Fotografía de A. Briquet.
Wedding of Rivera's parents; the twins: Cortesía del Museo Diego Rivera, Guanajuato.

Díaz as young general: Fotografía de Patrick Lorette, Photographie Giraudon. Cortesía del Musée Royal de l'Armée et d'Histoire Militaire, Bruselas.
Engraving of gunman and rider: Fotografía de Javier Hinojosa, Colección de la Hemeroteca Nacional.
Díaz, father of his people: Colección de Juan Coronel Rivera.
At Academy of San Carlos: Cortesía de UNAM, Ciudad de México.

«Dr. Atl»: Cortesía de CENIDIAP.
Identity card photos: Cortesía de Juan Coronel Rivera. Reproducida por Bob Schalkwijk.
Portrait of Diego Rivera (Modigliani): Cortesía de Monsieur Jean-Louis Faure.

Rivera in Paris: Cortesía de CENIDIAP.
Marevna's arrival in Paris: Colección de Marika Rivera Phillips.
Foujita on way to Paris: Archives Artistiques/Madame Sylvie Buisson, París.

Portrait of Rivera (Fujita): Colección de Lupe Rivera.
Modigliani with Basler: Archives Legales Amedeo Modigliani/Monsieur Christian Parisot, París.
Apollinaire: Cortesía de Corbis-Bettmann.
Picasso with Seated Man: Cortesía de Réunion des Musées Nationaux, París.
Picasso's sketch: Colección de John Richardson.

Rivera, Modigliani and Ehrenburg; Rivera with Marika: Cortesía de Marika Rivera Phillips.

The Operation: Cortesía de SEP, México. Fotografía de Bob Schalkwijk.
Guadalupe Marin: Colección de Juan Coronel Rivera.
Tina Modotti: © 1981 Center for Creative Photography, Arizona Board of Regents Collection, Center for Creative Photography, the University of Arizona.

Chapingo Chapel: Cortesía de la Universidad de Chapingo. Bob Schalkwijk.

Banquet of the Rich and Banquet of the Poor: Cortesía de SEP, México. Fotografía de Bob Schalkwijk.

«The Wise Men»: Herederos de Diego Rivera. Fotografía de Bob Schalkwijk.
Portrait of artist as architect: Cortesía de SEP, México. Fotografía de Bob Schalkwijk.

Nude of Frida: Colección de Dolores Olmedo Patino.
Nude of Dolores Olmedo: Colección de Dolores Olmedo Patino. Fotografía de Bob Schalkwijk.

Arrival of Diego and Frida in San Francisco: Fotografía de Manuel Álvarez Bravo, de su colección.

Frozen Assets: Colección de Dolores Olmedo Patino. Fotografía de Bob Schalkwijk.

Portrait of Frida by her father: Colección de Christina Burrus.
Frida and Cristina Kahlo: Cortesía del CENIDIAP.

Self-portrait by Frida Kahlo: Colección de María Rodríguez de Reyero.

Rivera with Kahlo and her family: Colección de Juan Coronel Rivera.
Reproducida por Bob Schalkwijk.

Frida greeting Trotski: Cortesía de UPI/Corbis-Bettmann.
Pan-American Unity: Cortesía del City College de San Francisco.

Rivera with Paulette Goddard: Cortesía de AP/Wide World Photos.
Rivera and Kahlo's second marriage: Cortesía de George Eastman House, Rochester, N.Y. Fotografía de Nickolas Muray.

Rivera and Kahlo in her studio: Cortesía de Archive Photos.

Rivera and daughter at Anahuacalli: Colección de Juan Coronel Rivera.
House and mausoleum: Fotografía de Jorge Ramírez.

Rivera towards end of career as muralist: Colección de Rafael Coronel.
Fotografía de Guillermo Zamora.
Demonstration against CIA: Cortesía de CENIDIAP.

Rivera and Emma Hurtado: Colección de Juan Coronel Rivera. Reproducida por Bob Schalkwijk.

Rivera painting interior: Fotografía de Héctor García. Reproducida por Bob Schalkwijk.

Last pictures of Rivera at work in his studio: Cortesía de CENIDIAP.

Ilustraciones en color

Self-Portrait: Colección de Dolores Olmedo Patino. Cortesía del Detroit Institute of Arts. Fotografía de Dirk Bakker.
Night Scene in Ávila: Colección de Dolores Olmedo Patino. Fotografía de Bob Schalkwijk.

Notre Dame de Paris in the Rain: Cortesía del Detroit Institute of Arts. Fotografía de Dirk Bakker.

Portrait of Adolfo Best Maugard: Museo Nacional de Arte, Ciudad de México. Cortesía del Detroit Institute of Arts. Fotografía de Dirk Bakker.
Portrait of Angelina Beloff: Colección del Estado de Veracruz. Fotografía de Bob Schalkwijk.
The Adoration of the Virgin: Colección de María Rodríguez de Reyero.

Portrait of Two Women: Cortesía del Arkansas Arts Center.
Portrait of Ramón Gómez de la Serna: Cortesía de la Arango Collection.
Still Life: Colección del Estado de Veracruz. Fotografía de Bob Schalkwijk.
Zapatista Landscape: Museo Nacional de Arte, Ciudad de México. Fotografía del Detroit Institute of Arts.

The Outskirts of Paris: Cortesía de monsieur François-Nicolas d'Epoisse.
The Mathematician: Colección de Dolores Olmedo Patino.
Bather of Tehuantepec: Museo Diego Rivera, Guanajuato. Fotografía del Detroit Institute of Arts.

Liberation of the Peon: Cortesía de SEP, México. Fotografía de Bob Schalkwijk.
The Laying Out of Christ's Body: Padua, Capilla Scrovegni. Alinari-Giraudon, París.
Land and Freedom: Cortesía de SEP, México. Fotografía de Bob Schalkwijk.

The Day of the Dead y *The Liberated Earth*: Cortesía de SEP, México. Fotografía de Bob Schalkwijk.

Subterranean Forces y *Indian Boy and Indian Woman*: Cortesía de la Universidad de Chapingo. Fotografía de Bob Schalkwijk.

Moscow Sketchbook: Fotografía de 1998. Museum of Modern Art, Nueva York.
Insurrection: Cortesía de SEP, México. Fotografía de Bob Schalkwijk.

The Aztec World: Cortesía del Palacio Nacional, México. Fotografía de Bob Schalkwijk.

Zapata's Horse y *Entering the City*: Palacio de Cortés, Cuernavaca. Fotografías de Bob Schalkwijk.

The Allegory of California: Bolsa del Pacífico, San Francisco. Cortesía del Detroit Institute of Arts. Fotografía de Dirk Bakker.

The Making of a Fresco: Cortesía del San Francisco Art Institute. Fotografía de David Wakely.

Henry Ford Hospital: Colección de Dolores Olmedo Patino.

Production of Engine and Transmission of Ford V-8 y *Production of Automobile Body and Final Assembly*: Regalo de Edsel B. Ford. Fotografía de 1998 del Detroit Institute Arts.

Man, Controller of the Universe y *81 Burlesque of Folklore and Politics*: Cortesía del Palacio de Bellas Artes, Ciudad de México. Fotografías de Bob Schalkwijk.
Dream of a Sunday Afternoon in the Alameda: Cortesía del Museo de la Alameda. Fotografía de Bob Schalkwijk.

Diego and Me: Herederos de Frida Kahlo. Colección privada.
Portrait of Lupe Marin: Museo de Arte Moderno, Ciudad de México.
The Milliner: Cortesía del Detroit Institute of Arts. Colección privada. Fotografía de Dirk Bakker.

Índice Onomástico

ESTE LIBRO HA SIDO IMPRESO
EN LOS TALLERES DE
HUROPE, S. L.
LIMA, 3 BIS. BARCELONA